고비사막

흑룡강성黑龍江省
　　　치치하얼

하얼빈

내몽고자치구
內蒙古自治區

길림
吉林
연길
延吉

적봉
赤峰

장춘
長春

길림성吉林省

금주
錦州
심양

후허하오터
呼和浩特
바오터우

장가구
張家口
북경
北京

조선민주주의인민공화국
동해

대동
大同

하북성
河北省

평양

발해만

주

서울
인천

대한민국

연안
延安

은천
銀川

태원
太原

산서성
山西省

장치
長治

석가장
石家庄

산동성
山東省

연대
煙臺
위해
威海

제남
濟南

청도
青島

광주

부산

황해

안양
安陽

곡부
曲阜

제주도

하회족
자치구
夏回族
治區

보계
寶鷄
함양
咸陽

서안
西安

낙양洛陽

개봉
開封
정주鄭州

서주徐州

연운항
連運港

회음淮陰

강소성
江蘇省

섬서성
陝西省

하남성河南省

안휘성
安徽省

회남
淮南

진강鎭江

한중
漢中

양
陽

남양
南陽

합비
合肥

남경
南京

소주
蘇州

상해
上海

만현
萬縣

호북성
湖北省

무한
武漢

항주
杭州

영파
寧波

중경시
重慶市

절강성浙江省

중경
重慶

구강
九江

장사
長沙
악양
岳陽

남창
南昌

경덕진
景德鎭

온주
溫州

귀주성貴州省

호남성湖南省

강서성
江西省

남평
南平

귀양
貴陽

형양
衡陽

복주
福州

타이베이臺北

안순
安順

계림
桂林

복건성福建省

하문
廈門

타이완
臺灣

광서장족자치구
廣西壯族自治區

광주
廣州

광동성廣東省

남녕南寧

불산
佛山

홍콩
香港

오문(마카오)
澳門

해남
海南

중국미술사 1

선진先秦부터 양한兩漢까지

국립중앙도서관 출판시도서목록(CIP)

중국미술사 = Art of China. 1, 선진(先秦)부터 양한(兩漢))까지 /
리송 지음 ; 이재연 옮김. -- 서울 : 다른생각, 2011
 p. ; cm. -- (세계의 미술 ; 1)

원표제: 中國美術. 先秦至兩漢
색인수록
원저자명: 李松
중국어 원작을 한국어로 번역
ISBN 978-89-92486-09-5 94910 : ₩70000
ISBN 978-89-92486-08-8(세트) 94910

중국 미술사[中國 美術史]

609.12-KDC5
709.51-DDC21 CIP2011004226

중국미술사 1

선진先秦부터 양한雨漢까지

ART of CHINA
from PRE-CH'IN to HAN DYNASTY

리송(李松) 지음 | 이재연 옮김

다른생각

세계의 미술 1

중국미술사 1
−선진(先秦)부터 양한(兩漢)까지−

초판 1쇄 인쇄 2011년 10월 10일
초판 1쇄 발행 2011년 10월 20일

편저자 | 리 송(李 松)
옮긴이 | 이재연
펴낸이 | 이재연
편집 디자인 | 박정미
표지 디자인 | 아르떼203디자인
펴낸곳 | 다른생각

주소 | 서울 종로구 원서동 103번지 원서빌라트 302호
전화 | (02) 3471−5623
팩스 | (02) 395−8327
이메일 | darunbooks@naver.com
등록 | 제300−2002−252호(2002. 11. 1)

ISBN 978−89−92486−08−8(전4권)
 978−89−92486−09−5 94910
값 70,000원(전4권 : 280,000원)

* 잘못된 책은 구입하신 서점이나 저희 출판사에서 바꾸어드립니다.

한국어판 출간에 부쳐

이 책은 중국의 중국인민대학(中國人民大學) 출판사에서 발행한 〈世界美術全集〉 가운데 제1부에 해당하는 중국미술사 부분 네 권을 완역한 것이다.

이 중국미술사(전4권)는 앞으로 계속하여 출간될 〈세계의 미술〉 시리즈의 첫 부분이며, 다음과 같이 네 권으로 구성되어 있다. 제1권은 선진(先秦)부터 양한(兩漢)까지, 제2권은 위(魏)·진(晉)부터 수(隋)·당(唐)까지, 제3권은 오대(五代)부터 송(宋)·원(元)까지, 그리고 제4권은 명(明)·청(淸)부터 근대(近代)까지를 다루고 있다.

이 책을 번역 출판하기로 결정한 것은 2007년 초였으니, 만 4년 만에 책의 모습을 갖추어 독자들에게 선보이게 되었다. 이 책을 번역하기로 한 것은 다음과 같은 몇 가지 이유 때문이었다.

이미 한국에는 적지 않은 수의 중국미술사에 관한 책들이 나와 있지만, 대부분 저자나 역자의 전공에 따라 미술의 한 과목에 국한된 것들이며, 또한 비교적 간략하게 서술되어 있어, 폭넓고 체계적으로 중국미술사를 정리한 종합 개설서는 별로 보이지 않기 때문이다. 이 책은 원시 시대부터 근대에 이르기까지 수만 년 동안의 중국 미술을 총체적으로 다루고 있다. 암화(巖畫)와 지화(地畫)를 비롯하여 도기와 청동기 등 원시 미술부터, 건축·회화·공예·조소·서법 등 모든 분야의 역사를 시대별로 자세히 서술하고 있는 중국 미술 통사(通史)이다. 각 시대를 개괄하면서, 사회 경제적 상황과 사상 철학적 배경을 근거로 당시의 예술론을 총괄하고 있어, 중국의 역사 일반과 미술의 관계를 유기적으로 연관시켜 이해할 수 있도록 서술되어 있는 장점이 있다. 뿐만 아니라 각 시기·각 분야별로 주요 미술가들의 생애와 그들의 주요 작품들에 대해서 풍부한 문헌 기록을 인용하면서 상세히 서술하고 있다. 또한 1300여 컷에 달하는 다양한 도판이 수록되어 있어 내용

을 이해하는 데 한층 편리함을 제공하고 있다는 점이다. 미술이란 인간의 오관(五官) 중 시각을 통해 즐거움을 주는 게 궁극 목적이라고 할 수 있는데, 이런 측면에서 바로 이 책에 수록되어 있는 풍부한 도판은, 그 자체만으로도 충분히 출판 가치가 있다고 판단했을 정도로, 출판 여부를 결정하는 데 중요하게 작용하였다. 이와 같은 몇 가지 점들이 이 책을 번역 출판하도록 이끈 요인들이다.

하지만 여러 가지 어려움은 내내 번역자와 편집자들을 힘들게 했다. 그것은 책의 내용이 워낙 폭넓고 전문적이며, 세세한 부분까지 상세하게 서술하고 있어서, 중국 문화와 역사 선반에 내해 웬만큼 폭넓고 깊은 지식이 없는 사람은 이해하기 어려운 내용들이 적지 않았기 때문이다. 한마디로 번역과 편집 과정은 곧 '고난의 행군' 그 자체였다. 열람할 수 있는 모든 문헌과 자료들을 찾아서 스스로 내용을 이해하고, 그에 근거하여 수많은 각주를 다는 작업을 하지 않을 수 없었으며, 그 과정에서 전문가들에게 자문을 구하는 번거로움과 수고를 감내해야 했다. 편집 과정에서는 혹시라도 있을 번역 누락을 방지하기 위하여 편집자가 문장 하나하나를 대조하였다. 그 과정에서 1차로 번역문에 미심쩍은 부분이 있으면 편집진들이 토론하고 수정하여 번역자의 의견을 구한 뒤 수정하거나 보충하였으며, 다시 담당 편집자가 교정·교열을 진행하면서 2차로 내용에 의문이 생기면 다시 번역자와 토의하여 보충하거나 수정하는 절차를 거쳤다. 그리고 네 번의 교정·교열을 진행하였으니 총 일곱 번에 걸친 수정 보완과 교정·교열을 한 셈이다. 하지만 실물과 실제 과정을 보지 않고, 서술된 내용만을 가지고 그 내용을 완전하게 이해할 수 없는 부분들도 적지 않았다. 예를 들면, 고대 청동기의 제작 과정을 설명한 부분이라든가, 종류가 매우 다양한 각종 비단의 직조 과정 등을 설명하는 부분 등에서는, 전공자들조차도 충분히 이해하기 어려운 내용들이 있었다. 여러 사람들에게 자문을 구하고 논의하고 각종 문헌과 인터넷 검색 등을 통하여 최대한 정확하게 번역하려고 노력했으나, 몇몇 부분들에 대해서는 아직도 아쉬움이 남는다.

이 책을 번역하는 데에는 한 가지 중요한 원칙이 있었다. 즉 전문적인 내용이지만, 일반 독자도 이해할 수 있도록 한다는 것이었다. 그를 위해 편집 과정에서도 일반 독자의 눈높이에 맞도록 최대한 노력을 해야 했다. 내용을 풀어 써야 하는 부분도 있었으며, 수

많은 용어의 해설이나 내용의 해설을 부가하는 임무가 편집자에게 주어졌다. '편집자가 이해하지 못하면 일반 독자도 이해하지 못한다'라는 기준을 정하여, 교정과 교열을 진행하고, 더욱 상세한 각주를 찾아 달아야 했다. 여기에 약 3년의 시간이 필요했다. 각주는 역자의 검토를 거쳐 최종 확정되었으나, 이 또한 완벽하게 정확하다고 하기 어려운 부분이 있는데, 그 부분에 대한 책임은 전적으로 편집자에게 있음을 밝혀둔다.

이렇게 하여 마침내 한국어 번역본이 출간되기에 이르렀기에, 감회가 새롭고, 지난 시간의 고생이 보람으로 느껴지기도 한다. 이 책을 읽는 전문가와 독자들의 애정 어린 질책과 조언을 바라마지 않으며, 오류가 발견되면 출판사로 꼭 연락해 주시기를 진심으로 기대한다.

그 동안 출판사측의 재촉에 시달리며 본업을 침해받아가며 힘든 번역을 맡아주신 여러 번역자 선생님들과, 전화로, 구두로, 이메일 등으로 무례하게 질문하고 자문을 구했음에도 불구하고 친절하게 응해주신 미술사학계의 여러 교수님들과 선생님들께 깊이 감사드린다. 특히 원광대학교 홍승재 교수님의 노고는 말로 표현할 수준을 넘어선다.

이 네 권의 책들이, 더 나아가 앞으로 이어서 출간될 『인도미술사』를 비롯한 세계 각 국·각 지역의 미술사 책들이 우리나라 미술사학계의 연구자들과 미술사에 관심이 있는 독자들에게 조금이라도 유익했다고 평가받기를 간절히 바란다. 또한 이 책에 버금가는 훌륭한 『한국미술사』를 출간하는 게 간절한 소망이기도 하다.

2011년 9월
기획·편집 책임 이재연

이 책의 출판에 대한 설명

이 책은 중국 혹은 세계적 범위 내에서 출판한 것으로, 중국의 학자들이 편찬하여 완성한 〈世界美術全集〉의 제1부이다. 따라서 또한 개척성·창조성과 선명한 학술적 특색을 갖춘 이 시리즈는 고금의 중국과 외국의 중대한 미술 현상 및 미술 발전의 개황을 관찰하고 연구한 도판과 문자 자료의 집대성이기도 하다.

〈世界美術全集〉 시리즈의 집필은, 비교적 완정(完整)하고 분명하게 세계 각 민족 미술 발전의 역사적 과정들을 반영하고 있는데, 이는 매우 많은 중국 학자들의 숙원이었다. 중국은 세계의 일부분이며, 수천 년 동안 끊임없이 이어져온 중국 미술도 세계 역사라는 커다란 환경 속에서 성장하고 발전해왔다. 현대의 중국은 바야흐로 진지하게 세계를 이해하고 연구하는 과정에 있으며, 세계 각국의 인민들도 진지하게 중국에 관심과 주의를 기울여, 중국의 역사와 현상을 연구하고 있는 중이다. 최근 백 년 이래, 중국과 세계 각국의 우호 교류(문화 교류도 포함하여)는 끊임없이 증대되어 왔으며, 중국의 전체 세계에 대한 시야도 끊임없이 넓어져왔는데, 그것은 중국과 세계의 진보에 대하여, 그리고 문화 예술의 번영에 대하여 이미 적극적인 영향을 미쳤으며, 또한 여전히 영향을 미치고 있다. 현재 그러한 과정은 계속되고 있을 뿐만 아니라, 끊임없이 확대 발전하고 있다.

이와 같은 상황에서 중국의 학자들에 의한 〈世界美術全集〉의 집필과 출판이라는 이 작업은 더욱 중요한 일이라고 생각된다. 그 까닭은 다음과 같다. 첫째, 역사 환경과 연구 조건의 제한으로 인해 수십 년 이래로 우리들은 이 작업을 질질 끌면서 일정을 잡지 못하고 있었기 때문이다. 또 다른 측면에서는, 적지 않은 서구의 학자들이 편찬한 세계 미술사들은, 비록 자료의 수집과 학술적 관점에서 나름대로 각자의 특색을 지니고 있긴 하지만, 적지 않은 저작들은 유럽 중심론과 서방 중심론의 영향을 받았기 때문에, 아시아

에 대해, 특히 중국 예술사의 면모에 대해 매우 불충분하게 반영하고 있으며, 중국과 동유럽 예술에 대해서도 편견이 존재하여, 아예 소개를 하지 않거나 혹은 간단히 언급만 한 채 서술은 하지 않고 지나쳐버리고 있다. 특히 더욱 사람들을 불안하게 하는 것은, 일부 저작들 속에서는 중국 고유의 영토인 서장(西藏)과 신강(新疆) 지구의 미술을 중국 이외의 미술로 소개하여 기술하고 있다는 점이다. 분명히 이와 같이 역사적 진실과 관점에 대한 위배는 형평성을 잃은 미술사로서, 예술사 지식의 전파에도 이롭지 못하며, 세계 각국 인민들의 상호 이해에도 이롭지 않고, 또한 마찬가지로 예술사의 깊이 있는 연구에도 이롭지 않다고 본다. 이와 같은 상황은 이미 중국을 포함하여 세계의 수많은 유명한 예술사가들로부터 주목을 받고 있다. 다행으로 생각하는 것은, 적지 않은 서구와 아시아 학자들이 바로 이러한 상황을 바로잡기 위해 여러 가지 노력을 하고 있다는 점인데, 그들도 중국의 미술사학자들이 스스로 자신들의 공헌을 내놓기를 기대하고 있다.

10여 년 전, 우리가 그 첫걸음으로 〈中國美術全集〉의 편찬·출판 작업을 완성한 후, 곧 〈世界美術全集〉의 기획과 출판 작업을 시작했다. 중앙미술학원(中央美術學院) 미술사계(美術史系)가 집필하여 편찬한 외국 미술사와 중국미술사 교재의 기초가 있었고, 또한 대만(臺灣)의 광복서국(光復書局)으로부터 지원과 찬조가 있었기 때문에, 이 작업은 순조롭게 진행될 수 있었다. 20여 명의 동료들이 힘을 모아 협력하면서, 수년 동안 긴장된 작업을 거쳐, 마침내 전체 초고를 완성하였는데, 애석하게도 예상치 못한 곤란에 직면하여 제때 출간되지 못하였다. 현재 우리가 보고 있는 이 20권짜리 〈世界美術全集〉은 중국인민대학출판사의 대대적인 지원을 받아, 위에서 언급한 초고를 기초로 하여, 보완하고 수정하여 완성한 것이다. 전집 편찬 작업에 참가한 사람들은 중앙미술학원·중국예술연구원(中國藝術研究院)·청화대학(淸華大學) 미술학원·중국인민대학(中國人民大學) 서비홍예술학원(徐悲鴻藝術學院)·북경대학(北京大學)·중국사회과학원(中國社會科學院)·고궁박물원(故宮博物院)·상해박물관(上海博物館)·중국미술가협회(中國美術家協會)의 교수와 연구원들이다.

과학적이고 객관적 역사관은 우리들이 편찬한 이 〈世界美術全集〉의 지도 사상이다. 우리는 사실(史實)을 기초로 삼아 힘써 추구하였고, 진실하고 객관적으로 각 역사 시기들

과 각 민족들의 예술 창조를 서술하고 분석하였으며, 인류의 물질문화와 정신문화가 조형 예술과 실용 공예 미술 속에서 창조한 성취를 펼쳐 보이고, 세계 각국 인민들의 예술 창조의 지혜와 재능을 반영하려고 노력했다. 우리는 기나긴 역사의 대하(大河) 속에서 각 민족들간의 우호적인 예술 교류에도 관심과 주의를 기울였는데, 바로 각 민족들간 예술의 상호 영향은 세계 예술의 번영을 촉진하였다. 우리는 가능하면 전체 세계 미술의 역사적 과정을 전면적으로 반영할 수 있도록 최선을 다했지만, 두말할 나위 없이, 진정으로 이상적인 목표에 도달하기 위해서는 또한 우리와 이후 중국 학자들의 계속적인 노력을 기다려야 한다. 한편으로는 세계 미술사에 대한 연구가 중국에서 상대적으로 많이 늦었기 때문에, 학술 진영도 강고하지 못하며, 다른 한편으로는 또한 일부 국가와 지역들의 미술사 연구는 기존의 연구에서는 아직 공백 상태에 속하기 때문에, 중국 내외 미술사가들의 협력을 받아 그 부족한 점들을 보완해가기를 기다릴 필요가 있다.

이 책은 세계 미술사 지식을 보급하는 것이 주요 목적이므로, 미술사 연구에서의 일부 학술 문제는 지면의 제한으로 인해, 단지 약간만을 다룰 수 있었을 뿐 충분히 전개하지 못했는데, 다행히도 적지 않은 중국의 학자들이 이미 독립적으로 전문 저서들을 출판했기 때문에, 더 깊이 있게 읽고 연구하려는 독자들의 요구를 만족시켜줄 수 있을 것이다.

〈世界美術全集〉 편찬위원회
주편(主編)：金維諾
부주편(副主編)：邵大箴, 佟景韓, 薛永年

일러두기

책을 읽기 전에, 이 책의 편집은 다음과 같은 몇 가지 원칙에 따랐음을 알립니다.

1. 본문에 별색으로 표시한 용어나 구절들은 책의 접지면 안쪽 좌우 여백에 각주 형태로 설명을 부가한 것들이다. 이것들은 모두 역자나 편집자가 독자들의 이해를 돕기 위해 원본에는 없는 것을 별도로 추가한 내용이므로, 원저자와는 관계가 없다. 독자들의 편리를 위하여 반복하여 수록한 것들도 있다.

2. 본문의 []나 () 속에 있는 내용 중 '-' 혹은 '-역자' 표시와 함께 내용을 부가한 것은 역자나 편집자가 독자들의 이해를 위해 추가한 내용이다. 그리고 ':' 표기와 함께 수록된 내용은 중국어 원본에 원래 있는 것을 번역하여 옮긴 것이다.

3. 지명이나 인명은 모두 한국식 한자 독음(讀音)으로 표기하는 것을 원칙으로 하였으나, 한국 독자들에게 낯익은 몇몇 지명은 간혹 중국식 발음으로 표기했으며, 여기에는 한자를 병기하였다. 예 : 홍콩(香港)

4. 도판명은 가능하면 중국어 원본대로 표기하여 한국식 독음과 한자를 병기하였으나, 특별히 풀어서 쓰는 것이 독자들의 이해에 도움이 된다고 판단되는 것들은 풀어쓴 내용과 함께 한자를 병기하였다. 그리고 용어의 경우, 기본적으로 중국의 표기를 준용하였다. 예컨대 우리나라에서는 대개 '토기'라고 표현하는 것을, 이 책에서는 '도기(陶器)'로 표기하였는데, 번역어도 '도기'로 표기한 것이 그 예이다.

5. 숫자의 표기는 가능하면 아라비아 숫자를 배제하고 한글로 표기하였으나, 숫자가 길어지는 것은 일부 아라비아 숫자로 표기하였으며, 번호나 조대(朝代)를 표기하는 것은 아라비아 숫자로 표기하였다. 상황에 따라 읽기 편리하도록 하여, 표기에 일관성을 기하지 않았다.

6. 고전이나 옛날 문헌에서 인용한 부분은 최대한 한문 원문을 병기하였다. 몇몇 독음(讀音)을 알 수 없는 글자들은 □표시로 남겨두었다.

차 례

총론

 중국 고대 미술사의 저작들은, 전통 회화의 창시자를 전설 속의 황제 헌원씨(軒轅氏)의 신하인 사황(史皇)으로 여긴다. 황제는 고대 역사의 전설에 나오는 부계 씨족 사회의 부족 연맹 우두머리였다. 그러나 미술 고고학이 제공해주는 바에 의하면, 오히려 미술의 기원은 황제 시대보다 훨씬 더 이른 시대로 거슬러 올라간다. 20세기의 2, 30년대 이래, 미술 고고의 성과는 끊임없이 기존의 고대사 관념을 수정하였다. 상고 시대 선조들이 예술 창조 방면을 깨우친 시기와 성취한 정도에 대하여, 사람들의 평가는 으레 지나치게 낮게 보는 과오를 범했다.

 중국 대륙은 인류가 기원한 지역의 범주에 위치하여, 지금까지 발견된, 시기가 다른 구석기 시대의 문화 유적들과 지점들이 약 천 곳에 이르는데, 대략 백만 년 이상 전에 이미 인류가 이렇게 활동하고 번성하며 생활하였다. 생존투쟁 과정에서 인류는 타제석기(打製石器) 만드는 법을 터득하였고, 골기(骨器)를 제작하였으며, 불을 사용하였고, 더불어 이러한 생산·노동 용구를 제작하는 과정에서 심미(審美) 의식이 생성·발전되었다. 지금으로부터 4만 년 전부터 1만 년 전에 이르는 구석기 시대 말기에, 고인류(古人類)는 이미 현대인과 유사한 신인류(新人類) 단계에까지 발전해 있었다. 타제석기의 사용은 백 수십만 년 동안이나 지속되었는데, 옛날 사람들은 유구한 세월 동안 반복하고 실천하는 과정에서, 각종 석재(石材) 재질의 특징에 대해 풍부한 지식을 축적하였고, 또한 석재의 색깔·무늬·광택의 아름다움에 대해

헌원씨(軒轅氏) : 중국의 건국 신화에 나오는 삼황오제(三皇五帝)의 하나로, 중국을 처음으로 통일한 임금이자 문명의 창시자로 숭배되고 있다. 『사기(史記)』의 기록에 따르면, 성은 공손(公孫)이며, 헌원은 이름이다.

산정동인(山頂洞人) : 1933년에 주구
점 문화 유적의 용골산(龍骨山) 정상
부분에 있는 동굴에서 2만여 년 전 무
렵의 인류 화석이 발견되었는데, 이들
은 북경원인의 후예들로, 산정동인(山
頂洞人)이라고 불린다.

호감이 생겨났으며, 이로부터 점차 옥석(玉石)을 구분하는 데에까지
이르게 되었다. 사람들은 서로 다른 수요에 적용하여 각종 목기(木
器)·석기(石器)·골기(骨器)를 창조하고, 원형·능형(菱形)·삼각형·장방
형 등의 각종 조형들을 생산하였으며, 그로부터 점차 안정·대칭·평
형 등의 법칙을 이해하고 파악하였다.

　구석기 시대 말기의 문화 유적에서 각종 재료와 서로 다른 양식
의 장식품들이 발견되었는데, 예를 들면 북경(北京) 산동정인(山頂洞
人) 유적에서는 이미 흰색의 작은 돌구슬[石珠]·황록색의 조약돌·바
다조개 껍질·청어의 눈뼈·새의 뼈로 만든 관(管)과 백 수십 개의 동
물 이빨 등의 장식물들이 출토되었는데, 모두 구멍을 뚫어 꿰어서 앞
가슴에 걸 수 있게 만들었다. 이런 석제품(石製品)들은 재료를 선택하
고, 다듬고, 구멍을 뚫고, 연마하는 여러 공정들을 거쳤으며, 어떤 것

은 적철광석(赤鐵鑛石) 가루를 발라 붉은색을 내기도 하였다. 서로 다른 재료들로 된 장식물들의 조합 중에는 색깔·크기·양식의 구별이 있었다. 동물의 이빨을 이용한 장식물로는 사냥꾼의 용감함을 뽐낼 수 있었을 것이며, 또한 원시종교의 의미가 담겨 있을 수도 있다. 적철광석 가루는 시신 위에 뿌리기도 하였다. 붉은색은 인류가 가장 최초로 사용한 색깔이다. 하북성(河北省) 양원현(陽原縣) 호두양(虎頭梁) 유적에서 발견된 것들 중에는 구멍 뚫린 조개껍질·돌구슬·타조알 껍질과 새의 뼈로 만든 편주(扁珠-납작한 구슬) 등이 있다. 장신구는 오랫동안 착용할 수 있었으므로, 구멍은 이미 닳아서 매우 반들반들하게 빛이 난다.

　　세석기(細石器)로 대표되는 중석기(中石器) 시대를 거치고, 농업과 목축업이 출현함에 따라, 중국 사회는 점차 신석기 시대로 접어드는데, 그 시작 단계는 역시 고대사의 전설 속에서 백성에게 처음 농사를 지어 오곡을 먹는 것을 가르친 신농씨(神農氏)의 세대에 해당한다. 실제로는 농업의 진정한 발명자는 부녀자들이며, 이 시대 미술 발전에서 가장 빛나는 성취의 상징은 도기(陶器)와 옥 공예이므로, 도기를 제조한 것도 가장 먼저 부녀자들에게 공을 돌려야 마땅하다. 신석기 시대의 전기(前期)는 모계 씨족 사회가 가장 번성했던 시기이다. 이미 알려진 신석기 시대 최초의 유적은 지금으로부터 약 8천 년 전 무렵의 것이다. 지금으로부터 5천 년 전 무렵에 이르러, 황하 유역의 중원 지대에는 부계 씨족 사회가 전래되었다. 사유재산 제도가 출현함에 따라, 약 4천 년 전의 고대사에 기록된 하대(夏代)가 계급 사회에 들어섰으나, 각 지역들의 불균형한 발전으로 인하여 사회 변화도 빠르거나 늦었다.

　　신석기 시대의 문화 유적들은 전국 각지에 분포되어 있는데, 이미 7, 8천여 곳이 발견되었다. 이러한 긴긴 세월 동안의 미술 발전의 지

신농씨(神農氏) : 중국 전설에 나오는 옛날 제왕의 하나로, 염제(炎帝)라고 불린다. 농사짓는 법을 처음으로 가르쳤다고 전해진다.

도인두(陶人頭)

배리강 문화(裴李崗文化)

높이 3.6cm

1977~1978년 하남 밀현(密縣) 아구촌(裵
溝村)에서 출토.

하남성 문물연구소 소장

배리강 문화(裴李崗文化) : 1977년 하남
성 신정현 배리강에서 발견된 신석기
시대 초기 문화로, 기원전 7000년경
부터 기원전 5000년경까지 존재했다.

자산 문화(磁山文化) : 하북성 중남부
지역의 신석기 시대 초기 문화로, 기
원전 6000년경부터 기원전 5500년경
까지 존재했다.

대지만 문화(大地灣文化) : 1978년 감숙
성 진안현 소점촌에서 발견된 신석기
시대 초기 문화로, 기원전 5800년경
부터 기원전 5400년경까지 존재했다.

역 분포와 발전 순서에 대한 고고학적 문화 시기
분류는 연구에 커다란 편리를 제공하고 있다.

신석기 시대에, 문화는 많은 중심지들별로 불
균형한 발전을 했다는 특징을 지니고 있다. 발전
이 가장 빠르고도 가장 발달했던 곳은 황하 유
역의 중원 일대로, 중국 문명의 발상지가 되었
다. 이 지역 초기의 대표성을 띠는 문화는 지금
의 하남(河南)과 하북(河北) 일대에 분포되어 있던
배리강 문화(裴李崗文化)와 자산 문화(磁山文化),
위수(渭水) 유역의 대지만 문화(大地灣文化) 등이
다. 모두가 지금으로부터 대략 7천 년부터 8천
년 전 사이에 존재했다. 도기 제작 기술은 아직
비교적 유치했지만, 이미 간단한 채색 그림과 흙으로 빚은 인물과 동
물의 조소 작품들이 출현했다. 석기는 타제석기에서 발전하여 마제
석기에 이르렀으며, 기술은 이미 상당히 정밀하고 뛰어났는데, 이는
그 전에 이미 상당히 긴 맹아 단계가 존재했었다는 것을 설명해주는
것으로, 그 후 곧 찬란했던 앙소 문화(仰韶文化)로 곧장 서로 이어진
다. 따라서 어떤 사람들은 이 시기를 '전앙소(前仰韶)' 시기라고도 부
른다.

앙소 문화는 원시 사회의 예술 발전 중 매우 중요한 위치를 차지
한다. 분포 지역이 광범위하고, 시기도 매우 길었는데, 채도 예술은
앙소 문화 시기의 전성기를 거쳐 쇠퇴하는 발전 과정을 거치게 된다.
앙소 문화는 주로 황하 중류의 하남(河南)·산서(山西)·섬서(陝西) 일대
에 분포하였으며, 북쪽으로는 만리장성과 하투(河套) 지역까지, 서쪽
으로는 감숙(甘肅)·청해(青海)에까지 이르렀다. 지금까지 발견된 유적
은 천여 곳이나 된다. 시기는 지금으로부터 7천 년 전부터 5천 년 전

에 해당한다. 채도 예술이 가장 발전한 시기는 앙소 문화의 반파(半坡) 유형과 묘저구(廟底溝) 유형 단계이다. 그리고 같은 시기의 전해오는 유적들인, 섬서(陝西) 임동(臨潼)의 강채(姜寨) 유적과 서안(西安) 반파 등지의 원시 취락 유적과 유물들은 대량의 정보들을 제공해주어, 신비한 색채의 미술 현상으로 충만한 이 시대의 연구를 위한 조건을 제공해주었다. 앙소 문화의 채도 예술은 중원 대륙에서 독립적으로 생성되어 발전한 것이다.

　앙소 문화의 직접적인 영향을 받아, 서북의 간숙 지역에는 지금으로부터 5300여 년 전에 지방의 특색이 풍부한 마가요 문화(馬家窯文化)가 형성되었다. 마가요 문화는 마가요·반산(半山)·마창(馬廠)의 세 가지 주요 문화 유형들이 있는데, 전후하여 연속으로 천 년 동안이나 계속되었다. 마가요 문화의 채도 예술은 앙소 문화의 묘저구 유형을 계승하여 하나의 새로운 높은 단계로 발전했다. 이로부터 알 수 있는 것은, 옛날 사람들은 이미 도안 설계의 법칙을 충분히 파악하고 있었다는 사실이다. 마가요 문화 도기들의 문양은 조형의 특징에 적합하며, 매우 유창하고 생동적이며, 변화가 풍부하다.

　원시 사회의 채도 예술은 앙소 문화와 마가요 문화의 황금 시기를 거친 이후 점차 쇠퇴하여, 용산 문화(龍山文化) 시기로 접어들게 된다. 하남의 용산 문화는 뒤따르는 상(商) 문화와 직접 연결되고, 산서(山西) 지역의 용산 문화인 도사(陶寺-지역명) 유형에서 채색 반룡문(蟠龍紋) 도반(陶盤)과 엄청난 수량의 도제(陶製)·목제(木製)·옥석제(玉石製)의 예기(禮器)와 악기(樂器)들이 발견되었는데, 그것들은 이미 하(夏) 문화 시기로 진입하였다.

　전형적인 용산 문화는 산동(山東)과 강소(江蘇)의 회북(淮北) 지역에 존재하였으며, 그보다 앞서 있었던 대문구 문화(大汶口文化)와 함께 황하 유역 하류 지구의 독립적 문화 계통을 형성하였으며, 인류

마가요 문화(馬家窯文化) : 감숙성 임조현 마가요에서 발견된 신석기 시대 초기 문화로, 기원전 3100경부터 기원전 2700년경까지 존재했다.

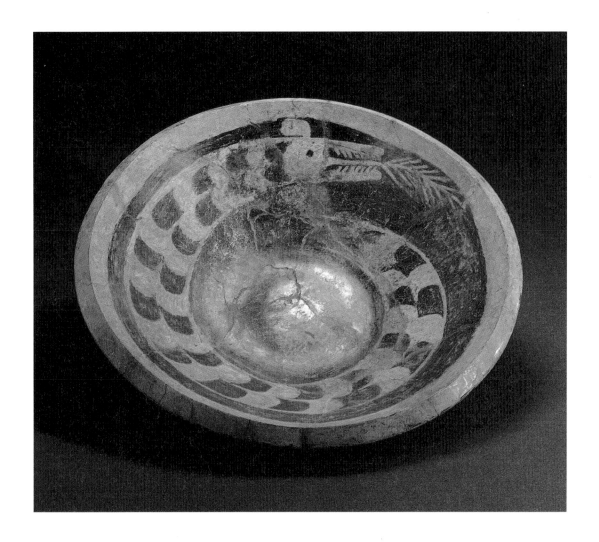

용문도반(龍紋陶盤)

夏

구경(口徑) 37cm

산서 양분현(襄汾縣) 도사(陶寺)에서 출토.

중국 사회과학원 고고연구소 소장

문화사상 부계 씨족 사회를 향한 과도기를 거쳐, 계급 사회로 진입하기 위한 준비를 하였다. 지금으로부터 6천여 년 전의 대문구 문화는 이미 도자 예술사에서 중요한 지위를 갖는, 물레를 사용하여 기벽이 얇고 윤을 낸 흑도(黑陶)와 백도(白陶) 및 정교하고 아름다운 옥·상아 제품들을 제조하였다. 지금으로부터 4500년 전후 무렵 산동(山東)의 용산 문화 시기에는, 조개껍질처럼 얇은 흑도고병배(黑陶高柄杯-높은 손잡이가 달린 잔)가 출현하였으며, 원시 사회 도기 생산 기술의 최고봉에 이르렀다. 그리고 정미(精美)하게 조각된 옥 예기 등은 이미 상

대(商代)의 청동기 문양과의 내재적 연관 관계를 명확하게 보여준다.

대문구 문화와 용산 문화, 남방의 하모도 문화(河姆渡文化)·양저 문화(良渚文化), 동북의 홍산 문화(紅山文化)는 옥기의 조각 제작 방면에서 모두 매우 높은 성취를 이루었으며, 중국 민족의 심미(審美) 관념의 형성과 발전에 대해 매우 깊고 큰 영향을 미쳤다.

장강(長江) 하류의 하모도 문화와 마가빈 문화(馬家濱文化)는 시대가 서로 비슷한 고대 문화이다. 항주만(杭州灣) 부근에 위치한 하모도 문화는 지금으로부터 약 7천 년 전부터 5천 년 전까지 존재했는데, 그 유적에서 기적과 같이 수천 건의 목재 건축 부자재들이 보전되어 오고 있다. 그 당시의 고대인들은 이미 장부를 끼워 맞추는 선진적인 구조를 응용하였으며, 더불어 목기에 생칠(生漆)로 장식하는 법을 알고 있었다. 매우 많은 목(木)·도(陶)·상아 재료들 위에는 생동감 넘치는 동·식물 문양들이 조각되어 있다. 태호(太湖) 지역에 위치하는 마가빈 문화는 지금으로부터 약 7천 년 전부터 6천 년 전까지 존재했는데, 이미 알려진 것으로는 가장 이른 방직품 실물, 즉 칡으로 만든 그물 문양 직물을 남기고 있다. 그때 이미 옥결(玉玦)과 옥환(玉環) 등을 부장하는 풍속이 시작되었으며, 이후에 도래하는 숭택 문화(崧澤文化)와, 지금으로부터 5천여 년 전부터 4천여 년 전의 양저 문화 시기에 이르러, 대량의 옥종(玉琮)과 옥벽(玉璧) 등의 예기(禮器)들을 부장하는 데까지 발전하였다. 머리카락 같이 가늘고 정밀하게 새긴 문양은 고대 옥기(玉器) 제작의 최고 수준을 대표하며, 또한 옥종 위에 새겨진 신비한 모습의 발가벗은 사람과 짐승 형상들로부터는, 이미 상(商)·주(周) 시대의 청동기에 새겨진 도철(饕餮)의 모습을 어렴풋하게 엿볼 수 있다.

장강 유역의 중류 지대에는, 중원 지역의 앙소 문화·용산 문화와 그 연대가 서로 가까우면서도, 서로 영향을 미쳤던 대계 문화(大溪

하모도 문화(河姆渡文化) : 기원전 5000년경부터 기원전 4500년경까지 장강(長江) 유역의 하류에 존재했던, 오래되고 다채로운 신석기 문화로, 제1차 발견이 1973년에 절강(浙江) 여요(餘姚)의 하모도에서 있었기 때문에 붙여진 이름이다.

양저 문화(良渚文化) : 기원전 3400년경부터 기원전 2250년경까지 존재한 중국 신석기 시대 문화의 하나로, 절강의 장강 유역에서 1936년에 발견되었다.

홍산 문화(紅山文化) : 기원전 3500년 전후에 존재했던 신석기 문화로, 옥(玉) 문화의 시초로 알려져 있다.

마가빈 문화(馬家濱文化) : 기원전 5000년경부터 기원전 4000년경까지 존재했던 신석기 문화로, 홍도(紅陶)와 회도(灰陶)가 발달했다.

숭택 문화(崧澤文化) : 기원전 4000년경부터 기원전 3300년경까지, 강남의 태호(太湖) 지역에 존재했던 신석기 문화로, 옥황(玉璜)이나 옥환(玉環) 등 다양한 종류의 옥기들이 발달했다.

대계 문화(大溪文化) : 기원전 5000년경부터 기원전 3000년경까지 장강 유역에 존재했던 신석기 문화로, 백도(白陶)와 채도(彩陶)가 발달했으며, 벼 농사가 광범위하게 이루어졌다.

굴가령 문화(屈家嶺文化) : 기원전 3500년경부터 기원전 2600년경까지 존재 했던 신석기 문화로, 권족(圈足)의 흑도와 회도가 발달했으며, 벼농사와 목축이 이루어졌다.

文化)와 굴가령 문화(屈家嶺文化)가 있었다. 굴가령 문화는 원시 사회의 미술 가운데 독자적으로 하나의 파(派)를 형성하여, 기벽이 얇고 훈염(暈染)한 채도(彩陶)가 있으며, 수학적 취향이 가득한 속이 빈 기하 문양의 도기 구슬과 채색 도기 방륜(紡輪─가락바퀴 또는 방추차)이 있다.

북방 지역에 광범위하게 분포되어 있던 홍산 문화는, 중원 지역의 앙소 문화와 비교하여 연대가 대략 비슷하다. 홍산 문화의 저룡형(猪龍形) 옥 장식과 구운형(勾云形) 옥 장식 등 대형 옥 조각 작품들은 대부분 지역적 특색이 매우 풍부하다. 그리고 요녕(遼寧) 지구의 점토로 빚은 나체 여인상·대형 제사 건축 유적과 점토 조소 잔해의 발견은, 우선 중국 상고 시대에 이미 대형 조소물이 존재했었음을 보여주는 것이며, 또한 상고 시대에 여신을 숭배하던 풍습이 있었음을 증명해 주는 것이다.

중국 대륙의 수많은 중심 문화들은 오랜 기간 서로 영향을 주고받으며, 통합되고, 전파하는 가운데 응집하고 발전하면서, 기원전 21세기까지 황하 유역 중류에서 역사적으로 중대한 전환이 이루어졌는데, 즉 중국이 원시 사회에서 노예제 사회로 진입하여, 역사상 첫 번

석경(石磬)

夏

길이 66.8cm, 너비 28.6cm

1974년 산서 하현(夏縣) 동하풍(東下馮)에서 출토.

중국 국가박물관 소장

째 왕조인 하(夏)나라가 건립되었다.

역사서들에서는, 하대(夏代)는 치수(治水) 영웅 우(禹)가 아들 계(啓)에게 왕위를 넘겨주면서부터라고 기록하고 있는데, 하 왕조를 건립하고서 걸(桀)왕까지 모두 17명의 왕들이 있었고, 4~5백 년간 지속되었으며, 기원전 21세기부터 기원전 17세기까지에 해당한다. 유감스럽게도 역사의 기록은 너무 간략하여, 하대의 역사·문화에 대한 탐색은 오늘날의 학술계, 특히 고고학계에는 하나의 중대한 과제이다. 20세기의 50년대 이래, 하 왕조의 통치 중심 지역에 속하는 현재의 하남·산서 두 성(省)에서 발견된 하남의 용산 문화 및 그 이후의 이리두 문화(二里頭文化)는 하 왕조의 연대에 해당되며, 초기 청동 용기(容器)의 출현은 바로 '우주구정(禹鑄九鼎)'의 전설을 서로 증명해주는 것으로, 중국 역사상 청동기 시대가 시작되었음을 알려주는 것이다. 몇 천 년에 걸친 창조의 경험을 승화시켜, 사람들의 두 손은 먼저 무수히 많은 정미(精美)한 옥(玉)·골(骨)·칠목(漆木) 예술품들을 제작했으며, 동에 옥을 박은 아름답고 화려한 장식물들을 만들어냈다. 동(銅)의 주조·도기 제작·옥 조각·뼈 제작 등은 모두가 전업적인 작업장을 가지고 있었으며, 흙을 달구질하여 높은 기단을 쌓은 기초 위에 웅대한 궁전을 지었다. 이와 동시에 계급의 분화와 대립이 생겼는데, 그러한 건축 터 아래 자리잡은 갱 속에는 순장인(殉葬人)과 제물로 바쳐진 노예들의 겹겹이 쌓인 백골들이 매장되어 있다. 지금까지 사람들이 유감으로 여기는 것은, 아직 하대의 문자가 발견되지 않아, 상대의 갑골(甲骨)·금문(金文)과 같이 지하에서 발견된 것들을 문헌 기록을 통해 서로 증명할 수 없다는 것이다.

하(夏)·상(商)·주(周)를 역사에서 '삼대(三代)'라고 부르는데, 중국의 역사 발전에서 매우 중요한 단계이며, 그 구체적인 시대 편년은 아래와 같다.

이리두 문화(二里頭文化) : 기원전 2000년경부터 기원전 1500년경까지 존재했던 문화로, 1959년에 하남(河南) 낙양(洛陽) 언사(偃師)의 이리두촌에서 처음 발견되었다. 중국 역사상 하(夏)·상(商) 시대에 해당하여, 중국 역사에서 하나라 문화를 탐색할 수 있는 중요한 유적이다.

우주구정(禹鑄九鼎) : 우(禹) 임금이 중국 최초의 왕조인 하(夏)나라를 건립하고, 태평성대가 이루어지자, 황제 헌원씨의 공적을 기려, 아홉 개의 정(鼎)을 주조하였는데, 그것들은 아홉 주(州)의 이름을 따 이름을 지었다. 즉 기주정(冀州鼎)·연주정(兗州鼎)·청주정(青州鼎)·서주정(徐州鼎)·양주정(揚州鼎)·형주정(荊州鼎)·예주정(豫州鼎)·양주정(梁州鼎)·옹주정(雍州鼎)이다.

하(夏) : 기원전 2070~기원전 1600년

상(商) : 기원전 1600~기원전 1046년

주(周)는 서주(西周)와 동주(東周)의 두 역사 단계로 구분한다.

서주 : 기원전 1046~기원전 771년

동주는 다시 춘추(春秋)와 전국(戰國)의 두 시기로 구분한다.

춘추 : 기원전 770~기원전 476년

전국 : 기원전 475~기원전 221년

삼대 시기는 중국의 노예제 사회가 건립·흥성하여 신흥 봉건 사회로 대체되기까지의 전체 과정을 포괄한다. 물질문화의 발전과 관련지어 말하자면, 그것은 청동기 시대에 속한다. 중국 청동기 시대의 최고 전성기는 상대 중기부터 서주 시기까지이다. 춘추 시기에는 철의 제련과 철기의 사용이 시작되었고, 청동기 시대도 곧 마지막 단계에 근접한 시기이다.

삼대 시기 미술의 발전은 사회·경제·문화의 발전과 상응하여, 두 차례의 최고 절정기를 맞이한다. 첫 번째는 상대 후기부터 서주 초기까지로, 이 시대 예술 성취의 주요 지표가 되는 것은 청동기 예술이다. 두 번째는 춘추 말기부터 전국 시대까지로, 미술의 발전은 많은 문화 중심들과 많은 지역들의 보편적 번영으로 나타난다.

하·상·주는 황하 유역 중·하류의 서로 다른 지역들에서 활동한 세 개의 씨족 부락이 건립한 국가들이다. 선후로 왕조가 승계했을 뿐만 아니라, 또한 병행·공존의 과정을 가지고 있어, 후대 왕조들의 흥성·멸망이나 교체·양위와는 달랐다. 하·상·주 왕조는 그 통치 시기에 단일한 문명 중심이 아니었는데, 그들을 핵심으로 하여, 그 주변에 있던 서로 다른 민족·씨족 부락과 방국(方國)들도 또한 모두 각자의 문화 예술을 성취하였으며, 오랫동안 서로 접촉하면서 영향을 주

방국(方國) : 왕국 혹은 제후국과 같은 의미.

고 받으며 융합하는 가운데, 서로 시기를 달리하여 문화 공동체를 형성하였다.

상(商) 왕조는 탕(湯)이 건국하고부터, 17대 31왕에 걸쳐 약 6백 년 동안 이어졌으며, 상대 초기에는 이미 여러 차례 천도하였는데, 반경(盤庚)이 기원전 1300년에 은(殷 : 지금의 하남 안양 지역)으로 천도하였고, 쭉 이어져 제신(帝辛)이 나라를 망해먹을 때까지 273년 동안 다시는 천도를 하지 않았으며, 반경부터 3대를 거쳐 무정(武丁)까지가 상나라의 가장 흥성했던 시기이다. 통상 반경이 은으로 천도하기 이전을 상대 전기, 그 이후를 상대 후기로 삼는다. 상대 후기의 수도인 은(殷)은 또한 상(商)을 대신하여 부르는 명칭이 되었으며, 혹은 은상(殷商)이라고 부르기도 한다.

반경(盤庚) : 은나라의 제19대 왕.

제신(帝辛) : 은나라의 제30대왕.

무정(武丁) : 은나라의 제22대왕.

안양(安陽)의 은허(殷墟)보다 이른 상대 초기의 도성(都城)들로는 정주(鄭州) 상성(商城)·언사(偃師) 상성·정주(鄭州) 소쌍교(小雙橋)의 상대 유적들이 있다.

1899년 안양 은허에서 출토된 갑골문(甲骨文)을 발견하였으며, 1928년 이후에도 안양에 대한 과학적인 고고 발굴이 꾸준히 진행되어, 궁전과 왕릉·제사 유적 등이 발견되었는데, 안양 은허에서 지금까지 발견된 갑골은 15만 조각 이상에 달하여, '갑골학(甲骨學)'이 학술 연구에서 하나의 독립된 과목을 형성하였다. 정주(鄭州)와 안양 등 상나라의 통치 중심 지역들 이외에도, 하북·산서·산동·강소·호남·호북·안휘·섬서·사천·요녕·북경 등과 황하·장강의 중·하류 지역 및 만리장성 안팎의 광대한 지역들에까지 두루 걸쳐 모든 지역들에서 상대의 유적과 유물들이 발견되었는데, 원근 방국들의 문화 유물들 중에는 이미 각자의 지방 특색을 표현해냈으면서도, 또한 그 기본적인 방면에서는 상대 문화와 서로 일치하는 공통의 시대적 면모를 드러내고 있다. 상대 미술 연구에 대해 특별한 가치를 갖는 것은,

안양의 1001대묘(大墓)·부호(婦好) 묘·강서 신간(新幹)의 대묘에서 출토된 각종 유물들과, 사천 광한(廣漢) 지역의 고촉국(古蜀國) 제사갱에서 출토된 청동인상(靑銅人像)들이다.

상대는 존신중귀(尊神重鬼-신을 숭상하고 귀신을 중요시함)와 귀부중벌(貴富重罰-부를 귀하게 여기고 벌을 무겁게 함)의 사회였다. 『예기(禮記)』·「표기(表記)」에는 상대 사회의 사상적 특징을 다음과 같이 서술해 놓았다. "은나라 사람들은 신을 숭상하며, 신을 섬김으로써 백성을 통솔하고, 귀신이 먼저이고 예가 나중이며, 벌이 우선이고 상이 나중이며, 존중하지만 친하지 않다. 그 백성들의 폐단은, 방자하며 얌전하지 못하고, 이기지만 부끄러움을 모른다.[殷人尊神, 率民以事神, 先鬼而後禮, 先罰而後賞, 尊而不親. 其民之弊, 蕩而不靜, 勝而後恥.]"

상나라 사람들은 원시 사회의 다신(多神) 신앙을 유지하고 있었는데, 전제 통치가 강화됨에 따라서 최고의 권위인 상제(上帝)라는 개념을 만들어냈으며, 인간 통치자는 죽은 후에 조상신이 된다고 믿어, 천상(天上)의 통치 집단에 포함시켰다. 귀족 통치자는 항상 여러 가지 명목으로 제사 활동을 거행하였으며, 점술 방식으로 귀신과 조상들의 보호를 기원하였고, 더불어 길흉화복을 알려달라고 빌었는데, 거북 등껍질과 동물의 뼈에 새긴 갑골문은 바로 이러한 점술 활동의 기록이다. 선조에게 제사를 지내고, 궁전과 능묘 등을 활발하게 건축하는 활동 중에는 전쟁포로·노예·가축을 제물로 받치도록 하였는데, 중요한 활동에서는 한 차례에 순장하거나 제물로 바치는 사람이 수백 명에 달했다. 이러한 풍습은 상대 말기에 이르러서는 점차 줄어든다. 이러한 제사 활동에 따라 가축과 날짐승 등의 제물이나 술을 담아 늘어놓는 동기(銅器)·도기(陶器)의 종류가 매우 복잡하고 많았는데, 형식이 장중하고 화려하여, 상대의 미술품 가운데 주요한 부분이다. 또 그 조형 양식과 거기에 내포되어 있는 정신 및 기본적인

심미 표현은, 모두 정신적 통치를 강화하려는 요구에 종속되었다. 특별히 존귀한 지위를 갖는 청동정(青銅鼎)과 병기(兵器) 가운데 월(鉞-도끼), 그리고 옥기(玉器) 가운데 규(圭)·종(琮)·벽(璧) 등은 모두 실용적인 목적을 뛰어넘어 통치자의 정권(政權)·신권(神權)·군사 권력의 상징이었다. 예를 들면 안양에서 출토된 사모무방정(司母戊方鼎)은 그 무게가 875kg이고, 형태가 장엄하여 건축물 같은 느낌을 주는데, 이미 알려진 노예제 사회의 유물들 가운데 가장 크고 무거운 청동 용기(容器)이다. 서주 이후에 이르러서는, 곧 '구정(九鼎)'으로써 조대(朝代)를 승계하는 국가 정권의 대표물로 삼았는데, 또한 처음으로 구정을 만든 것은 하(夏)대의 우왕(禹王) 때일 것으로 파악하고 있다.

상나라 사람들은 술을 즐기는 사회적 풍습이 있어, 청동기 가운데 주기(酒器)의 수량이 가장 많은데, 가장 정교하고 아름답게 만들었으며, 또한 하나의 조형 계열을 이루었다. 주기 가운데 일부는 조소(彫塑)의 의의를 갖는 조수(鳥獸) 조형이 있는데, 여기에서는 장인 예술가의 풍부한 상상력과 예술 창의력이 매우 뚜렷이 드러난다.

청동기로 대표되는 상대의 미술은 상대 후기에 가장 발전하여 최고 수준에 이르렀는데, 그것이 표현해낸 당당하고 성대하며 매우 화려하고 신비하며 장엄한 아름다움이 그 시대의 주요 심미 표현이었고, 그 시대의 각기 다른 미술 부문에 영향을 미쳤으며, 또한 서주(西周) 전기에 직접 계승되었다.

주(周)나라 사람들은 원래 섬서(陝西)와 감숙(甘肅) 일대의 희(姬) 씨 성을 가진 씨족 부락에서 활동하였으며, 계급 사회로 진입한 이후 점차 강해졌다. 기원전 11세기에 무왕(武王) 희발(姬發)이 일부 방국의 부락들과 연합하여 군대를 일으켜 상나라를 멸망시킨 뒤, 호경(鎬京 : 지금의 섬서 장안 부근)에 도읍을 정하였으며, 성왕(成王) 때는 낙읍(洛邑 : 지금의 하남 낙양)에 동도(東都)를 건립하였다. 역사에서는 이러한 이유

무왕(武王) : 서주의 제1대 왕.

성왕(成王) : 서주의 제2대 왕.

유왕(幽王) : ?~기원전 771년?. 주나라 제12대 왕으로, 주색과 퇴폐적 향락에 빠져 정사를 돌보지 않다가, 침공해온 견융에게 살해되었다.

공화행정 : 기원전 841년부터 기원전 828년까지로, 중국 주(周)나라의 여왕(厲王)이 기국인(期國人)의 폭동으로 쫓겨나고, 일부 제후와 재상이 왕을 대신하여 통치한 시기를 가리킨다.

분봉(分封) : 천자가 여러 제후들에게 땅을 나누어 주고 다스리게 하는 것.

종법(宗法) : 적장자가 법통을 잇게 하는 것.

로 인해 유왕(幽王) 이전의 시기를 서주라고 부르는데, 서주 정권은 모두 11대 12왕을 거치며, 200여 년 동안 지속되었다. 여왕(厲王) 때 기국(期國) 사람들의 폭동으로 '공화행정(共和行政)'이 출현하는데, 공화 원년은 기원전 841년이다.

섬서 풍호(豊鎬) 유적에서 서주 시기의 많은 무덤들과 건축 터가 발견되었으며, 기산(岐山) 봉추촌(鳳雛村)에서는 서주 궁전 터와 갑골문이 새겨진 갑골 약 150근(斤-당시에 1근은 약 5백 그램)이 발견되었다. 이들은 모두 서주 시기의 역사와 문화를 연구하는 데 중요한 의의를 갖는다.

서주는 상나라를 계승한 뒤, 여전히 발전하여 전성기 단계에 있었지만, 정치 제도와 사회 관념에서는 상대와는 크게 달랐다. 서주는 분봉(分封) 종법(宗法) 제도를 실행하여, 봉건 제후를 왕실의 보호막으로 삼았다. 분봉의 기초는 혈연 관계를 연결 고리로 한 종법 제도였으며, 그 핵심은 적장자(嫡長子) 계승제였다. 종법 제도와 부응하는 것이 예악(禮樂) 제도였다. "음악은 하나로 합쳐주는 것이요, 예는 다름을 구별하는 것[樂合同, 禮別異]"[『순자(荀子)』]이며, 예를 제정하고 음악을 만드는[制禮作樂] 것의 목적은 상하(上下)·귀천(貴賤) 등급의 한계를 엄격히 구별하는 데 있었을 뿐만 아니라, 또한 통치계급 내부의 관계를 협조하도록 하는 데 있었다.

예악이 구체화된 형식이 '기(器)'인데, 서주 시대의 가장 중요한 일부분의 미술 작품들은 바로 예악 제도를 구체적으로 체현하기 위하여 만든 것들이며, 그것을 제사와 예의 활동에 사용한 것이 예기(禮器)와 악기(樂器)이다. 예기와 악기의 조형은 규범화되어, 사용자의 등급에 따라 사용하는 수량을 엄격히 제한하였으며, '분수를 뛰어넘을[僭越]' 수 없었다.

상대(商代)의 귀신(鬼神) 관념은 서주 이후부터 점차 옅어졌으며,

그것을 대신한 것이 천도관(天道觀)이다. 주나라 왕들은 스스로 하늘로부터 임명된 천자(天子)라고 칭하면서, 왕권 통치를 한층 더 신격화(神格化)하였다. 서주의 사회 관념의 지배하에서 미술 작품들은 위협적이고 신비로운 색채가 감퇴하고, 조형과 장식이 장엄하고 전아(典雅)하며 이지적(理智的)인 추세로 나아갔다.

서주의 미술은 주로 여전히 청동기 예술로 대표된다. 그 발전은 말 안장형[馬鞍形]으로 나타나며, 일부 대표적인 진귀한 국보는 대부분 서주의 초기와 말기에 출현한다. 목왕(穆王) 시기를 분기점으로 하여, 초기에는 상대를 계승하여 기물의 종류와 조형의 장식에서 상대 후기와 큰 차이가 없는 예술 풍격을 표현해냈으며, 목왕 이후에는 서주 시대의 예술 풍격의 특색이 점차 분명해졌다. 주나라 사람에게는 엄격하게 금주(禁酒)를 시행했기 때문에, 청동기 중 식기(食器)류들이 주기(酒器)의 찬란한 지위를 대신하였으며, 조형의 장식은 복잡한 것에서 간단한 것으로 바뀌어갔다. 서주 중기 이후에 국력이 나날이 쇠약해지면서, 예술 작품 속에 깃든 정신적인 요소들도 날이 갈수록 옅어져서, 대부분의 예술 작품들이 초라하고 볼품 없게 제작되었다. 서주 시기에는 명문(銘文)이 있는 청동기의 수량이 많았는데, 어떤 것은 규모가 방대하다. 서법(書法)은 소박하고 중후하고 힘차며, 풍격이 같지 않다. 상·주 시대의 청동기 명문과 갑골문은 중국 서법 예술의 초기를 대표한다.

서주 말기에는, 종법 제도가 흔들리고, 예악(禮樂)이 붕괴하였다. 기원전 771년에 이르러, 주나라의 유왕(幽王)은 신후(申侯)와 견융(犬戎)에게 죽임을 당하였다. 다음해에 평왕(平王)이 즉위하고, 동도(東都)인 낙읍(洛邑)으로 천도하는데, 역사에서는 이를 동주(東周)라고 부른다. 동주 이후, 왕실이 쇠약해지고, 더불어서 군주의 권세도 사라지자, 제(齊)·진(晉)·진(秦)·초(楚)·오(吳)·월(越) 등의 제후국가들이

말 안장형[馬鞍形] : 앞뒤가 높고 가운데가 낮은 형태를 가리키는 것으로, 청동기가 초기와 후기에 발달한 반면, 중기에는 침체되었음을 표현한 말이다.

목왕(穆王) : 주나라 제5대 임금으로, 기원전 1001년부터 기원전 901년까지 생존했다고 전해지며, 55년간 재위하였다.

앞을 다투어 패권을 겨루었고, 경대부들은 상호 합병하며 붕괴로 치달았다. 이와 동시에, 각 제후국가들은 경쟁하듯 정치 개혁을 단행하여, 봉건 사회로 이행하였다. 정치·경제의 다원적인 발전으로 인하여, 화하(華夏-중국의 옛 명칭)는 다음과 같은 몇 개의 중요한 문화권을 형성하였다.

중원 지구 : 동주의 왕실이 있던 낙양 지구와 진[晉 : 전국 시대 이후에 한(韓)·조(趙)·위(魏)로 분열됨]을 중심으로 함.

북방 지구 : 연(燕)·조(趙 : 북부)를 중심으로 함.

동방 지구 : 제(齊)·노(魯)를 중심으로 함.

서북 지구 : 진(秦)을 중심으로 함.

장강 중류 지구 : 초(楚)를 중심으로 함.

동남 지구 : 오(吳)·월(越)을 중심으로 함.

이 밖에 또한 북방 초원의 유목민족 문화와 서남 지구의 파촉(巴蜀) 문화와 고전족(古滇族) 문화가 있었다.

각 지역·각 민족은 이미 독립적인 문화 예술 특색을 띠고 있었으며, 또한 다양한 경로와 방식을 통하여, 또 정복전쟁 과정을 통해서까지도 서로 영향을 주고받으며 교류함으로써, 찬란하게 빛나는 시대의 예술 풍모를 형성하였으며, 또한 후대 문화 예술의 발전에 커다란 영향을 미치게 되었다.

동주 사회는 비록 불안정한 시대 환경에 처해 있었지만, 철(鐵)의 발견과 응용으로 인하여, 공업과 농업의 신기술 보급이 확대되었고, 생산력 또한 엄청나게 발전함으로써, 사회적 재부(財富)가 끊임없이 증가하자, 귀족 통치자들은 다시 전쟁을 통하여 합병과 약탈을 일삼고, 서로 앞 다투어 극도로 사치스런 생활을 하였다. 생활이 부유해

지자 후장(厚葬-성대한 장례) 풍습이 성행하였는데, 이는 한 시대의 예술 풍조에 영향을 미쳐, 정교하며 복잡하고 호화로움을 추구하였으며, 규모는 커지고, 수량은 많아졌다. 그리고 임금은 천자의 명을 받은 존재라는 천명관(天命觀)이 동요하고, 인간의 가치가 인식되기 시작하였다. 이러한 대변혁의 와중에서 제자백가(諸子百家)가 활발하게 논쟁하는 국면이 출현하였으며, 이는 또한 사회 예술 관념의 변화에도 직접적인 영향을 미쳤다.

예술 풍조의 변화는 춘추 시대 중기에 시작되었으며, 전국 시대에 이르러, 삼대(三代-夏·商·周) 예술 번영의 제2전성기에 도달하였다. 그것은 상대 후기·서주 전기의 제1전성기에 표현해 냈던 예술적 추구와는 완전히 달랐는데, 전체 시대의 풍조를 이룬 것은 울긋불긋하고 번쩍거리며, 그림이나 조각이 풍부하고 화려하며, 장식이 많은 아름다움이었다.

동주 시대에는 청동·금·은·옥·석·칠목(漆木)·비단 등 각종 예술 부문들이 모두 매우 높은 성취를 이루었는데, 비록 청동기 예술은 여전히 중요한 지위를 차지하고 있긴 했지만, 더 이상 노예주 정권과 신권(神權)의 신성한 의의나[비록 '구정(九鼎)'은 여전히 국가 정권의 상징물이어서, 실력 있는 제후들이 서로 차지하려고 노리는 것이었지만] 예악(禮樂)의 화신을 상징하지는 않아, 자신의 본질적인 의의를 상실하였으며, 오히려 하나의 새로운 시대 풍조를 열었다. 춘추 시대의 신정입학방호(新鄭立鶴方壺)부터 전국 시대의 증후준(曾侯尊)·증후반(曾侯盤)에 이르기까지, 사람이 만들었다고는 믿어지지 않을 정도로 정교한 공예 기교와 낭만이 넘치는 예술적 상상력은 사모무방정(司母戊方鼎)·괵계자백반(虢季子白盤) 등과 같은 상주 시대의 작품들과는 전혀 다른 일종의 고전 예술의 모범을 보여준다.

동주의 미술 작품은 황당무계하고 괴상하며 터무니없는 환상의

세계에서 벗어나기 시작하여, 사실적인 인물 형상이 출현하였으며, 일부 청동기와 칠기들에는 현실 생활이 생동감 있게 묘사되어 있는 것들도 있다. 기법이 비록 유치하고 서툴지만, 다루는 제재 면에서는 이미 상당히 폭이 넓어졌다. 전국 시대 말기의 초나라 무덤들에서는 최초의 백화(帛畵)와 증서(繒書-비단으로 만든 책)들이 출토되었으며, 함양의 진(秦)나라 육국(六國) 궁전 터에서는 대규모의 벽화 잔해들이 발견되었다. 중국 전통 회화 양식은 바로 이것들에서 단서가 드러난다. 미술 조류의 발전은, 더욱 휘황찬란한 한 시대가 도래하고 있음을 알려주고 있다.

진(秦)·한(漢)은 오랜 기간 제후들이 할거했던 분란의 국면을 종결시켰으며, 중국은 봉건 사회라는 커다란 하나의 통일체로 진입하게 된다. 진 왕조 건립으로부터 동한 말기까지, 모두 약 4세기 반에 걸친 구체적 역사 편년은 다음과 같다.

진(秦) : 기원전 221~기원전 206년

서한(西漢) : 기원전 206~8년

신(新) : 9~23년

동한(東漢) : 25~220년

기원전 230~기원전 221년, 진왕(秦王)은 한(韓)·조(趙)·위(魏)·초(楚)·연(燕)·제(齊) 등 육국을 정복하여 멸망시키고, 중국 봉건 사회의 첫 번째 통일 왕조를 건립하였으며, 함양(咸陽)에 수도를 정하고, 스스로를 시황제(始皇帝)라 칭하였다. 진 왕조는 국토가 동으로는 바다에 이르고, 서로는 농서(隴西)에 달했으며, 남으로는 영남(嶺南-지금의 광동 지역)까지, 북으로는 음산(陰山)과 요동까지 이르러, 면적이 넓고 광활했다. 진시황은 전제주의의 중앙집권 제도를 건립하였으며, 분

봉제(分封制)를 폐지하고 군(郡)·현(縣)을 설립하였으며, 문자·법률·화폐·도량형을 통일하였다. 또한 만리장성을 수축하고, 영거(靈渠)를 개통했으며, 치도(馳道-천자나 귀인이 거둥하는 길)를 만들고, 아방궁(阿房宮)을 축조하고, 여산(驪山)에 능묘를 건립하였다. 그러나 성미가 급하고 포학하여 결국은 국력을 소모하고 모순이 격화하자, 진승(陳勝)과 오광(吳廣)이 이끄는 농민 의병의 봉기를 초래하였으며, 항우(項羽)와 유방(劉邦)의 초(楚)·한(漢) 전쟁으로 이어져, 마침내 서한(西漢)으로 대체되었다. 진 왕조는 겨우 15년이라는 매우 짧은 기간 동안 존립하였지만, 그로부터 2천여 년 동안 이어진 봉건 사회의 기반을 다졌다.

진나라의 문화는 자체의 전통을 가졌으며, 또한 각 제후국들을 정복하는 과정에서 다량의 재화와 예술품 및 장인들을 수탈하였는데, 즉 "연(燕)나라와 조(趙)나라에 보관되어 있던 온갖 귀중품들, 한(韓)나라와 위(魏)나라에서 모아놓은 수많은 보물들, 그리고 제(齊)나라와 초(楚)나라가 보관해오던 진귀한 보물들[燕趙之收藏, 韓魏之經營, 齊楚之精英]"로 인해, 옛날의 보물이었던 정(鼎)이 밥 짓는 솥으로 쓰이고, 옥(玉)이 한낱 돌에 지나지 않게 되고, 금덩이가 장식품으로 쓰이고, 진주가 조약돌로 여겨졌으니, 인재와 물자 면에서 예술을 융합하고 승화시킬 조건을 구비하였다. 그러나 형세가 매우 짧았으며, 전란을 거치면서 항우가 함양에 있는 궁전과 능묘들을 불태움으로써 한순간에 사라져버렸다. 역사의 기록에 보면, 진시황은 일찍이 국가를 세워, 웅장하고 화려한 아방궁과 여산의 능묘를 건립하였고, 또한 천하의 병기(兵器)들을 몰수한 뒤 녹여, 각각의 무게가 5천 킬로그램에 달하는 열두 개의 종거동인(鍾鐻銅人)을 주조하였다고 하는데, 이를 통해 진대 예술의 웅장하고 화려함이 거대한 통일 시대의 정신 기개와 일치했음을 미루어 짐작할 수 있다. 그러나 애석하게도 실물

영거(靈渠) : 진시황이 월(越)나라를 정복하기 위해 만든 운하로, 길이가 약 33km에 달한다.

이 존재하지 않기 때문에, 결과적으로 미술사에서 진나라 미술의 이해와 연구에 대해서는 오랜 기간 동안 공백 상태로 있었다. 1974년에 섬서 임동(臨潼)에서 진시황의 병마용갱(兵馬俑坑)이 발견되어, 전 세계를 깜짝 놀라게 하였다. 사람들은 처음으로 진대 미술의 풍모를 엿볼 수 있었는데, 실제 사람과 같은 크기로 만들어져 방진(方陣) 구도를 갖춘 8천여 개의 도병마(陶兵馬)는, 방대한 기세로써 사람들로 하여금 천하를 휩쓸어버릴 듯한 진나라 군대의 위용을 체험하게 하였고, 또한 이로부터 저 "최고의 황제[千古一帝]"에게서 웅장하고 강건하면서도 또한 엄격하고 냉정한 정신적 분위기를 느끼게 하였다.

진 왕조의 기초 위에서, 유방이 장안(長安)에 서한(西漢) 왕조를 건립한 이래 모두 12대를 거쳤다. 서한 초기부터 60년의 안정과 회복기를 거쳐 한나라 무제(武帝) 유철(劉徹-기원전 140년부터 기원전 87년까지 재위)까지의 시기는 국력이 절정에 도달했다. 소제(昭帝-제8대 황제)와 선제(宣帝-제10대 황제) 이후, 영토의 합병이 격화되고 정치가 부패하여, 적미(赤眉)와 녹림(綠林)이 이끄는 농민군이 반란을 일으키자, 외척인 왕망(王莽)이 권력을 찬탈하고, 탁고개제(托古改制-옛것에 의탁하여 제도를 고침)하여, 수명이 짧았던 신(新) 왕조를 건립하였다. 기원 25년, 유수(劉秀)가 낙양에 동한(東漢) 정권을 건립하였는데, 동한은 모두 14대의 왕을 거치게 된다. 동한은 종합적인 국력이 서한보다 약했는데, 전성기는 최초의 반세기 남짓이었으며, 이후의 황제들은 대부분 나이가 어려서 환관이나 외척들이 서로 이어가며 권력을 농단하고, 서로 잔인하게 살해하는 등 사회 모순이 격렬해졌다. 184년에 황건군(黃巾軍)의 대대적인 봉기가 발생하여, 동한 정권은 이미 유명무실해졌다. 190년 이후, 실제로는 이미 삼국 시기에 진입하였다.

한나라 무제는 중국 역사상 뛰어난 재능과 원대한 계략을 지닌 황제로, 대내적으로는 중앙집권을 강화하고 경제를 발전시켰으며, 대

신(新) 왕조: 왕망(王莽-기원전 45~기원 23년)이 전한(前漢)을 찬탈하고 세운 나라.

외적으로는 상시적인 흉노의 침입을 퇴치했다. 또한 장건(張騫)을 서역에 파견하여 육지와 바다로 통하는 비단길을 개척하였고, 외국과의 경제·문화 교류를 강화하여, 한(漢) 왕조를 당시 세계에서 선도적인 문명 대국으로 만들었다.

사상·문화 방면에서, 한나라 무제는 학자인 동중서(董仲舒)가 제의한 "罷黜百家[백가를 몰아내고], 獨存儒學[오로지 유학만을 남긴다]"을 채택하였으며, 동중서를 통해 신격화된 유학을 개조하여 정통 관학(官學)으로 정립함으로써, 절대왕권 통치를 공고히 해야 할 필요에 부응하였다. 이로써 유학은 역대 봉건 통치의 정신적 지주가 되었으며, 후세의 사상·문화에 대하여 부정적인 걸림돌로 작용하기도 하였다.

한대의 예술은 사회·정치의 요구에 복종하였으며, 특히 인륜 교화를 돕는 사회 교육의 기능을 강조하였다. 한대 초기에 궁전을 지을 때, 바로 "非壯麗無以重威[웅장하고 화려하지 않으면, 장중한 위엄이 있을 수 없다]"라고 명확하게 요구하여, 건축의 형상이 사람의 마음을 두려워 떨게 하는 정신 역량을 갖추도록 하였다. 더불어서 벽화와 조소를 배합함으로써, 충분한 선교(宣敎-선전과 교육)의 작용을 하도록 하였다. 양한(兩漢)의 조정은 모두 일찍이 공신들을 표창하는 내용을 담은 벽화 창작 활동을 크게 일으켰다. 영향이 가장 컸던 것은 서한의 미앙궁(未央宮) 기린각(麒麟閣)에 그린 십일공신상(十一功臣像)과 동한 낙양의 남궁(南宮) 운대(雲臺)에 그린 중흥(中興) 공신들인 28명의 장수 및 두융(竇融) 등과 같은 사람들의 상(像)이다. 동한 말기에 이르러서는 또한 홍도문학(鴻都門學)에 공자 및 72제자상을 그렸다. 한나라 무제 때에는 흉노와의 전쟁에서 승리하는 데 수훈을 세운 표기대장군(驃騎大將軍) 곽거병(霍去病)을 추도하기 위해, "무덤을 기련산처럼 만들고[爲冢象祁連山]", 더불어서 석인(石人)과 석수(石獸) 수십 개를 무덤 위에 설치하였는데, 그것들은 거칠고 호방하며 기세가 비범

홍도문학(鴻都門學) : 한나라 때 문학과 예술을 학습하고 연구하던 일종의 고등 전문학교이다.

한 석각(石刻)들로, 고대 조소사(彫塑史)의 걸작들이며, 한대의 웅장하고 방대하며 중후한 예술 특색과 강대한 민족 자존심을 충분히 체현해냈다.

양한(兩漢)의 미술 작품들은 현존하는 소량의 건축과 조각 이외에, 왕후(王侯)·귀척(貴戚)·관리·강력한 지주의 무덤들에서 많은 양이 발견되었다. 양한의 여러 제후와 왕들 가운데 중산왕(中山王)·초왕(楚王)·노왕(魯王)·양왕(梁王)·장사왕(長沙王) 등의 능묘 발굴에서는 모두 중요한 유물들이 발견되었다. 그 가운데 미술품의 발견이 매우 풍부한데, 서한 초·중기의 예술 성취를 대표하는 것은 장사(長沙) 마왕퇴(馬王堆)의 대후(軑侯-승상)였던 이창(利蒼)의 가족묘, 만성(滿城)의 중산정왕(中山靖王)이었던 유승(劉勝) 및 그의 처 두관(竇綰)의 묘, 광주(廣州)에 있는 남월왕(南越王) 조매(趙眜)의 묘이다. 서한 초기에는 백화(帛畫)가 유행하였고, 중·말기 이후부터 동한 시기까지는 벽화묘와 화상석묘(畫像石墓)·화상전묘(畫像磚墓)가 성행하였다. 화상석과 화상전은 한대의 장인들이 창조한, 회화와 조각이 결합된 특수한 예술 양식의 일종으로, 분포 지역이 매우 넓고, 지역에 따라 작품의 제재와 예술 풍격이 각자의 특색을 지니고 있다. 대규모로 건립된 벽화묘·화상석묘·화상전묘의 기풍은 한나라 무제 이래 실행된 찰거효렴(察擧孝廉)의 관리(官吏) 등용 제도와 직접적인 관계가 있다.

찰거효렴(察擧孝廉) : 한대에 효자·청렴한 자·재주가 뛰어난 자·현명한 자·경학을 갖춘 자·덕행을 갖춘 자 등을 천거 받아 관리로 선발하던 제도.

양한 시기에는 용(俑)을 부장하는 풍습이 성행하였으며, 섬서(陝西) 함양(咸陽)에 있는 경제(景帝)의 양릉(陽陵)에서 대량의 나체 도용(陶俑)들이 발견되었는데, 원래는 화려한 의복을 입고 있었으나, 이미 부식되어 없어졌다. 함양의 양가만(楊家灣)과 서주(徐州) 사자산(獅子山)에 있는 왕후(王侯-왕과 제후)의 묘들에서도 천여 개의 병마용(兵馬俑)들이 발견되었는데, 그 규모와 예술 수준이 진대의 용에 비해 뒤떨어진다.

한대의 묘실 벽화·화상석(혹은 화상전)과 부장된 용과 명기(冥器)는 제재(題材)가 매우 광범했는데, 당시의 생활환경·사자(死者)의 벼슬 경력·지주의 장원(莊園) 활동에서부터 옛 성인과 선현·열사와 열녀·신화와 상서로운 일 등등에 이르기까지 크고 작은 일을 가리지 않고 남김없이 상세하게 묘사하고자 힘썼으며, 현실 생활에 대한 깊이 있는 관찰과 표현은 회화 기교가 크게 진보하는 추동력으로 작용하였다.

서법(書法)은 서사(書史-역사의 기록)·전경(傳經-경학의 전수)·기사(記事-사실의 기록)의 기능으로 인하여 통치자에 의해 매우 중시되었다. 비각(碑刻)·간독(簡牘)·인장 등에 실려서 전해오는 진(秦)나라의 전서(篆書)와 한나라의 예서(隷書)는 후세 사람들에 의해 학습의 전범(典範)으로 간주되었다. 동한 말기에 이르러, 서법 예술은 최고로 발전하여, 전서(篆書)·예서(隷書)·행서(行書)·해서(楷書)의 각 서체들이 완비되었다. 또 의경과 풍격 및 형식의 미감(美感)을 추구하여, 사의관(師宜官)·채옹(蔡邕) 등의 대서법가(大書法家)들이 등장하는데, 채옹은 또한 문학가이자 화가이기도 했다. 한대의 위대한 천문학자이자 문학가인 장형(張衡)은 저명한 화가였다. 문인·학자의 참여는 서법과 회화의 발전에 심각한 영향을 미쳤는데, 그것은 미술사에서 하나의 중요한 특수 현상이었다.

[주 : 중국 내에서 지금까지 발견된 초기 구석기 문화와 고인류(古人類) 화석 유적들로는, 지금으로부터 약 180만 년 전에 산서(山西) 예성(芮城)의 서후도 문화(西侯度文化), 약 170만 년 전 운남(雲南)의 원모인(元謀人) 화석(일부의 주장에 의하면, 75만 년을 넘지 않음) 및 약 160만 년 전의 하북(河北) 양원(陽原)의 소장량(小長梁) 유적이 있다. 구체적인 분석에서는, 아직까지 학계에서 의견이 일치하지 않고 있다.]

원모인(元謀人) : 학명은 원모직립인(元謀直立人, Homo erectus yuanmouensis) 혹은 원모원인(元謀猿人)이며, 1965년에 중국에서 발견된 직립인 화석이다.

앙소 문화(仰韶文化)의 채도(彩陶)

　　원시 사회의 고대인들은 자기 자신이 일상적으로 사용하는 도제(陶製) 수기(水器)와 식기(食器)에 하나의 색채로 화려한 예술 세계를 창조해냈는데, 그러한 변화무쌍한 문양 도안 속에 창조자의 감정과 지혜와 원시종교 관념을 기탁하였다. 채도 작품과 당시 원시 씨족 사회 사람들의 생(生)과 사(死)는 모두 밀접하게 불가분의 관계를 맺고 있었다. 그러한 도안 형상의 원형은 생활 속에서 유래된 것들로, 어떤 것은 어렵(漁獵)의 대상을 그렸으며, 어떤 것은 천체 현상과 물후(物候-철 따라 기후 따라 변화하는 만물의 상태)를 표현하였고, 어떤 것은 세상을 떠난 조상들의 부장품 혹은 제사물(祭祀物)이었으며, 어떤 것은 곧 토템의 성질을 띠기도 하여, 씨족 부락의 활동 지역 범위 내에서, 씨족 성원들이 서로를 잘 알게 하고 친밀감을 갖도록 하였기 때문에, 지역 문화 유형의 상징물이기도 하였다. 사람이 죽은 후에는 당연히, 그 친인(親人)에 대한 애도의 뜻을 담아 사자(死者)의 영혼이 귀신 세계에서 사용하는 물건으로서, 이러한 채도(彩陶) 기명(器皿)들을 정중하게 부장하였다. 부계 씨족 사회에 진입한 이후, 지위와 재산의 차이가 부장되는 도기의 수량의 차이로 나타났다. 예를 들면 마가요 문화의 마창(馬廠) 유형에 속하는 청해(靑海) 낙도(樂都)의 유만(柳灣) 564호 묘는, 부장된 도기가 95건인데, 그 중 87건이 채색 도기이다. 도기는 여기까지 발전하였으며, 이미 점차 고유의 성질을 상실하고, 권력자의 신분을 상징하는 것으로 변하였다. 채도 예술은 쇠락

기로 접어들고 있었던 것이다.

중국 대륙에 뿌리내린 채도 예술은 발생·발전·번영·쇠망의 전 과정을 겪었다. 그 발전의 중심 지역은 황하 유역의 중·상류 지역이었다. 최초의 채도는 서북의 경수(涇水)·위수(渭水) 유역에서 출현하는데, 지금으로부터 약 8천 년 전이다. 세계에서 가장 일찍 출현한 서아시아의 자르모 문화(Jarmo culture) 채도와 대체로 같은 시기이다. 이것들은 일종의 거칠고 간단한 장식을 가했으며, 손으로 빚었고, 온도가 높지 않은 불에서 짧은 시간 동안 구운 발(鉢–사발)로, 구연부(口沿部–아가리 부위)의 바깥쪽에는 붉은색의 철광석 가루를 이용하여 한 줄기의 넓은 테두리나 혹은 파절문(波折紋–톱니 모양)을 그려냈으며, 구연부의 안쪽에는 한 줄기 가는 선을 그렸는데, 이러한 장식 기법은 거의 천 년 동안이나 계속 사용되었다. 지금으로부터 7천여 년 전부터 5천여 년 전까지 존재했던 앙소 문화 시기에, 중국의 채도 예술은 흥성기에 진입하였다. 앙소 문화는 반파(半坡) 유형부터 묘저구(廟底溝) 유형까지가 첫 번째 번성기였다. 앙소 문화 말기에 서북쪽을 향하여 번창하던, 감숙(甘肅)의 앙소 문화라고도 불리는 마가요 문화(馬家窯文化)가 출현하여, 지금으로부터 5천여 년 전의 방대한 서북 지역에서 채도 예술 발전의 새로운 절정을 이루었다. 앙소 문화는 연달아 마가요·반산(半山)·마창(馬廠)이 서로 계승하는 세 종류의 문화 유형을 거치는데, 1200여 년 동안 이어진 뒤 종결 단계에 진입한다.

고고학자들은 고고학 자료에 의거하여, 앙소 문화의 채도 도안이 발전·변화해간 법칙은, 사실(寫實)로부터 발전하여 사의(寫意)가 되고, 구상(具象)으로부터 연역하여 추상(抽象)이 된 것이라고 추측한다. 형상을 분해하고 복합하는 과정에서, 매우 많은 것들이 복잡하게 뒤섞여, 구분하기 어려우면서도 또한 그 흔적을 찾아볼 수 있는 형상의 변형들이 출현하였다.

반파(半坡) 채도의 어문(魚紋)·녹문(鹿紋)·인면문(人面紋)

앙소 문화 반파 유형의 채도 도안들 중에는, 살아 있는 것들을 본뜬 물고기 문양[魚紋]·사슴 문양[鹿紋]·사람 얼굴과 물고기를 조합하여 만든 인면문(人面紋)이 출현했다. 이처럼 살아 있는 것을 본뜬 문양을 그린 도기의 수량은 많지 않지만, 그 의의는 범상치 않다.

물고기는 반파 유형 채도 도안의 주요 문양인데, 이것은 당시 사람들의 생활환경과 직접적인 관련이 있다. 반파 시대의 사람들은 주로 조·수수 등의 작물을 위주로 농업을 영위하였으며, 동시에 목축·어렵(漁獵)도 중요한 지위를 차지하였는데, 출토된 유물들 가운데에는 조형이 정교한 골제(骨製) 어구[魚鉤—낚시 바늘]·끝이 날카롭고 뾰족한 작살이 있으며, 또한 어망에 사용한 도제(陶製) 그물추들도 매우 많다. 어망은 채도의 장식으로 이용되었고, 어떤 것은 물고기 문양과 한데 조합한 것도 있는데, 이것은 상징적인 의미에서 물고기를 잡는 그림이다.

물고기 문양 중 어떤 것은, 아가리가 크고 물을 담는 분(盆)의 안쪽 벽에 그려져 있는데, 이러한 것은 일종의 실용적 기능에 결합된 창의성이 풍부한 설계 구상이다. 이는 사람들이 도분(陶盆)을 내려다볼 때, 연못가에서 수면으로 물고기들이 헤엄치는 모습을 보는 듯이 느끼게 한다. 대부분의 물고기 문양 그림은 분의 바깥쪽 벽에 그렸는데, 이는 순환하면서 쫓고 쫓기는 형상의 효과를 구성한다.

물고기의 형태는 다종다양한데, 어떤 것은 비교적 사실적이어서, 물고기의 몸통이 삼각형을 나타내고, 마름모형 격자문으로 비늘을 표현하였으며, 비록 간단하지만 지느러미와 꼬리를 모두 갖추고 있어 구체적으로 표현하려고 힘썼다. 어떤 것은 선이 거칠고 호방하여, 형태보다는 의미에 중점을 둔 사의(寫意)에 가깝다. 대부분은 매우 과

어문채도분(魚紋彩陶盆)

앙소 문화

높이 15.5cm, 구경(口徑) 30cm

1957년 섬서 서안시(西安市) 반파촌(半坡村)에서 출토.

서안 반파박물관 소장

채도선형호(彩陶船形壺)

앙소 문화

높이 15.6cm, 너비 24.8cm

1958년 섬서 보계(寶鷄) 북수령(北首嶺)에서 출토.

중국 국가박물관 소장

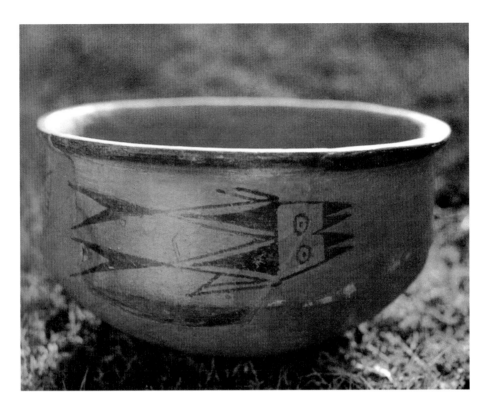

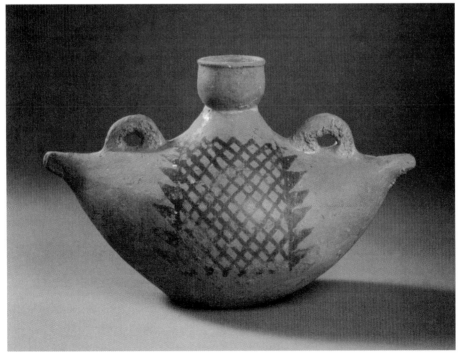

장된 변형 기법을 취하고 있는데, 물고기의 형체를 삼각형·방형·장
방형 가운데에서 취하였으며, 변형시켜 처리하는 과정에서 풍부한
상상력을 가미하였다. 동시에 물고기의 대가리·눈·입 부분을 강조
하였으면서도 형상이 생동감을 잃지 않도록 하였다. 물고기의 변형
과 조합 처리 과정에서, 고대인들이 공예 도안 창작 규칙을 능숙하
면서도 생동감 있게 운용하였음을 볼 수 있는데, 물고기를 아래위
로 중복해서 배치하거나 횡렬로 배치하기도 하였고, 때로는 두 마
리의 물고기에 하나의 대가리만을 그려넣기도 하였으며, 한 마리의
물고기에 대가리가 두 개인 것도 있다. 또 물고기의 각 부위들을
분해해보면, 방형·능형(棱形=마름모형)·삼각형과 같이 약간 기하 도
형으로 이루어져 있다. 여기에 다시 색을 채워 넣었는데, 흑백이 교
차하여 서로 보완해주는 도안이 되도록 하였다. 이러한 것들은 모두
채도 문양에 통용되는 장식 기법들인데, 또한 이로부터 변화무쌍한

변체어문채도발(變體魚紋彩陶鉢)
앙소 문화
높이 17cm, 구경(口徑) 37cm
1957년 섬서 서안시(西安市) 반파촌(半坡村)에서 출토.
서안 반파박물관 소장

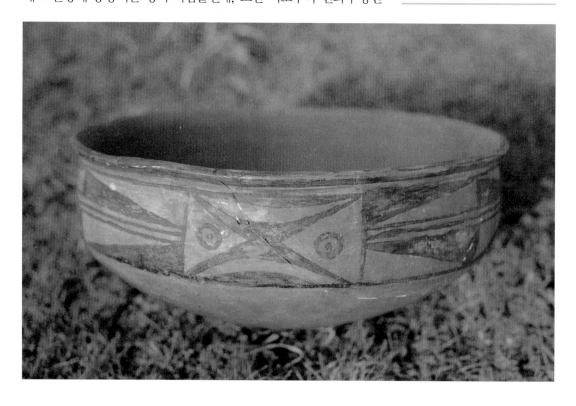

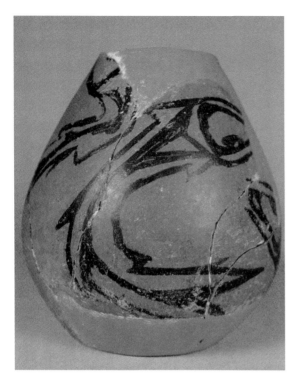

유어문채도병(遊魚紋彩陶瓶)

앙소 문화

잔고(殘高) 21cm

1981년 감숙 진안현(秦安縣) 왕가음와(王家陰洼)에서 출토.

감숙성박물관 소장

형상들이 만들어졌다. 이것들로부터 고대인들의 생동적이고 살아 숨쉬는 듯한 예술적 상상력을 뚜렷이 느낄 수 있다.

이런 물고기 형태[魚形]와 그물 문양[網紋]·개구리 문양[蛙紋]·인면어문(人面魚紋) 등을 하나의 도분(陶盆)에 함께 그린 경우, 통상적으로 네 개의 도안들이 둘씩 서로 마주하여, 정방형이나 대각 구도를 취하는데, 이것과 서로 대응을 이루는 것은 도분의 아가리 위쪽에 한 바퀴 테두리로 간격을 두고 그려져 있는, 매우 정확하고 간단한 기하 도형이다. 그것은 설계자가 총명하게도 '米'자형의 분할 방법을 채택하여, 각 도형들의 위치를 물색하였으며, 동시에 분(盆)의 안팎 그림들의 위치를 정하는 작용까지도 하였다. '十'자형과 '米'자형을 기초로 삼아 도안을 분할하고 위치를 정하는 것은 채도 문양 장식에서 매우 유행했던 방법이다.

반파의 물고기 문양 도기들 가운데에는 일종의 자유롭고 활발한 배치 형식을 취한 것도 있다. 감숙 태안현(泰安縣) 왕가음와(王家陰洼)에서 출토된 한 건의 도병(陶瓶) 외벽에는 움직이는 형태의 서로 거꾸로 된 큰 물고기들 세 마리가 그려져 있는데, 보는 사람에게 하나의 협소한 용기 안에서 세 마리의 큰 물고기가 격렬하게 몸을 움직이고 있는 느낌을 주어, 박력이 넘치는 동작을 표현해냈다.

물고기 문양과 밀접한 인면어문(人面魚紋)은 일종의 원시종교의 의미를 담고 있는 도형인데, 서안의 반파촌(半坡村)에서 출토된 인면어문이 그려진 채도분(彩陶盆)은 어린아이의 옹관을 매장할 때 덮개로 사용된 것으로, 분의 아랫부분에 둥근 구멍을 뚫어서, 혼령이 자

유롭게 드나들 수 있도록 하였다. 사람의 얼굴은 원형이고, 입은 두 마리의 물고기가 맞대고 있으며, 머리 위쪽 끝에는 뾰족한 이삭 모양의 물체가 있고, 좌우로는 지느러미가 펼쳐져 있다. 그 형상의 직접적인 생활상의 근거는, 반파인의 문화 유물들 가운데에서 아직 직접적인 참조가 될 만한 것을 찾지는 못했지만, 시대가 약간 늦은 사천(四川)의 대계 문화(大溪文化) 무덤에는 물고기나 거북을 부장하는 풍습이 있었다. 물고기의 꼬리가 사자(死者)의 입에 물려 있거나, 혹은 물고기를 사자의 몸 위에 올려놓았으며, 어떤 경우에는 두 마리의 커다란 물고기를 사자의 어깨 밑에 깔아놓기도 하였다. 대계 문화와 중기(中期)의 앙소 문화는 서로 접촉하며 영향을 미쳤는데, 이러한 특수한 습속과 반파의 인면어문 사이에는 또한 사람들이 아직 알지 못하는 내재적 관계가 있었을지도 모른다.

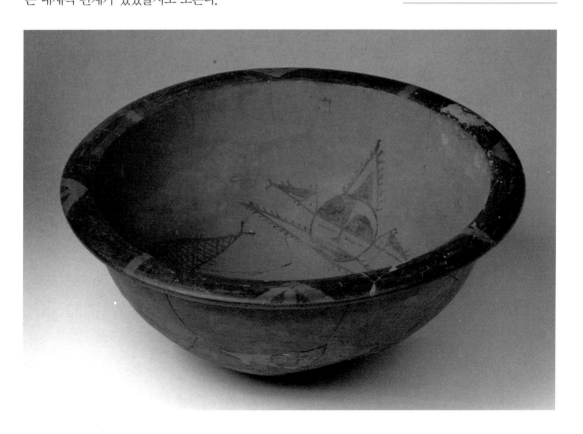

반파 인면문 형상의 형식은 후대의 채도 작품들에서 다시 표현되기도 하는데, 눈동자와 주둥이 부위를 다르게 처리하였기 때문에 그것들이 좀더 단순한 표정을 띠게 되었다. 비교적 늦은 시기의 작품들 중에는 사람의 전신상(全身像)이 출현하는데, 주로 윤곽만을 그려내는 형식을 취하고 있다. 당시에 이들 이름 없는 예술가들의 인물 형상을 표현하는 능력은 또한 그러한 수준에만 그치지 않고, 일부는 사람 머리의 조각 형상으로 채도기(彩陶器)의 아가리나 혹은 손잡이를 만들었는데, 그 예술적 표현은 상당히 생동감이 있으면서 흠잡을 데 없이 아름답다. 도안이나 윤곽의 처리에서 주요한 것은 조형과 조화롭게 일치하는 장식 효과를 얻도록 하는 것이었다.

네 마리의 사슴 문양이 있는 도분(陶盆)은 인면 문양이 있는 도분과 서로 같은 표현 형식을 응용하였는데, 네 마리의 작고 귀여운 어

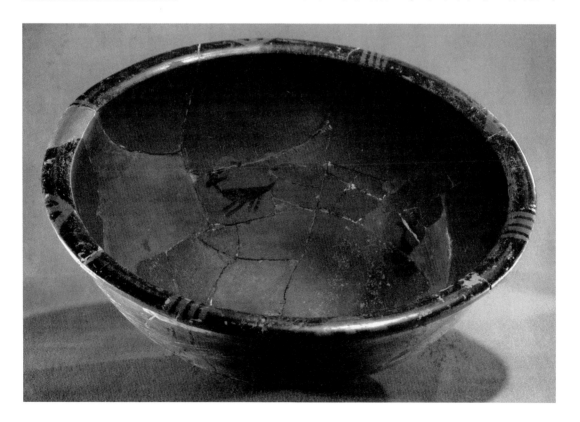

사록문채도분(四鹿紋彩陶盆)
앙소 문화
높이 17.5cm, 구경 42cm
1957년 섬서 서안시 반파촌에서 출토.
서안 반파박물관 소장

린 사슴들이 활동하다가 갑자기 깜짝 놀라서 꼿꼿이 선 표정과 자태를 그렸다. 작자는 이미 선염(渲染)의 운용 방법을 알고 있어, 사슴의 등 부위를 비교적 짙은 색으로 남겨두었다. 또 대가리 부위에 두 눈이 있는 것을 볼 수 있는데, 이는 반측면(半側面)의 각도를 취했기 때문이다. 이러한 부분들은 모두 회화 기교가 발전했음을 보여준다.

묘저구(廟底溝) 채도의 조문(鳥紋)·어조문(魚鳥紋)과 태양문(太陽紋)

새 문양[鳥紋]은 묘저구 유형 채도의 주요 문양들 중 하나이다. 측면 또는 정면으로 표현했으며, 모두가 윤곽만을 그리는 형식을 취하고 있고, 형상은 꽤 생동감이 넘친다. 섬서 화현(華縣) 유자진(柳子鎭)에서 출토된 몇 건의 채도분(彩陶盆)에는 옆모습의 새 문양이 그려져 있는데, 구도가 간결하며, 분 겉면의 견부(肩部)와 복부(腹部)가 교차하는 경계 부위에는 한 가닥의 줄무늬가 그려져 있다. 그리고 줄무늬 위에는 까치류의 새 한 마리가 앉아 있는데, 대가리 부위는 약간 옆으로 돌린 채, 날개를 펴고 막 날아오를 기세다. 그 공간 처리가 매우 훌륭한데, 즉 새의 대가리가 도분(陶盆)의 아가리 바로 아래에 있고, 새의 몸통은 앞쪽으로 약간 쏠려

어조문채도호(魚鳥紋彩陶壺)
앙소 문화
높이 21.5cm
섬서 무공현(武功縣) 유봉(遊鳳)에서 수집.

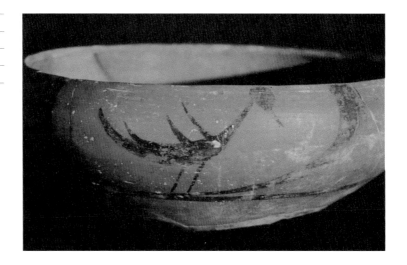

있어, 마치 위쪽으로 힘차게 날아오르려는 듯한 동작을 취하고 있다. 새의 앞뒤로는 하나의 둥그런 호(弧)를 그려 넣기도 하고, 완전히 공백으로 남겨두기도 하여, 보는 이들에게 새가 공중에서 활동하고 있는 듯한 느낌을 준다. 이러한 점에서, 그것은 훗날 중국 전통 회화의 화면에서 공백을 운용하는 것과, 개념이나 표현 기법 면에서 일치한다.

도기에 그려져 있는 정면으로 나는 새는 완전히 도안화(圖案化)된 그림부호이지만, 이것이 두 날개를 곧고 바르게 편 채 공중에서 선회하며 날고 있는 것으로 느낄 수 있게 해준다. 그 아래에는 세 개의 다리가 있어, 고대 신화 전설 가운데 태양에 산다는 삼족오[三足烏 : 준오(踆烏)]로 추측된다. 이로부터 추론해보면, 화현(華縣) 천호촌(泉護村)에서 출토된 한 조각의 채도에는 하늘을 나는 새의 옆모습이 그려져 있는데, 뒤쪽에 있는 하나의 커다란 둥근 점은 태양을 상징하는 것 같다. 그림으로 그린 것은 금오타일(金烏馱日-금오가 태양을 지고 있음) 형상으로, 만일 그러한 추측이 믿을 만하다면, 그것들은 한대(漢代)의 화상석(畫像石)들 가운데에서 흔히 볼 수 있는 금오배부일륜(金烏背負日輪-금까마귀가 등에 태양을 지고 있음)과 태양 안에 있는 삼족오 형상의 근원이 되는 것이다. 천문사학자들은 전설 속의 금오(金烏)가

실제로는 태양 속의 흑점 현상이라고 인식하고 있다. 이러한 현상은 이미 앙소 문화 시대의 고대인들이 주의 깊게 관찰하여, 그 형태를 그림으로 그려낸 것이다.

고대인들의 하늘에 대한 관심은 앙소 문화 말기의 채도에 그려진 태양·달 등의 형상에서 더욱 뚜렷이 나타난다. 정주(鄭州)의 대하촌(大河村)에서 출토된 태양 문양의 도기 조각에는 태양 빛이 사방을 환하게 비추고, 주위의 호선(弧線)이 반짝이고 있는데, 이것으로 '햇무리'를 표현하였다. 또 다른 채도 발(鉢)의 견부에는 열두 개의 태양이 횡으로 그려져 있는데, 천문학자들은 이것이 도안상 위치를 분할할 필요에 의한 것일 뿐만 아니라, 열두 달을 대신하는 것이라고 추측한다.

묘저구 채도의 새[鳥] 문양은 발전·변화하는 과정에서 정면 혹은 측면 형상을 막론하고 모두 더욱 간략화되어, 결국은 형상의 구체적 특징이 소실되기에 이르렀으며, 구우문[鉤羽紋 : 화염문(火焰紋)] 등 기타 문양들과 서로 결합하여, 추상의 세계로 진입하게 되었다.

반파와 묘저구 두 유형의 채도들 중에서는 물고기·새 또는 인면 문양들을 어느 정도 종합한 채도 문양이 출현하는데, 이는 두 종류의 지역성 문화가 합류하면서 출현한 기이한 현상을 나타내주는 것이다. 어떤 것은 물고기와 새가 한 종류의 기물에 함께 등장하기도 하고, 어떤 것은 물고기의 대기리 부위에 새의 대가리가 가로로 놓여 있고, 새의 눈 역시 물고기 눈을 하고 있어, 또한 흡사 물고기의 동공속에 비친 새의 형상과도 같다. 새가 물고기를 물고 있는 형상도 있는데, 하남(河南) 임여(臨汝) 염촌(閻村)에서 출토된 한 건의 채도항(彩陶缸) 외벽에는 황새가 물고기를 물고 있는 모습을 그렸으며, 옆에 돌도끼 하나가 세워져 있는데, 매우 보기 드문 사실적인 회화 형상이다. 그리고 반파 유형에 속하는 것으로 보계(寶鷄) 북수령(北首嶺)에서

관조석부도항(鸛鳥石斧陶缸)

앙소 문화 묘저구 유형

높이 47cm

1980년 하남 임여(臨汝) 염촌(閻村)에서
출토.

중국 국가박물관 소장

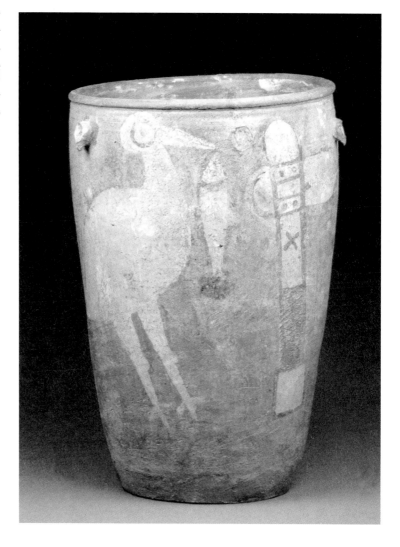

출토된 조함어문(鳥銜魚紋-새가 물고기를 물고 있는 문양) 채도병(彩陶瓶)
은, 머리가 방형(方形)이고 뿔이 있는데, 또 다른 수생동물인 듯하다.
전통문화 가운데 용과 봉황의 형상은 바로 여기에서 잉태되었다. 용
과 봉황은 모두 다양한 문화가 융합하면서 형성된 것이다. 훗날 마가
요 문화의 도병(陶瓶)에 등장하는 인수예어문(人首鯢魚紋-사람 머리에
도마뱀 몸통의 문양)은, 용 형상이 형성되는 것과 관계가 있다. 이러한
종류의 형상들은 상대(商代)의 청동기에 등장하는데, 이것이 곧바로

용의 형상으로 되었다.

묘저구(廟底溝)──마가요(馬家窯) 채도의 현란한 곡선 문양 장식

반파 채도가 발전하여 후기에 이르면, 문양 가운데 호선(弧線)·원점(圓點) 등 도안을 이루는 요소들이 추가되어, 점차 풍부하고 활발해지며, 묘저구 유형에 이르러서는 반파 채도와는 현저히 다른 새로운 장식 도안들이 성숙하고 번성하는 시기에 이르게 된다. 대부분은 권연곡복분(卷沿曲腹盆) 또는 염구곡복발(斂口曲腹鉢)의 외벽에 그려져 있다. 주로 붉은색 바탕에 검정색 문양이며, 소수이긴 하지만 도기에 먼저 흰색을 입힌 다음 채색을 한 것도 있는데, 이렇게 하면 문

권연곡복분(卷沿曲腹盆) : 아가리의 테두리가 말려 있고 복부가 둥글게 불룩한 동이.

염구곡복발(斂口曲腹鉢) : 아가리가 좁고 복부가 둥글게 불룩한 사발.

채도분(彩陶盆)
앙소 문화 묘저구 유형
높이 18cm
산서 홍동현(洪洞縣)에서 출토.
북경 고궁박물원 소장

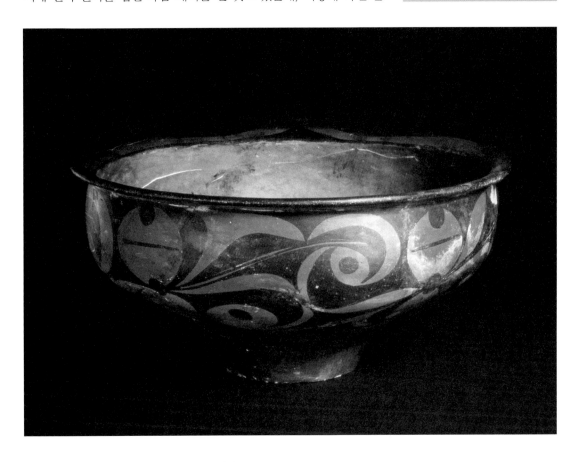

양이 더욱 눈부시게 선명해 보인다.

만약 이것을 훗날의 마가요 채도와 서로 비교하면, 묘저구의 채도는 도안 구성이 비교적 간단한데, 일반적으로 도분(陶盆)의 견부와 복부가 가장 볼록하며, 가장 돌출된 부분에는 매우 넓은 장식 띠를 추가하였고, 장식 띠의 아래위로는 각각 하나씩의 줄무늬로써 경계를 정하였다. 장식 띠의 분할된 부분을 기점으로 정하고, 사선·호선 또는 직선을 연결하여 화판문(花瓣紋)·삼각와문(三角渦紋) 등 추상적 성질을 가진 문양 도안들을 조성하였다. 이러한 도안들은 가로 방향의 양쪽으로 연속되고 세로 방향으로 중첩되며, 또한 배열한 선의 운용이 운율감을 자아내고 있다. 어망형의 사방격문(斜方格紋)도 매우 많이 응용되고 있다. 묘저구 채도의 생물체 문양 장식으로서 주요한 문양인 새 문양은, 여러 종류의 서로 다른 변형된 형태로 그러한 문양들 안에 구성되어 있다.

반파부터 묘저구에 이르기까지, 처음에 채도 장식 설계에서 해결하려고 역점을 둔 것이 척도·비례·분할인데, 대다수는 직선을 사용하여, 비교적 이성(理性)에 치우쳐 있다. 묘저구 채도에 이르러, 방형과 직선 구도로부터 원과 곡선 구도로 변화하여, 묘저구 채도의 심미 특징은 편안하고 고요하며 평화로우면서도 또한 활발하고 자연스러워졌는데, 어떤 작품은 매우 간략하면서도 개괄적이다. 그리고 또한 동시에 관어석부도형(鸛魚石斧圖形-물고기를 물고 있는 황새와 돌도끼 도형)의 도항(陶缸)과 같이 사실성이 풍부한 회화성 작품도 출현하였다.

마가요 문화에 이르러, 채도 예술은 또한 하나의 새로운 세계로 진입하였다. 마가요 도기는 기물의 조형과 장식에서 모두 이채로움이 연속되는 광경을 드러낸다. 마가요 문화의 몇 가지 유형들 가운데, 반산(半山) 유형 채도의 수량이 가장 많고 변화도 가장 풍부하다. 각종 일용(日用) 도기들, 즉 분(盆)·발(鉢)·완(碗)·관(罐)·호(壺)·병(瓶)·옹

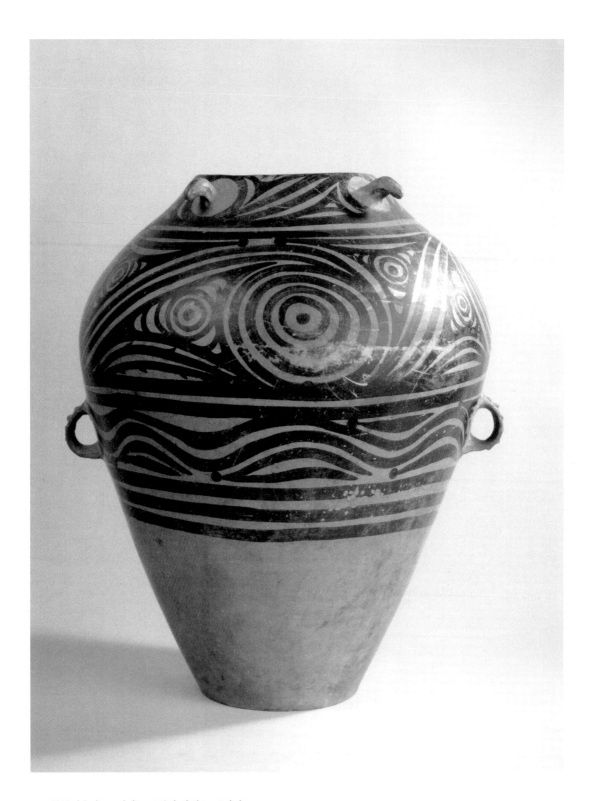

선와문채도옹(旋渦紋彩陶瓮)
마가요 문화
높이 38cm
1956년 감숙 영정현(永靖縣)에서 출토.
감숙성박물관 소장

(甕) 등의 기물들은 거의 모두에 채색 그림을 그려 넣었다. 어떤 것은 기물 상반부의, 조형이 가장 돌출된 부분에 그렸으며, 어떤 것은 몸통 전체에 채색 그림을 그렸고, 소량이긴 하지만 일부의 분(盆)·발(鉢) 종류의 아가리가 넓은 용기들은 안과 밖 모두에 그림을 그렸다. 또 일부의 기물들은 사용되는 기능의 필요에 따라 상반부를 이질세도(泥質細陶-입자가 고운 점토로 만든 도기)로 하여 그림을 가미하고, 하부는 협사조도(夾砂粗陶-모래가 섞인 거친 도기)로 하고 새끼줄 문양[繩紋]을 가볍게 새겨 넣었다.

마가요 채도의 재질은 대부분이 등황색의 입자가 고운 도기인데, 소량은 벽돌색[磚紅色]을 띠는 것도 있다. 초기에는 검정색으로만 그렸는데, 반산(半山) 이후에는 붉은색이 추가되어, 검정색과 붉은색이 번갈아가며 톱날 모양의 긴 줄 문양을 이루었는데, 형체가 거대한 도관(陶罐)의 견부와 복부의 장식 띠 위에서, 화려한 선와문(旋渦紋-소용돌이 문양)이나 혹은 층첩파상문(層疊波狀紋-겹겹이 쌓인 물결 문양)을 이루고 있다.

반산 유형과 마창(馬廠) 유형에서 유행한 채도호(彩陶壺)나 채도관(彩陶罐)은 견부(肩部)가 넓고 크며, 중심이 위쪽에 있는데, 기물의 몸통에서 튀어나온 부분인 복부에는 매우 화려하고 아름다우며 생동감 있는 문양이 그려져 있다. 그 문양은 통상 네 개의 커다란 원이 기본 뼈대를 이루며, 평행 호선(弧線)을 연결하여 S자 형의 연속된 소용돌이를 형성하여, 매우 강력한 운동감을 자아낸다. 어떤 것은 원형이 아니라 조롱박형을 나타내는 것도 있는데, 큰 원의 테두리 안이나 혹은 조롱박 모양 안에는 동심원이나 또는 크고 둥근 점이 있는 바둑판 격자나 혹은 마름모 격자 등으로 세부적인 문양들을 채워 넣었다. 장식 띠 아래쪽 가장자리는 대개 수장문(垂幛紋-장막을 늘어뜨린 문양)으로 장식하였다. 이러한 문양들은 거친 것과 섬세한 것이 결합되

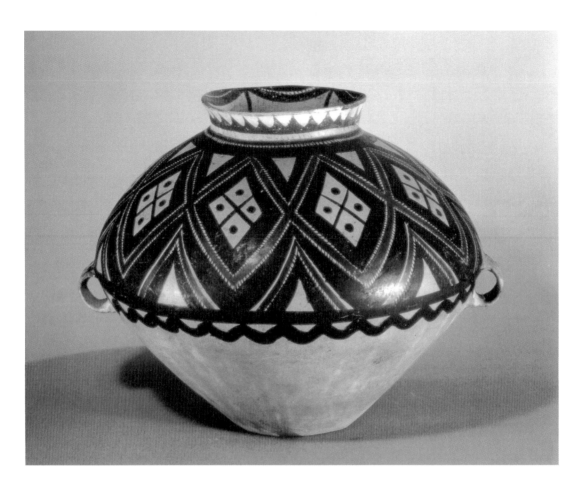

채도옹(彩陶瓮)
마가요 문화
높이 34.5cm
감숙 광화현(廣和縣)에서 출토.
감숙성박물관 소장

어 있고, 주차(主次-주된 것과 부차적인 것)가 분명하며, 흑·홍·황토색
이 번갈아가며 그려져 있어, 풍만하고 복잡하면서도 또한 또렷하다.

　　회전시키면서 도기를 만드는 기술은 채도에 그림을 그리는 것을
편리하게 하였는데, 마가요 채도들 가운데에는 평행선과 동심원을
융통성 있고 다양하게 이용하여 단순하면서도 풍부한 도형을 창조
해냈다. 어떤 도발(陶鉢) 안에는 속이 빈 원을 중심으로 방사형의 세
밀한 사선(斜線)을 배열하여, 격류 속에서 뚫고 나오는 하나의 매우
깊은 소용돌이처럼 느껴지는데, 평면상에서 선의 배열과 율동을 조
합함으로써 깊이가 있는 느낌을 자아내고 있다. 채도호에 평행의 물
결 문양을 그려 넣어, 보는 이로 하여금 착각을 일으키게 함으로써,

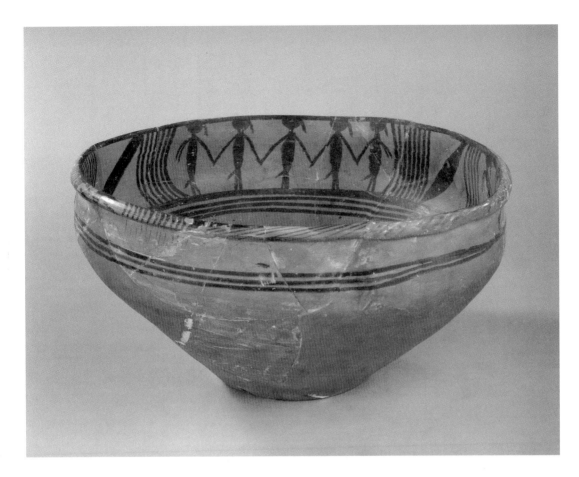

무도문분(舞蹈紋盆)

마가요 문화

높이 14cm

1973년 청해(靑海) 대통현(大通縣) 위쪽 손가채(孫家寨)에서 출토.

중국 국가박물관 소장

조형에 대한 인상을 바꿔주어, 풍부한 의취가 돋보이지만, 어떤 것은 표현이 과도하여 그다지 성공적이지는 않다.

마가요 채도들 중 성공적인 작품은, 설계 구상에서 여러 각도로부터 감상하는 효과까지도 신경을 썼는데, 정면에서 볼 때는 물론이고, 돌려가면서 보거나 똑바로 내려다볼 때도 모두 완벽하고 미려해 보이는 도안 구성을 이루고 있다.

마가요 채도의 도안 형상들 가운데에는 신인문(神人紋)·인상문(人像紋－사람 형상의 문양)·와문(蛙紋－개구리 문양)이라고 불리는 것들이 있는데, 머리는 원형 도안이고, 사지(四肢)는 휘어진 모습이다. 마창 유형에 이르러서는 머리 부위를 제거하고 추상적인 도안으로 변화

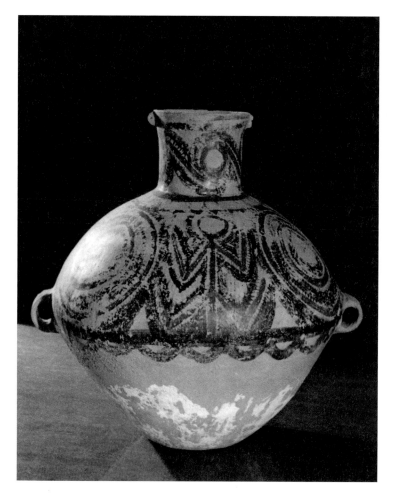

와인문채도호(蛙人紋彩陶壺)

마가요 문화

높이 42cm

1978년 청해 낙도현(樂都縣) 유만(柳灣)에
서 출토.

유만채도연구중심 소장

되었는데, 이는 원시 종교와 관련이 있는 듯하다. 그리고 비교적 구
체적인 사람 형상도 또한 이 시기에 출현하는데, 그 중 하나가 청해
의 대통(大通)에서 출토된 무도분문(舞蹈紋盆)으로, 그것의 안쪽에는
실루엣 형식으로 다섯 사람씩 팔을 잡고 춤을 추는 형상 세 조(組)가
그려져 있다. 이와 유사한 형상은 다른 지방들에서도 발견되는데, 사
람의 형상은 약간씩 다르다. 또 한 건은 청해 낙도(樂都)의 유만(柳灣)
에서 출토된 인형부조채도호(人形浮彫彩陶壺)이다.

　묘저구에서 마가요에 이르기까지, 채도 예술은 방형에서 원형으
로, 정적인 것에서 동적인 것으로 발전하였는데, 운동감이 풍부한 선

와문(旋渦紋)은 생동감 있고 열정적인 감정 색채를 띠고 있다. 이 시대의 채도 예술의 심미 특색은, 화려하고 아름다운 것에서 복잡하고 화려한 방향으로 나아갔으며, 말기에 이르러서는 화려하고 아름다운 형태의 절정에 이른 후, 평범한 형태로 복귀하게 된다.

마창 유형 채도호의 선와문은 이미 사선(斜線)의 연결을 없애고 네 개의 독립된 큰 원으로 이루어져 있어, 활발한 분위기에서 엄숙한 분위기로 바뀐다. 전체의 채도 세계에서 호선문(弧線紋)이 점차 감소하고, 직선·격자·능형(菱形)·운문(雲紋)·삼각절문(三角折紋) 및 卍자형 문양이 점차 증가하는데, 이러한 변화 속에서 상(商)·주(周) 청동기의 문양들이 이미 배태되어 막 형성되려 하고 있었음을 알 수 있다.

기타 지역의 채도

중국 원시 사회의 채도 분포 지역은 매우 광범위하며, 서로 다른 지역들의 채도와 앙소 문화가 서로 영향을 주고받으면서도 또한 각자의 특색을 갖추고 있다.

황하 하류의 대문구 문화는 중기 이후에 앙소 문화 묘저구 유형의 영향을 받아, 채도 예술이 갑자기 흥성하게 되었다. 대문구 문화의 채도는 대부분 붉은색이나 흰색으로 도기의 표면을 처리하였으며, 작자는 여기에 흑·백·갈·홍·황 등 여러 색들을 매우 잘 운용하여 선명하고 유려한 문양들을 구성했는데, 어떤 것은 주요 문양을 그려낸 다음, 다시 흰 선이나 검은 선으로 윤곽을 그리거나 채워 넣어, 대비되고 돋보이면서도 시원스런 색채 효과를 만들어냈다.

동북 지구의 홍산 문화는 여러 가지 매우 독특한 문양들을 창조했는데, 예를 들면 손톱 문양[指甲紋]이나 횡으로 길게 배열한 '之'자형 문양과 구운문(鉤雲紋)은 꼬리의 끝부분이 뾰족하고 길어, 일종의

화판문채도발(花瓣紋彩陶鉢)
대문구 문화
높이 20cm
1966년 강소 비현(邳縣) 대돈자(大墩子)에서 출토.
남경박물관 소장

맹렬한 기세가 느껴진다.

　장강 유역 중류의 앙소 문화와 연대가 서로 비슷한 대계 문화(大溪文化)의 채도는, 통 모양의 도병(陶瓶) 위에 횡으로 배열한 도색문(絢索紋−새끼줄 문양)이 가장 특색이 있다. 시기가 약간 늦은 굴가령 문화(屈家嶺文化)의 형형색색으로 된 도제 방륜(紡輪)은 풍부한 도안 구성 기법과 양식을 포함하고 있다. 그 가운데 특별히 주목할 만한 가치가 있는 것은, 중국의 민족 문화에서 특수한 철학과 종교적 의의가 내포된, 음양(陰陽)의 두 가지 뜻을 가진 태극 도안[陰陽魚]이 출현했다는 것이나. 또 딜걀껍질처럼 얇은 도기의 기벽(器壁) 위에 채색 그림을 그려 넣은 것도 굴가령 채도의 매우 특징 있는 창작이다. 장강 하류 지구의 채도 수량은 비교적 적은데, 양저 문화(良渚文化)에서는 칠회(漆繪) 도기가 출현한다.

　중원 문화의 채도가 이미 쇠퇴기를 지나고 있을 때, 서북 지구의 제가 문화(齊家文化)·사패 문화(四壩文化)·신점 문화(辛店文化 : 중원 지구의 용산 문화부터 상·주 시기까지에 해당함)의 채도는 아직 새로운 표현

태극문채도방륜(太極紋彩陶紡輪)

굴가령 문화

호북 천문(天門) 등가만(鄧家灣)에서 출토.

형주(荊州)박물관 소장

무도문채도분(舞蹈紋彩陶盆)

종일 문화(宗日文化)

높이 12.5cm, 구경 22.8cm

청해 동덕현(同德縣)에서 출토.

청해문물고고연구소 소장

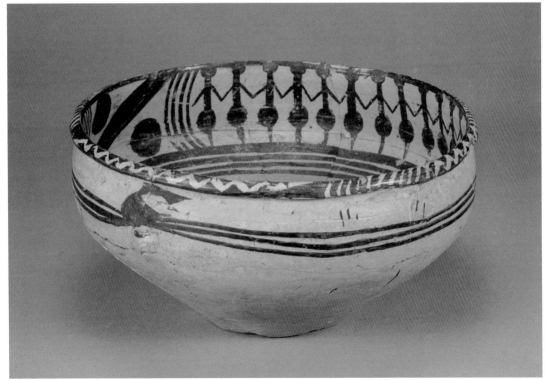

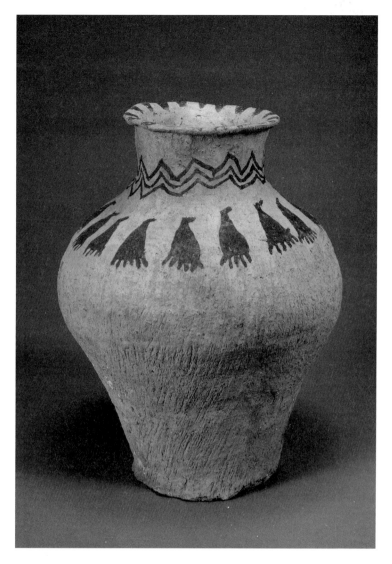

조문채도호(鳥紋彩陶壺)

종일 문화

높이 23.5cm

청해 동덕현(同德縣)에서 출토.

청해문물고고연구소 소장

들이 이루어지고 있었다. 빼어나게 수려하며 상당히 현대적인 느낌을
주는 그들 기물의 조형 위에는, 대개 중원 채도 예술과는 판이하게
다른 장식 구상들을 표현해냈다. 채도 도안들 가운데에 유행한 것은
능형(菱形-마름모)을 이어서 배열한 석척문(蜥蜴紋-도마뱀의 표피 문양)
이 있다. 사실적인 개 문양[犬紋]부터 두 마리의 개가 마주보고 있는
추상적인 쌍구곡문(雙鉤曲紋)까지가 신점 문화의 전형적인 문양 장식

이다. 감숙의 동향(東鄕)에서 출토된 한 건의 신점(辛店) 시기의 목록문(牧鹿紋) 채도호는 경부(頸部)와 견부(肩部)에 사람이 개를 데리고 사슴을 방목하는 장면을 그렸으며, 또한 산과 구름 문양도 있는데, 비록 실루엣 방식의 간단한 도형이지만 오히려 이미 줄거리가 있는 회화성 작품으로, 그것이 표현하고자 한 것은 고대 강족(羌族) 사람들의 목축 생산 활동이었을 것이다.

개[犬] 형상의 도안은 일찍이 마가요 채도에서도 출현하는데, 감숙 진안(秦安)의 대지만(大地灣)에서 출토된 한 건의 채도관(彩陶罐)에는 두 마리의 개가 서로 달려드는 도안 형상이 두 조(組) 그려져 있고, 그 아래에는 물고기가 있는데, 사실적인 화법을 이용하여 표현한 것이다.

하모도(河姆渡)의 새김무늬[刻紋] 도기

새김무늬 도기는 채도와 같은 시기에 존재한 장식 기법으로, 서로 다른 지역의 각종 문화들에 모두 존재했다. 절강 여요(餘姚)의 하모도 문화 협탄흑도발(夾炭黑陶鉢-숯이 섞인 검정색 도발) 외벽에 새겨

저문흑도발(猪紋黑陶鉢)
하모도 문화
1978년 절강 여요(餘姚) 하모도에서 출토.
절강성박물관 소장

진 돼지 형상의 그림은 기법이 사실적인데, 같은 지역에서 출토된 한 건의 새끼돼지 조각과 서로 참조해보면, 이것은 바로 이 시대에 야생 돼지를 길들여 집돼지로 만든 형상을 사실대로 묘사한 것이다. 그리고 작자는 돼지의 형상을 미화하여, 그 복부에 동심원과 두 개의 화판형(花瓣形) 문양 장식을 새겨 넣었다. 이러한 종류의 표현 기법은 훗날의 민간 회화나 전지(剪紙)와 구상 및 표현 기법상 일맥상통하는 것이다.

하모도 문화에는 또한 사실적 기법으로 분재화초(盆栽花草) 형상을 새긴 것도 있으며, 또한 골비(骨匕-비수처럼 생긴 뼈)에 새겨진 연체쌍조문(連體雙鳥紋-몸이 연결되어 있는 두 마리의 새 문양)과 상아로 만든 접상기(蝶狀器)에 새겨진 쌍조조양도(雙鳥朝陽圖-두 마리의 새와 떠오르는 태양)도 있다.

돼지의 형상은 반파 채도에서도 발견되었는데, 그것은 돼지 대가리의 형상을 도안화한 것으로, 특징이 뚜렷하여 생활 속의 원형을 매

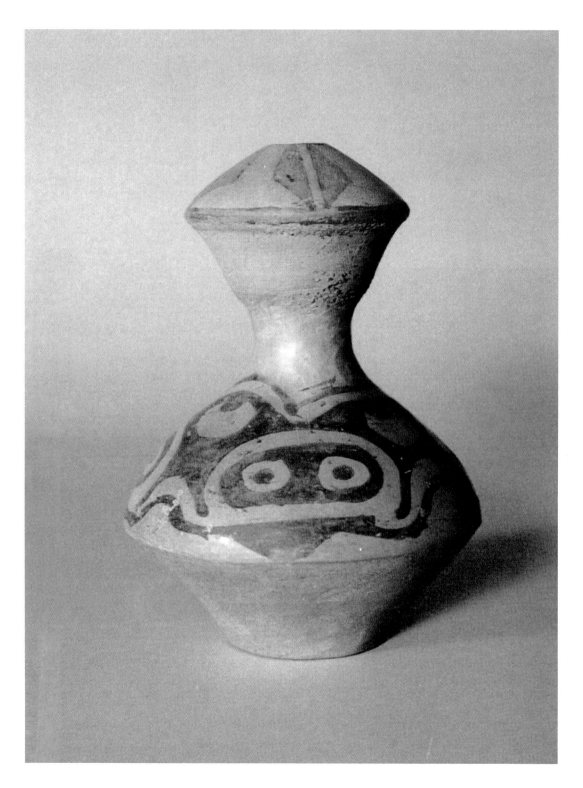

우 쉽게 식별해 낼 수 있다.

하모도의 새김무늬 도기의 돼지와 반파 채도의 돼지 대가리 형상으로부터, 일찍이 7천여 년 전에 사람들이 이미 상당히 숙련된 사실적 표현 능력과 더불어, 현실의 형상에 의거하여 기물의 조형 장식요구에 적응하기 위하여 교묘하게 재변화시키는 도안 변형 기교를 갖추고 있었다는 것을 알 수 있다.

채도의 그림 도구 및 안료(顔料)

성숙기에 접어든 채도 작품들은 매우 높은 기술 수준을 갖추고 있었는데, 전문적인 분업과 창작 경험을 대대로 축적하지 않고서는 이처럼 높은 기술 수준에 도달할 수 없었을 것이고, 더구나 제재·양식의 통일과 연속·발전·변화를 실현할 수 없었을 것이며, 아울러 이로 인해 선명한 시대성과 지역성을 갖춘 예술 특색을 형성하게 되었다. 섬서(陝西) 임동(臨潼)의 강채(姜寨) 등지에 있는 무덤들에서 일찍이 안료가 담긴 작은 관(罐-항아리)·연마용(研磨用) 봉(棒)·마석(磨石－숫돌)·물잔·돌벼루와 적철광석 덩어리 등의 물건들이 부장(副葬)의 현상으로서 발견되었는데, 무덤 주인은 아마도 기술 수준이 매우 뛰어난, 채회 도기를 만드는 장인이었을 것으로 추측된다. 뒤이어 수공업 생산의 발전에 따라, 가족이 대를 이어 전수하면서 도기를 제작하는 수공업자를 형성하였다.

채도에 그림을 그릴 때 사용된 붉은색·검정색·흰색 등 몇 종류의 주요 안료들을 분광법(分光法)으로 분석해보면, 자홍색(赭紅色) 착색제는 주로 철(鐵)인데, 아마도 자석(赭石)을 이용한 듯하다. 검정색의 주요 착색제는 철과 망간인데, 철을 매우 많이 함유한 홍토(紅土)를 이용한 것 같다. 흰색은 자토(瓷土)에 용제(熔劑)를 섞어 사용한 것

같다. 이러한 종류의 안료들을 가루로 만든 후에 붓 종류의 공구를 이용하여 아직 굽지 않은 도기 위에 그림을 그린 다음, 가마에 넣어 구웠다. 일부는 구운 다음에 그림을 그린 것도 있는데, 쉽게 지워졌으며, 수량도 또한 적다. 그림을 그리는 데 사용한 붓은 탄성이 비교적 좋은 털이나 깃털을 대나무나 나뭇가지에 묶어서 만들었던 것 같은데, 이미 굵은 붓과 가는 붓의 구분이 있었지만, 보존이 쉽지 않았기 때문에 오늘날까지 아직 실물이 발견되지는 않고 있다. 이미 알려진 가장 오래된 붓은 동주 시대의 유물이지만, 채도에 그려진 수려한 선들을 보면, 그것보다도 수천 년 전에 이미 만들어져 응용되어 왔음을 알 수 있다.

대문구(大汶口)-용산(龍山) 문화의 소도(素陶)

앙소 문화의 화려하고 아름다운 채도 예술이 3천여 년 동안 발전한 후에, 산동(山東) 지구의 대문구(大汶口) 말기 문화와 용산 문화(龍山文化)의 흑도기(黑陶器)와 백도기(白陶器)는 그 재질과 조형의 아름다움으로 인해 사람들의 심미 시야를 확장시켰으며, 원시 사회 도기 예술을 최후의 전성기로 나아가게 하였다.

이러한 역사성의 발전은 전체 인류 문명의 진전이라는 커다란 배경 위에서 발전하기 시작한 것이다. 그때 인류는 이미 계급 사회라는 커다란 입구에 도달해 있었으며, 동(銅)의 제련이 출현하여, 사회적 생산력 면에서 비약적인 발전의 국면을 맞이하였다. 대문구 문화 말기(기원전 2800~기원전 2500년)에는 이미 빠르게 도는 물레를 사용하여 도기를 생산하였는데, 기벽이 얇고 윤이 나는 흑도고병배(黑陶高柄杯)를 생산해냄으로써, 이후에 용산 문화의 달걀껍질처럼 얇은 흑도[蛋殼黑陶]의 출현을 위한 조건을 마련하였다. 동시에 규(鬶)·화(盉)·두(豆) 등과 같은 종류의 귀중한 기물들도 만들어졌다. 인류 사회에 계급이 출현하고, 재산의 소유가 발생함에 따라, 도기의 제조는 점차 정교화·귀족화하여 자신의 본래의 실용적인 목적을 벗어나게 되었고, 일부분은 예기(禮器)로 변화하여 통치자나 귀족들에 의해 독점되었다. 대문구 문화 말기와 용산 문화 시기의 일부 무덤들에는 모두 대량의 정교하고 아름다운 도기와 옥기 등의 물건들이 부장되어 있었는데, 예를 들면 대문구 10호 묘에서는 옥기·상아기(象牙器)와

소도(素陶) : 채색 문양이 없이 바탕색으로만 만들어진 도기.

고병배(高柄杯) : 손잡이가 긴 잔.

규(鬶) : 발이 세 개 달린 솥.

화(盉) : 발이 세 개 달린 주전자 모양의 기물.

두(豆) : 굽이 높고 뚜껑이 있는 제기의 일종.

약 백여 건의 도기들이 부장되어 있었고, 용산 문화의 산동 교현(膠縣) 삼리하(三里河) 2124호 묘에는 네 건의 단각흑도고병배(蛋殼黑陶高柄杯)와 세 건의 규(鬹)·세 건의 반(盤) 및 기타 도기·짐승뼈 등이 부장되어 있었는데, 도기를 만드는 장인의 걸출한 창조물이 통치자와 귀족들의 재부와 권세의 상징물이 되었던 것이다.

소도(素陶)의 시초

가소성(可塑性) : 빚어서 만들 수 있는 성질.
가소결성(可燒結性) : 불에 구우면 굳어지는 성질.

　　도기의 출현은 인류가 자연을 개조하여 만들어낸 위대한 창조로서, 인류가 불을 사용하여 점토의 성질을 변화시킴으로써 그것을 사회생활의 수요에 적응시킨 것이다. 이러한 발명은 인류의 오랜 기간의 생활 및 생산 활동 과정에서 축적된 점토의 특징[그것의 가소성(可塑性)·가소결성(可燒結性)…]에 대한 인식과 불을 사용한 경험(그것은 점토를 물리 화학적으로 변화시킬 수 있음)에 기초하여 비로소 실현될 수 있었다. 도기가 한 걸음 한 걸음 발전해 나간 것은 모두 그와 같은 두 방면의 탐색 및 그로부터 취득한 새로운 성취와 뗄 수 없는 관련을 가진다. 초기의 도기는 재질이 푸석푸석하고, 구울 때의 온도와 시간이 비교적 낮고 짧았는데, 수천 년 동안 발전해오는 과정에서, 현지에서 점토를 채취하는 대신 선택된 곳에서 채취한 흙을 정성껏 헹구어 걸러냈으며, 또한 식물의 재(灰)나 모래 등이 섞인 재료를 가미함으로써 사용 목적에 따라 다르게 적용하였다. 제작 기술은 간단하게 손으로 직접 빚어 만드는 것부터 느린 물레를 응용하기도 했으며, 마침내는 빠른 물레를 이용하여 제작하는 데까지 발전하였다. 또한 점토 조각들을 붙여서 만들거나, 점토 띠를 빙빙 감아올려 만들거나, 형틀을 만들어 제작하는 등 다양한 방법들을 응용하였다. 또 굽는 기술도 노천에서 굽는 방법으로부터 가마에서 굽는 방법으로, 횡

혈식(橫穴式) 가마로부터 수혈식(竪穴式) 가마로, 끊임없이 가마 내 환경의 제어 기술을 높여감으로써, 또한 소성(燒成) 온도를 1000℃ 이상까지 끌어올렸다. 이로 인해 하나의 찬란하고 다채로운 도기의 세계가 활짝 펼쳐졌다. 생활에서의 실용적인 문제를 해결하는 것으로부터 사람들의 심미 수요를 만족시키는 것까지, 다종다양한 도기의 조형들과 함께 홍도(紅陶)·회도(灰陶)·백도(白陶)·흑도(黑陶) 등 서로 다른 재질과 서로 다른 색채의 제품 종류들이 출현하였고, 아울러 자기(瓷器)의 출현과 동(銅) 제련 기술이 싹틀 수 있는 조건을 창조하였다.

도기의 소결(燒結) 온도와 색깔은 모두 도기를 만든 흙의 재질과 관련이 있다. 앙소 문화의 채도 바탕색은 대부분 토홍색(土紅色-검붉은색)인데, 이것은 철의 성분을 많이 함유한 점토를 사용했기 때문에, 구울 때 산화하여 붉은색이 된 것이며, 사용한 진흙은 선택하여 물에 헹궈 거르는 과정을 거쳤으므로 매우 부드럽고 순수하다. 하모도의 저문도발(猪紋陶鉢)은 숯이 섞인 재질이어서 색채가 거무스름하며, 기벽이 두꺼우면서도 푸석하여, 그림을 그리기에 적당하지 않아 새김무늬 장식을 채용하였다. 이후에 숯이 섞인 도기가 점차 감소하고, 모래가 섞인 도기로 개선되었다. 홍도(紅陶)와 회도(灰陶)가 구별되는 것은 주로 굽는 기술에서 응용하는 산화염(酸化焰)과 환원염(還原焰)의 차이 때문인데, 점토 속의 철 성분에 작용하여 서로 다른 색상을 드러내게 한다. 앙소 문화 후기에는 환원염이 점차 많아지다가, 용산 문화 시기에 이르러서는 주류를 이루게 되는데, 이것은 도기 제조 기술에서의 거대한 진보를 나타내주는 것이며, 채도 예술은 곧 이로 인해 그 찬란한 역사의 막을 내리게 된다. 용산 문화 시기에는 도기를 굽는 기술에 훈연(熏烟-연기에 그을려 구움)과 삼탄(滲碳) 방법을 응용하였기 때문에, 흑도 예술을 창조할 수 있었다. 또한 새로운 도

산화염(酸化焰)과 환원염(還元焰) : 산화염은 산소를 충분히 공급받은 불을 의미하며, 따라서 산화염으로 도자기를 구우면, 태토(胎土)나 유약 속에 함유되어 있는 산화금속은 변질되지 않고 자신의 고유색을 내게 된다. 반면 환원염은 산소를 충분히 공급받지 못한 고온의 불을 말하는데, 산소가 부족하기 때문에 태토나 유약에 포함되어 있는 산소를 빨아내어 도자기를 소성하게 된다. 따라서 이 경우는 유약이나 태토에 포함되어 있는 산화금속의 색깔이 고유의 색깔을 내지 않고 변화된 색을 띠게 된다.

삼탄(滲碳) : 표면에 탄소 원자가 스며들도록 하여, 검은색을 띠면서 단단해지도록 하는 화학 열처리 방법.

토(陶土-도기를 만드는 흙)인 감자토(坩子土-고령토)를 발견하여 사용하였으므로, 고온에서 굽는 과정을 거치면 매우 아름다운 백색 도기가 되었는데, 이로 인해 도기 예술의 발전은 새로운 흑백(黑白)의 세계로 진입하게 된다.

도기 조형의 설계는 가죽 부대·식물의 열매 등의 형태를 모방하는 것으로부터 시작되었다. 조롱박의 단단한 껍질을 잘라 용기(容器)로 사용할 수 있었는데, 바로 이것이 분(盆)·발(鉢)·호(壺)·관(罐)·이(匜) 등과 같은 기물들의 조형을 만드는 데 참조가 되었다. 원시 사회 각 지역들의 도기 조형의 계열 가운데, 구형(球形)·반구형(半球形) 조형이 모두 주요 비중을 차지한다. 그것은 구체(球體)가 외벽의 면적이 서로 같은 어떤 형체들보다도 용적이 가장 클 뿐만 아니라, 그것들이 당시의 생활환경에 비교적 쉽게 적응할 수 있었기 때문인데, 땅 위에 작은 구멍을 파서 끼워 넣으면 편리하게 매우 안정적으로 세워놓을 수 있어서, 바닥이 편평한 기물에 비해 적응성이 훨씬 강했다. 이후의 발전 과정에서, 기물의 중심을 상하로 이동하고, 고저(高低)·관착(寬窄-넓고 좁음)의 비례를 따지고, 아가리 부위를 벌어지게 하거나 오므라들게 하고, 아가리와 주구(注口)·손잡이와 귀를 설치하고 설계하여, 각종 다른 용도에 맞게 적용시켰을 뿐만 아니라, 설계자나 제작자의 예술적 창의성도 체현해냈다.

이렇게 형제(形制)가 매우 특수한 기물의 조형은 오랜 기간 동안의 생활 실천 과정에서 자연의 법칙을 인식하고 창조적으로 운용한 결과이다. 예를 들면, 반파(半坡) 등지의 도기들 가운데 물을 긷는 데 사용한, 아가리가 작고 바닥이 뾰족한 첨저병[尖底瓶]은, 그 조형이 물리학의 중심 법칙과 경정중심(傾定中心) 원리를 교묘하게 적용하여, 밧줄을 병의 복부에 달린 두 귀에 묶어 물속에 수직으로 넣으면, 병의 몸통이 넘어져 물이 채워지면서, 병의 몸통은 점차 중심이 아래

경정중심(傾定中心) : 부체(浮體)가 평형 상태에 있으면서도, 또한 수면과 각도를 이루고 있을 때, 부체의 부력 중심을 통과하는 수직선이 수면과 만나는 교차점. 경정중심의 위치는 그 부체의 안정성을 나타내준다.

첨저병(尖底瓶)
앙소 문화
높이 31.5cm
1970년 감숙 천수현(天水縣) 오채진(吳寨鎭)에서 출토.
천수현 북도거(北道渠)문화관 소장

쪽으로 내려가기 때문에 반듯이 세워지는데, 용적의 3분의 2가 채워지면 곧 병의 아가리가 수면 위로 드러나게 되어, 더 이상 물이 채워지지 않는다.

중요한 취사기구인 정(鼎)은 용기 안의 물체를 가열시키는 것인데, 세 개의 다리[足]가 붙여지고 나서야 비로소 편리하게 불을 지필 수 있었다. 최초에는 밑에 몇 개의 돌을 받치는 것으로 족했지만, 이후에는 지지대를 설치하는 것으로 개선되었으며, 마지막으로 기물의 몸통과 다리 부위를 하나로 만들었는데, 바로 새로운 기형이 출현한 것이다. 변화 발전하는 과정에서, 정(鼎)의 몸통[腹]은 분(盆)·발(鉢)·관(罐) 등 각양각색의 형태를 나타냈으며, 다리는 추형(錐形)·주형(柱形)·설형(舌形)·'귀검식(鬼臉式=鬼面式)'(鳥頭式) 등 각종 변이가 나타났다. 세 개의 다리로써 지탱하는 조형 양식은 주로 불을 지펴 가열할 필요로부터 생겨난 것이지만, 또한 그것의 조형에 담겨 있는 안정감은 사람들의 심미 의식을 일깨워, 실용적인 필요로부터 심미 감

정을 위한 필요로 발전하였다. 즉 조형의 안정감 속에서 그 상징 작용을 보게 되었으며, 아울러 의식을 더욱 강화하여 다양한 종류의 조형 양식들 가운데에서 선택하고 도태시키고 개선하여, 전체로부터 부분에 이르기까지 가장 감정이 풍부한 조형을 형성하였다. 여기에 이르자 마침내 정(鼎)은 일상의 생활 기명(器皿)으로부터 통치자·귀족 권력을 상징하기 위해 귀신과 조상들에게 제사지내는 예기(禮器)로 변화하였다.

실용적인 필요와 관련하여, 원시 사회의 도기는 주요하게 음식기(飮食器)·취기(炊器)·수기(水器)·저장기(貯藏器) 등 몇 가지의 큰 부류로 발전하였다. 이 외에도 또한 약간의 악기[예를 들면, 훈(塤)]·공구·완구 등도 있었다.

이처럼 생동감 있는 기물의 조형들은 주로 실용적인 필요에서 나온 것이 아니고, 유희적 동기를 띠고 있거나 혹은 원시 종교적 의의를 포함하고 있는데, 그 조형의 설계는 사람·새·짐승과 심지어는 장화 등의 물건들까지도 모사하였으며, 어떤 것은 조소(彫塑)의 의의를 띠고 있고, 어떤 것은 구상(具象)으로부터 벗어나, 의취가 매우 풍부한 성공적인 설계가 이루어졌다.

소도기(素陶器)는 자신의 재질에 적합한 다양한 종류의 장식 기법들로 만들어졌다. 도기를 제작하는 과정에서 밧줄을 둘둘 감은 목봉(木棒)을 이용하여 눌러 찍거나, 혹은 문양을 새긴 도기를 이용하여 기벽에 대고 톡톡 두들겨, 그것을 굳히면 기물의 표면에 승문(繩紋-새끼줄 문양)·남문(籃紋-대바구니 문양) 또는 방격문 등의 자국이 남게 되는데, 이러한 자국은 순서에 따라 배열 조합되어, 자연스럽게 넓은 면적의 장식을 형성하였다. 그것들은 통상적으로 항상 매끈하게 다듬어진 구연부·견부·두 귀[雙耳] 및 현문(弦紋)이나 혹은 부가하여 덧붙인 문양으로 구성된 장식 띠와 함께, 광택이 나는 면과 거친 면의 대

훈(塤) : 흙으로 구워 만든 취주악기의 하나로, 달걀 모양이며, 구멍이 5~6개 뚫려 있다.

비·선과 면의 배합이라는 총체적인 장식 효과를 형성한다. 소도기의 표면 장식에는 또한 각화문(刻畫紋-새긴 문양)·척자문(剔刺紋-후비거나 찌른 문양)·지갑문(指甲紋-손톱 문양) 등이 항상 응용되었는데, 어떤 것은 매우 이른 시기에 출현하였으며, 채도 예술과 마찬가지로 장식의 법칙을 이해하고 능숙하게 운용했음을 뚜렷이 보여주고 있다.

흑도고병배(黑陶高柄杯)

흑도(黑陶)와 백도(白陶) 기물의 제조는 결코 대문구 문화·용산 문화로부터 시작된 것이 아니지만, 원시 씨족 사회에서 문명 시대로 넘어가는 전환 시기에 위치하는 대문구 문화 말기부터 용산 문화 시기까지, 기술의 발전과 심미 수준의 향상은, 또한 흑도와 백도를 도기 예술 발전의 절정에 이르도록 추동했다.

대문구 문화 말기(기원전 2800~기원전 2500년)에 흑도의 비중이 대단히 증가하지만, 대다수는 표면만 검은 도기[黑皮陶]에 속하여, 표면은 검정색이고 바탕은 고동색이었으며, 단지 박태고병배(薄胎高柄杯) 등 소수의 기물들만이 진정한 의의에서의 흑도였다.

박태고병배는 흑도기 가운데 전형적인 기물이다. 그것은 일종의 음주기(飲酒器)이다. 중국의 술 제조 역사는 유구한데, 문헌의 기록에는 하(夏)나라 우왕(禹王)의 신하인 의적(儀狄)이 술을 빚었다는 전설[『전국책(戰國策)』·「위책(魏策)」]이 있으며, 또 산동 거현(莒縣)에서 발견된 한 세트의 원시 사회의 양주기(釀酒器)와 주기(酒器)는, 연대가 아득히 멀어 하나라 우왕의 시대보다 이르다. 대문구 문화 말기에 제작된 고병배는 조형이 우아하고 아름다우며, 비례가 적당하여, 당시에 이미 사람들이 매우 아끼고 사랑하였다. 산동 교현(膠縣) 삼리하(三里河)의 대문구 무덤의 장례 풍속에서는, 부장된 각종 도기들 대부분

박태고병배(薄胎高柄杯) : 기벽이 얇고 손잡이가 높은 술잔.

박태고병흑도배(薄胎高柄黑陶杯)

용산 문화

높이 26.5cm

산동 일조현(日照縣)에서 출토.

산동성박물관 소장

이 사자(死者)의 발밑에 놓여 있었는데, 오로지 흑도고병배와 돌도끼 등의 물품들은 사자의 겨드랑이 밑에 놓여 있음을 볼 수 있다.

용산 문화의 도기 제조 공예는 매우 높은 수준에 도달해 있었는데, 빠른 물레로 제작한 흑도 기물들은 뚜렷한 특징을 띠고 있으며, 또한 용산 문화 말기에 절대적인 우세를 차지하는 기물의 종류가 되었다.

흑도 기물의 탄생은 도기 제조 공예의 전체 조건이 성숙된 결과이다. 용산 문화의 바탕이 얇은 흑도 기물은, 조개껍질처럼 얇으면서도 또한 두께가 고르고, 기형(器形)이 질서정연하다. 기벽의 두께는 일반적으로 0.5~1mm 정도이며, 어떤 것은 심지어 0.5mm가 안 되는 것도 있어, 흔히들 단각흑도(蛋殼黑陶-달걀껍질 흑도)라고 부른다. 이처럼 정교한 수준까지 도달할 수 있었던 것은, 재료를 선택하여 물에 헹궈 거르고 또 가공이 정교했던 것 말고도, 주요한 것이 도배(陶坯-굽기 전의 도기)를 제작할 때 새로 개발된, 빨리 도는 물레로 형태를 만드는 기술을 채용했다는 점 때문이다. 제작 과정에서는 또한 앙소 문화 이래의 경험을 계승하여, 도배가 완전히 마르기 전에 조약돌이나 골기(骨器)로 기물의 표면에 광택을 냈는데, 이로 인해 구워낸 후에는 매우 단단하고 광택을 띠는 효과를 얻었다. 그리고 전체의 굽는 과정에서 가장 중요하게 작용했던 것은 도요(陶窯) 기술의 새로운 발명인데, 용산의 흑도는 과거와 달리 일반적으로 환원염(還元焰)의 조건 속에서 구운 흑도기이며, 또 연훈법(烟熏法)과 삼탄(滲碳) 기술을 응용했기 때문에, 변화무쌍하고 까맣게 광택이 날 수 있었으며, 완전히 새로운 감상 효과를 가지게 되었다.

용산 문화 흑도의 기물 조합에서 주요한 것들로는 주기(酒器), 음수기(飲水器)인 단이배(單耳杯)·고병배(高柄杯)·우(盂), 식기(食器)인 궤(簋)·두(豆), 취기(炊器-조리기구)인 정(鼎)·언(甗-시루), 저장 용기인 관

조두식흑도정(鳥頭式黑陶鼎)

용산 문화

전체 높이 18cm

1960년 산동 유방(濰坊)의 요관장(姚官莊)
에서 출토.

산동성박물관 소장

(罐)·뇌(罍) 등이 있다. 이로부터 명확히 알 수 있는 것은, 그러한 것
들이 더욱 청동기의 조형 계열에 접근하고 있다는 사실이다.

흑도 예술을 대표하는 박태고병배(薄胎高柄杯)는 양식이 한 가지
가 아니며, 대담하게 새로운 것을 표방하는 경향을 추구하는 데 진
력했음을 드러내준다. 그 조형의 설계는 호선(弧線)의 풍부한 변화에
매우 주의를 기울였는데, 호선과 호선 혹은 호선과 직선이 상호 교
차하는 각도 및 전환과 꺾임[轉折]이 매우 깔끔하고 시원스러워, 전체
윤곽의 음영 효과를 형성한다. 흑도 자체의 부드럽고 순수하며 새까
맣고 광택이 나는 것을 강조하기 위하여, 매우 적은 장식 문양만을
가미하였고, 단지 긴 손잡이 부분에만 회전 기술을 이용하여 평행의
와령문(瓦瓴紋-기와 문양)이나 현문(弦紋-줄무늬)을 만들거나, 혹은 음
각으로 선들을 배열하여 교차시킨 기하형 도안을 구성하거나, 혹은

원형이나 방형(方形)의 구멍을 뚫어, 영롱하고 투명한 감각을 조성하였다. 그 외의 부분은 곧 광택이 나는 바탕 그대로이다. 그러나 때로는 기물의 몸통 각 부분의 비례 관계와 중심의 안배를 충분히 고려하지 않아, 어떤 작품은 지나치게 호리호리한 효과만을 추구함으로써, 중심이 안정되지 못하고 쉽게 넘어지는 것도 있다.

박태고병배(薄胎高柄杯)로 대표되는 용산 문화의 흑도 예술은, 실제로 재질·조형 설계·공예 기술의 극치를 추구하였다. 그 점토 제품은 몸통 전체를 마치 달걀껍질처럼 얇게 만들었는데, 단지 금속이나 혹은 대나무·나무 등의 재료들만이 도달할 수 있는 정도의 두께이다. 조형이 정교하고 얇기 위해서는 설계·제작·소성(燒成)의 각 부분들에 대해 모두 매우 수준 높고 매우 어려운 요구들이 제기되었는데, 이 때문에 고도로 정교해질 수 있었다. 그것들이 성공하여, 도기 제조 기술은 전무후무한 최고 수준까지 높아졌다. 그러나 비록 절정에 도달하였지만, 그것들은 도기 예술의 여러 가지 고유한 특성과 장점들을 상실하고, 단지 소수의 사람들에게 감상을 제공할 수 있었을 뿐 실용가치가 부족해졌으며, 쉽게 깨져 보존하고 널리 보급하기가 어려워졌다. 그러나 예술 발전사에서 그것들은 필경 하나의 위대한 창조였으며, 자기(瓷器)의 탄생과 인접 예술 부문의 발전에 대해 중요한 계발 기능을 했다는 의의가 있다.

백도규(白陶鬶)

대문구 문화 말기부터 용산 문화 시기까지, 흑도 예술의 성취와 동시에, 또한 일종의 새로운 도기 제작 원료인 고령토를 발견하여, 견고하면서도 바탕이 얇은 백도기(白陶器)를 구워냈다. 백도는 흰색 이외에도, 담황색과 분홍색 등의 색상들이 있는데, 색채가 비교적

맑고 아름다워, 흑도와 마찬가지로 귀중하게 여겨졌다.

백도기는 앙소 문화 말기·대계 문화(大溪文化)에서도 모두 출현했었지만, 수량이 매우 적으며, 마그네슘이나 혹은 알루미늄의 함량이 비교적 높고 철의 함량이 비교적 낮은 점토나 혹은 자토(瓷土)를 이용하여 구워 만들었다.

대문구 문화·용산 문화의 백도기들 가운데 수량이 가장 많고 가장 대표성 있는 것은 바로 규(鬹)이다.

규는 일종의 수기(水器-물그릇)인데, 그 발전의 전형적인 형태는 대문구 문화 말기와 용산 문화 시기의 것이다. 규의 조형은 전후로 매우 많이 변화하는데, 기본적인 양식은 세 개의 부대형 다리[袋形足]가 지탱하며, 기복(器腹) 상부에 한 개의 나팔형 주구(注口)가 있는 것인데, 주구는 뾰족하면서 길쭉하고, 등 뒤에는 손잡이가 달려 있다. 초기에는 실족(實足)으로 되어 있었으며, 어떤 것은 복부가 없는데, 대체로 부대형 다리를 한 기물들은 거의 물을 담은 후 불을 지펴 가열하는 것으로, 기물과 불의 접촉 면적을 넓게 해주었다. 그러나 규의 조형이 불완전한 것은 실용적인 고려에서 나온 것으로, 그것은 마치 위로 올라가는 듯한 이상한 모양의 한 마리 닭처럼 보인다. 제작자는 일부 세부적인 부분들의 처리에서 약간 조정하였는데, 주구 부위는 뾰족하면서도 길게 빚어 만들어, 마치 새의 부리와 같고, 주구와 구연부가 서로 맞닿는 곳에 하나의 작은 점토 덩어리를 붙였는데, 그것은 통상적으로 눈동자의 위치이다. 이러한 장식들은 아마도 아무런 의미가 없다고 할 수는 없을 것인데, 부대형 다리 상부에 퇴문(堆紋-점토를 덧붙여서 만든 문양) 한 가닥을 둘러, 자못 그 모습이 날개와 같으며, 기물 조형의 기본 형태가 어찌 보면 똑바른 것 같고, 어찌 보면 앞쪽으로 기울어진 듯하여, 순식간에 모두 일종의 생동감 있는 모습을 자연스럽게 드러내고 있다. 용산 문화 시기에서 흔히 볼 수

부대형 다리[袋形足] : 속이 부대처럼 비어 있는 다리.

실족(實足) : 속이 비어 있지 않고 채워져 있는 다리.

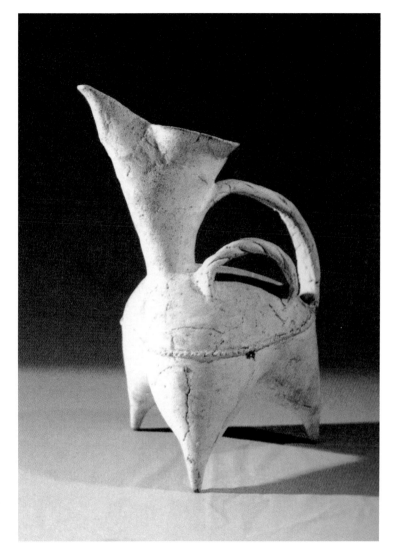

백도규(白陶鬶)

대문구 문화

전체 높이 34.5cm

1977년 산동 거현(莒縣) 능양하(陵陽河)에
서 출토.

산동성 고고연구소 소장

있는, 경부(頸部-목 부위)와 복부가 서로 연결된 규는, 그 주구[流]가
위쪽으로 똑바르게 뻗어 있어 속칭 '충천류(衝天流)'라고도 하는데,
특히 그 모습이 길게 울음을 우는 한 마리의 수탉과 같다. 바로 이렇
기 때문에, 어떤 연구자는 그것이 고대의 예의 활동 중 나제(裸祭=灌
祭)에 사용한 '계이(鷄彝)'라고 생각했다.[추형(鄒衡), 『夏·商·周考古學論
文集』, 147~157쪽, 북경, 文物出版社, 1980년을 참조할 것] 그러나 규의 형상

계이(鷄彝) : 고대 중국의 제기(祭器)의
일종으로, '鷄夷'라고도 하며, 닭 모양
의 문양 장식을 새긴 주준(酒尊)이다.

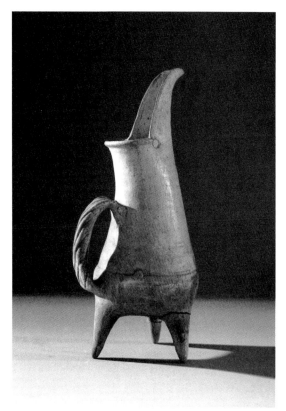
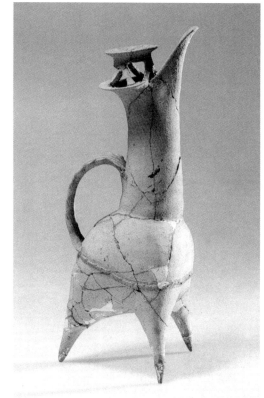

이 닭을 닮았다고는 하지만, 이것은 단지 조형이 암시해주는 것일 뿐
이다. 구체적인 닭의 형상을 모사한 곳은 거의 한 곳도 없는데, 이로
인해 그것은 감상자에게 부여할 수 있는 생활에 대한 연상 공간이
더욱 폭넓어진 것이다.

그러한 종류의 암시는 단지 규(鬹)에서만 행해진 것이 아니고, 대
문구 문화의 배호(背壺)·백도두(白陶豆)의 기물 아가리에도 흔히 새
부리 모양의 돌출된 장식을 하였는데, 이는 사람들로 하여금 연상작
용을 일으킨다.

규의 조형은 어쩌면 단지 닭이나 혹은 다른 새들만 관련이 있는
것은 아닌 듯하다. 산동 교현 삼리하에서 출토된 한 건의 저형규(猪
形鬹)는, 기물의 몸통을 사실적인 돼지 모양으로 만들었지만, 애석하

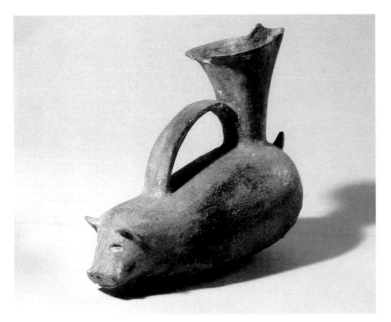

도저규(陶豬鬶)

대문구 문화

높이 18.7cm

1974년 산동 교현(膠縣) 삼리하(三里河)에
서 출토.

중국 국가박물관 소장

게도 다리 부위는 이미 소실되었다. 규의 조형은 상대(商代) 이후에
이르러, 발전·변화하여 청동 주기(酒器)인 작(爵)·가(斝)·화(盉) 등의
기물들이 되었는데, 그것들을 새·짐승 등 생활 속의 원형들과 연계
시켜 보면, 또한 청동 주기 가운데 조수준(鳥獸尊)의 연원(淵源) 중 하
나이기도 하다.

백도규의 설계 제작자는 구체적인 실용 목적에서 출발하여, 생활
속의 생동감 있는 감성적 요인들을 흡수하였으며, 대상의 표정과 태
도 및 감각을 흡수하여 진행해 나간 예술적 구상은 창조성이 풍부하
여, 예술적 창조나 다름없는데, 예를 들면 앙소 문화 반파 유형의 조
형호[鳥形壺 : 또는 구형호(龜形壺)라고도 함]·홍산 문화의 조형호 등도
모두 성공적인 사례들이다.

도소(陶塑)와 석조(石彫)

　　이미 알려진 중국 원시 사회 시기의 조소 작품들은, 7~8천 년 전의 많은 곳들에 있었던 대부분의 고대 문화 유적들에서 이미 출현했는데, 전해져오는 것들은 주로 도소(陶塑)와 석조(石彫)이다. 황하 유역의 하남성 아구(莪溝)에 있던 배리강 문화(裴李崗文化)의 고대인들은 도기를 구워서 만듦과 동시에, 주변의 생활에서 제재를 선택하여, 인두(人頭)·돼지·양 등의 동물들을 손으로 직접 빚어냈다. 장강 유역의 하모도 문화에는 인두와 동물 형상이 있다. 인두는 매우 간략하며, 돼지의 형상은 반대로 매우 사실적이고, 또한 상아·목재 등의 재료를 이용하여 물고기·새 등의 형상들을 새겼다. 하북 난평(灤平)의 후대자(後臺子)에서 출토된 석조 나체 여인상과 내몽고(內蒙古)의 흥륭와 문화(興隆窪文化) 유적에서 출토된 인두 석조와 나체 여인상 석조는 모두 연대가 매우 이르다.

　　원시 사회의 조소 작품에는 몇 종류의 주요한 것들이 있다. 하나는, 독립된 조소의 의의를 갖는 작품인데, 예를 들면 홍산 문화의 여신상과 같은 것들로, 수많은 지역들에서 발견된 약간 소형의 인물과 금수(禽獸)·물고기·개구리 등 각종 동물의 형상들이 그것이다. 또 하나는, 사람과 동물의 형체를 모방하여 제작한 도기로, 앙소 문화의 응정(鷹鼎), 대문구 문화의 저형규(猪形鬶), 사패 문화(四壩文化)의 채도인형호(彩陶人形壺) 등이다. 또한 일부이지만, 기물에 장식을 첨가한 것들이 있는데, 예컨대 도호(陶壺)·도관(陶罐)과 같은 용기들로,

호의 아가리나 손잡이를 인두형으로 만들었다. 이러한 작품들과 원시 사회의 생활·종교 관념·무속 활동 등은 상호 연계되어 있으며, 특정한 정신적 의미를 내포하고 있는데, 그 가운데 일부 작품들, 특히 동물 조소는 매우 생동감이 있고 사실적이며 정취가 풍부하다.

홍산 문화의 채색 조소 여신상

유럽의 적지 않은 지역들 모두에서 구석기 시대 말기에 속하는 오리나시안 문화(Aurignacian culture) 시기의 석조 혹은 상아 조각의 나체 여인상들이 발견되었는데, 이는 출산의 여신으로서, 통상 발견된 지역의 이름을 붙여 'OO의 비너스'라고 부른다. 중국에서 출산의 여신은 또한 느지막하게 20세기의 80년대 초에 이르러서야 비로소, 동북 지구의 홍산 문화 말기(지금으로부터 5천여 년 전) 때의 원시 사회 제사활동 유적지에서 사람들을 깜짝 놀라게 하며 발견되었다. 외국의 상고 시대 비너스들과는 달리, 홍산 문화의 나체 여인상은 이미 상당히 성숙한 조소 작품이며, 어떤 것은 형체가 매우 크다. 그것은 여태 사람들이 알지 못했던 중요한 역사적 사실을 제공해주었다. 즉 원시 사회 시기에 중국의 고대인들은 이미 대형 인물상 조소를 제작하는 경험을 축적하고 있었다는 것인데, 그로 인해 중국 미술사를 고쳐 쓰게 되었다.

최초의 한 차례 발견은 요녕성 객좌기(喀左旗) 대성자진(大城子鎭) 동남쪽의 동산취(東山嘴)에서 있었는데, 두 건의 소형 임부상(姙婦像)을 포함한 20여 건의 인물상 잔편들이 발견되었다.(「遼寧省喀左縣東山嘴紅山文化建築群遺址發掘簡報」, 「座談東山嘴遺址」, 모두 『文物』, 1984년 11월호를 참조할 것.)

이 유적지는 한 줄기 산등성이가 돌출된 둔덕의 앞쪽 끝부분에

있는데, 그 아래는 넓은 평야이다. 유적지의 중심은 돌로 쌓은 대형 방형(方形) 건축물 터이며, 안쪽에는 대량의 돌덩이들이 놓여 있고, 바깥쪽에는 돌담이 있는데, 돌무더기가 양쪽에 날개를 이루고 있다. 그리고 그 앞쪽 끝에는 돌조각들을 정연하게 쌓아 만든 하나의 원형 기단 터가 있는데, 직경이 2.5m이고, 안쪽은 크기가 고른 조약돌들이 깔려 있다. 도소 인물상 잔편은 이 원형 기단의 황토층 속에서 발견되었는데, 연구자들은 이곳이 하나의 고대 부락연맹 성원들이 집단으로 제사활동을 진행하던 신성한 장소였을 것이라고 추측한다. 방형의 유적 터는 지모신(地母神)에게 제물을 바치는 제단이고, 원형의 기단 터는 아마도 출산신이나 혹은 농사신[農神]에게 제물을 바치는 제단이었을 것이다.

두 건의 소형 나체 여인상들은 머리 부분과 오른쪽 어깨 및 무릎 아래 부분이 모두 이미 훼손되어 없어졌다. 남아 있는 몸통은 5~6cm이다. 제작자는 인체의 비례 관계를 파악했으며, 임신부의 팽대하여 불룩한 배의 조형 감각을 표현했는데, 그 표현 수준은 단지 동시대의 인물 형상 조소 작품들 가운데에서만 볼 수 있다. 두 건의 인물상들 중 체형이 비대한 한 건의 표면은 이미 반짝반짝하게 갈아서 윤을 냈으며, 또한 붉은색 흙을 입혔고, 다른 한 건은 아직 갈아서 윤을 내지 않은 상태이다.

그 나머지 잔편들 가운데 두 건의 작품은, 동일한 한 건의 성인 절반 정도 크기에 해당하는 인물상 조소의 상·하 부분들이다. 상부는 가슴 앞쪽의 작은 조각으로, 오른손으로 왼손 팔목을 잡고 있는 동작을 표현하였으며, 팔꿈치는 구부렸고 손목 부위는 모두 망가졌으며, 모습이 대체로 정확하다. 하부의 왼쪽 다리는 오른쪽 다리 위에 포개고 있는데, 일종의 책상다리를 하고 정좌한 자세이다. 속은 비어 있는데, 발굴자는 발견한 나머지 조소 조각들로부터 추론하기

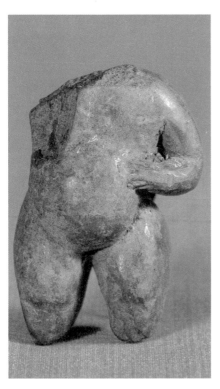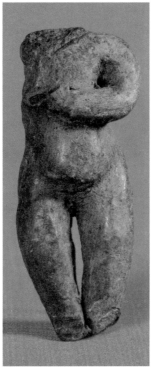

도제 나체여인상[陶裸體女像]
홍산 문화
잔고 5~5.8cm
1982년 요녕 객좌현(喀左縣)에서 출토.
요녕성박물관 소장

를, 이처럼 책상다리를 하고 정좌한 채, 두 손을 복부에 교차시킨 자세는 그 당시에는 일종의 특별한 자세일 것이라고 하였다. 또 하나의 조각은, 사람 몸의 허리 부분 복식(服飾)과 결부되는 것으로, 그 중간 부분에는 세 가닥의 가죽을 땋아 엮은 띠가 있는데, 조소는 매우 사실적이고 구체적이며, 질감이 풍부하여, 매우 강한 사실적 표현 능력을 드러내 보이고 있다.

더욱 중요한 한 차례의 발견은 요녕 서부의 능원(凌源)과 건평(建平) 두 현의 경계 지역인 우하량(牛河梁) 지구에서 발견된 여신묘(女神廟)와 적석총군(積石塚群)이다.(「遼寧牛河梁紅山文化 '女神廟'與積石塚群發掘簡報」, 『文物』, 1986年 8월호를 참조할 것.)

여신묘의 주요 부분은 주실(主室)과 몇 개의 측실(側室), 그리고 전실(前室)과 후실(後室)을 서로 연결해주는 여러 건축물들이며, 남아

있는 벽 위에는 홍갈색[赭色]·황색·백색을 이용하여 그려낸 기하형 도안들이 있는데, 그것은 중국 최초의 벽화 유물이다. 전체적으로 비교적 완전한 여신 두상(頭像)과 이소(泥塑) 인물상의 오관(五官-얼굴)·유방·사지 등의 잔편들이 이 속에서 발견되었다.

여신의 두상은 거의 실제 사람의 머리 부분과 크기가 비슷하며, 머리 위쪽 부분과 왼쪽 귀는 이미 훼손되고 없다. 잔편의 높이는 22.5cm, 얼굴 너비는 16.5cm로, 형상이 전혀 온화한 모습이 아닌데도 불구하고 그것을 '여신'이라고 하는 것은, 함께 있는 인물상 잔편들의 성별 특징을 분석하여 종합한 결과로부터 나온 것이다. 이 여신상의 머리 위쪽에는 한 개의 원형 테두리 모양의 장식이 있으며, 미간은 튀어나왔고, 미간 부분에는 두 가닥의 능선(稜線)이 합쳐져서

여신두상(女神頭像)
홍산 문화
높이 22.5cm
1983년 요녕 우하량(牛河梁)에서 출토.
요녕성박물관 소장

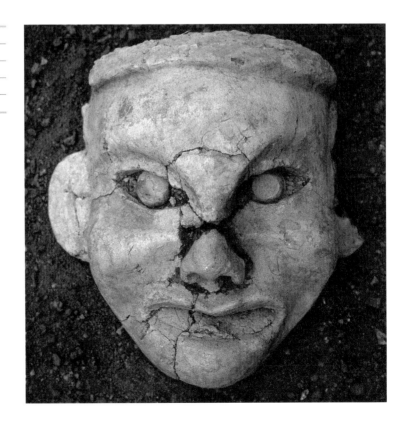

곧바로 코끝까지 이어지며, 눈동자는 동그란 옥을 박아 만들었기 때문에 은은한 담청색(淡靑色) 빛이 난다. 또 입 부위는 아래 입술이 떨어져버렸기 때문에 지나치게 벌어져 있으며, 오관의 구조는 일종의 신비하면서도 위엄 있고 엄격한 인상을 준다. 귀는 비교적 개념화하여 빚었다고 할 수 있다. 두상의 겉면은 고운 점토로 빚었는데, 이미 갈아서 윤을 냈고, 또한 분홍색을 칠했으며, 입술 부위는 붉은색을 띠고 있다. 또한 동일한 몸통의 어깨와 팔의 잔편들이 발견되었기 때문에, 그것은 하나의 전신상의 일부분임을 알 수 있다. 두상은 비교적 평평하며, 뒤통수 부분은 가지런하고 넓적하며, 직경이 약 4cm 정도 되는 나무기둥 흔적이 있다. 조소 제작 기법상 고부조(高浮彫)와 원조(圓彫)를 결합했을 가능성이 매우 높은데, 훗날 묘우(廟宇-사당)의 벽에 붙어 있는 조소상을 만든 방법과 유사하다.

발굴자의 말에 따르면, 이미 발견된 인물상의 잔편들은 대여섯 개의 개체에 속하는 것들로, 크기와 노소(老少)가 다르며, 여신의 두상은 주실 서쪽의 북벽에서 발견되었는데, 위치와 크기로 볼 때 모두 주요한 천신지기(天神地祇-하늘과 땅의 신)는 아니라고 한다. 주실의 중심부에서는 실제 사람의 것보다 세 배 크기에 해당하는 코와 귀가 발견되었는데, 이는 형체가 거대한 하나의 주신상(主神像)에서 떨어져 나온 일부분인 것으로 보인다. 따라서 여신묘 속에는 존비(尊卑)의 순서에 따라 신상(神像) 조소들이 모셔져 있었음을 알 수 있다.

이 신상들과 함께 또한 형체가 매우 큰 저룡(猪龍)·큰 날짐승 등의 동물신상과 물신상(物神像) 및 매우 정교하게 만들어진 각종 도제기(陶祭器)들이 있었다. 그것들은 후세 사람들로 하여금 이로부터 신묘(神廟)의 조소상 규모와 제사활동이 성대했음을 추측할 수 있게 해준다.

동산취(東山嘴) 조소상의 잔편들과 서로 참조해보면, 이러한 조소

상들의 대부분은 나체에 책상다리를 한 자세임을 미루어 알 수 있다. 조소를 만들 때, 여성의 사지와 몸통의 섬세하고 유연한 피부 질감을 표현하는 데 주의하였다. 몇몇 형태는 동일하지 않은 유방의 잔편들인데, 어떤 것은 유방의 높이가 4cm이며, 몸통은 소녀의 풍만한 체형 특징을 보여준다. 일부 손의 구조와 동작은 매우 잘 만들어졌다고 할 수 있다.

조소상의 잔편들에 남겨진 흔적들로부터 그런 신상을 빚은 과정을 알 수 있는데, 먼저 목재를 사용하여 골격을 만들고, 볏짚을 싸맨 다음, 거친 점토로 대강의 형태를 만들고, 다시 중간 정도의 고운 점토나 매우 고운 점토로 점차 세부를 완성하였으며, 문질러서 광택을 낸 다음, 마지막으로 색을 칠했다. 그 공정은 이미 후대의 조소 제작 방법과 기본적으로 동일하다. 주목할 가치가 있는 한 가지는, 팔 내부의 빈 공간에서 회백색의 뼈 조각들이 발견된다는 점인데, 이것은 사람의 뼈일 가능성이 있으며, 공교롭게도 후세의 종교 조소상들 가운데 진짜 사람의 유해로 육신의 형상을 제작한 것과 서로 유사한 점이 있지는 않을까?

홍산 문화 유적에서 후에 계속하여 도소(陶塑)의 소형 나체 여인상들이 발견되었는데, 어떤 것은 또한 신발을 착용하고 있다. 길림(吉林) 농안(農安) 원보구(元寶溝)에서 6천여 년 전의 석조 여인상(이미 손상됨)이 발견되었으며, 이보다 더욱 이른 시기의 한 조(組)의 석조 나체 여인상들이 하북 난평현(灤平縣) 후대자(後臺子) 유적의, 지금으로부터 약 7천 년 전 무렵의 문화층 속에서 발견되었는데, 모두 여섯 건이며(또 다른 하나는 동물 형상을 하고 있음), 가장 큰 것은 높이가 34cm이고, 작은 것의 높이는 10cm 정도이다. 그리고 모두 타원형 석재(石材)에 사람의 형상을 대략적으로 새겼으며, 임신부의 특징은 곧 명확하고 구체적인데, 모두 두 손으로 배를 감싸고 있으며, 무릎을 꿇고

쭈그려 앉은 자세로, 제작 기법이 비교적 원시적이다. 어떤 석상의 하부에는 받침대가 있어, 꽂을 수 있게 되어 있다. 이러한 자료들로부터 알 수 있는 것은 여신 숭배인데, 중국에서는 일찍이 오랜 기간 동안 끊이지 않고 이어져온 중요한 문화 현상이며, 그것에 대한 연구는 아직 초보적인 단계에 머물러 있다.

아가리가 인두형(人頭形)인 도기

인두 형상으로 도기의 아가리를 장식한 작품들의 대다수는 앙소 문화 시기에 출현하며, 또한 소녀 형상이 다수를 차지한다. 본래 고대의 인물 두상 조소 작품의 남녀 성별에 대해서는, 대부분이 발견자나 혹은 감상자의 주관적 인상에 의거하여 판단을 내리지만, 앙소 문화 시기에는 인두 형상을 빚을 때 이미 의식적으로 성별의 특징을 주의하여 표현하였다. 예를 들면 섬서(陝西) 보계(寶鷄)의 북수령(北首嶺)에서 출토된 한 건의 도제(陶製) 인두의 용모는 비교적 거칠고 호방해 보이는데, 먹선을 이용하여 짙은 눈썹과 수염을 그려 넣은 것으로 보아, 명확히 남성의 형상이다. 도호(陶壺)와 도병(陶瓶)의 아가리 부위는 모두 그 모습이 아름답고 수려한데, 그 중에서도 가장 두드러진 것은 섬서 상현(商縣)에서 출토된 주구가 달린 인두호(人頭壺)이다. 호의 전체 높이는 23cm인데, 두부(頭部)의 높이는 7.8cm로, 전체 비례의 3분의 1을 차지한다. 인물의 두부는 약간 위쪽을 쳐다보고 있는데, 오관(五官-얼굴) 속에 곤혹스러운 듯도 하고 혹은 뭔가를 동경하는 듯도 한 표정이 담겨 있다. 어찌

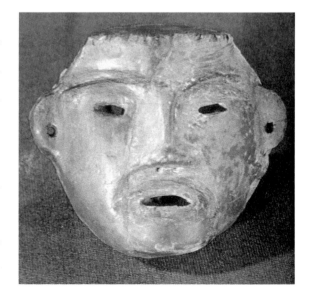

도인두상(陶人頭像)
앙소 문화
높이 7.3cm
섬서 보계 북수령(北首嶺)에서 출토.
섬서성고고연구소 소장

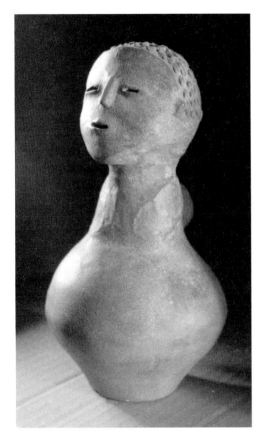

주구가 달린 인두상[帶流人頭像]
앙소 문화
높이 23cm, 인두의 높이 7.8cm
1953년 섬서 상현(商縣)에서 출토.
반파(半坡)박물관 소장

'유해(劉海)'형 머리 : 부녀자나 아이들
이 앞이마의 머리카락을 짧고 가지런
하게 늘어뜨린 머리 형태.

면 만든 사람이 의도적으로 그렇게 한 것이 아닐 수
도 있지만, 그러나 그 순간적인 표정은 섬세하면서도
생동적인 느낌을 준다. 인두에 있는 눈과 입 부위는
모두 투각(透刻)하였으며, 머리카락은 하나하나마다
작은 점토 덩어리들을 붙여서 만들었다.

다른 한 건은 감숙(甘肅) 진안(秦安)의 대지만(大地
灣)에서 출토된 인두형 채도병(彩陶瓶)인데, 인두는 전
체 기물의 6분의 1의 비례를 차지한다. 오관이 단정
하고, 아래턱은 뾰족하면서 둥글며, 머리카락은 눌
러서 주름을 만들었고, 앞이마의 머리카락 가장자리
는 단정하고 짧아, 마치 훗날의 '유해(劉海)'형 머리 모
양과 같다. 눈·콧구멍·입 부위는 모두 투각하여, 매
우 깊은 그림자가 조성되므로, 오관의 형상이 명확하
면서도 생동적이다. 귀에 뚫은 구멍은 장식물을 착용
하는 용도이다. 도병에는 흑색으로 호선(弧線)의 삼각
문·사선(斜線)·엽문(葉紋)으로 이루어진 세 줄의 도안을 그렸으며, 검
정색과 붉은색이 번갈아가며 섞여 있어 매우 아름답고 화려한데, 마
치 꽃무늬가 있는 옷을 입고 꼿꼿이 서 있는 소녀의 모습 같다.

그 밖에도 다음과 같은 몇 건이 더 있다. 감숙 진안현 사취(寺嘴)
에서 출토된 한 건의 인두형 아가리를 한 도병(陶瓶)은, 두상의 얼굴
이 짧고 작은데, 머리카락의 가장자리 선 위쪽은 가늘고 긴 점토로
머리카락을 표시하였으며, 눈을 빚은 방식은 다른 작품들과는 달리,
하나의 작고 둥근 점토를 덧붙인 다음 중간에 눈동자를 뚫었는데,
매우 생기가 있어 보인다. 얼굴 표정은 토라진 듯한 모습이다. 섬서
장무(長武)에서 출토된 인두호(人頭壺)는, 머리 부위는 가늘고 긴 점토
를 덧붙여서 머리카락을 표시했으며, 인두와 호 몸통의 결합이 매우

잘 이루어져 있는데, 목 부위가 비교적 가늘어, 한 줄기 유창하고 자연스러운 곡선이 호의 몸통으로 이어져, 호의 견부(肩部)가 마치 소녀의 충만하고 윤택한 어깨와 같다.

이러한 종류의 인두형 도기는 또한 실제 사용하기 위해 만든 것이 아니며, 순전히 장식품으로 설계된 것도 아닌데, 아마도 원시종교나 혹은 무술(巫術)의 의미를 포함하고 있는 것 같다. 여인상은 형체를 풍만하게 꾸몄는데, 불룩하고 큰 도호나 도병은 사람들에게 임신부 형상의 특징을 연상하게 한다. 태호(太湖) 유역의 숭택 문화(崧澤文化 : 지금으로부터 5천여 년 전) 유물들 중에도 유사한 기물들이 있는데, 절강 가흥(嘉興)에서 일찍이 발견된 한 건의 인두형 회도병(灰陶瓶)은 아가리가 하나의 매우 작은 인두형으로 되어 있으며, 오관은 구멍을 뚫어 만들었고, 뒤통수에는 상투를 틀어 묶었다. 또 머리 부위는 가늘고 길며, 병의 아가리는 기이하게도 병의 어깨에 달려 있는데, 사람으로 말하자면 가슴 앞쪽 위치에 해당한다. 전체적인 병의 몸통은 거칠고 비대하며, 가슴과 허리 부위는 약간 잘록하고, 병의 밑바닥은 결각(缺刻─凹자 모양으로 오목하게 판 것)이 있는 권족(圈足)으로 마무리했다. 전체 병의 몸통은 변형하여 처리한 임신부의 형상과 매우 유사하다. 그러한 종류의 조형과 홍산 문화의 나체 여인상은 모두 동일한

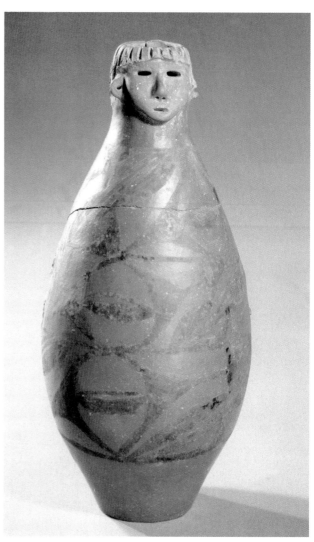

인두형기구채도병(人頭形器口彩陶瓶)
앙소 문화
높이 31.8cm
1973년 감숙 진안(秦安) 대지만(大地灣)에서 출토.
감숙성박물관 소장

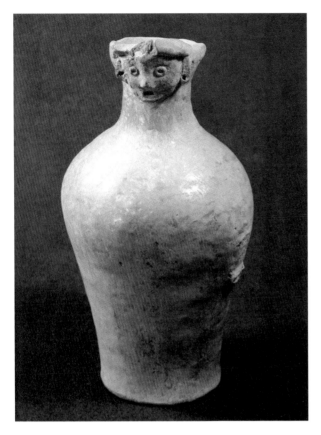

인두형기구채도병(人頭形器口彩陶瓶)

앙소 문화

높이 26cm

1975년 감숙 진안 사취(寺嘴)에서 출토.

진안현문화관 소장

석조(石祖) : 돌로 만든 남성 성기를 가리키며, 산동(山東) 안구(安丘)에는 석조림(石祖林)이 있고, 산동 일조(日照)에는 석조묘[石祖廟–남근묘(男根廟)라고도 함]가 있다. 남근묘는 남성의 성기에 제사지내는 묘당으로, 산동성 일조시(日照市)에 한 곳이 있다.

도조(陶祖) : 점토로 만든 붉은색 도기로, 전체에 원형의 낮은 부조(浮彫)를 새겨 만들었다. 이것은 한 마리의 용대가리가 입 속에 물고 있으며, 용대가리는 매우 정교하게 빚어 새겼다. 용대가리는 성난 눈을 부릅뜨고 있으

사회·문화적 배경하에서 조상 숭배 혹은 아들을 낳게 해달라는 기원 혹은 풍년을 기도하는 것이 반영된 종교성 작품일 가능성이 매우 높다.

상대적으로 말하여, 남성의 형상은 비교적 늦게 출현하였는데, 마가요 문화의 반산(半山)·마창(馬廠) 유형에서 발견된 인두형 도호(陶壺)나 혹은 호의 뚜껑에는, 얼굴 부위의 조형이 비교적 거칠고 호방하며, 얼굴을 가로·세로의 선들로 장식하였다. 이것은 고대의 문신(文身) 습속을 반영한 것으로 보이며, 형상의 특징이 남성이다. 청해 낙도(樂都)의 유만(柳灣)에서 출토된 마창 유형의 인물 형상 채도호를 보면, 늙어서 휘청거리는 늙은 남자의 모습을 느끼게 된다.

마가병 문화(馬家浜文化)에서는 일찍이 성기(性器)가 뚜렷한 나체의 남성 소형 조소상이 발견되었다. 그리고 진정으로 남성 조상을 숭배하는 것은 전국 각지에서 많이 발견된 석조(石祖) 혹은 도조(陶祖)들인데, 또한 남성 생식기의 형상을 하고 있으며, 그 주요 연대는 용산 문화 시기이다.

청해 낙도현 유만에서 출토된 한 건의 인형 부조 채도호는, 마가요 문화의 마창 유형에 속한다. 호의 아가리와 목 부위부터 복부까지는 하나의 부조 나체 인물상으로, 머리 부위는 매우 크고, 사지는 간략한데, 오히려 유방·배꼽·성기는 매우 구체적으로 빚어냈다. 그러나 성기의 남녀 성별 표현이 매우 명확하지 않은데, 이 때문에 어떤 사람

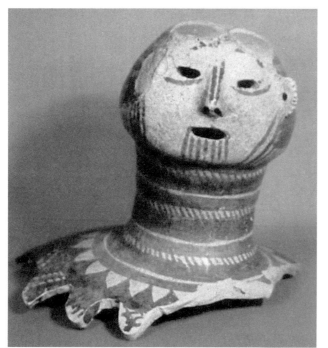

며, 코는 위로 치켜들었고, 콧구멍은 벌어져 있으며, 주둥이의 위아래 이빨과 양쪽 가장자리에는 튀어나온 엄니를 뚜렷이 묘사하였다. 그것이 입속에 머금고 있는 남성의 성기는 매우 정교하고 아름답게 새겼으며, 세부까지 매우 사실적으로 묘사하여, 사람들에게 생동적인 미감(美感)을 준다. 이것은 원시 생식숭배(生殖崇拜)의 성물(聖物)로, 키질 석굴 앞쪽의 유적지에서 출토되었다.

인두형도기개(人頭形陶器蓋)

마가요 문화

높이 15.1cm

스웨덴 동방박물관 소장

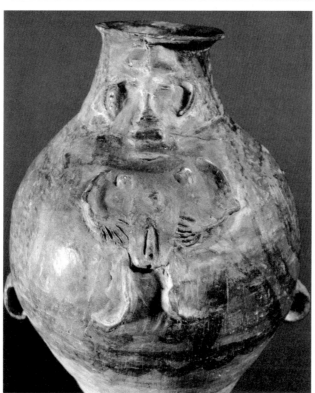

인형부조채도호(人形浮彫彩陶壺)

마가요 문화

높이 33.4cm

1974년 청해 낙도현(樂都縣) 유만(柳灣)에서 출토.

중국 국가박물관 소장

은 남녀 양성의 복합체라고 추정하기도 하며, 이는 응당 모계 씨족 사회로부터 부계 씨족 사회로 이행하는 과도기의 산물일 것이다.

응정(鷹鼎)과 구규(狗鬶)

각지의 원시 사회 유적들 가운데에서는 대부분 생동감 넘치는 소형 동물 도소(陶塑)들이 적지 않게 발견되었는데, 주변의 수렵 대상이나 혹은 사육하는 가축이나 가금(家禽)으로부터 소재를 취했기 때문에, 시간을 두고 관찰하여, 하늘을 날며 울고 먹이를 먹는 모습·분주하게 뛰어다니거나 서 있는 모습·장난을 치거나 싸우는 모습을 모두 매우 잘 파악하였으며, 손길 닿는 대로 빚어냈기 때문에, 자

도상(陶象)
굴가령 문화(屈家嶺文化)
높이 7cm
1978년 호북 천문(天門) 등가만(鄧家灣)에서 출토.
형주지구(荊州地區)박물관 소장

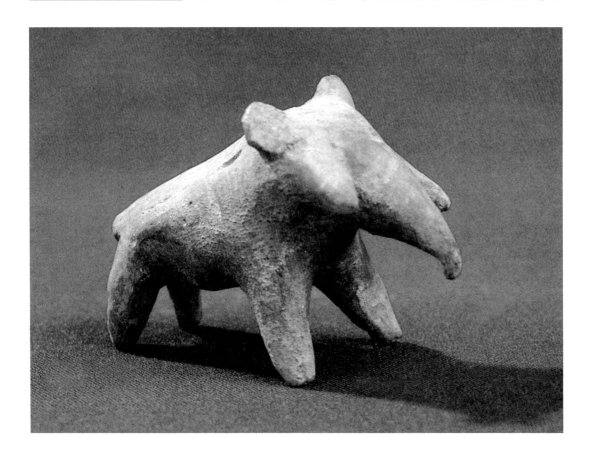

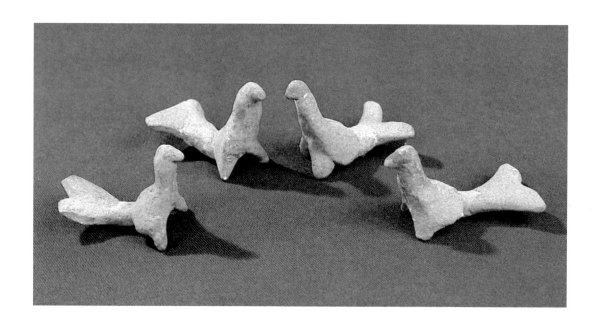

연의 정취가 묻어난다. 예를 들면 호북 천문현(天門縣) 등가만(鄧家灣)에서 출토된 굴가령 문화의 작은 도소들 가운데에는 사람과 코끼리·개·원숭이·새·거북 등의 동물들이 있는데, 높이는 겨우 몇 센티미터 정도에 불과하고, 기법은 매우 간단하다. 그리고 표정과 자세가 각양각색이며, 매우 생동감이 있어, 한데 모아놓으면 그 모습이 하나의 자연 동물원이다. 그러나 설계·제작이 가장 독창적이고, 이 시기 동물 형상 조소 창작의 가장 높은 예술 수준을 대표할 수 있는 것은 오히려 일부 실용 기물 조형과 결합한 것으로, 종교적 의의나 예기(禮器)의 성격을 띤 동물 형상 작품들이다. 예를 들면 앙소 문화 묘저구 유형의 응정(鷹鼎), 대문구 문화의 구규(狗鬹)·저형규(猪形鬹), 양저 문화의 수조호(獸鳥壺) 등이다.

응준[또는 응준(鷹尊)]은 풍부한 활력이 넘쳐나며, 조소 예술 언어의 특징을 충분히 체현하고 있는 걸작이다. 날개를 접고 서 있는 수컷 매는 벌리고 있는 두 발과 꼬리 부분이, 삼족정(三足鼎)이 서 있는 구조를 이루어, 안정되게 기물의 몸통을 떠받치고 있다. 매의 몸통

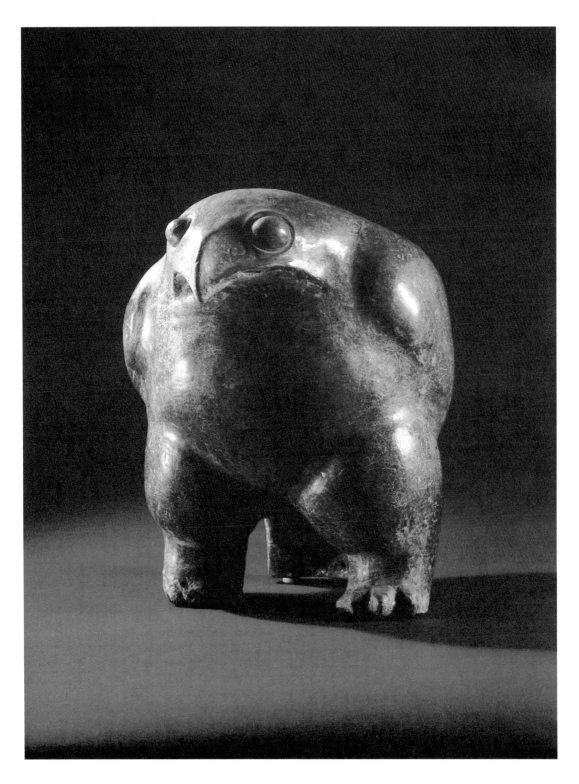

각 부분들은 모두 큰 면적으로 이루어져 있으며, 세세한 부분들은 새기지 않았지만, 유독 대가리 부위, 특히 날카롭게 튀어나온 갈고리 모양의 부리와 이글거리는 두 눈은 사람을 위협하는 듯한 기세를 자아내고 있다. 전체 기물의 조형은 통일된 일체감이 매우 강하고, 정지된 모습 속에는 끝없이 넓은 하늘로 돌격할 듯한 운동감이 담겨 있다. 그 힘이 안에서 밖을 향하여, 금방이라도 발산될 듯하다.

대문구 문화에서 나온 구규(狗鬹)와 저형규(猪形鬹) 등은 고대인들이 예술 창작 속에 표현 대상을 포착하고 전달하는 능력이 매우 우수했음을 잘 나타내주고 있다. 이러한 몇 건의 작품들은 용기(容器)로서, 모두 나팔형 아가리를 하고 있고, 동물의 등에 하나의 큰 손잡이를 만들었는데, 그러한 기법 처리가 의외로 어색하거나 억지스럽지가 않으며, 오히려 짐을 지고 가는 것처럼 보여, 어느 정도 생활의 정취를 더해준다. 도기 제조 기술상의 제약으로 인해, 구규는 그다지 개와 많이 비슷하지는 않지만, 사지(四肢)가 비교적 굵고 커서, 물이나 술을 담은 후의 무게를 지탱하는 데 편리하였다. 개는 네 다리를 벌리고 있고, 목을 길게 뺀 채 머리를 쳐들고 멍멍대며 짖는 자세가 오히려 매우 핍진하게 표현되어 있으며, 개의 눈·코·입·귀는 모두 깊은 구멍으로 되어 있고, 음부의 생식기관은 매우 구체적으로 만들었다. 관념상으로 말하자면, 작자는 그의 창작물과 실제 동물을 동일한 것으로 생각하여, 영혼이 있으며, 오관은 보고 듣고 냄새 맡고 먹을 수 있으며, 생식기관은 후손을 번성시킬 수 있다고 인식하였다.

대문구 문화 유적에서 출토된 한 건의 수형규(獸形鬹)는, 모습이 돼지 같기도 하고 개 같기도 한데, 아무튼 한 마리의 어린 짐승 형상이다. 위에 서술한 구규와는 달리, 등 위의 손잡이는 기물 아가리의 앞에 있으며, 짐승의 대가리는 위로 쳐들려져 손잡이에 바짝 달라붙어 있다. 또 입을 벌린 채 울부짖고 있는데, 대가리 부위의 구조와 표

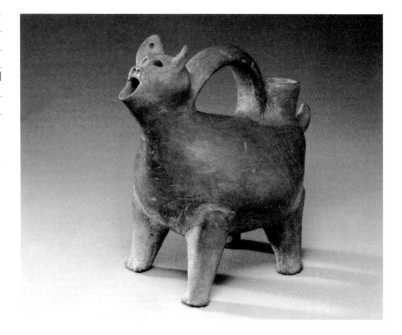

도구규(陶狗鬶)

대문구 문화

높이 21.6cm

1925년 산동 태안(泰安) 대문구(大汶口)에서 출토.

산동성박물관 소장

정 및 자태를 모두 매우 잘 처리하여, 살갗 아래 있는 두개골의 형상을 느낄 수 있다. 큰 소리로 울부짖을 때의 오관의 위치 변화와 형태 변화로부터 볼 때, 작자는 이미 생활 속에서 매우 세밀하게 관찰했음을 알 수 있다.

구규와 함께 산동(山東) 교현(膠縣) 삼리하(三里河)에서 출토된 저형규(猪形鬶)는 형상이 사실적이고, 주둥이의 양측에 긴 이빨이 약간 보인다. 그러나 애석하게도 네 다리는 이미 없어져 남아 있지 않은데, 이러한 한 가지 결함에도 불구하고 결코 그 조형 감각의 완정함에는 영향을 미치지 못한다.

원시 사회에서 사육한 가축들 중에는 돼지와 개의 수가 매우 많았으며, 중요한 가축이었는데, 식용 말고도, 이것들은 부장품과 제사 활동에 사용되었다. 돼지·개·양 등의 형상은 당시의 예술 작품들 중에서 가장 많이 볼 수 있는 것들이다. 예를 들면 하모도 문화 유적에서 출토된 한 건의 손으로 빚은 작은 돼지 조소는 길이가 6cm 남짓

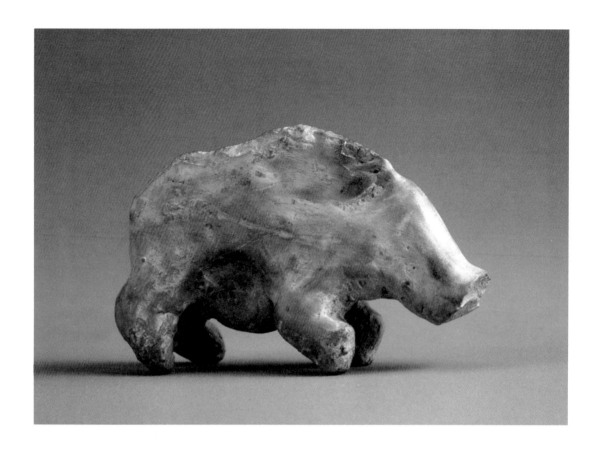

도저(陶猪)
하모도 문화
높이 4.5cm, 길이 6.3cm
1973~1974년 절강 여요(餘姚)의 하모도
에서 출토.
절강성박물관 소장

되는데, 형체를 대충 간략하게 만들었고, 심지어는 귀와 눈마저도 만들지 않았지만, 전체적인 느낌은 매우 정확하고 생동감이 있다. 돼지의 다리는 매우 짧고, 내달리는 모습을 하고 있는데, 매우 마음 내키는 대로 제작한 듯한 느낌이 상당히 강함에도 불구하고, 등의 두툼하면서 단단함, 복부의 비대하면서도 부드러움, 관절 부위의 꺾임 등이 모두 명확하다. 그러한 사실적인 구체성은, 농업사가(農業史家)들에 의해, 야생돼지를 길들여 집돼지로 만드는 과정에서 형체의 비례가 변화한 하나의 형상을 참조한 것으로 간주되었다.

바다에 인접한 지역인 강소의 오강현(吳江縣)에서 출토된 한 건의 양저 문화 시기의 도기 수조호[獸鳥壺 : 수수호(水獸壺)]는, 보통 수기(水器)의 한쪽 끝을 약간 가공하여 조두형(鳥頭形)으로 만들었는데,

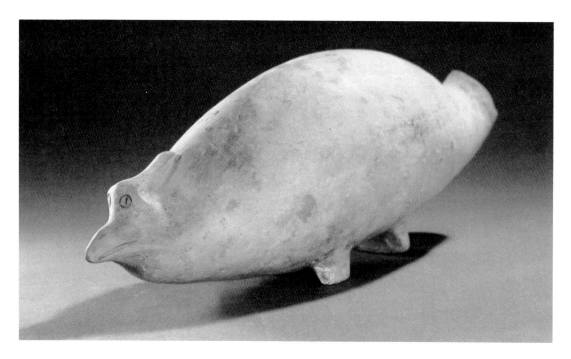

도수조호(陶水鳥壺)
양저 문화(良渚文化)
높이 11.7cm, 길이 32.4cm
1960년 강소 오강현(吳江縣)에서 출토.
남경박물관 소장

화(盉) : 주로 술을 데우는 데 사용한 주전자 모양의 기물로, 발이 세 개 달려 있다.

이것이 화룡점정(畫龍點睛)이 되어 무궁한 생동감을 불어넣어 주고 있으며, 그 회백색의 둥근 형체는 수생동물의 미끄럽고 기름진 느낌을 준다. 턱 아래가 약간 튀어나와 있는데, 바로 먹이를 머금은 채 아직 삼키지 않은 동작을 표현하였다. 이것은 기물의 실용적 기능을 결합하여, 장식 기법을 적절히 운용한 성공적인 작품이다.

또한 의취가 풍부하며 '닮지 않았으면서도 닮게[不似之似]' 형체를 본뜬 도기들도 적지 않은데, 예를 들면 남경시(南京市) 북음(北陰) 양영(陽營)에서 출토된 한 건의 청련강 문화(靑蓮崗文化) 시기(지금으로부터 약 6천~5천 년 전)의 도화(陶盉)는, 그 형태가 내달리면서 큰 소리로 짖어대는 한 마리의 작은 새를 닮았는데, 단지 가장 중요한 관건이 되는 곳에 약간의 암시(예를 들면, 아가리에 하나의 콩알 같은 눈동자를 붙였고, 손잡이의 끝은 꼬리 깃털과 마찬가지로 갈라져 있다)만을 주어, 감상자로 하여금 스스로 느끼게 하였다. 서북 지구의 제가 문화(齊家文化) 도기들 가운데에는 일종의 효면도관(鴞面陶罐-올빼미 얼굴 모양의 단지)

이 있는데, 아가리 부위에는 가늘고 긴 점토를 쌓아올려 빚은[堆塑] 삼각형 문양에 척자문(剔刺紋-삐침 문양)을 배합하여 도안화한 새의 대가리 형상으로 구성되어 있어, 형상이 생동감 있고 흥미롭다. 그러나 올빼미(부엉이)라고 섣불리 단정하기는 어렵지만, 앙소 문화의 묘저구 유형 도기들 중에는 분명히 비교적 사실석인 올빼미류의 조소 형상이 있다. 섬서 화현(華縣)에서 출토된 한 건의 올빼미 대가리 형상의 도기 뚜껑은, 특징이 풍부한 얼굴과 갈고리 모양의 부리를 표현하였다. 대가리 위쪽의 각진 깃털은 이미 사라지고 없지만, 척자문으로 표현한 깃털을 가득 새겨 넣었다. 상대(商代)의 청동기들 중에는 적지 않

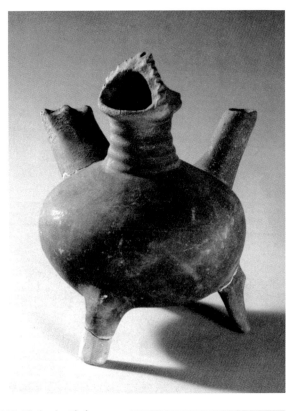

도화(陶盉)
청련강 문화(靑蓮崗文化)
높이 16cm
1956년 강소 남경시에서 출토.
남경박물원 소장

은 올빼미 조형이 있는데, 바로 여기에서 그 원류를 찾을 수 있다.

서북 지구의 원시 사회 말기 유적지 중에서는 또한 약간의 사람 형상·복식(服飾)과 관련이 있는 채도기들이 발견되었는데, 청해 낙도(樂都)의 유만(柳灣)에서 발견된 한 건의 신점 문화(辛店文化)의 채도화(彩陶靴)는, 크기가 진짜 신발의 약 절반 정도이며, 매우 사실적으로 만들어졌고, 표면에는 붉은색을 입혔으며, 또한 흑채(黑彩)로 기하 문양을 그려 넣었다. 감숙 옥문(玉門)의 화소구(火燒溝)에서 출토된 채도인형호(彩陶人形壺)와 인족형채도관(人足形彩陶罐)은, 모두 지금으로부터 3천여 년 전의 사패 문화(四壩文化) 시기에 속하는 것들이다. 인형호는 사람의 두 어깨로써 호의 귀[耳]를 삼았고, 아가리는 머리 꼭대기에 있으며, 발에는 한 쌍의 이상할 만큼 커다란 신발을 신고 있다. 인족형채도관은 그 모습이 인형호의 상반신을 잘라낸 것과 같은

인족형채도관(人足形彩陶罐)

사패 문화(四壩文化)

감숙 옥문(玉門)의 화소구(火燒溝)에서 출토.

데, 두 귀가 달린 관(罐)의 바닥에는 한 쌍의 신발을 덧붙였다. 또 기물의 표면에는 붉은색을 입혔고, 아울러 흑색으로 능형(菱形)·삼각형 등의 문양을 그렸는데, 인형호에 비하여 더욱 의취가 풍부하여, 더욱 사람들에게 여러 가지를 연상할 수 있게 한다. 그렇게 생활 현상을 대담하게 과장하거나 생략하는 가운데, 아무런 구속과 제약을 받지 않는 자유로운 상상력을 표현해 냈던 것이다.

양저 문화(良渚文化)의 옥기(玉器)

옥(玉)과 석(石)의 구분은, 인류의 심미 인식에서 하나의 거대한 진보이다. 중국에서 옥을 제조한 역사는 7천여 년 전까지 거슬러 올라갈 수 있는데, 홍산 문화 발원지의 하나인 요녕 부신(阜新)의 사해(査海) 유적에서는 이미 현대 광물학 분류상 '진옥(眞玉)'에 속하는 양기석연옥(陽起石軟玉)과 투섬석연옥(透閃石軟玉)을 제작하는 공구와 장식품들이 발견되었다. 장강 유역 하류의 양저 문화의 전신인 숭택 문화(崧澤文化) 옥기들 중에서 이미 진옥으로 만든 제품이 발견되었다.*

그러나 신석기 시대에 대부분의 지역들에서 발견된 대량의 옥기들은 아직 이처럼 명확한 구분을 할 수가 없었다. 고대인들의 관념 속에서는, 옥은 일종의 넓은 의미에서 심미적 의의가 있는 석재(石材)였으며, 그 가운데에는 진옥도 포함되어 있었지만, 더욱 많았던 관념은 한대(漢代)의 『설문(說文)』에서 해석한 바와 같이 "돌 가운데 아름다운 것[石之美者]"이었다. 아름다움, 즉 무늬와 광택을 띠고 있는 아름다운 석재와 일반 돌을 구별하기 시작한 것이다. 옥의 선택과 감상이 중국 민족의 전통문화 속에서 특수한 위치를 차지한 것은, 수천 년의 발전 과정에서 사람들이 줄곧 인간 세계 혹은 환상 세계 속의 가장 아름다운 사물과 옥을 연계시키기 시작하면서부터인데, 이는 줄곧 오늘날까지 영향을 미치고 있다.

옥 재질의 아름다움을 인식하고 가공하는 기술은 원시 사회의 인류가 수십만 년 동안 석기를 가공한 경험들이 누적된 것이다. 노동

* 聞廣, 「蘇南新石器時代玉器的考古地質學研究」에 따르면, "옥은 광물학상 연옥(軟玉)과 경옥(硬玉)의 두 종류를 포함하는데, 모두 쇠사슬 모양의 구조로 된 규산염(硅酸鹽) 광물이다. 중국어에 경옥은 별도로 비취(翡翠)라는 고유 명칭이 있는데, 따라서 중국에서 옛날에 옥이라 함은 주로 연옥을 가리켰다. 연옥은 치밀한 입자의 각섬석(角閃石)이 칼슘각섬석류의 투섬석[양기석(陽起石)] 계열 광물을 구성하고 있는 것이다.

[$Ca_2(Mg, Fe^{2+})_5Si_8O_{22}(OH)_{25}C_2/m$, $Z=2$]

일반적으로 교직(交織)된 섬유처럼 매우 미세한 구조를 가지고 있으므로, 즉 연옥의 구조는 천연광물 가운데 흑금강석(黑金剛石) 다음으로 매우 견고한 성질을 띠고 있다." "이미 감정된 소남(蘇南)의 신석기 시대(新石器時代) 옥기들 가운데 명확히 연옥인 것은, 오현(吳縣) 초혜산(草鞋山)에서 발견된 숭택 문화의 옥황(玉璜) 잔편(WCM12:15)을 최초의 것으로 삼는데, 지금으로부터 약 5500년 전의 것이다."(『文物』, 1986년 10월호에 수록)

과정 속에서 사람들은 점차 서로 다른 돌들의 재질·구조·성능의 특징을 터득했으며, 사용 목적에 따라 다른 돌을 골라서 사용했는데, 석재의 선택·가공 과정에서 서서히 일부 석재가 특수한 무늬와 색깔 및 광택을 가지고 있다는 사실을 깨닫기에 이르렀다. 그리고 정성을 들여 갈아서 광택을 낸 다음, 더욱 더 아름답고 만족스럽게 변화시킬 수 있었으므로, 사람들의 심미 능력을 발전시켰다. 시간이 갈수록 이러한 심미적 수요는 실용적 목적을 더욱 초월하였으며, 옥기를 재부(財富)와 권위와 정신의 상징으로 삼게 되었다.

이와 동시에 석기의 가공 과정에서, 점차 석재를 재단하고 깨트리고 쪼고 갈고 구멍을 뚫는 등 계통적인 가공 제작 기술을 파악하고 축적해감으로써, 옥기를 창조할 기술적 조건을 준비하였던 것이다.

중국의 옥기 문화는 신석기 시대 초·중기에 싹트기 시작했으며, 절강 여요(餘姚)의 하모도 제4층 유적지에서 옥과 형석(螢石)으로 만든 황(璜)·결(玦)·관(管)·주(珠) 등 사람 몸에 착용하는 각종 장식물들이 출토되었는데, 거의 모두 구멍이 뚫려 있어, 꿰어 세트를 이룰 수 있다. 하모도 문화 이후의 마가병 문화와 숭택 문화 유적지에도 모두 옥기 장식물들이 있었지만, 수량이 그다지 많지는 않으며, 양저 문화 시기에 이르러 갑자기 흥성하기 시작하여, 옥기 발전에서 최고의 전성기를 이루게 된다.

그 밖에 몇몇 옥기 문화가 발달한 곳들은 동북 지구와 내몽고 지구의 홍산 문화, 황하 하류의 청련강(靑蓮崗) 문화·대문구(大汶溝) 문화·용산(龍山) 문화이다. 한참 지나 광동 곡강(曲江)의 석협 문화(石峽文化)에서도 벽(璧)·황(璜)·환(環)·주(珠)·계(笄) 등의 옥 장식물들이 발견되었는데, 그곳에서 출토된 종(琮)과 양저 문화의 작품은 매우 유사하다. 이러한 모든 정황으로부터 보면, 동북 및 산동 반도·절강의 동남 연해 지구에서 성행하였으며, 동쪽에서부터 서쪽을 향하

석협 문화(石峽文化) : 대략 기원전 3000∼기원전 2000년경에 손재했으며, 청동기와 석기를 함께 사용한 문화이다. 광동성의 북강(北江)·동강(東江) 유역에 분포했으며, 그 유적지가 광동성 곡강현(曲江縣) 석협에서 최초로 발견되었기 때문에 붙여진 이름이다. 경제는 농업을 위주로 하였으며, 농기구는 비교적 발달했었다.

여 발전하였음을 알 수 있다. 장강 중류 지역은 앙소 문화와 대계 문화에서 처음으로 보이는데, 수량은 많지 않으며, 황하 하류에서는 원시 사회 말기인 제가 문화(齊家文化)에서만 매우 드물게 보인다.

옥기의 용도는, 첫째가 사람 몸의 장식물이었다. 몸을 장식하는 풍조가 성행한 것은 원시 사회 시기에 각 지역들 모두에서 공통적인 현상이었는데, 방식이나 목적이 완전히 같지는 않았지만, 옥은 그 아름다운 색상과 광택 및 형질의 특별함 때문에 귀하게 여겨졌으며, 착용하는 옥 장식품들은 장식의 의의 외에도 또한 다른 이유가 있었다. 예를 들면, 고대인들의 관념 속에는, 옥의 재질이 매우 견고하고 영롱하며 곱고 윤이 나기 때문에, 옥을 착용하면 건강하고 장수할 수 있다는 믿음이 있었는데, 그러한 관념은 이후 곧장 오랜 기간 동안 유지되었다. 그리고 나아가서는 특별한 조형의 옥기를 착용하는 것은 벽사(辟邪-나쁜 것을 물리침)나 혹은 종교적 작용까지 한다고 생각하게 되었다. 그리고 더욱 중요한 것은 사회에 빈부의 차이가 출현한 이후인데, 옥기의 점유를 그 사람의 신분·등급과 재산의 정도를 나타내는 지표로 삼게 되었다는 점이다.

옥기 중에, 가장 좋은 재료를 선택하고 가장 정교하게 제작하여 특별히 존귀한 지위를 가졌던 것은, 천지의 귀신들과 조상들에게 제사지내는 옥종(玉琮)·옥벽(玉璧) 등의 예옥(禮玉)과 군사 권력을 상징하는 옥월(玉鉞) 등이었다. 이러한 것을 소지한 자는, 그것을 특수한 사회적 지위의 상징물로 삼았다.

장식의 풍조가 여전히 성행한 사회에서, 사람들은 옥을 사용하면서도 또한 상아·짐승 뼈·짐승 뿔 등 각종 재료들을 이용한 장식품들로 스스로를 치장했다. 예를 들면 대문구 문화 시기의 사람들은 남녀를 불문하고 모두 쌍을 이룬 돼지의 엄니로 머리를 장식하거나 머리를 묶는 장식물을 만들어 착용했는데, 보통은 머리 위나 목에

제가 문화(齊家文化) : 기원전 2000년경에 감숙(甘肅) 지역에서 발달했던 원시 시대 말기의 문화이다.

각종 재료로 제작한 관(管)·주(珠) 등의 물건들을 꿰어 만든 머리 장식물이나 가슴 장식물을 착용하였으며, 팔에는 팔찌(어떤 것은 양쪽 팔에 착용하기에도 충분할 만큼 많은 쌍을 이룬 도기 팔찌임)를, 손에는 반지를 착용했다. 어떤 경우에는 또한 엄니를 손에 쥐거나 혹은 거북 등 껍질을 착용하기도 하였다.

발달한 옥기 제조업 외에도, 상아 조각·칠 공예 등도 모두 새로운 수준에 도달했을 뿐만 아니라, 종합 재료를 예술적으로 제조할 정도까지 발전하였는데, 예를 들면 양저 문화에는 옥으로 상감한 칠기도 있었다. 옥 공예가 고도로 발전한 것은 사회적 생산력의 끊임없는 발전, 그리고 예술 감상력과 제작 기술의 부단한 제고의 결과이다.

홍산 문화(紅山文化)의 옥룡(玉龍)

홍산 문화의 옥기에는 특수한 양식이 있었는데, 과거에는 세상에 전해오는 작품들의 대부분은 은(殷)·주(周) 혹은 한대의 작품들이라고 잘못 판단했었다. 하지만 20세기의 80년대 이래로 과학적 고고 발굴로 인해 비로소 이것이 5천여 년 전의 홍산 문화 시대의 산물이라는 것을 명확히 알게 되었다.

옥은 홍산 문화의 사회생활에서 비범한 위치를 차지했는데, 대릉하(大凌河) 유역에서 발견된 약간 규격이 크고 매우 높은 무덤에는 유독 많은 양의 옥기가 부장되어 있었는데, 그 가운데에는 주(珠)·관(管) 등 작은 장식품들 말고도 또한 약간의 대형 옥기들이 있었다. 여기에는 벽(璧)과 함께 홍산 문화에서만 볼 수 있는 옥기들인 수형옥(獸形玉)·구운형(句雲形) 대옥패(大玉佩)·마제형(馬蹄形) 옥고(玉箍-옥으로 만든 테두리) 등이 포함되어 있었다.

1971년 내몽고 옹우특기(翁牛特旗)의 삼성타랍촌(三星他拉村)에서

옥룡(玉龍)

홍산 문화

높이 26cm

내몽고 옹우특기(翁牛特期) 삼성타랍촌
(三星他拉村)에서 출토.

중국 국가박물관 소장

발견된 흑녹색 옥룡은 홍산 문화의 옥기를 대표할 만한 작품인데,
옥룡의 높이는 26cm로, 용의 몸은 C자형으로 휘어져 있으며, 꼬리
끝은 약간 안쪽으로 굽어 있어, 내재된 힘이 풍부한 굽은 호(弧)를 형
성하고 있다. 용 대가리의 주둥이 부위는 앞쪽으로 튀어나와 있어,
대가리와 목 부위의 뒤쪽을 향해 뻗어 있는 긴 갈기가 평형을 이루
고 있다. 조각 기법상 전체의 완벽한 간결함에 주의하여, 과도한 장
식을 하지 않았으며, 단지 꼭 가공이 요구되는 부분만을 힘차고 강인
한 가는 선을 이용하여 새겼는데, 주둥이와 사형(梭形-길쭉한 모양)의
긴 눈과 함께 이마와 턱 밑에 그물망 문양[網格紋]을 새겼고, 용의 등
에 있는 중심이 되는 위치에 동그란 구멍을 뚫어놓음으로써, 걸 수
있도록 대비해두었다.

연구자들은 삼성타랍에서 출토된 옥룡의 형상이 중국 전통문화
가운데 용 형상의 기원 중 하나일 것이라고 생각하며, 또한 홍산 문

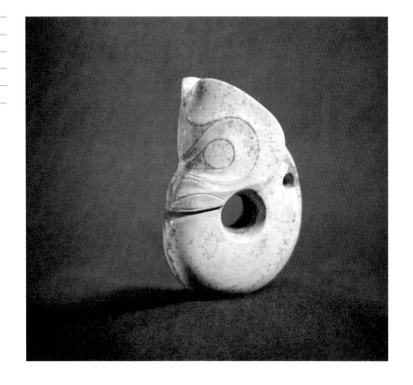

화에서 자주 보이는 수형옥(獸形玉) 형상의 특징과 연계시켜, 그것의 생활에서의 원형은 돼지일 것이라고 판단한다.[汪遵國, 「良渚文化'玉斂 葬'述略」, 『文物』, 1984년 2월호를 참조할 것.] 삼성타랍 옥룡의 주둥이는 길고, 코끝은 앞쪽으로 튀어나와 있으며, 위쪽으로 모서리가 솟아 있고, 끝면은 평평하게 잘랐는데, 모두 돼지 대가리의 특징을 하고 있다. 그리고 수형옥의 조형 특징은 더욱 뚜렷한데, 수형옥 혹은 저룡형(猪龍形) 장식이라고도 한다. 조형이 중후하고 대가리가 크며, 유창한 선으로 장식성이 풍부한 오관(五官)을 새겨냈으며, 이마와 코 부위에는 많은 주름이 있고, 입에는 엄니가 드러나 있다. 정면에서 보면, 그 형체의 울퉁불퉁한 기복의 변화로부터 돼지의 특징을 느낄 수 있다. 수형옥의 대가리와 꼬리는 하나의 좁은 틈새로 갈라져 있는데, 실제로는 환형(環形)이며, 등 위에는 구멍이 뚫려 있어 걸 수 있으며, 또한 어떤 것은 대가리와 꼬리가 결형(玦形)처럼 분리되어 있다. 삼성

결형(玦形) : 고리 모양인데, 한쪽이 갈라진 패옥(佩玉)을 결(玦)이라 한다.

타랍의 옥룡은 변화 발전하는 과정에서 더욱 성숙된 형식이 될 수 있었으며, 또한 훗날의 용 형상에 매우 접근하였는데, 돼지가 어떻게 하여 용으로 변할 수 있었는지에 대한 역사적 증거는 없다. 단지 돼지는 육축(六畜) 가운데 우두머리이며, 또한 제사를 지낼 때의 중요한 희축(犧畜)이었다. 원시 사회의 적지 않은 지역들에는 돼지의 아래턱 뼈를 부장하는 풍속이 있었는데, 이는 재부를 나타냈을 뿐만 아니라 또한 종교적 함의도 내포하고 있었으며, 홍산 문화에서 출현한 '저룡(猪龍)' 형상도 응당 지역적인 문화 습속의 의미를 포함하고 있다. 그리고 제작자는 실물의 기초 위에서 과장하거나 변형 처리하여 제작하였으며, 간결하면서도 또한 생동적이고, 매우 유머 감각이 풍부하면서도 또한 심미적 표현에서 일종의 중후하면서도 웅대한 기개를 뚜렷이 드러내고 있다.

육축(六畜) : 집에서 기르는 여섯 가지의 대표적인 짐승들로, 돼지·소·개·닭·말·양을 가리킨다.

양저 문화(良渚文化)의 종(琮)과 벽(璧)

양저 문화의 옥기는 중국 원시 사회에서 옥기 예술이 한창 흥성하던 시기의 성취를 대표한다. 양저 문화의 중심 지구는 태호(太湖) 유역에서부터 항주만(杭州灣) 일대까지 걸쳐 있었으며, 그 연대는 지금으로부터 5천 년 전부터 4천 년 전까지로, 사회의 발전은 이미 부계 씨족 사회로 점차 나아가고 있었다. 양저 문화의 옥기들 중 가장 대표성 있는 종(琮)·벽(璧)·월(鉞) 등의 예기는 모두 지위가 높은 씨족이나 혹은 특수한 사회적 지위를 가진 무당과 박수의 무덤에서 출토된다. 그들 중 어떤 사람은 처첩(妻妾)을 부장하였으며, 혹은 순장인(殉葬人)을 순장하기도 하였다. 각 무덤에 부장된 옥기가 어떤 것은 무려 수백 건에 달하는 것도 있는데, 함께 출토된 것들 중에는 또한 옥을 상감한 상아기(象牙器)·칠기(漆器)도 있으며, 나아가 일용 도기

인 정(鼎)과 호(壺) 외에 도기에 검은색을 입힌 뒤 붉은색으로 그림을 그리고 문양을 투각하여 화려한 기풍으로 충만한 것도 있다. 강소 무진(武進)의 사돈(寺墩)에 있는, 지금으로부터 약 4500년에서 4200년 전인 양저 문화 중기 때의, 20세 전후의 한 청년 남자 무덤에는 도기·옥기·석기 120여 건이 부장되어 있었으며, 그 중에는 옥벽(玉璧) 24건·옥종(玉琮) 32건이 있었는데, 모두 투섬석 연옥 제품들이었다. 부장할 때, 가장 정교하고 아름다운 2건의 옥벽이 가슴과 배 위에 놓였는데, 그 중 가장 큰 것은 직경이 26.2cm이다. 옥종은 곧 머리 앞쪽과 신체의 사방에 두었다. 그리고 절강 여항(餘杭) 반산(反山)의 23호 무덤에서 출토된 옥벽은 무려 54건에 달하는데, 첩첩이 한 곳에 쌓아두었다. 이러한 귀족 인물의 머리 위와 가슴 앞에는 옥으로 만든 관(管)·주(珠)·추(墜)·황(璜) 등으로 꿰어서 만든 각종 장식들을 착용하고 있었으며, 팔과 팔목에는 팔찌와 고리를 착용하고 있었다. 후대의 문헌에서 "君子無故玉不去身[군자는 유고가 없으면 옥이 몸에서 떠나지 않는다]"이라 하였는데, 그런 풍조는 양저 문화·대문구 문화 등의 사회에서 이미 그 단초가 시작되었다.

양저의 옥기 유물들은 종과 벽 두 종류의 중요한 예기들이 발전해온 전후 관계를 드러내주었다. 초기의 벽은 방형도 있고 원형도 있었다. 중간에는 구멍이 있고, 가장자리는 매우 얇으며(홍산 문화의 옥벽도 또한 똑같은 특징이 있다), 그 조형은 기존의 환형(環形) 옥부(玉斧)로부터 유래되었음을 뚜렷이 보여준다. 훗날 변화 발전하여, 바깥쪽은 방형이고 안쪽은 원형인데다, 마디[節]의 수가 다른 조형 양식이 된다. 초기의 종은, 오현(吳縣)의 장릉산(張陵山)에서 출토된 한 건의 유물과 같은 원환형(圓環形)으로, 그 모습이 꼭 팔찌와 같아, 종(琮)의 근원이 팔찌류의 기물 조형에서 비롯되었다는 사람들의 추측을 실증해주었다. 양저의 장방형(長方形) 옥종은, 가장 마디가 많은 것은 길이가 15

마디에 달하며, 위쪽은 크고 아래쪽은 작은 형상을 나타낸다.

종과 벽의 조형과 고대인들의 '천원지방(天圓地方-하늘은 둥글고, 땅은 네모다)' 관념은 서로 호응한다. 고대 문헌에는, 벽은 하늘에 예를 올리는 것이고[禮天], 종은 곧 땅에 제사지내는 것[祀地]이라고 기록되어 있다. 그것은 비록 원시 사회 시대의 실제 함의(含義)와 반드시 부합하지는 않을지도 모르지만, 양저 문화와 기타 문화의 유물들 중에서 종과 벽은 확실히 일반 장식성 옥 제품들과는 판이하게 다른 지위를 가지고 있었다. 양저 문화의 종과 벽은 제작 방식에서 서로 매우 다른데, 벽은 거의 모두가 광택이 나며 장식이 없어, 뚜렷하게 재질 자체의 아름다운 특색을 드러낸다. 그러나 종의 제조는 반대로 매우 정교하고 엄숙하고 복잡하며, 적지 않은 작품들에 머리털처럼 매우 세밀한 신인수면문(神人獸面紋) 또는 단독의 수면문(獸面紋)을 새겼는데, 서로 다른 처리 방법은 당연히 우선 그 속에 내포되어 있는 정신의 차이를 반영하고 있으며, 심미 표현에서는 역시 소박한 아름다움과 복잡한 장식의 아름다움이라는 두 종류를 추구했음이 반영되어 있다. 이러한 두 가지 심미 이상의 대립과 공존은, 중국 문화 예술 발전의 도도한 흐름 속에서 오랫동안 존재해왔다.

장릉산(張陵山)에서 출토된 팔찌형[鐲形] 옥종의 사면(四面)에는 각각 음각 선으로 수면문을 새겼는데, 기법이 비교적 간략하지만, 이미 이로부터 양저 문화 옥기에 새겨진 수면문의 기본 양식이 확정되었다. 여항 반산에서 출토된 옥종과 옥월·옥관상식(玉冠狀飾-옥관 모양의 장식)·삼차형기(三叉形器-세 갈래 모양의 기물)에서 그것의 최종적으로 형성된 복잡한 형식인 신인수면문을 볼 수 있다. 그것의 가장 완벽한 형상은 '종왕(琮王)'이라고 불리는 반산 M12:98이라는 대옥종의 사면(四面) 한가운데의 위아래에 있는데, 모두 여덟 개가 보인다. 이와 똑같은 형상이 또한 같은 무덤에서 출토된 한 건의 옥월에서 보이

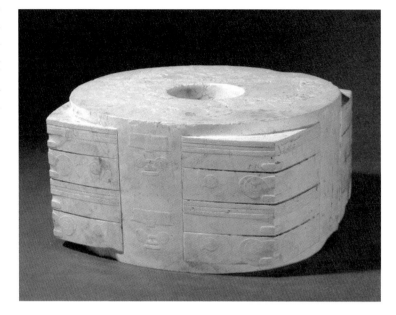

옥종(玉琮)
양저 문화
높이 8.8cm
절강 여항현(餘杭縣)의 반산(反山)에서 출토.
절강성 문물고고연구소 소장

삼층화(三層花) : 이는 일종의 조각 장식 공예로, 즉 장식 문양의 제1층은 음각 선을 이용하여 운문(雲紋)·직선(直線)·와문(渦紋) 등의 바탕 문양을 새겨내며, 그 다음에 얕은 부조 기법을 이용하여 윤곽을 표현하고, 미지막으로 다시 음각 선으로 부조된 볼록한 부분의 세부를 표현함으로써, 입체문·바탕문·장식문이 삼위일체를 이루기 때문에 붙여진 이름이다. 중국의 전통 공예품들 가운데 특히 청동기·옥기·목조(木彫)에 비교적 많이 사용되었다.

는데, 월(鉞-도끼)의 날 상단 양면에 대칭으로 각각 하나씩의 신인수면 형상을 새겨놓았다.

신인수면상(神人獸面像)은 사람과 짐승의 얼굴을 하나로 합쳐놓은 것이다. 사람의 머리와 복장, 짐승의 두 눈·코·입 부분이 부조 기법으로 새겨져 그릇의 표면에 돌출되어 있고, 세부를 음각 선으로 새겼으며, 신인(神人)의 사지는 그릇 몸통의 평면에 음각 선을 이용하여 새겼다. 또 모두 세 개의 층차로 형성되어 있어, 상(商)·주(周) 청동기에 있는 '삼층화(三層花)'의 문양 처리 기법과 똑같으며, 주체 부분의 시각 효과가 매우 두드러져 보인다. 신인의 머리 부위는 거꾸로 된 사다리 모양으로 되어 있으며, 하나의 커다란 우관(羽冠)을 착용했고, 양 팔은 평행으로 들어 올렸으며, 팔뚝을 구부리고 있다. 다리는 쭈그리고 앉아 있으며, 발은 새의 발톱 형상이고, 복부는 부조로 새긴 수면(獸面)인데, 따라서 반인반수(半人半獸)의 신화(神話)에 나오는 형상으로 구성되어 있다. 연구자들은 그것이, 양저 사람들이 숭배하고 존경하던 신휘(神徽-신의 상징)라고 추단하였다. 종(琮)의 네 모서리의

아래위에는 또한 각각 하나씩의 간략화된 신휘를 새겼는데, 신의 구체적 형상을 감추고 부호 형식의 표현으로 대신하였다. 좌우 대칭으로, 모두 여덟 조(組)이며, 수면(獸面)의 양측에는 또한 각각 하나씩의 변형된 조문(鳥紋)을 새겼다.

'종왕(琮王)'은 부장할 때, 정중하게 무덤 주인의 머리 위쪽에 평평하고 반듯하게 놓았는데, 일반적으로 가슴과 배 부위에 놓는 옥종과는 다르다. 월(鉞)은 전통 관념 속에서는 최고 군사 전투의 권력을 대표하는 기물이었다. 이러한 기물의 성격과 내포된 정신으로부터 보면, 이것이 양저의 옥기 가운데 최고를 대표한다고 할 수 있으며, 그 제작 기법으로부터 보면 또한 원시 사회 옥 제조의 최고 수준을 대표한다고 할 수 있다.

양저 옥기에 있는 수면(獸面) 형상은 신기하면서도 사납지 않은데, 두 눈은 매우 동그랗고, 안팎으로 눈초리가 있으며, 바깥에는 달걀형으로 테두리를 둘러, 상·주 시대 청동기 수면의 '臣'자형 눈과는 그 감정과 색채가 다르지만, 그 둘 사이에는 발전 과정에서의 연원(淵源) 관계가 있음이 뚜렷하다. 양저의 신인수면문과 수면문은 매우 정교하고 세밀하게 새겨졌다. 연구자들은 사돈(寺墩) 4호 무덤에서 출토된 옥종의 수면문을, 고배율의 확대경으로 관찰한 다음 이렇게 분석했다.

"위에 서술한 도안의 선은 갈고[琢磨] 새기는[彫刻] 두 가지 방법을 채용했다. 눈언저리는 대부분 관(管) 형상으로 뚫은 다음 갈아서 만들었는데, 갈아 만든 문양의 너비는 0.2~0.9mm이고, 기타 선 문양들은 모두 정교하게 새겼는데, 새긴 문양의 너비는 0.1~0.2mm이며, 가장 가는 것은 심지어 0.07mm인 것도 있다. 이러한 선 문양들은 모두 몇 개의 짧은 선들을 연결하여 만들었는데, 예를 들면 위쪽 마디의 눈동자 안쪽 테두리는 직경이 2mm로, 둥근 테두리는 7~8획의 직선을 동그랗게 연결하여 만들었으며, 2~3mm 길이의 직선은 또한 여러 개의 획들을 연결하여 만든 것이다."

이러한 것은 뛰어난 기술을 필요로 했으며, 또한 이미 원형 롤러나 원시적인 탁옥기(琢玉機)와 같은 공구 설비를 응용하기 시작한 것 같다.[汪遵國, 「良渚文化 '玉斂葬' 述略」, 『文物』, 1984년 2월호를 참조할 것.]

더욱 어려운 것은, 이러한 옥기의 설계에서 장식 문양과 조형을 결합하여 고도로 조화롭고 통일되게 표현해내는 것이다. 종왕을 예로 들어보면, 그 기본 구조는 원주형(圓柱形)과 방형의 조합인데, 설계와 제작에서 수학적으로 정확하게 표현해냈다. 열여섯 조(組)의 문양들이 기물의 몸통에 종횡의 직선으로 구획을 정한 균등한 범위 내에 고르게 분포되어 있고, 새겨진 문양은 얕고 세밀하여, 보이는 듯 보이지 않는 듯 신비한 느낌을 준다. 이러한 모든 것들은 옥기 자체

옥월(玉鉞)

양저 문화

높이 17.9cm

1986년 절강 여항현(餘杭縣) 반산(反山)에서 출토.

절강성 문물고고연구소 소장

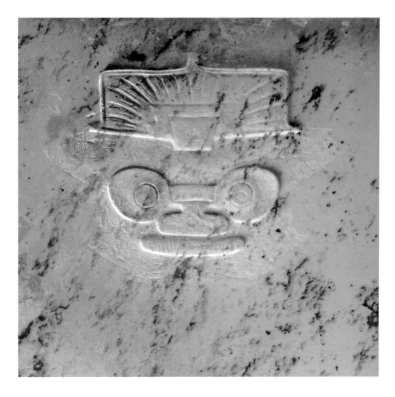

옥월(玉鉞)의 신인수면문(神人獸面紋)

양저 문화

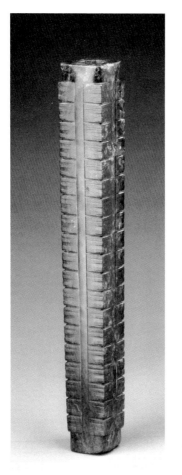

옥종(玉琮)
신석기 시대
높이 49.7cm
중국 국가박물관 소장

의 재질과 광택의 아름다움을 손
상시키지 않음은 물론이고 매우 돋
보이게 하였다. 같은 무덤에서 출토
된 옥월이 곧 이와 같은데, 신인수
면문과 조문(鳥紋)은 도끼날 부분의
아래위 양쪽 끝의 가장자리 모서리
에 장식되어 있어, 마치 두 개의 상
징[徽記]과 같으며, 최대한도로 도끼
표면의 광택을 유지하고 있다. 그것
은 주체를 돋보이게 하기 위한 안받
침 작용을 하며, 주객이 전도되지
않도록 예술적 처리를 세심하게 고
려함으로써, 이 두 건의 작품이 같
은 종류의 기물들 중에서도 뛰어나
게 보이도록 해준다.

양저 문화의 옥기들 중에는 또
한 새·물고기·거북·매미 등 동물
형상을 한 소형 장식품들이 있다. 옥조(玉鳥) 형상과 미국 브리티시
미술관에 소장되어 있는 중국 양저 옥벽(玉璧)의 옆 가장자리에 새겨
진 새 형상은 서로 매우 비슷하다. 양저의 예옥(禮玉)들 가운데 새는
신인수면문과 함께 출현하는데, 당연히 일반 장식 문양이 아니다. 고
대에 동방의 소호씨(少昊氏) 부락은 새[鳥]의 이름으로 관직명을 정했
는데, 적지 않은 연구자들이 새를 토템으로 삼았던 현상이라고 인식
하고 있다. 양저 문화의 새 문양 장식과 대문구 문화의 벽(璧)·종(琮)
위에 새겨진 새 문양은, 당연히 먼 옛날 동방의 이(夷)·월(越) 민족들
의 사회 문화적 습속의 선명한 흔적일 것이다.

제5절

암화(巖畵)·지화(地畵)와 방소(蚌塑)

대지(大地)의 예술

방소(蚌塑) : 방각퇴소(蚌殼堆塑), 즉
조개껍질을 쌓아 만든 조소.

앙소 문화 시기에 집 안에 그린 지화(地畵)와 제사·무덤 속에 조
개껍질로 쌓아 만든 용이나 호랑이 등의 형상이 출현했다. 이러한 종
류의 특수한 예술 양식들은 그 이전의 기록에서는 볼 수 없을 뿐만
아니라, 또한 발견된 적도 없는 고대 미술 현상의 독특한 예들이다.

대지만(大地灣)의 지화(地畵)

대지만의 지화는 감숙 진안현(秦安縣)의 대지만에 있는 앙소 문화
말기의 한 건물 터 유적에서 발견되었다. 건물은 산을 등지고 앞쪽
에 물이 흐르는 곳에 지어졌는데, 장방형이며, 지면을 달구질하여 다
진 다음 그 위에 백회(白灰) 면을 한 층 깔았고, 정면 입구에 부뚜막
을 만들었다. 지화는 바로 부뚜막 뒤쪽 가장자리의 정중앙에 가까운
북쪽 벽에 있는데, 숯검정을 안료로 하여 그렸으며, 당시의 사람들이
매우 소중하게 보호하였으므로, 두 명의 인물과 하부의 장방형 테
두리 안에 있는 두 마리의 파충류 동물의 도형은 아직까지 뚜렷하게
보존되어오고 있다. 인물은 평도(平塗-균일한 톤으로 색을 칠함)로 실루
엣처럼 그렸고, 동물은 곧 선으로 윤곽을 그린 도안 형식을 이루고
있다.

상부의 중간에 있는 한 사람은 키가 36cm이고, 가슴과 허리 부위

는 모가 나고 넓으며, 오른손에는 방망이 같이 생긴 것을 하나 들고 있고, 두 다리는 교차하며, 양 발은 발돋움하여 들어 올려, 마치 책상다리를 하고 앉아 있거나 혹은 빨리 달리는 동작을 표현하려고 했던 듯하다. 그 오른쪽에 있는 사람은 키가 34cm로, 신체가 거꾸로 된 삼각형을 나타내며, 젖가슴 부위가 비교적 높고, 다리는 둥근데, 남녀를 구별하여 표현한 것 같다. 왼쪽 가장자리의 희미한 먹 흔적은 한 명의 사람인 듯한데, 오랜 세월 동안 닳고 손상되어 또렷하지 않다. 하단의 장방형 테두리 안에 있는 두 마리의 동물 대가리는 모두 오른쪽을 향하고 있으며, 대가리 위에는 촉수가 있고, 몸에는 반점 무늬가 있으며, 몸 뒤쪽에는 꼬리가 달려 있다. 주위에는 또한 먹 흔적이 있는데, 도형은 이미 손상되었다. 이 한 세트의 신비한 형상은 사람들로 하여금 매우 많은 상상력과 함께 서로 다른 해석을 낳게 해준다. 민족학 자료들을 참고하면, 건물의 부뚜막 주변은 항상 조상들을 공양하고 제사지내는 곳이었다. 지화의 내용은 아마도 씨

족 사회의 소규모 가정에서 숭배한 우상이었던 것 같은데, 씨족 사회가 모계(母系)에서 부계(父系)로 전환해가는 과정의 산물일 것으로 추측된다.

지화의 화법은 매우 치졸한데, 초보적이긴 하지만 이미 인체의 비례를 파악하고 있었으며, 또한 일정한 줄거리의 내용이 있는 인물 활동을 표현하려고 시도했다. 이는 예술적 시야가 새롭게 확장되었음을 뚜렷이 드러내준다.

복양(濮陽)의 방각퇴소(蚌殼堆塑)

복양의 방각퇴소는 1987년에 하남 복양(濮陽) 서수파(西水坡)의 앙소 문화 유적에서 발견되었는데, 모두 세 조(組)로 되어 있으며, 남북으로 반듯하게 배열되어 있고, 서로의 거리는 20~25m 정도이다. 제1조는 제45호 대묘(大墓)에서 발견되었는데, 무덤 주인은 한 명의 장년 남자로, 그 뼈대의 양쪽에 조개껍질로 용과 호랑이 형상을 만들어 배치하였으며, 모두 사자(死者)를 등지고 있고, 대가리는 모두 북쪽(사자의 다리 방향)을 향해 있다. 용은 무덤 주인의 오른쪽에 있으며, 몸의 길이는 1.78m이고, 몸이 W자형을 나타내며, 꿈틀대며 기어가는 동작을 취하고 있는데, 조개껍질의 배치는 용의 몸통의 구조 관계에 주의하였기 때문에 입체감을 더욱 강화해준다. 특히 주목할 가치가 있는 것은 용의 형태인데, 단지 특이하게도 원시 사회 속에서 서로 다른 재질로 된 용의 형상이 출현했다는 것뿐만 아니라, 상·주 시대 청동기상의 용과는 다르고, 오히려 한대의 '사령(四靈)'의 하나인 청룡의 형상에 가깝다는 사실이다. 이것은 전통문화에서 용 형상의 형성 과정을 연구하는 데에 새로운 단서를 제공해주었다. 호랑이는 무덤 주인의 왼쪽에 있으며, 길이가 1.39m이고, 대가리는 측면으로 돌린 채 입을 벌려 이빨을 드러내고 있으며, 네 다리는 번갈아

사령(四靈) : 고대 중국에서 네 종류의 신령스런 동물로 여겼던, 기린·봉황·거북·용을 가리킨다.

방각퇴소(蚌殻堆塑)

앙소 문화

하남 복양(濮陽) 서수파(西水坡)의 앙소
문화 유적지

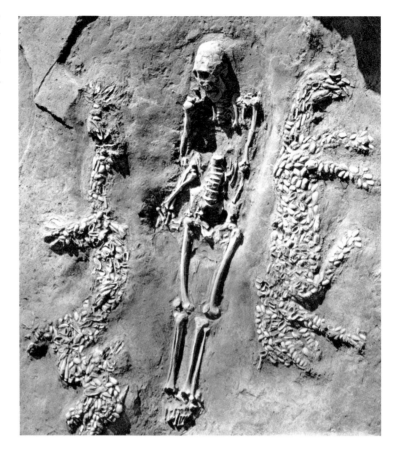

가며 앞으로 나아가는 형상으로, 매우 생동감이 있다. 제2조는 제1
조의 남쪽에 있는데, 용과 호랑이가 합체되어 있으며, 용의 대가리는
남쪽에 있고, 호랑이의 대가리는 북쪽에 있으며, 호랑이의 등에는 또
한 하나의 사슴 모양의 동물이 있다. 용의 주둥이 앞에는 하나의 둥
그런 공이 놓여 있다. 제3조는 제2조의 남쪽에 있는데, 용의 대가리
는 동쪽을 향하고 있으며, 등에는 한 사람이 올라타고 있다. 호랑이
는 북쪽 측면에 있으며, 서쪽을 향해 달려가고 있다. 세 조의 형상
들은 모두 동일한 평면상에 있으며, 당연히 연관 관계가 내포되어
있는데, 어떤 연구자는 이것은 무덤이 아니라 다 함께 구성된 하나
의 제사 유적지였을 것이라고 주장하기도 한다. 그렇다면 당연히 무

덤 주인의 생전 신분은 박수(남자무당-역자)였을 것이다. 용·호랑이·사슴은 모두 그가 부릴 수 있도록 바쳐진 '삼교(三蹻)'이다.

요녕 부신(阜新)의 사해 문화(査海文化) 유적(지금으로부터 8천 년 전부터 7천 5백 년 전)에서는 또한 자갈을 쌓아 만든 용(龍) 모양의 흔적이 발견되었는데, 서북쪽에서 동남쪽을 향하고 있으며, 전체 길이는 20m이고, 가장 넓은 곳은 1.5m이다.

용과 호랑이의 조합은, 전통의 관념에서는 고귀함·위풍당당함·융성함의 상징으로, 용과 호랑이의 기운은 천자의 기운이며, 용이 솟아오르고 호랑이가 걷는 모습은 곧 대장(大將)의 위풍당당함을 상징한다. 도가(道家)에서는 용과 호랑이를 음과 양의 두 우두머리로 이해했는데, 부신의 용 모양 돌무지와 복양의 방각퇴소(蚌殼堆塑)에서 이러한 관념의 최초 연원을 목격할 수 있다.

삼교(三蹻) : 중국 고대의 도교(道敎) 서적에 언급되어 있는 용·호랑이·사슴을 가리킨다. 동진(東晉)의 갈홍(葛洪)이 지은 『포박자(抱朴子)』에서는 이렇게 언급하고 있다. "若能乘蹻者, 可以周流天下, 不拘山河. 凡乘蹻者 有三法, 一曰龍蹻, 二曰虎蹻, 三曰鹿蹻.[만약 능히 올라탈 수 있는 자는, 천하를 두루 다닐 수 있으니, 산이나 강에 구애받지 않는다. 무릇 올라타는 것에는 세 가지 방법이 있으니, 하나는 용을 타는 것이요, 둘은 호랑이를 타는 것이며, 셋은 사슴을 타는 것이다.]" 이로 미루어볼 때, '교(蹻)'의 의미는 타는 데 뛰어나다는 의미이다.

암화(巖畵)

사람들이 통상적으로 암화라고 말하는 것은, 그림[畵]과 새김[刻]의 두 형식을 포함하여 산의 절벽에 보존되어 있는 고대의 회화 형상이다. 중국 고대의 문헌들에는 매우 일찍이 고대인들이 남겨놓은 암화 유적들을 주의하여 기록하고 있다. 최초로 각지의 암화들을 구체적으로 기술한 저작은, 북위(北魏) 시기에 역도원(酈道元)이 저술한 『수경주(水經注)』인데, 그것은 세계적으로 암화와 관련하여 기록한 최초의 문헌이며, 또한 후세에 암화 유적을 찾는 데 소중한 단서를 제공해주었다.

일부 암화들은 그 지역에 사는 사람들이 먼 옛날의 유적을 매우 경건한 마음을 갖고 대했으며, 신선들이 남겨놓은 흔적으로 생각했기 때문에, 수많은 신기한 전설들이 전해오고 있다.

중국의 암화 분포 지역은 매우 넓다. 북으로는 흑룡강성(黑龍江省) 매림현(梅林縣)의 목단강(牧丹江) 연안부터, 남으로는 광동 주해(珠海) 및 홍콩[香港]·마카오[澳門]까지, 동으로는 강소·복건 및 대만(臺灣)의 까오슝[高雄], 서로는 신강(新疆)과 서장(西藏)에 이르는, 열여덟 개 성(省)·구(區)와 백여 개 현(縣)들에서 모두 발견되었는데, 주로 변방의 소수민족 지역들에 집중되어 있다.[陳兆夏, 『中國巖畫發現史』, 上海人民出版社, 1991을 참조할 것.] 높은 산과 커다란 절벽 위에 남아 있는 고대의 암화와 암각이 도처에 폭넓게 조성해놓은 거대한 화병(畫屛)들은 중국 영토의 사방을 에워싸고 있는데, 그 특수한 방식과 언어로 먼 상고 시대 사회생활에 대한 다양한 정보를 기록해놓아, 미술사 연구에 여러 가지 어려운 과제들을 남겨주었다. 그 중에서 주요한 것은 암화 내용의 해독과 시대 구분의 어려움이다. 일부 지역의 암화 창작 연대는 매우 오랫동안 지속되었는데, 위로는 구석기 시대부터 시작하여 아래로는 근대까지 지속되었으며, 또한 어떤 것은 창작 연대가 매우 늦게 시작된 것도 있다. 그 중 대다수의 작품들은 종합적인 분석을 통해, 원시 사회 말기인 신석기 시대 혹은 청동기 시대의 유물임을 명확히 알 수 있으며, 어떤 것은 연대가 늦어서 넓은 의미에서의 원시 예술 범주에 속하는 것들도 있다.

중국의 암화는 북방·서남방·동남 연해 지구 등 세 개의 커다란 계통으로 나눌 수 있다.

북방(北方)의 암화

북방 암화의 분포는 동북 지구의 대흥안령(大興安嶺)에서부터 하투(河套) 일대의 음산(陰山)산맥·영하(寧夏)의 하란(賀蘭)산맥·감숙의 기련(祁連)산맥을 거쳐, 서쪽으로는 곧바로 신강(新疆)의 아이태산(阿爾泰山)·천산(天山)·곤륜산(昆侖山)까지 이어지는데, 그 주요한 대표

적인 것은 내몽고 지구의 음산(陰山) 암각이다. 신강의 암각은 수량이 많으며, 내용도 또한 매우 풍부하다. 북방 암각 중 주요한 것은 서로 다른 연대에 활동한 이런 지역들의 일부 유목민족들이 남겨놓은 문화 유물들인데, 따라서 암화의 내용도 또한 수렵·방목·전쟁·무도(舞蹈) 등이 주요 제재들이다. 수량이 가장 많은 것은 산양·야크·낙타·말·사슴·호랑이 및 큰 코끼리 등의 동물들인데, 그 중 일부는 음산의 암화 속에 나오는 타조나 오란찰포(烏蘭察布) 암화 속에 나오는 큰뿔사슴과 같이, 그 지역에서 이미 오래 전에 멸종된 생물들이다. 이로부터 중요한 정보가 드러나는데, 이러한 암화의 창작 연대가 1만여 년 전의 구석기 시대 말기라는 것을 추측해내기에 이르렀다. 암화 속에는 또한 일부 고대의 생식(生殖) 숭배 습속의 내용과 원시종교와 관련이 있는 해·달·별 및 인면문(人面紋)·발자국·손자국 등의 도형들이 반영되어 있다. 일부 연대가 매우 늦은 암화들 중에는 돌궐(突厥)·회흘(回紇-위구르)·서하(西夏)·몽고·장족(藏族) 등의 문자들이 출현한다.

북방의 암화는 주로 두드려서 파거나[敲鑿] 갈아서 새겼으며[磨刻], 단지 극소수의 작품들은 안료를 칠하여 그렸다. 작자는 표현하고자 한 생활에 대해 너무나 잘 숙지하고 있었고 또한 감정이 충만해 있었기 때문에, 창작한 각종 동물의 형상들도 또한 하나의 정취가 있는 세계였는데, 생존의 경쟁이 있을 뿐만 아니라 또한 어미가 새끼를 아끼는 사랑의 정도 끊이지 않았다. 그 가운데 어떤 형상은 악이다사(鄂爾多斯)의 청동패식과 서로 참조할 수 있다. 어떤 암화는 사람과 동물의 조합 관계에서 이미 일정한 이야기의 줄거리가 있는데, 예를 들면 감숙 가욕관(嘉峪關)의 흑산(黑山) 암화는 야생 낙타를 포위하여 잡는 모습과 조련도(操練圖 : 혹자는 제사를 지내면서 춤을 추는 활동이라고도 함)가 그러하다. 신강의 고로극산(庫魯克山) 암화들 중에는

맹호포식도(猛虎捕食圖)
고대 암화
감숙 가욕관(嘉峪關)의 흑산(黑山)

악이다사(鄂爾多斯) : 원음은 '오르도스'로, 내몽고 서부에 있는 지역명이다.

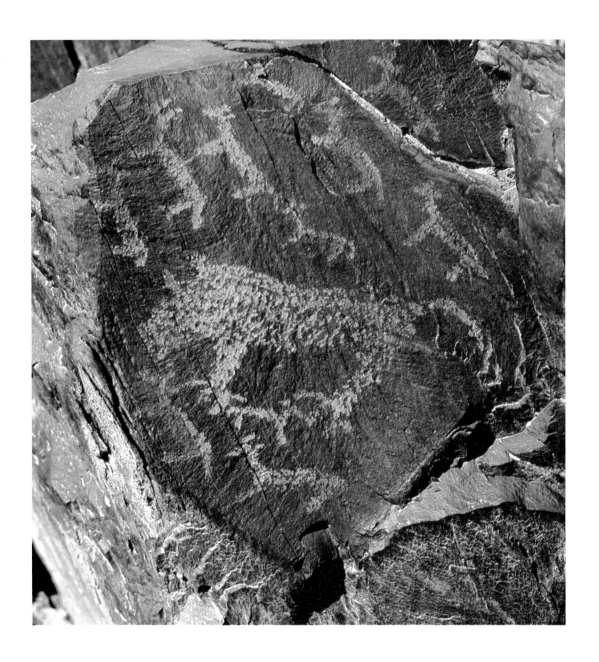

한 폭의 가축을 몰고 돌아오는 장면이 있다. 산비탈 위에는 두 그루의 커다란 나무가 있고, 두 명의 목부가 말떼를 서서히 몰면서 돌아오고 있는데, 화면에 서정적 시의(詩意)가 가득하다.

생식 숭배를 반영하여, 남녀의 성교 내용을 표현한 것이 음산(陰

山)과 하란산(賀蘭山) 등지의 암화들 속에 모두 나타나는데, 그 중 가
장 전형적인 표현은 곧 신강 창길(昌吉) 회족(回族) 자치주의 천산(天
山)에 있는 호도벽(呼圖壁) 암화이다. 이 암화는 절벽 위 120m² 범위
안에, 얕은 부조와 선각(線刻)을 서로 결합하여 2~3백 개의 인물 형
상들을 새겼다. 화면의 가장 윗줄에는 한 조(組)의 거대한 나체 무도
(舞蹈) 여인상이 있다. 넓은 어깨와 가는 허리는 역삼각형을 나타내
며, 머리 위에는 깃털로 장식했다. 중간과 아랫부분에는 남자와 여자
가 뒤섞여 있는데, 암화는 특별히 두드러지게 남성의 성기를 과장하

방목도(放牧圖)

고대 암화

신강 위구르 자치구의 곤륜산(昆侖山)

군무도(群舞圖)

고대 암화

신강 호도벽(呼圖壁) 강가(康家)의 석문자
(石門子)

여 표현했으며, 남녀가 성교하는 그림 아래에는 길게 줄지어 있는 무수히 많은 작은 사람들을 새겨놓았다. 고대인들은 이러한 종류의 상징성 있는 표현 기법으로, 아마도 인류의 창조 역량을 찬송하고 자손이 끊이지 않고 이어지며 민족이 흥성하도록 축복하는 뜻을 담아낸 듯하다.

서남(西南)의 암화

서남의 암화는 운귀고원(雲貴高原)과 광서(廣西)·사천 등 많은 민족들이 모여 사는 지역들에 분포되어 있다. 주로 자석(赭石) 안료에 동물의 피를 섞은 것으로 그렸고, 어떤 것은 가끔 검정색과 흰색도 있으며, 강이나 하천 연안의 단애와 절벽에 그렸는데, 그곳들은 종종 고대인들이 제사와 집회를 거행하는 장소이기도 했다.

서남 지역 암화의 주요 대표작은 광서(廣西) 좌강(左江)의 단애화 (斷崖畫)와 운남 창원(滄源)의 암화이며, 사천(四川)의 공현(珙縣)에 있는 북인(僰人)의 현관(懸棺) 단애화는 고대 암화들 중에서도 특수한 유형으로, 대략 10세기부터 15세기까지 만들어졌으며, 고대 북인의 생활이 반영되어 있다.

운남 창원의 와족(佤族) 자치현 경계 내에는 열 건의 암화들이 있으며, 도형은 천여 개나 된다. 모두 적철광석 가루에 동물의 피를 섞어 사용했으며, 손가락이나 혹은 깃털 공구를 이용하여 그렸다. 그 도형은 비교적 작지만, 표현한 내용은 충분히 풍부하고, 또한 이야기의 줄거리성이 풍부하다. 예를 들면, 한 폭의 거대한 장면으로 된 촌락도(村落圖)는, 그림의 중심에 양식이 다른 여러 채의 건물들이 모여 있어 촌락을 형성하고 있다. 건물의 기본 양식은, 건물 하부를 기둥과 말뚝으로 지탱한 간란식(干欄式) 주택이며, 마을의 중심에는 씨족이 공동으로 사용하는 커다란 건축물이 있다. 사방 주변의 건물들

운귀고원(雲貴高原) : 운남성 동부와 귀주성 전역에 걸친 대고원.

북인(僰人) : 중국 고대 소수민족의 하나로, 사천·운남·귀주 일대에 살았다.

현관(懸棺) : 중국 소수민족의 장례 풍습의 하나로, 절벽에 구멍을 뚫어 나무를 박고, 그 위에 관을 올려놓는 방식인데, 관의 위치가 높을수록 신분도 높은 것을 의미했다.

간란식(干欄式) 주택 : 중국 남방의 소수민족 건축의 풍격으로, 이러한 건축은 대나무나 나무를 주요 건축 재료로 삼는다. 주로 2층으로 건물을 지어, 아래층에는 가축을 기르거나 잡다한 물건들을 쌓아놓으며, 위층에는 사람이 생활한다. 이런 양식은 주로 비가 많아 비교적 습한 지방에 적합한 건축 형식이다. 오늘날 동남아나 아프리카 지방의 수상주택과 유사한 형식이다.

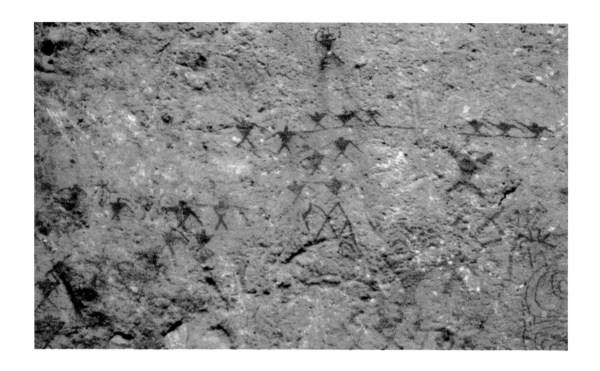

촌락도(村落圖)
고대 암화
운남 창원(滄源) 암화 6호점

은 모두 중심을 향해 기울어져 있는데, 이러한 종류의 구도 형식은 바로 아동화(兒童畫)의 투시 개념과 매우 비슷하다. 촌락의 양쪽 옆에는 각각 먼 곳을 향해 뻗어 있는 도로가 있으며, 도로 위에 끊임없이 왕래하는 사람들은 마치 전쟁에서의 교전(交戰)과 개선(凱旋)의 과정을 표현한 듯하다. 뒤의 위쪽에는 한 무리의 전사(戰士)들이 창을 들고 행진하고 있는데, 가장 앞에 있는 한 사람은 활을 당겨 쏠 준비를 하고 있으며, 그 앞쪽에는 사람들이 방패를 들고 적을 맞아 싸우고 있다. 그 외의 몇 개의 길 위에는 승리한 후 포로들을 압송하거나 희축(犧畜)을 몰고 개선하는 사람들로 분주하다. 어떤 무리는 질서정연한 대형으로 늘어서 있는데, 그 모습이 덩실덩실 춤을 추는 것 같다. 암화 속에서 주요 인물은 매우 크게 그려져 있는데, 이것은 중국 전통 회화에서 주된 것과 부차적인 것을 구별하는 일상적인 기법이었다. 보기 드문 것인데, 창원의 암화 속에 출현하는 크고 작은 인물

형상들은 모두 단지 매우 간단한 부호 형식으로 되어 있지만, 오히려 손을 들고 발을 내딛는 서로 다른 동작과 군체(群體)의 조합 관계로 인해, 서로 다른 활동을 하고 있는 인물의 정서를 생동감 있게 표현해냈다.

일부 소를 방목하고, 원숭이를 잡고, 이무기를 움켜쥔 모습 등의 화면들은 상당히 생동감이 넘친다. 특별한 것은 집단 무용을 하는 장면으로, 마치 방패춤을 추는 것 같은데, 세 조(組)의 인물들로 조합되어 있다. 어떤 사람들은 방패와 검(劍) 혹은 장병기(長兵器)를 들고 있고, 어떤 사람들은 맨손이며, 주요 인물은 어깨에 깃털을 꽂고 있거나 귀걸이를 착용하고 있고, 박자에 맞춰 춤을 추고 있는데, 늠름한 기세가 풍부하다. 또 한 폭의 오인무도(五人舞圖)가 있는데, 동굴의 천장 부분에 그려놓았다. 그림을 그린 사람은 올려다보는 효과의 구도를 잘 활용하였는데, 중심에는 하나의 동그라미를 그렸고, 다섯 사람의 발밑에 있는 동그라미는 방사형 조합으로 배열되어 있으며, 두 손을 아래위로 교차하며 춤을 추고 있어, 또한 끊임없이 빙빙 도는 동작의 효과를 자아내고 있다.

광서(廣西) 좌강(左江)의 암화는 80여 건의 암화들로 되어 있는데, 그 중 규모가 가장 크고 가장 대표성을 띤 것은 영명현(寧明縣) 내에 있는 화산(花山)의 암화로, 높이가 40m, 너비가 221m의 면적에 약 2천 개의 형상들을 그려놓았다. 강가의 절벽에 매우 웅대한 기세를 띠고 있다. 표현한 내용은 수많은 사람들로 이루어진 집단무용 활동이다. 연구자들은 이것이 씨족 부락이 수신(水神)에게 제사를 지내는 활동이거나, 또는 전쟁에 나가기 전에 훈계하거나 혹은 승리를 경축하는 활동일 것이라고 추측하고 있다. 이러한 종류의 집단성 무용 활동은 원시 사회 시기에 인류의 생활·생산·전쟁 등의 활동 속에서 직접적으로 배양되고 형성된 것으로, 이러한 활동을 통하여 씨족 부

락을 단결시키고 공고히 하였으며, 각각의 구성원들로 하여금 그러한 활동 속에서 상호간에 정신적으로 지지하고 고무하여, 생존의 역량을 획득할 수 있게 해주었다. 따라서 그것은 또한 고대 암화들 가운데 보편적인 창작 제재를 이루고 있으며, 또한 같은 시기의 어떠한 예술 부문들에 비해서도 모두 훨씬 더 충분하고 훨씬 더 근사하게 표현하였다.

화산의 암화 속에 나오는 인물들은 모두 정면(正面) 또는 정측면

군무도(群舞圖)

고대 암화

광서(廣西) 영명현(寧明縣) 화산(花山)

(正側面) 각도를 취하고 있으며, 두 손은 위로 들고 있고, 두 무릎은 꿇고 있는데, 그 모양이 마치 개구리와 같다. 주요 인물은 허리에 환수도(還首刀)를 차고, 손에는 단검을 들고 있으며, 발은 동물의 몸을 딛고 있는데, 그 곁에는 안쪽에 끝이 뾰족한 별이 있는 동고(銅鼓)의 고면(鼓面) 모양이 있다. 그림 속에는 또한 양의 뿔 모양으로 된 뉴종(紐鍾) 등의 악기들도 있다. 인물의 형상은 비록 거칠고 생동감이 없지만, 많은 인물들이 크고 작게 삽입되고 복잡하게 겹쳐져 있어, 매우 치열한 분위기를 자아내고 있으며, 마치 하늘을 울리고 땅을 흔드는 발소리와 함성과 북소리가 벽을 뚫고나와, 천지(天地) 간에 메아리치는 듯하다.

화산 암화의 창작 연대는 비교적 늦은데, 대략 전국 시기 전후로, 고대 구락월인(甌駱越人)의 문화 유적이다.

동남 연해(沿海)의 암화

동남 연해의 암화는 강소(江蘇)의 연운항(連雲港)·복건의 화안(華安) 및 광동의 주해(珠海)·홍콩·마카오·대만의 고웅(高雄─까오슝) 등지에 분산되어 나타나는데, 모두 바위에 새겼으며, 풍격은 추상적인 경향이다. 복건 화안 태계(汰溪)의 암화는 1915년에 처음 발견되었는데, 전쟁을 하거나 춤을 추는 등의 인물 형상들이 있고, 남녀의 성적(性的) 특징이 명확하며, 형체는 거칠고 중후하면서도 기괴하고, 그 구조의 특징이 고대 상형문자에 가깝다. 또한 절벽 아래에는 깊은 호수에 맞닿아 있으므로, 사람들이 '선자담(仙字潭)'이라고 부른다.

연운항 장군애의 석각은 모두 세 조(組)이며, 주요한 한 조는 음각으로 인면상과 벼 모양의 식물 형상을 새겼는데, 인면상에는 눈·입·코가 있고, 어떤 것은 머리 위에 관이 있다. 그리고 얼굴 부위에는 종횡으로 잎사귀의 줄기와 같은 선들을 가득 그려 넣었으며, 어떤 것은

식물인면도(植物人面圖)

고대 암화

강소 연운항시(連雲港市) 장군애(將軍崖)

구락월인(甌駱越人) : 중국의 고대 소수민족으로, 절강성 영가현 일대에 터전을 잡고 있었다.

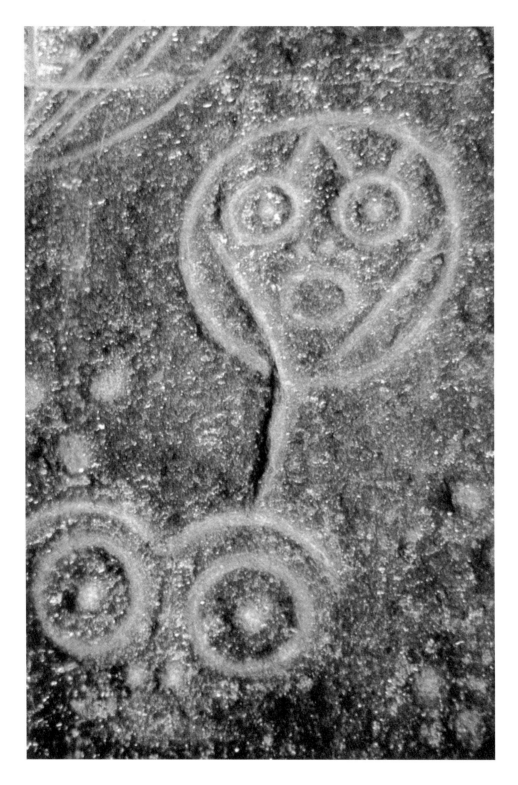

중간에 한 가닥의 긴 선을 턱 바로 아래의 볏단 속으로 펼쳐냈는데, 마치 연꽃 줄기와 같다. 나머지 두 조에는 인면[人面, 혹은 수면(獸面)]과 비슷한 부호(符號) 및 해·달·별·구름 등의 천문 현상이 그려져 있다. 연구자들은 식물 문양과 공생하는 인면상은 곧 인격화된 식물신(植物神)이라고 인식하고 있다. 암각의 의의는 농작물의 풍년과 인구가 번성하기를 기도하는 것이었다. 이곳에는 고대에 석제대(石祭臺)의 유물이 있으므로 또한 어딘가에 바로 고대 동이족(東夷族)이 지신(地神)에게 제사지내던 유적이 있었을 것이라는 것을 설명해준다. 그 창작 연대는 원시 사회 말기 또는 상·주 시기이다. 연운항의 암화는 그 특수한 제재와 표현 양식으로 인해 고대 암화들 가운데 독특한 하나의 풍격을 갖추고 있다.

하(夏)・상(商)・주(周)의
청동기 예술

중국 청동기의 특징 및 그 발전 단계

청동기 예술은 중국 하·상·주 시대 문화 예술의 주요한 대표물이다. 청동기에 구현해낸 심미 취향은 각 시기 사회의 심미 풍격을 대표하기 때문에, 또한 각 예술 부문의 발전에 영향을 미쳤다.

중국은 세계적으로도 비교적 이른 시기에 청동기 시대에 진입한, 오래된 문명 국가의 하나이다. 동기(銅器)의 출현은 원시 사회의 앙소 문화 시기까지 거슬러 올라갈 수 있다. 감숙(甘肅) 동향현(東鄕縣)에 있는 마가요 문화 유형의 유적지에서 발견된 단범(單范)으로 주조한 청동 소도(小刀)는, 지금으로부터 약 5천 년 전의 것으로, 이미 알려진 최초의 청동 제품이다. 용산 문화 시기에 이르러, 산동·하북·하남·산서·내몽고·감숙 등지에서 모두 동(銅) 제품들이 발견되었는데, 어떤 곳에서는 또한 동을 제련하는 도가니·동 찌꺼기[銅渣]와 동을 주조한 거푸집 등의 물건들도 발견되었다. 중국의 동기 제조의 역사는 비록 메소포타미아·이집트·이란 등지보다는 늦지만, 매우 일찍이 황동(黃銅)과 주석을 섞은 청동을 정제해냈고, 또한 주조 기술을 발명함으로써, 하·상·주 시대 청동 예술이 찬란하게 발전할 수 있는 기술적인 조건을 구비하였다.

단범(單范) : 쇳물을 녹여 기물을 만드는 거푸집에는 두 종류가 있는데, 똑같은 모형으로 된 절반짜리 거푸집을 합쳐서 하나의 거푸집이 되는 것을 합범(合范)이라고 하는 반면, 하나의 돌이나 흑 덩이에 통째로 형태를 만든 거푸집을 단범이라고 한다.

중국 청동기의 특징

중국 고대 청동기 예술은 세계 문화사에서 독자적인 계보를 이루

었는데, 그 선명한 민족적 특색은 거기에 담겨진 의식 형태의 성격상에 뚜렷이 표현되어 있다.

중국의 고대 전설 속에서, 동기의 발명과 제조는 상고 시대의 성왕(聖王)이나 민족 영웅들과 결부되어 있다. "황제는 수산에서 금을 채취하여, 처음으로 칼을 만들었으며[黃帝采首山之金, 始鑄爲刀]"[『한무동명기(漢武洞冥記)』], 또 다른 일부 전설 속에서는 황제(黃帝)의 적(敵)인 치우(蚩尤)가 "대장장이[造冶者]"와 "금으로 병기를 만드는[以金作兵器]" 사람이라고 말하고 있다. 여기에서 '金'은 곧 '銅'을 가리킨다. 이러한 것이 비록 전설이긴 하지만, 또한 고고학적으로 발견된 초기 동(銅) 제조의 역사적 사실과 서로 입증이 가능하다.

하주구정(夏鑄九鼎) : 24쪽의 '우주구정(禹鑄九鼎)'을 참조할 것.

주대(周代)의 『좌전(左傳)』이라는 책에 '하주구정(夏鑄九鼎)'이라고 기록되어 있는 것은, 정(鼎)으로 대표되는 고대 청동기가 분명히 정치·윤리적 함의를 갖고 있었다는 사실을 명명백백하게 설명해준다. 이러한 사실의 발단은 동주(東周)의 정왕(定王) 원년(기원전 606년)에 초나라 장왕(莊王)이 군사를 일으켜 육혼(陸渾)의 융(戎)을 정벌하였는데, 도중에 동주의 변경에 군대를 배치하고, 조정에 사람을 보내어 주나라 왕실에 보존되어 있는 구정의 무게와 크기를 물어본 데에 있다. 이렇게 '정을 물어보는[問鼎]' 행동은, 명백히 동주의 정권을 탈취하겠다는 뜻이었다. 당시 주왕이 초나라 군대를 위로하기 위해 보낸 왕손만(王孫滿)은 아래와 같이 회답하였다.

"(천자가 되는 것은) 덕에 있는 것이지, 정(鼎)에 있지 않습니다. 옛날 하(夏)나라는 덕이 있어, 먼 나라들에서 그 지역의 사물을 그림으로 그려 보내오고, 구주(九州)에서 금(金)을 조공으로 바쳐오니, 이것으로 구정(九鼎)을 주조하면서 온갖 물건들의 모양을 새겨 넣고, 수많은 물상을 준비하여, 백성들로 하여금 신(神)과 간악한 것을 알게 하였습니다. 따라서 백성들은 하천이나 늪에서 고기를 잡고 산에 들

어가 사냥을 해도 불약(不若-요괴와 같은 불순한 무리)을 만나지 않았고, 이매망량(魑魅魍魎-물이나 산에 사는 모든 요괴의 총칭)까지도 만나지 않게 되니, 상하가 서로 협력하게 되어 하늘의 보호를 받게 되었습니다. 걸(桀)이 덕을 잃자, 정(鼎)이 상(商)나라로 넘어갔으며, 6백 년의 세월이 흘렀습니다. 상나라의 주(紂)가 포학하여, 정은 다시 주(周)나라로 넘어갔습니다. 덕행이 아름답고 밝으면, 정은 비록 작아도 무거워서 옮길 수 없고, 덕행이 간교하고 사악하여 세상이 혼란해지면, 비록 정이 크다 하더라도 가벼워서 쉽게 옮길 수 있으니, 하늘이 덕이 밝은 사람에게 복을 내리는 것도 한계가 있습니다. 옛날 성왕(成王)이 겹욕(郟鄏)에 안치하기로 하자, 점괘에 30대(代) 7백 년 동안 이어진다고 하였는데, 이는 하늘의 명입니다. 주나라의 덕은 비록 쇠미했지만, 하늘의 명은 아직 바뀌지 않았으니, 정(鼎)의 경중(輕重)은 아직 물을 수 없습니다.[在德, 不在鼎! 昔夏之方有德也, 遠方圖物, 貢金九牧, 鑄鼎象物, 百物而爲之備, 使民知神奸. 故民入川澤山林, 不逢不若, 魑魅魍魎莫能逢之, 用能協于上下, 以承天休. 桀有昏德, 鼎遷于商, 載祀六百. 商紂暴虐, 鼎遷于周. 德之休明雖小, 重也, 其奸回昏亂, 雖大, 輕也, 天祚明德, 有所底止. 成王定鼎于郟鄏, 卜世三十, 卜年七百, 天所命也. 周德雖衰, 天命未改, 鼎之輕重, 未可問也.]"

이것은 최초로 고대 문헌 속에 나타나는, 구정의 주조 전설과 하·상·주 삼대가 이어가며 서로에게 전승해준 고사에 관한 비교적 완전한 기록이다. 비록 그 이전의 역사에 대한 고찰은 없지만, 양주(兩周-동주와 서주) 시기의 사람들이 이것을 깊이 믿고 있었다는 것은 의심의 여지가 없다. 당시 사람들의 마음속에서 '구정(九鼎)'은 정권의 상징이었다. 삼대(三代) 왕조들은 각자 천명을 받아 정권을 취득하였고, 구정도 향유하였다. 그러나 "천명미상(天命靡常-천명은 일정하지 않다)"이니, 정권을 오랫동안 보유할 수 있느냐의 여부는 덕(德)의 유무

와 관계가 있었다. 왕손만이 "在德, 不在鼎[천자가 되는 것은) 덕에 있는 것이지, 정에 있지 않다]"이라고 한 말에는, 분명히 주나라 사람들의 사회적 관념이 반영되어 있다. 주나라 왕실은 비록 이미 쇠미했지만, 덕은 아직 잃지 않았으므로, 여전히 천하의 군주 지위를 유지할 수 있었으며, 구정은 섣불리 옮길 수 없었다. 이러한 일단의 이야기 속에 언급된 '정정(定鼎)'·'정천(鼎遷)'·'문정(問鼎)'은 모두 나라의 정권을 가리키는 것들이다. 취식기(炊食器)로 만들어진 정(鼎)은, 이때 이미 생활 속의 실용적 의의를 완전히 뛰어넘어 왕권과 신권의 상징물이 되었다. 오늘날까지 줄곧 이러한 어휘들은 여전히 사회생활 속에서 계속 사용되고 있어, 고대 청동기가 중국의 민족 심리에 남겨놓은 심각한 영향을 알 수 있다.

정(鼎)·궤(簋) 등으로 대표되는 취식기, 작(爵)·고(觚)·준(尊)·유(卣) 등으로 대표되는 주기(酒器), 수기(水器) 가운데 호(壺)·감(鑑) 등, 악기 가운데 요(鐃)·종(鐘) 등, 병기(兵器) 가운데 월(鉞) 등은 방대한 청동기 조형의 계열을 이루고 있다. 조형 설계와 장식 고안을 통하여, 일종의 정신적인 시각 효과를 표현하였는데, 이렇게 함으로써 제작자의 의도를 체현해냈다. 그것들은 제사와 예의(禮儀) 활동의 경우에 사용되었는데, 인간의 세상과 귀신 및 조상의 세상을 소통하도록 매개해주었지만, 단지 통치계급만이 그것을 점유하고 사용할 수 있는 재능을 가지고 있었다.

중국의 고대 청동기는 바로 이로써 문화사적 가치와 미술사적 의의를 체현해내고 있는 것이다. 청동기 기물 종류의 변화·조형과 장식의 발전 및 변화는 각 시대의 사회 사상과 심미 이상의 변화 궤적을 뚜렷이 남겨놓고 있다.

중국 청동기 예술의 발전 단계

중국 청동기 예술의 발전은 다음과 같은 몇 개의 단계를 갖는다.

(1) 잉태기

하대(夏代) 이전에 자연동(自然銅)을 이용하기 시작하면서부터, 청동을 제련해내기에 이르렀고, 곧장 청동 용기(容器)를 주조해내기에 이르렀는데, 그 기간은 약 2천~3천 년 동안 계속되었다.

(2) 성숙기

1) 초기

이리두(二里頭) 문화[즉 하(夏) 문화]부터 상대 초기까지를 초기로 삼는다.

하남 언사(偃師)의 이리두 문화는 하(夏) 문화부터 상(商)나라 초기까지에 해당한다. 청동기의 제조는 아직 형성되기 시작하는 단계에 있었지만, 이미 작(爵)·가(斝) 등의 주기(酒器)가 출현했으며, 병기(兵器)·공구(工具)·악기와 장식품 등이 있었고, 또한 녹송석(綠松石)으로 수면문(獸面紋)을 상감한 청동 패식(牌飾)이 출현하였다.

2) 상대(商代) 풍격의 진성기

상대 중·후기부터 서주(西周) 전기까지는 중국 청동기 예술의 발전 과정에서 제1의 전성기이다.

상대 청동기의 초기를 대표하는 것은 하남 정주(鄭州)의 이리두 문화 시기 두령방정(杜嶺方鼎) 등의 작품들인데, 정주는 일찍이 상대 초기의 도성(都城)이었다. 이리두 문화 시기에, 이미 기본적으로 청동기의 조형 계열과 선명한 시대적 풍격의 특색이 형성되었으며, 후

작(爵)

夏

높이 22.5cm, 주구부터 꼬리까지의 길이 31.5cm

1975년 하남 언사(偃師)의 이리두(二里頭)에서 출토.

언사현(偃師縣)문화관 소장

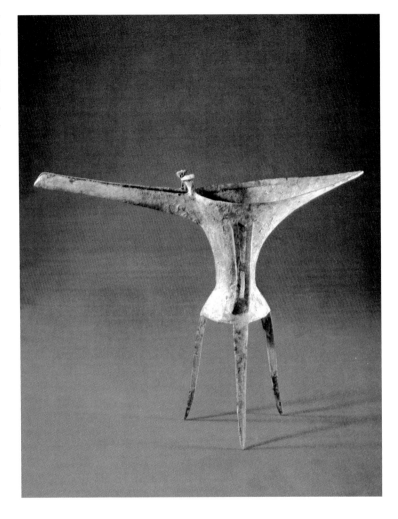

기는 하남 안양의 은허 문화가 주로 대표한다. 상대는 반경(盤庚)이 은(殷)에 도읍을 정하면서부터, 제신(帝辛)이 나라를 망해먹을 때까지, 273년간 지속되는데, 그 발전의 최고 성숙기는 상왕(商王) 무정(武丁) 이후의 단계로, 기원전 13세기 후기부터 기원전 11세기 중엽까지이다. 가장 대표적인 상대 청동 중기(重器)의 대부분은 상왕(商王)의 대묘(大墓)들에서 출토되었는데, 그 중 가장 중요한 것은 1001호와 1004호 등의 무덤과 제23대 왕이었던 무정의 부인인 부호(婦好)의 묘이다. 부호의 묘는 안양의 대묘들 중 유일하게 파손되거나 도굴되지

않았으며, 또한 갑골문으로 서로 검증할
수 있으므로, 그 연대와 무덤 주인의 신
분이 분명한데, 출토된 청동기 468건은
시대를 구분하는 표준 기물의 가치를 지
니고 있다.

천자가 있는 도성[王畿] 이외에 주변
방국(方國)들의 도성(都城)과 노예주 귀
족들의 무덤에서도 또한 다량의 청동기
가 출토되었는데, 그 범위는 오늘날의 북
경·산동·강소·산서·호남·호북·강서·안
휘·섬서·사천·요녕 등지에 넓게 분포되
어 있다. 그 중 특히 중요한 것은 호북 황
피(黃陂)의 반룡성(盤龍城 : 상대 중기에 속
함)·강서 신간(新幹) 대양주(大洋洲 : 상대
중기에 속함)·산동 익도(益都) 소부둔(蘇
埠屯)의 대묘(은허 말기)에서 출토된 청동

녹송석(綠松石) 도철문(饕餮紋)이 박힌 패
식(牌飾)
夏
길이 14.2cm
1981년 하남 언사의 이리두에서 출토.
중국 사회과학원 고고연구소 낙양(洛陽)
공작대 소장

기들 및 호남·섬서 등지의 땅광에 저장되어 있던 청동기들이다. 사
천 광한(廣漢)의 삼성퇴(三星堆)에 있는 고대 촉국(蜀國)의 제사갱(祭祀
坑) 두 곳에서 출토된 청동 입인상(立人像)과 인두상(人頭像)·인면구
(人面具) 등은 지금까지 알려진 최초의 대형 경질(硬質) 재료로 만들어
진 조소 작품들이다. 서로 다른 지역의 청동기 작품들의 주요 기물
종류와 조형 양식·장식 기법은 상(商) 왕조의 통치 중심 지구의 청동
기와 공통의 시대 문화적 특색을 구현하고 있으며, 또한 동시에 자기
민족의 독특한 창조성도 지니고 있다.

상대의 청동기 예술은 장엄하고 화려하면서 신비하며, 또한 약
간 흉측하고 무서운 색채의 심미 특색을 띠고 있는데, 제사(祭祀) 예

사모신방정(司母辛方鼎)

商

전체 높이 80.1cm

1976년 하남 안양(安陽)의 부호(婦好) 묘에서 출토.

중국 국가박물관 소장

기(禮器)로 만든 일부 취식기·주기·악기 등의 작품들에 두드러지게 표현되어 있다. 그 가운데 중요한 대표 작품은 사모무대정(司母戊大鼎)·사양방준(四羊方尊)·용호준(龍虎尊)·시굉(兕觥)·소신유서준(小臣俞犀尊)·부호효준(婦好鴞尊)·예릉상준(醴陵象尊) 등이다.

상대의 청동기 예술 풍격의 특색은 주대 사람들에게 계승되었다. 서주(西周) 중기의 목왕(穆王 : 기원전 976~기원전 922년) 시기 이전에, 청동기의 기본 모습은 상대 후기와 큰 차이가 없어, 전후로 연속되는 동일한 단계로 볼 수 있다. 그 본질적인 의의에서 말하자면, 또한 중국 청동기의 특징이 가장 확실하게 구현된 단계이며, 청동기 예술이 가장 찬란하게 발전했던 절정기였다. 서주 초기에는 또한 일찍이 중요한 역사적 가치와 예술적 성취를 지닌 적지 않은 청동기 예술 작품들이 출현했는데, 예를 들면 이궤(利簋)·하준(何尊)·영이(夨彝)·대우정(大盂鼎)·순화대정(淳化大鼎)·백구격(伯矩鬲)·절굉(折觥) 등이 그러한 것들이다.

주대의 청동기는 출토 수량이 매우 많은데, 그 중 적지 않은 양의 대부분에는 명문(銘文)이 있어, 기물을 만든 연월(年月)·기물의 주인·제작 이유·기념 대상 등등을 기록하였으며, 거기에는 주대의 적지 않은 역사적 사실과 역사 인물들에 대해 언급되어 있다. 그것은 주대 청동기의 편년 연구를 위한 조건을 제공함으로써, 그로부터 서

와호대방정(臥虎大方鼎)
商
전체 높이 97cm
1989년 강서 신간현(新幹縣)의 대양주(大
洋洲)에서 출토.

주 시기 청동기 발전의 단계성을 명확하게 알 수 있다. 즉 초기에는
상대의 풍격을 답습하였지만, 또한 이로 인하여 주나라 민족 자신의
문화 요소를 잃지는 않았다. 중기는 목왕(穆王)부터 이왕(夷王)까지의
시기로, 서주 시대의 예술적 특색은 상대와 주대의 풍격이 전환하는
과정 속에서 점차 뚜렷하게 표현된다. 후기는 여왕(厲王)부터 서주 말
기까지로, 서주의 풍격이 최종적으로 성숙되었다가 점차 쇠락하는

시기이다.

3) 서주(西周) 풍격의 성숙기

서주 중기부터 청동기의 성격과 예술 표현은 심각한 변화를 보이기 시작하는데, 주대의 예악(禮樂) 제도와 등급 관념의 지배하에 있던 청동기 제조에서 점점 현실적이고 이지적(理智的)인 색채가 증강되어, 상대의 예술과 같은 엄격하고 신비하며 공포스러운 분위기는 나날이 순화되다가 결국 사라지게 된다. 기물 종류의 조합에서 나타난 뚜렷한 변화는, 먼저 주기(酒器)의 지위가 점차 취식기(炊食器)로 대체되는데, 정(鼎)·궤(簋)·격(鬲)·언(甗)·두(豆) 등의 취식기와 수기(水器)인 호(壺)·뇌(罍)·영(罃) 등과, 악기인 종(鐘)·박(鎛) 등이 주요 기물의 종류가 되었으며, 과거의 찬란하고 기세등등하던 청동 주기(酒器)들은 주대에 들어서 엄격한 금주(禁酒) 정책의 시행으로 인해 조용히 사라지거나, 혹은 다른 재질로 대체된다. 주대의 청동 예기(禮器)는 점차 정형화되어 가는데, 조수형(鳥獸形) 기물은 여전히 중요한 지위를 차지한다. 그러나 표현 기법에서는 오히려 상대의 같은 종류의 기물들과 크게 달라져, 사실적이면서도 더욱 생활과 밀접해지게 된다. 장식 문양도 또한 상대의 도철(饕餮)·기룡(夔龍) 등의 문양이 추상적인 절곡문(竊曲紋)·물결 문양[波紋]으로 변화한다.

서주 시기의 청동기는 주족(周族)의 발상지인 섬서의 부풍(扶風)·기산(岐山) 일대의 주원(周原) 지구와 수도(首都)인 풍경(豊京)·호경(鎬京 : 지금의 장안현 근처)과 동도(東都)인 낙읍(洛邑 : 지금의 하남 낙양)에서 주로 출토되었다. 전자는 대부분 땅광에 저장되어 있었는데, 아마도 서주가 망할 때 귀족들이 황급히 도피하면서 묻어둔 유물들인 것 같다. 또한 적지 않은 것들이 제후국의 귀족들이 주나라 왕에게 상으로 받았거나 자신이 스스로 주조한 기물들인데, 예를 들면 북경·하

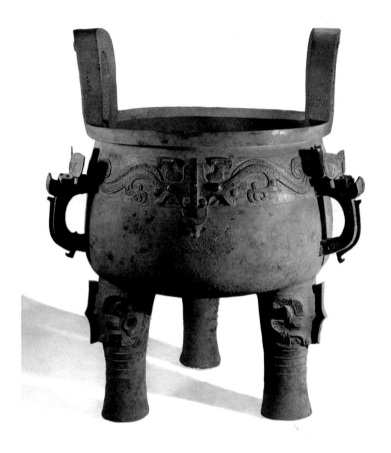

순화대정(淳化大鼎：龍紋五耳鼎)

西周

전체 높이 122cm

1979년 섬서 순화(淳化)의 사가원(史家塬)
에서 출토.

섬서 순화현문화관 소장

북 일대의 연(燕)나라 동기(銅器), 산서 곡옥(曲沃)의 진후(晉侯) 묘 동
기, 섬서 보계(寶鷄)의 어국(㰘國) 동기 등이 그러한 것들이다.

　서주 중·후기에 주대의 예술 풍격의 특색을 선명하게 체현한 청
동기들로는, 송호(頌壺)·장반(墻盤)·괵계자백반(虢季子白盤)·모공정
(毛公鼎)·대극정(大克鼎)·□궤(㝬簋)·이구준(㿻駒尊) 등이 있다.

　동주 이후 춘추 시대 초기에는 대체로 또한 서주 시대의 풍격을
답습하며, 서주 중·후기부터 춘추 초기까지는 청동기 주조 기술 등
의 방면에서 일정한 발전을 이루지만, 총체적으로 보면 이 기간은 쇠

락의 시기였다. 청동기와 각 부문 예술 발전의 추세를 지배한 종법 제도와 예악 제도는 예술 창조 정신을 속박하는 작용을 하였다. 다른 측면에서 말하자면, 상품화의 발전과 사회관계의 변화는 또한 청동 예술의 정신적 함의에도 변화를 초래하였는데, 청동기의 명문을 보면 서주 중·후기의 일부 청동기들의 성격이 이미 공적을 기록하거나 조상들에게 제사 지내는 예기로부터 탈바꿈하여, 약속을 기록하는 증표의 성격으로 변했음을 알 수 있다. 그것은 직접적으로 기물 제조의 설계 구상에 영향을 주었다. 사회 경제적 역량의 저하와 사회 관념의 변화로 인해, 품질과 양을 중시하지 않는 현상도 또한 보편화되었으며, 심지어는 일부 왕실의 중기(重器)들조차도 조잡하게 만들어졌다.

4) 동주(東周) 풍격의 전성기

춘추 중·후기부터 전국 시기까지는 중국의 청동기 예술 발전에서 제2의 절정기였다.

새로운 절정기는, 생산력의 새로운 발전과 경천동지(驚天動地)할 정도의 사회의 대변혁, 그리고 사회 사조(思潮)의 엄청난 활성화가 한꺼번에 도래한 데 따른 것이었다. 새로운 예술 관념은 먼저 일부 청동기 작품들의 창작 구상 속에서 드러난다. 현대 학자이자 시인인 곽말약(郭沫若)은 1923년에 하남 신정(新鄭)에서 출토된 춘추 시대의 입학방호(立鶴方壺)의 조형으로부터, 새로운 시대가 도래했다는 신호를 예리하게 관찰하였다. 그는 이렇게 분석했다.

"이 호의 몸통 전체에는 온통 짙고 기이한 전통 문양들이 가득하여, 나는 알 수 없는 압박으로 인해 거의 질식할 뻔했는데, 단지 호 뚜껑의 주변에는 연판(蓮瓣)을 이층으로 나란히 늘어놓아, 식물을 도안으로 삼았으며, 기물이 진(秦)·한(漢) 시대보다 앞선다는 것이, 조

금 후에 내가 간신히 간파한 한 가지 예이다. 그리고 연판의 중앙에는 또 한 마리의 청신하고 준일(俊逸)한 백학(白鶴)이 서 있는데, 그것은 두 날개를 펼치고 있고, 단지 다리는 하나이며(생각건대, 이 부분은 잘못된 것 같은바, 호 뚜껑의 학은 두 다리로 서 있다 - 중국어 원본 편자), 부리는 약간 벌어져 있다. 울려고 하는 모습인데, 나는 이것을 시대정신의 한 상징이라고 말하고 싶다. 이 학은 처음으로 상고 시대의 천지가 개벽하는 혼돈 상태를 돌파하고, 바로 홀로 득의양양한 모습으로, 모든 것을 깔보며, 그 발 아래 전통을 유린하고 있으며, 또한 더 멀리 더 높이 날아오르려고 하고 있다. 이것이 바로 춘추 시대의 초기로, 은(殷)·주(周)의 반(半) 신화 시대로부터 탈출할 때이며, 일체의 사회적 정황 및 정신 문화를 여실히 표현하고 있는 것이다."[郭沫若, 「新鄭古器之一二考核」, 『殷周青銅器銘文研究』, 科學出版社, 1961을 볼 것.]

철기의 보급·응용은 전체 사회적 생산력의 증대를 추동했으며, 또한 청동기 제조에서도 새로운 물질과 기술의 기초를 획득할 수 있도록 했다. 수많은 청동기 제조의 신기술, 예컨대 유금은(鎏金銀)·용접·상감·누각(鏤刻-새김)·실랍법(失蠟法) 주조 등은 대부분 춘추 시대에 시작되어 전국 시대에 성행하였다. 춘추 시대의 제(齊)나라 관청에서는 고대 공예품 제조의 경험을 『고공기(考工記)』라는 한 권의 책에 총정리하였는데, 그 가운데에서 청동기의 동(銅)과 주석(아연)의 합금 비율인 '육제(六齊)'에 대해 설명하고 있다. ['육제'는 청동 제련 과정에서, 서로 다른 각종 기물들의 주조에 적응하여 채용하는 여섯 종류의 서로 다른 동(銅)·주석[鉛]의 합금 비율을 가리킨다. 『고공기』·「공금지공(攻金之工)」에는 이렇게 기록하고 있다. "쇠(청동)에는 다음과 같은 육제(六齊)가 있다. 즉 6분(分)의 구리[紅銅]에 주석이 1분이면, 이를 종정(鐘鼎)의 제(齊)라 한다. 5분의 구리에 주석이 1분이면, 이를 부근(斧斤)의 제라 한다. 4분의 구리에 주석이 1분이면, 이를 과극(戈戟)의 제라 한다. 3분의 구리에 주석이 1분이면, 이

입학방호(立鶴方壺)
春秋
전체 높이 125.7cm
1923년 하남 신정(新鄭)에서 출토.
북경 고궁박물원 소장

유금은(鎏金銀) : 금이나 은을 수은과 섞어 용액으로 만들어, 동기(銅器)의 표면에 바른 다음, 가열하여 수은을 증발시키면, 금이나 은이 기물의 표면에 입혀져 벗겨지지 않는데, 고대의 이런 도금 방법을 가리킨다. '유금은'에 대해 최초로 언급한 문헌은 동한(東漢)의 연단술가인 위백양(魏伯陽)이 지은 『주역참동계(周易參同契)』이다.

실랍법(失蠟法) : 진흙으로 이심(泥心-주조하려는 기물의 대략적인 형태)을 만든 다음, 여기에 얇게 밀랍을 입혀 정교하게 기물의 모형과 장식 등을 새기고, 다시 그 위에 진흙으로 완벽하게 둘러싸고, 주입구만을 밀랍으로 남겨 둔다. 이것을 그늘에서 건조시킨 뒤 불에 구워 주입구를 통해 밀랍을 모두 녹여서 빼낸 다음, 다시 주입구에 쇳물을 부어 넣고 식은 후에 진흙을 제거하여 기물을 제작하는 방법을 일컫는다.

를 대인(大刃)의 제라 한다. 5분의 구리에 주석이 2분이면, 이를 삭살시(削殺矢)의 제라 한다. 구리와 주석이 반반씩이면, 이것을 감수(鑑燧)의 제라 한다." 육제(六齊)의 설(說)은 상대 이래의 청동 제련과 주조 경험을 총괄한 것인데, 그것은 종정 한 가지 기물의 합금을 기준으로 하여, 주석의 함량이 증가하면 경도(硬度)도 높아져, 병기를 만드는 데 적합하지만, 주석의 함량이 너무 많으면 인도(靭度-질긴 정도)가 낮아져 쉽게 부서진다. 동경(銅鏡 : 鑑)과 불을 피우던 양수(陽燧-햇빛을 모아 불을 피우던 청동제 오목거울)가 주석을 가장 많이 함유하고 있어, 그 색깔이 하얗고, 명도(明度)가 높아 빛을 내기에 편리했다. 육제를 언급한 글의 의미에 대한 구체적인 해석은, 중국 내외의 학자들간에 아직 견해 차이가 있으며, 육제에서 언급한 합금 비례와 이미 발견된 삼대(三代) 청동기의 검사 결과도 역시 완전히 합치하지는 않는다. 그러나 당시에 이러한 모델을 인식하고 총괄해낼 수 있었다는 것은, 동주(東周) 시기 과학 기술의 발달을 충분히 보여주고 있다.]

고대인들은 불꽃의 색깔과 연기의 관찰을 통해, 제련하고 주조할 때의 불의 세기와 시간('주조할 금속의 상태')을 파악한 경험을 종합하였는데, 이미 고대 청동 제련과 주조의 기술이 고도로 성숙했음을 뚜렷이 보여주고 있다. 유가의 경전인 『주례(周禮)』속에 수록되어 있는 「고공기」에서는 나무 다루는 법[攻木]·금속 다루는 법[攻金]·가죽 다루는 법[攻皮]·채색·깎고 가는 법[刮摩]·점토를 다루는 법[搏埴] 등 크게 여섯 부문의 서른 가지 직종에 대한 공예 이론과 공예 경험을 폭넓게 다루고 있으며, 중국 최초의 중대한 가치를 지닌 과학 기술 문헌의 하나이다.

전국 시대에, 동주의 청동기 예술은 발전의 절정기에 도달했는데, 그것은 다음과 같은 몇 가지의 선명한 시대적 특징들을 나타냈다.

첫째는, 춘추 시기에 청동기 주조의 중심이 주나라 왕실에서 주요 제후 국가들로 넘어가면서, 다원적 발전의 국면을 형성한다. 전국 시

대 중·후기에 이르러, 초(楚)나라와 진(秦)나라로 각각 대표되는 남방과 북방의 심미 경향이 서로 다른 풍격 체계를 뚜렷이 나타낸다.

둘째는, 청동기 제조에서 중점을 두었던 것이, 종정(鐘鼎)으로 대표되는 예기(禮器)에서 동경(銅鏡)·대구(帶鉤)·거마기(車馬器)·병풍 받침대 등으로 대표되는 일용기로 넘어가며, 병기가 특히 발달하는데, 이로 인해 청동기 자체의 성격에도 또한 변화가 나타난다. 예전의 신기(神器)·예기(禮器)로부터, 농기(弄器−놀이개)로 격이 낮아졌다. 대량 생산되어 노소 귀족들의 호사스러운 생활의 장식품으로 꾸며졌다. 원래의 예기는 거의 대부분이 제후국가들간에 권세를 부리고 뇌물을 주는 재물이 되었으며, 정치적 음모를 부리고 비열한 교역을 진행하는 수단이 되었다.

청동기 제작 목적의 변화는 심미 경향에도 변화를 초래하였으며, 그 결과 다양한 품목들을 추구하였고, 부피도 커졌으며, 제조 기술도 정교하고 복잡해졌다. 동주 시대의 청동 예술과 기타 부문 예술품의 전체적인 심미 풍격은 여전히 호화스러운 느낌과 부귀한 분위기를 추구했다. 어떤 작품은 장식이 너무 섬세하고 정교하게 흐르기도 하였다.

셋째는, 청동 예술은 여러 공예 부문들 중에서 과거의 주도적 작용을 상실했다는 점이다. 어떤 작품의 설계 구상은 분명히 칠기와 석공예(石工藝)의 경향을 따라 표현해냈다.

동주의 청동기 예술은 이전과는 비교할 수 없을 만큼 정교하고 현란해졌으며, 또한 이를 위해 중대한 대가를 지불했는데, 그것은 곧 삼대(三代) 시기 청동기의 본질적 의의를 잃어버렸다는 점이다.

동주 청동기의 대표 작품들은 대부분 왕실과 열국의 제후들과 귀족들의 무덤에서 출토된다. 하남 낙양의 금촌(金村)에는 주나라 왕실 및 부장(副葬)한 신하들의 묘지가 있어, 중요한 청동기와 각종 정교하고 아름다운 예술품들이 출토되었지만, 대부분 이미 국외로 유출되

었다. 청동기들이 출토되는 중요한 열국(列國)의 무덤들은 중원 및 그 주변 지역들에 있다. 예를 들면, 산서 혼원(渾源) 이욕촌(李峪村)의 조(趙)나라 묘, 하남 신정(新鄭)의 정(鄭)나라 묘·급현(汲縣) 산표진(山彪鎭)의 위(魏)나라 묘·준현(浚縣) 신촌(辛村)과 휘현(輝縣) 유리각(琉璃閣)의 위(衛)나라 묘·삼문협(三門峽) 상촌령(上村嶺)의 괵국(虢國) 묘, 하북 평산현(平山縣)의 중산국(中山國) 묘 등이 그것들이다. 이 밖에도 또한 하북 이현(易縣)의 연하도(燕下都)와 산동의 제(齊)나라·노(魯)나라 고성(故城) 유적이 있다.

중산국은 북방 백적(白狄)의 선우족(鮮虞族)이 건립한 국가로, 문화 발전이 매우 높은 수준에 도달하였다. 남방의 초(楚)·오(吳)·월(越)은 모두 동주 이후에 들고일어난 만족(蠻族)이 세운 대국들이며, 또한 일찍이 한때는 제후들간에 강한 나라로 불리기도 했다. 초나라의 영토는 매우 광활하여, 안휘 수현(壽縣)의 이삼고퇴(李三孤堆)·하남의 신양(信陽)·석천(淅川)의 하사(下寺)·호남의 장사(長沙)·호북의 강릉 등지에 있는 초나라 무덤들 모두에서 초나라 문화의 특색이 선명한 청동기들이 출토되었다. 오나라와 월나라는 검(劍)을 잘 주조하는 것으로 세상에서 칭송되었다.

사천의 파촉(巴蜀) 문화·운남의 고전국(古滇國) 문화·북방 초원의 유목민족 문화는 모두 중원 문화와 밀접한 교류 관계 또는 신속(臣屬) 관계에 있었으며, 또한 독특한 문화적 면모를 갖추고 있었는데, 모두 청동을 제련하거나 주조하는 기술이 매우 발달하여, 삼대 청동기 예술 가운데에서도 독자적인 한 계보를 형성했다.

(3) 종말

전국 시대 이후 중국 청동기의 예술 발전은 점점 종말을 고하게 된다.

청동기의 조형(造型)과 문양 장식

청동기의 조형

청동기 발전의 초기에는, 조형의 설계에서 다분히 도기(陶器) 또는 죽기(竹器)·목기(木器)·골기(骨器)·아기(牙器)들을 참조하였다. 최초에 출현한 청동 용기(容器)는 작(爵)·고(觚) 등의 주기(酒器) 종류였는데, 상대 중기 이후에 각종 청동기물 조형의 기본이 성숙하였으며, 또한 점차 정형화되었다. 동주 이후에 이르러, 사회 다방면의 수요에 적응하면서 또한 다양화한다.

취식기(炊食器) 조형 계열

청동기의 조형 계열 중에서 가장 중요한 것은 취식기(炊食器)와 주기(酒器)이다. 정(鼎)은 노예주인 귀족의 정치 권력과 신권(神權)의 화신으로 간주되었기 때문에, 취식기가 청동기 중에서 매우 중요한 위치를 차지하게 되었다.

취식기 조형 계열의 주요한 것들은 다음과 같다

취식기(炊食器-조리용 기물) : 정(鼎)·격(鬲)·언(甗)

성식기(盛食器-저장용 기물) : 궤(簋)·수(盨)·보(簠)·돈(敦)·두(豆)

상대(商代)의 취식기 종류는 많지 않은데, 주요한 것은 정(鼎)·격(鬲)·언(甗)과 궤(簋)이다. 정(鼎)은 실족(實足)이고, 격(鬲)은 대족(袋足)인데, 격의 수량은 비교적 적다. 격의 상부에 시루[甑]를 얹은 것이

실족(實足) : 속이 비어 있지 않고 채워져 있는 다리.

대족(袋足) : 물건을 담는 부대처럼 속이 비어 있는 다리.

사음격(師𧒽鬲)

西周

높이 54.6cm

북경 고궁박물원 소장

곧 언(甗)으로, 음식물을 찌는 데 사용할 수 있으며, 두 기물이 분리
되는 것과 합체된 것 등 두 종류의 형식이 있다. 상대에는 또한 약간
이상한 형태의 조리 기구들이 있었는데, 예를 들면 증기가 나오는 기
둥이 달린 증(甑)형 기물과 대형 삼련언(三聯甗) 등이 그것이다. 이러
한 청동기는 비록 아직 실용 목적을 탈피하지는 못했지만, 설계나 제
작에서 모두 매우 엄격하고 중후한 형식을 취하고 있어, 중요한 예기
(禮器)에 속한다.

　　궤(簋)는 상대의 형식들 중에서 비교적 간단한 것인데, 그 기본적

삼련언(三聯甗) : 세 개의 언(甗)이 나
란히 이어져 있는 청동기물을 말한
다. 언은 위아래 두 부분으로 분리되
며, 윗부분은 시루[甑]로서, 조리할
음식물을 담는 데 사용하며, 아랫부
분은 격(鬲)으로서, 물을 담는 데 사
용하고, 중간에는 수증기가 통하는
망이 있다.

인 조형의 특징은 복부(腹部)가 둥글며, 아가리는 벌어져 있고, 권족(圈足)이며, 비교적 장식성이 강한 두 개의 귀가 있고, 전체 조형은 좌우 대칭이며, 단정하고 중후한 느낌이다. 궤는 조·기장·벼·수수를 담는 커다란 주발[碗]로, 부호(婦好) 묘에서 출토된 소형 궤는 무게가 1kg 전후이고, 큰 것은 8kg이 넘는다. 그것의 제조 목적은 주로 일상 용기가 아니라 제사 용기로 쓰기 위한 것이었다. 서주 이후, 궤는 특별히 중요시되었는데, 이궤(利簋)·천망궤(天亡簋 : 朕簋)·의후시궤(宜侯矢簋) 등과 같은 일부 저명한 중요 기물들의 명문(銘文)에는 모두 서주 건국 초기의 몇몇 중대한 역사적 사실을 언급하고 있다. 서주 시기 궤의 조형에는 또한 풍부한 변화가 나타났는데, 어떤 것에는 뚜껑을 달았고, 귀 아래쪽에는 수이(垂珥)를 달았다. 권족의 아래에는

□궤(㝬簋)

西周

전체 높이 59cm

1978년 섬서(陝西) 부풍현(扶風縣)에서 출토.

부풍현문화관 소장

산사호궤(山奢虎簋)

春秋

상해박물관 소장

받침대로 방형 '금(禁)' 혹은 '수족(獸足)·상수(象首)'를 추가로 첨가하였다. 왕실의 중기(重器)인 □궤(猷簋)는 서주 후기의 궤 종류 가운데 대표성 있는 작품이다.

서주 후기부터 동주까지, 궤 조형의 기초는 더욱 발전·변화하여 수(盨)·보(簠)·돈(敦)·두(豆) 등의 새로운 기물 종류들이 출현함으로써, 기물의 조합은 풍부한 변화를 보이게 된다. 수·보·돈과 궤의 용도는 서로 같은데, 수(盨)의 몸통은 횡(橫)으로 누운 타원형으로, 그것의 유행 기간은 매우 짧았다. 보(簠)는 장방형이고, 뚜껑과 몸통이 합쳐져 있으며, 외관이 어떤 것은 네 모서리가 예리한 각을 이룬 것도 있고, 어떤 것은 뾰족한 모서리를 잘라내어 팔각형 형상을 한 것도 있는데, 그 조형의 외관에서 느껴지는 굳세고 강렬한 시각 효과는, 청동기의 조형들 가운데에서는 보기 드문 경우이다. 돈(敦)은 상

금(禁) : 주준(酒尊)을 받치는 기물 받침대로, 방형과 장방형의 두 종류가 있으며, 네 면에 벽(壁)이 있고, 또한 장방형 구멍이 있다. 청동금(青銅禁)은 전해오는 것도 적고 발굴된 것도 모두 매우 적은데, 서주(西周) 초기에 나타났다가 전국(戰國) 시대에 사라진다. 이것을 '禁'이라고 부른 까닭은, 아마도 주나라 사람들이 하(夏)·상(商) 두 조대가 멸망한 원인이 모두 술을 너무 무절제하게 즐겼기 때문이라고 결론지었기 때문인 듯하다. 그리하여 주(周)나라 때는 금주령을 내리게 된다.

상감수렵문두[鎭嵌狩獵紋豆]

春秋

높이 20.7cm

상해박물관 소장

저해(菹醢) : 고대 중국에서 시행되던 잔인한 형벌의 하나로, 사람을 죽여 그 살점을 발라 육장을 만든 것을 가리킨다.

체와 하체가 꼭 들어맞게 합쳐져 있어 동그란 형태를 띠게 되어, 보(簠)류의 기물과는 방형과 원형의 대조를 이룬다.

두(豆)는 나물·다진 고기[肉醬 : 저해(菹醢)]를 담는 기물이다. 기물의 몸통은 소반[盤] 모양이며, 아래에는 '교(校)'라고 불리는 긴 손잡이가 달려 있다. 예의(禮儀) 활동 과정에서 서로 다른 등급의 사람들이 사용하는 두(豆)의 수량은 다음과 같이 엄격히 규정되어 있었다. 천사(天子)는 26건, 제공(諸公)은 16건, 제후(諸侯)는 12건, 상대부(上大夫)는 8건, 하대부(下大夫)는 6건이다.[『예기(禮記)』·「예기(禮器)」를 볼 것.] 가장 존귀한 청동 예기로서, 사용하는 정(鼎)의 크기와 수량은 사용자의 등급과 신분을 대표하였다. 주대에 이르러 정을 배열하는 제도가 형성되어, 홀수의 갯수를 사용하였으며, 크기의 차례에

따라 점차 작아지는데, "예제(禮祭)에서, 천자는 9정(鼎), 제후는 7정, 경대부는 5정, 원사(元士−하급 관리)는 3정을 사용한다[禮祭, 天子九鼎, 諸侯七, 卿大夫五, 元士三]"[『춘추공양전(春秋公羊傳)』·「소공(昭公) 2年」, 하휴(何休)의 주(注)를 볼 것]는 것이 예악 제도에서 직접적으로 실현되었다. 궤·수·보 등은 모두 짝수의 갯수를 사용하며, 크기와 형제(形制)는 서로 같다. 수·보·돈은 모두 뚜껑이 있고, 부피가 기물의 몸통과 서로 같거나 거의 비슷하며, 그 위에 직사각형의 다리 혹은 권족(圈足) 모양의 손잡이가 있어, 거꾸로 놓을 수 있으며, 짝을 이루어 사용하였다. 실제 응용하는 과정에서, 취식기의 조합에는 큰 것과 작은 것·짝수와 홀수·방형과 원형·높은 것과 낮은 것·수량의 많고 적음이 서로 달라, 들쑥날쑥한 정취가 있는 통일과 변화를 형성하였다.

주기(酒器)의 조형 계열

상대와 서주 전기에는 주류(酒類) 기명(器皿)들이 청동기에서 차지하는 비중이 가장 높았으며, 일부 기물들의 조형은 이 시기 최고의 예술 수준을 대표한다. 청동 주기의 조형 계열에서 주요한 것들은 다음과 같다.

음주기(飮酒器) : 고(觚)·작(爵)·치(觶)·각(角)

온주기(溫酒器) : 가(斝)

성주기(盛酒器) : 준(尊)·뇌(罍)·부(瓿)·호(壺)·유(卣)·화(盉)·조수준(鳥獸尊)·시굉(兕觥)·방이(方彝)

읍주기(挹酒器−술을 뜨는 기물) : 작[勺 : 두(斗)]

외관으로부터 보면, 주기 조형의 주요한 것으로는 삼족기(三足器)와 권족기(圈足器)의 두 가지 유형이 있는데, 이는 그것들의 사용 용도가 서로 다른 것과 직접적인 관계가 있다. 삼족기는 일반적으로 기물의 하부에 불을 지펴 가열하기에 편리하도록 되어 있다. 술을 보관

하는 저주기(貯酒器)의 아래에는 권족이 달려 있는데, 이는 곧 중심의 안정을 유지하기 위한 것이다.

음주기인 작(爵)과 고(觚)는 주기(酒器)의 두 가지 기본 양식인데, 그것들이 비교적 일찍 출현할 수 있었기에 장기간의 발전·개량을 통하여, 중국의 고대 청동기 중 전범(典範)의 의의가 풍부한 조형 양식이 되었다.

작(爵)의 조형 특징은 기물의 몸통이 길쭉한 원형이나 혹은 방형이며, 앞쪽에 주구[流]가 있고, 뒤에는 꼬리[尾]가 있으며, 아가리 위쪽에는 쌍을 이룬 기둥이 세워져 있으며, 몸통 옆에는 손잡이인 반(鋬)이 만들어져 있고, 하부에는 세 개의 다리가 있다. 이리두(二里頭)문화 시기의 작(爵)은 이미 작의 기본 특징을 갖추고 있었지만, 형태는 허약해 보이고, 각 부분들의 비례도 또한 조화롭지 못했다. 상대후기와 서주 전기의 작은, 복부가 달걀형이며, 일부 성공적인 작품들에서 작자는 주구와 꼬리의 길이와 경사 각도에 심혈을 기울여 설계하였는데, 쌍을 이룬 기둥을 더 거칠고 더 높게 하였으며, 위치를 뒤쪽으로 이동하여, 시각적으로 균형잡히고 안정되어 보이도록 했다. 기물의 복부 아래에 있는 세 개의 다리는 힘차게 벌어져 있어, 전체 기물이 높이 솟구쳐 우뚝 솟아 있는 느낌을 주는데, 작의 조형이 마치 호방하면서도 대범한 청년을 보는 듯한 인상을 주어, 활력이 넘쳐난다.

작(爵)의 조형으로부터 각(角)·가(斝)·화(盉) 등의 기물들이 파생되어 나왔다. 각과 작은 형식이 기본적으로 서로 같은데, 각(角)은 앞뒤 모두가 뾰족한 꼬리 모양으로 되어 있고, 기둥이 세워져 있지 않으며, 뚜껑이 있는 것도 있다. 또 외관이 작(爵)에 비해 더욱 부드럽고 경쾌하다.

가(斝)는 대형 온주기(溫酒器)인데, 아가리가 평평하고, 주구와 꼬

부호대방가(婦好大方斝)

商

전체 높이 67cm

1976년 하남 안양(安陽)의 부호 묘에서
출토.

(왼쪽) 도철문작(饕餮紋爵)

商

전체 높이 21cm, 주구부터 꼬리까지의
길이[流尾長] 16.5cm

1982년 하남 안양(安陽)에서 출토.

리가 없지만, 쌍을 이룬 기둥은 남아 있다. 원가(圓斝)와 방가(方斝)의
두 가지 형식이 있는데, 방가의 아래에는 네 개의 다리가 있다. 가의
조형은 또한 성숙하지 않은 것으로부터 성숙한 것까지 하나의 과정
을 거치는데, 부호 묘에서 출토된 몇 건의 부호대방가(婦好大方斝)와
사□모대원가(司㚸母大圓斝)는 부피가 서로 비슷하고, 전체 높이가 거

의 70cm 정도이며, 무게는 20kg 정도이다. 제작자는 서로 다른 조형의 특징과 세부적인 구조의 통일에 매우 신경을 썼기 때문에, 각자의 독특한 심미 특색을 형성하고 있다. 방가 위에는 꼭대기가 방탑형(方塔形)인 높은 기둥이 있으며, 큰 손잡이와 네 개의 다리는 네 개의 능추(棱錐-각뿔)가 있는 날카로운 형태로 만들어졌다. 그 윤곽선은 넓고 큰 아가리에서부터 아래로 내려갈수록 서서히 안쪽으로 좁아지다가, 복부에 이르러서는 직선으로 벌어지며, 곧바로 다리 끝에 이르는데, 형체가 중후하고 장엄하며 힘이 있어 보인다. 원가(圓斝)는 우산형 기둥을 이용하며, 기물의 몸통이 부드럽고 자연스럽게 변화하고, 다리는 복부에 길게 붙어 있어, 그 느낌이 풍만하면서도 온화하다.

화(盉)는 술에 물을 섞는 그릇으로, 조형의 변화가 비교적 많은 편인데, 주요한 특징은 아가리를 봉했거나 뚜껑이 있으며, 앞쪽 끝에는 하나의 관(管) 모양으로 된 주구가 있다. 세 개의 다리가 달린 것과 권족(圈足)으로 된 것이 있다. 어떤 이는, 세 개의 다리가 달린 화는 울창(鬱鬯)술을 끓이는 데 사용하였으며, 권족으로 된 화는 곧 거창(秬鬯)술을 섞는 데 사용했다고 추정한다.

고(觚)는 주기 가운데 수량이 제일 많은 음기(飲器)로, 그 조형의 특징은 나팔형 아가리에, 하부가 복부와 통째로 연결되어 있다. 복부 아래의 권족은 활짝 벌어져 있어, 기물의 아가리와 서로 마주보며 연결된 두 개의 원추체(圓錐體)를 형성하고 있는데, 그 초기에는 간단한 장통형(長筒形)이었으며, 시간이 흐르면서 길어져, 우아하고 아름다운 조형으로 변화하였다. 부호 묘에서 출토된 수십 건의 사□모고(司㚸母觚)·아기고(亞其觚)·속천고(束泉觚) 등을 예로 들면, 그 각 부분들의 비례에서 설계의 독창성을 엿볼 수 있다. 용기의 아가리부터 복부까지와 권족 높이의 비례는 모두 2:1로 하였고, 아가리의 직경과 몸통 높이의 비례는 1:1.73~1.8, 바닥 부위의 직경과 아가리 직경의

울창(鬱鬯)술 : 울금향(鬱金香)을 넣어 빚은 술로, 제사를 지낼 때 신을 부르기 위해 사용되었다.

거창(秬鬯)술 : 고대에 검은 기장과 울금향으로 빚은 술로, 제사에서 신을 부를 때[降神]나 공을 세운 제후들에게 상으로 내리는 데 사용하였다.

비례도 이와 비슷한 1:1.6~1.7인데, 이렇게 하여 조형의 총체적 비례
가 조화될 수 있도록 담보하였다. 조형과 장식의 결합에서, 아가리·
목 부분에 있는 길다란 초엽문(蕉葉紋)은 아가리 부위가 벌어져 있는
느낌을 더욱 강화해주며, 복부와 권족에는 복잡한 도철문(饕餮紋) 장

부경치(父庚觶)

西周

높이 14.9cm

상해박물관 소장

식들로 가득 채워져 있고, 또한 네 줄기의 돌출된 비릉(扉棱)을 가미
하였으며, 바닥 끝에는 한 가닥의 넓은 테두리로 마무리했는데, 이러
한 조형과 장식 기법의 운용은, 기물에 더욱 안정감을 준다.

　　주기(酒器) 가운데 중요한 지위를 차지하는 준(尊)은 고(觚)의 조형
기법과 비슷하며, 부피가 거대한데, 방준(方尊)과 원준(圓尊)의 두 종
류가 있다. 상(商)·주(周) 시대의 청동준 가운데에는 매우 뛰어난 작
품들이 적지 않다.

뇌(罍)와 준(尊)은 함께 배합하여 사용했는데, 모두 대형 성주기(盛酒器)이며, 조형이 비슷하다. 뇌에는 술을 저장하였는데, 술이 증발하지 않도록 아가리 부위를 좁게 오므렸고, 또 뚜껑을 덧붙였다. 기물의 복부는 매우 깊으며, 두 개의 귀가 있고, 앞쪽에 코가 있어, 끈을 매어 마주 들기 편하도록 하였으며, 방형과 원형의 서로 다른 형태가 있다. 이 밖에도 또한 부(瓿-단지)가 있는데, 그 모양이 원뇌(圓罍)와 유사하며, 어깨가 넓다.

성주기에는 또한 호(壺)와 유(卣) 등이 있는데, 모두 권족이며, 대

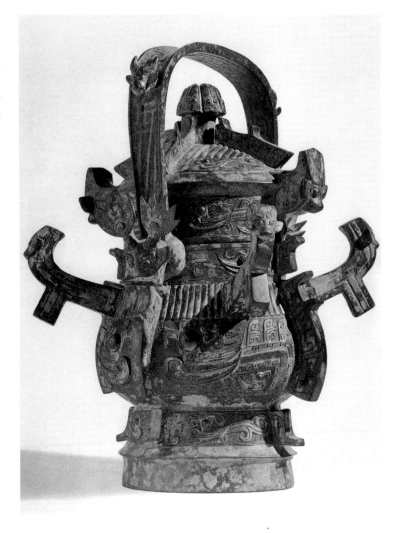

부분 방형과 원형의 두 가지 기본 형식이 있다. 호의 조형 특징은 잘록한 경부(頸部)와 불룩한 복부이며, 경부의 양 옆에 귀가 있고, 어떤 것은 아가리 위에 뚜껑이 있다. 호는 또한 성주기이기도 한데, 그것이 유행한 시간은 매우 길며, 조형의 변화가 풍부하여, 각 시기마다 모두 약간의 정교하고 아름다운 대표작들이 전해오고 있으며, 후대 공예 미술의 조형 설계에 대해 광범하고 심대한 영향을 미쳤다.

유(卣)는 거창(秬鬯)술을 담는 주기(酒器)로, 거창술은 검은 기장과

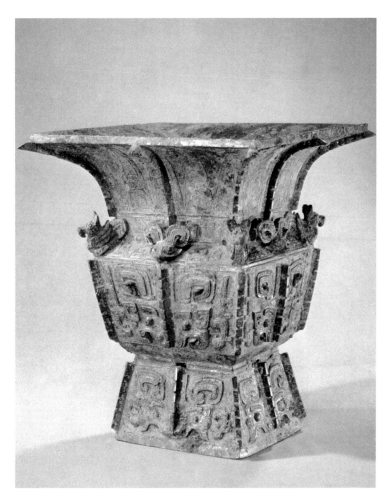

향초(香草)로 빚은 술이다. 유의 주요 몸통 부분은 호와 같으며, 그 주요 특징은 하나의 손잡이[提梁]가 있다는 점인데, 통상적으로 제량유(提梁卣)라고 불린다. 유의 조형은 또한 대단히 풍부하다.

주기 계열에 포함되는 것들로는 또한 방이(方彝)·시굉(兕觥)·조수준(鳥獸尊) 등이 있다. 방이는 형체가 집과 같은데, 뚜껑은 마치 다섯 개의 용마루로 이루어진 지붕(우진각지붕—역자)과 같으며, 그 위에는 한 개의 손잡이가 있다. 시굉은 기물의 몸통이 훗날의 대구배(大口杯—아가리가 큰 잔)와 유사하며, 손잡이와 권족(圈足)이 있고, 뚜껑에는 입

부호방이(婦好方彝)

商

전체 높이 36.6cm

1976년 하남 안양의 부호 묘에서 출토.

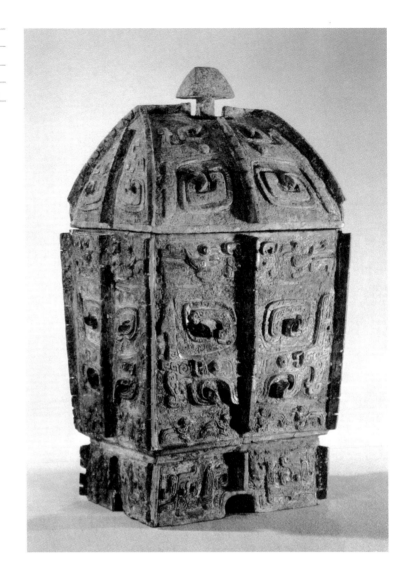

체로 된 호랑이·코끼리·새 등의 동물 형상들을 많이 만들어놓았는

데, 시굉과 조수준의 조형은 모두 원시 사회의 조수형(鳥獸形) 도기에

서 근원하였으며, 상(商)·주(周) 시기에 중요한 주류(酒類) 예기(禮器)

가 된다. 문헌에 기록된 육준(六尊) 육이(六彝) 가운데 계이(鷄彝)·조이

(鳥彝)·호이(虎彝)·상준(象尊) 등의 명칭이 있지만, 아직은 이미 발견된

실물들과 일일이 맞추어 입증할 수는 없다. 미술사 연구 과정에서,

그것들은 으레 고대 조소 작품들의 일부분으로 여겨져, 특별히 중요시되고 있다.

수기(水器)의 조형 계열

청동 수기의 주요한 것들로는, 세면 용도로 사용한 반(盤)·이(匜) 및 물을 담는 데 사용한 관(盥-대야)·감(鑑)·영(罃)·부(缶) 등이 있다. 부와 영은 또한 술을 담는 용도로도 사용되었다.

반(盤)과 이(匜)는 모두 일상생활에서 사용되었다. "進盈, 少者奉盤, 長者奉水, 請沃盥, 盥卒, 授巾.[(부모에게) 세숫물을 올릴 때, 어린아이는 세숫대야를 받들고, 어른은 물을 받들어서, 물을 부어 세수하시도록 청하고, 세수를 마치면 수건을 드린다.]"[『예기(禮記)』·「내칙(內則)」] 반(盤)은 일반적으로 원형이며, 얕은 복부에 두 개의 귀가 있으며, 하부에는 권족이나 혹은 세 개의 다리가 달려 있다. 반의 바닥에는 대부분 용·물고기·거북 등 수생동물들로 장식되어 있다. 반은 청동기들 중에서 중요한 위치를 차지하는데, 예를 들면 서주 시대의 장반(墻盤)·열인반(矢人盤) 등은 모두 장편의 명문이 새겨진 중요한 기물들이다. 이(匜)의 형상은 마치 표주박과 같으며, 앞쪽에 주구(注口)가 있고, 뒤쪽

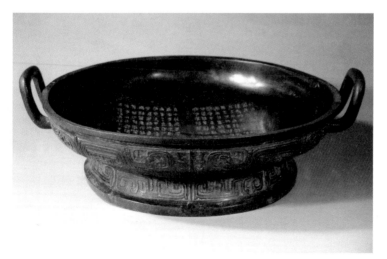

사장반(史墙盤)

西周

높이 16.2cm, 구경 47.3cm

1976년 섬서 부풍(扶風)의 백가장(白家莊)에서 출토.

주원(周原) 부풍문물관리소 소장

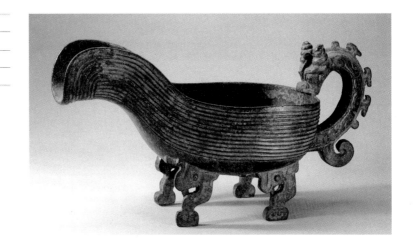

에는 손잡이가 달려 있는데, 하부에는 세 개 또는 네 개의 다리가 달려 있고, 또한 다리가 없는 경우도 있으며, 가볍고 편리한 실용성을 취하였다. 이의 조형과 장식은 수기의 특징이 뚜렷하도록 매우 신경을 썼다. 예를 들면 제후이(齊侯匜)의 몸통 주변에는 나란히 열을 지어 있는 세밀한 와문(瓦紋)으로 장식되어 있는데, 형태를 따라 회전하여, 마치 물이 쉬지 않고 감아 돌며 흐르는 것과 같은 느낌이다. 손잡이는 작은 용이 고개를 숙이고 물을 쳐다보는 형상으로 만들어져 있어, 또한 매우 정취가 있다. 춘추 말기 이후의 이(匜)는, 어떤 것은 주구가 짐승의 대가리 모양을 하고 있으며, 기물의 주위에는 매우 화려하고 아름다운 세부 장식이 있다.

우(盂)와 감(鑑)은 대부분이 대형 기물이다. 우는 복부가 깊고, 두 개의 귀가 있으며, 권족으로 되어 있는데, 서주 시대의 언후우(匽侯盂)·영우(永盂)와 같은 유명한 작품들은 모두 조형이 매우 장엄하고 유난히 아름답다. 감(鑑)은 아가리가 크고, 복부가 깊으며, 두 개 혹은 네 개의 귀가 있다. 커다란 감은 목욕하는 데에 이용할 수 있었다. 어떤 것은 얼음을 담는 데 사용하여, 음식물이 부패하는 것을 방지하였기 때문에 빙감(氷鑑)이라고 불렀다. 증후을(曾侯乙) 묘에서는 일

언후우(匽侯盂)

西周

높이 24cm

요녕 객좌현(喀左縣)의 몽고족 자치현에
서 출토.

중국 국가박물관 소장

찍이 다음과 같은 실물들이 출토되었다. 춘추 시대의 오왕(吳王)인
부차(夫差)의 감(鑑)은 높이가 45cm, 구경이 68cm, 무게가 54kg에
달하며, 기물의 몸통에 반훼문(蟠虺文)이 두루 새겨져 있고, 두 개의

빙감(冰鑑)

戰國

높이 61.5cm

1978년 호북 수현(隨縣) 증후을(曾侯乙)
묘에서 출토.

호북성박물관 소장

짐승 대가리로 된 고리 모양의 귀[耳] 사이에는 감벽(鑑壁)을 기어오르면서 물을 살피는 두 마리의 작은 호랑이로 장식되어 있는데, 그 형태가 생동감이 넘친다. 하남(河南) 삼문협(三門峽) 상촌령(上村嶺)에서 출토된 한 건의 전국 시기의 용이(龍耳)를 상감한 방감(方鑑)은, 조형의 구상이 서로 매우 비슷하며, 방형 구도를 취하였고, 선이 간결하면서도 강하고 힘차다. 또 골고루 금사(金絲)로 능형(菱形) 문양을 박아 넣었으며, 사면(四面)에는 각각 물을 살펴보는 형상을 한 용 모양의 귀[耳]들로 장식하여, 일종의 호화로운 분위기를 띠고 있다.

일상생활에서 사용한 수기(水器)도 많은 종류가 있는데, 일일이 거론하지는 않기로 한다.

악기(樂器)의 조형 계열

고대의 악기는 주대(周代)에 이르러서 대체로 구비되었는데, 금(金)·석(石)·토(土)·혁(革)·사(絲)·목(木)·포(匏-박)·죽(竹) 등 여덟 가지 종류의 제작 재료들이 있었다. 그 중 '금(金)'류는 청동으로 주조한 악기와 관계되며, 주요한 것은 종(鐘)류의 타악기인데, 성능·조형·사용 방법의 차이에 따라 요(鐃)·정(鉦)·탁(鐸)·종(鐘)·박(鎛)·구조(句鑃) 등이 있다. 주대 중기 이후에는 편종(編鐘)이 유행했는데, 3매(枚)가 1세트인 것부터 수십 매짜리까지로 발전한다. 전국 시대 초기의 증후을(曾候乙) 묘에서 출토된 편종은 모두 65매인데, 크고 작은 용종(甬鐘) 46매를 포함하며, 뉴종(紐鐘)이 19매이다. 그 외에 초왕박(楚王鎛) 1매가 있는데, 3층으로 나누어진 기역자(ㄱ)형의 종걸이[筍鐻]에 걸도록 되어 있으며, 총 중량은 2500kg에 달한다. 편종은 음역(音域)이 매우 넓으며, 음질(音質)도 양호하여, 다양한 성부(聲部)의 악곡을 연주할 수 있었다. 편종과 편경(編磬)은 기타 악기들과 함께 거대한 악대(樂隊)를 이룬다.

용종(甬鐘)·뉴종(鈕鐘) : 서주(西周) 시기의 청동 악기로, 타악기류에 속한다. 둘 다 기와를 합쳐놓은 형상의 구조로 되어 있는데, 용종은 맨 윗부분의 평면인 '무부(舞部)' 위에 '용주(甬柱-종의 손잡이)'가 길게 세워져 있으며, 뉴종은 무부 위에 '현뉴(懸鈕-거는 꼭지)'가 비교적 낮게 세워져 있다.

(왼쪽) 상문대요(象紋大鐃)

商

전체 높이 70cm

1959년 호남 영향(寧鄕)의 노량창(老粮倉)에서 출토.

호남성박물관 소장

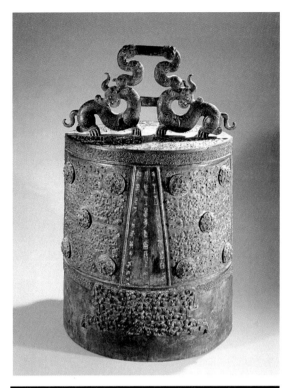

초왕박(楚王鏄)

戰國

높이 92.5cm

1978년 호북 수현(隨縣)의 증후을 묘에서 출토.

호북성박물관 소장

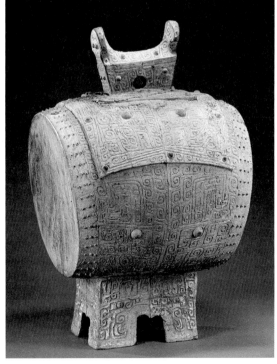

동고(銅鼓)

商

높이 75.5cm

1977년 호북 숭양(崇陽)에서 출토.

삼대(三代)의 청동기를 총괄하여 일컫는 말인 '종정(鐘鼎)'이라는 한마디로부터, 고대인들이 종(鐘)류의 기물을 특별히 중요시했다는 것을 알 수 있다. 상대의 일부 형체가 거대한 요(鐃-징)는, 아가리 부위를 위쪽으로 향하여 치는 것인데, 요의 조형은 이미 종(鐘)류 악기의 기본 조형을 확립하였으며, 종(鐘)·박(鎛)의 조형은 우선 소리를 내는 기능에 따른다는 전제하에, 외관의 심미적 효과도 매우 중요시하였다. 매우 많은 작품들이 뉴(紐-꼭지에 해당하는 손잡이)와 무(舞-종 몸체의 맨 윗부분)의 부위에 정교하고 아름다우며 생동감 있는 조수(鳥獸) 형상을 주조해냈다. 어떤 것은 정(鉦-징)과 고(鼓) 부위에 긴 명문(銘文)을 새겼는데, 이것은 장중한 기념의 성격을 부여하는 것이다.

상대(商代)에는 또한 악어 가죽으로 만든 목제 고(鼓)를 모방한 동고(銅鼓)를 제작하였다. 이미 알려진 것은 두 건인데, 한 건은 호북 숭양(崇陽)에서 출토되었고, 다른 한 건은 일본에 있다.

소수민족 지역들에서, 춘추 시대 이후에 유행한 청동 악기는 동고(銅鼓)와 순우(錞于)이다.

병기(兵器)의 조형 계열

병기의 조형은 주로 실전(實戰)에서의 필요에 따르지만, 오랜 기간 동안 끊임없이 발전·개선·정형화하는 과정에서 또한 자연스럽게 일부 특수한 심미적 표현을 형성하였는데, 예를 들면 조형의 대칭과 날렵함, 유선형의 칼날 부위 윤곽 등이 그것인데, 이러한 것들은 또한 여타 공예의 설계를 계발하는 작용을 하였다.

청동 병기의 주요한 것들로는 격투용인 과(戈)·모(矛)·극(戟)·수(殳)·피(鈹)·월(鉞)·척(戚)·도(刀)·검(劍) 등이 있으며, 멀리 쏘는 용도인 화살촉·노기(弩機-화살을 연발로 쏘는 장치) 및 갑옷과 투구 등의 방

순우(錞于) : 순우(錞釪)·순(錞)이라고도 하며, 중국 고대 청동 타악기로 주로 군대에서 사용하였다. 현재 발견된 것들 중 가장 오래된 것은 춘추 시대의 것으로, 한대(漢代)에 성행하였다. 모양은 종(鐘)처럼 생겼는데, 가운데 부위가 약간 좁고 아래와 위가 넓은 모양을 취하고 있다.

도(刀)와 검(劍) : 도는 칼날이 한쪽에만 있는 것이고, 검은 칼날이 양쪽에 있는 것을 말한다.

호 장비가 있다. 그 중에는 제후와 장수들이 전문으로 사용하는 과(戈 -갈고리 모양의 창)·검(劍) 등이 있는데, 대개는 특수한 예술적 가공을 하였다. 월(鉞)은 병기들 중에서 존숭을 받는 지위에 있었는데, 상대(商代)의 은허(殷墟)·익도(益都) 등에 있는 귀족들의 대묘에서 발견된 월(鉞) 장식품에는 호랑이가 사람을 잡아먹는 모습이나 투각(透刻)한 수면(獸面) 등의 형상이 있으며, 이는 귀족의 군사 권력을 상징한다.

또한 일부 동(銅)에 옥을 박아 넣은 병기는 화려하고 진귀하기가

기문월(夔紋鉞)

商

길이 40.8cm, 칼날의 너비[刀寬] 25.5cm

1974년 호북 황피현(黃陂縣)의 반룡성(盤龍城)에서 출토.

호북성박물관 소장

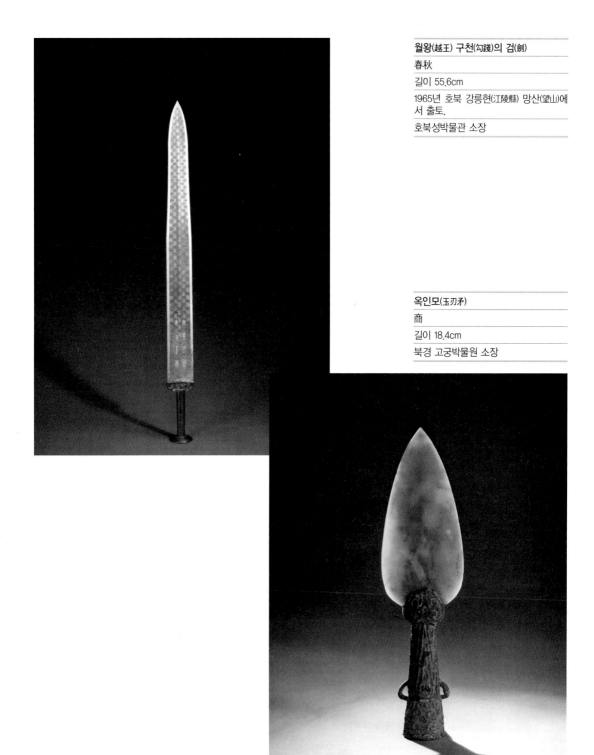

범상치 않은데, 오직 의장용(儀仗用)으로 사용되었을 뿐, 실전에서 병기로 사용되지는 않았다.

이 밖에 청동 공구(工具)·농구(農具)·거마기(車馬器)·도량형기(度量衡器)·새인(璽印-인장)·부절(符節)·화폐(貨幣) 등이 있다. 그 중 새인과 거마기·일용 기물들 가운데 동경(銅鏡)·대구(帶鉤)·등구(燈具)·기물 받침대 등은 동주 이후에 갑자기 발전하였는데, 어떤 작품은 설계 아이디어와 제작 기예 면에서 이 시대 청동기 예술의 높은 수준을 대표한다.

청동기의 문양 장식

중국의 청동기 예술이 강렬한 감정의 요소를 갖는 것은, 주로 그것들이 상(商)·주(周) 시대 특유의 장식 문양을 하고 있는 것에서 비롯된다. 도철(饕餮)·기룡(夔龍)·봉황 등의 문양들로부터 그것들과 원시 사회의 도기·옥기 문양 장식의 연원 관계를 볼 수 있는데, 예를 들면 양저 문화(良渚文化)의 옥기에 새겨진 신인수면문(神人獸面紋)과 흑피도(黑皮陶) 위에 그려진 정교하고 섬세한 칠회(漆繪), 산동 일조(日照)의 용산 문화(龍山文化) 옥분(玉錛)에 새겨진 수면(獸面), 산서 양분(襄汾)의 용산 문화 시기 도사(陶寺) 유형의 도반(陶盤-도기 쟁반) 위에 있는 반룡(蟠龍) 형상 등등이 그러한 것들인데, 이것들은 모두 청동 문양의 전신(前身)이라 할 수 있다. 청동기 예술에서, 그것들은 주조됨으로써 다시 노예제 사회 정신 면모를 충분히 체현한 새로운 형상을 구성하였고, 이것이 조형과 결합하여, 그 이전의 예술과는 비교할 수 없는 정도의 정신적 위압감을 만들어냈다.

예로부터 지금까지 중국의 국내외에 있는 예술품들 가운데, 삼대(三代-하·상·주)의 청동기는 모두 사람들이 한눈에 식별해낼 수 있을

만큼, 단연 출중한 예술적 풍모를 과시하고 있다.

청동기의 문양 장식은 시대 풍조의 변화에 따라 바뀌면서, 서로 다른 시기마다 그 풍격을 이끌었다.

도철(饕餮)·용(龍)·봉황(鳳凰)

상대의 장인 예술가들은 하나의 선명한 시대적 특징을 가진 청동기 문양, 즉 도철문(饕餮紋)을 성공적으로 창조하였다. 상대의 사회생활에서 그것들은 없는 곳이 없었다.

도철은 하나의 기이한 짐승 대가리인데, 송대의 학자가 고대 문헌에 의거하여 그것을 명명(命名)했지만, 논쟁이 없는 것은 아니다.

이 명칭이 처음으로 등장하는 곳은, 전국 시대 말기의 『여씨춘추(呂氏春秋)』·「선식람(先識覽」인데, 이렇게 기록되어 있다. "周鼎著饕餮, 有首無身, 食人未咽, 害及其身, 以言報更也.[주나라 정에는 도철이 새겨져 있는데, 대가리는 있지만 몸은 없어, 사람을 잡아먹어도 삼킬 수 없으니, 그 해가 자신의 몸에 미쳤는데, 이는 나쁜 일을 하면 다시 그 대가를 받음을 말하는 것이다.]" 송나라 사람들은 청동 문양 장식을 위해 이 한 문장 가운데에서 그처럼 폭넓은 그림들의 이름을 정하였는데, 근거로 삼은 것은 바로 '有首無身[머리는 있으나 몸이 없다]'이라는 한 가지 특징이었다. 그러나 자세히 살펴보면 도철문 중에는 몸과 발·꼬리가 달린 것도 있다. 그리고 또한 '도철'이라는 단어는 비교적 늦게 출현하여, 금문(金文)과 갑골문(甲骨文)에서는 보이지 않는데, 따라서 어떤 사람은 '수면문(獸面紋)'으로 고쳐서 그것들을 부르자고 주장하기도 한다.

도철문의 주요 특징은, 이것의 주체 부분은 정면의 짐승 대가리 형상이며, 두 눈이 매우 돌출되어 있고, 입은 크게 벌어져 있으며, 뿔과 귀가 있다는 점이다. 어떤 것은 양측에 발과 꼬리가 있으며, 또 어떤 것은 긴 몸통에 꼬리를 감고 있는 형상을 하고 있는데, 실제로는

도철문(饕餮紋) (총 11컷)

초기의 도철문은 운뢰저문(雲雷底紋)이 없다(A, B, C, D, E). 훗날의 도철문에는 곧 운뢰저문이 있다(F, G, H, I, J, K).

(A)

(B)

(C)

(D)

(E)

(F)

(G)

(H)

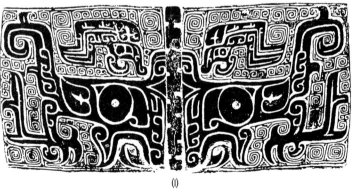

(I)

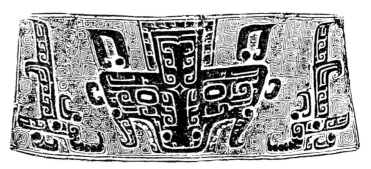

(J)

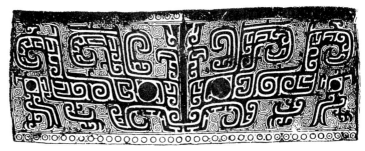

(K)

두 개의 기룡문(夔龍紋)이 콧날을 중심으로 삼아, 몸을 옆으로 하여 서로 마주하고 있는 것이다. 기룡문은 당시 유행한 일종의 문양 장식이며, 보조 문양으로 사용되었다.

　도철문의 코·뿔·입 부분은 변화가 매우 많은데, 뿔과 귀의 서로 다른 형태들로부터, 그것의 살아 있는 원형은 대부분이 소·양·호랑이 등의 동물들임을 알 수 있다. 소와 양은 제사 활동의 주요 '희생(犧牲)'이었다.

　상대 초기의 청동기들 가운데에서는 이미 성숙된 도철문의 형상을 볼 수 있는데, 대부분은 기물의 주요 장식 부위에 새겼으며, 그림은 평면적이고, 부드러우면서도 강한 음각선으로 새겼거나, 혹은 양각 선으로 볼록하게 새긴 것도 있다. 구도가 풍만하며, 주요 문양의 양 옆에는 변화가 풍부한 운뢰문(雲雷紋)으로 채워 넣어, 음양이 서

로 보완하는 아름다움을 느끼게 한다. 상대 중·후기에는, 부조와 감저음각(減底陰刻)이 서로 결합하는 것으로 변화하는데, 속칭 '삼층화(三層花-113쪽 참조)'라고 한다. 그 주요 문양 부위는 그릇의 표면에 볼록하게 튀어나왔는데, 눈은 '臣'자형이고, 안구는 부조(浮雕)된 반원형(半圓形)이며, 그 중심을 오목하게 파서 초점을 만들었다. 이렇게 처리함으로써, 도철문 형상으로 하여금 깜짝 놀라 정신을 빼앗는 시각적 충격력을 갖도록 하였다. 이러한 청동기들로는, 예컨대 상대의 고부기유(古父己卣)·서주의 백구격(伯矩鬲) 등이 있는데, 기물의 몸통과 뚜껑 위에 있는 도철(실제는 소 대가리)의 두 귀를 또한 부조 형식으로 만들어, 기물의 바깥쪽으로 돌출되어 있다. 이러한 종류의 과장된 표현 기법은 문양 장식의 표현력을 충분히 강화시켜준다. 주요 문양의 여타 부분에는 운문(雲紋)과 인문(鱗紋-비늘 문양) 등의 장식선을 음각하였으며, 문양이 없는 바닥과 반질반질한 광택이 나는 몇몇 개별 작품들을 제외하고는 일반적으로 모두 질서정연하고 세밀한 운뢰문으로 장식하였는데, 이로 인해 전체 문양이 다양한 층차의 음양 효과를 나타내도록 해준다.

도철 등의 문양들은 처음에는 토템 신앙과 관계가 있었던 것 같다. 그러나 서로 다른 여러 민족들이 모두 이 문양을 사용하였으므로, 토템으로 해석하기도 매우 어렵다. 이러한 문양 장식의 구체적인 함의에 대하여, 오랫동안 사람들이 또한 연구 토론하는 과정에 있는데, 아마도 그것은 여러 가지 의미를 내포하고 있는 듯하다. 그러나 노예제 사회 시대의 정신 문화의 표상으로서, 그것은 사납고 위협적인 성격이 매우 뚜렷하며, 노예주인 귀족의 혁혁한 위엄과 기세를 체현해내고 있어, 피통치자들에게 정신적으로 두려움을 주는 것이었다. 비록 적지 않은 세기(世紀)가 지났지만, 그것은 여전히 사람들로 하여금 알 수 없는 심리적 압박을 느끼게 하며, 심지어 사람들로 하여금

감저음각(減底陰刻) : '감지음각(減地陰刻)' 혹은 '척지음각(剔地陰刻)'이라고도 하는데, 즉 돌을 평평하게 갈아서, 음각 선으로 윤곽을 새기고, 더불어 윤곽의 바깥쪽을 파냄으로써, 형상을 볼록하게 조각하는 것을 감저(減底)·감지(減地) 혹은 척지(剔地)라고 하는데, 윤곽 내의 세부 구조는 여전히 음각으로 남아 있는 것을 감저음각이라고 한다.

귀신이 해를 끼친다고 인식하게 하였는데, 이로 인해 황실의 부장품들 가운데 대규모의 기물들을 훼손하는 사건이 발생한 적도 있다.

도철문은 주로 상대와 서주(西周) 전기에 유행하였고, 동주 이후에 다시 한 번 유행하였다. 그러나 본래 가지고 있던 주도적인 지위와 흉악하고 사나운 느낌은 이미 사라지고, 화려하고 아름다운 장식으로 되었다.

도철문과 동시에 유행한 것들로는 또한 기룡문(夔龍紋)·반룡문(蟠龍紋)·봉황문·선문(蟬紋)·잠문(蠶紋) 등 새·짐승·벌레·물고기 형상의 문양들 및 원와문(圓渦紋)·사판화문(四瓣花紋)·구연뇌문(勾連雷紋)·연주문(聯珠紋) 등의 기하학 문양들이 있다.

기룡문은 통상적으로 긴 몸통을 구부리고 있는 것을 가리키는데, 머리 위에 뿔이 있는 측면의 용 형상이며, 어떤 것은 복부 아래에 지느러미 형태의 다리가 달린 것도 있고, 다리가 없는 것도 있다. 그 변화가 매우 다양하며, 매우 융통성 있게 사용되고 있다. 이것은 대개 도철문과 동시에 출현하며, 어떤 도철문은 서로 마주보고 있는 두 개의 기룡으로 구성되어 있기도 하고, 때로는 축소한 몸통이 도철의 뿔을 이루기도 하며, 때로는 도철문의 양 옆의 공백을 채워넣는 보조 문양으로 사용되기도 하였다. 청동기에는 오로지 그것만으로 연속 배열한 장식 띠를 구성하기도 하였으며, 또한 확대하여 장식면에서 주요 문양 장식을 이루기도 하였다. 기룡문과 원와문을 번갈아가며 배열한 쌍방연속도안은, 곧 고대 문헌에서 "火龍黼黻, 昭其文也[불(火)과 용(龍)과 희고 검은 도끼 문양(黼)과 푸른 실과 검은 실로 '긍'자 문양(黻)을 수놓은 화려한 예복은, 문(文)을 나타내주는 것이다]"[『좌전(左傳)』·「소공(昭公) 2年」]라고 한 것이 바로 이러한 종류의 화룡문(火龍紋)임을 알게 해준다. 원와문은 원형으로 만들었는데, 즉 "火以圜, 山以章, 水以龍[불은 둥글게 나타내고, 산은 질서 있게 나타내며, 물은 용으로 나

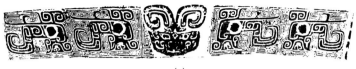

(A)

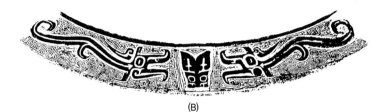

(B)

(C)

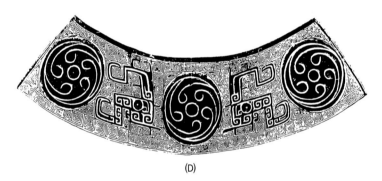

(D)

타낸다"[『고공기(考工記)』]이라고 말한 화문(火紋)이다.

　서주 시기에는, 기룡문 장식을 종(鐘)의 무(舞)·전(篆)·고(鼓) 부분에 항상 사용하였다.

　물을 담는 청동반(靑銅盤)의 안쪽에 장식한 용은, 대가리를 정면으로 하고 있는 형상으로, 두 개의 뿔이 있고, 몸통은 구불구불하게 서리고 있으며, 인문(鱗紋)을 가득 새겨 넣어, 일반적으로 용문이라 부르는데, 실제로는 기룡문과 그다지 큰 차이가 없다.

　　기룡의 입체 형상은 상대(商代)의 인면사신화(人面蛇身盉)와 부호묘에서 출토된 옥룡(玉龍)을 참조한 듯하다. 기룡문과 조문(鳥紋) 등은 후에 추상적 형식의 절곡문(竊曲紋)으로 변화 발전한다. 동주 이후에 가장 유행한 반리문(蟠螭紋)·반훼문(蟠虺紋) 등도 기룡문이 변화한 것이다.

　　주대의 청동기들 중에는 일종의 와신용문(蝸身龍紋)이 있는데, 긴 코가 있으며, 몸을 원형으로 감고 있다. 이는 주나라 민족 특유의 중요한 문양 장식으로, 그것은 종교 신앙이나 혹은 신화 전설과 연관이 있을 것이다.

　　봉황문 역시 상·주 양대에 모두 있었던 청동기 문양 장식인데, 그것이 발전하고 변화하는 과정에서 출현한 변이(變異)는 시대를 구분짓는 의의가 있다. 봉황문이라고 불리는 종류는, 머리에 화려한 볏[冠]이 있고, 어떤 것은 뿔이 있기도 하며, 꼬리의 깃털을 어지럽게 펼치고 있는데, 대체로 주요 장식면에 사용되었다. 상대 말기부터 서주 시기까지 긴 꼬리의 조문(鳥紋)과 소조문(小鳥紋)이 유행하였는데, 대부분 장식 띠에 사용되거나 혹은 보조적인 문양 장식으로 만들어졌다. 문양 장식의 발전 과정에서 조문은 항상 기룡문과 서로 혼합되었으며, 동시에 용이나 뱀과 봉황의 특징을 종합한 동물 형상은 고대 신화 전설 속에서 흔히 볼 수 있는데, 이러한 종류의 문양 장식이나 혹은 신화 전설은 모두 고대인들의 환상(幻想) 방식의 특징을 반영하고 있다.

와신용문(蝸身龍紋)

서주(西周) 시기에 유행했던 와신기문(蝸身夔紋) (A), (B)

(A)

(B)

조문(鳥紋)

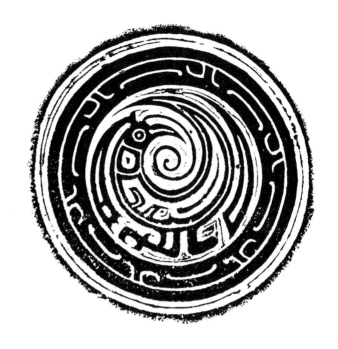

청동기에서 큰 면적을 장식하고 있는
조문(鳥紋)

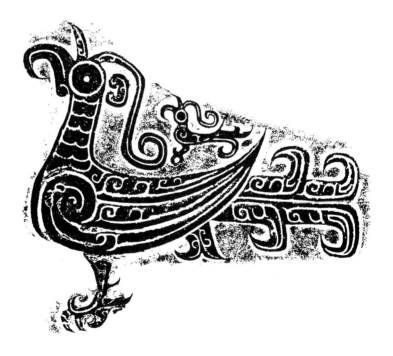

(A)

(B)

(C)

　비교적 특수한 것은 치효문(鴟鴞紋-올빼미 문양)이다. 올빼미류에
는 넓적한 얼굴과 뿔 모양의 털이 있어, 매우 쉽게 판별해낼 수 있다.
올빼미는 『시경(詩經)』에서 이미 불길한 새로 간주되고 있지만, 상대

(商代)의 문양 장식과 조수준(鳥獸尊)에서 매우 흔히 볼 수 있다. 예를 들어, 부호효준(婦好鴞尊)은 단지 전체 조형이 올빼미 모양일 뿐만 아니라, 그 꼬리 부위도 또한 올빼미 문양으로 장식하여, 날개를 펴고 날아오르는 모습을 하고 있다. 부호 묘에서 출토된 사모신사족굉(司母辛四足觥)과 권족(圈足)의 호형(虎形) 시굉(兕觥)의 뒷부분도 모두 서 있는 치효문으로 장식하였다. 올빼미류를 특별히 좋아한 것은, 후세의 알 수 없는 특정 시대의 종교 관념을 포함하고 있다.

절곡문(竊曲紋)·파문(波紋)·기룡문(夔龍紋)

서주 중기 이후, 상대의 여러 가지 구상(具象) 문양 장식들은 점점 추상화하며, 일종의 새로운 주도적 문양 장식을 형성하였는데, 그것이 절곡문(竊曲紋)이다. 그 명칭도 역시 『여씨춘추(呂氏春秋)』 속에 있는 견해를 그대로 따라 사용하였다. "周鼎有竊曲, 狀甚長, 上下皆曲, 以見極之敗也,[주나라의 정(鼎)에는 절곡이 있는데, 모양이 매우 길고, 아래 위가 모두 굽어져 있어, 보기에는 매우 실패작이다.]"[「이속람(離俗覽)」] 절곡문의 기본 특징은 하나의 횡으로 놓여진 S자형인데, 바로 "上下皆曲 [아래 위가 모두 굽어져 있다]"의 특징과 부합된다.

절곡문은 조문(鳥紋)과 용문(龍紋)으로부터 변화 발전해온 흔적이 너무나 뚜렷하다. 일부 조문을 순서에 따라 배열하면, 그것이 절곡문으로 변화한 구체적인 과정을 추측해낼 수 있다. 비교적 초기의 조문은 날개의 뒤쪽 가장자리에 한 가닥의 길고 긴 꼬리가 연결되어 있는데, 훗날 이 꼬리와 몸통은 분리되어 하나의 구불구불 말려 있는 추상적인 문양 장식이 된다. 다시 세월이 지나면서, 새의 몸통 부분도 추상화하였는데, 여전히 원래의 한 갈래의 긴 깃털을 남겨두었다. 더 나아가 최후에는 이 깃털도 또한 없어지고, 전형적인 절곡문이 되었다. 일부 절곡문의 중간 부분에는 또한 하나의 '目'자 문양을 남겨

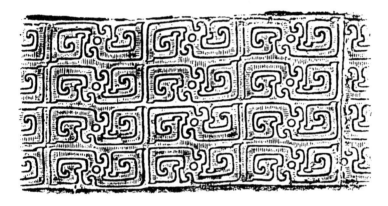

두었는데, 이것은 원래의 조문이나 용문의 눈 부분으로, 시간이 지나면서 이 '目'자 문양은 점차 축소되어 눈에 띄지 않는 동그란 점이 되었다가 마침내 사라지게 된다.

절곡문은 또한 유행하는 장식 문양이 반드시 갖추어야 할 장점을 갖추고 있는데, 그것의 적응성은 매우 강하여 임의로 변화시킬 수 있어, 기물의 각종 다른 부위에 장식되었다. 절곡문으로 구성된 장식에는 일반적으로 운뇌문(雲雷紋)을 바탕 문양[底紋]으로 새기지 않았다. 문양 장식의 선이 매우 넓고, 볼록하게 도드라져 있는 주문(主紋) 위에 음각 선을 새겨 쌍구(雙勾-속은 비고 테두리만 있는 모양) 형상을 이

루는데, 장식성도 매우 강하다.

절곡문과 동시에 유행한 추상적 문양 장식으로는 또한 중환문(重環紋)·중인문(重鱗紋) 등이 있다. 중환문은 대부분이 타원형과 원형을 연속으로 배열하여, 장식 띠로서 기물의 아가리나 권족 부분에 첨가하였다. 그 형상의 근원은 옥(玉) 장식과 연관이 있다. 중인문은 마치 수생동물의 비늘과 닮았으며, 교차 배열로 조합하여, 기물의 큰 면적을 장식하는 데 사용할 수 있어서, 호(壺)와 영(罌) 등의 수기(水器)에 장식하였는데, 문양 장식을 기물의 실제 용도에 맞도록 교묘하게 고안했음이 매우 뚜렷이 드러난다.

파문(波紋 : 環帶紋)은 일종의 크고 넓으며 거침없는 곡선 문양 장식인데, 연속되는 S자형 곡선의 파곡(波谷-움푹 파인 곳) 부분을 ⣥형 도안으로 채웠으며, 그 변화 양식도 매우 다양하다. 파문의 출현은 차가운 청동기 세계에 활발한 생기를 불어넣어주었으며, 그것과 용문·사문(蛇紋) 장식은 뚜렷한 변화 발전의 관계에 있다. 예를 들

조문(鳥紋)이 변화 발전하여 추상적인 절곡문이 되는 과정도

면 송호(頌壺)의 두부(頭部)에는 파문(波紋)을 사용했고, 복부에는 교룡문(蛟龍紋)을 사용하여, 바로 아래위를 참조할 수 있다. 호(壺) 복부의 사방 눌레에는 일수쌍신(一首雙身)의 교룡문 부조로 가득 채워넣었으며, 용의 몸통은 구불구불하게 커다란 파도 모양을 이루고 있는데, 몇 마리의 용을 연결하여 일체를 이루었다. 나머지 공간은 뒤쪽을 향한 두 마리의 작은 용과 C자형 문양을 삽입하거나 채워 넣어, 호 몸통의 정면과 측면·높고 낮음·넓고 좁음의 차이에 따라 기

중인문(重鱗紋)

도색문(絢索紋)·패문(貝紋)

중환문(重環紋)

파문(波紋 : 環帶紋) (A), (B), (C)

(A)

(B)

(C)

복승강(起伏昇降)의 변화가 있어, 매우 생동적이고 활발하다. 호(壺)의 경부(頸部)에 있는 파문은 교룡문이 탈바꿈한 추상적 형식이라는 것을 뚜렷이 알 수 있다. 즉 용의 대가리를 잘라내고, 둥근 점이나 갈고리 모양으로 그것을 대신하여, 형상을 단순화하였으며, 또한 규칙적인 쌍방연속도안을 넣었다.

반훼문(蟠虺紋)·우문(羽紋)·변형운문(變形雲紋)

동주 이후 청동기 문양 장식은 빽빽하며 정교하고 세밀해지며, 종류가 대단히 많아지고, 변화가 무궁해지는 추세로 나아간다. 개괄적으로 말하자면, 다음과 같은 두 종류의 기본 양식이 있다. 한 종류는 휘감기고 구부러지고 구불구불하고 둘둘 말린 작은 뱀들로 이루어진 반훼문 등과 같이 비교적 활발한 도형이다. 또 다른 한 종류는 삼각운문(三角雲紋)으로 된 정연하고 엄격한 도안이다. 전자는 대부분

이 얕은 부조 형식으로 만들어졌고, 후자는 대개 채색을 하거나 금을 박아넣어 호화롭고 고급스러우며 화려하다.

반훼문은 새로운 심미적 요구와 새로운 주조 기술에 적응하여 창조해낸 일종의 새로운 문양 장식인데, 그것은 기룡문(夔龍紋)이 축소되고 변형되어 이루어진 것이며, 도안이 단일한 구조여서 매우 간단하지만, 반복적으로 연속되고 빽빽하여, 기물 몸통의 넓은 면적을 장식하기 위해 만들어졌으며, 마치 채색 무늬 비단과 같이 화려하고 아름다운 효과를 나타낸다. 만약 이전의 기술 조건하에서라면 이처럼 복잡하고 품이 많이 드는 문양을 제작한다는 것은 물론 상상할 수도 없었다. 동주 시기에 출현한 이러한 형태의 문양 장식들은, 주

반리문(蟠螭紋)

반훼문(蟠虺紋)

우문(羽紋)

구연뇌문(勾連雷紋)

뇌유문(雷乳紋)

인면문(人面紋)

상문(象紋)

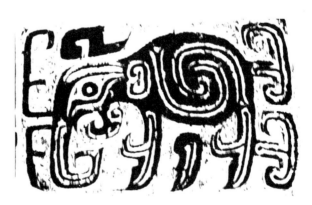

녹문(鹿紋)

선문(蟬紋) (2컷)

로 인영(印影-문양을 도장 찍듯이 찍어냄) 제조 방법을 채용하였는데, 낱개 단위의 문양을 사방으로 연속 배열하는 조합으로 만들었다. 문양 장식의 본체에는 과도하게 많은 층차를 추구하지 않았으며, 또한 주차(主次-주된 것과 부차적인 것)의 구분도 없었다.

반훼문과 동시에 유행한, 정교한 문양들 중에는 또한 일종의 우문(羽紋) 혹은 낭화문(浪花紋)이라고 불리는 문양 장식이 있다. 대개 낙문(絡紋-그물 무늬)으로 구획선은 긋는데, 부(瓿-단지 혹은 항아리)와 뇌(罍) 등의 용기에 장식되었다. 부조에 삽입된 도형이 비교적 복잡하여, 보기에는 마치 무수히 많은 섬세하고 작은 깃털이나 출렁이는 잔잔한 물결 같이 보이지만, 자세히 살펴보면 그 속에 희미하게 용의 대가리와 발톱을 볼 수 있으며, 실제로도 역시 용문이 변화하여 이

뇌(罍) : 청동 예기(禮器)의 일종으로 성주기(盛酒器)이며, 상당히 큰 편에 속하는데, 이(彝)보다는 작다. 아가리는 작고, 견부가 넓으며, 복부가 깊고, 권족이 있으며, 어떤 것은 뚜껑이 있다.

루어진 것이다. 단지 그것은 더 이상 원래의 무섭고 사나운 모습이 아니라, 순전히 일종의 장식일 뿐이다.

변형운문은 선을 둥근 것에서 모난 것으로 바꾸고, 대부분 삼각형·원형 또는 심형(心形-하트형)의 도안을 틀(테두리) 속에 새겼으며, 금·은 혹은 적동(赤銅-순수한 구리)으로 된 가는 실을 박아 넣거나, 혹은 녹송석(綠松石)을 상감하였다. 또한 어떤 운문은 약동적이고 유창한 자유로운 구조 형식을 취하였는데, 이러한 표현 기법은 곧장 한대(漢代)까지 연속된다.

사실(寫實)적인 문양 장식과 문자 장식

현실 생활에서 소재를 취한 문양들로는 또한 코끼리 문양[象紋]·사슴 문양[鹿紋]·토끼 문양[兎紋]·매미 문양[蟬紋] 등이 있다.

동주 시대의 청동기 문양 장식의 한 가지 중요한 발전은, 사회의 현실 생활에서 직접 소재를 취하거나 혹은 신화를 제재(題材)로 한 사실적 형상을 직접 표현했다는 점인데, 그 내용은 연회·뽕잎 따기·활쏘기·전쟁·수렵·주살[弋] 쏘기 등의 제재들을 포괄한다. 표현 방법에서 주요한 것들로는 얕게 평각(平刻)하는 방법, 색깔이 다른 금속 재료로 상감하는 방법, 침각(針刻)하는 방법 등 세 가지가 있다. 앞의 두 가지 방법은 대부분 호(壺)·감(鑑)·두(豆) 등의 기물들에 사용하는 방식으로, 북경 고궁박물원에 소장되어 있는 연악어렵공전문호(宴樂漁獵攻戰紋壺)가 그것의 유명한 대표 작품이다. 한대(漢代)의 화상석(畫像石) 예술이 이러한 표현 형식을 직접 답습하였다. 새겨 넣은 형상들은 주로 칼이나 송곳류의 날카로운 도구로 기벽이 매우 얇은 이(匜)나 반(盤) 등의 기물 위에 새겼으며, 묘사한 그림들은 비교적 정교하고 구체적이며, 전통의 회화 형식에 가깝다. 그러나 보존이 쉽지 않았기 때문에, 지금까지 완전한 형태로 남아 있는 작품이 매우 적

다. 이러한 종류의 문양 장식은 춘추 시대 중·말기에 처음 나타나기 시작하였으며, 전국 시기에 성행하였다.

청동기의 명문은 원래 모두 기복(器腹)의 안쪽 벽 또는 손잡이의 안쪽 등 잘 보이지 않는 곳에 새겼다. 동주 이후에는 풍조가 나날이 사치스러워지는데, 일부 청동기는 또한 명문을 장식으로 여겨 기물의 두드러져 보이는 위치에 새겼으며, 그것의 최초의 실제 사례는 춘추 시기 진(晉)나라의 난서부(欒書缶)이다. 이 기물의 몸통은 광택이 나며 장식 문양이 없고, 경부(頸部)와 견부(肩部)에 5행 40자의 명문이 새겨져 있는데, 필획을 황금으로 채워 넣어 매우 아름다워 보인다. 장식화(裝飾化)의 수요에 상응하여, 문자의 구조도 도안화되기 시작한다. 춘추전국 시기에 오(吳)·월(越)·초(楚)·채(蔡)·송(宋) 등 제후국가의 귀족들이 사용한 병기(兵器)에 금으로 박아 넣은 조충전(鳥蟲篆) 서체의 명문(銘文)은 장식을 위하여 만든 것이다. 이러한 풍조는 한대까지 줄곧 이어지는데, 어떤 청동기의 명문은 문양 장식과 구별하기 어려운 정도까지 발전한다.

조충전(鳥蟲篆) : 조서(鳥書) 혹은 조충서(鳥蟲書)라고도 불리며, 선진(先秦) 시기 전서(篆書)의 변형체이다. 금문(金文)의 일종으로, 특수한 미술 서체에 속한다.

| 제3절 |

청동기의 설계 구상

상(商)·주(周) 시대의 장인들은 원시 사회의 도기들로부터 청동기의 제조에 적합한 조형 양식을 참고하였지만, 그러나 그들은 반드시 그것을 개조하여, 그것이 새로운 시대의 요구를 체현할 수 있도록, 의식 형태의 의의를 갖는 새로운 형식을 이루어냈다. 동시에 청동 재질의 특징을 충분히 인식하고 사용하는 데에는 또한 오랜 기간의 시험과 개량의 과정이 요구되었다.

정(鼎)을 예로 들자면, 이와 같은 인식과 개량 과정은 2천 년 동안 계속되는데, 그 변화 발전의 과정은 사회의 관념과 심미 의식의 변화를 반영하고 있으며, 그와 동시에 정 자체의 성격에도 또한 변이(變異)가 발생했다.

청동정(青銅鼎)은 흙으로 만든 도정(陶鼎)과 도격(陶鬲)의 형식을 참고하였는데, 원복정(圓腹鼎-복부가 둥근 정)과 분당정(分檔鼎) 등 다양한 양식들이 있다. 이후에 방정(方鼎) 양식을 창조해냄으로써 비로소 도기 제조의 법도에서 벗어나 더욱 독립적인 발전의 길로 나아간다. 대형 심복원정(深腹圓鼎-복부가 깊고 둥근 정)과 방정은 청동정의 종류들 중에서 가장 주요한 조형 양식이다.

원복정은 가장 먼저 출현했지만, 상대 후기에 이르러서야 비로소 가장 완미한 상태로 발전하게 되며, 그 이전에는 그것에도 또한 여러 가지 부족한 점들이 있었다. 초기의 원정(圓鼎)은 일반적으로 대부분이 귀가 작고, 복부가 깊으며, 다리가 짧고 뾰족한 공심추족(空心錐

분당정(分檔鼎) : 그 형상이 밥을 짓는 취식기(炊食器)인 격(鬲)과 비슷하여 격정(鬲鼎)이라고도 하며, 그 형상은 일반적으로 아가리가 크며 바깥쪽으로 기울어져 있고, 세 개의 속이 비어 있는 다리가 있어, 끓이고 가열하는 데 편리하도록 되어 있다. 기체(器體)의 하부가 다리를 중심으로 굵은 원체(圓體)로 나뉘어 있는 것처럼 보인다.

공심추족(空心錐足) : 속이 비어 있으며, 모양이 송곳처럼 뾰족한 형태의 다리.

202 중국미술사 1 : 선진(先秦)부터 양한(兩漢)까지

도철문정(饕餮紋鼎)

商

높이 48cm

1974년 호북 황피(黃陂)의 반룡성(盤龍城)
에서 출토.

호북성박물관 소장

足) 형식으로, 전체 조형이 비교적 단순하고 약할 뿐만 아니라, 또 한
가지 확실한 결함은, 정면에서 볼 때 두 귀와 세 개의 다리가 모두 대
칭이 아니라는 점이다. 그것은 주로 거푸집을 만들어 주형을 뜨는 방
법과 관련이 있다. 초기에 정을 제조할 때는 '벽범과족포저주법(壁范
過足包底鑄法)'을 채택하였는데, 즉 이것은 삼족(三足)을 기준으로 하
며, 세 조각의 벽범(壁范)으로 잘라진 정의 바닥 중심을 감싸는 것이
다. 귀[耳]와 다리[足]의 배치는, "하나의 다리는 하나의 귀로부터 수
직선 아래에 두고, 나머지 두 개의 다리는 다른 한 귀의 양 옆에 나
누어 배치하여", "귀와 다리가 네 개의 점에 배열되는 방식"을 이룬

다.(郭寶均, 『商周銅器群綜合研究』, 제1·2장, 文物出版社, 1981 참조.) 이렇게 제작된 정은, 귀와 다리 모두가 대칭을 이루는 감상 각도를 상실하게 하여, 전체 조형 효과에 영향을 미쳤다. 기타의 다리가 세 개인 기물들, 예컨대 격(鬲)·작(爵)·가(斝) 등도 또한 똑같은 문제가 있었으나, 그 결함이 정(鼎)류처럼 그렇게 뚜렷하지는 않았다. 정의 송곳형 다리[錐形足]는 속이 채워진 실심(實心)의 도정(陶鼎) 모형을 안쪽 주조틀[內范]로 사용했기 때문에, 안쪽 공간은 더욱 작고 짧아서, 사용하기에 불편할 뿐만 아니라 또한 겉모양에도 영향을 주었다.

상대 중·말기에, 주조 기술의 개선으로 인해 조형의 설계에서도 참신한 성취를 이루었다. 삼각형의 정복저범(鼎腹底范-정의 복부 바닥의 형틀)을 더함으로써, 세 조각의 벽범(壁范)들로 하여금 분할상에서 비교적 쉽게 귀와 다리의 대칭 배치를 해결할 수 있게 했고, 조형이 장중하고 안정되어 보이는 외관 효과를 증대시켰다. 여기에 상응하여 또한 정(鼎)의 각 부분들의 조형과 비례의 관계도 개선되었다. 아가리가 두꺼워지고, 귀 부위가 높아졌으며, 상단이 조금 두꺼워짐과 함께 약간 바깥쪽으로 벌어졌다. 또한 복부가 얕아져서, 삼족과 대략 높이가 비슷해졌으며, 송곳 모양의 추족(錐足)이 기둥 모양의 주족(柱足)으로 변하였다. 이러한 변화의 또 한 가지 목적은, 기물의 부피감을 증강시키는 데 있었다. 적당하게 운용한 과장의 기법은 세부의 구조와 척도(尺度)를 변화시켜, 그것이 실제 부피에 비해 훨씬 크고 훨씬 중후해 보이도록 해주었고, 따라서 원래의 생활 실용 취사도구 성격을 벗어나, 훨씬 더 예기(禮器)의 특색을 갖추었다.

사모무정(司母戊鼎)

상(商)나라 왕들이 주조하여 조상에게 제사를 지내는 데 사용한 청동기들 가운데, 대형 방정(方鼎)이 중요한 지위를 차지했는데, 유명

부호소형원정(婦好小型圓鼎)

商

전체 높이 12cm

1976년 하남 안양의 부호(婦好) 묘에서 출토.

한 것들로는 사모무정(司母戊鼎)·사모신정(司母辛鼎)·우방정(牛方鼎)·녹방정(鹿方鼎) 및 신간대방정(新幹大方鼎) 등이 있으며, 모두 상대의 귀족 노예수들의 대묘에서 발견되었다.

사모무정은 이미 알려진 것들 중 부피가 가장 큰 삼대(三代)의 청동기이다. 1939년 하남 안양 무관촌(武官村)에서 출토되었는데, 상나라 왕 무정(武丁 : 일설에는 '文丁'이라고도 함)이 어머니에게 제사를 지내기 위해 만든 대형 예기이다. 정의 조형이 매우 장엄하고 중후하다.

사모무정(司母戊鼎)

商

전체 높이 133cm

1939년 하남 안양(安陽)에서 출토.

중국 국가박물관 소장

이 정은 전체 높이가 133cm이며, 정복(鼎腹)의 정면 길이가 112cm, 측면 길이가 79.2cm, 무게가 875kg이다. 그 조형의 특징은 곧추선 귀[立耳]·방형 복부·기둥형의 주족(柱足)이며, 정의 복부 주위에는 비릉(扉棱-날카롭게 튀어나온 모서리)이 튀어나와 있다. 두 귀는 넓고 두꺼우며, 바깥쪽 옆에는 두 마리의 호랑이가 함께 한 사람의 머리를 물고 있는 문양 장식으로 꾸며져 있다. 아가리 부위는 한 가닥의 방릉(方棱-네모나게 튀어나온 모서리)으로 되어 있고, 안쪽 측면은 비탈면 형태를 나타내어, 정의 벽(壁)을 훨씬 중후하게 느껴지도록 해준다. 정의 복부 아래 부분은 안쪽으로 약간 오므라들어, 중량이 안전하게 네 개의 주족 위에 자리잡도록 하였다. 정의 복부 사면(四面)에는 각각 도철(饕餮)·우수(牛首-소 대가리)·기룡(夔龍)으로 이루어진 테두리형[框形]

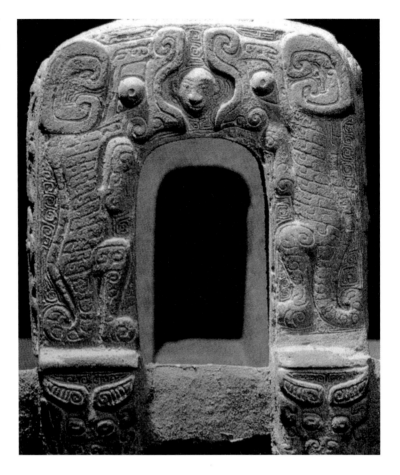

장식이 있고, 주요 부위를 공백으로 남겨 놓아, 넓은 면적을 무늬가
없는 상태로 두었다. 네 다리의 위쪽은 수두형(獸頭形)으로 만들었고,
그 아래에는 세 가닥의 줄무늬가 있다. 전체 장식 문양은 신비감으로
충만해 있고, 구도상으로는 복잡함과 간소함이 적절하게 섞여 있으
며, 시원스럽고 대범하다.

　　사모무정은 상대 후기의 대표성이 강한 조형 양식으로, 정주(鄭
州)에서 출토된 초기의 대방정(大方鼎)에 비해, 그 설계면에서 발전하
고 성공한 부분들을 찾아볼 수 있다.

　　상대 초기의 도성인 오늘날의 하남 정주(鄭州)에서 땅광에 저장되
어 있던 청동대방정 네 건이 출토되었는데, 높이는 모두 1m 정도이다.

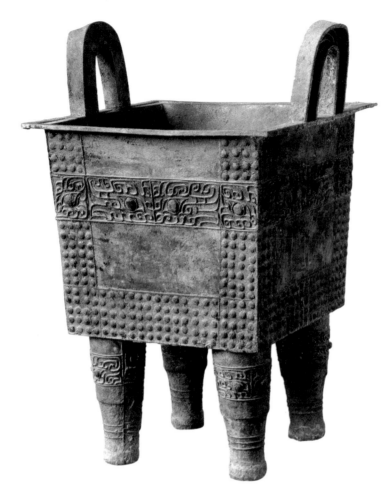

정주대방정[鄭州大方鼎 : 두령방정(杜嶺方鼎)]

商

전체 높이 100cm

1974년 하남 정주의 장채(張寨) 앞쪽 거리에서 출토.

모양은 방두(方斗) 형상이며, 복부가 깊고, 아가리는 바깥으로 꺾여 있어 순부(脣部-아가리의 입술에 해당하는 부분)의 테두리가 넓고, 귀는 곡조형(曲槽形-둥근 구유 형태)이며, 기둥형 다리[柱足]는 속이 비어 있는데, 그것이 기복(器腹)과 서로 연결되는 부분에는 한 겹 더 두껍게 둘러 견고하게 하였다. 정주의 방정은 설계와 제작 기술 모두에서 그 전에 비할 수 없을 정도로 높은 수준에 도달했지만, 사모무정과 비교하면 또한 초기 청동기의 성숙하지 못한 특징이 뚜렷이 드러난다.

기물의 몸통 비례를 전체적으로 가늠해보면, 정주방정(鄭州方鼎)은 복부가 깊고, 중심이 아래쪽에 쏠려 있어, 시각적인 느낌이 마치

어린아이의 신체 비율과 비슷하며, 사모무정은 곧 성인의 신체 비례에 가깝다. 정주방정의 복부 각 면에는 U자형에 유정문(乳丁紋-마치 젖꼭지처럼 올록볼록한 문양)으로 하나의 테두리를 둘렀고, 위쪽 약 3분의 1 지점에는 한 줄로 도철문을 첨가하여, 복부의 한가운데의 공백을 상하로 분할하고 있다. 정의 복부 한가운데를 위에서부터 아래로 살펴보면, '공백-도철문 장식띠-공백-유정문 장식띠'의 네 단락으로 구성되어 있는데, 그 비례가 대략 2:2:3:2이다. 만약 맨 윗부분의 공백을 잘라버리고 또한 기둥형 다리의 길이를 줄이면, 바로 사모무정이 채용한 길이와 너비의 비례이다. 척도·비례 관계에 변화를 주면 현저하게 다른 심미적 표현이 이루어진다.

정의 몸통 구조의 세부는 사모무정에서 또한 중요한 변화를 보인다. 첫째는 아가리가 넓어진다는 점이다. 둘째는 정의 귀가 두터워지며, 위치가 뒤쪽으로 이동하여, 귀의 하단 부분이 정의 벽 양 옆에 뚜렷하게 겹쳐서 덧붙여졌다는 점이다. 셋째는 네 개의 다리가 변추형(變錐形)에서 원주체(圓柱體)로 바뀌어, 정의 복부 하단의 사각 모퉁이까지 바깥쪽으로 이동하게 되며, 다리 위쪽의 장식 부위도 또한 적당하게 조정되어 만들어졌다는 점이다. 설계자는 다방면으로 노력하였는데, 물리적 구조에서부터, 나아가 시각 심리적으로도 작품의 안정감과 웅혼하면서도 방대한 기세를 강화하여, 정(鼎)의 조형도 또한 선진(先秦) 시대의 장대하고 아름다운 건축의 느낌을 갖게 하였으며, 이렇게 함으로써 시대가 부여한 특정한 정신적 내용까지도 체현하였다.

우정(盂鼎)·모공정(毛公鼎)

우정(盂鼎)의 조형은 서주 초기에 가장 유행한 대형 원정(圓鼎) 양식인데, 그 형제(形制-형상과 구조)의 특징은 상대 후기의 무사자정(戊嗣子鼎)에 이미 갖추어져 있다. 서주 이후까지도 기본 형식은 변하지

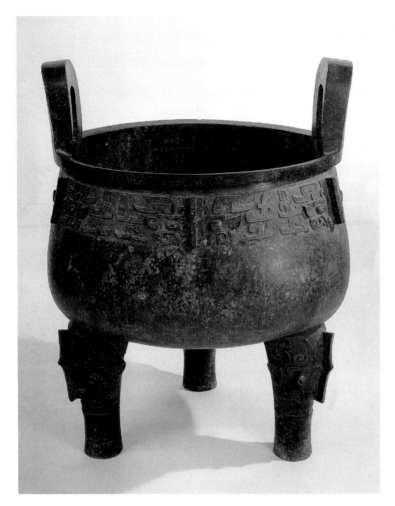

우정(盂鼎)

西周

전체 높이 101.9cm

섬서 기산(岐山)의 예촌(禮村)에서 출토되었다고 전해짐.

중국 국가박물관 소장

않았으나, 오히려 세부 처리에서는 모두 더욱 엄격하게 다듬어지고 개선되는데, 우정과 같은 형제를 가진 것들로는 덕정(德鼎)·근정(董鼎)·외숙정(外叔鼎)·순화수수반대정(淳化獸首鋬大鼎) 등이 있다.

　우정(盂鼎)류 조형 양식의 기본 특징은 모두 귀가 곧추서 있고[立耳], 복부가 원형이며, 주족(柱足)이라는 점이다. 귀 부위는 위쪽 끝이 약간 넓고, 바깥으로 미세하게 벌어져 있으며, 하단은 복부의 안쪽 벽에 붙어 있다는 것이 매우 명확한 차이점이다. 아가리는 비교적 넓고, 상부는 사면(斜面)을 나타내며, 아가리의 아래 부위는 미세하

게 안쪽으로 좁아지다가, 복부에 이르러 팽창하여, 탄력성과 힘이 넘치는 곡면을 이루고 있다. 우정의 구경(口徑)은 78.4cm, 복경(腹徑)은 83cm이고, 윤곽의 변화가 완만하다. 또 다른 한 건의 서주 초기의 중기(重器)인 외숙정(外叔鼎)은 아가리 아래의 복벽(腹壁)이 직선으로 되어 있으며, 하단에 이르러서 비로소 둥근 바닥으로 변환하는데, 그 모가 나고[方] 둥근[圓] 변화는 더욱 강건한 아름다움을 보여준다. 세 개의 다리가 붙어 있는 정(鼎)의 안쪽 바닥은 오목하게 파여 있으며, 또한 한 겹 두껍게 테두리를 둘렀고, 상부에는 부조로 새긴 도철문과 아울러 높게 솟은 모서리인 비릉(扉棱)이 있으며, 그 아래는 세 가닥의 줄무늬가 있고, 다리의 바닥 부분은 또한 거칠게 처리하였는데, 이것은 주족(柱足)으로부터 수제형족(獸蹄形足-짐승의 발굽 형태의 다리)으로 변화해가는 과정을 나타내주는 것이다. 순화대정(淳化大鼎)은 높이가 122cm, 무게는 226kg으로, 정의 복부에는 짐승 대가리 모양으로 된 세 개의 커다란 손잡이가 있는데, 초기의 대정(大鼎)들에서 뚜렷이 보이는 형제(形制)이다.

우정류의 장식 기법은 서로 비슷한데, 모두 아가리 아래에 한 가닥의 도철이나 기룡의 장식띠를 둘렀고, 기복(器腹) 부분은 광택이 나고 장식이 없다. 다리 부위의 상단에는 도철문이 부조로 새겨져 있고, 양쪽 귀의 바깥 부분은 쌍을 이룬 호랑이 등의 문양으로 장식되어 있다. 서주 후기의 대극정(大克鼎)·우정(禹鼎) 등은 여전히 우정(盂鼎)의 조형 양식을 답습하고 있으나, 장식 기법은 달라, 모두 아가리 아래를 절곡문(竊曲紋) 장식띠로 꾸몄고, 복부에는 넓은 면적의 파문(波紋 : 環帶紋)을 새김으로써, 더욱 선명하게 서주 시대의 특색을 표현해냈다. 대극정 조형의 중후하고 웅장한 모습은, 서주 후기의 청동기들에서 뚜렷이 보이는 것이다.

우정(盂鼎)·덕정(德鼎)·근정(堇鼎)·우정(禹鼎)·대극정(大克鼎) 등의

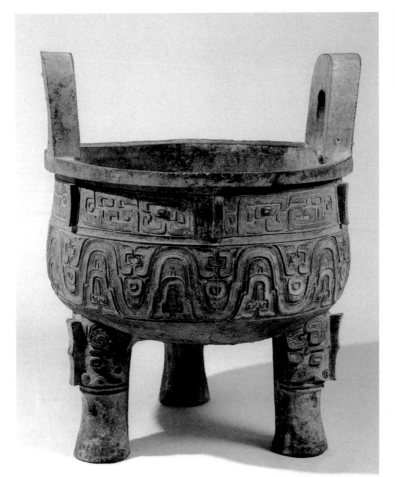

대극정(大克鼎)

西周

전체 높이 93cm

상해박물관 소장

청동기 명문은 서주의 수많은 중요한 역사적 사실들과 관련이 있어,
중요한 역사 문화적 가치를 지니고 있다. 이처럼 형태가 거대하고 조
형이 우아하며 장중한 기물을 선택하여 명문을 새겼는데, 그 내용으
로부터 이러한 종류의 대형 원정(圓鼎)들이 서주의 청동기들 중에서
매우 중요한 지위를 차지했다는 것을 알 수 있다.

　모공정(毛公鼎)·송정(頌鼎)류의 청동정(靑銅鼎)의 조형은 더욱 조화
롭고 우아한 심미 취향을 표현해냈다. 그것들은 우정(盂鼎) 유형에 비
해 한 걸음 더 발전한 것으로, 복부는 반구형(半球形)이고, 세 개의 다

리는 수제형(獸蹄形)으로 바뀌었다. 전체 기물의 몸통은 우아하고 아름다우며 유창하면서도 윤곽 곡선의 변화가 풍부하다. 문양 장식은 또한 매우 간결하여, 모공정은 단지 아가리의 아래에 두 가닥의 줄무늬만으로 장식하였고, 그 사이를 중환문(重環紋)으로 채워 넣었다. 송정(頌鼎)도 단지 줄무늬만으로 장식하였다. 장식이 줄어듦과 동시에, 청동 재질의 제련과 주조는 더욱 높은 수준을 요구하게 되었다. 설계 풍격의 변화는 서주 예술의 시대적 특색을 충분히 체현해냈지만, 그 발전의 좋지 않은 한 측면은, 즉 초라하며 볼품없고 조잡한 방향으로 나아갔다는 점이다.

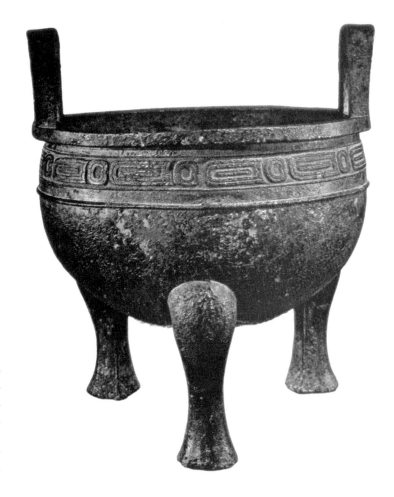

모공정(毛公鼎)
西周
전체 높이 53.8cm
섬서 기산(岐山)에서 출토되었다고 전해짐.
대북(臺北) 고궁박물원 소장

동주 이후에는 점점 정(鼎)의 양식이 다양화되기 시작하며, 문양 장식은 더욱 정밀하고 복잡해지는데, 주요한 것은 실용적 기능의 요구에 따라 정의 척도(尺度)·부피와 각 부분들의 구조를 결정했다는 점이다. 예를 들면 보온을 위하여 뚜껑을 추가하거나, 편리함을 위하여 곧 뚜껑을 취하였으며, 뚜껑의 꼭대기에는 짐승 모양의 둥근 손잡이[紐]를 만들었다. 마주 들기 편리하도록 하기 위하여 정의 귀를 입이(立耳-곧추세운 귀) 형태에서 부이(附耳-몸통에 덧붙인 귀)로 바꾸었으며, 어떤 것은 복부에 또한 환이(環耳-고리 모양의 귀)를 추기히였다. 정의 전체적인 조형의 조화를 결정하는 것은 정의 복부 구조와 부피인데, 높이와 너비의 비례·기복(器腹)의 높낮이·바닥 모양의 둥글거나 평평함을 포괄한다. 그런데 풍부한 설계 구상을 가장 뚜렷이 드러내줄 수 있는 것은 귀와 다리 등 부위의 각종 변화이며, 이로 인해 다른 심미 정취를 뚜렷이 보여준다. 예를 들면 증후을(曾侯乙) 묘에서 출토된 승정(升鼎 : 䱷)은 모두 아홉 건인데, 그 조형의 특징은, 벌어진 입[敞口], 두툼하고 모가 난 입술[方脣]에, 복부가 매우 얕으며, 허리가 잘록하고, 바닥은 크고 평평하다. 두 귀는 매우 힘차게 바깥쪽으로 벌어져 나와 있고, 다리는 수제형(獸蹄形)으로 만들어 매우 굵고 웅장하며 힘이 있다. 정의 복부에는 녹송석(綠松石)을 상감한 문양 장식이 있고, 네 개의 입체 용형(龍形) 장식물들이 있다. 전체적인 구조는 대부분 똑바른 직선이며, 전환과 꺾임이 명확하고 시원시원하여, 일종의 호방하면서도 강건한 기세를 갖추고 있다. 출토 당시 아가리에는 뚜껑이 없었고, 정의 내부에는 각기 다른 동물의 뼈들로 채워져 있었는데, 이는 귀족이 제사를 지낼 때 사용한 '정정(正鼎)'으로, 바닥이 평평하고[平底] 복부가 얕은 조형이어서, 그 속에 실물을 담아 전시하기에 편리했으며, 감상하는 효과를 증강시켜주었다.

하남 석천(淅川)의 하사(下寺)에서 출토된 왕자오정(王子午鼎)의 조형

이 이것과 유사하다. 북경 고궁박물원에 소장되어 있는 신정대정(新鄭大鼎)은 제사용 육류를 끓이던 확정(鑊鼎)류에 속하는데, 복부가 깊고 바닥이 둥근 형식을 취하고 있다. 이 정은 비록 부피가 크지만, 구조상 곳곳에 실용적인 필요를 고려하여 교묘하게 처리하였다. 두 귀는 매우 많은 작은 절면(折面)들로 만들었으며, 하단은 갈고리 형태로 파내어, 아가리 아래의 오목한 홈 속에 견고하게 붙였고, 복부의 또 다른 양쪽에는 한 쌍의 고리형 손잡이[環紐]를 추가하였다. 또 복부 아래에 있는 세 개의 다리는 비교적 짧은데, 약간 안쪽으로 들어가 있어 비교적 솜씨가 뛰어나 보이며, 몸통은 정밀한 반훼문(蟠虺紋)으로 장식하여, 사람들에게 한층 조화롭고 우아한 느낌을 준다. 전국

착금은운문유류정(錯金銀雲紋有流鼎)
戰國
높이 11.4cm
1981년 하남 낙양시(洛陽市) 소둔(小屯)에서 출토.
낙양시 문물공작대 소장

시기에 이르러 약간 치밀하게 장식된 작은 정들이 출현하는데, 예를 들면 1966년 섬서(陝西)의 함양(咸陽)에서 출토된 착금은운문정(錯金銀雲紋鼎)은 조형이 매우 아름답고, 문양 장식이 공교하고 화려하며, 몸통 전체를 금은사(金銀絲)로 상감한 연판문(蓮瓣紋)·삼각문(三角紋)·운문(雲紋)으로 장식하였다. 활발하고 부드러운 아름다움을 추구하는 심미 취향은 전국 시대부터 한대(漢代) 초까지 전체 사회에 넓게 퍼져 있었다. 그러나 동시에 또한 다른 종류의 설계 방법도 유행하였는데, 즉 기물 전체에 아무런 장식도 하지 않고, 기물 위에 금·은만으로 도금한 것인데, 그 정교하고 아름다운 조형과 눈길을 사로잡는 금빛으로 그 기명(器皿)의 화려하고 귀함과 주인의 범상치 않음을 과시하였다. 이후 청동기에 금·은을 박아 넣고 도금하는 기술은 전통 공예 미술의 장식 기술이 되어, 쇠퇴하지 않고 줄곧 유행한다.

상·주 시대의 청동기들 가운데 중요한 지위를 차지하는 주기(酒器) 중에는, 준(尊)의 조형이 가장 독창성이 풍부하여, 각 시대마다 모두 몇

몇 걸작들이 있다.

준은 고(觚)의 조형으로부터 탈피하여, 부피가 커졌고, 방형과 원형 두 종류가 있다. 그 장기간의 발전 과정에서도, 기본 조형은 크게 변화하지 않았으며, 그 설계의 뛰어난 점은 주로 세부의 구조 처리와 풍부한 장식 기법에 있다.

사양방준(四羊方尊)·용호준(龍虎尊)

사양방준과 용호준은 상대(商代)의 방준(方尊)과 원준(圓尊) 두 종류의 조형들 가운데에서 성공적인 작품들이다. 외형은 현저하게 다르지만, 설계기법상에서는 또한 공통점이 있다.

사양방준은 조형이 웅대하고 화려하며, 형체가 거대하고, 문양 장식이 정교하고 섬세하며, 빛깔과 광택이 거무스레하고, 동(銅)의 질은 순도가 높다. 그 설계에서 힘을 쏟은 부분은 준의 견부와 복부에 있는 네 마리의 용과 네 마리의 양이다. 양은 준의 복부 네 모서리에 장식되어 있는데, 입체의 양 대가리가 그릇 표면에서 돌출되어 있으며, 소용돌이처럼 말려진 양의 뿔과 아름답고 화려한 비릉(扉稜)은 준의 형상으로 하여금 활발하고 다양한 자태를 갖게 해준다. 양의 표현은 사실성에 중점을 두었을 뿐만 아니라, 또한 장식성도 풍부하여, 기물의 몸통에 있는 운문(雲紋)·인문(鱗紋)은 양의 몸통과의 결합이 매우 적절하며, 견부와 복부에는 볏이 높이 솟은 조문(鳥紋)으로 장식하여, 또한 신비한 분위기를 더욱 물씬 풍기게 해준다. 설계자는 다양한 각도에서의 감상 효과에까지 주목하여, 양의 몸통과 다리 부위의 관계를 교묘하게 해결하였는데, 각 한 마리의 양마다 두 개씩의 발굽을 만들어냈다. 준의 모서리가 꺾여지는 지점에서 보면, 각각의 양들은 모두 앞쪽 발이 노출되어 있어, 마치 준의 안쪽에서 사방으로 뛰어나가는 듯이 보인다. 그리고 사방의 면(面)들을 보면,

사양방준(四羊方尊)

商

높이 58.3cm

1938년 호남 영향(寧鄕)의 월산포(月山鋪)
에서 출토.

중국 국가박물관 소장

서로 등진 두 마리 양들의 복부가 서로 연결되어 있으며, 또 일종의 착시 현상을 일으켜 각각의 양들이 모두 앞뒤 다리를 가진 것처럼 보이게 함으로써, 불완전한 느낌을 피할 수 있도록 하였다.

준의 아가리는 활짝 벌어져 있고, 능형(棱形)의 방순(方脣)은 준의 목 부위 네 벽에서부터 여덟 개의 매우 긴 비릉(扉棱)들이 떠받치고 올라간다. 비릉은 아가리에서부터 시작되어, 중간에 양의 대가리 및 용의 대가리와 접하며, 곧바로 기물의 다리까지 뻗어 있어, 준 전체의 조형을 완전하게 하나로 통일시키는 데 중요한 작용을 한다.

준의 아가리 각 변의 길이는 52.4cm이고, 여기에 비릉의 튀어나온 부분을 더하면 준의 높이(58.3cm)와 거의 비슷하다. 아가리 아래의, 준의 머리 부분이 완만하게 호(弧)를 이루고 있는 데서 오는 매우 강건한 느낌은, 준의 다리 부분의 강하고 곧은 직선 구조와 멀리 떨어져서 서로 호응하고 있다. 또한 변화가 풍부한, 준의 복부에 있는 네 마리의 양들과 네 마리의 용들은 서로를 돋보이도록 보완해주어, 부드러운 가운데 강하고, 변화하는 가운데 변하지 않으며, 복잡한 가운데 간결하고, 모가 난 가운데 둥근 것이 깃들어 있어, 통일감과 리듬감이 대응하도록 형성되어 있다.

용호준(龍虎尊)은 같은 시기의 또 하나의 성공한 모범 사례이다.

이것은 하나의 완미(完美)한 원준(圓尊)의 조형이지만, 그것과 사양방준은 총체적인 조형의 심미 효과면에서는 다른 점이 있다. 즉 사양방준은 몸통 주변이 온통 엄격하고 단정하며 세밀한 문양 장식들로 가득 채워져 있어, 기개가 넘치고 차분하며 웅장하고 화려하며 부귀해 보인다. 이에 비해 용호준은 소박함과 화려하고 복잡함의 대비 속에서 장식의 주제(主題)가 돌출되도록 하는 것을 더욱 중시하였으며, 공백의 분포를 늘렸다 줄였다 하여, 절주(節奏-리듬감)가 분명하며, 심미 효과가 더욱 온화하고 조화롭다.

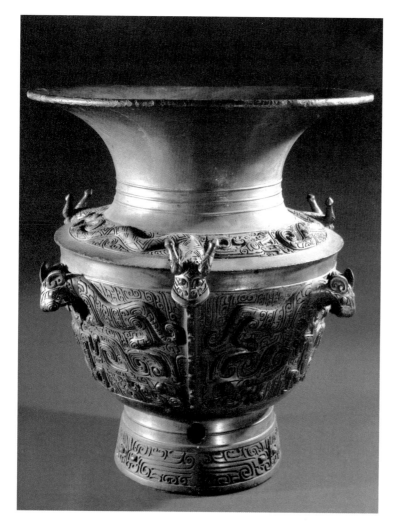

용호준(龍虎尊)

商

높이 50.5cm

1957년 안휘 부남현(阜南縣)에서 출토.

중국 국가박물관 소장

용호준의 경부(頸部)에는 광택이 나는 넓은 면이 있으며, 하단에는
세 가닥의 줄무늬가 있고, 그리고 견부와 복부, 복부와 다리가 전환
하는 부분에는 모두 한 가닥의 매우 넓은 공백을 남겨두어, 마치 음
악의 쉼표와 같은 역할을 하며, 아울러 세 부분의 장식의 구별이 매
우 선명하여, 더욱 독립성을 띤 것으로 보인다.

용호준은 장식 기법상에서, 사양방준과 마찬가지로 견부(肩部)의
용문(龍紋)과 준(尊) 복부의 주체 장식이 조합 관계를 형성하고 있다.
그 두 부분의 장식은 모두 입체 조각과 부조(浮雕)와 선각(線刻)이 서

로 결합된 것이다. 견부에는 세 마리의 꿈틀거리는 용(龍)이 있고, 그 사이에는 부조로 기룡문(夔龍紋)이 새겨져 있다. 복부에는 호랑이가 사람을 물고 있는 문양[虎噬人紋]들이 세 조(組)가 있는데, 호랑이는 대가리가 하나이고 몸통은 둘이며[一首雙身], 호랑이의 입에는 발가 벗은 채로 무서워 떨고 있는 한 사람의 형상이 물려 있고, 그 사이의 공간은 도철문으로 채워져 있다. 권족(圈足)에는 단지 한 가닥의 비 교적 간단한 선각(線刻)의 도철문 테두리가 둘러져 있다. 그 설계에서 특별히 뛰어난 곳은 견부와 복부 두 부분에 문양 장식을 삽입하여 호응하도록 한 곳이다. 견부에 튀어나와 있는 용의 대가리는 바로 두 마리의 호랑이 꼬리가 등지고 있는 곳에 있다. 호랑이가 사람을 물고 있는 문양을 정면으로 볼 경우, 견부의 양 옆으로 튀어나와 있는 용 의 대가리는 좌우 대칭이다. 각도를 한번 바꾸어서 보면, 용의 대가 리를 중앙에 놓을 경우(왼쪽 사진처럼—역자), 그 대가리 아래에 똑바로 한 가닥의 비릉(扉棱)이 있는데, 좌우에 서로를 마주보고 있는 두 마 리의 기룡이 비릉을 축으로 삼아, 하나의 도철문을 구성하고 있다. 이때, 복부에 돌출되어 있는 두 개의 호랑이 대가리는 또한 양측에 서 대칭을 이룬 입체 장식이 된다. 어느 각도에서 보아도, 형상은 모 두 대칭적이고 완정하다.

하준(何尊)·이방준(盠方尊)·증후을준(曾侯乙尊)

서주 시기에는 여전히 원준과 방준의 조형 양식들이 남아 있었으 며, 원준이 비교적 많았지만, 조형은 앞선 시기와 약간 달랐다. 즉 준 의 복부가 축소되었으며, 목과 다리 부분의 경계가 매우 불명확해지 고, 또한 어떤 것은 중심을 복부 아래쪽으로 옮겼다. 이러한 종류의 조형은 후대의 공예 미술 작품들에서 즐겨 모방하는데, 예를 들면 명·청대의 자기(瓷器) 가운데 화고(花觚)는 주대의 원준(圓尊) 조형을

모방한 것이다.

서주 때의 동준(銅尊)은 일반적으로 장식이 비교적 간단하지만, 또한 화려한 것도 있는데, 예를 들면 하준(何尊)·이방준(盉方尊)은 모두 아가리는 원형이고 몸통은 방형인 구원방체(口圓方體)의 형태를 취하였다. 하준은 전체가 아름다운 은백색이며, 위에서부터 아래로 초엽문(蕉葉紋)·잠문(蠶紋)과 도철문이 장식되어 있다. 순부(脣部)와 다리 아래에는 모서리[棱]가 솟아 있고, 주요 문양 장식은 대부분 기물의 표면 위에 부조로 돌출되게 새겼는데, 네 가닥의 매우 높은 비릉(扉棱)들은 곧 그것의 가장 강력한 장식 요소이다. 이방준에도 또한 그 몸통 주변이 온통 문양 장식들로 가득 채워져 있으며, 돌

하준(何尊)
西周
높이 38.8cm
1963년 섬서 보계(寶鷄)에서 출토.
보계시박물관 소장

출된 비릉이 있다. 그 복부의 한가운데에는 하나의 가장자리가 화려한 원와문(圓渦紋)이 있는데, 이것은 같은 조(組)에 속한 기물들의 공통된 특징이다. 이방준의 양 옆에는 위쪽으로 부드럽게 말아 올린 코끼리 코 모양의 손잡이들이 있고, 그 아래에는 고리가 걸려 있어, 마치 두 가닥의 바람에 휘날리는 오색 비단 같다. 이러한 종류의 장식물은 또한 그것과 함께 출토된 이방이(鬟方彝)와 서주 시기의 또 다른 일부 동기(銅器)들에서도 볼 수 있는데, 그것은 조형을 더욱 돋보이게 해주는 작용을 함과 동시에, 장중한 가운데 활동적인 분위기를 더해준다.

이러한 기물들은 설계상에서 당연히 성공적인 부분들이 있지만, 기세와 정신력에서는 상대(商代) 전성기의 작품들에 비하여 현저하게 부족하다.

전국 시대 초기의 증후을(曾侯乙) 묘에서 출토된 청동준반(靑銅尊盤)은 실랍법(失蠟法-148쪽 참조) 주조 기술과 뛰어난 분주(分鑄-부위별로 나누어 주조하는 방법)·용접 기술을 응용하였는데, 그 주조 기술이 너무나 정교하여 사람이 만들었다고 보기 어려울 정도이며, 또한 심미 각도의 요구에 따라 번잡함을 마다하지 않았다.

실랍법으로 주조한 청동기의, 이미 알려진 최초의 실례는 하남(河南) 석천(淅川) 하사(下寺)에서 출토된 동제(銅製) 금(禁-156쪽 참조)·잔(盞)·승정부수(鼒鼎附獸)·대구(帶鉤) 등이다. 동금(銅禁)은 춘추 시기 초나라 영윤공자(令尹公子) 오(午)의 부장품으로, 기원전 552년에 매장되었는데, 전체 길이는 131cm, 전체 너비는 67.6cm이고, 몸통의 길이는 103cm, 몸통의 너비는 46cm이다. 몸통 주변을 5층의 동제 줄기[銅梗]들로 떠받쳤으며, 서로 붙여서 연결하였고, 여러 층으로 투각한 반훼문(蟠虺文)으로 구성하였다. 문양의 형상은 마치 공중에 떠 있는 듯하며, 더할 수 없이 정교하고 세밀하다. 이러한 종류의 전에 없이

매우 뛰어난 제작 기법은 귀족들이 권세와 재부(財富)라는 새로운 자본을 과시하기 위해 이루어진 것인데, 그것들은 실제로 이미 실용 목적으로부터 벗어나 귀중한 장식품이 되었다.

증후준반(曾侯尊盤)은 준(尊)과 반(盤)의 두 기물들로 이루어진 한 세트의 빙주(氷酒) 용구로, 두 기물 모두 실랍법 주조를 응용하여, 두 가지 기물을 합친 설계 구상을 체현하였다. 준의 주체 부분은 호화로운 아가리 부위·긴 목·둥근 복부·높은 권족(圈足)으로 되어 있다.

증후준반(曾侯尊盤)
戰國
준의 높이 33.1cm, 반의 높이 24cm, 구경 47.3cm
1978년 호북 수현(隨縣)의 증후을(曾侯乙) 묘에서 출토.
호북성박물관 소장

외부에는 복잡하고 많은 장식물들을 부가하였다. 즉 경부에는 머리를 돌려 뒤를 돌아보며, 혀를 내밀고, 몸에 구멍이 뚫린 네 마리 용 모양의 커다란 귀[大耳]들이 있다. 또 복부에는 네 마리의 쌍신용(雙身龍)들이 빙빙 돌면서 휘감고 있는데, 용의 목 부위는 준의 목 부위에 있는 용 모양 귀[龍耳]의 꼬리와 잇닿아 있지만, 쌍신과는 서로 닿지 않았으며, 이렇게 함으로써 공중으로 올라가는 느낌을 조성하였다. 권족의 외부에도 네 마리의 쌍신용들이 있는데, 쌍신의 좌우에는 또한 각각 두 마리씩의 작은 용들이 붙어서 기어오르고 있다.

동준(銅尊)에서 가장 정교한 부분은 실랍법으로 주조한 아가리 부분에 붙어 있는 장식이다. 그 제작 방법은 연구자들의 분석에 따르면, 지탱하기에 편하도록 하기 위하여, 준의 아가리와 목 사이의 기벽을 내외의 두 층으로 만들었다.

"내층은 규칙적인 구멍이 뚫린 그물망 모양의 구조이고, 외층은 불규칙적인 동경(銅梗-동 줄기)들이 서로 연결되어, 아가리 위의 복잡한 장식 문양들과 서로 잇닿아 있으며, 아가리 부위는 높고 낮은 두 층의 투각된 장식들을 붙여서 조성했고, 안쪽과 바깥쪽에 두 개의 테두리가 둘러져 있는데, 들쑥날쑥하게 번가르고 있다. 각각의 테두리마다 열여섯 개의 장식 문양 단위들이 있으며, 각각의 단위는 형태가 서로 다른 네 쌍의 변형된 훼문(虺紋-살모사 문양)들로 이루어져 있다. 살모사는 각자 독립되어 있고, 서로 붙어 있지 않다. 각각의 살모사 하단에는 구불구불하게 불규칙한 작은 동경(銅梗)들이 받치고 있는데, 이렇게 작은 동경들은 외층 기벽의 동경들 위에 세워져 있다. 전체 아가리와 입술면[脣面]은 매우 복잡하면서도 들쑥날쑥하여 정취가 가득하며, 정교하고 아름다우면서도 또한 절주(節奏)가 분명한 입체 화환(花環) 예술 형상을 형성하고 있다."[胡北省博物館 編, 『曾侯乙墓』, 228~229쪽, 文物出版社, 1989년.에서 인용]

동금(銅禁)
春秋
길이 107cm, 너비 47cm
1979년 하남 석천현(淅川縣)에서 출토.
하남성 문물연구소 소장

준의 아가리에 있는 이처럼 넓고 두꺼운 한 가닥의 입체 문양은, 똑바로 보든 비스듬히 보든 관계없이 모두 대단히 아름답고 화려한데, 그처럼 무수히 많은 작은 살모사들이 무질서하면서도 또한 질서 있게 한 덩어리로 조합되어 있어, 일종의 변화무쌍하며, 실제 같기도 하고 환상 같기도 한 신비감이 느껴진다.

준(尊)과 한데 합쳐져서 조합된 동반(銅盤)은, 아가리 위로 높이 솟아나온 네 개의 장방형으로 투각하여 붙인 장식은 준의 아가리와 제작 방법이 서로 같으며, 반의 몸통 사방에는 또한 용의 무리들이 휘감고 있는데, 통계를 내어보니 용이 56마리, 이무기가 48마리이다.

춘추 시대의 석천(淅川) 동금(銅禁)에 비해, 증후준반은 훨씬 높은 제작 기술 수준에 도달했는데, 그 형체가 너무 아름다워서 보는 이들로 하여금 탄성을 자아내게 만든다. 그렇지만 너무 과도한 장식은 오히려 준과 반의 본체 형상으로 하여금, 그처럼 복잡하게 뒤섞여서 구별하기 힘들고 변화무쌍하여 예측하기 어려울 정도로, 날아다니

는 용들과 춤추는 이무기들 속에서 모호해지고 상실되게 했다. 그와 함께 상실된 것이 삼대(三代) 청동기 예술의 본질적 특징이다. '영롱하고 투명함'은 원래 청동기의 이상적인 심미 특색이 아니지만, 동주 시기에는 오히려 시대적 풍격이 되었다.

미술사의 발전이라는 측면에서 보면, 그것은 또한 퇴보가 아니고, 증후준반에 표현된 예술적 상상력과 창조력은 비범한 것이지만, 상대(商代)의 웅장하고 기이하며 아름다운 사양방준(四羊方尊)·용호준(龍虎尊)과 비교하면, 필경 이러한 종류에는 사람의 마음을 뒤흔드는 정신력은 결여되어 있다.

하·상·주 시대의 기타 종류의 청동기들, 예를 들면 궤(簋)·유(卣)·호(壺)·종(鐘) 등에도 모두 수많은 걸작들이 있는데, 그것들의 설계 구상도 또한 같은 시대의 정(鼎)이나 준(尊)과 공통의 예술 법칙을 체현하고 있으며, 더불어 후대 예술의 창조를 위한 성공적인 모범 사례를 제공해주었다.

상(商)·주(周)의
조소(彫塑)와 회화(繪畵)

상·주 시기의 조소와 회화는 표현이 더욱 성숙해지지만, 그러나 소수의 독립적인 조소 혹은 회화의 의의를 가진 작품들[예를 들면 광한(廣漢) 삼성퇴(三星堆)의 청동인상(靑銅人像)들과 주대 말기의 백화(帛畫)]을 제외하면, 기본적으로 공예 미술과 분리하여 생각할 수 없다. 그리고 또한 조소와 회화는 항상 서로 의지하고 서로 보충해주는 관계였다.

상·주의 조소는 청동·도(陶-흙)·옥석(玉石)·상아·뼈·칠기 등 각종 재질들을 응용하였다. 상대의 조소들은 종교적인 신비한 색채를 강하게 띠고 있는데, 그 중 주요 대표물은 청동기 가운데 조수준(鳥獸尊)과 옥기 가운데 소형 장식성 옥조(玉彫)이다. 이 시대에 출현한 사람과 동물 형상들은 사람이기도 하고 신이기도 하고 동물이기도 한 신비한 특색을 표현해냈지만, 또한 약간의 예외도 있는데, 예를 들면 안양(安陽)에서 출토된 남녀 노예 도상(陶像)들은 비록 그 형식이 투박하고 단순하지만, 오히려 현실의 사회생활을 직접적으로 반영하고 있다. 서주 시기에, 사회적 관념이 변화함에 따라 조소품에도 사실적인 사람과 동물 형상들이 출현하여, 창작 관념이나 표현 기법에서 모두 중요한 발전을 이루게 된다. 이 시기에 출현한 몇 건의 월형노예수문격(刖刑奴隸守門鬲)과 만거(挽車)는, 사람과 환경의 관계에 이르기까지의 전체를 표현하는 데 주의를 기울인 것으로, 상대(商代)의 노예 도상(陶像)들에 비해 한 걸음 더 발전한 것이다.

동주 이후에 조소 예술은 매우 크게 발전하는데, 그 중 가장 눈에 띄는 작품은 기물의 지지대인 종거동인(鐘鐻銅人)·조수형(鳥獸形) 병풍 받침대[架]·칠목조각(漆木彫刻)의 병풍 받침대[座屛]·진묘수(鎭墓獸-무덤 속에 넣어두는 신상)와 옥패(玉佩) 장식 등이다. 후대의 조소 예술 가운데 중요한 위치를 차지하는 용(俑)도 또한 이 시기에 정식으로 출현하였다. 동주 시기의 일부 조소 작품들은 그 속에 천지 사방

월형노예수문격(刖刑奴隸守門鬲) : 월형은 발꿈치를 베는 형벌을 말한다. 따라서 월형을 당한 노예가 문을 지키는 형태의 조리기구이다.

의 광대한 활동 공간을 망라하여 표현해내려고 힘썼는데, 이는 당시에 유행했던 신선(神仙)과 방사(方士)의 도술이 조형 예술의 영역에 표현된 것이다.

회화의 점진적인 성숙과 발전은, 주로 동주 시대 이래의 상감·문양을 새긴 청동기와 자수·방직품 및 칠기에 표현되어 있다. 전통적 의의에서의 중국화 양식으로서 이미 알려진 최초의 실례(實例)는 호남 장사(長沙)에서 출토된 백화(帛畵)와 회화(繪畵)이다. 벽화의 기원은 매우 일러, 상대(商代)와 서주(西周) 모두에서 그 흔적을 찾아볼 수 있다. 비교적 완벽한 실물은 전국(戰國) 시기의 진대(秦代) 궁전 벽화의 잔편들인데, 연원이 아득히 멀고 유구한 중국의 전통 회화 예술은 바로 여기에서 첫발을 내딛게 된다.

광한(廣漢) 삼성퇴(三星堆)의 청동인상(靑銅人像)들

중국 당대(唐代)의 시인 이백(李白)은 일찍이 유명한 시편인 「촉도난(蜀道難)」에서 이렇게 개탄하였다.

"어허, 위태롭고도 높구나! 촉도의 험난함은 푸른 하늘에 오르는 것보다 어렵구나! 잠총과 어부가 나라를 개국한 지가 참으로 아득하고 멀구나! 그 이래 사만 팔천 년, 진나라 변방과는 인적조차 통하지 못했도다.……[噫吁嚱, 危乎高哉! 蜀道之難難于上靑天! 蠶叢及魚鳧, 開國何茫然! 爾來四萬八千歲, 不與秦塞通人烟.……]" 잠총(蠶叢)과 어부(魚鳧)는 모두 전설 속의 고촉(古蜀)의 왕들이다. 그들이 활동한 연대의 역사적 사실과 문화 유적의 장구함은 알 길이 없었다. 1929년부터 사천 광한(廣漢) 지구에서 고촉 사람의 옥석갱(玉石坑)이 발견된 이래, 점차 이 수천 년 전 옛날의 수수께끼가 베일을 벗기 시작했다. 1986년에는 또한 광한 삼성퇴(三星堆)에서 두 개의 제사갱(祭祀坑)이 발견되었다. 금기(金器)·청동기·옥기·도기(陶器)·상아 등 약 천 건이 출토되었고, 또한 대량의 조개껍질도 있었다. 그러한 유물들은 불에 태우고 깨뜨린 후 순차적으로 제사갱 안에 던져졌는데, 그 사이에는 다량의 숯가루와 동물 뼈 부스러기들이 있었다. 추측건대 이것들은 '요제(燎祭)'를 거행한 후 남겨진 유적일 것이다. 연구자들은 고촉의 성벽 유적과 유물에 대한 연구에 근거하여, 광한 지역 일대에는 3~4천 년 이전에 고도로 발달된 문화가 존재하고 있었으며, 전설 속의 고촉왕인 어부(魚鳧)가 통치했던 시기일 것이라고 추론한다. 이러한 것이 현재의 보

고촉(古蜀) : 고촉 문명은 상고 시기부터 춘추 초기까지, 오늘날의 사천(四川) 지역에서, 중원 문명과는 다르면서도 또한 중원 문명과 복잡하게 관계를 맺고 있던 고대 문명이다. 오대 십국(五代十國) 시기의 전촉(前蜀)·후촉(後蜀)과 구분하여 '고촉'이라고 한다.

요제(燎祭) : 희생(犧牲)을 태워 연기를 올리는 제사.

편적 견해이지만, 그러나 학계에서는 이 두 유물갱들의 성격과 유물의 제조·사용·매장 시기와 청동인상의 성격 등 수많은 문제들에 대해 여전히 다른 견해들이 존재하므로, 좀 더 진전된 연구가 나오기를 기대한다.

삼성퇴의 두 제사갱들에서 출토된 유물들 중 가장 중요한 미술 유물은, 실제 사람과 같은 크기의 좌대에 연결된 청동입인상(靑銅立人像)과 54구의 청동인두상(靑銅人頭像) 및 16구의 모양이 기이한 인면구(人面具)들이다.

청동입인상(靑銅立人像)

청동입인상의 전체 높이는 260cm, 인물상의 높이는 172cm, 좌대의 높이는 78.8cm로, 이미 알려진 동시대에 제작된 청동인상들 중 가장 크다. 인물상의 얼굴 모습은 매우 야위고 무표정한데, 일종의 냉정하고 엄격한 종교 감정을 표현해냈다. 머리에는 두 바퀴의 회자문(回字紋)이 새겨진 경관(硬冠)을 쓰고 있으며, 관 위에는 어지럽게 흐트러진 꽃 모양의 장식이 있다. 머리 뒤쪽에는 두 개의 사방형(斜方形) 구멍이 있는데, 원래는 다른 재질의 물체가 끼워져 있었던 것으로 보인다. 두 어깨는 위로 치켜 올라가 있으며, 오른손이 위에 있는데, 손이 매우 크고, 빈손을 고리처럼 동그랗게 쥐고 있으며, 손아귀가 서로 마주보고 있다. 이것은 일종의 손잡이가 긴 물체를 쥐고 있는 동작인데, 들고 있던 물건은 이미 사라지고 없다. 몸에는 문양이 정교하고 아름다운 여러 층의 의복을 입고 있는데, 겉에는 왼쪽으로 옷섶을 여민 긴 치마를 입었으며, 방격문(方格紋)으로 땋은 긴 띠가 오른쪽 어깨에서 비스듬히 내려와 등 뒤에서 묶였다. 중간에는 V자형 옷깃의 소매가 짧은 적삼을 입었고, 어깨 부위에는 긴 소매의 내의가 노출되어 있다. 하체에는 치마를 입고 있고, 옷 뒷자락의 양쪽

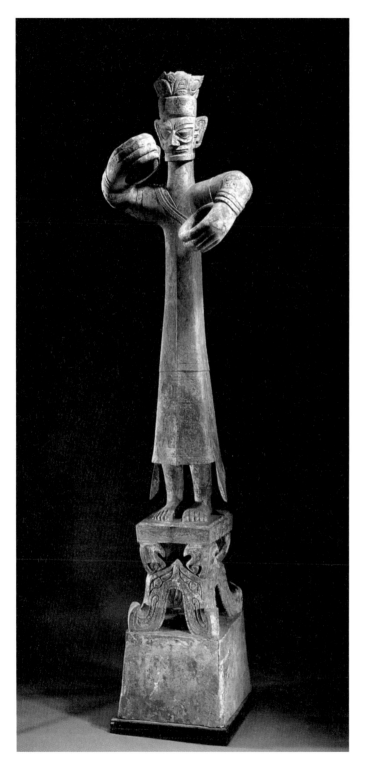

청동입인상(靑銅立人像)

商

전체 높이 260cm, 인물상 높이 172cm

1986년 사천 광한(廣漢)의 삼성퇴(三星堆)
에서 출토.

사천성 문물고고연구소 소장

가장자리는 흩날리는 제비꼬리처럼 되어 있다. 의복에는 이형용문(異形龍紋)·회문(回紋)·삼각문(三角紋) 등의 문양들이 음각 선으로 새겨져 있다. 맨발에 발고리[脚鐲]를 착용하고 있다.

그 아래의 밑받침은 상·하 두 부분으로 나뉘는데, 상부는 인물상의 평평한 좌대[平座]의 아래를 떠받치고 있으며, 이것은 사방을 짐승 대가리 모양으로 투각하여 만든 받침대이다. 하부는 사다리꼴형의 밑받침이다.

입인상의 얼굴 부위 모양은 삼성퇴의 청동인두상들 중 가장 보편적인 양식이다. 얼굴이 장방형이고, 오관이 매우 과장되어 있는데, 표현상에서 격식화된 것들이다. 눈썹은 굵고 넓으며, 두 눈은 능형(菱形)으로 양쪽이 비스듬히 치켜 올라가 있고, 코는 약간 매부리형이며, 광대뼈의 활 모양은 콧방울의 양 옆에서 시작되어 한 줄기의 또렷한 전절선(轉折線)을 드러내어, 얼굴 형상의 야위고 냉정한 느낌을 특별히 더 강하게 해주고 있다. 인중이 짧고, 입술은 얇으며, 입이 매우 길고, 아래턱은 약간 돌출되어 한 가닥의 넓은 능선을 이루고 있으며, 곧장 귀 뒤쪽까지 이어져 있는데, 어떤 사람은 이것을 보고 구레나룻을 표현한 것이라 생각하였다. 귀가 매우 크며, 귀의 테두리는 운문(雲紋) 구조로 만들어져 있고, 귓불에는 구멍이 뚫려 있다. 조소의 인물상에는 눈동자를 새겨 넣지 않았으며, 눈동자는 따로 그렸다. 2호 제사갱에서 출토된 소형 청동인상과 소수의 인두상·인면상들에도 채색의 흔적이 남아 있는데, 눈썹·눈언저리·관자놀이에 모두 청흑색을 채색한 흔적이 있으며, 눈언저리 안에 매우 동그란 눈동자를 그려냈다. 입·콧구멍·귀는 붉은색을 칠하였다. 분명히, 착색된 상태의 원래 작품은 그 정신을 감동시키는 힘이 현재의 상황보다 훨씬 뛰어났을 것이다. 연구자들은 청동입인상이 주술사들의 우두머리이거나 고촉왕(古蜀王)의 형상일 것이며, 그것이 손에 쥐고 있

던 기구는 신권이나 혹은 왕권을 상징하는 일종의 권장(權杖-권력을 상징하는 지팡이)과 비슷한 종류의 기물이었을 것으로 추측한다.

입인상은 당시의 청동 제작 기술 능력과 종교적 관념의 제약을 받아, 비교적 딱딱하고 유통성이 없으며, 몸통이 반듯한 통형(筒形)으로 되어 있어 생동감 있는 변화가 부족하다. 그러나 의복에 새긴 문양은 충분히 정밀하고 근엄하며, 모두 화려하다. 고대 문헌에는 상고 시대 제왕의 면복(冕服-예복)에 그리거나 수놓은 십이장(十二章)에 대해, "일(日)·월(月)·성신(星辰)·산(山)·용(龍)·화충(華蟲-꿩)을 그림으로 그리고, 종이(宗彝-짐승이 그려진 술잔)·조(藻-수초)·화(火)·분미(粉米-곡식)·보(黼-도끼 모양의 문양)·불(黻-'弓'자가 서로 등지고 있는 듯한 문양)을 다섯 가지 색으로 또렷하게 수놓았다[日·月·星辰·山·龍·華蟲, 作會, 宗彝·藻·火·粉米·黼·黻, 絺繡 以五彩彰施于五色]"라고 기록되어 있다. 그러나 그 구체적인 형상은 볼 수 없기 때문에, 형상의 구체적 모습과 응용 방법은 줄곧 의견이 분분하며, 후세의 민족학 자료들을 대조하여 노예제 사회 통치자들의 복식(服飾) 도안을 만들었는데, 거기에는 고대인들의 우주 관념·창세(創世) 신화·조상 숭배 등 복잡한 내용들이 포함되어 있다. 삼성퇴의 고촉(古蜀) 문화는 중원 지역의 상(商)나라 문화에서 영향을 깊이 받았으므로, 출토된 청동 예기(禮器)들은 상나라 문화의 기물들과 거의 다른 점이 없다. 청동입인상의 복식은 비록 제왕의 곤룡포는 아니지만, 그 모양과 설계 배치는 면복의 십이장을 이해하는 데 매우 가치가 있는 참조물이다.

입인상의 조형 특징은, 수량이 매우 많은 청동인두상들이 설치되어 있던 원래의 모습을 추측하는 데 매우 중요한 암시를 준다.

청동인두상(靑銅人頭像)
두 개의 제사갱에서 출토된 인두상은 일곱 종류의 서로 다른 양

십이장(十二章) : 십이장은 고대 제왕의 면복에 그리거나 수놓은 열두 가지 문양들을 가리키는 것으로, 윗옷에 그림으로 그린 일(日)·월(月)·성신(星辰)·산(山)·용(龍)·화충(華蟲)을 상육장(上六章)이라 하고, 치마에 수놓은 종이(宗彝)·조(藻)·화(火)·분미(粉米)·보(黼)·불(黻)을 하육장(下六章)이라 한다.

식들이 있는데, 얼굴 부위의 특징을 말하자면 곧 주요한 두 종류가 있으며, 대다수는 입인상과 비슷하게 야위고 수척한 모습들이다. 뿐만 아니라 1호 갱에서 출토된 한 종류는 얼굴이 동그랗고, 그 눈썹·눈·입·귀 부분이 나머지 몇 종류와 서로 같지만, 단지 코 부위가 비교적 동그란데, 이것은 흔히들 말하는 주먹코 형식으로, 광대뼈 부분에 분명한 전절선이 없으며, 아래턱도 넓은 모서리 형태로 만들지 않았고, 서서히 자연스러운 모습으로 바뀌어간다. 전체적으로 얼굴 모습이 사람들에게 비교적 온화한 인상을 준다. 이로부터 보면, 고촉의 장인들은 또한 사실적인 표현 능력이 없지 않았으며, 그러한 종류의 격식화된 표현은 엄격하게 규범화된 결과이다. 이러한 두상(頭像)들의 정수리 부분은 크고 작은 구멍들이 있는 형식으로 만들어져 있는데, 원래는 별도로 만든 관을 씌워 연결할 수 있도록 했을 것이다.

(왼쪽) 청동인두상(靑銅人頭像)
商
전체 높이 36.7cm
1986년 사천 광한(廣漢)의 삼성퇴(三星堆)에서 출토.
사천성 문물고고연구소 소장

(오른쪽) 청동인두상
商
전체 높이 13.5cm
1986년 사천 광한의 삼성퇴에서 출토.
사천성 문물고고연구소 소장

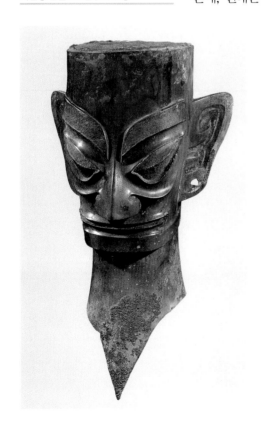

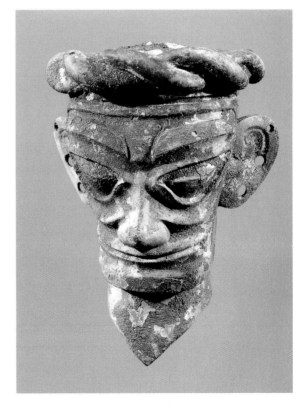

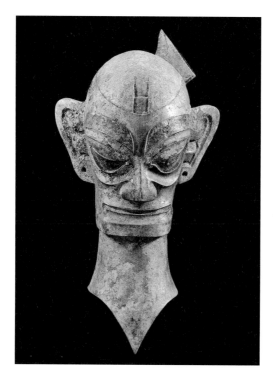

청동인두상

商

전체 높이 37cm

1986년 사천 광한의 삼성퇴에서 출토.

사천성 문물고고연구소 소장

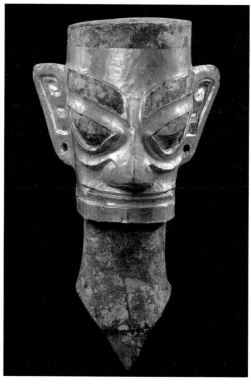

금가면을 쓴 인두상[金面罩人頭像]

商

전체 높이 41cm

1986년 사천 광한의 삼성퇴에서 출토.

사천성 문물고고연구소 소장

이러한 인두상의 양식을 구별해주는 것은 주로 관대(冠戴)와 두발형식[髮式]의 차이와 크기·수량의 차이다. 어떤 것은 정수리에다 둘둘 감았으며, 어떤 것은 뒤쪽으로 머리를 땋아 늘어뜨렸고, 어떤 것은 위쪽이 평평한 관[平頂冠]을 쓰고 있으며, 어떤 것은 두 개의 날개가 달린 투구를 쓰고 있고, 어떤 것은 머리 뒤쪽에 별도로 나비 모양의 비녀를 꽂고 있다. 관대의 양식과 크기의 차이는 바로 신분과 등급의 차이를 의미한다. 그 중 가장 특수한 것은 금가면을 쓰고 있는 인두상으로, 두 갱 모두에서 출토되었다. 가면은 순금으로 제작되었으며, 두상의 얼굴 부위에 정밀하게 칠해져 있는데, 부분적으로 구멍을 뚫어 눈썹과 눈동자와 입은 드러나 있고, 금빛이 찬란하여, 일종의 특별히 존귀한 신분을 나타내고 있다. 고대의 전통 관념에서는, 금이나 옥 종류의 귀중한 재료들은 줄곧 존귀한 신분과 관련이 있었다.

청동인두상들의 구조 특징으로부터 미루어 알 수 있는 것은, 그것이 복합적인 재료들을 사용하여 만든 종교인상(宗敎人像)의 조소 작품들이라는 것이다. 각각의 인두상들은 모두 별도의 재료로 만든 신체 부위를, 맞물리게 하거나 끼워 맞춰 연결할 수 있도록 홈이나 구멍을 준비해 놓았다. 귓불에 뚫어놓은 구멍은 주옥(珠玉)의 귀걸이를 착용하기 위한 것이며, 머리 위에 파인 홈과 반쯤 잘려진 귀밑털은 분명히 기타의 재료로 제작한 관대를 끼워 넣기 위한 것이었다. 모든 두상들의 앞뒤에는 각각 역삼각형의 끼워 넣는 부분[揷頭]이 있으며, 어떤 것은 양 옆에도 또한 있는데, 입인상의 머리·가슴 부분의 구조를 참고하면 곧 일목요연하게 볼 수 있는데, 이러한 모양의 구조는 바로 청동 두부(頭部)를 기타 재료로 만든 몸통과 견고하게 하나로 끼워 맞출 수 있도록 하기 위한 것이다.

복합 재료로 제작한 인물 조소는, 고대 중국과 외국에서 모두 드물지 않게 볼 수 있다. 상·주 시대의 청동기들 중에서 비교적 전형적

인 실례는 전국 시대 중산왕(中山王) 묘에서 출토된 은수동신인형등구(銀首銅身人形燈具)이다. 광한(廣漢)에서 출토된 청동인두상의 몸통 부분은 나무나 점토로 만들었던 것 같은데, 요제(燎祭-불에 태워 제사를 지냄)를 지내는 과정에서 훼손되고 동(銅) 재질의 머리 부분만 남은 것 같다. 만약 이러한 두상들을 입인상(立人像)을 참조하여 복원해보면, 매우 기세가 넘쳐나는 웅장한 하나의 조소군(彫塑群)이 된다.

청동입인상의 머리 길이는 전체 몸 길이의 약 7분의 1로, 중국인의 통상적인 체격 비례와 부합하고, 그 높이도 보통사람과 비슷하다. 만약 청동인두상을 입인상의 비례에 의거하여 복원하면, 몇 가지 종류의 높이에 이를 수 있는데, 대다수는 높이가 130cm 전후이고, 소수는 실제 사람과 같은 높이가 된다. 일부는 1m 이하인 것도 있다. 이렇게 대소(大小)의 차이가 나는 것은 신(神)의 세계에서의 신분과 등급의 차이를 나타내는 것 같다.

청동면구(靑銅面具)·신수(神樹)

광한의 청동기 작품들 중 가장 특이한 모양은 청동면구인데, 그 형상이 같지 않으며, 큰 것은 실제 사람의 머리보다 몇 배나 크고, 작은 것은 높이가 고작 6.5cm에 불과하다. 부피가 가장 큰 것은, 높이가 65cm, 양쪽 귀까지의 너비가 138cm, 두께가 0.5~0.8cm이다. 오관(五官)은 일반인의 두상과 비슷하게 만들어졌지만, 눈동자가 장통형(長筒形)이며, 양쪽 옆 방향으로 비스듬하게 눈언저리의 바깥쪽으로 16.5cm 튀어나와 있으며, 눈동자의 직경이 또한 13.5cm이다. 양쪽 귀도 유난히 크며, 미늘창[戟] 모양으로 벌어져 있다. 이러한 종류의 신기한 조형들은 여러 가지 추측을 불러일으키는데, 어떤 이는 진(晉)나라 사람인 상거(常璩)가 편찬한 『화양국지(華陽國志)』에 있는 "촉나라 제후인 잠총이 있었는데, 그 눈은 튀어나와 있으며, 처음으로 왕

이라 칭했다[有蜀侯蠶叢, 其目縱, 始稱王]"라는 견해에 근거하여, 이러한 종류의 인면구는 아마도 고촉(古蜀)의 왕이었던 잠총(蠶叢)의 형상일 것이라고 추론하였다. 면구의 이마 정중앙과 양쪽 관자놀이 부분과 귓불 아래쪽에는 모두 네모난 구멍이 있는데, 이것은 따로 주조한 조립품이나 기타 물체를 끼워 넣으려고 만들어두었을 것이다. 그런데 수리하여 복원한 한 건의 동제(銅製) 면구의 조형 특징은 위에서 언급한 한 건과 유사하지만 약간 작은데, 그 콧날의 한가운데에는 높이가 66cm에 달하는 권운문(卷雲紋) 모양의 입체 장식물을 끼워 넣어, 머리 위로 높이 솟아 있어, 매우 괴상하고 특이하다. 면구의 조형에서 돌출된 두 눈·넓게 펼쳐진 두 귀·높이 솟은 권운문의 장식물은 주변의 공간으로 펼쳐지며 확장되는 느낌을 줌과 동시에, 또한 부피를 거대하게 해주기 때문에 사람들로 하여금 신기하면서도 공포감을 느끼게 한다. 그러나 그 조형 기법의 정형화와 장식성은 오히려 또한 그

청동인면구(靑銅人面具)
商
높이 65cm, 전체 너비 138cm
1986년 사천 광한의 삼성퇴에서 출토.
사천성 문물고고연구소 소장

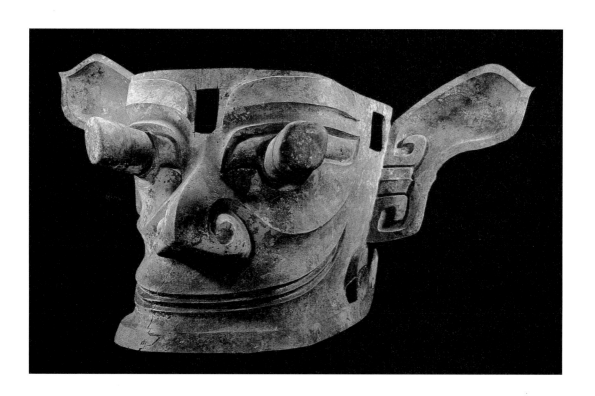

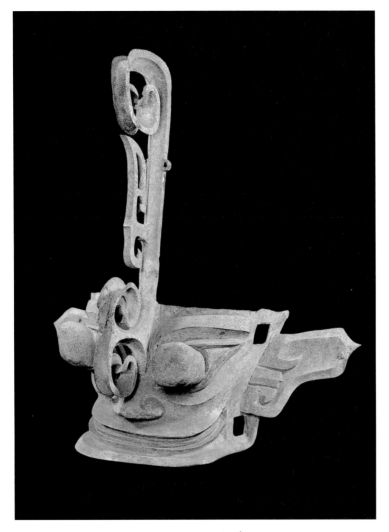

청동인면구
商
전체 높이 83cm, 전체 너비 77.8cm
1986년 사천 광한의 삼성퇴에서 출토.
사천성 문물고고연구소 소장

러한 인상을 약화시켜준다.

　청동면구들 중에는 또한 두 눈이 외부로 돌출되지 않은 것들도 약간 있는데, 그것들은 일반 청동두상과 서로 비슷한 조형이다.

　이러한 면구들은 머리 위에 관이 없으며, 또한 목 부위도 없는데, 다른 재질로 만든 몸통을 연결한 것은 아닌지, 추단할 길이 없다. 그러나 아무튼 이처럼 어마어마하게 큰 머리는, 사람들로 하여금 그것의 거대한 몸통을 연상하게 한다. 존재하는 인두(人頭)와 면구들 가

운데 '튀어나온 눈[縱目]'을 한 인면구(人面具)는 더욱 신의 특징을 띠고 있는데, 여러 상(像)들 중에서 크기나 혹은 내포된 정신을 막론하고 모두 특수한 지위에 있는 것들이다.

이 밖에 삼성퇴 유적에서는 또한 매우 많은 능형(菱形)·삼각형·원포형(圓泡形-둥근 물방울 모양)의 동제 유물들이 발견되었다. 그 형상들이 마치 청동인두상의 눈 부분 구조를 분해한 일부분들을 닮았다. 연구를 통해, 이것은 바로 대형 인면 형상의 눈동자에 조립했을 것이라고 추단하였다. 능형은 사람의 눈언저리이고, 삼각형은 조립하여 눈동자를 만들며, 원포형은 눈이 튀어나온 사람의 동공이라는 것이다. 거기에는 각각 구멍이나 장붓구멍[榫孔]이 있어, 조립하는 데 사용할 수 있었다. 그 외에 또한 몇몇 구운(勾雲) 모양 또는 한 건의 눈썹이 달린 눈 모양의 장식물이 있는데, 이것도 역시 신상(神像)을 조립하는 데 사용했던 것 같다. 이렇게 해서 나온 주장이, 군상(群像)들의 조합 가운데에는 "또한 50~60개의 나무로 만들었거나 또는 그림으로 그린 신들의 얼굴상이 있으며, 또 동포(銅泡)를 이용하여 신상의 눈동자를 만들었는데, 당시 숭배하던 신상들의 가장 신기한 곳은 바로 그것에 있는 한 쌍의 돌출된 큰 눈동자라는 것을 알 수 있다"[趙殿增, 「三星堆與巴蜀文化」, 『三星堆祭祀坑文物硏究』, 巴蜀書社, 1993.에 수록]라는 것이다. 즉, 고촉 사람들의 마음속에 있는 조상신인 잠총의 형상이다.

청동인상과 함께 있던 것들로는 또한 신수(神樹)·수면구(獸面具)·금권장(金權杖-권력을 상징하는 금지팡이)·옥과(玉戈)·옥장(玉璋) 등 각종 다른 재질로 만들어진 기물들이 있다. 그것들과 이들 인상(人像)들 사이에는 일정한 종속·조합(組合) 관계가 있는 듯한데, 고증을 기다리고 있다. 그 중에서 높고 크며 신기한 청동 신수(神樹)는 당연히 가장 중요한 것이다. 두 갱에서 함께 출토된 세 그루의 신수는 수리

장붓구멍[榫孔] : 나무나 철물의 凹凸식 이음새에서, 볼록한 부분을 끼워 넣기 위해 파놓은 구멍을 가리킨다.

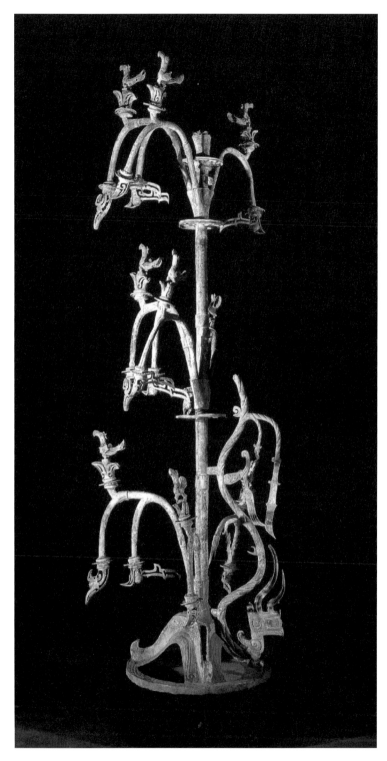

신수(神樹)

商

높이 396cm

1986년 사천 광한의 삼성퇴에서 출토.

사천성 문물고고연구소 소장

기좌인상(跪坐人像-꿇어앉은 상)

商

높이 15cm

1986년 광한의 삼성퇴에서 출토.

사천성 문물고고연구소 소장

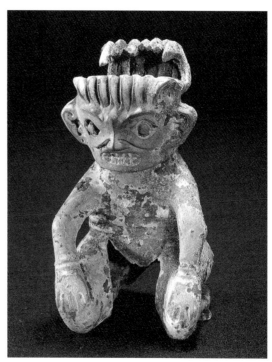

궤좌인상(跪坐人像-무릎을 꿇은 상)

商

높이 13.3cm

1986년 광한의 삼성퇴에서 출토.

사천성 문물고고연구소 소장

와 복원을 거쳤는데, 가장 높은 것은 높이가 3.9m에 달하며, 세 층의 가지와 줄기가 있고, 각 층의 갈래마다 세 개의 가지가 나와 있다. 또 그 가지들의 끝에는 과실이 달려 있으며, 가지 위에는 새가 앉아 있는데, 한 마리의 비룡(飛龍)이 나무의 몸통을 따라 기어오르고 있다. 나무의 맨 꼭대기에도 꽃과 열매가 달려 있는데, 그 위에는 또 큰 새가 있었던 것 같다(이미 없어졌다). 나무 아래쪽에는 세 갈래의 산(山) 모양 받침대가 있다. 나무의 받침대 위에는 또 뒤를 향하여 무릎을 꿇은 세 개의 작은 동인(銅人)이 있다. 이러한 신수의 형상은 전국 시대 중산왕(中山王) 묘에서 출토된 십오연잔등(十五連盞燈)과 구상(構想)의 취지에서 매우 유사한 부분이 있다. 서한 시기의 흙으로 빚은 도도수(桃都樹) 역시 이러한 창작 아이디어를 따른 것이다.

나무는 조소 창작에 적합한 표현 대상이 아니다. 고대인들은 그것을 일종의 전통적인 창작 제재로 삼아 표현해왔는데, 주로 종교적 동기에서 비롯되었다. 경학자(經學者)들의 연구에 따르면, 그것이 먼 옛날 신화 전설 속의 하늘과 땅을 소통하게 해주는 건목(建木)이거나 혹은 동서(東西)의 양 극을 대표하는 약목(若木)일 것이라고 한다. 삼성퇴의 신수(神樹)는 이러한 형상의 최초의 실례이다.

수량이 매우 많은 삼성퇴의 청동인상들은 동일한 하나의 부류에 속하는 것은 아니지만, 고촉 사람들이 공유했던 시대 예술의 특징을 띠고 있어, 그것들은 상·주 시대의 대형 조소 예술의 표현 기법과 특징을 연구하고 이해하기 위한 직접적인 설명을 제공해주었다.

|제2절|
청동기 속의 사람과 동물 조소 형상

호서인유(虎噬人卣)

상대(商代)의 청동기에 나타나는 인물 형상은 또한 현실의 인간 생활과 마찬가지로, 반(半)신화적 세계를 벗어나지 못했으며, 그 구체적인 형상에는 대부분 신과 인간의 모습이 섞여 있다. 일본과 프랑스로 흘러들어간 두 건의, 형상과 구조가 서로 같은 호서인유(虎噬人卣 –호랑이가 사람을 물고 있는 형상의 술통)는 상대의 예술이 성숙된 시기에 만들어진 작품들로, 산림을 호령하는 맹호와 사람이 서로 껴안고 있는 모습인데, 이런 종류는 매우 기이한 결합이어서, 서로 다른 해석들을 낳고 있다.

그것은 호랑이가 사람을 물고 있는 형상으로, 같은 시기의 용호준(龍虎尊)·사모무정(司母戊鼎)의 귀[耳]·부호월(婦好鉞)의 문양 장식들 속에서 모두 실증할 수 있다.

사람과 호랑이가 서로 껴안고 있거나 교접(交接)하고 있다고 해석할 수도 있는데, 이것은 씨족 조상신의 전설과 관계가 있을 것이다. 이러한 기물들은 호남(湖南)의 안화(安化)와 영향(寧鄉) 일대에서 출토되었는데, 이 지역들은 강서(江西)의 청강(淸江)이나 신간(新幹) 지역에서 멀지 않다. 이 지역에서 출토된 상대의 청동기들 중에는 호랑이의 형상을 한 것들이 매우 많은데, 이것은 당연히 이 지역의 신화 전설과 직접적인 관계가 있다. 사람과 호랑이가 결혼하여 씨족을 번성시켰다는 신화는, 운남성(雲南省)의 율속족(傈僳族)·백족(白族)·보

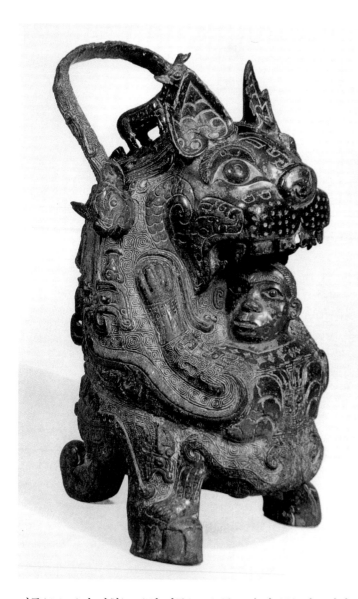

호서인유(虎噬人卣)

商

전체 높이 32.5cm

호남 안화(安化)에서 출토되었다고 전해
짐.

프랑스 파리의 세누치(Cernuschi)박물관
소장

미족(普米族)과 사천(四川)의 이족(彝族) 등 소수민족들 지구에서 고루
전해오고 있다. 호랑이는 그 흉폭함과 사나움으로 인류를 두려움에
떨게 만들지만, 호랑이의 신과 같은 위력은 또한 일종의 영웅주의적
상징이기도 하다.

호서인유가 표현한 것은 한 마리의 웅크리고 앉아 있는 맹호(猛虎)
인데, 두 앞발을 뻗어 한 사람을 끌어안고 있으며, 사람도 또한 웅크

리고 앉아 있는 자세로, 두 어깨를 내밀어 호랑의 가슴에 붙이고 있고, 맨발인 두 발은 호랑이의 뒷발을 밟고 있다. 사람의 머리 바로 위에는 크게 벌린 호랑이의 입이 있는데, 아무렇지도 않다는 듯이 머리를 한쪽으로 돌리고 있다. 설계자는 바로 이것을 하나의 주요 감상 각도로 삼았다. 호랑이의 양쪽 뒷발과 말아 올린 꼬리로 기물의 세 군데 지탱점을 구성하고 있다. 유(卣)의 상부에는 손잡이와 뚜껑이 있으며, 뚜껑 위에는 한 마리의 작은 짐승이 서 있다.

제작자는 사람과 호랑이가 서로 껴안고 있는 관계를 잘 처리하기 위하여 부득불 사람의 비례 관계를 약간 다르게 만들었는데, 사람의 다리는 너무 짧아, 성인의 비례인 상반신과는 너무 어울리지 않지만, 오히려 주요 부분을 두드러지게 하였다. 호랑이와 사람의 몸에는 모두 기룡(夔龍)·뱀·운뢰(雲雷) 등의 문양 장식들로 덮여 있다. 사람의 목 부위에는 뚜렷하게 상의의 모난 옷깃이 있는데, 그 몸에 새겨진 문양들은 의복 위에 새겨져 있는 것들이며 문신 현상은 아닌 것으로 보인다.

주의할 만한 가치가 있는 것은 사람 머리 부위의 비례가 상당히 정확하다는 점인데, 광대뼈·입·눈썹 등 부위들의 근육 기복(起伏)은 골격 구조의 관계와 함께 이미 비교적 잘 표현하고 있다. 그 머리 부위의 표현에서 특별한 점은, 오관(五官)의 처리에서 상대(商代)의 사람 형상 작품들 속에 규격화되어 있던 기법이 뚜렷이 드러난다는 점이다. 머리카락과 눈썹은 규칙적이고 세밀한 선들로 표현하였으며, 눈동자는 비교적 사실적이어서, 일반적으로 사람이나 짐승을 구분하지 않았던 '臣'자 형과는 다르다. 그러나 귀의 모양은 또한 비교적 개념화하여 간단하게 Ꝺ형으로 만들었다. 안양(安陽) 1400호 대묘에서 출토된 한 건의 청동인면구(靑銅人面具)와 호남 영향(寧鄕)에서 출토된 인면문방정(人面紋方鼎)의 복부(腹部)에 부조(浮彫)로 새겨져 있는 사람

얼굴도 서로 같은 표현 기법을 취하고 있다. 인면정(人面鼎)의 사람 얼굴 모습은 눈언저리·코·광대뼈·아래턱 등의 부위들을 모두 매우 정확하게 표현하였는데, 이는 상대의 작품들에서는 드물게 보이는 것이다.

　미국의 브리티시미술관에 소장되어 있는 인면화(人面盉)는, 그 뚜껑이 두 개의 뿔이 나 있는 하나의 넓적한 인면(人面) 형상으로 만들어져 있는데, 시각적으로 보는 사람에게 매우 강렬한 인상을 준다. 두 눈동사에는 동공이 있는데, 안쪽 눈구석과 바깥쪽 눈초리의 구조가 대략 '臣'자형이며, 이마에는 세 가닥의 이른바 '대두문(擡頭紋-이마의 주름살 문양)'이라는 주름이 있어 늙어 보인다. 사람의 머리 정수리 부위와 화(盉)의 몸통이 서로 붙어 있으며, 용의 몸을 새겼는

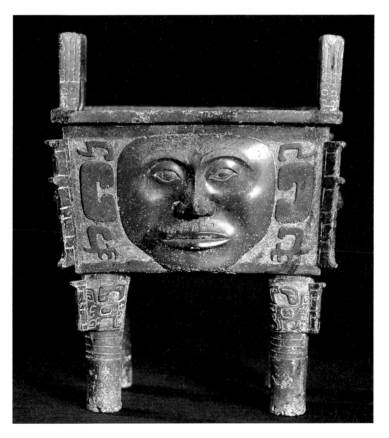

인면정(人面鼎)
商
전체 높이 38.5cm
1959년 호남 영향현(寧鄕縣) 황촌(黃村)에서 출토.
호남성박물관 소장

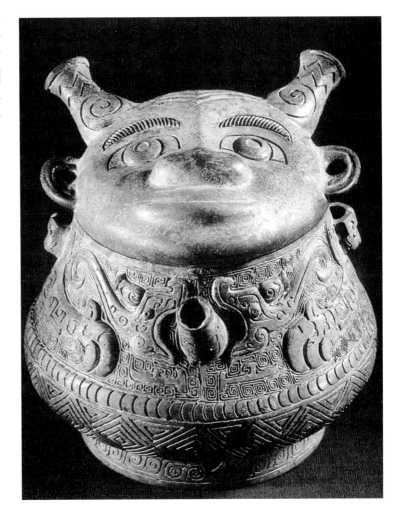

데, 이것은 일종의 '인면용신(人面龍身)'의 괴상한 형상이다.

월형노예수문격(刖刑奴隷守門鬲)

서주 시대의 청동기에 있는 인물 형상들은 점차 상대(商代)의 신비
스럽고 무서운 분위기를 벗어나, 실제 인물을 사실적으로 표현하는
추세로 나아갔다. 비교적 많이 보이는 것들로는 귀족들이 부리는 종
이나 노예 형상이다.

하남(河南) 낙양(洛陽)의 북요(北窯)에서 청동차할(靑銅車轄) 한 건이

차할(車轄) : 수레바퀴가 빠지지 않도
록 추축 끝에 박는 비녀장.

인형차할(人形車轄)

西周

전체 높이 25.4cm

1967년 하남 낙양(洛陽)의 북요(北窯)에서 출토.

하남성 낙양문물공작대(洛陽文物工作隊) 소장

출토되었다. 차할의 자루 끝은 사람의 형상으로 만들어졌는데, 머리 위에는 그물망 모양으로 된, 머리를 묶는 장신구를 착용하였으며, 그 것의 양 옆에는 끈이 있어 턱밑으로 묶었다. 이마의 머리털 언저리와 정수리 위의 상투는 모두 조금도 빈틈이 없이 명확하게 표현했다. 사람의 두 손은 가슴 앞쪽에 두었으며, 무릎을 꿇고 앉아 있다. 몸에는 방형(方形)의 옷깃에 곧은 옷섶으로 된 장의(長衣)를 입었는데, 허리는 띠로 묶었으며, 아래로 늘어져 무릎을 덮고 있다. 작품의 표현 기

교 측면에서 말하자면, 상대의 수준을 뛰어넘지는 못했으나, 표현한 것은 매우 구체적인 현실 생활환경 속의 인물이다. 예술 창작이 신화 세계에서 인간의 세계로 회귀하였는데, 시대 예술의 새로운 기풍을 열었다는 점에서 중요한 의의가 있다.

이와 비슷한 작품들이 또 여러 개 있다. 예를 들면 섬서(陝西) 보계시(寶鷄市) 여가장(茹家莊)의 서주(西周) 거마갱(車馬坑)에서 출토된 세 건의 수두형(獸頭形) 동월(銅軏-멍에) 장식에는 각각 하나씩의 기어 오르는 사람 모양의 장식이 있는데, 머리를 풀어헤쳤고, 문신이 있으며, 허리띠를 묶었고, 등에는 사슴 문양[鹿紋]이 있다. 하남 평정산(平頂山)의 응국(應國) 무덤에서 출토된 한 건의 압형화(鴨形盉)의 손잡이[提梁]에는 입인(立人) 형상이 있는데, 인물은 머리를 빗어 상투를 틀었고, 아래는 주름이 있는 치마를 입었으며, 신발을 신고 있다. 여가장에서는 또한 상반신의 동인(銅人)들이 출토되었다. 그 중 한 건은 머리 위에 높고 큰 세 갈래 모양[三叉形]의 관을 쓰고 있고, 다른 한 건은 머리에 아무것도 쓰지 않고 있는데, 둘 다 옷섶이 겹쳐지지 않고 가운데에서 단추를 채우는 포복(袍服-두루마기처럼 생긴 중국식의 긴 옷)을 입고 있다. 두 손은 매우 크고, 주먹을 쥐고 있으며, 몸 속은 비어 있고, 등에는 못 구멍[釘孔]이 있는데, 이것은 목기(木器) 위에 박아놓은 인형 꽂이를 꽂을 것에 대비했다는 것을 나타내준다. 이러한 기물들은 모두 실용적인 기능의 장식물들로, 빚어 만든 상태가 정교하거나 거친 차이는 있다. 복식(服飾)도 다른데, 이것은 아마도 사회적 신분의 차이를 나타내주는 것 같다.

서주의 청동기에 있는 인물 형상들은 나체인 것이 적지 않다. 주대의 귀족 사회에서 알몸을 드러낸다는 것은 수치스러운 일이었다. 『좌전(左傳)』·「희공(僖公) 23년」에, 진(晉)나라의 공자(公子)인 중이(重耳)가 조(曹)나라로 도망갔을 때, 조나라의 공공(共公)이 중이의 늑골

응국(應國) : 평정산(平頂山)의 또 다른 이름인 응성(鷹城)이 여기에서 유래되었는데, 이곳은 주나라 무왕(武王) 아들의 봉지(封地)이 응국(應國 : 치양(滍陽))이었다. 서주(西周)와 춘추(春秋) 시기에 치양은 응국 수도의 소재지였다. 응국은 서주 초기에 응숙(應叔)이 나라를 세운 뒤 동주(東周) 초기에 멸망할 때까지 약 350여 년 동안 존속했으며, 매[鷹]를 토템으로 삼았는데, 고전의 한자에서 '應'은 '鷹'과 통용되어 가차(假借)할 수 있었기 때문에, 평정산은 또한 응성(鷹城)이라고도 불리게 되었다.

인형차할의 뒷모습

西周

높이 13cm

1975년 섬서 보계의 여가장에서 출토.

보계시박물관 소장

지환동인(持還銅人-고리를 쥐고 있는 동인)

西周

1974~75년 섬서 보계의 여가장에서 출토.

보계시박물관 소장

압형동화(鴨形銅盉)

西周

전체 높이 26cm

하남 평정산(平頂山)에서 출토.

하남성 문물연구소 소장

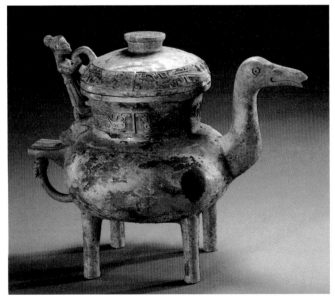

이 한 장의 널빤지 같다는 소문을 듣고, 목욕할 때 가까이 가서 보았는데, 그 일은 용서할 수 없는 무례한 행동으로 인정되어 훗날 호된 보복을 당했다는 기록이 있다. 서주의 청동기들에 있는 나체 인물 형상은, 한 종류는 기물의 다리[器足]이고, 다른 하나는 월형(刖刑)을 받은 자가 문(門)을 지키거나 원유(苑囿)를 지키는 형상이다.

원유(苑囿) : 옛날 중국의 원림에서 동물을 기르던 곳.

 기족(器足)을 나체 인물 형상으로 만든 것들은 대부분 무릎을 꿇고 있거나 쭈그리고 앉은 자세인데, 산서(山西) 곡옥(曲沃)에 있는 서주 말기의 진후(晉侯) 묘에서 나온, 나체 인물로 기족을 만든 몇 건의 청동기들은 모두 여성들의 무덤에서 출토되었다. 제63호 무덤에서 나

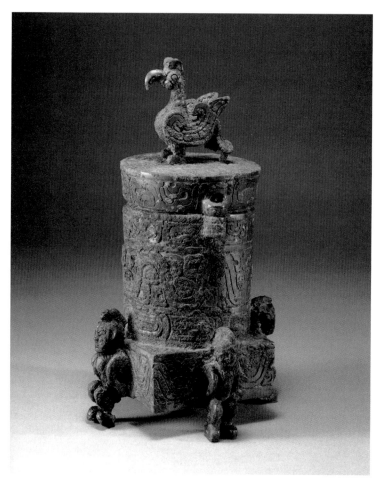

방좌통형기(方座筒形器)

西周

전체 높이 23.1cm

산서 곡옥(曲沃)의 진후(晉侯) 묘에서 출토.

산서성 고고연구소 소장

온 두 건 중 한 건은 방좌통형기(方座筒形器)인데, 방형(方形)의 받침대 아래 네 면에는 각각 한 개씩의 나체형 인물 기족(器足)들이 있는데, 손은 거꾸로 뒤집어 기물의 하단을 떠받치고 있다. 다른 한 건은 정형(鼎形)의 방합(方盒)이다. 합(盒) 몸통의 양쪽 넓은 면 하단에 각각 두 개씩의 무릎을 꿇은 자세의 인형족(人形足)들이 있다. 더욱 생동감 있는 것은 제31호 무덤에서 나온 청동화(靑銅盉) 아래에 있는 두 개의 인형족이다. 화(盉)는 서주 후기에 유행한 것이 편원형(扁圓形-둥글면서도 납작한 타원형)인데, 네모난 뚜껑 위에는 한 마리의 큰 새가 앉아 있으며, 꼬리 뒤쪽을 쭈뼛이 세워 만든 손잡이는 화의 몸통과 서로 연결되어 있다. 화의 앞쪽에는 용형(龍形)으로 구부러진 길다란 주구(注口)가 튀어나와 있어, 화의 등 뒤에 있는 용수반환형(龍首半環形) 손잡이와 대칭을 이루고 있다. 화의 하단 앞뒤에는 서로 등진 두 개의 인형족이 있는데, 알몸에 머리카락이 없고, 몸을 구부려 두 손으로 무릎 부분을 감싸고 있다. 그것들은 무게를 감당하는 게 힘에 부치는 듯한 표정이 생생한데, 같은 시기의 미술 작품들 중 이러한 모습은 매우 보기 드문 것들이다. 이들 세 건의 작품들 속에 있는 나체 형상들은, 머리카락이 없는 한 건을 제외하고 다른 두 건은 머리카락 모양이 서로 다른데, 이것은 바로 같은 시대에 보이는 기타 인물 형상을 기족(器足)으로 만든 것들로, 그들은 아마도 노예로 전락한 이민족 포로들이었을 가능성이 매우 높다.

이와 같은 인형 기족들 중 어떤 것은 매우 분명하게 남녀의 성별을 표현하였다. 예를 들면, 미국으로 흘러들어간 한 건의 청동반(靑銅盤)은, 그 권족(圈足) 아래에 세 개의 나체 인형족이 붙어 있는데, 구리의 녹이 부식되어 판별하기 어려운 다리 한 개를 제외하고 나머지 두 개의 다리 중, 하나는 남자이고 하나는 여자이며, 유방과 음부의 표현이 매우 과장되어 있으면서도 구체적이다.[이 기물은 시카고미술

관에 소장되어 있다. 상세한 것은 中國社會科學院 考古研究所 編, 『美帝國主義劫掠的我國殷周銅器集錄』의 A.823. 科學出版社, 1962를 볼 것.] 섬서(陝西) 부풍(扶風)의 제가촌(齊家村)에서 출토된 반(盤)들은, 기족을 네 명의 나체 남자 형상으로 만들었다. 이들 두 개의 동기(銅器)들에서 주목할 점은, 기족의 인물 형상들에 모두 양쪽 발이 없다는 점인데, 아마도 월형(刖刑)을 받아 불구가 된 노예일 것으로 추측하고 있다.

월형(刖刑)은 발을 자르는 형벌로, 고대의 다섯 종류의 육체 형벌들 중 대벽(大辟 : 머리를 자르는 형벌)과 궁형(宮刑 : 생식기관을 도려내는 형벌) 다음으로 중형에 속한다. 형을 받은 후에는 돌아와 노역을 해야 했다. "얼굴에 글자를 새기는 묵형을 받은 자는 문을 지키게 하

월형노예수문격(刖刑奴隸守門鬲)

西周

높이 18.7cm, 길이 22cm, 너비 14cm

섬서 보계 여가장에서 출토.

보계시박물관 소장

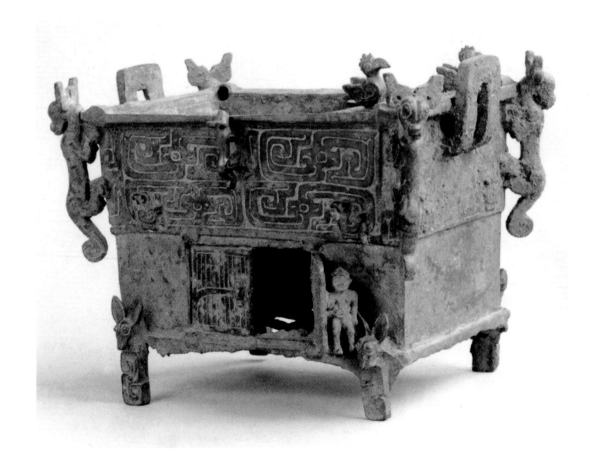

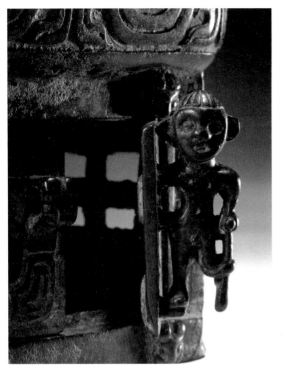

고, 코를 베이는 의형(劓形)을 당한 자는 관(關)을 지키게 하고, 생식기를 도려낸 형을 당한 자는 내부(대궐)를 지키게 하고, 월형을 당한 자는 원유를 지키게 한다.[墨者使守門, 劓者使守關, 宮者使守內, 刖者使守囿.]"[『주례(周禮)』·「장륙(掌戮)」]

어떤 문헌에는 "刖者使守門[월형을 당한 자는 문을 지키게 한다]"으로 적혀 있다. 형을 받은 자는 매우 천한 사람으로 간주되며, 상류사회에 들어갈 수 없었는데, 이른바 "君子不近刑人[군자는 형을 받은 사람을 가까이 하지 않는다]"이라 했다.[『공양전(公羊傳)』·「양공(襄公) 29年」]

월형노예수문격 (일부분)
西周
높이 13.8cm
북경 고궁박물원 소장

이러한 종류의 '원유를 지키거나[守囿]' 또는 '문을 지키는[守門]' 월형을 받은 사람은 서주의 청동기들 대부분에서 발견된다. 북경 고궁박물원에 소장되어 있는 월형노예수문격(刖刑奴隷守門鬲)은, 상부는 용기(容器) 부분이고, 하부는 집 모양[屋形]으로 되어 있으며, 앞쪽은 여닫이문이고, 나머지 세 면의 벽에는 투각(透刻)된 창문이 있어, 불을 지펴 가열하는 데 사용할 수 있었다. 문에는 지도리가 있어 열고 닫을 수 있으며, 오른쪽 문짝 바깥에는 한 명의 알몸을 한 남성 문지기가 있는데, 이 사람은 왼쪽 발이 월형을 당하여 없으며, 손에 지팡이를 쥐어 지탱하고 있다. 섬서 부풍의 백가장(白家莊)에서 출토된 한 건은, 기형의 구조가 고궁박물원에 소장되어 있는 그것에 비해 약간 복잡하지만, 주체 부분은 기본적으로 서로 같아, 문지기가 오른쪽 대문 바깥에 만들어져 있고, 사람의 머리 뒤쪽은 상투를 묶었으며, 품안에 여닫이문의 빗장을 안고 있다. 형태가 너무 작기 때문에 남자인지 여자인지 그다지 분명하지 않지만, 역시 온몸이 나체이며, 왼쪽 발이 잘려져 있다.

내몽고 영성(寧城) 소흑석구(小黑石溝)의 석곽묘(石槨墓)에서 출토된 한
건의 월형노예수문격도 모양이 이것과 거의 같다.

　월형을 받은 사람이 원유를 지키고 있는 형상은 산서(山西)의 문
희(聞喜)에서 출토된 한 건의 청동만거(靑銅挽車)에서도 볼 수 있다. 문

희 상곽촌(上郭村) 지구에 있는 서주 시대부터 춘추 초기까지의 무덤들 속에서 일찍이 1970년대와 1980년대에 두 건의 나체 인물이 장식되어 있는 방형(方形) 동기[銅器 : 혹는 '정형기(鼎形器)'라고도 함]가 발견되었는데, 그 중 한 건은 네 명의 사람으로 기족(器足)을 만들었으며, 그 모양과 구조가 진후(晉侯) 묘지(墓地)의 63호 묘에서 출토된 정형방합(鼎形方盒)과 매우 유사하다. 다만 그 기족의 인물들은 무릎을 꿇고 앉은 자세가 아니라 서 있는 모습으로 만들어졌다. 또 다른 한 건은 바로 월인수유육륜만거(刖人守囿六輪挽車)이다. 이것은 구조가 정교한 청동기인데, 많은 부분들이 자유롭게 움직일 수 있게 만들어져 있다. 그 주체 부분은 방합형(方盒形)의 객실로, 한쪽 면에는 문이 있고, 왼발이 잘려나간 하나의 나체상이 연결되어 있는데, 월형을 받은 사람이 지팡이를 쥐고 있다. 그 형상의 특징과 머리카락 모양이 고

청동만거(靑銅挽車)

西周

전체 높이 9.1cm, 길이 13.7cm, 너비 11.3cm

1989년 산서 문희(聞喜)에서 출토.
산서성 고고연구소 소장

궁박물원에 소장되어 있는 월형노예수문격 한 건에 있는 노예의 모습과 서로 유사하다. 객실의 네 면에는 각종 동물들이 붙어 있는데, 그 모습이 마치 소형 동물원 같다. 수레의 위쪽에는 두 개의 문짝으로 된 뚜껑이 있어 자유롭게 열고 닫을 수 있는데, 뚜껑의 손잡이는 쭈그리고 앉아 있는 원숭이 형태이고, 그것의 앞뒤로는 원활하게 움직일 수 있는 네 마리의 새들이 있다. 차량의 네 모서리와 벽에는 엎드린 짐승들이 주조되어 있고, 아래쪽에는 두 마리의 호랑이가 엎드려 있는네, 호랑이의 앞뒤 발에는 각각 작은 바퀴가 한 개씩 끼워져 있다. 이 작품은 자연환경을 포함하여 월형을 받은 노예가 귀족의 원유(苑囿)를 지키는 모습을 매우 생동감 있게 표현하였다.

청동기들 가운데에는 또한 명확하게 성(性) 의식을 표현한 작품들도 발견되었다. 산동 영현(營縣)에서 출토된 서주 시기의 방정형(方鼎形) 기물이 그것인데, 기물의 뚜껑에는 남녀가 나체로 무릎을 꿇은 채 서로 마주보고 있는 모습을 주조하였다. 남성의 성기는 발기되어 있고, 여성은 손으로 하체를 어루만지고 있다. 정(鼎)의 아래에는 여섯 명의 나체 인물 형상들로 된 기족(器足)이 있는데, 손바닥을 뒤로 하여 기물의 몸통을 떠받치고 있다. 다른 한 건도 형제(形制)가 유사한데, 뚜껑 위에는 알몸의 두 사람이 비교적 멀리 떨어져 서로 마주하고 서 있으며, 정의 아래에는 네 명의 나체 인물 형상들로 다리를 만들었다. 이러한 형상은 원시 사회 이래 이어져온 것으로, 회화나 조소 작품에서의 성행위 묘사는 종족이 면면히 이어지기를 기원하는 표현이었다. 그리고 더욱 늦은 시기의 청동기들 중에는 남녀의 성 관계를 한층 음란하게 묘사한 것들도 있다.

절강 소흥(紹興)의 파당(坡塘)에서 출토된 기악동옥(伎樂銅屋) 속에 있는 한 조(組)의 나체 동인(銅人)들은 성격이 다른 종류에 속한다. 동옥(銅屋)은 전국 시대의 작품으로, 상부에는 큰 새 한 마리가 팔각형

기악동옥(伎樂銅屋)

戰國

전체 높이 17cm, 전체 너비 13cm

1981년 절강 소흥(紹興)의 파당(坡塘)에서
출토.

절강성박물관 소장

기악동옥 (일부분)

기둥에 앉아 있고, 하부는 사각찬첨정(四角攢尖頂-사각 모임지붕)이며, 정면은 세 칸[間]으로 된 집 모형이다. 건물의 전면에는 두 개의 기둥이 세워져 있고, 좌우에는 긴 격자 문양이 투각된 벽으로 되어 있으며, 뒷면에는 십자형의 작은 창문이 뚫려 있다. 햇빛이 쏟아지는 실내에서는 한 조의 기악인(伎樂人)들이 연주를 하고 있는데, 모두 알몸에 꿇어앉은 모습이다. 앞줄의 세 명 중 한 명은 북을 치고 있으며, 나머지 두 명은 양 손을 배 앞쪽에 포개고 있고, 뚜렷한 젖가슴이 있는데, 이들 두 명의 여자는 노래를 부르는 것으로 생각된다. 뒷줄의 세 명은 각각 금(琴)이나 생(笙) 등의 악기를 연주하는 반주자들이다. 연구자들의 추정에 따르면, 작품이 표현한 것은 무당과 귀신을 즐겨 믿었던 고대 월(越)나라 사람들의 종교 활동이라고 한다. 이 작품은 전체 높이가 겨우 17cm여서 모든 기악인들의 형체가 매우 작지만, 인물들의 두발을 빗어서 틀어올린 머리의 오관(五官)·신체의 동작·악기의 양식이 모두 매우 구체적이다. 예술가는 흥미가 넘쳐흐르며, 또한 아무것에도 구애받지 않고 자기가 숙지하고 있는 생활 광경을 표현하였으며, 전체 활동 환경도 함께 파악하여 표현해냈다.

종거동인(鐘鐻銅人)

춘추 시대 이후의 청동기는 사람을 버팀대로 표현하는 경우가 점점 많아지는데, 이러한 형식의 중요한 대표 작품들로는 호북(湖北) 수현(隨縣)의 증후을(曾侯乙) 묘에서 출토된 한 조(組)의 종거동인, 하남(河南) 낙양(洛陽) 금촌(金村)의 동주(東周) 시기 무덤에서 출토된, 동·은·옥 등 다른 재질로 만든 인물 형상, 하북 평산현(平山縣)에서 출토된 전국 시대 중산왕(中山王) 묘의 인형등구(人形燈具)가 있다. 서주 시기의 것과 뚜렷이 다른 점은, 이것들의 대부분이 나체가 아니며, 복장이 분명하게 호위병·시종이나 시녀의 형상을 하고 있다는 점이다.

하남 낙양의 금촌 지역 일대는 주나라 왕들과 부장(副葬)한 신하와 속인(屬人)들의 무덤들이 있는 구역인데, 당시 최고 수준의 예술 작품들을 대표하기에 충분한 다량의 유물들이 출토되었다. 하지만 애석하게도 도굴되어 대부분이 이미 해외로 반출되었다. 금촌에서 출토된 청동 인물 받침대 중에는 한 건의 여자 어린아이 입상(立像)이 있는데, 얼굴이 동그랗고, 머리를 빗어 길게 땋았으며, 복장은 두툼한 장의(長衣)에 장화를 신고 있다. 허리에는 여러 가지 장식이 달린 띠를 착용하고 있고, 두 손은 수평으로 들어 올려 한 쌍의 대롱[筒]을 쥐고 있는데, 작품은 손잡이를 너무 크게 만든 것 말고는 전체 비율은 비교적 균형이 잡혀 있다. 여자 어린아이는 약간 위를 쳐다보고 있으며, 입은 아래쪽으로 휘어져 있는데, 매우 열중하여 위쪽을 주시하고 있는 표정을 표현하였다. 이러한 인물 형상은 분명히 이 시기의 조소 창작에서 새롭게 발전된 표정이다(작품의 두 기둥 위에 붙어 있는 옥으로 만든 새는 후에 수장가가 만들어 붙인 것임). 금촌에서 출토된 또 다른 인물 형상의 받침대는, 인물은 문양이 새겨진 옷을 입고 있으며, 오른쪽 무릎을 굽히고 꿇어앉아 두 손을 위로 들어 올렸고, 왼손으로는 투관을 쥐고 있다. 투관의 입구는 똑바로 무릎 앞쪽의 또 다른 투관(套管—속이 빈 관)과 마주하고 있는데, 당연히 이것은 하나의 입주형(立柱形) 기물의 받침대일 터인데, 의외로 매우 생동감 있고 자연스럽게 처리하였다. 금촌에서 출토된 또 하나의 은인상(銀人像)은 좁은 소매에 폭이 넓은 윗옷을 입고 있고, 바짓가랑이를 감아 묶어, 세파에 허덕이며 바삐 뛰어다니는 모습을 표현하였는데, 연구자들은 이를 가리켜 호인용(胡人俑) 또는 무사용(武士俑)이라고 한다.

손으로 봉을 잡고 있는 인물상은 산서·하남·호북 등지에 있는 전국 시대의 무덤과 유적들의 대부분에서 출토되었다. 섬서 장치(長治)의 분수령(分水嶺)에서 출토된 동희입인경반(銅犧立人擎盤)을 보면 그

동녀해상(銅女孩像-여자 아이 상)
戰國
높이 28.5cm
하남 낙양(洛陽)의 금촌(金村)에서 출토.
미국 보스턴박물관 소장

용도를 더욱 명확하게 이해할 수 있다. 이 기물은 형체가 매우 비대
하며, 문양 장식이 매우 아름답고 정교한 작은 동물[희생(犧牲)]로 받
침대를 만들었으며, 동물의 등 위에는 머리를 묶어 어깨까지 늘어뜨
린 여인상이 만들어져 있다. 이 여인은 오른쪽으로 옷깃을 여미고 소
매가 좁은 장포(長袍-긴 도포)를 입고 있으며, 허리띠를 맸고, 두 손을

모아 하나의 투관을 받치고 있다. 통 안에 하나의 원형 기둥을 꽂았
으며, 기둥의 하단은 작은 동물의 몸통 속에 꽂혀 있는데, 기둥의 끝
은 반훼문(蟠虺紋) 장식이 투각된 원반(圓盤)이다. 이 원반은 마음대
로 움직일 수 있다. 이렇게 기계적인 기능을 이용하여 설계한 정교한
기물들은 전국 시대 귀족들의 사치스런 생활을 충족시키기 위하여
만들어졌다. 그것은 결국 공예품 생산이 진보했다는 것을 반영하고
있는 것이다.

신강(新疆) 신원현(新源縣) 경계의 쿠나스하[鞏乃斯河] 남쪽 강가에
서도 손으로 투관을 들고 있는 동인(銅人)이 출토되었는데, 무릎을
꿇고 쭈그려 앉은 자세이다. 머리에는 테두리가 넓고 끝이 뾰족한 모
자를 쓰고 있으며, 큰 눈과 높은 코를 하고 있어, 민족의 특징이 선명

동무사(銅武士)

戰國

전체 높이 40cm

1983년 신강(新疆) 이리(伊犁)의 신원현
(新源縣)에서 출토.

이리카자크(Ili Kazak : 伊犁哈薩克) 자치주
문물보관소 소장

하게 나타나 있다. 상체는 알몸 상태이고, 하체에는 짧은 치마를 입
고 있으며, 맨발이다. 두 손에는 각각 관(管) 모양의 통을 쥐고 있는
데, 이것은 중원 지역에서 출토된 동인(銅人)과 마찬가지로 기물의 버
팀대나 받침대로 만든 것이다. 이 작품은 이미 비교적 정확하게 상반
신의 건장하고 탄력 넘치는 근육 및 골격과 근육의 해부 관계를 표
현해냈는데, 이것은 같은 시기의 조소 작품들 중에서 보기 드문 것
이다. 쿠나스하 지역은 전국(戰國) 시기에 고대 색족(塞族)이 활동했던

종거동인(鐘鏃銅人)

戰國

동인(銅人) 기둥의 전체 높이 79~96cm

1978년 호북 수현(隨縣)의 증후을(曾侯乙)
묘에서 출토.

호북성박물관 소장

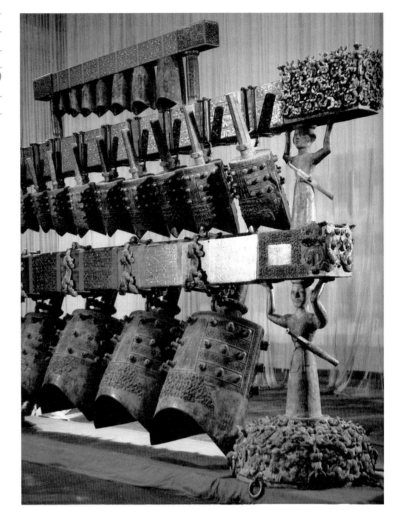

재인(梓人) : 고대의 목공(木工)을 가
리키는 말로, 『고공기』・「총서(總序)」에
따르면, 목공에는 일곱 종류가 있는
데, 그 첫째가 재인(梓人)이며, 음기(飮
器)・전파(箭靶－화살과 말고삐) 및 종경
(鐘磬－종과 경)의 버팀대를 전문적으
로 만든다. 후세에는 또한 건축 기술
자를 재인이라고 불렀다.

지역으로, 이 작품은 색족의 예술 창작품이다.

　동거동인은 편종(編鐘)을 걸어놓는 입주(立柱)이다. 이 명칭은 과거
에는 단지 문헌 기록에서만 볼 수 있었는데, 1978년에 호북(湖北) 수
현(隨縣)의 뇌고돈(擂鼓墩)에 있는 증후을 묘에서 대형 편종이 발견되
면서 실물로 증명되었다.

　『고공기(考工記)』에 "梓人爲筍鏃[재인(梓人)이 순거를 만든다]"라고 적
혀 있다. 순거(筍鏃)는 악기를 매다는 버팀대로, 가로대는 순[筍 : 순
(簨)]이라 하였고, 기둥[立柱]은 거(虡) 혹은 거(鏃)라고도 하였다. 순

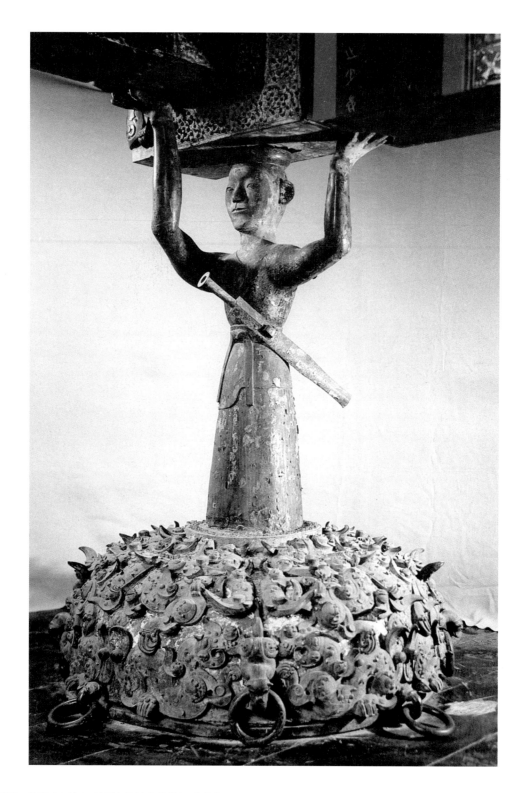

(簨)과 거(鐻)는 일반적으로 동물 형상으로 만들어져 있다. 동(銅) 재질로 만든 사람 형태의 종거를 종거동인(鐘鐻銅人)이라 부른다. 증후을 묘의 편종 버팀대는 곱자형[曲尺形]의 동목(銅木) 구조로, 그 위쪽은 세 층으로 나누어 용종(甬鐘-173쪽 참조)과 뉴종(紐鐘)과 박(鎛-작은 종)을 걸었는데, 모두 65개이다. 중층과 하층은 각각 세 개씩의 동인(銅人)이 받치고 있다. 하층의 동인이 약간 큰데, 키가 1m 정도이고, 무사 차림이며, 단정하고 엄숙한 얼굴에, 긴 검을 차고 있다. 무사동인(武士銅人)이 돋보이게 해주기 때문에, 연주 환경으로 하여금 악기 소리가 곱고 낭랑하게 울려 퍼지는 장엄하고 아름다운 분위기를 띨 수 있도록 해준다.

동인들은 모두 반듯이 서 있는 자세이며, 양쪽 팔을 나란히 들어 올려 위쪽의 가로대[簨]를 떠받치고 있는데, 동인들의 위치와 떠받치는 각도가 다르기 때문에, 어떤 것은 어깨·팔꿈치 부위와 팔뚝의 구조·길이를 임기응변으로 처리하여, 기능적인 요구에 따르긴 했지만, 여전히 시각적 효과에는 아무런 영향을 미치지 못한다. 가운뎃층 동인의 정수리와 하부에 각각 방형(方形)의 장부[榫]가 있어, 상하 가로대의 장붓구멍에 끼워 맞출 수 있도록 했다. 하층 동인의 정수리에 있는 방형 장붓구멍에 중간층 동인의 하부에 있는 방형 장부를 서로 끼워 맞추면 상하가 하나로 연결된다. 그 아래 부분에는 고부조(高浮彫)의 반룡문(蟠龍紋)이 새겨진 반구형(半球形)의 받침대가 연결되어 있다.

동인의 얼굴 부분은 용모가 수려하고, 오관(五官)의 비례와 위치가 적당한데, 단지 귀는 비교적 개념화되어 있고, 귓불에는 조그만 구멍이 있지만 착용하고 있던 물건은 이미 사라지고 없다. 동인은 머리 위에 평정원관(平頂圓冠)을 썼고, 오른쪽으로 옷깃을 여미는 소매가 긴 옷을 입었으며, 하체에는 치마를 입고 있다. 허리에는 넓은 띠

평정원관(平頂圓冠) : 꼭대기가 평평한 둥근 관.

를 동여맸는데, 띠는 묶어 배 앞쪽으로 늘어뜨렸다. 허리의 왼쪽에는 긴 검을 차고 있다. 그들의 의복에는 옻칠이 되어 있고, 치마 위에는 붉은색을 칠하고 수직으로 줄무늬를 그려 넣었으며, 옷깃 주변에는 쌍방향으로 연속되는 꽃잎[花瓣] 도안이 있다. 이러한 착색 방식과 문양 양식은 가로대 위의 색채 및 도안 문양과 일치하는 것이다. 이러한 형식의 중국 고대의 조소 예술품들 가운데, 이처럼 씩씩하고 힘차며 자신감 넘치는 청년 무사 형상이 출토된 것은 처음인데, 이것은 당시에 앙양되던 시대정신을 묘사한 것이다.

등잔 위에 사람이나 혹은 동물로 장식하는 풍조는 전국 시기부터 진(秦)·한(漢) 시기까지 매우 유행하였는데, 그것은 생활 내용을 매우 폭넓게 반영하고 있다. 하북 평산현(平山縣) 중산왕□(中山王䜌) 묘에서 출토된 십오연잔등(十五連盞燈)은 높이가 82.9cm이다. 중앙에는 높고 큰 등잔 기둥이 위로 솟아 있고, 사방으로 불규칙하게 일곱 개의 활 모양으로 된 등잔 가지들이 만들어져 있으며, 가지의 끝에는 각각 한 개씩의 등잔받이[燈盤]가 붙어 있다. 등잔 기둥 하단에는 세 마리의 일수쌍신(一首雙身)의 호랑이들이, 기문(夔紋)이 투각된 원반(圓盤)의 밑받침을 등에 지고 서 있다. 등잔의 중간 부분에는 두 마리의 큰 새가 앉아 있고, 그 아래위로는 원숭이들이 매달려 놀고 있다. 등잔의 밑받침 위에는 웃통을 벗은 채 아래에 치마를 입은 두 사람이 나무 위의 원숭이들에게 먹이를 던져주고 있는데, 그 형태는 매우 작지만 사람과 원숭이들의 동작이나 자세의 표현에서는 생동감이 넘쳐난다. 등잔의 맨 위에는 재빨리 기둥을 타고 하늘로 날아오르는 용 한 마리가 조각되어 있어, 사람들의 시선을 무한히 펼쳐진 공간으로 붙잡아두고 있다. 이 작품은 사람과 동물의 관계와 비례를 통해 천지(天地)의 거대한 공간을 우러러보고 있음을 암시하고 있다. 이 등잔 한 개에는 비록 매우 폭넓은 내용이 포함되어 있고, 많은 형상들

십오연잔등(十五連盞燈)

戰國

높이 82.9cm

1977년 하북 평산(平山) 중산왕□(中山王
舋) 묘에서 출토.

하북성 문물연구소 소장

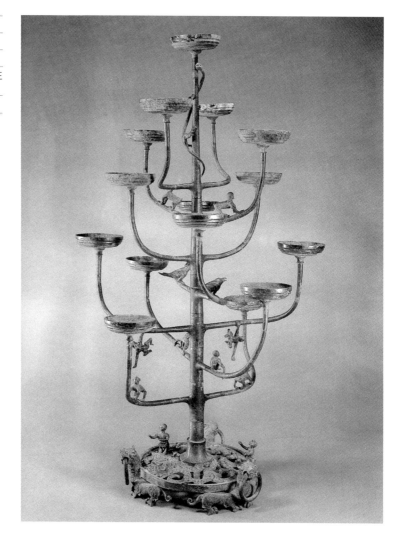

이 있지만, 그것들의 주차(主次)가 분명하고 질서가 정연하다. 이것을
만들 때, 등잔대의 마디마다 장붓구멍[榫口]을 각각 다르게 만든 것
은, 작자가 전체의 설계와 예상되는 감상 각도에 대해 분명한 의도를
가지고 있었음을 나타내준다.

중산왕 묘에서 은수동신인형등(銀首銅身人形燈)이 함께 출토되었
는데, 이것은 복합 재료를 사용하여 만든 등잔 용구이다. 등잔 받침
대의 주요 부분을 사람 형상으로 만들고, 머리 부분은 은(銀)으로 주

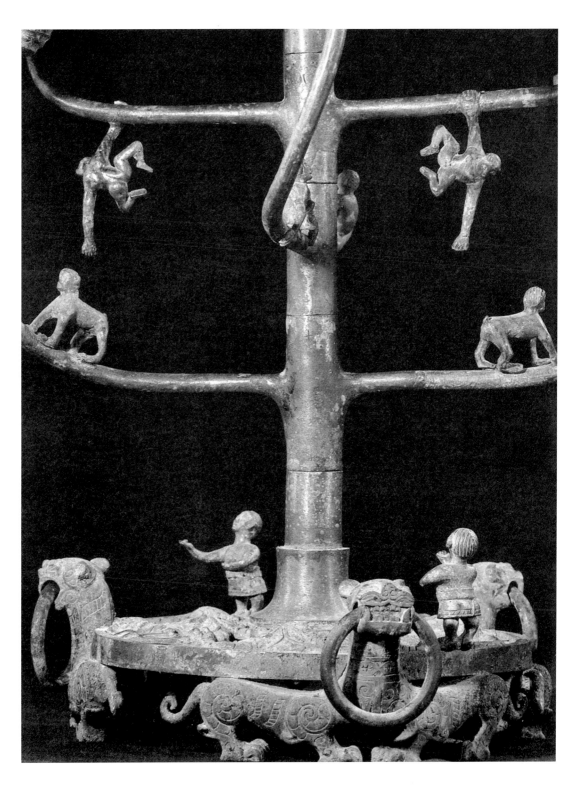

은수동신인형등(銀首銅身人形燈)

戰國

전체 높이 66.4cm

1977년 하북 평산(平山)의 중산왕□(中山
王舋) 묘에서 출토.

하북성 문물연구소 소장

(왼쪽) 십오연잔등(十五連盞燈) (일부분)

조하였는데, 머리를 묶었고, 짙은 눈썹과 짧은 콧수염이 있으며, 눈
동자에는 검정색 보석을 박아 광채가 난다. 몸통 부분은 동(銅)으로
주조하였는데, 오른쪽으로 옷깃을 여미고 운문(雲紋)이 있는 소매가
넓은 장포(長袍-중국식 두루마기)를 입고 있으며, 옷의 문양은 붉은색
과 검정색의 옻칠을 하였다. 허리에는 넓은 띠를 맸는데, 대구(帶鉤-
일종의 버클)를 졸라맸다. 복식(服飾)이 화려한 것으로 미루어 볼 때,
노예의 신분은 아닌 듯하다. 그는 두 팔을 수평으로 한 채, 손에는
각각 한 마리씩의 이무기를 쥐고 있는데, 한 마리는 높게 하고 한 마

기타인형등(騎駝人形燈)

戰國

전체 높이 19.2cm

1965년 호북 강릉(江陵)의 망산(望山)에서 출토.

호북성박물관 소장

인형등(人形燈)
戰國
높이 21.3cm
1957년 산동(山東) 제성(諸城)에서 출토.
중국 국가박물관 소장

리는 낮게 하여, 양쪽 등잔받이[燈盤]를 받치고 있다. 오른쪽 이무기는 은으로 도금한 용 모양의 등잔 기둥을 입에 물고 있는데, 기둥의 끝에는 등잔받이가 있다. 또 이 기둥에는 이무기가 원숭이를 뒤쫓는 형상이 새겨져 있는데, 이 작품에서 가장 생동감이 넘치는 부분이다.

호북의 강릉(江陵)·형문(荊門)에서 소형의 기타인형등(騎駝人形燈 -낙타를 타고 있는 인형등)이 발견되었다. 사람이 낙타 등의 두 봉우리 사이에 무릎을 꿇고 앉아 있고, 양 손은 속이 빈 관을 감싸 쥐고 있

기좌인형등(跪坐人形燈)

戰國

높이 48.9cm

1975년 하남 삼문협(三門峽)의 상촌령(上村嶺)에서 출토.

하남성박물관 소장

으며, 그 안에 등잔 기둥을 꽂았는데, 낙타 몸의 특징을 상당히 정확하게 파악하여 묘사하였다. 전국 시기의 인형등(人形燈) 종류의 작품들 중 진짜 사람 형상과 가장 가까운 것은 하남(河南) 삼문협(三門峽)의 상촌령(上村嶺)에서 출토된 칠회기좌인형등(漆繪跪坐人形燈)이다. 등잔 밑받침 부분에 무릎을 꿇고 앉은 인물 형상을 조각하였는데, 두 팔을 가슴 앞에 모은 채 쇠스랑 모양의 기둥을 들고 있으며, 기둥의 끝은 고리형 등잔받이를 받치고 있다. 인물의 특정한 동작으로써

공손하면서도 정중하게 일에 종사하는 자세와 표정을 표현하고 있다. 무릎을 꿇고 앉은 사람의 머리는 한쪽으로 빗질하여 상투를 틀어 비녀를 꽂았고, 관을 쓰고 있으며, 몸에는 오른쪽으로 옷깃을 여민 포복(袍服)을 입고 있다. 작품은 인물의 얼굴 부위 오관을 정확하게 표현했을 뿐만 아니라, 턱 밑에 관대(冠帶)를 묶은 것이나 허리띠를 묶는 법과 같은 복식의 수많은 세세한 부분들까지도 매우 구체적으로 표현하였는데, 이것은 동주 시대 예술이 실제 생활을 사실적으로 재현해내려는 경향이었다는 점을 뚜렷이 보여주고 있다. 이 인형의 관대(冠帶)·옷깃 및 허리 위에도 옻칠을 한 흔적이 남아 있다. 고대 청동기들 가운데 사람과 동물 형상들은 이처럼 색을 입힌 것들이 많다. 증후을 묘의 종거동인(鐘鐻銅人)과 삼문협에서 출토된 기좌인형등(跽坐人形燈)뿐만 아니라, 시기가 훨씬 이른 광한(廣漢)의 청동인두상(靑銅人頭像) 등 모두에서 확인할 수 있다. 이를 통해 알 수 있듯이, 중국 조소 예술에서 그림과 조소가 결합된 특징은 원시 사회의 채도기(彩陶器)와 삼대(三代)의 청동기에서 그 발단을 찾을 수 있다.

청동조수준(靑銅鳥獸尊)

상(商)·주(周)의 청동기 예술 가운데 새와 동물의 형상은 사람 형상보다 더욱 생동감 있게 표현되었고, 작품의 수량도 많다. 이것들은 주로 준(尊)·유(卣)·시굉(兕觥) 등의 청동 주례기(酒禮器)나 혹은 기물 받침대의 장식으로 만들어졌다. 그리고 기물에 장식으로 붙인 입체 동물 형상들은 모두가 한층 더 그렇다.

『주례(周禮)』 등의 고대 문헌들의 기록에 따르면, 여러 가지 중요한 예의(禮儀) 활동 중에 새와 동물 이름의 주구(酒具)가 사용되었는데, 이것들을 통칭하여 '육이육준(六彝六尊)'이라 한다. 예를 들면 다음과 같다.

"春祠, 夏礿, 祼(灌)用鷄彝·鳥彝……"

"其朝踐, 用兩獻尊, 其再獻, 用兩象尊……"

"秋嘗, 冬烝, 祼用斝彝·黃彝……"

"其朝獻, 用兩著尊, 其饋獻, 用兩壺尊……"

"凡四時之間祀·追享·朝享, 祼用虎彝, 蜼彝……"

"其朝獻, 用兩大尊, 其再獻, 用兩山尊……"

["봄 제사, 여름 제사, 땅에 지내는 제사에는 계이(鷄彝)·조이(鳥彝)를 사용하고……"

"그 조천(朝踐)에는 두 개의 헌준을 사용하고, 그 재헌(再獻)에는 두 개의 상준(象尊)을 사용하며……"

"가을 제사, 겨울 제사, 땅에 지내는 제사에는 가이(斝彝)·황이(黃彝)를 사

용하며……"

"그 조헌(朝獻)에는 두 개의 저준(著尊)을 사용하고, 그 궤헌(饋獻)에는 두 개의 호준(壺尊)을 사용하며……"

"무릇 사계절 동안의 제사·추향(追享)·조향(朝享), 그리고 땅에 지내는 제사에는 호이(虎彝)·유이(蜼彝)를 사용하며……"

"그 조헌에는 두 개의 대준(大尊)을 사용하고, 그 재헌에는 두 개의 산준(山尊)을 사용하며……"] [『춘관(春官)』·「사준이(司尊彝)」]

약(礿)·사(祠)·증(烝)·상(嘗)은 춘(春)·하(夏)·추(秋)·동(冬)의 사계절에 거행되는 천자제후(天子諸侯)의 종묘 제사를 말한다. 조천(朝踐)과 조헌(朝獻)은 모두 제사 의식을 말한다. 조천은 동물을 잡아 바치는 것을 가리키고, 조헌은 술잔을 올리는 것이다. '나(裸)'는 술을 붓는 제사[灌祭]를 가리키는데, 제사를 지낼 때 땅에 술을 뿌리고 마시지는 않는다. '추향(追享)'과 '조향(朝享)'은 여러 묘의 제사를 태조묘(太祖廟)에서 올리는 것으로, 특별히 성대하고 장중한 제전이다.

그 가운데 언급된 계이(鷄彝)·조이(鳥彝)·상준(象尊)·호이(虎彝)는, 청동기에서 이것들 모두의 흔적을 발견할 수 있다. 또한 일부는 여전히 그 구체적인 형상의 특징을 추정하여 알기 어려운 것들도 있는데, 해당되는 실물 유물을 찾을 방법이 없기 때문이다. 오래 전부터 사람들은 이러한 조수형 기물들을 통상 조수준(鳥獸尊)이라 불렀다. 이것들은 고대의 제사 활동에 사용된 주기(酒器)들이다. 만약 한 가지 점에 다시 시야를 확대하여 보면, 주기 가운데에는 일부 국부를 입체 동물 형상으로 조형의 특징을 삼은 유(卣)·가(斝)·작(爵)·각(角) 등의 기물들이 있다. 특히 시굉(兕觥)이라고 불리는 것은 일반적으로 소·호랑이·새 등의 형상을 기본 모양으로 삼았는데, 이것은 조수준과 같은 용도로 사용되었다. 이러한 동물 형상들을 응용하여 기물의 조형으로 삼은 까닭은 제사 활동의 필요와 관계가 있는데, 소·양·돼지·

닭·개 등은 고대 제사에서 '오희(五犧-다섯 가지 희생)'로 사용된 짐승들이다. 코뿔소와 코끼리 등의 동물에 대해서는, 곧 그것들이 매우 진기하고 희귀한 동물들이기 때문에, 특별히 미신(媚神)·오신(娛神)의 기형으로 제작하였다.

미신(媚神) : 귀여운 모습의 신.

오신(娛神) : 노리개처럼 가지고 놀며 즐기는 신.

조준(鳥尊)

조수준 가운데 조준의 수량이 비교적 많은데, 그 살아 있는 원형은 올빼미·닭·오리·물오리 등이다. 상대(商代)의 작품들 중 가장 많은 것은 치효준(鴟鴞尊)이나 치효유(鴟鴞卣)이다. 올빼미는 중국의 사회적 관념에서는 원래 불길한 악조(惡鳥)인데, 상대에는 어떤 이유에서인지 특별히 중시되어 기물의 모양과 장식 문양으로 유행되었다.

상대와 서주 초기에 제작된 효준은 과거에 미국 등 외국으로 대부분 반출되었는데, 그 모양은 각각 다르다. 단 올빼미(즉 부엉이)의 특징은 매우 명확하게 표현되어 있는데, 이것의 두 눈은 모두 앞쪽으로 모여 있고, 눈동자 주변에는 '면반(面盤)'이라고 불리는 방사형(放射形) 깃털이 있다. 뉴욕의 윌리엄 무어 부인(Mrs. Willam H. Moore, New York)이 소장하고 있는 것이 그 예인데[中國社會科學院 考古研究所 編, 『美帝國主義劫掠的我國殷周銅器集錄』의 A.669를 볼 것], 그것은 대략적으로 올빼미류의 동물을 살아 있는 원형으로 삼아 만든 것이다. 조형이 소박하고 온후하며, 대가리 부위에 넓적한 얼굴과 돌출된 귀가 솟아 있고, 날카로운 갈고리 모양의 부리가 있다. 올빼미는 서 있는 자세이며, 대가리를 약간 쳐들고 있고, 중심은 뒤로 치우쳐 있어, 그것으로 하여금 일종의 늠름하고 자신만만한 기세를 갖도록 해 준다. 기물의 아가리는 목 부위에 있으며, 머리를 회전

효준(鴞尊)

효준(鴞尊)

할 수 있도록 되어 있다. 그 몸통의 문양과 조형이 결합되어 매우 신비한 색채를 느끼게 한다. 거대한 두 날개는 구불구불 서리고 있는 뱀의 몸과 같이 구성되어 있고, 가슴 앞쪽의 장식들은 쌍각(雙角)의 선문(蟬紋)으로 새겨져 있다. 또 몸에는 기문(夔紋) 등의 문양 장식들이 주요 문양들과 배합되어 있으며, 운뇌저문(雲雷底紋)도 새겨져 있다. 이러한 장식 기법은 같은 종류의 작품들에 정식화되어 있다. 이 밖에 어떤 효준(鴞尊)은 닭이나 오리 등 가금류(家禽類)의 특징들을 합쳐놓아, 치기 넘치게 만들었는데, 각자 일정하게 생활의 정취를 반영하고 있다. 그리고 장식 기법은 기본적으로 서로 같다.

안양의 부호(婦好) 묘에서 출토된 효준은 그 규모가 같은 유형의 여타 작품들보다 두 배 정도이며, 모양이 장중하고, 목 뒤쪽에 손잡이가 있으며, 뚜껑 위에는 외발을 가졌다는 상상 속의 동물인 기(夔)가 작은 새를 쫓는 모습의 손잡이가 있는데, 이 모든 것들은 명확히 실용적인 기능을 중시하여 표현한 것이다. 모양은 여타의 효준들과 비교하면 사실성이 좀 떨어지는데, 대가리에는 한 쌍의 높은 볏[冠]이 있고, 부리는 넓고 두툼하다. 대가리에는 도철문(饕餮紋)을 새겼고, 볏 위에는 기문(夔紋)이 있으며, 가슴 앞에는 뿔이 있는 선문(蟬紋)이 장식되어 있고, 양쪽 날개는 몸을 서린 긴 뱀 모양으로 만들었다. 꼬리의 위쪽에는 부조로 올빼미를 빚었으며, 날개를 펼치고 날아오르는데, 그 생동감은 같은 시기의 다른 청동 문양들 중에서는 보기 드문 것이다.

상대(商代)에 올빼미 모양으로 만든 또 다른 종류는 주기(酒器)인 유(卣)인데, 많은 것들이 두 마리 새의 등을 세워 결합하여 한 몸으로 만든 형식인데, 결합한 부분에는 손잡이가 달려 있다. 이러한 장식 기법에는 뚜렷이 다른 두 종류가 있다. 하나는 위에 서술한 효준처럼 자질구레하고 번잡한 장식을 한 것이고, 다른 하나는 몸 전체

가 매끄럽고 깔끔하며, 눈과 귀와 양 날개를 얕은 부조로 만들어 전체적으로 매우 강한 느낌을 준다.

서주 이후의 작품들은 사실적인 추세로 변화한다. 주기(酒器)들 중에는 특히 새의 형태가 실물 원형과 더욱 가까워진다. 서주 초기에 만들어진 태보유(太保卣)는 닭의 모양을 하고 있는데, 머리 위의 볏과 육염(肉髥-턱 밑에 늘어진 볏)이 있고, 부리는 짧고 예리하다. 몸과

다리 부위에는 깃털 문양[羽紋]을 새겼으며, 비록 몸집이 크고 두 발이 장식성을 띠고 있으나, 닭의 조형 특징과 완전히 부합된다. 요녕의 객좌현(喀左縣)에서 출토된 압준(鴨尊)은 매우 사실적인데, 구조상의 필요 때문에 두 다리를 앞쪽으로 옮기고, 뒤쪽에 별도의 기둥을 하나 세워 받침점으로 삼았다. 유사한 형태를 강소(江蘇)의 단도(丹徒)에서 출토된 원앙형준(鴛鴦形尊)과 섬서(陝西) 보계(寶鷄)에서 출토된 삼족조(三足鳥)에서 목격할 수 있다.

서주(西周) 시기의 이러한 청동 조류(鳥類) 조형들의 꼬리 부위는 펼쳐져 있고, 또한 사슬 모양[鎖狀]의 문양을 새겨, 마치 공작의 꼬리와 매우 비슷하게 표현하였는데, 실제로 옛날 사람들이 마음속으로 상서로

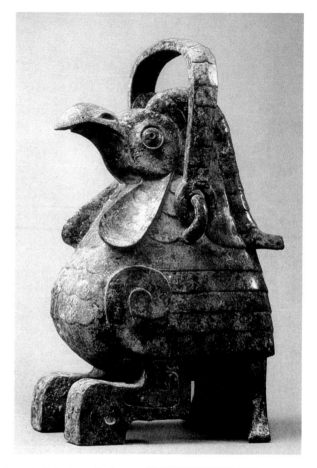

태보유(太保卣)
西周
전체 높이 23.5cm
일본 하쿠츠루(白鶴)미술관 소장

운 새라고 여겼던 봉황의 형상이다. 예를 들면 보계에서 출토된 삼족조, 미국에 있는 수궁조준(守宮鳥尊)과 부풍(扶風)에서 출토된, 앞은 짐승의 대가리이고 뒤쪽은 꼬리를 병풍처럼 늘어뜨린 일기뢰(日己觥)에는 모두 이와 같이 전통적으로 상서로운 형상이 변화 발전하고 형성되는 과정에서 남겨진 흔적들이 드러나 있다.

동주(東周) 이후의 청동기 작품들 가운데에는 현실 세계와 환상 세계의 조류 형상들로부터 유래된 것들이 더욱 많이 보인다. 그것들은 더 이상 초기의 작품들에서 보이는 그러한 신비스럽고 냉엄하거나 엄숙하고 경건하게 정지해 있는 상태가 아니고, 날아오르거나 먹이를 쪼아 먹거나 격렬하게 투쟁하면서 생존을 추구하는 모습들이

압준(鴨尊)

西周

높이 44.6cm

1955년 요녕의 객좌현(喀左縣)에서 출토.

중국 국가박물관 소장

다. 그러한 작품들을 탄생시킨, 극도로 불안정하고 투쟁으로 충만했던 사회 환경과 똑같다.

하남 신정(新鄭)에서 출토된 춘추 시대의 입학방호(立鶴方壺)의 신선하고 재기가 넘치며, 날아오르려고 날개를 펼친 학의 형상은 시대가 변화할 징조로 보인다. 맹금인 매도 각지의 예술 창작품들에서 빈번하게 나타난다. 안휘 수현(壽縣) 주가집(朱家集)의 초(楚)나라 문물들 가운데 동(銅)으로 만든 매가 두 발로 쌍신(雙身)의 뱀 한 마리를

원앙형준(鴛鴦形尊)
西周
전체 높이 22cm
1982년 강소(江蘇) 단도(丹徒)에서 출토.
진강시(鎭江市)박물관 소장

움켜쥐고 있는 형상은, 아직 두 날개를 접지 않고 있어, 보는 이로 하여금 하늘 높이 날다가 아래로 쏜살같이 내려온 순간의 동작을 느끼게 한다. 중산왕□(中山王饗) 묘에서 출토된 조주청동분(鳥柱靑銅盆)도 또한 매우 기이한 모습이다. 분(盆)의 바닥 중앙에는 둥근 기둥을 등에 진 거북 한 마리가 엎드려 있으며, 기둥의 꼭대기에는 수컷 매 한 마리가 앉아서, 두 날개를 쫙 편 채 머리를 쳐들어 정탐하고 있는데, 뱀의 대가리를 움켜쥐고 하늘에서 빙빙 돌며 선회하는 모습을 표현하였다. 분의 외벽도 고리[環]를 물고 있는 네 마리의 매들로 장식하였다. 산동(山東) 제성(諸城)에서 출토된 응수제량호(鷹首提梁壺-매 대가리 형상에 손잡이가 있는 호)는 매우 고상하고 우아한 기물이다. 윤곽이 우아하고 아름다운 호(壺)의 몸통 위에는 평행의 와문(瓦紋)이 고루 새겨져 있고, 호의 뚜껑 부위에는 매의 대가리 한 개가 장식되어 있는데, 뚜껑과 매의 부리는 쉽게 열 수 있도록 만들어졌다. 전국 시대의 청동기는 교묘함과 정교한 아름다움을 추구하여 만들어졌는

동응(銅鷹)

戰國

높이 17cm

1933년 안휘 수현(壽縣)의 주가집(朱家集)에서 출토.

안휘성박물관 소장

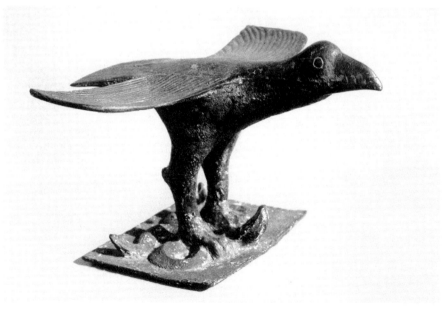

조개호형호(鳥蓋瓠形壺)
戰國
전체 높이 37.5cm
1967년 섬서의 수덕현(綏德縣)에서 출토.
섬서성박물관 소장

데, 그 전형적인 사례는 섬서(陝西)의 수덕(綏德)에서 출토된 조개호형
호(鳥蓋瓠形壺)와 산서(山西)의 태원(太原)에서 출토되었다고 전해지는
자작농조준(子作弄鳥尊)이다. 후자는 춘추 시대 말기에 만들어졌고,
기물이 매우 화려하고 아름다운데, 금으로 상감된 '子作 (之) 弄鳥'라
는 네 글자의 명문이 새겨져 있어, 이것이 귀족들이 감상하던 '농기
(弄器)'였음을 말해준다.

그리고 물오리(야생 오리) 모양으로 만들어진 기물들이 몇 건 있다.
이 기물들을 만든 사람은 물오리의 유연한 긴 목이 민첩하고 신축적
으로 움직이는 감각을 표현하는 데 심혈을 기울였으며, 더 이상 사실

적으로 묘사하는 데 연연하지 않았다.

서준(犀尊)·상준(象尊)·호준(虎尊)

코뿔소[犀]는 희귀한 동물로 여겨 청동기로도 제작되었는데, 그 전형적인 대표 작품은 상대(商代)의 소신유서준(小臣兪犀尊)과 전국 시대의 착금운문서준(錯金雲紋犀尊)이다. 소신유서준의 명문에는 기물의 제작자인 소신유(小臣兪)가 상왕(商王)을 따라 정벌하는 사람들 편에서 전쟁에 참여했다고 기록하고 있다. 갑골문의 기록과 서로 참조해보면, 이것은 은나라 말기의 중요한 역사적 사실을 언급하고 있는 기념물이다. 그것은 소박하고 화려하지 않은 조형으로, 그처럼 신체가 거대한 동물이 비틀거리며 걸어가는 동작을 개괄적으로 표현하였

소신유서준(小臣兪犀尊)
商
높이 24.5cm
산동 양산(梁山)에서 출토되었다고 전해짐.
미국 샌프란시스코 아시아예술박물관 소장

다. 기벽은 매우 두껍고, 복부가 불룩하게 팽창되어 있어, 강대한 장력(張力)을 자아낸다. 비록 작품의 높이는 고작 24.5cm이지만, 사람들에게 매우 방대하고 중후한 느낌을 주는데, 바로 이것이 중국 전통 예술에서의 '소중견대(小中見大)' 기법의 구체적인 운용 사례이다. 작품이 매우 사실적이지는 않지만, 코뿔소 형체의 특징을 매우 정확하게 파악할 수 있다. 상·주 시기에 코뿔소나 코끼리 등의 동물들은 주로 남방 지역에서 왔는데, 『죽서기년(竹書紀年)』에는 서주(西周)의 이왕(夷王) 때 계림(桂林)에서 코뿔소를 사냥했다는 기록이 있다. 안양(安陽) 은허(殷墟)에서의 상대(商代) 고고 발굴 과정에서 코뿔소·코끼리·표범 등의 뼈와 해골들이 많이 발견되고 있는데, 당시 북방 지구의 예술 장인들이 이미 이러한 종류의 동물들을 직접 볼 수 있었으며, 따라서 그들의 작품 속에 그것들의 신체 특징과 습성의 시각적 인상을 생생하게 파악해 낼 수 있었다는 것을 알 수 있다.

소중견대(小中見大) : 작은 것에서 큰 문제나 도리를 간파해내는 것.

　전국 시대의 착금은운문서준(錯金銀雲紋犀尊)이 섬서(陝西)의 흥평(興平)에서 출토되었는데, 이는 당시의 예술 창작이 사실적인 방향으로 발전하여 도달한 매우 높은 성취를 대표한다. 주기로서의 실용적인 기능은 작자에 의해 의도적으로 눈에 띄지 않는 지위로 억제되고, 조형의 표현을 부각시켜, 조소 그 자체 의식의 강화를 뚜렷이 드러냈다. 코뿔소는 꼿꼿하게 우뚝 서서 대가리를 위로 들고 있으며, 중심은 뒤로 이동시켜놓아, 그 시각적 효과면에서 사람들에게 몸집이 마치 산과 같다는 깊은 인상을 준다. 작품은 코뿔소의 체구·골격과 근육·피부를 매우 철저하게 표현해냈으며, 대가리 부분 근육의 기복은, 내부 골격의 구조 변화를 뚜렷하게 보여주며, 네 다리는 웅장하면서 힘이 있고, 복부의 근육은 강인하면서도 탄력이 풍부하다. 코뿔소의 신체 각 부위들에는 화려하고 유창한 착금은(錯金銀) 유운문(流雲紋)으로 처리했는데, 이는 코뿔소의 조형과 서로 보완해주고 도

착금은운문서준(錯金銀雲紋犀尊)
戰國~西漢
높이 34.1cm, 길이 58.1cm
섬서 흥평(興平)에서 출토.
중국 국가박물관 소장

와주어 코뿔소 피부의 거칠고 투박한 느낌을 더욱 강화해주며, 동시에 또한 기물의 호화로운 느낌을 증강시켜준다. 코뿔소의 눈동자는 남색(藍色) 염료로 상감하여, 비록 작지만 번쩍이는 빛이 난다. 연구자들은 이 작품의 제작 연대를 서한(西漢) 초기로 보고 있다. 그것은, 이 시기의 예술 창작이 관찰·인식·표현 활동 방면에서 이미 새로운 수준에 도달해 있었다는 것을 분명히 보여준다.

하북(河北)의 중산왕□(中山王響) 묘에서 출토된 착금은청동서우병풍좌(錯金銀靑銅犀牛屏風座)는, 장식이 아름답고 화려하긴 하지만, 그것은 단지 작자가 상상해낸 코뿔소의 형상일 뿐, 실제의 코뿔소 모습과는 상당히 거리가 있다.

〈상준(象尊)〉 코끼리는 고대 예술 작품들 가운데 매우 이른 시기부터 보이는데, 호북(湖北)의 용산 문화(龍山文化) 유적에서 출토된 소형 점토 조각품들 가운데 코끼리의 모습이 보인다. 중국 문화 가운데 상용 어휘로, 도상(圖像)·상형(象形)·형상(形象)과 같은 것들이 있는데, 이것들은 모두 코끼리라는 동물과 관련이 있다. [고문자(古文字)학자인 당란(唐蘭)은 『中國文字學』에서, '象'자의 어원에 대해 다음과 같이 해석했다. "원시인들은 큰 코끼리를 그려왔는데, 다른 사람들이 보고서 모두 알아본 것이 '象'이었기에, 이 '象'이라는 말이 전해져 내려온 것이다. 코끼리는 이러한 종류의 동물 중 가장 큰 것이며, 또한 가장 쉽게 그릴 수 있는 것으로, 아마도 고대인들이 가장 먼저 선택한 그림 표본[畫範]이었을 것이다. 그리하여 이 하나의 글자는 곧 그 동물과 그렇게 밀접한 관계를 갖게 되었을 것이다."] 중국 고대 문자는 갑골문부터 금문(金文)과 소전(小篆)에 이르기까지, 예서(隸書) 가운데 '象'자는 처음부터 끝까지 큰 코끼리의 기본 형상을 보유하고 있다. 중국 고대 문자인 갑골문·금문·전서의 '象'자는 모두 큰 코끼리의 상형문자이다.

상·주의 청동기들 중 코끼리 모양의 기물과 코끼리 문양으로 장식한 기물들이 적지 않게 남아 있다. 그 중 가장 섬세하고 아름다운 것은 호남의 예릉(醴陵)에서 출토된 상준(象尊)이다. 그것은 규사형산(叫獅形山)이라는 산기슭에서 발견되었는데, 깊지 않은 곳에 매장되어 있었기 때문에, 발견자는 이것이 상대의 노예주인 귀족이 산천(山川)과 호수에 제사를 거행할 때 제물(祭物)을 매장하는 의식에 따라 묻은 예기(禮器)일 것이라고 추측하고 있다. 이것은 한 마리의 작은 코끼리인데, 조형이 중후하고, 네 다리는 굵고 짧은 기둥 같으며, 두 귀는 펼쳐져 있고, 긴 코는 대가리 위로 높게 말아 올렸으며, 코끝은 안쪽으로 휘어져 있어, 매우 힘이 넘치는 S자 모양을 하고 있다. 이와 함께 안정되게 딛고 서 있는 네 다리는 동(動)과 정(靜)이 대조되는 작

상준(象尊)

商

높이 22.8cm, 길이 26.5cm

1975년 호남의 예릉(醴陵)에서 출토.

호남성박물관 소장

용을 하고 있다. 코끼리의 몸통에는 부조로 기룡(夔龍)·봉황·호랑이
등 다양한 문양 장식들로 가득 채웠으며, 바탕은 운뇌문(雲雷紋)으로
보완하였는데, 대가리 부위에는 과도한 장식을 하지 않았다. 전체적
인 효과면에서 보면, 이렇게 복잡다단한 문양 장식은 형태의 완성도
에는 별로 영향을 미치지 않는다. 높이 들어올린 코끝에는 작은 짐
승이 엎드려서, 코끼리 대가리 위에 있는 한 쌍의 몸을 서린 뱀 문양
을 똑바로 노려보고 있는데, 이것은 조형이 더욱 생동감 넘치고 활발
해 보이도록 해주는 요소이다.

미국의 브리티시미술관에 소장되어 있는 유물 하나가 예릉에서
출토된 상준(象尊)과 대단히 유사한데, 매우 정교하고 아름답게 만
들어졌지만, 단지 세부적인 처리에서 위의 작품보다 생동감이 떨어
진다. 주기(酒器)로서, 두 작품 모두 등에 아가리가 있으며, 코끼리 코

속의 공간과 체강(體腔-몸통 속의 빈 공간)이 서로 통하도록 되어 있다. 예릉에서 출토된 상준의 뚜껑은 이미 사라지고 없지만, 브리티시 미술관에 있는 것은, 윗면에 빚어놓은 한 마리의 작은 코끼리를 손잡이로 삼은 뚜껑이 아직 완전하게 보존되어 붙어 있으므로, 참조로 삼을 수 있다.

서주 시기에, 코끼리 문양과 입체의 코끼리 대가리로 장식된 일부 청동기들은 독창적인 구상을 표현해냈다. 예를 들면 북경(北京)의 방산(房山)에서 출토된 을공궤(乙公簋)는 그 모양이 우아하고 아름다우며, 복부와 뚜껑 위에 모두 뿔이 있는 코끼리 문양의 장식이 있다. 궤의 양측에 있는 새 모양의 두 귀[鳥形雙耳] 하단에 각각 하나씩의 코끼리 대가리가 연결되어 있다. 기물의 앞·뒷면에는 권족(圈足) 위에 코끼리 대가리를 주조하였으며, 긴 코를 구부려 땅에 닿게 하여 기물을 떠받치고 있는데, 이로 인해 가뿐한 느낌을 준다.

상준
商
높이 17.2cm
호남에서 출토되었다고 전해짐.
미국 브리티시미술관 소장

〈호준(虎尊)〉 백수(百獸)의 왕으로서 호랑이 형상은, 상·주 청동기와 옥기(玉器)에서 매우 많이 보이지만, 대부분은 이러한 기물들에 입체 장식이나 부조(浮彫) 형상으로 첨가한 것이며, 독립적인 조소 작품으로서의 의의를 갖는 호준은 주로 서주(西周) 시기에 볼 수 있다. 섬서(陝西)의 보계(寶雞)에서 출토된 한 쌍의 호준과 호북(湖北)의 강릉(江陵)에서 출토된 한 건의 호준은 모두 이미 더 이상 초기 조수준(鳥獸尊)의 신비한 색채를 띠고 있지 않으며, 형태가 비교적 거칠고 투박하다. 보계에서 출토된 한 쌍의 호준은 비교적 생동감이 넘치고, 호랑이가 걸어가다가 마치 뭔가 낌새를 발견한 듯, 갑자기 멈춰 서서, 눈을 부릅뜨고, 목을 내민 채, 전방을 주시하는 표정과 태도를 표현하고 있다. 호랑이의 몸 위에 사지(四肢)의 구조 부위를 결합하고, 서로 다른 형상의 얼룩무늬를 새겨 넣었다.

강서(江西)의 신간(新幹)에서 출토된 상대(商代)의 복조쌍미호(伏鳥雙尾虎)는 복부(腹部)가 비어 있고, 뒤에는 두 개의 꼬리가 달렸는데, 이러한 종류의 기이하고 독특한 조형 처리는, 그것이 당연히 대형 목기(木器)의 장식물이었다는 것을 말해준다. 호랑이가 엎드려 있고, 몸

호준(虎尊)

西周

길이 75.2cm

미국 브리티시미술관 소장

에는 운뢰문(雲雷紋)을 두루 새겼다. 등에는 작은 새 한 마리가 있는
데, 이것은 기물의 뚜껑 위에 달린 손잡이를 모방한 것이다. 이런 종
류의 엎드린 호랑이 형상은, 강서 지역의 청동기들에서 정이(鼎耳) 등
의 부위를 장식하는 데 많이 사용되었다. 이것은 이 지역의 종교 신
앙과 관계가 있는 듯하다.

복조쌍미호(伏鳥雙尾虎)
商
전체 높이 25.5cm, 길이 53.5cm
1989년 강서 신간(新幹)의 대양주(大洋洲)
에서 출토.

시준(豕尊)·마준(馬尊)·우준(牛尊)·양준(羊尊)

육축(六畜)은 제사에 사용되었는데, 개의 형상만 아직 발견되지
않았고, 그 밖에 말·소·양·돼지·닭의 형상은 모두 조수준(鳥獸尊)에
서 볼 수 있다. 이것들은 일상적으로 흔히 볼 수 있는 동물들이어서,
비교적 사실적이고 생생하게 표현할 수 있는 것들이었다. 소와 양의
형상은 청동기의 입체 장식으로 부가된 것들 중 가장 많이 볼 수 있
는 동물 형상이다.

돼지의 형상으로 주례기(酒禮器)의 조형을 만들었는데, 이미 알려진 것은 두 건밖에 없으며, 모두 상대(商代)의 청동 예술이 가장 발달했던 시기에 제작된 작품들이다. 호남의 상담(湘潭)에서 출토된 시준(豕尊)은 규모가 거대하고, 윤곽선이 힘차면서 시원시원하며, 문양이 정교하여, 웅대하고 화려한 예술적인 효과를 갖추고 있다. 이 작품을 만든 사람은 대상을 지나치게 신비화하지 않고, 한 마리의 수컷 멧돼지 형태의 특징을 상당히 정확하게 표현하였으며, 그 생식기관도 또한 매우 구체적으로 표현하였는데, 이것은 고대인들의 관념 속에 그것이 당연히 살아 있는 것과 같은 사실성을 띠고 있어야, 왕성하게 번식할 수 있다는 생각이 있었기 때문이다. 작자는 돼지를 빚을 때 비대하거나 우둔한 모습을 취하지 않고, 멧돼지의 씩씩하고 힘이 넘치는 모습을 부각시켰다. 돼지의 주둥이는 넓적하고 길게 튀어 나왔으며, 엄니가 밖으로 나와 있다. 눈은 '臣'자형이며, 두 눈이 돌출되어 있는데, 이는 상대의 청동기들에 표현된 짐승의 눈 모습에서 흔히 볼 수 있는 기법이다. 돼지의 대가리 부위에는 선(線)으로 음각하

시준(豕尊)

商

전체 높이 40cm

1981년 호남 상담(湘潭)에서 출토.

호남성박물관 소장

여 운문을 새겼고, 어깨와 엉덩이 부위는 거꾸로 서 있는 기문(夔文)으로 장식되어 있으며, 등과 배 부위는 넓은 면적의 인갑문(鱗甲紋-비늘과 거북의 등껍질 문양)으로 장식하였고, 대가리 위의 한 가닥 갈기는 비릉(扉棱)처럼 보이도록 만들었다. 문양 장식이 정교하고 아름다우며 근엄한데, 그 장식 공예의 특징이 호남 영향(寧鄉)에서 출토된 사양방준(四羊方尊)과 매우 유사하다.

주기(酒器)인 시준(豕尊)의 등 위에는 아가리가 있고, 화려한 볏이 달린 새가 서 있어 뚜껑의 손잡이 역할을 하도록 주조하였다. 이 뚜껑은 투박하고 거칠게 만들었는데, 이것은 후대에 만들어 넣은 것이다. 준(尊)의 겨드랑이와 사타구니에는 각각 횡으로 관통하는 구멍이 하나씩 있는데, 이것은 밧줄을 끼워 마주 들기 편리하도록 하기 위한 것이다.

상해박물관에 소장되어 있는 시유(豕卣)는 또 다른 종류의 취향을 표현하고 있다. 유(卣)의 모양은 동그란데, 이것은 서로 등지고 있는 두 마리의 새끼 돼지를 합성하여 만든 것으로, 각각 상반신만 남겨두었으며, 결합된 부분에는 전혀 흔적이 없다. 따라서 한쪽 옆에서 보면, 뒤쪽 새끼 돼지의 앞발이 마치 앞쪽 새끼 돼지의 뒷발처럼 보여, 조형 감각이 완벽하다. 돼지는 머리를 숙이고 먹이를 찾는 모습으로 만들어졌는데, 그것의 습성을 매우 생생하게 표현해냈다. 새끼 돼지의 형상인데다가, 또한 충분히 아름답고 정교하게 제작했기 때문에, 사람들로 하여금 사랑스러움과 운치를 느낄 수 있도록 해준다. 돼지 몸의 장식은 가는 선으로 된 구운문(勾雲紋) 구조이고, 운뇌저문(雲雷底紋)으로 채워져 있으며, 또한 광택이 나는 눈·귀·발굽 등의 부분들이 서로 돋보이도록 보완해주며, 주차(主次)가 분명하다. 유의 손잡이와 뚜껑은 이미 없어졌는데, 없어진 것으로 보이지 않을 정도로, 이 기물의 조형 감각이 매우 완벽하다.

시유(豕卣)

商

높이 14.1cm

상해박물관 소장

말[馬]로 조형을 삼은 청동기에는, 주요한 것으로 이구준(盠駒尊)
과 마궤(馬簋)가 있다.

이구준은 섬서(陝西) 미현(眉縣)의 이촌(李村)에 있는 서주 시기의
교혈(窖穴-땅광)에서 출토되었다. 이것은 매우 사실적인 망아지 형상
의 주기(酒器)이다. 말 대가리의 아래에는 명문(銘文) 94자가 새겨져
있는데, 귀족인 이(盠)가 서주 왕실의 집구전례(執駒典禮)—우수한 말
을 많이 육성하자고 제창한 활동—에 참석한 사실을 기록한 것이
다. 주왕(周王)이 그에게 한 쌍의 망아지를 상으로 하사하자, 귀족인
이(盠)는 곧 한 쌍의 청동 망아지 형상의 주기(酒器)를 주조하여 왕의
은총을 기록하였다. 다른 한 마리는 이미 유실되었고, 단지 뚜껑만
남아 있다. 명문을 통하여, 구준(駒尊)은 특수한 의의를 지닌 기념품
이라는 사실을 알 수 있다. 그 망아지의 몸에는 배 양쪽에 있는, 가
문의 휘장의 의미를 갖는 화변원와문(花邊圓渦紋) 이외에 다른 문양
은 새기지 않았다.

마궤(馬簋)는 1982년에 호남 도강현(桃江縣)의 연하(連河)에서 출토

이구준(盠駒尊)

西周

높이 32.4cm

1955년 섬서 미현(眉縣)의 이촌(李村)에서 출토.

중국 국가박물관 소장

되었는데, 한 건은 매우 희귀한 기물이다. 궤의 주체는 방좌(方座 : 禁)가 연결되어 있는 관형(罐形-항아리 모양)의 동궤(銅簋)이다. 궤에는 원조(圓彫)와 부조가 서로 결합된 형식으로 여덟 마리의 말들이 주조되어 있다. 말의 목 부위 위쪽은 입체로 조각되어 기물의 표면 바깥쪽으로 돌출되어 있다. 궤의 견부(肩部) 사면(四面)에는 네 마리의 엎드린 말들이 주조되어 있다. 두 마리씩 서로 등지고 있는데, 그 아래에는 한 쌍의 조문(鳥紋)이 있으며, 그 밖의 두 면은 아래에 도철문(饕餮紋)이 주조되어 있다. 방좌의 정면에는 도철문이 부조로 장식되어 있고, 양쪽 측면에는 각각 서로 등지고 서 있는 두 마리의 말들이 주조되어 있다. 각각의 말들은 단지 세 개의 다리만 노출되어 있으며, 앞면은, 정면과 비스듬한 측면으로부터 감상하는 입체 효과를 주로

고려하였으므로, 앞다리 두 개는 모두 밖으로 나오도록 만들었다. 측면의 말 몸통 부분은 금벽(禁壁-받침대의 벽)에 부조로 빚어서 붙였고, 뒷다리는 단지 한 개만 보인다. 이것은 당시 부조 작품에서 입체적으로 투시하는 문제를 해결하는 기술이 아직 미성숙했다는 것을 나타내주는 것이다. 궤 위에 엎드려 있는 말은 마찬가지의 원인으로 인해 단지 앞뒤 두 개의 다리만을 바깥쪽으로 나오도록 빚었다. 그러나 장식의 처리에서 설계자는 또한 여러 각도에서의 감상 효과에 주의하여, 궤와 금(禁)의 장식 문양을 서로 엇갈리게 꾸몄으며, 말의 대가리가 서로 마주보는 한 면 모두를 도철문으로 장식하여, 주요 감상 면(面)으로 삼았다. 궤의 몸통을 정면에서 마주볼 때는, 받침대[禁] 위의 두 마리 말이 서로 등지고 있어 돋보이게 해주며, 만약 받침대를 주요 감상 면으로 할 때는, 궤의 몸통이 곧 안받침이 되어 돋보이게 해준다.

우준(牛尊)은 상대와 주대에 모두 제작되었다. 호남의 형양(衡陽)에서 출토된 상대의 우준은, 모양이 조수(鳥獸)와 시굉(兕觥)의 중간에 해당한다. 섬서(陝西)의 기산현(岐山縣)에서 출토된 서주 시기의 우준은 아가리 부위가 가지런하고 평평하며, 내민 혀로 주구(注口)를 만들었고, 꼬리는 말아 올려 손잡이로 만들었는데, 주기(酒器)로서의 사용 기능을 강조하였고, 사실성을 중요시하지는 않았다. 오히려 청동기에 장식으로 첨가한 소의 형상이 더욱 생동감 있다. 예를 들면 상대(商代)의 고부기유(古父己卣)나 서주(西周)의 백구격(伯矩鬲)에 부조로 새겨진 도철문은 모두 소를 원형으로 삼은 것들이다. 소의 뿔을 기물의 표면 바깥으로 돌출시켜 표현 효과가 매우 강렬하다. 백구격의 몸통에는 모두 일곱 개의 소 대가리가 장식되어 있는데, 뚜껑 꼭대기의 한가운데에 있는 원형의 손잡이의 양면에는 매우 사실적으로 입체 조각한 소 대가리가 붙어 있다. 산서(山西) 혼원(渾源)에서 출

우준(牛尊)

商

높이 7.4cm

1977년 호남 형양시(衡陽市)에서 출토.
형양시박물관 소장

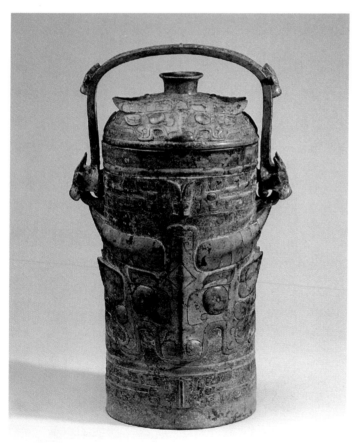

고부기유(古父己卣)

商

높이 33.2cm

상해박물관 소장

토된 춘추 시대 말기의 희준(犧尊)도 소의 형상인데, 두 뿔이 아래로 휘어져 있고, 코뚜레가 있어, 이미 길들여져 부려지던 가축의 모습을 하고 있다. 희준은 대형 온주기(溫酒器)이며, 등 위에는 세 개의 큰 구멍들이 뚫려 있는데, 원래 솥[鍋]을 올려놓았던 곳으로, 두 개는 이미 유실되었고 단지 한 개만 남아 있다. 희준의 대가리와 몸에는 형틀로 문양을 찍어내는[印模] 방법으로 세밀한 도철문을 압인(壓印)하였으며, 소의 대가리 부위와 솥의 구연부에는 살아 움직이는 듯한 동물 형상을 한 바퀴 부조로 장식해놓았는데, 그 모습이 마치 하나의 정교한 목걸이와 같다.

이구준처럼 그렇게 신비한 문양 장식을 가하지 않아 소박하고 사실적인 형상의 우준이 또한 서주 시기에 보인다. 예를 들면 미국인 워커 씨(Harold G. Wacker)가 소장하고 있는 한 건의 우준은, 모양이 동그랗고, 몸통 전체가 문양 장식 없이 매끄럽고 광택이 난다. 기물의 구조로 보아 시굉류에 포함시킬 수 있는데, 소의 대가리는 뚜껑 위에 연결시켜 주조하였고, 뚜껑의 꼭대기에는 기룡(夔龍)형의 손잡이 하나가 있다. 단지 그와 같은 하나의 장식물은, 우준으로 하여금 예기(禮器)로서의 신성한 의미를 지니도록 해줄 뿐이다.

소의 형상이 고대 청동기 예술 중에서 최고의 성취를 획득한 것은 운남(雲南) 고전족(古滇族) 문화의 호우제반(虎牛祭盤)·저패기(貯貝器) 위에 새겨 있는 입조(立彫)와 동구(銅釦=일종의 버클) 장식 위에 새겨진 투조(透彫)인데, 그 연대는 전국(戰國) 시기부터 서한(西漢) 시기까지이다.

청동 주기(酒器)인 양준(羊尊) 가운데 가장 성공적인 걸작은 상대(商代)의 사양방준(四羊方尊)이다. 이것과 풍격이 매우 유사한 것은 일본의 네즈미술관(根津美術館)과 영국의 대영박물관에 각각 나뉘어 소장되어 있는 두 건의 대동소이한 쌍양준(雙羊尊)이다. 그 모양은 또한

저패기(貯貝器) : 옛날에는 조개껍질을 돈으로 사용하였는데, 이 조개껍질을 저장하던 그릇을 말한다.

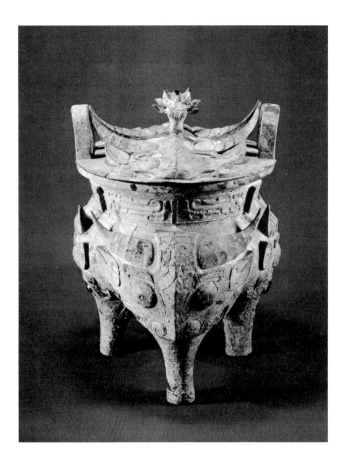

백구격(伯矩鬲)

西周

높이 33cm

1975년 북경 방산현(房山縣)에서 출토.

수도(首都)박물관 소장

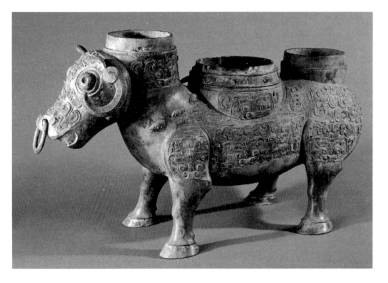

희준(犧尊)

春秋

높이 33.7cm, 길이 58.7cm

1923년 산서(山西) 혼원(渾源)에서 출토.

상해박물관 소장

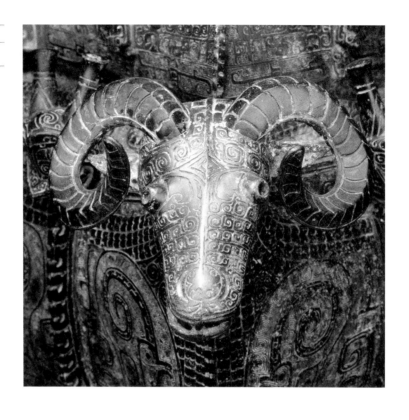

효유(鴞卣)・시유(豕卣)류 기물들의 구상・표현 방식과 마찬가지로 두 마리의 양이 서로를 등진 채 상반신이 접합되어 일체를 이루고 있다. 속이 비어 있고, 양의 등[背]은 한 개의 통형(筒形)으로 된 준의 아가리를 떠받치고 있다. 양의 모습은 비교적 사실적이어서, 대가리 위에는 휘어진 뿔이 나 있으며, 대가리 부위에는 운문(雲紋)을 새겼고, 견부(肩部)에는 반사문(蟠蛇紋)이 장식되어 있으며, 신체의 여타 부분들에는 인갑문(鱗甲紋)이 새겨져 있다. 통 모양으로 된 준의 아가리에는 도철문이 하나 있다. 전체적인 조형은 조화로우며, 완정하고, 대칭이다. 그러나 조형과 문양 장식의 정교함과 엄숙함 및 체현해낸 정신력에서는 사양방준에 비해 뒤떨어지는 느낌이다.

반사문(蟠蛇紋) : 몸을 서리고 있는 뱀 문양.

상・주의 청동기 가운데 새나 짐승 모양의 준 이외에 어준(魚尊)이 있는데, 고작 섬서(陝西) 보계(寶鷄)의 여가장(茹家莊)에서 출토된 한

어준(魚尊)

西周

높이 6.5cm, 길이 28cm

섬서(陝西) 보계(寶鷄)의 여가장(茹家莊)에서 출토.

가지 사례밖에 없다. 그 준은 잉어 모양으로 만들어졌는데, 대단히 크고 살진 모습이며, 상하 윤곽의 유선형 호선(弧線)을 매우 정확하게 파악하고 있다. 가는 선으로 몸 전체에 새겨낸 비늘도 물고기 몸의 매끄럽고 반들반들한 느낌을 잘 표현해내고 있다. 준의 아가리는 등 위에 나 있고, 네모난 뚜껑이 있으며, 뚜껑에는 어문(魚紋)이 새겨져 있고, 뚜껑 위에 하나의 삼각형 지느러미 모양의 손잡이가 튀어나와 있다. 준의 하부에는 네 개의 나체 인형 기족(器足)들이 만들어져 있는데, 그 형체는 매우 작으며, 가슴과 배의 지느러미가 물속에서 움직이는 것 같은 느낌을 준다.

보계(寶鷄) 지역은 서주 시기의 중요한 방국(方國)들 중 하나인 어국(弢國)의 중심지였다. '弢'자는 '弓'자와 '魚'자가 합쳐진 글자이다. 어국의 종교 습속이나 혹은 종족 관념이 아마도 물고기와 관계가 있는 듯하며, 각종 다른 재질들로 만들어진 물고기 모양의 기물들이 특히

많이 출토되었다.

시굉(兕觥)

시굉은 삼대(三代)의 청동기들 가운데 새와 짐승 형태로 일부분의 모양을 만든 주기(酒器)인데, 그 기본적인 조형은 넓은 아가리와 하나의 뚜껑이 있는 잔[盃]이며, 앞 부분에는 주구[流]가 있고, 뒷부분에는 손잡이가 있으며, 세 개 혹은 네 개의 다리가 달린 것도 있다. 그것의 조형은 술이나 물을 담아두던 이(匜)와 발전 과정에서 연원(淵源) 관계에 있으며, 따라서 이전 사람들은 그것을 이(匜)의 종류에 포함시키기도 했다. 근대의 학자인 왕국유(王國維)는 이전 사람들의 견해를 뒤집어, 이것은 곧 문헌 기록들에서 언제나 언급되는 시굉(兕

□부을굉(夨父乙觥)
商
높이 29.5cm
상해박물관 소장

상대(商代) 시굉(兕觥)의 여러 가지 조형

觥)이라고 생각했는데, 이때부터 서로 이 견해를 받아들여 정설이 되었지만, 더 토론해야 할 부분이 없지 않다. 이미 발견된 시굉류의 기물들 가운데 자체에 '觥(굉)' 이라고 새겨져 있는 것은 아직 한 건도 발견되지 않았다. 구체적인 기물을 명명할 때는 항상 혼란이 생기는데, 예컨대 네 개의 다리가 달린 것을 '굉'이라 하기도 하고, 조수준(鳥獸尊)에 포함시키기도 한다. 『시경(詩經)』·「주송(周頌)·소아(小雅)」에 시굉 형상의 특징을 "兕觥其觩(시굉기구)"라고 적고 있는데, 왕국유는 '觩(구)'를 구불구불하다는 의미로 해석하여, 굉의 구연부의 앞

쪽이 높고 뒤쪽이 낮은 특징과 정확히 일치한다고 생각했지만, 역시 설득력이 떨어진다. 이전에 쓰던 명칭보다 더욱 정확하고 확실한 것을 아직 찾지 못하여, 단지 과거의 호칭을 따르고 있을 뿐이다.

그런데 응당 알아야 할 것은, 시굉과 조수준의 차이에서 주요한 것은 조형 수법이 다르다는 것이지만, 그 기본 형상의 특징이나 장식 수법 및 함유하고 있는 정신은 서로 같다는 점이다. 시굉은 기본적으로 조수준의 한 종류에 속한다. 예를 들면 부호 묘에서 출토된 한 쌍의 부호효준(婦好鴞尊)과 한 쌍의 사모신사족굉(司母辛四足觥)이라 불리는 기물들은, 서로 대응하는 조수형(鳥獸形) 예기(禮器)로서, 체적도 비슷하다. 같은 무덤에서 출토된 몇 건의 권족굉(圈足觥)조차도 호랑이나 올빼미 형상을 하고 있는데, 이들 또한 비슷한 용도로 쓰였을 것이다.

□홍(인)굉[晝弘(引)觥]
商
높이 25.4cm
상해박물관 소장

시굉의 조형에서 가장 주요한 특징은 뚜껑과 몸통이 연결되었을 때 드러나는 동물 모양이다. 쳐들려진 굉 뚜껑의 앞쪽 끝에 있는 동물의 대가리 부위는 항상 기물의 몸통에 새겨진 부조의 장식 문양들과 서로 연결되어야 하나의 완전한 동물 형상을 이룬다(양쪽이 서로 연결되지 않는 것도 있다). 예를 들면 부호 묘에서 출토된 권족굉(圈足觥)의 뚜껑 앞쪽 끝이 호랑이의 대가리이고, 호랑이의 몸통은 기물의 몸통에 부조 형식으로 새겼으며, 바로 밑에 권족이 있고, 호랑이의 발톱을 고부조로 돌출되게 만들었다. 호랑이의 형상과 굉(觥) 몸통 조형의 고저기복(高低起伏)이 조화롭게 일치하는데, 호랑이가 일어서서 앞을 향하여 돌진하는 자세를 표현했다. 뚜껑의 뒤쪽 끝은 올빼미 대가리로 만들었고, 또한 굉의 뒷부분에 부조로 새긴 올빼미 몸통과 연결하면, 날개를 펴고 날아오르려는 모습이 나타난다. 호랑이와 닭(올빼미)을 주요 조합 형식으로 삼은 것이, 시굉의 조형들 가운데 비교적 많이 보이는 것이며, 또한 닭이나 올빼미를 주체로 삼고, 호랑이가 보조물인 것도 있다.

시(兕-외뿔소)는 본래 코뿔소의 일종인데, 현존하는 유물들을 살펴보면, 조수준에서 보이는 코끼리·호랑이·소·양·닭·올빼미 등의 동물들은 시굉의 조형에서도 모두 볼 수 있다. 차이점은, 조수준은 단일한 동물 형상이며, 시굉은 서로 다른 동물들을 조합한 형식이라는 점이다. 그 반입체(半立體)로 된 주요 형상들 사이에는 각종 신기하고도 사실적인 동물 형상의 문양들로 장식하였다. 주체 동물 형상의 몸통조차 또한 항상 많은 동물들이 조합되어 이루어져 있다.

미국의 브리티시미술관에 소장되어 있는 한 건의 상대(商代) 조수문굉(鳥獸紋觥)이 그 예인데, 이것은 매우 화려한 기물로, 아래위에 입체나 부조로 30여 종의 많은 금수(禽獸) 형상들이 장식되어 있다. 그것의 뚜껑 위의 앞뒤 끝은 모두 짐승의 대가리 형상인데, 앞쪽 끝

의 짐승 대가리는 한 쌍의 기룡(夔龍)으로 구성되어 있는, 마치 양(羊)의 뿔처럼 크게 말린 한 쌍의 뿔이 나 있으며, 뒤쪽 끝의 짐승 대가리는 곧 물고기형 뿔에 기룡의 얼굴이다. 뚜껑의 한가운데에는 꼬리가 길고 네 개의 발이 달린 기이한 짐승이 엎드려 있다. 그 양 옆에는 각각 한 조(組)의 생동감 있는 형상들이 새겨져 있는데, 기(夔)·코끼리·호랑이·새·물고기가 서로를 쫓고 쫓기는 모습을 표현하였으며, 호랑이는 재빨리 달리면서도 뒤를 돌아다보고 있다. 기물(器物)에는 위엄 있고 신비한 분위기 속에 활발한 요소도 드러나 있다. 굉의 몸통 부분 앞쪽 끝에는 올빼미나 혹은 닭처럼 생긴 한 마리의 큰 새가 있다. 대가리에는 뿔이 나 있고, 두 날개는 몸을 서리고 있는 뱀의 모습이다. 뒤쪽 끝은 도철(饕餮)이며, 입으로 인수사신(人首蛇身)을 삼키는

조수문굉(鳥獸紋觥)
商
미국 브리티시미술관 소장

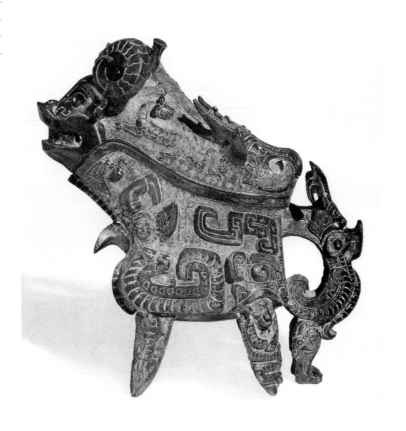

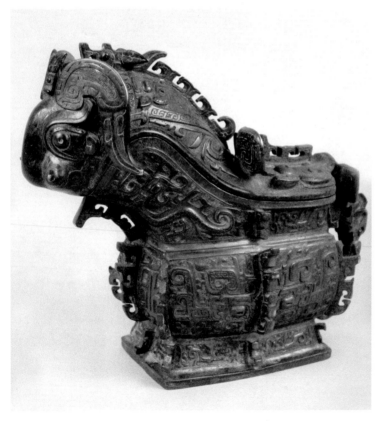

절굉(折觥)

西周

전체 높이 28.7cm, 길이 38cm

1976년 섬서 부풍현(扶風縣)에서 출토.

주원(周原) 부풍문물관리소 소장

형태의 기족(器足)이 달려 있다. 기물의 손잡이는 서 있는 새 모양으로 만들었는데, 대가리의 위쪽은 한 쌍의 큰 뿔이 달린 짐승의 대가리로 만들었으며, 새의 다리는 소용돌이 모양의 기룡(夔龍)이다. 이러한 모든 동물의 몸에는 여타 동물 종(種)의 특징들을 종합해놓았는데, 그렇게 함으로써 그것들이 비범한 신력(神力)을 지닐 수 있도록 하였다.

시굉류 작품의 설계와 제작은 고대 예술 장인들의 풍부한 상상력을 보여준다. 비록 하나의 기물 안에 담겨 있는 도형이 매우 많기는 하지만, 주된 것과 부차적인 것이 분명하며, 풍성하면서도 자질구레하거나 번잡하지 않아, 총체적인 느낌은 장중하고 엄숙하며 아름답고 기이할 뿐만 아니라, 또한 충분히 완정한 느낌이다.

착금은호서록병풍좌(錯金銀虎噬鹿屛風座)와 용봉방안(龍鳳方案)

춘추전국 시기에, 조수형(鳥獸形) 기물 받침대가 널리 유행했다. 예술 장인들의 오랫동안 누적된 관찰과 표현 생활에서 터득한 사실적 기교 및 설계 구상은, 예제(禮制)의 제약을 벗어남에 따라 충분히 발휘될 수 있었다. 직접적인 제작 목적은 비록 귀족 사회의 호사스러운 생활 수요를 충족시키기 위한 것이었지만, 결국은 예술 창작자 자신의 비약적인 발전을 촉진시켰다.

청동 재질의 조수형 받침대들 중 가장 대표적인 작품들로는 하북성(河北省) 평산현(平山縣)의 중산왕□(中山王響) 묘에서 출토된 착금은호서록병풍좌(錯金銀虎噬鹿屛風座)와 용봉방안(龍鳳方案), 호북(湖北) 수현(隨縣)의 증후을 묘에서 출토된 반룡건고좌(蟠龍建鼓座), 강소(江蘇) 연수(漣水) 삼리돈(三里墩)에서 출토된 동와록(銅臥鹿)이 있다. 이것들은 모두 전국 시대의 작품들이다.

호서록병풍삽좌(虎噬鹿屛風揷座)는 중산왕 묘에서 출토되었는데,

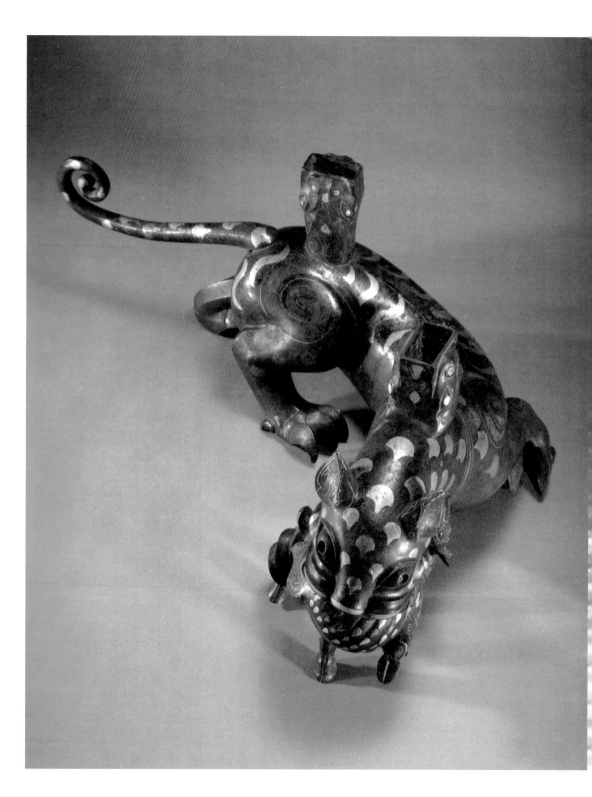

(왼쪽) 착금은호서록병풍좌(錯金銀虎噬鹿屛風座)
戰國
높이 21.9cm
1977년 하북 평산현(平山縣)의 중산왕□
(中山王䁥) 묘에서 출토.
하북성 문물연구소 소장

함께 출토된 것들로는 동서삽좌(銅犀揷座)와 동우삽좌(銅牛揷座)가 있다. 구조와 높이가 서로 비슷한 것으로 보아, 동일한 하나의 병풍에 딸린 동(銅) 부자재일 것이며, 호서록삽좌(虎噬鹿揷座) 예술의 최고 수준을 보여주는데, 그것이 표현한 것은 동물 세계에서의 생사를 건 결투의 순간이다. 하나는 오색찬란한 맹호가 한 마리의 어린 사슴을 포획한 형상인데, 입으로 사슴의 등을 물고, 오른쪽 발톱은 사슴의 뒷다리를 움켜쥐고 있어, 작은 사슴은 최후의 발악을 하고 있다. 작은 사슴을 제압하기 위하여 호랑이는 사지를 벌리고, 몸통을 비틀었으며, 거의 꼬리를 펴 바닥을 쓸 듯이 걸어오는데, 각 부분의 사지와 몸통·관절·자세·각도 등이 모두 서로 연관되어 있고, 조화롭게 일치된다. 호랑이의 전체 몸 동작의 전환 과정을 하나의 통일체로 표현해냈는데, 순식간에 한 번의 도약으로 뛰어오르려는 듯한 모습이며, 태산을 압도할 것 같은 힘을 폭발해내고 있다. 전국 시대의 장인들은 이처럼 대상의 생리 구조와 동작 습성을 충실히 파악하여, 재능 넘치고 익숙하게 조소 예술의 언어를 운용하였는데, 이와 같이 한 가

착금은동서병풍좌(錯金銀銅犀屛風座)
戰國
높이 22cm
하북성문물연구소 소장

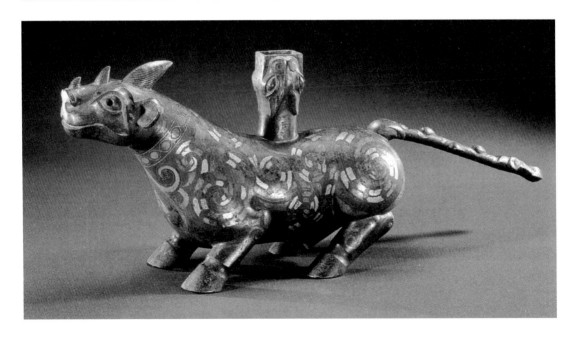

지 특정한 제재(題材)를 통하여 운동과 힘이 넘치는 아름다움을 구가했다. 서주 시기 호준(虎尊) 등의 작품들이 도달했던 예술 수준과 전국 시대가 성취했던 것들을 서로 비교해보면, 이미 함께 취급하여 이야기할 수 없을 만큼의 차이가 있다.

중산왕□ 묘에서 출토된 또 다른 한 건의 작품인 용봉방안(龍鳳方案-용봉이 새겨진 네모난 탁자)에는 제작자가 물리적 구조를 정확하게 파악하여 비범한 설계 재능을 표현하였다. 이것은 네 마리의 익룡(翼龍)과 네 마리의 봉황이 한데 뒤엉켜 받침대 구조를 이루고 있는 방안(方案)이다. 안(案)의 면은 정방형이며, 나무에 칠(漆)을 했던 안면(案面)은 이미 부식되어 없어졌고, 단지 틀만 남아 있다. 밑받침은 둥근 고리 모양[圓環形]이며, 엎드린 수컷과 암컷 각각 두 마리씩의 작은 사슴들에 의해 떠받쳐져 있다. 그 꼭대기에서 밑받침 부분까지 전체 윤곽은 말[斗]형을 나타낸다.

방안(方案)의 네 모서리에는 두공(斗栱)이 있다. 네 마리의 익룡(翼龍)들이 모서리가 꺾이는 곳에 나뉘어 서서 머리로 두공을 받치고 있

두공(斗栱) : 목조 건물에서, 지붕을 떠받치기 위해 차례로 짜 올린 구조물.

용봉방안(龍鳳方案)
戰國
높이 36.2cm
하북성문물연구소 소장

분주(分鑄) : 따로 나누어서 주조함.

주접(鑄接) : 주조하여 접합함.

동한(銅焊) : 땜질[釺焊]은 용해점이 작업 자재(母材-작업 재료)의 용해점보다 낮은 충전재(充塡材) 금속(납땜 재료 혹은 땜질 재료)을 이용하는 것을 가리키는데, 작업 자재의 용해점보다 낮고, 땜질 재료의 용해점보다 높은 온도에서, 액체 상태의 땜질 재료를 이용하여 작업 자재의 표면에 칠하거나 발라, 작업 자재의 틈새 속에 채워 봉하고, 작업 자재와 서로 용해되고 확산되어, 부품들 사이를 연결하는 납땜 방법이다. 땜질 재료의 용해점이 비교적 낮을 때에는, 연천한(軟釺焊)이라 부르는데, 예컨대 석한(錫焊-주석 땜질)이다. 땜질 재료의 용해점이 비교적 높을 때에는, 경천한(硬釺焊)이라 부르는데, 예를 들면 동한(銅焊-구리 땜질)이다.

납한(鑞焊) : 용해점이 작업하는 자재의 재료보다 낮은 충전재를 작업하는 자재의 접합 부위에 녹여, 응고시킨 후 작업하는 자재를 접합하는 것을 말한다.

통감작용(通感作用) : 서로 다른 감각 기관의 감각을 통하게 하여, 연상을 일으키게 함으로써 감각을 전이시키는 것을 말한다. 즉 감각으로써 감각을 그려내는 작용이다. 예를 들면 청각 예술인 음악을 통해 느낀 감각을 회화나 조각 등 시각적인 예술로 표현해내는 것을 말한다.

다. 일정하지 않은 두 꼬리는 뒤쪽을 향해 구불구불 말려 있으며, 꼬리의 끝은 거꾸로 되돌아와 용의 뿔 위에 닿아 있어, 강인하고 탄력이 풍부한 운동감 있는 곡선을 이루고 있고, 두 날개는 뒤에 감춘 채, 중심 부위를 향해 모으고 있다. 서로 인접한 두 마리의 용 꼬리 부위는 교차하며 삽입되어 한 개의 타원형 구멍을 만들어냈는데, 마치 봉황이 그 구멍에서 상반신을 내밀고 있는 듯하며, 긴 꼬리를 축 늘어린 채 날개짓을 하고 있다. 외관상으로 보면, 용과 봉황의 대가리와 목 부분이 공간으로 돌출되어 있고, 그 나머지 부분들은 전부 중심 부위로 집중되어 있어, 전체적인 조형 효과가 매우 완벽하다. 또 교차하는 조합이 질서정연하고, 방형과 원형이 대비되며, 직선과 곡선이 상응하며 배합되어, 대범하면서도 장중하고 활발하면서도 조화로우며, 몸통 전체의 위아래에 금과 은으로 문양 장식을 새겨 넣어 더욱 호화롭고 화려한 분위기를 느끼게 해준다.

증후을(曾侯乙) 묘에서 출토된 건고좌(建鼓座)는 많은 용들이 춤을 추듯 움직이는데, 그 모습이 마치 멈추지 않고 요동치는 한 덩어리의 화염과 같아, 보는 이의 눈을 현란하게 한다. 그것은 열여섯 마리의 주체인 용들과 그 용들의 몸통 위를 기어오르는 수십 마리의 작은 용들이 엇갈리며 교차하는 조합으로 구성되었다. 제작 당시에는 선진적이었던 분주(分鑄)·주접(鑄接)·동한(銅焊)·납한(鑞焊) 등 다양한 기법들이 응용되었는데, 용의 몸은 꿈틀거리고, 뾰족한 꼬리는 전부 위를 향하여 흔들거리고 있기 때문에, 강렬한 운동감을 자아낸다. 용의 무리들 중심에는 하나의 관(管) 모양의 원형 기둥이 박혀 있어, 큰 북에 연결된 나무 기둥을 꽂는 데 사용하였다. 출토 당시에 나무 기둥과 북통이 아직 보존되어 있었는데, 그 위에 산뜻하고 아름다운 붉은 칠이 칠해져 있었으며, 단지 기둥의 끝 부분만이 검정색이었다.

증후을 묘의 건고좌는 조소(彫塑) 형상과 음악 형상의 통감작용

(通感作用)을 이용하였는데, 이는 예술의 표현력을 강화하는 데 성공한 실례이다. 『고공기(考工記)』의 기록에 보면, 종(鐘)이나 경(磬) 종류의 타악기를 거는 순(筍)이나 거(鐻)를 제작할 때, 서로 다른 동물 형상들을 선택하여 사용했는데, 이는 감상자의 표상(表象)에 대한 연상(聯想)으로부터 도움을 받아, 통감작용을 일으킴으로써, 연주 효과를 강화시켜주었다. 건고(建鼓)는 '중악지절(衆樂之節)'이어서, 북 받침대를 용의 무리들이 끊임없이 솟아오르는 형상으로 선택하였는데, 요란스럽게 울리는 북소리와 서로 호응하여, 감상자로 하여금 보면

중악지절(衆樂之節) : 온갖 악기 중 최고라는 의미.

건고좌(建鼓座)
戰國
높이 50cm
호북 수현(隨縣)의 증후을(曾侯乙) 묘에서 출토.
호북성박물관 소장

서 또한 들도록 함으로써 매우 강렬한 느낌을 주었다.

　강소(江蘇)의 연수(漣水)에서 출토된 동와록(銅臥鹿)과 섬서(陝西)의
흥평(興平)에서 출토된 서준(犀尊) 등의 작품들은 전국 시대에 급속히
발전했던 사실적 기교를 뚜렷이 보여준다. 이 작품들은 거울의 받침
대인데, 명확하게 실용적인 목적으로 제작되었으며, 사슴의 몸은 녹
송석(綠松石) 반점이 상감되어 있어 장식성이 매우 강하지만, 대단히
생동감 있고 사실적으로 표현되었다. 동경(銅鏡)을 걸기 위하여 사슴
의 뿔을 길게 만든 것 외에는, 사슴 몸의 각 부분들의 근육과 골격의
해부학적 관계가 매우 사실적이고도 구체적으로 표현되었다. 특히 어
깨·다리·발굽 등의 부분들은, 만약 깊이 있고 예리한 관찰과 창작 경
험이 없었다면, 이처럼 정확한 표현력을 갖추기는 불가능했을 것이다.

|제4절|

옥(玉)·아골(牙骨)·칠목(漆木) 조각

옥 예술

상(商)·주(周) 시기에 옥에 대한 미(美)의 추구는 진일보하여 정치·예속(禮俗)·사회 도덕 규범, 심지어는 사람의 생사·수명과도 서로 연계시킴으로써, 운용상에서 더욱 계통화·제도화하였다. 몸에 착용하거나 사용하는 옥기(玉器)는 귀족 사회의 선명한 징표였다. 옥을 사용하는 범위는 엄청나게 광범위해졌으며, 수량도 매우 많아졌다. 상대(商代)의 부호(婦好) 묘에서 출토된 각종 완전한 옥기는 모두 755건에 이른다. 『일주서(逸周書)』·「세부해(世俘解)」에는 다음과 같이 기록되어 있다. "商王朝敗亡, 帝辛自焚之時, 以天智寶玉和普通的玉(庶玉)包圍住身體, 焚過之後, 庶玉鎖毁而天智玉依然完好.[상 왕조가 패망하고, 제신[帝辛-은나라의 마지막 왕인 주왕(紂王)의 이름]이 스스로 분신할 때, 천지보옥과 보통의 옥(庶玉)으로 몸의 주위를 감쌌는데, 불탄 후에, 서옥은 불에 타 없어졌지만 천지옥은 여전히 온전하게 남아 있었다.]"『일주서』·「세신해 제40(世信解 第四十)」: "時甲子夕, 商王紂取天智玉琰五環身厚以自焚, 凡厥有庶告焚玉四千. 五日, 武王乃俾于千人求之, 四千庶玉則鎖, 天智玉五在火中不鎖. 凡天智玉武王則寶與同. 凡武王俘商舊玉億有百萬."* '五環'이라는 두 글자가 구본(舊本)에는 '璅'으로 되어 있다.] 또 기록하기를, "凡武王俘商舊玉億有百萬[무왕이 상나라에서 노획한 구옥(舊玉)이 억 개를 넘었다]"라고 하였다. 후세의 사람들이 구보옥(舊寶玉)을 세어보니 1만 4천 개였

* 때는 갑자년이 저물어갈 무렵, 상왕(商王) 주(紂)가 천지옥염(天智玉琰) 다섯 개를 몸에 두툼하게 감고서 스스로를 불태웠는데, 그가 가진 서옥을 통틀어, 옥 4천 개를 불태웠다고 한다. 5일 후, 무왕이 이에 천 명의 사람들로 하여금 이를 찾도록 하였는데, 4천 개의 서옥은 곧 부스러져버렸으나, 천지옥(天智玉) 다섯 개는 불 속에서도 부서지지 않았다. 무릇 천지옥은 무왕이 보물과 똑같이 여겼다. 대략 무왕은 상나라 구옥(舊玉)을 억 개도 넘게 빼앗아왔다.

으므로, 그다지 과장된 말이 아니다. 서주 시기의 귀족들은 옥을 사용하고 옥을 몸에 착용하는 풍조가 더욱 성행하였다. 조정에는 특별히 천부(天府)와 전서(典瑞) 등의 관직이 설치되었다. 천부는 조묘(祖廟)의 옥진[玉鎭 : 진(瑱)] 등 대보물의 수장과 사용을 관장하였다. 매년 음력 정월에 제수용 가축을 잡아 그 피를 보진보기(寶鎭寶器-귀한 옥과 귀한 기물)에 칠했고, 겨울이면 옥기를 꺼내 진열하여 신에게 제사를 지낸 뒤 다음 해의 길흉화복을 점쳤다. 전서(典瑞)의 관리는 정치 및 각종 행사에 사용되는 서옥(瑞玉)·옥기를 관장하였는데, 천지(天地)·조상·일월성신(日月星辰) 등에게 지내는 모든 제사 활동, 제후의 천자(天子) 알현·제후들 간의 활동·군대 파견·혼인과 상제에 이르기까지 모두 옥기가 사용되었다. 귀족들은 남녀 모두 각종 옥 장식을 착용하여 그 신분을 과시하였는데, 옥의 형태·색채와 옥 장식의 조합 관계·수량의 많고 적음 등이 모두 옥을 착용한 사람의 귀족 등급 및 신분과 반드시 일치해야만 했다. 예의(禮儀) 활동의 경우에, 손을 들고 발을 디딜 때 옥이 부딪쳐 나는 소리도 신분에 맞게 절제되었다. 옥기 형상들의 조합과 착용하는 부위가 달랐기 때문에, 부딪칠 때 나는 소리도 같지 않았다. 귀족들의 생활은 이로 인해 풍부한 시적 정취와 음악적인 감각을 지니고 있었는데, 이것 또한 장황하고 번잡한 예제와 과다한 제약에서 비롯되었지만 무료함과 부자연스러움을 변화시킬 수 있었다.

옥 재질의 광택과 단단함 때문에, 사람들은 풍부한 연상을 하여, 그것이 특수한 방부 작용을 한다고 믿게 되었다. 그래서 사람이 죽으면 옥렴장(玉斂葬)을 치르는 풍습이 원시 사회 후기부터 쭉 이어져 내려왔다. 산서(山西)의 곡옥(曲沃)·섬서(陝西)의 보계(寶鷄)·하남(河南)의 삼문협(三門峽) 등지에서 발견된 서주 시기의 귀족 무덤들에는 모두 다량의 옥기들이 함께 묻혀 있었다. 곡옥의 북조(北趙) 제31호 무

덤의 주인은 한 제후의 부인이다. 그녀의 머리 부위에는 79개의 옥편(玉片)들을 꿰매어 부착한 직물이 덮여져 있었는데, 이 옥편들에는 콧방울[鼻翼]과 눈꺼풀 등 오관의 세부적인 형태들까지도 실제와 유사하게 조각되어 있었고, 얼굴의 각 부위들이 잘 배열되어 있었다. 목 부위와 팔 위에는 아름답고 화려하게 장식된 줄을 착용하고 있었다. 그 중 한 건의 육황연주천식(六璜聯珠串飾)은 408개의 옥황(玉璜)과 마노주(瑪瑙珠)와 요주(料珠)를 사이사이에 배열하여 만든 것으로, 목 부위에서 배 아래까지 늘어져 있었다. 또 하나의 옥패연주천식(玉牌聯珠串飾)은 654개의 옥패와 갖가지 색깔의 옥·마노·요주를 아홉 개의 줄에 나누어 꿰어 연결하였는데, 길이가 67cm에 달한다. 머리끝에서 발까지 각종 장식성 옥기들뿐 아니라 예절과 의식에 사용되는 옥기들이 놓여 있었으며, 일부 사람과 금수(禽獸) 형상의 옥기는 상대나 주대 초기의 풍격에 가까운데, 대를 이어 전해오던 작품일 가능성도 있다. 삼문협 상촌령(上村嶺)의 제2006호 무덤의 주인은 귀족 중에서 등급이 가장 낮은 괵국(虢國) 원사(元士-하급관리)의 부인으로, 부장된 옥기가 129건이나 되는데, 그녀의 머리 위에는 옥비녀가 꽂혀 있고, 귀에는 두 쌍의 옥결(玉玦)을 착용하고 있었다. 또 머리 위에는 청옥(靑玉) 장식과 붉은색 옥구슬로 꿰어 만든 목걸이를 걸고 있었고, 입에는 작은 옥관(玉管)을 뚫어서 만든 옥함을 물고 있었으며, 가슴과 허리 부위에는 옥을 뚫어 만든 장식과 각종 동물 형상의 패옥들을 착용하고 있었다. 손에도 옥을 쥐고 있었으며, 발 부위에도 선형(線形) 옥편들이 있었다. 이것은 바로 이른바 "君子無故玉不去身[군자는 이유 없이 옥이 몸에서 떠나서는 안 된다]"[『예기(禮記)』·「옥조(玉藻)」]이었다. 전자와는 다르게 그녀의 머리 위의 얼굴 가리개(덮개)에 꿰매어 매단 옥편들은 오관의 형태를 본떠 전문적으로 제작한 것이 아니라, 새·호랑이·물고기·패옥[璜]·반룡(盤龍) 등의 장식성 옥기들

괵국(虢國) : 섬서성 보계현 동쪽에 있던 나라로, 후에 하남 섬현 동남쪽으로 옮겼다. 주대의 방국(方國)들 중 하나였다.

을 조합하여 만들었다.

옥기 예술의 발전이라는 전체적인 상황에서 보면, 서주 시기는 연속적으로 유지하고 발전시켜 나갔던 시대이며, 특별하게 뛰어난 성과는 없었다. 춘추 중기 이후가 되면, 귀족들의 사치스런 물질적 욕구가 극에 달하고, 철기를 응용함에 따라, 가공 도구를 개량하였으며, 옥을 제조하는 기술의 발전을 촉진하여, 중국의 옥기 예술이 이전과는 비교할 수 없는 번영의 시기에 진입한다.

동주 시대는 또한 옥의 아름다움을 사회의 윤리 도덕 규범에까지 억지스럽게 비유하여, "君子比德于玉[군자는 덕을 옥에 비유한다]"라는 사상적 관점이 제시되는데, 이 '比(비유)'의 내용은 『예기(禮記)』·「빙의(聘義)」에 다음과 같이 분명하게 서술되어 있다. "孔子曰[공자왈]……夫昔者, 君子比德于玉焉[대저 옛날에 군자는 덕을 옥에 비유했으니]. 溫潤而澤, 仁也[옥의 색이 온화하고 부드럽고 윤기가 흐르며 광택이 나는 것은 인이며], 縝密以栗, 知也[옥의 곱고 촘촘하기가 밤의 무늬 같은 것은 지이며], 廉而不劌, 義也[모가 나지만 다치게 하지 않는 것은 의이며], 垂之如隊, 禮也[드리워져 떨어질 듯한 것은 예이고], 叩之其聲淸越而長, 其終詘然, 樂也[두드리면 그 소리가 맑고 길게 퍼져나가면서도 은은한 것이 악이며], 瑕不掩瑜, 瑜不掩瑕, 忠也[흠이 있어도 아름다움을 감추지 않고, 또한 아름다움도 흠을 감추지 않는 솔직함이 충이요], 孚尹旁達, 信也[광택을 숨기지 않고 겉으로 드러내는 것이 신이며], 氣如白虹, 天也[기운이 흰색 무지개 같은 것은 하늘이고], 精神見于山川, 地也[정신이 산천에 나타난 것이 땅이며], 圭璋特達, 德也[규와 장이 특별히 도달한 것이 덕이요], 天下莫不貴者, 道也[천하에 귀히 여기지 않는 것이 없음은 도이다]. 詩云[시경에 이르기를] '言念君子, 溫其如玉[군자를 생각하면, 온화하기가 옥과 같구나]'라고 하였다].[『시경(詩經)』·「진풍(秦風)」·'소융(小戎)'], 故君子貴之也[그러므로 군자가 이를 귀히 여기는 것이다]." 그것은 옥의 색깔·광택·무늬·재질의 밀도·파열

된 단면의 구조적 특징·중량·소리·투명도·자연에서의 매장 상태·
사회적 가치와 경제적 가치 등 전면적인 관찰을 통해 아름다움을 판
단했다는 의미이다. 윤리 도덕에까지 비유하는 것은 억지스러운 면
이 있다. 그러나 심미(審美) 인식으로부터 말하자면, 곧 동주 시대 이
후의 옥기 예술의 중요한 발전을 반영하고 있으며, 또한 보편적 의의
를 지니고 있다.

이러한 인식의 토대 위에서, 또한 "대규불탁(大圭不琢-대규는 쪼아
새기지 않는다)"[규(圭)는 천자가 하늘에 제사를 지낼 때 사용하던 예옥(禮玉)
이다]이라는 표현이 있는데, 이는 곧 가장 경건한 것은 언어로 표현할
수 없다는 것이다. 가장 장중한 예의(禮儀) 형식인 규(圭)는 가장 단
순하고 소박한 조형이며, 어떤 장식도 배제하고 옥 그 자체의 아름다
움만을 유지한다. 이렇게 이론 형식으로 표현되기 전에, '대규불탁'
은 훨씬 오래된 전통에서 그 연원을 찾을 수 있는데, 초기의 옥벽(玉
璧)·옥규(玉圭)·옥장(玉璋) 등의 물건들이 그것으로, 이것들은 대부
분 과다한 장식이 없이 단순하고 소박한 형식을 유지하고 있다. 이후
옥기 제작은 서로 다른 방향으로 발전하게 된다. 삼대(三代)의 옥기에
는 크게 두 가지 유형이 있는데, 하나는 예기(禮器)의 성격을 지닌 옥
기이고, 다른 하나는 장식성 옥기이다. 그 외에 소량의 공구(工具)와
일용기물(日用器物) 등도 있다.

전국 시대 이후 관념의 변화가 나타나는데, 옥기가 정교하고 화
려한 방향으로 발전하며, 예식에 사용되는 대형 옥기도 예외가 아니
었다. 이 시대의 대표적인 작품들은 각종 양식의 기묘하고 아름다운
금옥(金玉)으로 만들어 착용하던 장식품들과 옥대구(玉帶鉤), 그리고
변화무쌍한 문양 장식이 화려하고 아름다운 옥벽(玉璧) 등이다. 이러
한 종류의 옥기들은 영롱하고 투명하며 변화무쌍한 예술 효과를 추
구하여 제작되었기 때문에, 매우 다양한 기교로 정교하게 만들어진

작품들이 전해지고 있다. 그것들은 전통 예술에 대해 질박함[質]과 우아함[文]이라는 대립적인 관념을 제시하며 도전하여, 후세 사람들의 감개를 불러일으켰다. 당대(唐代)의 시인 위응물(韋應物)은 「영옥(咏玉)」이라는 시에서, "세상에 훌륭한 물건이 있으니, 너무나 보배로워서 글로 표현할 수 없다. 쪼아서 세상의 그릇을 만드니, 진정한 성질은 순식간에 손상되네[乾坤有精物, 至寶無文章, 彫琢爲世器, 眞性一朝傷]"이라 하였다. 이것은 비록 비유를 통해서이긴 하지만, 옥 예술이 지나치게 장식을 많이 하는 풍조에 대한 비판적인 의견을 반영한 것이다.

　　이상적인 재질·색채·광택을 띠고 있고 부피가 큰 옥 재료는, 정교한 설계와 제작을 거쳐 세상에서 보기 드문 옥기(玉器)가 되므로, 옥 원석(原石)에서 그 속에 포함되어 있는 진짜 옥과 비슷한 가짜 옥인 민(珉)을 구별해내는 것은 이미 중요한 학문이 되었다. 중국 고대에 전해오는 화씨벽(和氏璧)과 '완벽귀조(完璧歸趙)'의 고사 내용은 이렇다. 즉 초나라의 변화(卞和)가 산중에 묻혀 있던 아름다운 옥돌을 얻게 되었는데, 이를 전후 삼대에 걸쳐 초나라 왕들에게 바쳤다. 앞선 여왕(厲王)과 무왕(武王)에게 바쳤을 때 감정한 결과 보통의 돌로 판명나자 왕을 속였다는 죄목으로 각각 월형(刖荊)을 받아 두 발이 모두 잘리게 되었는데, 마지막으로 문왕(文王)에게 억울함을 호소하여 그 돌을 반으로 갈라 보니 과연 보옥이 나오자, 이것으로 벽(璧)을 만들었고, 변화(卞和)를 기념하기 위하여 이 벽의 이름을 '화씨벽(和氏璧)'이라 하였다. 이 벽은 훗날 우여곡절 끝에 조(趙)나라의 혜문왕(惠文王)이 갖게 되었는데, 진(秦)나라의 소왕(昭王)이 이를 알게 되어 열다섯 개의 성(城)과 교환하자고 제안하였다. 조나라의 신하 인상여(藺相如)는 진나라 조정에서 진나라 왕의 속임수를 폭로하고 벽을 온전하게 조나라에 돌려보내, 나라의 중요한 보물과 국가의 영예를 지켜냈으므로 온

세상 사람들로부터 흠모와 존경을 받게 되었다. 이로부터 옥과 옥기는 사람들의 마음속에 가치 있는 것으로 비추어질 수 있었다.

예제성(禮制性) 옥기

예제성 옥기는 주로 예옥(禮玉)과 예의성(禮儀性) 옥기를 포괄한다.

제사와 조빙(朝聘) 등에 사용되던 예옥 가운데 주요한 것은 벽(璧)·종(琮)·규(圭)·장(璋) 등인데, 그 조형은 방형이나 원형이며, 엄격하게 대칭을 이룬다. 고대 문헌들에는 이미 다양한 종류의 예옥의 명칭들과 사용 방식이 언급되어 있지만, 이미 발견된 실물들과 서로 검증해보면 여전히 정확하지는 않다. 은허(殷墟)의 부호(婦好) 묘에서 출토된 예옥은, 보고서에 따르면 종(琮)·규(圭)·벽(璧)·선기(璇璣)·환(環)·원(瑗)·황(璜)·결(玦)·궤(簋)·반(盤) 등 열 종으로 모아지는데, 이기물들의 명칭과 분류에 대하여 학계에서는 서로 다른 의견을 보이고 있다. 선기의 명칭도 일찍부터 논란이 되고 있는데, 그것과 원·환을 벽의 일종으로 포함시킬 수도 있고, 결과 황은 장식품이며, 궤와 반 및 돌로 만든 두(豆)·우(盂)·부(瓿)·치(觶) 등은 비록 예기(禮器)의 성격을 띠고 있지만, 관습상 벽이나 규처럼 예옥의 종류에 포함시키지는 않는다.

『주례(周禮)』·「대종백(大宗伯)」에는 육서육기(六瑞六器)가 제시되어 있는데, 이는 유가(儒家)에서 옥기를 예제화(禮制化)하고 계통화한 것을 반영한 것으로, 후대에 매우 큰 영향을 미쳤다.

육서(六瑞)는 특별한 형제(形制)의 규(圭)와 벽(璧)을 국가의 상징물로 삼는 것이다. 왕(王)과 공(公)·후(侯)·백(伯)·자(子)·남(男) 등 다섯 등급의 제후들은 각각 진규(鎭圭)·환규(桓圭)·신규(信圭)·궁규(躬圭)·곡벽(穀璧)·포벽(蒲璧) 등 서로 다른 서옥을 소유하였다.

육기(六器)는 창벽(蒼璧)·황종(黃琮)·청규(青圭)·적장(赤璋)·백호(白

조빙(朝聘) : 옛날에 제후가 천자나 맹주들을 정기적으로 알현하는 일.

선기(璇璣) : 옛날에 천체를 관측하던 기구로, 선기 옥형(玉衡)을 말한다.

琥)·현황(玄璜) 등인데, 하늘과 땅 및 동·서·남·북 네 방향에 예를 갖출 때 구분하여 사용되었다.

이러한 의견은 억지스러운 요소가 적지 않다. 서로 다른 명칭을 붙인 규와 벽의 구체적인 양식을 고증할 수는 없지만, 이것은 주대 이후의 예제(禮制) 관념이 어떻게 옥기(玉器)에 물화(物化)되었는지를 이해하는 데에 참고할 가치가 있다.

장기간 전해오는 관습성 인식에 따르면, 육서육기의 기본 조형은 다음과 같다.

벽(璧)은 정확하게 동그란 원형이며, 가운데에 원형의 구멍이 뚫려 있다. 하늘에 예를 올릴 때 사용하는 예기 이외에 장식으로도 사용되었다. 원시 사회 양저 문화(良渚文化) 시기에 대량의 옥벽을 무덤에 부장하는 관습이 있었다. 사천(四川) 광한(廣漢)의 고촉(古蜀) 유적에서 옥벽이 대량으로 발견되었는데, 체적이 매우 커서, 가장 큰 것의 직경은 70cm 이상이나 된다. 초기의 벽은 소박하며 화려하지 않은데, 동주(東周) 이후에 이르면 벽에 곡문(穀紋)과 부들 무늬[蒲紋] 등의 문양이 새겨지고, 조각이 새겨지기도 한다. 예를 들면 낙양(洛陽)의 금촌(金村)에서 출토된, 용 세 마리가 조각되고 곡문이 새겨진 옥벽은, 벽의 구멍에는 작은 벽 하나가 조각되어 있고, 안쪽과 바깥쪽의 두 원(圓) 사이에는 용과 꽃 덩굴이 투각(透刻)되어 있으며, 벽의 바깥쪽 가장자리에는 두 마리의 용이 조각되어 나와 있어, 허와 실을 결합하였는데, 민첩하고 자연스러우면서도 장엄한 분위기를 잃지 않고 있다. 장식용인 소형 옥벽은 일반적으로 황(璜)·주(珠)·관(管)·충아(衝牙) 등과 함께 패식(佩飾)이나 기타 용구에 사용되었다. 하남(河南)의 휘현(輝縣)에서 출토된 전국 시대의 은제(銀製) 유금감옥양채유리대대구(鎏金嵌玉鑲彩琉璃大帶鉤)에는 세 개의 옥벽이 한 조(組)를 이루고 있으며, 벽의 구멍에는 '청정안(蜻蜓眼)'이라는 요주(料珠)를 박았는

곡문(穀紋) : 곡식의 낱알이 싹을 틔우는 것과 같은 문양.

충아(衝牙) : 패옥의 일종으로 옥휴(玉觿)라고도 하는데, 모양이 매듭을 푸는 송곳처럼 뾰족하게 생겼으며, 함께 세트를 이루는 패옥들의 아래쪽에 사용하였고, 일반적으로 쌍을 이루어 착용했다.

요주(料珠) : 유리질 재료인 소료(燒料)로 만든 구슬.

유금감옥양유리은대구(鎏金嵌玉鑲琉璃銀
帶鉤)

戰國

길이 18.4cm

1951년 하남 휘현(輝縣)의 고위촌(固圍村)
에서 출토.

데, 아름답게 조각하여 만든 유금은대구(鎏金銀帶鉤) 위에 박아 넣은
것으로, 이것은 금에 옥을 박아 넣은 대표적인 작품이다.

벽에서 파생되어 나온 기타 원형의 옥기 양식들로는 환(環)·황
(璜)·결(玦) 등이 있다. 가운데 구멍의 직경이 크고, 테두리가 가는 원
형 옥기로는 원(瑗)과 환(環) 등이 있다. 벽의 3분의 1 혹은 절반에 해
당하는 호형(弧形) 옥기를 황(璜)이라 부른다. 환형(環形)인데 한 곳에
갈라진 틈이 있는 것이 결(玦)이다. 이것들은 모두 몸에 장식으로 패
용하는 것들이다. 그 연원은 모두 원시 사회 때까지 거슬러 올라간다.

예옥(禮玉) 가운데 또 다른 한 가지 중요한 것은, 편평하며 좁고
길쭉한 형태에, 위쪽 끝이 이등변삼각형 모양으로 만들어진 규(圭)이

다. 규는 전국 시대 이후에 주로 유행하지만, 상대(商代)와 서주의 옥기들 중에서도 그것에 앞선 형태를 볼 수 있다.

장(璋)은 편평하고 길쭉한 모양으로, 꼭대기 부분이 빗변으로 만들어져 있다. 『설문(說文)』에서 "半圭爲璋[반절의 규(圭)가 장(璋)이다]"라고 해석한 것은 단지 형태를 말하는 것이며, 그 변천의 기원은 아마도 칼[刀] 종류와 관련이 있는 듯하다. 일부 아장(牙璋) 또는 변장(邊璋)이라고 불리는 옥석기는 칼[刀] 또는 창[戈]류 무기의 조형 연원(淵源)을 뚜렷이 나타내고 있다. 광한(廣漢) 삼성퇴(三星堆)의 제사갱 두 곳에서 매우 많은 석장(石璋)들이 출토되었는데, 길이가 68cm에 달하는 것도 있다. 그 중 한 건은 양쪽 끝에 각각 두 조(組)의 인물·큰산[大山]·태양·옅은 구름의 도형이 선으로 새겨져 있다. 산의 중간에는 아장의 형상이 출현하는데, 이 석장은 고촉(古蜀) 사람들이 산에 제사를 지낼 때만 사용했던 예기였을 것으로 추측된다.

종(琮)은 장방형의 기둥 모양인데, 중앙에 둥근 구멍이 뚫려 있다. 어떤 것은 매우 길고, 어떤 것은 짧으면서 납작하다. 원시 사회의 양저 문화(良渚文化)와 상대의 무덤들에 일반적으로 많은 종(琮)들이 부장되어 있다. 주대 이후에 점차 감소하며, 땅에 제사를 지낼 때 사용하는 예기(禮器)라고 동주(東周) 이후의 문헌들에 해석되어 있다.

벽(璧)·규(圭)·장(璋)·종(琮)은 예옥(禮玉) 중에서도 주요한 기물들이다.

상·주 시기에는 제사와 예의 활동에 약간의 옥으로 만든 용기(容器)와 병기(兵器)가 사용되었다. 병기 중 어떤 것은, 형체는 대단히 컸지만 매우 허약했는데, 호북(湖北) 황피(黃陂) 반룡성(盤龍城)의 상대 무덤에서 출토된 대옥과(大玉戈)는 길이가 93cm에 이르고, 옥은 청황색(靑黃色)이다. 하남(河南) 안양(安陽)의 은허(殷墟)에서도 역시 녹송석(綠松石)을 상감한 동병옥과[銅柄玉戈-동(銅)으로 손잡이를 만든 옥

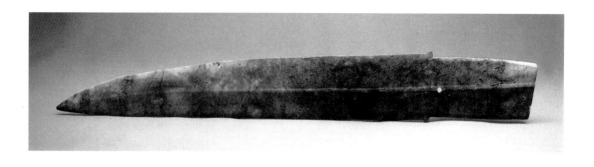

옥과(玉戈)
商
길이 약 62cm
1974년 호북(湖北) 황피(黃陂)의 반룡성(盤
龍城)에서 출토.
중국 국가박물관 소장

과]가 출토되었는데, 모두 의장용(儀仗用)이며 실제로는 사용하지 않은 무기들이다.

동(銅)에 녹송석이 상감된 작품으로는 일찍이 이리두(二里頭) 문화의 하대(夏代) 유물들 가운데 대단히 많은 도철문(饕餮紋) 패식(牌飾)이 발견되었는데, 서로 다른 모양의 녹송석 덩어리들을 갈아서 만들어 박아 넣어 완성했다. 그 공예 수준은 이미 대단히 정교하고 아름다우며, 그 도철의 형상은 청동기에서 보이는 것들에 비해 더 이른 것이다.

옥인(玉人)과 동물 형상의 조소(彫塑)

상·주 시대의 옥으로 조각하여 만든 사람과 동물 형상의 수량은 매우 많다. 그 중 가장 대표성 있는 것들은, 상대의 부호(婦好) 묘·곡옥(曲沃)의 서주 시대 진후(晉侯) 묘들·보계(寶鷄)의 어국(弢國) 묘들·낙양 금촌(金村)의 동주 시대 묘·수현(隨縣)의 증후을 묘 등에서 출토된 문화 유물들이다. 안양의 은허에서는 또한 몇몇 형체가 비교적 큰 석조(石彫) 작품들이 출토되었는데, 대부분이 건축 장식물들이다.

이러한 소형의 옥 조각품들은 입체 조각인 원조(圓彫)와 윤곽만 새기는 형식의 부조 등 두 가지 형식이 있다. 입체 조각 작품은 상대(商代)에 많았으며, 서주 이후에는 점점 감소한다. 옥은 얻기도 어렵고 가공도 매우 힘들기 때문에, 설계와 제작 등 모든 면에서 반드시

주의하여 재질을 선택하고, 꼼꼼히 따져서 설계하여, 재료를 절약하였다. 작품들은 전체적으로 방형·삼각형·원형 가운데 하나였으며, 입체 조각 작품은 대부분 입방형(立方形)이나 기둥형[柱形] 재료를 택했고, 부조 중에는 원형(圓形)의 벽(璧)이나 결(玦) 종류의 가공되지 않은 재료를 이용하여 그 일단(一段)을 취한 것이 있다. 이리하여 설계상에서 어느 정도 규격화된 표현 기법이 형성되었으며, 또한 일부 작품들은 바로 반원형의 형태를 교묘하게 이용하여 매우 생동적인 형상을 고안해낸 것들이다.

이러한 소형 조소들은 대부분 장식이나 몸에 착용하거나 감상용으로 이용되었고, 어떤 것은 시신을 수습하는 염장용(斂葬用)으로 제작되기도 하였다. 설계상에서의 제약이 비교적 적었으므로 비교적 마음대로 만들었으며, 대다수는 비교적 사실적으로 제작되었다. 따라서 제작 과정에서 사람들의 심미 능력이 발전되었다. 고대의 장인들이 옥 재료를 선택하는 과정에서 또한 '초색(俏色)' 공예 기술이 발전하였다. 은허의 건축 유적지에서 출토된 옥자라[玉鱉]·돌호랑이[石虎]·돌오리[石鴨]는 재료를 교묘하게 이용하여 각기 다른 부위에 색깔의 차별을 두어 설계하였다. 옥자라는 흑색 부분으로 등껍질을 만들었고, 대가리·배·발은 회백색(灰白色)으로 만들었다. 돌자라[石鱉]는 흑색 부분으로 등껍질과 눈과 발을 만들었고, 기타 부분은 분홍색으로 만들었다. 호랑이는 줄무늬가 있는 갈색 돌을 이용하여 조각한 것이다.

입체 조각과 부조 작품들에는, 대부분이 구철(勾徹) 기술을 결합하여 민첩하고 숙련되게 표현 대상의 특징을 각종 문양들로 새겨냈다. 옥기의 제작에서 주요한 것은 재료를 선택하고, 설계하고(재료에 따라 형체를 정하고, 재료의 양을 헤아려 가공함), 갈고 닦고 깎고 자르며, 선을 그리고, 부조를 새기고, 구멍을 뚫고, 광택을 내는 등의 몇 가

초색(俏色) : '교색(巧色)'이라고도 하며, 옥 공예에서 흔히 사용하는 전문 용어이다. 즉 한 덩어리의 옥 재료 위에 있는 본래의 색상을 매우 교묘하게 이용하여 특별히 만든 작품을 일컫는 말이다.

초색옥별(俏色玉鱉)

商

길이 4cm

1975년 하남 안양(安陽)에서 출토.

안양 고고공작참(考古工作站) 소장

지 공정들을 거친다. 구철은 도안을 새기는 기본적인 수단인데, '勾(구)'는 곧 설계에 따라 음각선으로 얕은 도랑처럼 새겨내는 것이며, '철(徹)'은 곧 한쪽 변의 선장(線墻-담벽)을 일정한 경사도로 갈아내는 것을 말한다. 이리두(二里頭) 문화 시기에 옥을 제작하는 장인들은 이미 숙련된 구철 기술을 습득하고 있었으며, 상대 후기에 이르면 훨씬 어려운 제(擠)와 압(壓) 기법이 출현하는데, 이는 양각(陽刻) 선으로 부조 문양을 새겨내는 기법을 말한다.

부호 묘에서 출토된 옥으로 만든 인물과 동물 조소 작품들은 거의 2백여 건이나 되는데, 그 중 옥 인물 형상 작품들은 인상(人像)과 인두상(人頭像)과 인면상(人面像)을 포함하여 모두 13건이다. 인물들이 각기 다른 복식(服飾)과 차림새를 하고 있는 것으로 보아, 그 가운데는 노예주와 노예의 서로 다른 신분들이 포함되어 있는 듯하다. 그

옥인(玉人)

商

높이 7cm

1976년 하남 안양(安陽)의 부호(婦好) 묘에서 출토.

중국 국가박물관 소장

규(頍) : 이마에 두르는 둥근 테두리로, 통상 꼭대기[頂] 부위가 없다. 그러나 용산 문화(龍山文化) 시기나 상대(商代)의 옥인(玉人)에 있는 규는 종종 편평한 관(冠) 장식으로 만들었다. 어떤 것은 또한 매듭 부위에 옥 등의 장식물을 붙여놓았는데, 이를 규관(頍冠)이라고 부른다.

중 복식이 가장 화려하고 아름다운 한 건의 옥인(玉人)은 앞쪽 머리를 땋았으며, 머리에 테 모양의 규(頍)를 착용하고 있고, 규의 앞쪽에는 두루마리 통 모양의 머리 장식이 부착되어 있다. 옷깃이 교차하는 운문(雲紋)의 장의(長衣)를 입었고, 허리에 묶은 넓은 띠는 아래까지 늘어뜨려 무릎을 가리고 있다. 또 다른 한 건의 석인(石人)은 머리를 땋아 묶었고, 규를 착용했으며, 늘어뜨려 무릎을 가렸고, 꿇어앉아 무릎을 어루만지는 모습도 서로 같지만, 전신이 나체라는 점이 다르다. 그리고 한 건은 비교적 기이한 나체 인형으로, 두 손으로 배를 만지며 서 있는데, 한쪽 얼굴은 남성이고 다른 한쪽 얼굴은 여성으로 만들었다. 머리 위를 丱모양으로 묶은 것으로 보아, 당연히 어린아이의 형상이다.

강서 신간(新幹) 대양주(大洋洲)의 상대(商代) 무덤에서 출토된 붉은 색의 옥우인(玉羽人)은 양 손을 가슴에 모으고, 무릎을 꿇었으며, 머리는 사람과 새의 형상을 합친 모습인데, 허리 부위에 날개를 새겨놓아, 이미 알려진 것들 중 최초의 신화 전설에 등장하는 우인(羽人) 형상이다. 뒤통수에는 세 개의 서로 연결되어 있는 사슬을 파내어 조각했는데, 이것은 상대의 옥 가공 기술의 새로운 성취이다. 그것과 유사하게 양 손을 가슴에 포개고, 무릎을 꿇고, 머리에는 관을 쓴 인형은, 상·주 시기의 호형(弧形) 옥편(玉片)을 조각해낸 작품들에서 자주 볼 수 있는데, 그것들은 대개 사람과 금수(禽獸)가 종합되어 있는 형상을 하고 있는 특징이 있다.

안양(安陽)의 소둔(小屯)·후가장(侯家莊)·사반마(四盤磨)에서 일찍이 석조인상(石彫人像)들이 출토되었다. 소둔에서 출토된 것은 형체가 매우 크고 등 뒤에 홈이 파여 있는데, 아마도 건축이나 어떤 기물의 받침대로 사용되었던 것 같다. 후가장에서 출토된 것은 몸통이 매우 작고, 몸에는 화려한 문양이 있는 의복을 입고 있는데, 애석하게도 이미 머리 부분은 남아 있지 않다. 가장 완전한 것은 사반마에서 출토된 것인데, 머리에는 규(頍)를 착용하였고, 몸을 눕힌 채 다리를 뻗고 앉아 있는데, 그 자세가 한가롭다 못해 방자해 보이기까지 한다. 같은 시기의 사천(四川) 광한(廣漢)에서 출토된 청동인상과 비교할 때, 이 작품은 훨씬 더 현실 생활의 분위기가 묻어난다.

서주 시대의 옥인(玉人)은 옷을 입고 있는 것과 나체인 것이 서로 다른데, 곡옥(曲沃)의 진후(晉侯) 묘[북조촌(北趙村) 8호 묘]에서 출토된 한 건의 옥인은 장식성에 치우친 조각 형상[片狀]의 옥 장식이지만, 또한 비교적 구체적으로 그 인물의 차림새를 표현하였다. 즉 그 머리 위에는 매우 커다란 머리 장식[혹은 관(冠)]이 있고, 옷깃이 높은 상의를 입었으며, 허리띠를 묶었고, 아래는 치마를 입었는데, 옷의 가장

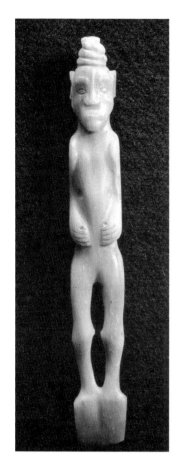

옥인(玉人)
西周
높이 17.6cm
1967년 감숙(甘肅) 영대(靈臺)의 백초파
(白草坡)에서 출토.
감숙성박물관 소장

자리에는 사방형 격자 문양[斜方格紋]이 있다. 감숙(甘肅) 영대(靈臺)의 백초파(白草坡)에 있는 주대(周代)의 무덤에서 출토된 한 건의 옥인은, 체구가 가늘고 길며, 나체로 서 있는데, 머리에는 뱀이 똬리를 튼 모양으로 머리를 땋았으며, 이마가 좁고, 입 부위가 튀어나와 있다. 이는 중원(中原) 지역 사람의 모습이 아닌데, 연구자들은 포로가 된 소수민족 노예일 것으로 추측한다. 이 작품은 길쭉한 옥 재료로 조각하여 만든 것인데, 도법(刀法)이 매우 부드럽고 자연스럽다.

동주 시대에도 여러 가지의 매우 정교하게 조각된 옥인(玉人)과 옥두(玉頭) 형상들이 있었다. 그 중 가장 정교하게 만들어진 것은 낙양의 금촌(金村)에서 출토된 금련무녀옥패(金鏈舞女玉佩)에 조각된 어깨를 나란히 한 무녀들이다. 두 여인의 형상은 서로 같으며, 좌우 대칭인데, 표현한 것은 옷소매를 휘날리며 막 춤을 추기 시작하는 순간이다. 두 사람 모두 성대한 복장을 하고 있으며, 머리는 이마를 덮은 단발이고, 양쪽 귀밑머리는 무성하게 덮여 있으며, 바닥에 끌리는 긴 치마를 입고 있는데, 옷의 무늬는 빽빽하면서도 유창하다. 각자 바깥쪽의 팔 하나씩을 머리 위로 들어올려 교차시키고 있다. 작자(作者)는 실체 부분을 정교하고 세밀하게 표현했을 뿐만 아니라, 그 투각(透刻)된 부분도 또한 매우 아름답고 영롱한 도안으로 구성했다. 옥으로 만든 무녀는 금 목걸이와 한 조(組)의 옥으로 된 관(管)·황(璜)·충아(衝牙)로 구성된 우아한 장식을 착용하고 있다. 하단에 늘어뜨린 충아와 용 모양의 황(璜)도 모두 고대의 옥으로 조각된 정교한 작품들이다. 금촌에서 출토된 옥으로 만든 무녀와 유사한 작품은, 그 양식이 또한 서한(西漢) 이후의 옥 조각이 계승하게 된다.

상·주 시기의 동물 형상 옥 조각은 부호(婦好) 묘에서 출토된 것이 가장 대표성을 띤다. 그 종류는 27종이나 된다. 거기에는 신화 속의 동물들에 속하는 용·봉황·괴조(怪鳥) 등과 들짐승류인 곰·호랑이·

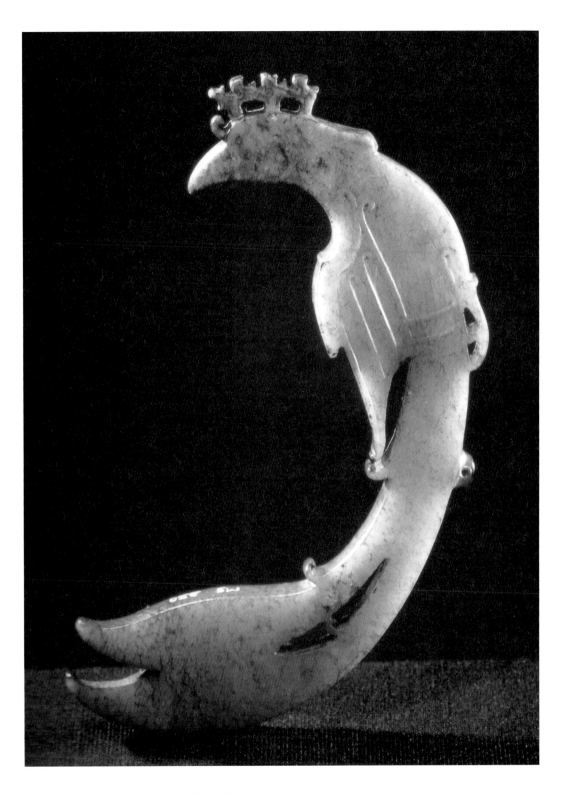

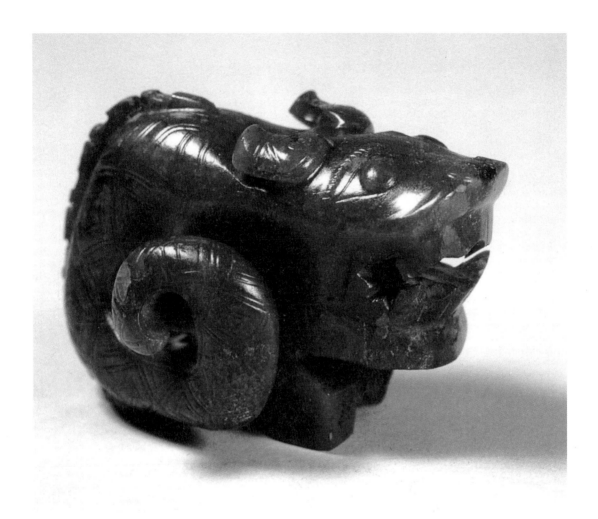

코끼리·말·소·양·개·원숭이·토끼 등, 날짐승류인 매·학·올빼미·앵무새·가마우지·거위·비둘기·제비 등, 수생동물인 물고기·개구리·자라·거북 등과 곤충류인 매미·사마귀 등이 포괄되어 있다.

이러한 작품들은 비록 형체는 작지만, 형상의 조형 특징과 자세 모두를 매우 잘 파악하고 있다. 예를 들면 관형(管形)의 옥으로 조각한 호랑이는 살금살금 앞으로 기어가는 모습으로 만들어졌는데, 맹수가 기민한 눈초리로 먹잇감을 노려보며 조심스럽게 접근해가는 자세를 매우 생동감 있게 표현하였다. 그리고 한 쌍의 코끼리 입체 조

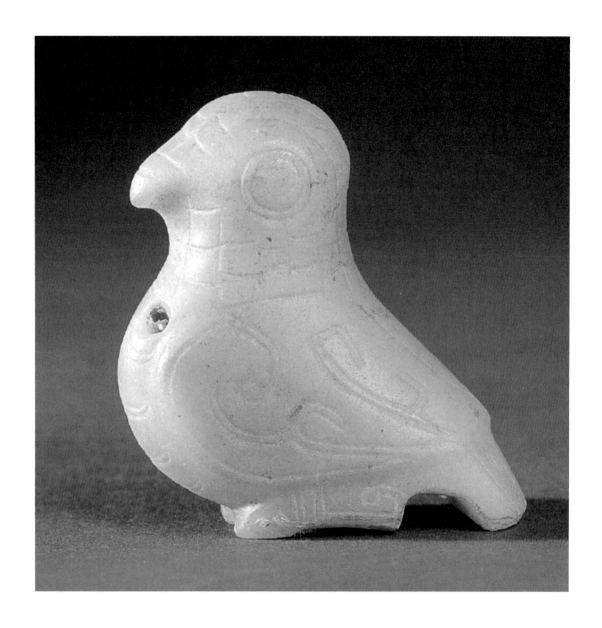

각은 대가리 부위를 지나치게 크게 만들어, 모양이 매우 큰 부피감

을 느끼게 해준다. 또한 목이 긴 학과 거위는 유연하게 움직이는 느

낌을 준다. 옥봉(玉鳳)의 머리에는 화려한 볏이 있고, 긴 꼬리를 흩날

리고 있는데, 윤곽이 우아하고 아름다우며 자연스럽다. 또 녹송석(綠

松石)으로 조각한 한 마리의 할미새는 아무런 장식도 가하지 않고 자

옥령(玉鴒-할미새)

商

높이 5.5cm

1976년 하남 안양의 부호 묘에서 출토.
중국 국가박물관 소장

공작석(孔雀石) : 이는 오래된 옥
재료이다. 공작석의 영문 명칭은
Malachite로, '녹색'이라는 의미이다.
고대 중국에서는 공작석을 '녹청(綠
靑)'·'석록(石綠)' 혹은 '청랑간(靑琅玕)'
이라고 불렀다. 공작석이라는 명칭은
그 색깔이 공작의 깃털 위에 있는 반
점의 녹색과 매우 흡사하다고 하여
붙여진 것이다.

연스럽게 만들었다. 그리고 공작석(孔雀石)으로 조각한 호랑이·거북·
개구리·매미 등은, 색채가 매우 선명하고 화려하며, 조각이 정교하
다. 어떤 작품은 같은 재료로 두 개의 짝을 이루는 동물 형상을 만
든 것도 있다. 예를 들면 반원 옥편(玉片)의 가운데를 나누어 두 마리
의 토끼를 새겼는데, 귀를 늘어뜨린 채 몸을 웅크리고 있으며, 풀밭
속에서 앞으로 뛰어나가려는 것 같다.

부호 묘에서는 또한 크기가 서로 다른 석각 동물들이 출토되었는
데, 그 중 하나인 와우(臥牛)에는 '司辛(사신)'이라는 두 글자가 새겨져
있으며, 상왕(商王) 무정(武丁)이 부호(婦好 : 辛)를 위하여 만든 제사용
기물인 것 같다. 그리고 돌로 만든 건축 장식용 가마우지는 높이가
28cm, 길이가 40cm이며, 등 뒤에는 장방형의 수직으로 된 홈이 파
여 있다. 전체가 완벽하게 혼연일체를 이루도록 특별히 주의하여 조
형을 만들었다. 이것과 유사한 석조 작품들로는 안양(安陽)의 후가장
(侯家莊) 대묘(大墓)에서 출토된 석제 호랑이·올빼미·두꺼비 등이 있
는데, 모두 건축물의 주춧돌 주위를 꾸미는 장식물들이다.

서주의 옥기들 가운데 동물 조각은 대체로 부호 묘에서 출토된 옥
기의 종류와 제작 수준을 뛰어넘지 못한다. 어떤 작품은 염장(斂葬)
용으로 제작된 것도 있다. 예컨대 시신의 입 속에 넣어두려고 만든
매미 모양의 '옥함(玉琀)'이 그런 것이다. 곡옥(曲沃)의 진후 묘·여가장
(茹家莊)의 어백(弭伯) 묘, 섬현(陝縣) 삼문협(三門峽)의 괵국(虢國) 묘 모
두에서 발견된 것은 윤곽만을 새긴 옥록(玉鹿)인데, 나뭇가지 모양의
아름답고 화려한 사슴뿔을 특별히 두드러지게 표현하였으며, 그 투
각 기술은 동주 이후의 옥기 제작에 즐겨 사용되었다.

동주 이후에는 옥으로 만든 동물 형상 작품들의 수량이 점차 감소
한다. 증후을(曾侯乙) 묘에서 출토된 21건의 작은 옥 조각품들은 소·
양·돼지·개·오리와 물고기 등을 포괄하는데, 몸통의 길이는 전부

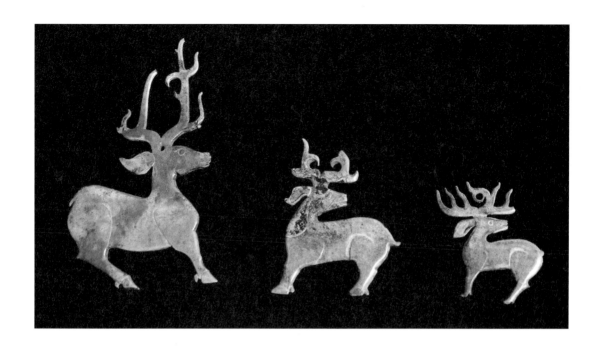

옥록(玉鹿)
西周
1974~75년 섬서 보계(寶鷄)의 여가장(茹
家莊)에서 출토.
보계시박물관 소장

12cm 정도이고, 모두 입체 조각[圓彫]이며, 광택이 난다. 모양은 비록
작지만, 동물들의 서로 다른 특징을 잘 표현해내고 있다. 이러한 옥
기들은 묘 주인의 입과 두개골에서 나오는데, 옥함과 같은 종류인 염
장물(斂葬物)들이다.

옥패식(玉佩飾)

동주(東周) 이후 옥기 제조는 각종 패식(佩飾)들에 집중되었으며,
또한 항상 금·은 등 귀금속을 함께 사용하여 만들었다. 투각(透刻)
기법이 유행하여, 영롱하고 투명하며 변화무쌍함이, 그 시기에 옥기
예술이 추구한 주요 심미 경향이었으며, 또한 전체 사회의 심미 풍조
에도 영향을 미쳤다. 옥패식 중 가장 정교하게 만들어진 대표적인 작
품들로는, 증후을 묘에서 출토된 열여섯 마디와 네 마디로 된 두 건
의 용봉(龍鳳) 옥패, 안휘(安徽) 장풍(長豊)의 양공향(楊公鄕)에서 출토
된 용봉문(龍鳳紋)이 투조(透彫)된 패(佩)와 용 모양이 투조된 패, 하

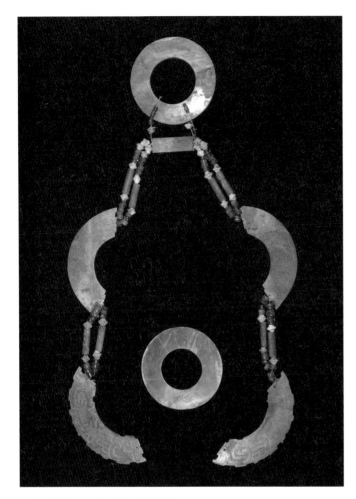

남(河南) 휘현(輝縣) 고위촌(固圍村)의 위(魏)나라 왕족 무덤에서 출토된 대옥황(大玉璜)과 금에 옥과 은을 박아넣은 대구(帶鉤), 낙양(洛陽)의 금촌(金村)에서 출토된 다종다양한 형제(形制)의 투조된 옥황(玉璜)과 옥충아(玉衝牙) 등의 장식물들이 있다.

양공향에서 출토된, 청옥(靑玉)에 용봉문이 투조된 패는 전국 시대 말기의 작품인데, 형체의 설계와 선의 조직 및 변화에서 강함과 부드러움이 서로를 북돋워주는 특색이 있다. 그 주체는 황(璜)형인데, 마치 두 마리의 용이 합체된 것처럼 구성되어 있다. 용의 몸이 S자 모양으로 휘어져 있고, 한쪽 발이 뒤쪽을 향해 버티고 있어, 매우 강건하고 힘이 느껴진다.

옥패식(玉佩飾)
西周
세트로 된 옥패식 상부의 한 조(組)
1922년 산서 곡옥(曲沃)의 진후(晉侯) 묘에서 출토.
산서성(山西省) 고고연구소 소장

용의 몸통 아래쪽에는 등지고 서 있는 두 마리의 봉황으로 채워져 있다. 봉황의 볏·몸통·꼬리 부분은 모두 정취가 넘치는 구불구불한 곡선으로 조각되어 있고, 허(虛)와 실(實)이 상생(相生)하는 대칭 도안으로 짜여져 있다. 이 옥패에 새겨진 용과 봉황 및 금촌 등지에서 출토된 옥패 상식불늘에 새겨진 용·호랑이·봉황·새 등의 형상은 전국(戰國) 시기 장인들의 매우 뛰어난 예술 창작이며, 또한 한대(漢代)의 공예 미술이 직접 본받게 된다.

용봉문이 투조된 패의 상단 한가운데와 좌우 양쪽 끝에는 모두 구멍이 뚫려 있어, 여기에 끈으로 꿰어 묶은 뒤 착용하도록 하였다.

하남 신양(信陽)의 초나라 무덤에서 출토된 채색 목용(木俑)에서는 붉은색이나 오렌지색 등의 비단 띠와 구슬을 꿰어 가슴과 배까지 늘어뜨린 옥패를 볼 수 있는데, 위쪽 주변에는 또한 아름답고 화려한 화결(花結)이 부착되어 있다. 『시경(詩經)』·「정풍(鄭風)」·'유여동거(有女同車)'에는 옥 장식을 착용한 귀족 남녀가 같은 수레를 타고 나들이를 가는 풍경을 이렇게 묘사하고 있다. "有女同車, 顔如舜華, 將翶將翔, 佩玉瓊琚, 彼美孟姜, 洵美且都. 有女同行, 顔如舜英, 將翶將翔, 佩玉將將, 彼美孟姜, 德音不忘."[수레를 함께 탄 여인이 있는데, 그 얼굴이 무궁화처럼 곱네. 사뿐사뿐 거닐으니, 패옥은 참으로 아름답구나. 저 어여쁜 맹강(孟姜-중국의 민간 설화에 나오는 아름다운 여인)이여, 진실로 아름답고 어여쁘구나. 함께 길을 가는 여인이 있는데, 그 얼굴이 무궁화처럼 아름답네. 사뿐사뿐 거닐으니, 패옥이 맑은 소리를 내며 울리는구나. 저 아름다운 맹강이여, 그 덕음(德音) 잊지 못하리라.]" 패옥과 미녀를 함께 찬양하면서, 패옥의 재질·양식·음향·부드럽고 아름다움뿐 아니라 또한 모든 용모의

청옥누공용봉문패(靑玉鏤空龍鳳紋佩)
戰國
너비 15.4cm
1977년 안휘(安徽) 장풍(長豊)의 양공향(楊公鄕)에서 출토.
안휘성박물관 소장

화결(花結): 두 개의 끈의 끄트머리가 엉키거나 교차하여 하나의 실체를 이룬 것, 즉 매듭을 말한다. 이른바 화결은 곧 심미(審美)와 장식 경향이 있는 끈 매듭이다. 그것의 발전은 두 가지 추세를 나타내는데, 하나는 순수한 감상용 경향이며, 다른 하나는 장식과 안받침으로 활용한 경향이다.

舜華·舜英: 둘 다 무궁화꽃을 가리키는 말로, 옛날 중국에서는 미인을 무궁화꽃에 비유했다.

아름다움은 다 인간이 가장 소중히 여길 만하다는 것이다.

증후을 묘에서 출토된 십육절용봉옥패(十六節龍鳳玉佩)의 조각 기술은 전국 시대 옥기 제작 공예 기술의 최고 수준을 대표한다. 그것은 한 줄기의 긴 띠 모양의 옥 장식인데, 다섯 덩이의 옥 재료를 열여섯 마디로 조각하였으며, 여섯 마디는 두 개씩 짝을 이루고 있다. 전체적인 구조는 방형(方形)과 타원형으로 된 네 조(組)의 비교적 큰 옥편 장식들이 주를 이루고 있고, 그 사이에는 형태가 각기 다른 작은 옥 장식들로 연결하여, 리듬감이 풍부한 배열로 조합되어 있다. 작품을 만든 사람은 투조(透彫)·평조(平彫)·선각(線刻) 등 서로 다른 기법들로 각 마디를 구별하여, 용·봉황·벽(璧)·환(環) 등의 형상들을 새겼다. 전체 옥패에는 모두 서른일곱 마리의 용과 일곱 마리의 봉황, 열 마리의 뱀들을 조각하였다. 조각이 매우 정교하고, 그 모습들이 다양하다. 각 마디들의 사이에는 고리와 옥(혹은 銅) 핀처럼 생긴 것으로 연결하였다. 분리할 수는 없지만 꺾어서 구부릴 수 있는 여덟 개의 마디가 있다. 이 옥기는 무덤 주인의 아래턱 부분에서 출토되었는데, 연구자들은 이것이 바로 고대 문헌에 자주 언급되는 옥영(玉纓)일 것으로 추측한다. 옥영은 바로 관(冠)을 묶는 끈이다.

또한 증후을 묘에서는 네 마디로 된 용봉옥패 한 건이 출토되었는데, 전체 옥 덩이를 네 마디로 조각하여, 네 개의 타원형 고리로 연결하였으며, 중간에 있는 하나의 고리는 꺾어서 구부릴 수 있도록 되어 있다. 각각의 마디들에는 용·봉황·용봉(龍鳳) 합체·뱀 등이 투조되어 있고, 각 마디를 걸어서 연결하고 있는 세 개의 고리들조차도 또한 용의 대가리·등[背]·배[腹]의 형태를 조각하여 만들었는데, 이것이 의미하는 것은 한 마리의 용은 각 마디들을 한데 꿰어 연결한 것이라는 것이다. 또 용과 봉황의 몸에는 머리카락처럼 가는 선으로 오관(五官)·비늘·날개를 매우 정교하게 선각(線刻)하였으며, 이것은 묘

십육절용봉옥패(十六節龍鳳玉佩)

戰國

길이 48cm

1978년 호북 수현(隨縣)의 증후을 묘에서 출토.

호북성박물관 소장

주인이 복부에 걸어 착용하던 귀중한 하나의 옥기(玉器)이다.

아골(牙·骨) 조각

견고하고 새하얀 아골은 매우 일찍부터 이미 장식품과 화살촉과 공구를 만드는 데 사용되었다. 상대(商代)에 골기(骨器)를 제작하던 작업장[作坊]이 정주(鄭州)·안양(安陽) 등에서 모두 발견되었는데, 재료로 사용했던 것으로는 상아를 비롯하여 짐승의 뼈·이빨·뿔 등과 함께 사람의 뼈도 원료로 사용되었다. 사람들은 아골 재료의 정결하고 온화한 빛깔과 광택을 좋아했지만, 또한 그 색깔이 단일하기 때문에 만족하지 못하고, 녹송석(綠松石) 재료로 상감함으로써 미감(美感)을 증가시켰다. 안양에 있는 상대의 대묘(大墓)에서 출토된 골제품은 뼈비녀[骨笄]와 뼈수저[骨栖 : 골비(骨匕)]가 가장 많으며, 상아로 만든 술잔과 사람·호랑이·개구리 등의 형상으로 된 장식품들도 있다.

안양의 1001대묘에서 출토된 수백 건의, 문양이 새겨진 골판(骨板)들은 아쉽게도 완전한 기물(器物)로 보기 어려운데, 이 골판들은 대부분 뼈수저로, 그 용도가 약간 불분명하다. 골판에 조각된 문양들은 기룡(夔龍)·새·짐승·악어 등으로, 같은 시기의 청동기 문양 장식들과 공통된 시대 풍격을 표현하고 있으며, 또한 스스로 체계를 이룬 양식과 장식 기법을 띠고 있다. 또한 일부 골판들에는 붉은색과 검정색으로 그림이 그려져 있다. 유명한 재양골사(宰羊骨栖)는 녹송석으로 상감하였고, 또한 상왕(商王)이 코뿔소를 사냥했다는 내용을 새겨놓았다.

상아배[像牙盃, 혹은 고(觚)]는 대문구(大汶口) 문화의 무덤에서 최근에 발견되었는데, 정주(鄭州) 백가장(白家莊)의 상대 전기 무덤에서도 출토된 적이 있다. 안양(安陽) 시기의 귀족 대묘들에서 출토된 것

기반양감녹송석상아배(夔鎜鑲嵌綠松石象
牙杯)

商

높이 30.4cm

1976년 하남 안양의 부호 묘에서 출토.

중국 국가박물관 소장

들 중 가장 정교하고 아름다우며 완전한 것은 부호(婦好) 묘에서 출토
된 세 건인데, 한 쌍의 기형(夔形) 손잡이가 있고 녹송석으로 문양이
상감된 기반양감녹송석상아배(夔鎜鑲嵌綠松石象牙杯)와 호랑이 모양의
손잡이가 달린 한 건의 상아배를 포함하고 있다. 그 조형이 모두 장중
하고 화려하며 아름답다. 정밀하게 조각하고 세밀하게 새긴 문양 속
에서 녹송석 상감은 화룡점정의 작용을 하고 있다.

　말조개껍질[蚌殼]도 자주 장식품을 만드는 데 이용되었다. 섬서

대류호반상아배(帶流虎�象牙杯)
商
전체 높이 42cm
1976년 하남 안양의 부호 묘에서 출토.
중국 사회과학원 고고연구소 소장

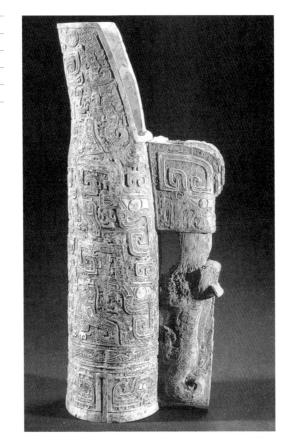

방조인두상(蚌彫人頭像)
西周
높이 2.8cm
1980년 섬서 부풍(扶風)에서 출토.
주원(周原) 부풍문물관리소 소장

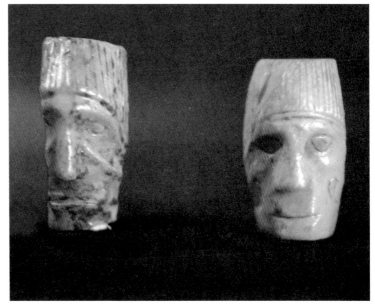

부풍현(扶風縣)의 서주(西周) 시대 궁실 유적에서 발견된 두 개의 골계모(骨筓帽)로서의 방조인두상(蚌彫人頭像–말조개 껍질로 만든 인두상)은, 모두 눈이 깊고 코가 높으며, 광대뼈가 튀어나왔고, 머리에는 위쪽이 평평하고 귀덮개가 달린 모자를 쓰고 있다. 그 중 한 개는 모자 위에 ✛(巫) 자가 새겨져 있다. 그 형상이 유럽 인종에 가까운데, 이는 아마도 서주 시기의 민족간 교류 활동 중에 접촉해왔던 이역의 인물 형상인 듯하다.

칠목(漆木) 조각

상·주 시기의 목재(木材) 조각 작품은 당연히 소수밖에 남아 있지 않은데, 그 이유는 단지 쉽게 썩기 때문에 보존되어오기가 매우 어려웠기 때문이다. 현재 실물이 남아 있는 주요한 것들로는, 호남과 호북 등지에서 출토된 동주 시기의 초(楚)나라 무덤들에 부장되어 있던 기물들로, 용(俑)·진묘수(鎭墓獸–무덤 속에 넣어두었던 神像)·장신구와 생활용구 등이다.

고대 목기의 대다수에는 채색 그림이나 옻칠이 되어 있다. 원시 사회의 하모도(河姆渡) 문화에서는 이미 안팎에 붉은색 칠이 되어 있는 목완(木碗)이 발견되었다. 상·주 시기의 목기 중 어떤 것은 흙 속에 남아 있던 칠 껍질 흔적에 의지하여 본래의 기물 형태를 복원해 낸 것이다. 어떤 칠목기(漆木器)에는 방각(蚌殼)·방포(蚌泡)나 옥 등의 재료들로 상감되어 있는데, 후대에 나전칠기 공예의 서막을 이미 열어놓은 것이다. 전국 시대는 칠기 공예가 매우 발전한 시기로, 수많은 칠목 조각 작품들 대부분에 화려하고 아름다운 유칠(油漆) 채색 그림이 그려져 있는데, 그것들에 대해 사람들이 마음속으로 느끼는 가치는 이미 이전 시대의 청동기의 지위를 점차 대체해가고 있었다.

방각(蚌殼)·방포(蚌泡) : 방각은 말조개 껍질을 가리키며, 방포는 말조개 껍질을 이용하여 갈아서 윤을 내고 조각하여 만든 작은 덩어리를 가리키며, 위쪽 면에 원형의 돌기가 있다.

용(俑)

옛날부터 지금까지도 여전히 사람들 사이에서 입으로 전해 내려오고 있는 말이 있다. "始作俑者, 其無後乎![최초로 용을 만든 사람은 후세가 없으리라!]"가 그것이다. 이 말은 『맹자』에서 인용한 것으로, 맹자가 공자의 말에서 한 구절 따왔는데, 맹자는 다음과 같이 해석하고 있다. 공자가 최초로 용(俑)을 창조한 사람을 비평하기를, "爲其象人而用之也[그것을 사람의 형상으로 만들어 그것을 이용했다]"라고 하였다. 용은 사람의 형상으로 만들어져 사람을 대체하여 순장(殉葬)하는 데 이용되었는데, 공자는 "象人[사람의 형상을 본뜨는 것]"은 '仁'의 정신에 위배된다고 생각하였지만, 그러나 실제로는 용의 출현은 일종의 사회적 진보의 현상이었다.

용은 우인(偶人)이라고도 불리지만, 우인의 개념은 좀 더 광범위하여 용과 완전히 같지는 않다. 우인은 살아 있는 사람의 형상을 모방한 것이므로, '相人' 즉 '象人'이라고도 부른다. 용이 최초로 만들어진 시기가 언제인지에 대해 아직까지 정설은 없지만, 그러나 대량으로 출현하기 시작한 것은 춘추(春秋) 중기 이후로, 이는 당시의 사회적 환경 및 관념의 변화와 직접적인 관계가 있다. 그러나 용이 유행하기 시작하면서, 살아 있는 사람을 순장하는 풍조가 완전히 사라진 것은 아니며, 용을 부장하는 것과 살아 있는 사람을 순장하는 두 가지 현상이 공존하는 상황이었다.

부장하는 용은 주로 흙이나 나무로 만들어졌다. 산동(山東)의 낭가상(郎家莊)과 산서(山西) 장치(長治)의 분수령(分水嶺) 등지에서는 모두 흙으로 빚은 가무용(歌舞俑)들이 출토되었는데, 낭가장에서는 기마용(騎馬俑)이 출토되었고, 호남과 호북에서는 목용(木俑)이 매우 많이 출토되었다. 『맹자』·「정의(正義)」에서는 위(魏)나라의 『비창(埤蒼)』에 있는 "木人迻葬設關而能踊跳, 故名之曰俑[목인은 장치를 설치하여

뛰어오를 수 있도록 만들어 묘지에 묻었기 때문에, 이름을 용이라 하였다]"이라는 문구를 인용하고 있다. "設關而能踊跳"는 곧 뛰어오를 수 있는 기계 장치를 설치했다는 것이다. 이러한 형태의 용은 아직까지 발견된 적이 없지만, 전국 시대의 일부 목용은 몸통과 팔이 분리되어 제작된 후에 장부에 끼워 움직이게 함으로써 자태를 바꿀 수 있었고, 서한(西漢) 이후에는 도용(陶俑)도 이런 형태로 제작할 수 있게 되었다.

하남 신양(信陽)의 장대관(長臺關)에 있는 전국 시대 초기의 초(楚)나라 무덤 두 곳에서 모두 20개가 넘는 목용들이 출토되었는데, 가장 큰 것은 84.4cm에 달한다. 시종·호위병·마부·가녀(歌女)·악사(樂師) 등 다양한 신분의 형상들이다. 서 있는 것, 무릎을 꿇고 있는 것, 그리고 어떤 것은 두 손으로 물건을 받치고 있는 자세이다. 손에 받치고 있던 물건은 이미 썩거나 훼손되어 존재하지 않는다. 제작 기술의 측면에서 보면, 또한 당시의 조각 수준을 대표할 수는 없을 만큼 비교적 투박하고 개략적으로 개념화하였지만, 바로 이것은 사회가 용(俑)류의 작품들에게 요구했던 것이기도 하다. 어떤 지방에서는 '사실성'과 구체성을 추구하였고, 어떤 지방에서는 지나치게 간단한 형태만을 표현하였다.

이러한 용들에는 두 종류의 기본적인 형식이 있다. 첫 번째 종류는 겉에 비단류의 의복을 입히는 것으로, 단지 머리나 발 등 밖으로 노출되는 부분만 비교적 구체적으로 만들었으며, 몸통이나 사지는 기본적인 버팀대만 깎아 만들면 되었다. 이것이 바로 『염철론(鹽鐵論)』에서 언급한 "桐人衣紈綈[오동나무로 만든 사람은 비단옷을 입었다]"와 같은 상황인데, 시간이 오래 지나면서 입혀져 있던 옷은 고작 일부분의 흔적만 남아 있을 뿐이다. 다른 한 종류는,

목용(木俑)
戰國
전체 높이 64cm
1958년 하남 신양(信陽)의 장대관(長臺關)에 있는 무덤에서 출토.

몸에 넓고 큰 포복(袍服)을 착용한 모습을 조각한 것인데, 옥 장식을
패용하였으며, 명백히 귀족 신분의 형상을 하고 있다. 이러한 목용
들에는 모두 채색 그림이 그려져 있다. 밖으로 드러난 육체에는 모두
붉은색을 칠했으며, 검정색으로 두발과 오관(五官)을 나타냈다. 사실
적으로 표현하기 위하여 머리 위에 가발을 씌운 것도 있다. 또 어떤
것은 귓불과 뒤통수에 장식물을 걸기 위해 죽첨(竹籤-대나무로 만든
꼬챙이)을 꽂아놓은 것도 있다. 후자에 해당하는 종류는 장의(長衣)를

입은 용인데, 몸에는 옷깃을 교차하여 우측으로 여민 포복을 입고 있으며, 소맷부리는 좁게 죄어 있고, 풍성한 수염이 늘어져 있다. 용의 몸에는 검정색 칠을 발랐고, 붉은색·오렌지색·노란색·흰색 등으로 옷깃·소매·옷섶에 서로 다른 도안 문양의 테두리를 그려 넣었으며, 또한 비단 띠를 이용하여 매달아 묶은 옥황(玉璜)과 진주 목걸이 등의 장신구들을 패용하고 있다. 이처럼 인물의 신분을 드러내줄 수 있는 세세한 모든 것들은 표현이 매우 구체적이다.

위에서 언급한 두 가지 양식 이외에도, 호남(湖南)의 장사(長沙) 등지에서는 또한 길쭉하고 편평한 나무를 새겨서 만든 용(俑)이 출토되었는데, 그 형태가 매우 간결하여, 단지 윤곽과 큰 구조 관계만을 새긴 다음 흑홍색(黑紅色)으로 오관과 복식만을 그렸다. 산서(山西)의 장자(長子)에서 출토된 전국 시대의 목용은 평면에 새긴 머리 부위의 윤곽 위에 점토로 오관을 만들어 붙여, 매우 쉽게 떨어져나갔는데, 일종의 성공하지 못한 시도였다.

진묘수(鎭墓獸)

하남·호북 등지의 초나라 무덤들에서 매우 많은 목조(木彫) 진묘수들이 출토되었는데, 모두 대가리에 사슴뿔이 달려 있고, 기이한 형상의 채색 그림들이 두루 그려져 있다. 무덤 속에 놓아두는 진묘수는 악귀를 물리치며[辟邪], 저승에서 사자(死者)를 보호한다는 의미가 있다. 그러나 제작 구조의 예술성과 초나라 문화가 가지고 있던 낭만주의적인 표현 기법 때문에, 그처럼 과장이 좀 지나친 대가리의 형상이 사람들로 하여금 공포감을 느끼게 하지는 않았던 것 같다. 그 중에서 형체가 매우 크고, 형상이 구체적인 것 한 건이 하남 신양의 장대관 1호 묘에서 출토되었다. 대가리에 끼워 넣은 사슴뿔은 부러져 있으며, 수신(獸身)의 높이는 128cm이다. 제작자는 의식적으로

공포 효과를 추구하여, 이 짐승은 두 눈이 동그랗고 붉은색이며, 벌려진 입에서 붉은색의 긴 혀가 가슴 부위까지 늘어뜨려져 있고, 두 발로는 뱀 한 마리를 움켜쥔 채 입 속에서 물어뜯고 있다. 짐승의 몸은 갈색으로 칠해져 있고, 붉은색과 노란색으로 번갈아가며 비늘 문양을 그렸으며, 귀와 발은 노란색인데, 색채가 대단히 선명하고 아름답다.

쌍두진묘수(雙頭鎭墓獸)
戰國
호북 강릉의 우대산(雨臺山)에서 출토.

장대관에서 출토된 또 다른 한 종류는 기하형체에 가깝게 구성된 진묘수로, 그것과 유사한 조형 양식이 호북 강릉(江陵)의 우대산(雨臺山)에 있는 백 수십여 기의 초나라 무덤들 속에서 모두 발견되었는데, 모두가 사슴뿔·짐승 대가리·몸통—그것들은 사지(四肢)와 사다리형[梯形] 받침대가 없다—의 세 부분으로 구성되어 있다. 주체(主體)인 대가리 부위는 매우 작은 방형 또는 원형이며, 어떤 것은 오관과 긴 혀를 새겨놓았고, 어떤 것은 곧 직접 도문(絢紋-새끼줄 문양)과 권운문(卷雲紋)을 그려 넣은 원반(圓盤)이다. 후에는 간략한 사람의 얼굴 형상으로 변화 발전한다. 그 몸통은 하나의 장방형 기둥 모양이다. 일부 진묘수는 두 개의 대가리를 가지고 있고, 몸통은 서로 등진 채, 하나의 원형으로 휘어져 있는 것도 있다. 보아하니 이러한 작품을 만든 사람들의 창작 흥취는 온통 진묘수 조형의 장식에 집중되어 있었기 때문에, 진묘수의 용맹스럽게 무덤을 지키는 정신적 효능은, 이미 그처럼 거대한 공간을 차지한 나뭇가지 모양의 사슴뿔과 전체 몸통에 새겨진 화려하고 아름다운 유칠(油漆) 문양에 의해 희석되었다.

사슴·새·뱀

사슴은 주대(周代)의 예술에서 매우 유행했던 소재이다. 사슴은 그 형태가 아름답고 화려하며, 성질이 온순하고, 가죽과 털 및 발굽과 뿔은 인류에게 유익하며, 또한 '鹿(사슴 록)'자는 福祿壽(행복과 부귀와 장수)의 '祿(복 록)'자와 음이 같아, 중국의 사회적 관념 속에서는 오랜 기간 동안 상서로운 짐승으로 여겨져왔다. 사슴이 상서로운 동물이라는 관념은 이미 주대에 나타나기 시작한 것 같다.

전국 시대의 악기(樂器)들 가운데 사슴 모양으로 작은 북걸이를 만든 칠목(漆木) 조각이 있는데, 증후을 묘에서 출토된 한 건은 수박씨 모양의 문양과 반점들이 있는 칠회매화록(漆繪梅花鹿)으로, 편안

칠회매화록(漆繪梅花鹿)

戰國

높이 86.8cm

1978년 호북 수현(隨縣)의 증후을 묘에서
출토.

호북성박물관 소장

하게 엎드려 있는 형상을 취하고 있으며, 표현 기법이 매우 사실적이
고 생동감 있다. 사실성을 추구하기 위하여, 그것의 머리 위에는 진
짜 사슴뿔을 꽂았으며, 그 엉덩이 부위의 위쪽에는 네모난 구멍이
있는데, 강릉의 초나라 무덤에서 출토된 실물에서 알 수 있듯이, 이
것은 작은 북을 꽂는 용도이다. 같은 무덤에서는 한 건의 검은 칠을
한 목록(木鹿)이 출토되었는데, 진짜 사슴뿔이 꽂혀 있으며, 머리를
돌려 뒤를 돌아보는 형상으로, 그 자태가 생동감이 넘친다.

　사슴뿔은 대개 조류(鳥類 : 봉황이나 학인 듯하다)의 조형에 결합되

었다. 증후을 묘에서 출토된 청동녹각입학(靑銅鹿角立鶴)은 형태가 매우 기이한데, 머리에는 원형의 사슴뿔이 나 있고, 목이 매우 길다. 머리·목·뿔에는 문양들을 착금(錯金)하였고, 몸에는 녹송석으로 상감하였는데, 명문(銘文)은 특별히 이것이 증후을의 물건이라고 설명하고 있다. 그 날개뿌리 부분에는 용(뱀) 한 마리가 기어오르고 있다. 이러한 사슴과 봉황(학)은 용이나 뱀과 공존하거나 혹은 상생상극(相生相剋)하는데, 전국 시대의 미술에서 가장 많이 볼 수 있는 제재들이다.

또 다른 한 종류는 칠목호좌비조(漆木虎座飛鳥)로, 새가 엎드려 있는 호랑이의 등 위에 서서 날개를 편 채 울고 있으며, 등 위에는 또한 한 쌍의 사슴뿔이 꽂혀 있는데, 그것은 시각 효과면에서 마치 날개와 비슷하며, 바로 아래위로 날개짓을 하고 있다. 그 조형은 바로 악기인 호좌조가현고(虎座鳥架懸鼓)의 북 받침대[鼓座]의 한쪽 절반이다. 이러한 종류의 북걸이는 두 건의 서로 등을 맞댄 호좌비조(虎座飛鳥-호랑이 받침대와 날고 있는 새)로 구성된 것이다. 북은 서로 등지고 있는 두 마리 새의 목 부위가 만들어낸 U자형 공간에 걸게 되어 있다. 새·호랑이·북 위에는 흑칠(黑漆)을 바탕으로 삼았고, 홍·황·남색으로 화려하고 아름다운 문양들을 그려놓았다. 앞의 것과 다른 점은 새의 등에 사슴뿔이 꽂혀 있지 않다는 것이다.

진묘수나 조류의 몸에 사슴뿔을 꽂은 것은 명백히 종교적 의미를 띠고 있으며, 그것은 상대방의 무기를 막아내는 데 사용하기 위한 것이지만, 설치할 때 형태가 대칭이 되도록 매우 주의하였다. 또한 아름다운 채색 문양을 그려 넣었고, 심미(審美)에 대한 염원이 이미 작품을 만드는 데에서 주도적 작용을 하였는데, 그 형태가 높이 날아오르면서 활기찬 것은 바로 초나라 문화의 낭만적이고 어디에도 속박되지 않는 예술 창조 정신을 뚜렷이 보여준다.

착금(錯金) : 금사(金絲)나 은사(銀絲)를 이용하여 기물의 표면 위에 박아 넣어 문양이나 문자를 나타내는 공예를 가리킨다. 금을 박아 넣는 것을 착금(錯金)이라 하고, 여기에 은을 더한 것을 착금은(錯金銀)이라고 한다.

호좌조가현고(虎座鳥架懸鼓) : 호랑이 받침대에 새 모양 버팀대로 된 북걸이.

칠목호좌조가고좌(漆木虎座鳥架鼓座) (복
원품)

戰國

높이 117.4cm

1965년 호북 강릉의 망산(望山)에서 출
토.

호북성박물관 소장

호북 강릉의 망산(望山)에서 출토된 작은 채회목조좌병(彩繪木彫
座屛)에는 사슴·봉황·매·뱀·개구리 등 50여 마리의 동물들이 한데
모여 있는데, 손에 땀을 쥐게 하는 자연계의 생존경쟁을 표현해낸 신
기한 작품이다. 작품은 투조와 부조 기법으로 제작하였으며, 좌병(座
屛-낮은 병풍)은 두 조(組)의 서로 같은 조형이 연속되는 화면으로 구
성되어 있다. 각 조의 한가운데에는 한 마리의 매가 뒤쪽에서 쏜살같
이 내려와 한데 엉켜 있는 두 마리의 큰 뱀을 움켜쥐고 있다. 매의 양
옆에는 서로를 향해 급히 달려오는 두 마리의 사슴이 있으며, 사슴

의 뒷다리는 뱀을 삼키고 있는 봉황의 목 맨 위쪽에 걸쳐져 있다. 병
풍 면의 중간 위치에서 서로 마주보고 있는 두 마리의 봉황은 자연스
럽게 전체 구도의 중심을 이루고 있다. 병풍 틀과 밑받침대에는 수많
은 크고 작은 뱀들이 기어오르거나 뒤엉켜 있으며, 바로 청개구리 한
마리를 입에 문 채 삼킬 준비를 하고 있다. 좌병은 검정색 칠을 입혔
고, 붉은색·회록색·금색·은색 등으로 그렸는데, 이는 전국 시대 목

채회목조좌병(彩繪木彫座屛)
戰國
높이 15cm, 너비 51.8cm
1965년 호북 강릉의 망산(望山)에서 출
토.
호북성박물관 소장

원앙형칠합(鴛鴦形漆盒)
戰國
전체 높이 16.3cm, 너비 20.4cm
1978년 호북 수현의 증후을 묘에서 출
토.
호북성박물관 소장

칠목개두(漆木蓋豆)

戰國

전체 높이 24.3cm

1978년 호북 수현의 증후을 묘에서 출토.

호북성박물관 소장

조(木彫) 예술의 대표작이다.

뱀은 아름답지는 않지만, 남방(南方)의 고대 미술 작품들 속에 매우 많이 등장한다. 고대 신화 속에는 식사(食蛇)·이사(珥蛇)·천사(踐蛇)의 선인(仙人)들이 나온다. 뱀의 형상들에는 대개 용과 살모사 등이 서로 혼재되어 있다. 민간에서는 흔히 뱀을 '작은 용[小龍]'이라고 부르는데, 문헌들에서는 용과 뱀을 함께 사용함으로써 명칭이 분명하지 않은 경우를 심심치 않게 볼 수 있지만, 칠회좌병(漆繪座屏) 등의 작품

들에 묘사된 것들은 의심할 여지 없이 분명한 뱀이다. 어떤 연구자는 문학 예술 작품들에서 표현 대상이 된 것들은 뱀이라고 주장하는데, 이는 아마도 뱀을 땅과 번식력의 상징으로 파악했기 때문인 것 같다. 전국 시대의 목조 작품들 가운데에는 전문적으로 뱀 종류만을 소재로 하여 매우 아름답게 표현한 작품들이 많이 있는데, 예를 들면 호북 강릉의 우대산(雨臺山)에서 출토된 반리치(蟠螭卮-용이 몸을 서린 모양의 바닥이 둥근 술잔)와 증후을 묘에서 출토된 칠목개두(漆木蓋豆)는, 모두 예술가들이 뱀류 동물들의 구불구불 기어가는 모양이나 뒤엉킨 모습·잽싸게 내달리는 모양·튀어오르는 모양·민첩한 동작 등 다양한 특징들을 날카롭게 포착하고, 그것을 완벽하게 소화하여 능수능란한 손놀림을 통해 생명력이 충만한 예술적 형상으로 표현해 낸 것들이다.

| 제4장 |

전국(戰國)·양한(兩漢)의
회화·직물 자수·서법

돌에 새기거나 도기(陶器) 위에 그려 넣은 사람과 조수(鳥獸) 등의 형상은, 원시 사회 사람들이 이미 초보적으로 칼이나 붓을 사용하는 법을 배워 선과 색채로 현실의 혹은 상상 속의·구체적인 혹은 추상적인 사물을 표현했다는 것을 나타내준다. 상(商)·주(周) 시대는 이미 회화의 맹아 단계가 아니라, 회화의 영역이 매우 폭넓었다. 그러나 전해져오는 것들로서, 당시의 회화 특징을 이해하는 데 도움을 받을 수 있는 것은 주로 청동·옥석·아골(牙骨) 등으로 만들어진 기물들에 남아 있는 문양들뿐이다. 그것들은 대부분 회화와 조각이 결합된 형식으로, 창작할 때 먼저 도안을 그린 다음 조각하였으며, 완성된 후에 다시 채색 그림을 그린 것들도 있다. 목기에 칠로 그림을 그린 것은 적은 수량밖에 없는데, 어떤 것은 조각을 한 후에 그림을 그린 것으로, 현재 칠회 목기를 볼 수 있는 것은 흙 속에 보존되어 전해오는 흔적[花土]을 통해서나 가능하다.

상대적으로 독립된 의의를 갖는 벽화의 흔적은 하남 안양 소둔(小屯)의 상대(商代) 건축 유적지에서 찾아볼 수 있는데, 그것은 한 덩어리의 길이가 22cm이고 너비가 13cm인 회백색으로 칠한 벽의 표면으로, 윗면에는 붉은색으로 선을 이용하여 그려낸 대칭형 도안이 있고, 중간에는 검정색의 둥근 점으로 장식하였다. 이것은 아마도 전체 그림 문양의 일부분일 것으로 추측된다. 안양에 있는 상대 대묘(大墓)의 묘도(墓道) 계단 위에서도 붉은색과 검정색의 두 가지 색으로 그린 문양 장식이 발견된 적이 있다.

원시 사회부터 상·주 시대까지는 검정색[黑]과 붉은색[朱]의 두 색이 가장 주요한 색채였으며, 그 뒤에 다시 황색·갈색·청색·녹색 등과 함께 금색과 은색까지도 추가되었는데, 주로 광물질 안료를 사용하였으나, 문헌 기록에 따르면 식물 안료는 이보다 훨씬 일찍부터 사용되었음을 알 수 있다.

수량이 아마도 가장 많았을 터이지만, 보존되어오기가 가장 쉽지 않았던 회화의 바탕 재료는 방직물(紡織物)이다. 예를 들면 낙양의 동쪽 교외에 있는 파가로구(擺駕路口)에 있는 상대 무덤의 2층 대(臺)의 네 모서리에서 방직물 휘장의 흔적이 발견되었는데, 흑색·백색·홍색·황색 등 네 가지 색을 사용하여 도안을 그렸으며, 선이 고졸(古拙)하고, 또한 붓자국도 확인할 수 있다. 같은 지역의 하요촌(下瑤村)에서 발견된 한 기의 은대 무덤의 북쪽 벽에서는 비단 장막이 걸려 있던 흔적이 발견되었는데, 홍색과 흑색 선으로 그려낸 기하형 문양이 있었다. 이들 두 개의 그림 장막 유적으로부터 알 수 있듯이, 원래는 모두 대단히 큰 면적의 그림이었을 것이다. 『묵자(墨子)』에서는 말하기를, 상대의 제신(帝辛-상나라의 마지막 임금) 때 "宮墻文畵, 彫琢刻鏤, 錦繡被堂, 金玉珍瑋[궁전의 벽에 글을 쓰고 그림을 그렸으며, 조각을 새기고, 수놓은 비단을 집에 걸었는데, 금과 옥은 진귀했다]"라고 하여, 당시 실제 정황을 기록해놓기도 하였다. 이러한 그림 장막의 흔적은 산서 영석(靈石) 정개촌(旌介村)의 상대 무덤에서도 발견되었다.

　　상·주 시대의 회화와 염색은 귀족들의 의복에 가장 많이 응용되었다. '회화(繪畵)'라는 단어는 고대부터 사용되었는데, 의복에 채색 문양을 첨가했던 것에서 기원한다. '繪'와 '畵' 두 글자는 원래 서로 뜻이 달랐다. 『고공기(考工記)』에 보면, '설색지공(設色之工)'에는, '畵·繪·鍾·筐(광)·幌(황)'의 다섯 가지 작업의 종류가 나오는데, 모두 염직 공예에 속하는 말들이다. 황 씨는 명주와 비단을 다루고 [幌氏練絲帛], 종 씨는 깃털을 염색하고[鍾氏染羽], 광인은 문양을 찍는 사람[筐人印花]이다.[『고공기』에 '광인'의 구체적 내용이 적힌 원문은 이미 사라지고 없다. 문인군(聞人軍)의 『고공기도독(考工記導讀)』에서는 염색공이었을 것이라고 인정한다.] '畵'는 설계와 제도(製圖)를 말하며, '繢'(繪)는 오색 비단실로 도형을 수놓는 것이다. '畵'와 '繪'는 매우 밀접하여 뗄

설색지공(設色之工) : 『고공기』는 최초의 수공업 기술에 대한 국가의 규범을 기록한 책으로, 춘추 말기부터 전국 시대 초기에 씌어졌다. 그 중 '설색지공'은 염색과 관련된 다섯 가지 직업을 가리킨다.

수 없는 두 가지 제조 공정으로, 남아 있는 실제 유물들 중에는 그림과 자수가 함께 사용된 것이 있다. 유구한 세월 동안 '회화(繪畫)'는 곧 하나의 통일된 명사가 되었다. 따라서 화(畫)·직(織)·수(繡)는 매우 밀접한 관계를 갖는다. 전국 시대와 양한(兩漢) 시대의 전해오는 매우 많은 방직물들에는 짜 넣었거나[織] 수를 놓은 도형들이 많이 있는데, 당연히 당시 회화 작품의 일부분으로 간주해야 한다.

중국 전통 회화는 주로 동주 시대에 시작되었다. 춘추·전국 시기에 청동기 문양 장식은 상감 혹은 침각(針刻) 기법으로 사회생활의 방대한 장면들을 표현하기 시작했는데, 청동기 문양이 공예 미술 창작의 규범을 벗어나 회화적 성격을 향해 나아간 것이 주요 변화이다. 장사(長沙)에서 출토된 전국 시대 말기의 백화(帛畫)는 전통 회화의 기본 양식을 잘 지켰고, 선을 사용하여 표현 대상의 형체·동작·자세와 일정한 질감을 잘 표현하였다. 그리고 같은 시기의 칠화(漆畫)는 놀랄 만큼 아름다운 색채의 세계를 펼쳐 보여주고 있다.

진(秦)·한(漢) 시대는 중국 고대 회화 발전에서 첫 번째로 흥성했던 시기이다. 수량이 매우 많은 것은 양한(兩漢)의 묘실 벽화와 화상석(畫像石)·화상전(畫像磚)으로, 이는 그 시대 최고의 회화 성과물인 궁전 벽화의 면모를 연구하고 이해하기 위한 직접적인 참조가 된다. 화상석은 본질적으로 회화이며, 한대 예술 장인들이 사회의 수요에 근거하여 창조한 특수한 조형 예술 양식이다.

세계 문화 예술사에서도 독특한 지위를 차지하는 서법(書法) 예술의 발단은 상·주 시대의 금문(金文)과 갑골문에서 시작되었다. 진·한 시대 이후 대전(大篆)·소전(小篆)·예서(隸書)·행초(行草)·해서(楷書) 등 각종 서체들이 변화·발전하고, 더불어 자기의 미학 규범을 형성했다. 동한(東漢) 시기에 출현한 비각(碑刻)은 예서 서법의 최고 성취를 대표한다. 현존하는 각종 금석문자와 간독(簡牘)·비단·도기(陶器) 등

의 재질들에 먹으로 쓴 내용들은 다양한 종류의 심미 범주를 보여주며, 후세의 서법·회화의 발전과 미학 관념의 형성에 중요한 영향을 미쳤다.

청동기에 새겨진 그림

도형문자(圖形文字)

전통 예술사의 "書畫同源[글씨와 그림의 근원은 같다]"라는 주장은 상(商)·주(周) 청동기 명문과 갑골문자에서 그 증거를 찾을 수 있다.

청동기의 명문들 중에는 상형(象形)·회의(會意) 문자가 매우 많으며, 또 일부분은 씨족의 상징인 족휘(族徽)이고, 도형문자도 많다. 이러한 고문자 구조 가운데에서 무의식중에 드러나는 회화 의식이 싹트는 신호로부터, 중국 고대 회화의 망망대해로 거침없이 흐르는 대하의 연원으로 거슬러 올라갈 수 있다.

이러한 도형문자들 중 일부 매우 구체적인 형상을 하고 있는 것은, 청동기 문양 장식들 가운데 같은 종류의 도상(圖像)과 아무런 차이가 없는데, 대부분은 대상의 주요 특징을 추출·개괄하여, 쉽게 분별할 수 있고 또 편리하게 쓸 수 있는 문자 부호가 되었다. 예를 들면 호랑이·코끼리·말 등의 동물들은, 측면에서 가장 쉽게 그 형상의 특징을 파악할 수 있기 때문에, 곧 그것들의 측면을 취했다.

⟨虎⟩

호궤(虎簋)

사호궤(師虎簋)

사유궤(師酉簋)

〈象〉 차신정(且辛鼎)

갑골문(甲骨文)

〈馬〉 마과(馬戈)

위궤(衛簋)

대정(大鼎)

상대의 부을궤(父乙簋)와 부을고(父乙觚)는 '庚'자를 돼지·말과 제사의 대상인 부을(父乙)을 조합하여 새겼는데, 말과 돼지가 뒤섞여 있는 화면이다.

경시마고(庚豕馬觚)

여러 가지 동물 형상들을 집단으로 모으거나 혹은 그 생활환경을 연결하여 묘사한 도형문자들로는 몇 가지 매우 생동감 있는 실례가 있는데, '魚'자와 '漁'자가 그것이다.

〈魚〉 명공궤(明公簋)

〈漁〉 괄궤(适簋)

상대(商代)의 자어가(子漁斝)에 새겨진 명문(銘文)은 물가에서 물고기를 관찰하는 장면인데, 함께 출토된 자어준(子漁尊)은 점으로 선을 대체하여 물고기를 그렸으며, 물을 사이에 두고 관찰한 것으로, 그다

지 사실적이지는 않지만 미묘한 느낌이다.

자어가(子漁斝)

자어준(子漁尊)

청동기 문양들 중에는 대개 하나의 도형을 연속으로 배열하여 표현한 것들이 많은데, 끊임없이 이어지는 느낌이며[예를 들면 반(盤)의 가장자리에 일렬로 물고기를 그려놓은 것처럼], 그 처리 기법은 훗날 초기의 회화가 직접 본받게 된다.

상대 모을치(母乙觶)의 명문은 세 마리의 작은 새들이 한 그루의 나무 위에 모여 있는 것인데('集'자), 새들이 주위를 살피는 느낌이며, 실로 가장 오래된 한 폭의 화조화라고 할 수 있다.

모을치(母乙觶)

새를 묘사한 각종 형상들 :

대풍궤
(大豊簋)

작책대자
(作册大齋)

신진준
(臣辰尊)

갑골문
(甲骨文)

소나 양 등의 글자는 대부분이 그것을 정면으로 바라본 형상을 취하고 있는데, 비록 매우 간단하면서도 개괄적이지만 단번에 알아볼 수 있다.

<〈牛〉>
영이(令彝)

<〈羊〉>
우정(盂鼎)

<〈牢-동물의 우리〉>
학자유(貉子卣)

뇌작(牢爵)

그린 것은 우리에 갇혀 있는 동물의 형상인데, 상형(象形)과 회의(會意)의 요소를 함께 갖추고 있다.

사람들의 생활 내용까지 관련되면서, 표현 기법은 더욱 풍부해지고, 반영하는 제재들도 충분히 광범해졌다. 고문자들 속에서 사람은 정면과 측면의 두 가지 기본적인 부호들이 있다. 이는 보는 사람들로 하여금 고대 암화(巖畫)에서 볼 수 있는, 윤곽만 있는 인물 형상을 연상하게 한다.

정면 형상의 사람 모습과 정면의 사람 모습을 위주로 하여 구성된 글자들은 다음과 같다.

<〈大〉>
작책대자
(作册大鼎)

<〈天〉>
부을궤(父乙簋)

<〈異〉>
대우정(大盂鼎)

<〈舞·無〉>
정후궤(井侯簋)

〈人〉
대우정(大盂鼎)

〈尸〉
이(夷)·종주종(宗周鐘)

〈揚〉
영정(令鼎)

〈令〉
영정(令鼎)

〈鄕〉 향척(鄕戚)

두 사람이 마주앉아 음식을 먹고 있는데, 한 사람은 음식을 바치고 있고, 다른 한 사람의 동작은 정중하고 엄숙하여, 이미 일정한 표정이 담겨 있다.

〈旅〉 여부을고(旅父乙觚)

장병들이 깃발 아래 모여 있고, 깃발은 위에서 펄럭이고 있다. 표현하고자 한 것은 한 무리의 활동 모습이다.

그리고 일부 글자는 비스듬한 측면 형상을 취하기도 했는데, 예를 들면 다음과 같은 것들이다.

〈祝〉

금정(禽鼎)

금궤(禽簋)

대축(大祝)은 고대에 지위가 매우 존귀했던 신직관원(神職官員)인데, '祝'자는, 축(祝-대축)이 제사를 지내면서 신에게 기도할 때, 너무 기뻐 덩실덩실 춤을 추는 동작을 표현한 것이다.

 대우정(大盂鼎)

바삐 달리고 있는 사람이 한 손은 높이 쳐들고, 한 손은 뒤를 향해 내뻗고 있는데, 마치 그것만으로는 부족할 것을 염려한 듯, 아래에 다시 세 개의 발자국을 추가하여, 달리는 사람의 속도를 다시 한 번 강조하고 있다. 구체적인 형상 속에 상징과 암시가 담겨 있다.

부호 묘에서 출토된 대량의 청동기 명문들 가운데 '婦好'라는 두 글자는 자식을 지극히 사랑하는 심정을 충분히 감동적으로 표현했다.

어머니와 어린 자식 간에 보살피고 돌보며, 관심을 기울이고 사랑하는 등의 각종 복잡한 감정들을 모두 자체(字體)의 구조·자세(字勢)의 부앙(俯仰-굽어보거나 올려다봄)·사소한 것은 생략하고 중요한 것은 취한 것들 사이에서 느낄 수 있다. 작자는 쓰고 조각할 때에 감정이 발동하였다. 여기에는 이미 후세의 회화와 서법 예술에서 가장 귀중하다고 할 수 있는 요소, 즉 작자의 감정이입이 내포되어 있다.

어떤 단독 글자의 모양은 매우 사랑스런 감정이 느껴지는 어린아이의 치기가 충만한 모습을 표현하고 있다. 예를 들면 ⌇=子자(曾子趣簠).

이렇게 동작·활동·상황을 나타내는 글자는 형상을 이용하여 표시하기 어려워서, 편리하게 암시의 기법을 이용했다. 예를 들면 다음과 같다.

사람이 허리를 구부리고 물을 담는 그릇 앞에 있으면, 이는 곧 '借鑑(차감-거울로 삼다)'의 '鑑(혹은 監자-거울)이다. [송정(頌鼎)] [오왕부차감(吳王夫差鑑)]. 표현해내야 할 필요에 따라, 사람의 눈동자

를 매우 대담하게 과장하여 표현하였다.

般(搬, 津)은 삿대질을 하여 배를 타고 가는 것을 나타내는데, 갑골문에는 성인(成人)이 배 위에서 긴 장대를 들고 있는 모습이 그려져 있다 : . 금문 가운데에는 한 손으로 장대를 잡고 배를 젓는 모습을 간략하게 그렸는데, 동작이 함축하고 있는 의미는 더욱 분명하다 : [반궤(般簋), 또는 윤주궤(尹舟簋)라고도 함].

자국이 하천의 양쪽 가에 있는데, 앞서거니 뒤서거니 나아가는 두 개의 발자국은, 바로 물을 건넌다는 '涉(섭)'자이다 : [갑골문(甲骨文)].

도형문자를 창조할 때에는 투시의 문제에도 부딪쳤는데, 예를 들어 '車'자는 다음과 같다. :

대우정(大盂鼎) 경유(競卣)

둘 다 위에서 내려다보거나 정측면(正側面)에서 본 형상을 한 군데에 교묘하게 조합하였는데, 이렇게 함으로써 사람들에게 더욱 분명한 인상을 주려고 하였다.

초기의 회화 작품들 중에는 어려운 문제를 교묘하게 투시하여 처리한 예도 볼 수 있는데, 나란히 달리는 두 마리의 말의 전후 관계에 대한 적절한 표현 방법을 찾을 수 없을 때, 곧 한 마리는 위에, 다른 한 마리는 아래에, 각각 똑바로 서고 뒤집혀져서 서로 등진 모습으로 그렸다.

전국(戰國) 초기의
청동감(靑銅監)

약간의 투시 지식만 있어도 그 처리상에서 잘못을 지적해낼 수 있지만, 당시의 사람들이 보기에는 이러한 방식으로 표현하는 것이야말로 합리적이어서, 사람들은 이것을 이해하고 받아들일 수 있었다. 이와 유사한 투시 처리 기법은 아이들의 그림에서 자주 볼 수 있다.

문자의 형성·발전·변화 과정과 서사(書寫)하고 응용하는 가운데에서도, 또한 초기 회화와 마찬가지로, 형상을 창조하는 문제에 봉착하였는데, 그것은 회화에 비해 훨씬 자유롭게 방법상에서 다양한 종류의 가능성들을 탐색하였다. 즉 구상적(具象的)·추상적·회의적(會意的)·상징적인 방법들은, 회화 의식을 확장하고 회화의 표현 수단을 파악하는 데 대해 중요한 작용을 하였는데, 혹자는 말하기를, 그것은 또 하나의 측면에서 보면, 전통 회화의 창조 의식의 형성과 발전을 이해하기 위해 직접 감지할 수 있는 참조를 제공해주었다고 하였다. 그리고 선의 운용 과정에서 표현해낸 표현력과 정신적 함의(含意)는, 서법이든 혹은 회화이든 막론하고 모두에 대하여 대단히 중요한 하나의 출발점이라는 것이다.

청동기의 도상(圖像)

춘추 시대 말기의 청동기 문양 장식은 회화적(繪畫的)으로 발전하는 새로운 추세가 나타났으며, 전국 시대 중기에 이르면 전성기에 도달하고, 이후 쇠퇴해간다. 청동기의 도상들에는 두 종류의 기본적 양식이 있다.

한 가지는 상감 기법이 발전된 이후의 것으로, 감저평각(減底平刻)과 이색금속상감[異色金屬鑲嵌]의 두 종류로 나뉜다. 전자는 도상(圖像)을 양각으로 돌출되게 만들며, 후자는 오목하게[凹] 음각으로 도상을 새겨 주조한 다음에 다른 색깔의 금속을 채워 넣어, 기물 표면의 문양은

평평하다. 중원 지역과 삼진(三晉) 지역에서 주로 유행하였다.

　다른 한 종류는 견고하고 예리한 철 공구가 출현함에 따라 발전하기 시작한 침각선화(針刻線畫)로, 강회(江淮) 지역에서 주로 유행하였다.

　이러한 두 가지 형식의 작품들은 대개 동일한 지점에서 출현하며, 어떤 것은 서로 같은 제재(題材)인 경우도 있다. 그러나 표현 기법은 서로 매우 다르다. 침각선화는 백묘선화(白描線畫)와 매우 가까우며, 칠기의 장식에도 사용했다. 상감도상(象嵌圖像)은 양한(兩漢) 시기 화상석(畫像石)의 기원이 되었다.

　비교적 일찍이 청동기에 출현한 것은 한 마리 또는 한 쌍을 이룬 짐승인데, 쌍방향 연속 배열로 만들었으며, 어떤 것은 형상의 윤곽만을 표현한 형식이고, 어떤 것은 쌍구도상(雙勾圖像)을 하고 있다. 후에 각종 새와 짐승을 조합한 형식으로 발전하며, 그 가운데는 사냥꾼의 모습도 출현하여 수렵도상(狩獵圖像)이 된다. 어떤 것은 기물의 표면을 가득 채워서 무질서한 대형 그림처럼 보인다. 어떤 것은 단지 화면을 분할하여 비교적 작은 한 폭의 화면을 이루어, 기물 위에 층층으로 배열되어 있어, 보는 이로 하여금 각각의 작은 그림들의 줄거리까지 더욱 집중하며 감상하도록 한다. 이러한 다층(多層) 배열과 가로 방향으로 전개되는 그림의 배치법은 계승되어, 청동기에 형상을 그리는 보편적인 표현 형식이 된다.

　표현한 내용이 가장 풍성한, 이색(異色) 금속으로 형상을 상감한 청동기는 사천 성도(成都)의 백화담(百花潭)에서 출토된, 전국 시대의 작품인 연악채상공전문호(宴樂採桑攻戰紋壺)를 예로 들 수 있다. 호(壺)의 몸통을 위아래 세 개의 돌출된 선으로 구분하여, 네 층의 가로 방향으로 전개되는 화면으로 나누었는데, 화면의 내용은 귀족 생

비교적 이른 시기에 출현한, 이색(異色) 금속으로 상감한 문양 장식

삼진(三晉) : 춘추 시대 진(晉)나라의 소재지로, 전국 시대에 한(韓)·위(衛)·조(趙)의 세 나라로 나누어져 '삼진'이라 부른다. 현재의 산서성 지역이다.

강회(江淮) : 강소성과 안휘성 중부 지역으로, 장강 이북 지역과 회하(淮河) 이남 지역에 해당한다.

쌍구도상(雙勾圖像) : 테두리의 윤곽선만 그린 그림.

강소 회음(淮陰)의 고장(高莊)에서 출토된 전국 시기 조수문(鳥獸紋) 청동기의 잔편 (모사본)

전국 시대 연악채상수렵공전문호(宴樂採桑狩獵攻戰紋壺)의 문양 전개도

수문(獸紋)

활쏘기 연습[習射]

뽕잎따기
[採桑]

연악무무
(宴樂武舞)

주살쏘기[弋射]·
활쏘기 연습[習射]

격종(擊鐘)·
격경(擊磬)·격고(擊鼓)

주전(舟戰)

공성(攻城)

수렵

활의 연회·활쏘기 연습[習射]과 밭에서 뽕잎 따기[採桑]·연못가에서의 사냥·격렬한 공성전(攻城戰)과 주전(舟戰) 등을 포괄하고 있으며, 맨 하단에는 수렵문과 대수수엽문(對獸垂葉紋)으로 된 하나의 테두리를 둘러 마무리하였다. 인물·수목(樹木)·도구나 무기·짐승은 모두 윤곽선으로 처리하였는데도 그 표현은 생동감이 잘 드러나 있다. 제작 당시에는 모인(模印-모형을 만들어 문양을 찍는 것)의 방법을 채택하였는데, 화면을 순환 배열하여 전개했다. 호의 앞면과 뒷면의 도상들이 서로 같고 서로 연결되어 있어, 끊임없이 이어지는 느낌을 준다.

　화면에는 거의 모두 무예를 숭상하는 사회적인 풍조가 구체적으로 드러나 있다. 제1층과 제2층은 모두 활쏘기 연습(혹은 활쏘기 시합)이다. 활쏘기[射]는 육예(六藝) 중 하나로(나머지는 禮·樂·御·書·數), 귀족들의 중요한 예의(禮儀) 활동이었다. 작자는 상하(上下)로 겹쳐놓는 방법을 채택하여 전후(前後)의 투시 관계를 처리하였는데, '활쏘기 연습'에 있는 한 세트의 장면 가운데에는 순서대로 이어가면서 두 사람이 나란히 서서 활쏘기 시합을 할 때, 준비·발사 대기·활시위에 화살을 장전하는 모습 등 몇 개의 연속적인 장면들이 있다. 더욱 생동감 있는 것은 주살쏘기의 광경이다. 기러기들이 무리를 지어 하늘을 날아가고, 사수는 땅에 엎드려 몸을 돌려 줄이 달린 활[矰繳-주살]을 하늘을 향해 쏘는데, 막 발사할 때는 줄이 매우 곧고, 중간에는 화살이 아래로 떨어지고 있으며, 줄이 공중에서 한 가닥으로 빙빙 돌며 호선(弧線)을 그려내고 있다. 이는 주살을 발사한 다음의 시간의 경과를 표현한 것으로, 사수의 화살이 빗나감이 없는 출중한 기술임을 찬미하고 있는 것이다. '연회 장면'의 세트는, 귀족들이 이층 누각 안에서 연회를 열고 있는 모습으로, 악대가 편종과 편경과 북을 치며 연주를 하고 있는데, 이것은 바로 종명정식(鐘鳴鼎食) 생활의 형상을 사실적으로 기록한 것이다. 집 밖에서는 한 사람이 북채를 쥐고

대수수엽문(對獸垂葉紋) : 한 쌍의 짐승이 나뭇잎 형상을 하고 있는 문양.

육예(六藝) : 예(禮)는 예법(예절), 악(樂)은 음악, 사(射)는 활쏘기, 어(御)는 말타기, 서(書)는 서예, 수(數)는 산수(셈하기)를 가리킨다.

종명정식(鐘鳴鼎食) : 종(鐘)은 고대의 악기이고, 정(鼎)은 고대의 취식기인데, 종을 치면서 정을 늘어놓고 먹는다는 뜻으로, 귀족의 호화로운 겉치레를 비유한 말이다.

연악채상공전문호(宴樂採桑攻戰紋壺)
戰國
전체 높이 31.6cm
북경 고궁박물원 소장

바유무[巴渝舞] : 고성(古城)인 낭중(閬中)은 일찍이 바자국[巴子國]의 수도였는데, 바자국 사람들과 한민족(漢民族)이 오랫동안 함께 모여 살면서, 지방적 특색이 선명한 민속 문화를 형성하였으며, 낭중 역사 문화의 중요한 부분을 이루었다. 바유무는 옛 바유국 사람들이 맹수나 다른 부족과의 투쟁 과정에서 발전시킨 일종의 집단 무예춤[武舞]이다.

서 북을 치고 있으며, 네 명의 긴 검을 차고 창을 든 무희들이 춤을 추며 박자에 맞추어 나아가고 있는데, 어떤 사람은 이것이 그 지역의 '바유무[巴渝舞]'에서 소재를 취했을 것이라고 추측한다.

'뽕잎 따기[採桑]'는 아름답고 서정적인 장면이다. "期我乎桑中[뽕밭에서 나를 기다렸다가], 要我乎上宮[나를 맞이한 곳은 상궁(다락)이네]" [『시경』·「용풍(鄘風)」·'상중(桑中)']에서 알 수 있듯이, 강가의 뽕나무밭은 옛날에 남녀가 밀회하는 장소였다. 화면 속에는 나긋나긋한 자태

로 뽕나무 가장귀 위에 앉아 뽕잎을 따는 여인들이 보이며, 남녀가

함께 손을 잡고 가는 대담한 장면도 보인다.(검을 착용하고 활을 가진 무

사의 형상이 출현하기 때문에, 연구자들은 뽕나무밭에서 활의 재료를 골라 채

취하는 장면을 표현했을 것이라고 추측한다.)[四川省博物館 編, 『成都百花潭

中學十號墓發掘記』. 杜恒, 「試論百花潭嵌錯圖像銅壺」, 『文物』 1976(3)을 참조

할 것].

호의 제3층에는 전쟁이 묘사되어 있다. 좌측은 성을 공격하는 장면이다. 성을 공격하는 용사들은 사다리를 따라 성벽 위를 공격하고 있고, 어떤 사람은 적군에게 머리가 베어져 몸이 고꾸라지며, 이어서 오는 자들은 의연하게 자신의 몸을 돌보지 않고 용감하게 돌격하고 있다. 성벽 위에서는 공격하는 쪽과 수비하는 쪽의 양쪽 병사들이 격렬한 백병전을 벌이고 있는데, 아직 승부가 갈리지 않은 상태이다. 우측에는 배를 탄 채 수전(水戰)을 벌이고 있다. 한 개의 횡선이 상하를 구분하여, 2층으로 된 노젓는 배를 표현하였는데, 윗면의 배 위에서는 양쪽 장병들이 교전을 하고 있고, 아랫면에서는 양쪽 선원들이 각자 있는 힘을 다해 노를 젓고 있다. 전쟁 광경의 참혹함과 비참함이 사람들로 하여금 『초사(楚辭)』·「국상(國殤)」 속에 묘사된 장면을 연상하게 한다.

전국 시대에는 제후국가들간에 대규모의 합병 전쟁이 해마다 끊이지 않았는데, 그림이 새겨진 동호(銅壺)에 무예를 익히거나 전쟁의 내용을 표현한 것은 바로 이러한 시대적 특징을 반영한 것이다. 같은 종류의 작품들 가운데 중요한 것들로는 또한 북경 고궁박물원(故宮博物院)에 소장되어 있는 연악채상수렵공전문호(宴樂採桑獸獵攻戰紋壺)·하남 급현(汲縣) 산표진(山彪鎭)에서 출토된 수륙공전문감(水陸攻戰紋鑑)·섬서(陝西) 봉상(鳳翔) 고왕사(高王寺)의 사연호(射宴壺) 두 건 등이 있는데, 이 작품들의 풍격은 서로 같으며, 예술적 표현에서 각각 뛰어난 부분들이 있다.

침각선화(針刻線畵)가 새겨진 동기(銅器)는 출토된 수량이 비교적 많은 편이며, 모두 두드려서 만든[鍛造] 이(匜)·반(盤)·염[奩-경대(鏡臺)] 등에 새겼는데, 기물의 벽이 매우 얇아 완전하게 보존되어 전해지는 것은 매우 적다. 이러한 동기들 위에 새겨진 그림들은 서로 같은 풍격의 양식들이며, 거리가 먼 지역들에서 출토된 기물들에도 같

『초사(楚辭)』·「국상(國殤)」 : 중국 초나라 때의 위대한 낭만주의 시인인 굴원(屈原)이 지은 「구가(九歌)」 중 한 수(首)이다. 그 내용은 국토를 보위하다 전사한 장병들을 제사 지내는 제가(祭歌)인데, 장병들의 영웅적인 기개와 장렬한 정신을 찬미하고, 국가의 치욕을 깨끗이 씻어내려는 열망을 나타내고 있으며, 이를 통해 작자는 조국을 사랑하는 숭고한 감정을 토로했다.

적동(赤銅)으로 상감된 수렵문호(狩獵紋壺)

戰國

중국 국가박물관 소장

은 도형이 그려져 있는데, 이것은 제작된 지점은 한 곳에 집중되어 있었지만 비교적 널리 보급되었다는 것을 말해준다.

침각도상(針刻圖像)의 제재(題材)는 크게 두 종류로 모아진다. 한 가지는 귀족들의 연회·활쏘기로, 대부분은 높은 대(臺)의 건축물 내에 그렸으며, 문밖에서는 또한 거마출행(車馬出行) 등의 활동이 있다.

또 다른 한 가지는 대자연의 환경으로, 산과 숲이 있으며, 그 속에 무수한 조수(鳥獸)들이 활동하고 있다. 어떤 것은 숲속에서 사람

이 사냥하는 장면을 표현했고, 어떤 것은 조수와 신인(神人)이 함께 있는 모습을 표현했다. 약간 형상이 기이한 신인이나 혹은 괴수(怪獸)는 『산해경(山海經)』 등과 같은 책들의 기록에서 서로 검증할 수 있는 것들이다.

침각하여 새긴 그림은 실처럼 가늘지만 강인하고 힘이 넘치며, 그려넣은 인물·조수·건축·수목·도구 등은 비교적 구체적으로 세부를 묘사하였는데, 이것은 색깔이 다른 금속으로 상감하여 윤곽만 그려낸 형식의 도상들에 비해 훨씬 깊이가 있고 오묘하다. 도상을 돌출되게 하기 위하여 부분적으로는 서로 다른 방향의 밀집된 선들이나 방격문(方格紋)을 첨가하여, 화면의 층차 변화도 더욱 증대되도록 하였다.

침각도상에는 몇 가지의 특정한 제재들이 있는데, 예를 들면 이(匜)의 손잡이 부위에는 대개 하나는 바르고 하나는 거꾸로 되어 연속하여 이어지는, 세 개의 긴 수염이 달린 물고기 모양의 동물이 있다. 원형 기물의 중심부에는 둥근 뱀 문양이 많이 새겨져 있는데, 뱀의 몸이 매우 통통하고 서로 뒤엉켜 있다. 어떤 연구자는 침각도상에 이러한 생동감 넘치는 용과 뱀의 형상이 출현하고, 또한 이사(珥蛇)·조사(操蛇)의 신인(神人) 형상이 있는 것은 틀림없이 남방 지역의 사도(蛇圖) 토템 숭배 습속과 연관이 있을 것이라고 생각하였다.[賀西林, 「東周線刻畵像銅器硏究」, 『美術硏究』 1995 (1)에 수록.]

오늘날까지 전해오는 청동기들에 새겨진 그림은 동주 시기의 회화 양식의 발전을 이해하는 데 직접적인 참고가 되지만, 아직 당시의 회화가 도달해 있던 수준을 체현해내지는 못하였다. 당시의 청동기에 유행했던 착금은(錯金銀) 도상들 중에 더욱 성숙한 회화성 작품들이 있는데, 예를 들면 낙양 금촌(金村)에서 출토된 착금은수렵문경(錯金銀狩獵紋鏡)이 그것으로, 직경 17.5cm의 거울 뒷면의 한쪽 변에

는 괴수문(怪獸紋)이 새겨져 있고, 다른 한쪽 변에는 기사(騎士)와 호랑이가 격투를 벌이는 그림이 새겨져 있다. 서로 싸우는 사람과 호랑이가 고조되었을 때의 순간을 표현한 것으로, 기사는 말 등 위에 뛰어올라 검으로 호랑이를 찌르고, 죽음의 위협을 느낀 맹호는 돌연 몸을 세워 뒤틀어 포효하면서 발톱을 세워 방어하고 있다. 이 순간에 말은 놀라 뒷걸음질을 치는 상태에 있다. 사람·호랑이·말이 격렬히 충돌하는 순간에 보이는 서로 다른 반응을 작자는 정확하게 표현해냈다.

전국 시대부터 한대까지는 한 종류의 매우 유행했던 회화 양식이 있었는데, 즉 피어오르는 구름이나 혹은 높고 낮은 산봉우리들로 뼈대를 삼고, 신인(神人)·조수(鳥獸)·용·봉황 등이 그 사이사이에 출현하는 것이다. 이러한 종류의 도상들은 일찍이 전국 시대 조형과(鳥形戈)의 자루에 새긴 금·은을 박아 넣은 문양에서 볼 수 있으며, 서한 시기 마왕퇴(馬王堆)의 한나라 무덤에서 나온 관곽(棺槨)의 유칠(油漆) 채색 그림에서도 볼 수 있는데, 그 입체적인 형상은 청동 또는 도기(陶器) 재질의 박산로(博山爐)에서도 볼 수 있다. 이러한 제재의 유행과 이때 유행한 신선 사상 및 신화 전설은 직접적인 관계가 있다. 그 중 가장 뛰어난 작품의 하나는 서한 시기 중산국(中山國)의 왕실묘(王室墓)에서 출토된 청동거산개(青銅車傘蓋)의 손잡이에 있는 착금

은전렵도(錯金銀畋獵圖)이다. 그 전개된 도상 위에는 세 개의 테를 둘러 네 단(段)으로 나누었는데, 각 단의 구도는 한 개씩의 중심이 되는 상황이 있으며, 위에서부터 아래로 순서에 따라 다음과 같다. 선인이 코끼리를 타고 있고, 기사가 활로 호랑이를 쏘며, 선인이 낙타를 타고 있고, 공작이 꼬리를 부채꼴로 펼치고 있다. 그리고 사방에는 짐승을 쫓는 선인(仙人)·멧돼지를 물어뜯고 있는 호랑이·장난을 치는 원숭이·청룡·하늘을 나는 새·곰·사슴·산양·학·올빼미 등이 있다. 사람과 동물의 형상들을 모두 흑칠로 채워 넣어서, 색채가 어지러운 화면 위에서도 두드러지게 드러나 보이며, 많은 종류의 형상들 사이를 가까스로 꿰뚫고 일치되게 피어오르는 것은 유창하고 자유로운 운기문(雲氣紋 : 혹은 산봉우리를 상징함)이다. 그 사이에는 또한 녹송석(綠松石)으로 된 원형과 능형 장식들이 규칙적으로 상감되어 있다. 그림 속에 있는 각종 동물들의 형태와 표정은 매우 사실적이며 생동감이 넘치게 표현되어 있는데, 그것들은 바로 황가(皇家)의 원유(園囿)에서 사육하던, 멀리 이역(異域)에서 온 진기하고 이색적인 동물들로 보인다.

백화(帛畵)와 직물 자수

백화(帛畵)

　전국 시대에 출현한 백화는 형식에서는 전통적인 권축화(卷軸畵)에 가장 가깝다. 백화는 상대(商代) 무덤 주인의 관곽 위에 올려놓는 그림 휘장[畵幔]의 일종인 직물화가 발전 변화해온 것이다. 이미 알고 있는 것처럼 가장 이른 시기의 백화 한 건은 호북 강릉 마산(馬山)의 1호 묘에서 출토된 것으로, 전국 시대 중기에 속한다. 사람들에게 가장 익숙하게 알려진 것은 장사에서 출토된 두 건의 초나라 무덤의 백화(帛畵 : 非衣)이다. 양한 시기에 계속해서 발전하였으며, 동한 이후에 그 자취를 감추었다. 연구자들의 통계에 의하면, 호남·산동·감숙 등지에서 발견되어 전해지는 백화는 모두 24폭이다.[劉曉路, 『中國帛畵』, 中國書店, 1994를 참고할 것. 책 내용 가운데 1942~1983년 사이에 중국의 각 지역들에서 24폭 이상의 백화가 발견되었다고 하는데, 구체적인 작품에 대해서는 아직 논쟁의 여지가 있으며, 겨우 그 잔편만 남아 있어 백화가 아닐 수도 있고, 어떤 것은 대형 백화의 잔편일 수도 있다.] 시체의 몸을 덮는 비의(非衣) 이외에도 벽걸이·글과 그림이 서로 배합된 백서(帛書) 등의 종류들이 있다. 회화의 수준에서 보면, 예술적 가치가 가장 높은 것은 장사(長沙)의 마왕퇴 1호 묘와 3호 묘에서 출토된 두 건의 T자형 비의이다.

　백화의 주제 내용과 전국 시대에 유행한 신선의 방술(方術)은 직

접적인 관계가 있다. 사람들이 가장 부러워한 인생의 종말은, 영생하며 자유자재로운 신선이 되는 것이었다. 통치자인 귀족들은 방사(方士)를 초빙하고, 불사약(不死藥)을 구하면서, 만방으로 장수하기를 희구하였다. 그리고 당시 생사를 초탈하지 못하여 죽었을 경우에는, 영혼이라도 영생하여 천지(天地)의 보호를 받는 신선 세계로 들어가기를 희망하였다. 전국(戰國)과 진(秦)·한(漢) 시대의 몇몇 전설적인 옛 선인들은 죽은 뒤에 곧 "형체에서 해탈하여, 귀신에 의탁한[形解鎖化, 依于鬼神]"[『사기(史記)』·「봉선서(封禪書)」] 이들이다. 따라서 한편으로는 후장(厚葬)이 유행하여, 시체와 그 위에 의지하고 있는 영혼이 오랫동안 존속하도록 하였고, 다른 한편으로는 육체에서 분리된 영혼이 속세를 초월하여 신선 세계 속의 사람이 되도록 기원하였다. 이러한 관념은 지금까지 아직도 전해지고 있는데, 예를 들면 사람이 죽는 것을 '선서했다[仙逝]'라고 하는 것이다.

인물어용백화(人物御龍帛畫)
戰國
높이 37.5cm, 너비 28cm
1973년 호남 장사(長沙)에서 출토.
호남성박물관 소장

장사(長沙)의 초나라 백화

장사에서 출토된 두 폭의 초나라 백화인 〈용봉인물백화(龍鳳人物帛畫)〉와 〈인물어용백화(人物御龍帛畫)〉는, 모두 인간 세상이 아닌 신선 세계를 표현하고 있는데, 그림 속의 주체는 무덤 주인의 형상이다.

〈인물어용백화〉는 연대가 비교적 이르며, 회화의 기교도 비교적 높아, 당시의 선묘(線描) 인물화가 도달해 있던 수준을 더욱 뚜렷이 볼 수 있다. 그림 속의 주체는 용을 타고 바람을 다스리며 나아가는 한 명의 중년 남자로, 수염이 있고, 머리에는 높은 관을 썼으며, 옷소매는 넓고 크며, 치마가 땅에 끌리고, 허리에는 검을 차고 있는데, 자연스럽고 대범한 풍모는 사람들로 하여금 초나라의 대여대부(大閭大夫)였던 굴원(屈原)을 연상케 한다. 용주(龍舟)는 구부려져 U자형을 하고 있으며, 네 발은 춤을 추듯 움직이고, 용의 대가리는 인물의 손

에 쥐어져 있는 고삐를 따라 움직이며, 용의 꼬리는 말려 있고, 그 위쪽에 학 한 마리가 깃들여 있다. 그림의 위쪽에는 천개(天蓋)가 있고, 아래쪽에는 잉어가 있어, 위로는 하늘과 맞닿아 있고, 아래로는 황

천의 끝없는 공간과 연결되어 있음을 알 수 있다. 화면에는 약간 세밀하게, 사람과 용주가 나아가는 방향과 속도를 표현해 놓았다. 천개에 달려 있는 술, 인물이 쓰고 있는 관을 묶은 끈은 모두 얼굴에 강한 바람을 맞아 뒤쪽으로 날리고 있고, 잉어의 위치는 그림의 맨 좌측 하단에 있어 앞으로 돌격하는 인상을 주도록 하였다. 작자는 선의 운용이 이미 상당히 숙련되어 있다. 인물의 얼굴 그림이 정확하고 분명하며, 옷 주름을 나타내는 가는 선들이 연속적으로 이어지게 하여, 비단 옷 재료의 질감까지 표현해냈다. 용의 몸과 발과 발톱은 굵고 가늘며 멈추고 꺾이는 변화가 풍부하며, 강건한 선으로 표현했다.

〈용봉인물백화〉의 주체는 측면으로 서 있는 여자인데, 이마가 방형에 가깝고 눈썹이 가늘고 길며 휘어져 있다. 『시경』·「위풍(衛風)」·'석인(碩人)'에는 부녀자의 아름다움에 대하여 이렇게 표현해 놓았다. "손은 부드러운 띠풀의 새싹 같고, 피부는 응고된 기름 같으며, 목은 애벌레와 같고, 이는 박의 속과 같으며, 작은 매미처럼 네모나고 넓은 이마에 누에나방 같은 아름다운 눈썹을 가져야 한다.[手如柔荑, 膚如凝脂, 領如蝤蠐, 齒如瓠犀, 螓首蛾眉.] 옛 사람들이 해석하기를, 나방[蛾]은 누에나방[蠶蛾]이며, 그 눈썹이 가늘면서 길게 굽어져 있고, 작은 매미[螓]는 매미[蟬]처럼 생겼고 작은데, 그 이마는 넓으면서도 네모 반듯하다.[송(宋), 주희(朱熹), 『시집전(詩集傳)』을 볼 것.] 화면 속의 형상은 바로 당시 사람들이 생각하던 미녀의 특징이라는 것을 알 수 있다. 여자는 머리를 뒤로 묶었고, 몸에는 소매가 넓고 허리가 가늘며 문양이 수놓인 상의를 입고 있으며, 치마는 땅에 끌린다. 발 아래에는 초승달 모양의 문양 그림이 있는데, 배를 타고 있는 것으로 추측된다.

화면의 위쪽에는 한 마리의 용과 한 마리의 봉황이 있는데, 봉황의 형체가 매우 크며, 날개를 편 채 발톱을 벌리고 있어, 용과 서로

용봉인물백화(龍鳳人物帛畫)
戰國
높이 31.2cm, 너비 23.2cm
1949년 호남 장사(長沙)의 진가대산(陳家大山)에서 출토.
호남성박물관 소장

싸우는 모습 같다. 용의 형상은 최초의 모사본이 잘못되어 있어서, 한 마리의 기(夔)로 오인된 적이 있었다. 화면의 선은 비교적 고졸하며, 부분적으로 검게 칠해져 있기 때문에, 형상이 비교적 돌출되어 보인다.

서한 시기 마왕퇴의 백화와 무덤 주인의 관계를 참조하면, 아마도

두 폭의 전국 시대 백화 속의 인물은 모두 무덤 주인의 형상일 것으로 추측된다.

1942년에 〈인물어용백화〉가 출토된 무덤 속에서는 일찍이 한 폭의 백화[또는 '증서(繪書)'라고도 함]가 도굴당했다. 그 위에는 9백여 개의 문자가 있었는데, 두 개의 큰 단락으로 나뉘어 서로 거꾸로 배치되어 있다. 사방에는 12개의 신상(神像)들이 도안화되어 그려져 있다. 그와 함께 먹으로 신의 이름을 써놓았으며, 네 귀퉁이에는 또한 각각 한 종류씩의 식물들을 그려 넣었다. 그 내용은 주로 천체 현상과 인간 화복(禍福)의 대응 및 그에 따라 주의해야 할 금기사항들을 표현한 것이다. 이 백서는 매우 일찍이 외국 학계에서 주목을 받았으며, 연구자들이 또한 많은 연구 저술들을 발표하였는데, 실물은 일찍이 미국으로 유출되었다. 백서 위의 그림 옆에 문자를 써 넣음으로써 글과 그림을 서로 어우러지게 한 형식은 한대의 화상석에서 흔히 볼 수 있는 것으로, 아마도 전국 시대에 유행했던 신과 요괴를 제재로 한 그림이나 역사고실화(歷史故實畫)가 흔히 사용했던 표현 기법일 가능성이 높다.

마왕퇴(馬王堆)의 서한(西漢) 백화

서한 시기에 백화의 발전은 새로운 수준에 도달했는데, 정번(旌幡 -깃발) 성격의 백화 및 글과 그림이 어우러진 백서 모두 새로운 발전이 있었다. 출토된 백화의 수량이 가장 많은 것은 마왕퇴 3호 묘이다.

마왕퇴 1·3호 묘에서 모두 T자형으로 된 정번 성격의 백화가 출토되었는데, 무덤에서 함께 출토된 죽간(竹簡)인 '견책(遣册)'에 근거하여 알 수 있듯이, 이것의 정식 명칭은 '비의(非衣)'라고 불린다.

마왕퇴 1호 묘의 주인은 서한 초기 장사국(長沙國)의 승상(丞相)으로 대후(軑侯)에 봉해졌던 이창(利蒼)의 부인이다. 3호 묘의 주인은 이

창의 아들로 제2대 대후 이희(利豨)이다. 서한 문제(文帝) 12년(기원전 168년)에 장례를 치렀는데, 무덤들간의 관계를 밝힌 것에 근거하여 알 수 있듯이[이창이 가장 먼저 죽고, 그 다음에 아들이 죽고, 마지막에 이창의 부인이 죽었다는 선후 관계를 말함—역자], 1호 묘의 연대가 3호 묘보다 늦고, 두 무덤에서 출토된 비의의 기본 내용과 그림의 구조가 서로 비슷하다. 회화의 표현 기교면에서 보면, 1호 묘의 비의가 더욱 성숙되었고 완정(完整)하다.

1호 묘의 비의는 출토 당시에 내관(內棺)의 뚜껑 위에 덮여 있었다. 비의의 재료는 한 겹의 얇은 비단이고, T자형의 위쪽은 갈색 비단 끈으로 대나무 장대 위에 묶여 있었는데, 이것은 비의가 펼쳐서 걸어두는 용도로 쓰였다는 것을 말해주는 것이며, 비의의 아래쪽 네 귀퉁이에는 모두 청색의 마직(麻織) 끈을 매달아 놓았다. 출토 당시 비의의 상단에는 하나의 칠기(漆器) 벽(璧)이 놓여 있었고, 주변에는 33개의 복숭아나무 가지로 만든 작은 목용(木俑)들이 있었는데, 복숭아나무 가지는 악귀를 물리치는[辟邪] 물건이다.

비의의 내용은 천계(天界)·인간·지하의 세 부분을 포괄하고 있다. 죽은 자의 영혼이 천계로 승천하기를 기원하는 내용이 중점적으로 묘사되어 있다. 천계의 한가운데에는 상반신이 사람이고 하반신은 뱀의 몸을 한 여신이 살고 있는데, 전설 속의 여와(女媧) 또는 복희(伏羲)나 촉룡(燭龍)일 것로 추측된다. 신의 양쪽에는 다섯 마리의 학이 하늘에서 울고 있다. 그림의 양쪽 위 모서리 중, 오른쪽 모서리에는 발을 들고 있는 까마귀(삼족오)가 한 개의 둥글고 붉은 해 안에 깃들여 있고, 그 아래 뽕나무 가지 사이에는 여덟 개의 작은 태양이 잎사귀처럼 매달려 있다. 왼쪽 모서리에는 은색 초승달이 있고, 그 위에 두꺼비와 옥토끼가 있으며, 달 아래에는 한 명의 여자가 똑바로 기어오르고 있는데, 어떤 사람은 이것은 바로 고대 상아분월(嫦娥奔月)의

촉룡(燭龍) : 중국의 전설에 나오는 신으로, 장미산(章尾山)에 사는 용인데, 촉룡이 눈을 뜨면 세상이 낮이 되고, 눈을 감으면 세상이 밤으로 바뀐다고 한다.

상아분월(嫦娥奔月) : '상아가 달로 올라갔다'라는 의미이다. 옛날에 하늘에 열 개의 태양이 나타나서 대지를 뜨겁게 불태우고 바닷물을 말려버려 백성들은 살아갈 도리가 없었다. 그러자 후예(后羿)는 곤륜산(昆侖山) 정상에 올라가 신궁(神弓)으로 나머지 아홉 개의 태양을 쏘아 떨어뜨리고 백성들을 재난에서 구제했다. 그리고 얼마 후 후예는 상아(嫦娥)라는 여인을 아내로 맞이했다. 하루는 곤륜산에 갔다가 서왕모(西王母)를 만나 불사약(不死藥)을 얻었는데, 후예의 식객이었던 봉몽(蓬蒙)이 이 사실을 알게 되었다. 봉몽은 후예가 외출한 틈을 타서 상아에게 그 불사약을 뺏으려 하자 상아가 입에 넣고 심켜버렸다. 그러자 상아는 하늘로 훨훨 날아갔다. 하지만 상아는 남편을 너무 그리워하여 인간세상과 가장 가까운 달에 내려 선녀가 되었다고 한다. 나중에 이 사실을 안 후예는 상아가 좋아하던 음식을 차려놓고 달에 제사를 지냈는데, 이것이 중추절의 기원이라고 전해진다.

고사를 반영한 것이라고 이해하였다. 머리는 사람의 모습이고 몸은 뱀의 모습인 신인(神人)의 아래쪽에 두 마리의 동물을 타고 있는 신과 요괴가 종을 치고 있고, 그 위로 두 마리의 학이 날아가고 있다. 다시 그 아래는 두 제혼[帝閽 − 천제(天帝)의 궁궐문을 지키는 문지기]이 천문(天門)을 지키고 있고, 천문 위에는 표범이 지키고 있다. 태양과 달의 아래에는 날아오르는 두 마리의 거대한 용들이 있다. 그 중 한 마리는 날개가 달려 있는데, 전설 속의 응룡(應龍)이다. 천계의 묘사는 이것으로 마무리되며, 비의의 가로 폭[橫幅] 부분을 모두 채워 하나의 완정한 화면을 구성하고 있다.

그림 하단의 곧은 폭[直幅]은 인간 세상과 지하 세계 두 부분의 내용을 포함하고 있다. 두 마리의 용이 벽(璧)을 통과하는 구조로 전체 화면을 구성하였는데, 벽의 호(好 : 둥근 구멍)를 중심점으로 하여, 상하 두 개의 능형(菱形) 구도를 형성하고 있다. 그 상부 한가운데에 자태가 왕족인 듯한 노부인(老婦人)이 있다. 그녀의 머리 부분이 마침 비의의 상하 수직선의 2분의 1 되는 부분에 있는데, 화가는 구도의 안배를 위해 그곳에 시각의 중심을 맞추려고 일부러 그렇게 하였다. 노부인은 지팡이를 짚고 옆으로 서 있는데, 둥그런 소매와 수를 놓은 두루마기를 입고 있으며, 머리에는 백주(白珠)로 된 긴 비녀를 꽂고 있다. 몸의 뒤쪽에는 황색·홍색·백색의 서로 다른 색으로 된 두루마기를 입은 시녀 세 명이 있고, 앞에는 두 명의 남자가 존경을 표하며 무릎을 꿇고 있다. 연구자들은 이 노부인의 신체 특징과 찬란한 신분을, 오늘날까지 완전하게 보존되어 있는 무덤 속의 여자 시신과 대조하

마왕퇴 1호 묘의 비의(非衣)
西漢
높이 205cm
1972년 호남 장사의 마왕퇴 1호 한묘(漢墓)에서 출토.
호남성박물관 소장

고는, 무덤 주인인 대후(軑侯)의 부인 형상을 그린 것이라고 판단하였다. 이들 인물의 위쪽에는 한 마리의 주작이 앉아 있고, 그 아래에는 아래로 늘어뜨린 화개(華蓋)가 있으며, 화개의 아래에는 한쪽 날개를 펴서 날아오르는 괴수가 있다. 인물은 평평한 대(臺)를 밟고 있으며, 대 아래에는 기둥과 두 마리의 표범이 있다. 노부인과 그 위쪽에 날고 있는 짐승[비렴(蜚廉-바람을 일으킨다는 상상의 새)이거나 혹은 올빼미인 듯함] 사이에는 사람의 키만한 진귀한 공백을 남겨두었다. 허와 실의 관계를 교묘하게 처리하여, 비록 화면의 비례에서 이들 인물이 차지하는 비율은 크지 않지만 매우 돋보일 수 있도록 하였다. 이것은 대후의 처가 생전에 활동한 내용을 표현한 것으로, 그림 속은 곧 천국에 몸을 두고 있는 광경이다.

　곡문(穀紋-곡식의 낱알 문양)으로 된 옥벽(玉璧)의 아래쪽에 옥황(玉璜)이 걸려 있고, 그 위쪽에는 양쪽으로 두 갈래로 나뉘어진 휘장을 씌웠는데, 휘장 위에는 한 쌍의 인수조신(人首鳥身)의 괴물들이 깃들여 있다. 옥황 아래에는 일곱 개의 유씨관(劉氏冠)을 쓴 남자가 정(鼎)·호(壺) 등의 물건들 뒤쪽에 마주앉아 있으며, 전체 화면은 통일된 분위기 속에 있는데, 이러한 광경은 연향(宴響-임금이 신하들과 함께 하는 연회)이 아니라 돌아가신 선조들에게 제사를 지내는 것이다. 이 인물들의 아래쪽에는 지면을 상징하는 평평한 대(臺)가 있으며, 발가벗은 한 거인[전설 속의 신인 우강(禺疆) 같기도 함]이 두 손으로 받치고 있는데, 거인의 사타구니 아래에는 한 마리의 붉은색 뱀이 있다. 두 발은 얽혀 있는 큰 물고기(고래 같기도 함)의 등을 밟고 있으며, 양 옆에는 또한 등 위에 올빼미가 깃들여 있는 큰 거북과 긴 뿔이 나 있는 작은 동물 등이 있다. 제사를 지내는 한 그룹의 사람들은 인간세계와 저승세계가 바뀌는 부분에 연결되어 있고, 물고기를 밟고 있는 거인은 대지의 형상을 손으로 떠받치고 있어, 전체 화면이 힘 있게 마무리되

우강(禺疆) : 전설 속의 해신(海神)·풍신(風神)·온신(瘟神)으로, '우강(禺强)' 혹은 '우경(禺京)'이라고도 하며, 황제(黃帝)의 현손(玄孫)이다.

어 있다.

비의의 화면 구조는 엄숙하고 근엄하며, 좌우 대칭이고, 형상의 조합을 주제별로 결합하였으며, 경중(輕重)과 소밀(疏密)의 변화를 주었다.

화법을 보면, 먼저 옅은 먹으로 밑그림을 그린 다음 채색을 하였으며, 마지막에 흑록색 선으로 구륵(鉤勒)하였다. 선의 운용이 이미 상당히 숙련되었으며, 각기 다른 물상(物象)에 대해서는 같은 선을 사용하지 않았고, 무덤 주인과 한 그류의 인물들은 고아하고 고풍스러운 유사묘법(遊絲描法)으로 그려냈는데, 선이 유연하면서도 강인하고 탄력성이 풍부하다. 채색 방면을 보면, 균일한 농도로 칠한 평도(平塗)도 있고, 바림한 선염(渲染)도 있다. 사용한 색채들 중 주요한 것들로는 주사(朱砂)·토홍(土紅)·은분(銀粉)·합분(蛤粉─굴껍질이나 조개껍질을 갈아 만든 가루)·청대(靑黛)·등황(藤黃)이 있다. 색채 구도는 주홍과 청회(靑灰)의 두 가지 색을 위주로 하여, 서로 호응하며, 맨 마지막에 흑색과 백색의 점과 선들로 화면을 통일하였다.

마왕퇴 1호 한나라 묘에서 출토된 비의는 서한 초기의 회화 예술이 도달했던 새로운 수준을 대표한다. 마왕퇴 3호의 한나라 묘에서 출토된 비의는 내용과 화면의 구조상 이것과 대동소이하다. 그 그림 속의 형상은 비교적 자질구레하며 번잡하고 구조가 비교적 산만하다. 그림 속의 무덤 주인은 붉은색 옷깃에 자색(赭色)으로 된 긴 두루마기를 입었고, 관을 썼으며, 검을 찬 중년의 남자로, 얼굴을 측면으로 약간 돌렸으며, 수염이 있는데, 상당히 잘 그린 그림이다. 그 뒤에는 여섯 명의 시자(侍者)들이 있는데, 앞쪽의 세 명은 그를 공손하게 맞이하고 있다. 화면이 파손된 부분이 비교적 많기 때문에 분간하기 어려워, 원화(原畵)가 가지고 있던 세부까지는 분명하고 정확하게 파악하기는 어렵다.

유사묘법(遊絲描法) : 중국 동진(東晉) 때의 화가로, 인물화를 잘 그렸던 고개지(顧愷之)가 즐겨 사용했던 선묘법으로, 춘잠토사식(春蠶吐絲式)이라고도 하는데, 마치 봄누에가 실을 토해내는 듯하다고 하여 붙여진 이름이다.

비의(非衣) 성격의 백화는 연대가 비교적 늦은 산동 임기(臨沂)의 금작산(金雀山)과 감숙 무위(武威) 마취자(磨嘴子)에 있는 동한 시기의 무덤들에서도 발견되었다. 금작산 제9호 서한 무덤에서 발견된 한 건은 비교적 완벽한데, 상하의 너비가 같으며 길쭉한 형태이다. 준오(踆烏－삼족오)와 두꺼비를 보유하고 있는 해와 달을 제외하고, 주요 내용은 이미 현실 생활을 표현하는 쪽으로 바뀌었는데, 산과 나무를 배경으로 하고 있는 지붕 아래에는 상하로 배열된 다섯 폭의 인물 활동 화면들이 있다. 그 가운데에는 한거(閑居)·악무(樂舞)·영빈(迎賓)·편작(扁鵲 : 옛날의 名醫)의 진료·방적(紡績 : 혹은 맹자의 어머니가 베틀의 천을 잘라 아들을 훈계한 고사)과 각저(角觝－중국 전통의 씨름)가 있으며, 하단에 용과 호랑이 그림으로 마무리하였는데, 이미 화상석의 표현 기법에 매우 근접해 있다. 이것이 변화 발전하여 동한(東漢) 시기에 이르는데, 무위의 마취자에서 출토된 한대 묘의 비의는 이미 무덤 주인의 출생지와 성명을 위주로 기록한 명정(銘旌)으로 변하였으며, 단지 해와 달 등의 그림만이 조금 남아 있을 뿐이다.

비의 이외에 마왕퇴 3호 한나라 묘 묘실의 동벽과 서벽에는 벽화 성격의 대형 백화가 걸려 있었는데, 그 중 서벽의 한 폭은 보존 상태가 비교적 양호하며, 백화의 길이가 219cm이고 높이가 99cm로, 인물·거마(車馬)가 가득 그려진 한 폭의 군진도(軍陣圖)이다. 무덤 주인의 형상은 그림의 왼쪽 상층의 첫 번째 줄에 있는데, 머리에 유씨관을 쓰고 있고, 청색 도포를 입었으며, 검을 차고 있고, 몸종과 휘하의 다양한 수행원들이 그 뒤를 따르고 있다. 오른쪽 상층에는 질서정연하게 배열된 60~70대의 전차들이 있고, 아래쪽에는 또한 기사와 말들 수백씩이 열을 맞추어 있다. 화면의 구도는 위에서 내려다본 각도인데, 말은 정면의 모습도 있고 측면의 모습도 있으며, 각종 털색을 띤 말들이 뒤섞여 있다. 이렇게 큰 장면을 질서정연하게 그렸다. 동벽

의 백화는 너무 심하게 파손되었는데, 잔편(殘片)들에서 건축물·거마·부녀자가 배를 타고 있는 광경 등을 볼 수 있다. 이 밖에도 무덤에서는 또한 그림과 글이 함께 어우러져 있는 〈도인도(導引圖)〉·〈천문기상잡점(天文氣象雜占)〉 등이 출토되었는데, 이것들에서도 생동감 있는 회화의 형상을 볼 수 있다.

이러한 종류의 백화 형식은 동한 시기 이후까지 존재하는데, 점점 변화하고 정형화되어 병풍화(屛風畫)나 권축화(卷軸畫) 등의 형식을 이루게 된다.

견직(絹織)과 자수(刺繡)

중국의 견방직(絹紡織)과 마방직(麻紡織)은 신석기 시대까지 거슬러 올라간다. 예를 들면 정주(鄭州) 청대(青臺)의 유적에서 가장 이른 시기의 견직물 실물이 발견되었는데, 지금으로부터 약 5500년 전의 것이다. 양저 문화(良渚文化) 초기의 오흥(吳興) 전산양(錢山漾) 유적에서 출토된 견직물과 마직물은 이미 상당히 정교하고 아름답다. 기후가 건조한 신강(新疆) 합밀(哈密) 지역에서도 3200년 전에 시체를 감쌌던 정교하고 아름다운 모직물이 발견되었는데, 그 중에는 색깔이 있는 실로 짠 채색 줄무늬의 양탄자도 포함되어 있었다.

상대와 서주 시기에는 견직이 새롭게 발전한 시기이다. 상대 은허(殷墟) 유적과 호성(蒿城) 대서(臺西)의 유적에서 발견된, 청동기에 붙어 있는 견직물의 흔적들에서 이미 흰색 비단[紈]·저사[縠]·망사[羅]·고운 비단[縑]과 각종 문양이 있는 비단[綺], 그리고 주사(朱砂)로 염색한 비단과 다채로운 자수(刺繡)까지 있었음을 볼 수 있다. 섬서(陝西) 보계(寶鷄)의 여가장(茹家莊)에 있는 서주(西周) 시기의 무덤에서 발견된 이불에는 수놓을 자리를 그려 사뜬 흔적이 있는데, 이것

은 이미 알려진 가장 이른 시기의 자수품 흔적으로, 그림과 자수가 결합된 작품이다. 즉 먼저 염색한 비단 위에 황색의 비단실을 사용하여 문양을 수놓고, 다시 점착제(粘着劑)를 첨가한 광물질 안료(顏料)인 붉은색과 노란색의 두 가지 색으로 그렸다. 염색과 그림이 결합된 견직물 흔적은 섬서 기산(岐山)의 하가촌(賀家村)에 있는 서주 시기의 무덤에서도 발견되었다. 이러한 내용은 바로 『고공기』에 기록된 "화(畫)·회(繢)"의 작업 공정이다. 이러한 방법은 귀족 사회의 의복 설계에 광범하게 응용되었으며, 휘황찬란한 금옥(金玉) 장식과 배합되어, 생활을 화려하고 부귀한 분위기로 충만하게 하였으며, 이렇게 함으로써 그들의 특수한 권세를 과시하였다.

전국(戰國)·양한(兩漢) 시기는 직물과 자수 공예가 찬란하게 발전한 시기로, 매우 많은 견직물과 자수 실물들이 기적처럼 지하에서 보존되어 왔다. 그 중 가장 주요한 한 무더기는 '사주보고(絲綢寶庫)'라 불리는 강릉 마산(馬山) 1호 초나라 무덤에서 출토된 전국 시대의 비

청동기상에 남아 있는 방직물 흔적
商
길이 19.8cm
중국 국가박물관 소장

단[絲綢] 유물로, 그 연대는 전국 시대 말기의 이른 시기에 해당한다.
또 다른 한 무더기는 장사 마왕퇴 1호 한나라 무덤에서 발견된 서한
(西漢) 초기의 직물 자수 작품들이다. 강릉의 여타 지역들에 있는 진
(秦)·한(漢) 시대 무덤들에서도 적지 않게 출토되었다. 이렇게 찬란한
문화 유물들이 기온이 덥고 습한 호북과 호남 지역에서 완정하게 보
존되어올 수 있었던 까닭은 당시의 특수한 매장 습속 때문이다. 즉

비봉화훼문수(飛鳳花卉紋繡)

戰國

비단 바탕에 자수

1982년 호북 강릉(江陵)의 마산(馬山)에서
출토.

형주시(荊州市)박물관 소장

관곽(棺槨)이 대량의 목탄과 매우 두꺼운 백고니(白膏泥)로 엄밀하고 견고하게 봉해졌기에, 2천 년이 넘는 기간 동안 지하에서는 일정한 온도와 습도 및 산소가 부족한 특수한 조건이 유지되었기 때문이다.

비단의 발명은 중국이 인류문명사에 특수한 공헌을 한 것이다. 기원전 2세기 말, 한나라 무제(武帝) 때 '실크로드'가 개척되면서 중국의 비단은 곧장 멀리 로마 제국에까지 쏟아져 들어간다. 실크로드에 위치한 신강(新疆) 민풍(民豊) 니아(尼雅) 유적지의 동한 묘에서 예서(隷書)로 "萬世如意"라고 씌어진 채색 무늬 비단과 인수포도문(人獸葡萄紋)이 새겨진 양탄자 등 견직물과 모직물들이 출토되었으며, 또한 최초로 납염(蠟染)으로 날염된 면포(棉布)도 발견되었다.

마산(馬山) 초나라 무덤의 직물 자수

호북 강릉 마산 1호 초나라 무덤이 1982년에 발견되었는데, 무덤 주인은 전국 시대 말기의 '사(士)' 귀족 신분에 해당하는 중년 부인이다. 관실 속에는 13겹의 수의와 이불로 단단히 싼 다음, 9가닥의 비단 띠를 사용하여 가로로 묶었고, 그 위를 다시 두 겹의 수의와 이불로 덮었다. 또한 4백여 개의 비단 조각들은 부를 상징하는데, 대나무 상자 안에 두었다. 정리해본 결과, 각종 의류가 35건이었다. 대부분이 비단과 마직의 두 종류였으며, 주로 비단 제품이었는데, 견(絹)·제(綈)·사(紗)·나(羅)·기(綺)·금(錦)·조(組) 등 모두 8종류로 나눌 수 있다.

발굴 보고의 분석에 따르면 이렇다. 즉 "출토된 비단 제품의 종류가 많은데, 선진(先秦) 시기 비단 제품의 모든 품종들이 거의 포괄되어 있으며, 선진 시기의 견직 제품들이 가장 집중적으로 발견되었다." "그 가운데 경선제화금[經線提花錦-경사(經絲)-날실) 자카드기로 문양을 도드라지게 짠 비단]은 구조와 문양이 모두 대단히 복잡하다.

납염(蠟染) : 중국 전통의 염색 방법 중 하나로, 방염 기능이 있는 밀랍(蜜蠟)·목랍(木蠟)·백랍(白蠟) 등등의 납으로 비단 등 천 위에 표현하고자 하는 문양을 그려 넣은 뒤, 나머지 부분을 염색하고 나서 납을 제거하여, 그 부분이 하얗게 문양을 나타내도록 하는 염색 방법이다.

견(絹) : 두껍고 거친 생사로 성글게 짠 비단을 가리키며, 견직물을 총칭하는 말로도 쓰인다.

제(綈) : 거칠고 두꺼우며 윤기가 나는 견직물.

사(紗) : 가는 실로 짠 고운 비단.

나(羅) : 망사처럼 가늘고 성글게 짜서 뒷면이 훤히 보이는 비단.

기(綺) : 가는 실로 짜여진, 문양이 있는 비단.

금(錦) : 채색 문양이 있는 비단.

조(組) : 비단으로 짠 끈이나 띠.

봉황문수(鳳鳥紋繡)
戰國
비단 바탕에 자수
1982년 호북 강릉의 마산에서 출토.
형주시박물관 소장

두 가지 색으로 된 비단의 문양과 색채의 구성은 구역을 나누어 색을 배치하는 기법[分區配色法]과 계단식의 연속법[階梯連續法]을 충분히 운용하여, 변화가 매우 풍부하고 색채가 아름답다. 조직 구조를 보면, 날실이 짜여지는 점[織點]을 변화시켜 부분적으로 씨실이 부

풀어 올라 문양이 도드라지도록 하는 방법을 채용하였고, 또한 '괘
경(掛經)' 등의 방법도 채용하여, 구조가 비교적 간단한 2색 비단으
로 하여금 새로운 품종에 첨가되도록 하였다. 3색 비단의 구조는 긴
밀하며, 문양 구도가 큰데, 그 중 무인동물문(舞人動物紋) 비단의 문

용봉호문수(龍鳳虎紋繡)

戰國

비단 바탕에 자수

1982년 호북 강릉의 마산에서 출토.

형주시박물관 소장

양은 가로로 전체 폭을 차지하고 있고, 베를 짤 때 143개의 자카드

(Jacquard) 잉아를 사용하였는데, 이는 당시에 이미 상당히 발달된 자

카드 직기(織機)와 숙련된 직조 기술이 있었다는 것을 충분히 반영하

잉아 : 베틀의 날실을 끌어올리도록
맨 굵은 줄.

고 있다." "침직조대(針織絛帶-편물로 만든 여러 가닥의 띠)는……선진(先秦) 시기의 방직품들 가운데 하나의 새로운 품종을 첨가하였으며, 중국의 편직 기술 기원(起源)의 역사를 기원전 3세기경까지 앞당겼다. 씨실로 도드라지게 문양을 넣어 편직한 여러 가닥의 띠는 전국(戰國) 시기의 견직 기술사에서 새로운 발견이다. 씨실을 도드라지게 하여 문양을 넣는 기술은 이후 비단 자수 기술에 직접적인 영향을 주었다는 것은 의심의 여지가 없다."[湖北省 荊州地區博物館 編, 『江陵馬山一號楚墓』의 결론 부분, 文物出版社, 1985를 볼 것.]

2색 또는 3색 비단의 도안은 대부분 능형(菱形-마름모형)이 기본형인데, 색채와 선을 이용하여 다양한 종류의 조합 배열을 만들어, 풍부한 장식 문양을 형성하였다. 어떤 것은 기하형 내에 인물과 동물 형상을 삽입하기도 하였는데, 예를 들면 수의와 이불을 싼 가장 바깥층의 무인동물문(舞人動物紋) 비단은, 가로 방향으로 전개되는 물결 모양의 넓은 띠의 아래위 물결 골짜기[波谷] 안에 무인(舞人)·한 쌍의 용·한 쌍의 봉황·한 쌍의 기린 등 일곱 세트의 작은 도안들로 채워 넣었다. 갈색[棕色]의 씨실과 진홍색·심황색(深黃色)·갈색의 날실로 비단 표면에 색채 구도를 구성하였다. 이러한 도안들에서, 단정하고 엄격한 가운데 생동감이 넘치고 활발하며, 소매를 높이 흩날리며 함께 춤을 추는 무인(舞人)과, 서로 등지고 꿈틀꿈틀 기어가는 용은, 간단하고 치졸하지만 오히려 미세한 전환과 꺾임의 변화 속에 민첩한 운치를 표현해내고 있다. 이러한 표현 기법은 후세의 민간 십자수와 편직 작품들 중에서도 흔히 볼 수 있다.

더욱 생동감 있고 자유롭게 초나라 문화의 낭만주의 정신의 특색을 체현해낸 것은 21건의 자수 작품들이다. 그것들의 첫 번째가 회화인데, 그 문양들을 수놓은 비단[絹, 羅] 바탕 위에서는 여전히 원래 먹 선이나 붉은 선을 이용하여 그린 도면을 볼 수 있다. 수놓는 작업

은 창작 과정에서 종종 또한 원래의 도안을 부분적으로 수정하여 더욱 완미(完美)하게 만들었다. 가볍고 부드러우며, 광택이 나고, 고귀한 느낌을 가진 견직물 위에 수놓은 그런 그림들은, 도안의 구성·형상의 창조·색채의 표현·자수의 침법(針法)을 막론하고 모든 것이 생동감 있고 풍부하면서도 섬세하다. 자수 문양의 주제는 용·봉황과 호랑이에 집중되어 있는데, 이것들은 생명력으로 충만한 자연계의 정령(精靈)들이다. 체형은 수척하고 길며, 씩씩하고 힘차며, 움직이는 듯하며, S자형 곡선을 나타내고 있다. 이들은 서로 싸우거나 장난을 치고 있는데, 거의 잠시도 가만히 있지 않는 듯하다. 몇 종류의 동물들 가운데 봉황은 언제나 주요한 위치를 차지하는데, 정면 혹은 측면이며, 날아가거나 혹은 선회하며, 깃털을 펼친 모습이 마치 활짝 핀 꽃이나 가볍게 휘날리는 버들가지와 같다. 각종 미술 작품들 가운데 초나라 사람들은 항상 이 환상 속의 백조(百鳥-온갖 새들)의 왕을 가장 많이 사랑하고 숭상하며 존경했다. 도안의 설계는, 구상이 자유분방하여, 거리낌없이 펼치고 거두어 들여 합칠 수 있으며[大開大合], 번잡함과 단순함이 적절하여, 조금도 자질구레하고 잡다한 느낌이 없다. 그림을 수놓은 선은 강인하고 힘이 있으며, 강함과 부드러움이 서로를 보완하고 있다. 보이는 수(繡)의 선들로는 갈색·홍갈색·진갈색·진홍색·주홍색·오렌지색·담황색·금색·황토색·황록색·녹황색·코발트색 등 다양한 색들이 있으며, 색채의 표현은 우아하면서도 또한 매우 아름답다.

마왕퇴의 서한(西漢) 직물 자수

마왕퇴 1호 묘에서 출토된 대량의 견직품들과 소량의 마직품들은 서한 초기의 견직이 도달했던 새로운 기술 수준을 반영하고 있다. 대후(軑侯)의 부인을 매장한 이 고분은 세 개의 관(棺)과 세 개의 곽(槨

-외곽(外槨)으로 된 장구(葬具)를 사용하였다. 외곽과 중곽 사이의 네 벽에는 '변상(邊箱)'이라고 불리는 공간이 남아 있는데, 공간이 가장 큰 북쪽 변상의 네 벽에는 너비 1.45m, 전체 길이 7.3m의 나기(羅綺)로 만든 휘장이 걸려 있고, 서쪽 변상에는 대나무 상자[竹笥]와 대나무 광주리[竹篋]를 놓아두었다. 대량의 완전한 방직품과 의복은 또한 그중 여섯 개의 대나무 상자 안에 놓여 있었다. 내관(內棺)의 안팎에는 시체를 싸고 덮은 20건이 넘는 옷가지들이 있었다. 관판(棺板) 위에는 매우 유명하고 귀한 융자수비단[鋪絨繡錦]과 능화(菱花)를 붙인 모직비단[毛錦]으로 장식하였다. 그리고 어떤 자수 작품은 물건을 담는 자루로 사용하려고 만들었다. 합계하면, 각종 의류가 모두 58건이다. 직물의 수량에서 가장 많은 것은 가정에서 누에고치실로 짠 것이며, 다른 종류의 비단들도 포함되어 있다. 한대(漢代)의 방직 기술 수준을 가장 잘 반영하고 있는 것은 사(紗)·나기(羅綺)·문양이 있는 비단[紋錦]과 보푸라기가 있는 비단인 기모금(起毛錦)이며, 40건의 자수 의류들은 마산(馬山)의 전국 시대 자수 작품들과는 판이하게 다른 시대의 심미(審美) 풍격을 표현하였다.

사(紗)는 매우 가늘고 가벼우며, 작은 구멍들이 고르게 있는 평직(平織)의 견직물이다. 무덤에서 출토된 한 건의 무늬가 없는 홑옷은 얇기가 마치 매미 날개와 같으며, 신장이 160cm, 전체 소매 길이가 195cm인데도, 무게는 48g에 지나지 않는다. 또한 몇 건의 날염과 날염채색[印花敷彩]을 한 사(紗)류의 옷들도 있다. 한 종류는 금(金)·은(銀) 가루로 날염한 사(紗)인데, 세 개의 철판(凸版)을 이용하여 은회색과 은백색의 선과 금색·붉은색의 둥근 점들을 서로 뒤섞이도록 조합한 능형 문양을 컬러로 찍어냈으며, 그 공예 과정은 매우 복잡다단하다. 또 다른 한 종류는 날염과 그림을 서로 결합한 날염채색 사(紗)인데, 먼저 흰 명주를 염색한 후 사(紗) 위에 화훼 도안의 기본 테두리를

나기(羅綺) : 나사(羅紗)라고도 하며, 얇고 고우며 무늬가 있는 비단을 말한다.

날염채색[印花敷彩] : 날염과 색칠을 합친 염색 방법. 즉 일부는 날염으로 염색하고, 일부는 그림을 그리거나 색칠을 하는 방식으로 천을 염색하는 옛날의 염색 방법이다.

찍어낸 다음, 다시 여섯 분야의 공정에 따라 서로 다른 색깔의 꽃술·꽃봉오리와 나뭇가지·잎사귀를 그려내고, 마지막으로 백색 가루를 이용하여 윤곽을 그리고 점을 찍었다. 이것은 아마도 바로 '회사후소(繪事後素)'의 실물을 증명하는 것일지도 모른다.

　나기(羅綺)는 또 나사(羅紗)라고도 하며, 단색 암화(暗花─잘 드러나지 않는 희미한 문양)가 있는 직물을 말한다. 금(錦)은 다섯 가지 색의 비단 실로 짠 도드라진 문양이 있는 양면(兩面) 직물로, 기하문(幾何紋)이나

회사후소(繪事後素) : 공자가 그의 제자인 자하(子夏)의 물음에 답한 데에서 유래된 말로, 마음과 내면을 갖추는 것이 외모보다 중요함을 그림에 비유한 것으로, 그림을 그리기 위해서는 흰 바탕이 먼저 있은 다음에 가능하다는 의미이다.

화훼문·수문(水紋) 등이 있다. 옷의 가장자리를 만드는 데 사용한 기모금(起毛錦-보푸라기가 있는 비단)은 한대에 특별히 고급 견직물이었다. 기모금은 기융금(起絨錦) 혹은 융권금(絨圈錦)이라고도 하는데, 날실 문양이 도드라져 보이게 하기 위하여 융모가 있는 테두리를 이중으로 짜서 문양의 층차가 분명하며, 입체적인 효과가 있다.

직조 방법의 제한 때문에, 기(綺)와 나(羅) 등의 문양은 대부분 능문(菱紋) 또는 각종 변형 능문이다. 그러나 자수는 제한을 받지 않을

승운수(乘雲繡)

西漢

1972년 호남 장사의 마왕퇴 1호 묘에서
출토.

호남성박물관 소장

수 있었기 때문에 자유롭게 표현할 수 있었는데, 견(絹)이나 나기(羅綺) 위에 수를 놓은 자수 작품들은 무덤 속에 있는 견책죽간(遣册竹簡)에 기록된 호칭들에 따르면 신기수(信期繡)·장수수(長壽繡)·승운수(乘雲繡) 등의 명칭들이 있다. 주요한 것은 꽃술처럼 생긴 구름송이

형 문양이며, 또한 산수유나무꽃 모양이나 바둑판 문양도 있다. 꽃술 모양의 문양 색 덩어리는 점·선과 결합하여, 장중하고 화려하며 고귀할 뿐만 아니라, 또한 떠가는 구름이나 흐르는 물처럼 활발하고 자유자재한 특색을 갖추고 있는데, 이는 한대에 칠기 그림·도자기 그림·청동기 문양 장식에 보편적으로 사용한 전형적인 문양 양식이 된다.

이러한 직물과 자수 작품들은 20가지가 넘는 색들을 사용하였는데, 주요한 것들로는 주홍색·진홍색·짙은 자주색·흑녹색과 다갈색·황색·남색·회색·흑색 등이 있다. 염색에 사용하는 것은 대부분 짙은 남색·황갈색·치자색 등의 식물 안료들이다. 광물질 안료인 은주(銀朱)·유화연(硫化鉛 : 은회색)·견운모분말(絹雲母粉末 : 흰색) 등은 대부분 색을 칠하는[敷色] 데 사용하였다.

고급 금(錦)과 수(繡)도 일찍이 마왕퇴 3호 묘 및 만성(滿城)·강릉의 봉황산(鳳凰山) 등 서한 시기의 귀족 무덤들, 무위(武威)의 마취자(磨嘴子)·신강 지역 실크로드의 동한 시기 무덤들에서도 발견되었다.

실크로드 상에 있는 나포박(羅布泊) 서안(西岸)의 옛 누란(樓蘭) 지역의 무덤들과 성터에서 대량의 견직물과 모직물들이 발견되었다. 1959년 신강 민풍현(民豊縣) 니아[尼雅 : 고대 정절국(精絕國) 지역] 유적에서 소수민족 부부의 합장묘가 발견되었는데, 무덤 주인은 이미 풍화작용으로 미라가 되었다. 이들이 착용하고 있는 옷차림 역시 비교적 완전하게 보존되어 왔는데, 대부분이 견직물·채색무늬 비단·자수 작품들이다. 남자 주인이 입고 있는 비단 도포는 진홍색·백색·짙은 자주색·옅은 남색·녹색 등 다섯 가지 비단실들로 짠 것인데, 도안 중에 전예(篆隸) 서체로 새긴 "萬世如意"라는 문구가 있다. 그의 장갑과 허리띠에는 오색 비단[錦]으로 "延年宜壽大宜子孫"이라고 꿰매어놓았다. 같은 무덤에서 한 건의 남색 납염(蠟染) 면포(棉布) 보살

정절국(精絕國) : 고대 실크로드 상에 있던 36국 가운데 하나로, 기원 전후에 번성했던 오아시스의 도시국가이다.

상이 출토되었는데, 보살의 상반신은 나체이며, 두광(頭光)과 배광(背光)이 있다. 이것은 최초의 납염 작품으로 알려져 있으며, 부처가 동쪽으로 전도하면서 남겨놓은 흔적이다. 같은 시기에 니아 유적에서 발견된 인물포도문(人物葡萄紋)과 귀갑사판화문(龜甲四瓣花紋)의 모직물은 서역과 중원 전통 문양의 서로 다른 특색들을 구별하여 반영하고 있다. 1980년에 누란의 옛 무덤에서 정교하고 아름답게 짠 장수명광금(長壽明光錦)과 용호서수문금(龍虎瑞獸紋錦)과 훈간납융격모(暈間拉絨緙毛)가 발견되었다. 또한 화전(和田) 지역에서 적지 않은 양의 모포(毛布)와 자수 작품들이 발견되었는데, 그 중에서 가장 중요한 것은 채색 모(毛)로 인수마신문(人首馬身紋)을 수놓은 한 건의 직물이다. 신강 지역에서 발견된 동한 시기의 직물 자수 작품들 가운데 미려한 문양이 있는 금(錦)은 바로 내지(內地)로부터 전해져온 것이지만, 면직물과 모직물 및 자수의 도안 풍격과 그 기법은 곧 이곳의 풍격 특색을 반영하고 있다.

칠화(漆畵)

　　전국·서한 시기의 칠화 예술에서 가장 휘황찬란한 것은 바로 통치자의 관목(棺木) 위에 그려진 작품들이다. 관목 위의 칠화와 훗날의 묘실 벽화·화상석(畵像石)·화상전(畵像磚)은 원래 동일한 사회적 의의를 갖는 다른 표현 형식들이지만, 내용은 매우 큰 차이가 있다. 즉 관목 칠화가 표현한 것은 저승세계이지만, 묘실 벽화나 화상전·화상석이 주로 표현한 것은 현실 사회의 생활이다. 이러한 큰 변화가 출현한 주요한 이유는 서한 중기 이후 상류 사회의 매장 습속이 바뀌었기 때문이다. 초기에는 인물의 등급에 따라 규격이 다른 다중(多重) 관곽(棺槨)으로 장구(葬具)를 만들었다. 관(棺)의 바깥쪽에 있는 곽(槨)은 묘실의 의의를 갖추고 있다. 서한 중기 이후에 횡혈식(橫穴式) 묘광(墓壙)이 출현했는데, 벽돌로 쌓아 만든 묘실이 목곽을 대체하여, 대형 귀족 묘에는 많은 묘실들이 만들어졌다. 이것들은 모두 생전의 생활 환경을 모방한 것이다. 그러나 이 이전의 관곽에 칠(漆)로 그림을 그린 것은 전국 시대부터 서한 전기(前期)까지의 특정한 역사적 환경의 산물이었다. 이러한 종류의 작품들 중에 보존 상태가 온전하고 예술적 가치가 가장 높은 것은 전국 시대 증후을(曾侯乙) 묘와 서한 시기 마왕퇴(馬王退) 1호 묘의 칠관(漆棺)이다.

　　또 다른 한 종류는 대량의 일용품·악기·무기·장식물 위에 칠로 그린 작품들이다. 흘러가는 구름·덩굴풀·새·동물·곤충·물고기 등의 문양들 외에도, 또한 신화(神話) 제재나 현실 생활이 화면의 내용

을 이루었으며, 대부분은 원형의 염(奩-화장품을 담는 함)·합(盒) 등의 기물들 위에 그려져 있는데, 그것의 순환하며 반복되는 감상 효과는 회화의 형식상 연환화(連環畵)의 표현 수법을 고안해내게 하였다.

칠화의 색채는 화려하고 아름다운데, 그 기본적인 색채는 붉은색과 검정색의 두 가지이다. 『한비자(韓非子)』·「십과편(十過篇)」에는 일찍이 칠기의 발전에 대해서까지 언급하고 있다. "堯禪天下, 虞舜受之. 作爲食器, 斬山木而財之, 削鋸修之迹, 流漆墨其上, 輸之于宮以爲食品.……舜禪天下而傳之于禹. 禹作爲祭器, 墨染其外而朱畵其內, 縵帛爲茵, 蔣席頗緣, 觴酌有采而樽俎有飾."[요임금이 천하를 선양하여, 우순(虞舜-순임금을 말함)이 이를 받았다. 식기를 만들려고, 산의 나무를 베어 이를 재료로 삼아, 깎고 톱질하여 자국을 다듬은 뒤, 그 위에 칠과 먹을 발라, 이를 궁궐에 보내 식기로 쓰게 하였다. ……순임금이 천하를 양위하여 이를 우(禹)에게 전하였다. 우는 제기(祭器)를 만들려고, 그 바깥을 먹으로 물들이고 그 안을 붉게 칠하였으며, 무늬 없는 비단으로 자리를 만들고, 수초(水草)로 엮은 자리에 가선을 두르며, 술잔에 채색을 하고 술통과 고기 그릇에는 장식을 했다.] 여기에서 "墨染其外而朱畵其內[그 바깥을 먹으로 물들이고 그 안을 붉게 칠하였다]"가 바로 고대 칠화의 기본 착색의 특징이다.

대다수의 칠회(漆繪)는 생옻을 이용하여 만든 반투명의 칠액(漆液)에 안료(顔料)를 섞어 그리는데, 어떤 것은 동유(桐油)의 원료를 사용하여 색을 배합하기도 하였다. 이는 오래되어 유지(油脂)가 노화된 후에는 쉽게 벗겨지기 때문에 옻으로 그린 것만큼 효과가 좋지 않았다.

칠기들 중에는 선묘(線描) 형식의 침각(針刻) 작품도 있는데, 어떤 것은 선 문양 속에 금색을 채워 넣은 것도 있으며, 공구를 마음먹은 대로 다룰 수 있었으므로 같은 시기 청동기의 침각 그림들보다 훨씬 생동감 있고 유창하다.

칠관화(漆棺畫)

　　동주 시기의 귀족 무덤들 속에 남겨져 있던 채회(彩繪) 칠관(漆棺)들 중 가장 완벽한 것은 호북 수현(隨縣)의 증후을 묘와 형문시(荊門市) 포산(包山) 2호 묘의 유물이다.

　　증후을은 전국 초기 증국(曾國)의 군주였다. 그의 무덤은 비할 데 없이 호사스러운데, 묘실(墓室)은 조그마한 산 위에 있는 붉은색 사력암(砂礫巖)을 파서 만들었다. 묘구(墓口)의 면적은 $220m^2$이고, 아래로 13m를 파내려갔으며, $380m^2$를 모두 171개의 긴 목재들로 쌓아 곽실(槨室)을 만들었는데, 곽실의 윗부분과 사방 둘레를 모두 6만여 킬로그램의 목탄으로 채우고, 다시 그 위에 청고니(靑膏泥) · 항토(夯土 -달구질한 흙) · 석판을 사용하여 단단히 밀봉하였다. 곽실을 동(東) · 북(北) · 중(中) · 서(西) 네 개의 방[室]으로 나누었는데, 증후을의 이중(二重)으로 된 관은 가장 큰 동실(東室)의 가운데에 두었다. 이와 같이 엄밀한 보호 조치를 취했는데도 그 시신의 보존은 양호하지 못하여, 무수히 많은 귀중한 비단[錦繡]들은 전부 진흙탕으로 변해버렸지만, 관 위에 새긴 유칠채화(油漆彩畫)는 바로 새것처럼 찬란하다.

　　그 외관(外棺)은 7톤이 넘는 동(銅)과 목재 구조로 되어 있으며, 청동 골격과 상감한 목판의 바깥 표면의 바탕에는 모두 검정색 칠을 입혔고, 윗면에는 붉은색과 노란색으로 도안 문양을 그렸다. 관의 내벽은 전부 붉은색 칠을 입혔다. 이러한 도안들은 대부분 규칙적인 쌍방연속도안이다. 주요 문양은 용 모양의 권곡구연문(蜷曲勾連紋)이고, 각 조(組)의 도안 사방에는 도문(絢紋-새끼줄 문양)으로 테두리를 두르는 것이 규범화되어 있다. 청동 골격에는 붉은색과 노란색 문양을 그려 넣었는데, 이상의 두 종류 이외에도 또한 운문(雲紋)과 화판문(花瓣紋)이 있다. 이러한 종류의, 삼각형과 양쪽 끝이 고리처럼 구

증후을(曾侯乙) 묘의 채회(彩繪) 칠관(漆棺) [내관(內棺)]

戰國

길이 250cm, 너비 125~127cm, 높이 132cm

1978년 호북 수현의 증후을 묘에서 출토.

호북성박물관 소장

부러진 가는 선으로 이루어진 화판문은 또한 같은 무덤에서 출토된 편종걸이와 종거동인(鐘鐮銅人)의 의복에 새겨진 장식 문양 테두리에서도 보인다. 외관 속에 가려져 있는 내관은 전부 목재 구조이다. 보존 상태가 양호하며, 옻칠 공예는 대단히 섬세하고 아름다운데, 안쪽 벽은 완전히 붉은색 옻으로 칠해져 있고, 두당(頭檔-머리 부위의 널판)의 안쪽 벽은 옻칠을 한 다음 옥황(玉璜) 한 점을 박아 넣어 장식하였다. 외벽은 전체를 검정색 칠을 한 다음 또 붉은색 칠로 한 층을 덧칠하였다. 그런 다음 검정색과 금색 등으로 번잡하고 자질구레한 문양들을 가득 그려 넣었다.

내관의 문양 내용과 표현 기법은 외관의 규범적인 문양 장식과는 다르며, 매우 조밀하고 신비한 색채들로 가득 차 있다. 양측 외벽에는 모두 위아래가 복두형(覆斗形) 창틀로 된 두 개의 선문(扇門-짝으로 된 문)이 그려져 있고, 문의 양 옆에는 형상이 괴이하여 사람 같기

도 하고 짐승 같기도 한 신령(神靈)들이 서 있는데, 상하로 나뉘어 두 열을 이루고 있으며, 왼쪽에는 여섯 명 오른쪽에는 네 명이 있다. 그들은 손잡이가 긴 두 자루의 과극(戈戟-미늘창)을 쥔 채 사자(死者)의 영혼을 지키고 있다. 한쪽의 여섯 신령들의 위쪽에는 또한 네 마리의 서 있는 커다란 새들이 그려져 있다. 관 뚜껑과 관 몸통 네 벽의 나머지 부분들에는 한데 뒤엉켜 있는 용과 뱀·신인(神人)·괴조(怪鳥)·기이한 짐승들이 가득 그려져 있다. 그 전체 수는 거의 9백 개에 이르며, 그 중 용과 뱀이 절대 다수를 차지하고 있다. 일부 용과 새와 짐승의 형태를 종합한 형상은 『산해경』의 기록에서 검증할 수 있는 것들이다. 어떤 형상은 그다지 확실하지 않은데, 마음 내키는 대로 그려낸 것이다. 큰 구조의 배치 속에서, 이처럼 세밀하고 복잡한 문양은 안쪽에 한 겹을 깔아 한 조각의 고아하고 우아한 회색 분위기[灰调子]를 구성하는 작용을 일으킨다. 표현 기법에서는 비교적 자유롭고, 선이 민첩하며 변화가 많지만, 형상을 구성하고 있는 정신적 분위기는 엄숙하다.

곽실 안에는 또한 21구의 작은 관들이 있는데, 순장된 것들로, 모두 청소년의 여자 아이들이다. 그 관목들에도 또한 모두 유칠(油漆) 채색 그림이 그려져 있다. 안쪽 벽은 온통 검정색 옷칠이 되어 있으며, 외벽은 전체가 붉은색 칠이 되어 있는 것들 일부를 제외하면 대부분은 바탕에 검정색 옷칠을 하였고, 붉은색으로 운문(雲紋)·도문(綯紋) 혹은 인문(鱗紋)·구연용문(勾連龍紋)을 그려 넣었다. 어떤 관당(棺檔-관을 구성하고 있는 널판)에는 '田'자형 창틀이 그려져 있다.

형문(荊門) 포산(包山) 2호 초나라 묘의 묘 주인은 좌윤(左尹) 소타(邵㐌)인데, 사법(司法)을 주관하는 대부(大夫) 1급 관리로, 기원전 316년에 사망하였다. 그의 장구(葬具)는 두 개의 곽(槨-바깥 관)과 세 개의 관(棺)으로 구성되어 있다. 그 중관(中棺)과 내관(內棺)의 외부를 겹

포산(包山) 2호 초나라 묘의 칠회(漆繪) 내관(內棺)

戰國

길이 184cm, 너비 46cm

1986년 호북 형문(荊門)에서 출토.

겹이 견직물을 이용하여 포장하였으며, 내관에는 매우 화려한 용봉문 도형의 채색 그림이 그려져 있다. 관 안쪽은 붉은색 옻칠을 하였고, 외벽은 검정색 옻칠을 하였다. 덮개와 양쪽 벽의 면적은 모두 비슷한 크기이며, 윗면에는 장식성이 매우 강한 봉황문과 용문이 그려져 있다. 그 표현 기법이 자수 기법과 매우 유사하며, 사방 연속으로 조합하였다. 각각의 평면은 세 개의 단원(單元)으로 나뉘어 있으며, 각각의 단원들은 네 마리의 봉황들을 골격으로 하고 몸을 서린 여덟 마리의 용들이 안받침하고 있다. 주차(主次)가 분명하며, 효과가 눈길을 끈다. 봉황은 몸 전체가 노란색이며, 붉은색과 검정색으로 깃털을 구륵하였다. 용의 대가리와 발은 노란색이고, 몸은 검정색이며, 금·은색으로 비늘을 돋보이게 그렸다. 용과 봉황이 조합된 틈새에는 주홍색으로 채워 넣었고, 두당(頭檔)은 붉은색·노란색·금색의 변형운문으로 그렸고, 족당(足檔)에는 변형용문을 그려 넣었다.

용과 봉황이라는 제재는 중국인들의 마음속에서는 줄곧 상서롭고 지혜로운 상징이었다. 한대에 이미 사람들은 용의 비늘과 봉황의 날개로 군왕을 대신 일컫는 말로 삼았는데, 후세에 이르러 다시 용과 봉황은 황제와 황후를 대표하는 말로 구별되었으며, 용과 봉황의 형상도 역시 그들이 독점하게 되었다. 그리고 초나라 문화에서, 봉황

두당(頭檔) : 관의 머리쪽 널판.

족당(足檔) : 관의 발쪽 널판.

은 더욱 존경과 숭앙을 받았으며, 회화 작품 속에 나타나는 봉황의 대부분은 주도적인 지위를 차지하게 되었다.

　서한 시기의 칠관 제작 중 가장 정밀하고 보존 상태가 양호한 것은 마왕퇴 1호 묘에서 출토된 검정색 바탕의 채회관(彩繪棺)과 주홍색 바탕의 채회관이다. 이 무덤의 관방(棺房) 안에는 모두 짜맞춤이 긴밀하고 형제(形制)가 서로 같은 4층으로 짜인 관이 있다. 관의 내부는 모두 붉은색 옻칠을 했고, 관의 바깥쪽은 각기 서로 다른데, 제1층은 검정색 칠을 한 무늬가 없는 관이고, 제2층은 검정색 바탕에 채색 그림을 그린 관으로, 운기(雲氣-옅게 흐르는 구름)·신선·요괴가 그려져 있으며, 제3층은 주홍색 바탕의 채회관으로, 상서로운 형상을 그렸고, 제4층은 또한 가장 안쪽 면의 관 위에 흑칠을 한 후에, 뚜껑과 네 벽에는 한 층의 능형구연문(菱形勾連紋)의 첩모금(貼毛錦-비단의 일종)을 붙였고, 네 변과 가운데 부분에는 또한 털실로 수를 놓은 비단으로 된 넓은 띠를 첨가하였다. 과거에 이미 관 안쪽에 비단 자수를 붙여놓은 실례가 발견되었다. 하지만 이처럼 외벽에 비단을 붙인 정황은 전에 발견된 예가 없다.

　회화의 측면에서 본다면, 가장 주목할 만한 가치가 있는 것은 제2층의 검정색 바탕의 채회관이다. 관의 덮개·양 옆 벽과 두당·족당에 뭉게뭉게 피어나는 옅은 구름을 그렸다. 그것들은 자유롭게 표현된 가운데에 또한 일정한 조합의 규칙이 체현되어 있는데, 각 면을 상하의 이중으로 구분하였고, 면적의 크기에 따라 어떤 것은 구름이 여섯 송이이고, 어떤 것은 네 송이이다. 그리고 피어오는 구름 속에는 백 개 이상의 신선과 요괴와 정령(精靈-도깨비)들이 활발하게 움직이고 있다. 신화 전설 속에서 찾아볼 수 있는, 뱀을 쥐고 있거나 뱀을 입에 물고 있는 선인(仙人)·머리는 짐승이고 몸은 사람[獸首人身]인 신선과 요괴·구미호 등도 있고, 또한 현실 세계의 학·올빼미·표범·

소·사슴·말·토끼·뱀 등의 동물들도 있다. 이들 중 어떤 것은 사냥을 하고 있고, 어떤 것은 춤을 추거나 거문고를 타고 있으며, 또 어떤 것은 서로 싸우거나 장난을 치고 있다. 구름과의 비례 차이가 크기 때문에, 사람들은 그것들이 하나의 거대한 공간 속에서 활동하는 것으로 느끼게 된다. 이러한 형상들은 모두 매우 생동감이 있는데, 예를 들면 오른쪽 벽 위에 그려져 있는 괴수가 새를 묶어 끌고가려 하자 거부하며 저항하고, 괴신(怪神)이 서로 싸우면서 창을 던지고 막아내는 것은, 모두가 모순되고 대립하는 가운데에서 생생한 모습을 전달해주는 표현에 도달할 수 있었던 것들이다. 이러한 형상들은 모두 유창하고 고르며 부드러우면서도 강인한 가는 선[철선묘(鐵線描)] 으로 그려낸 것들인데, 평도(平塗-균일한 색칠)와 선염(渲染)을 결합하였

마왕퇴 1호 묘의 검정색 바탕의 채회관 (일부분)

西漢

1972년 호남 장사(長沙)의 마왕퇴 1호 묘에서 출토.

호남성박물관 소장

다. 많은 가닥의 평행하고 긴 선들로 흘러가는 구름의 휘어지고 꺾인 부분들을 반복적으로 그리는 것은 매우 어려운데, 그 용필(用筆)의 능숙함은 전통 회화가 이미 새롭게 성숙되어 있었음을 나타내준다.

색채의 운용을 보면, 회색·분녹색(粉綠色)과 중간색의 따뜻한 느낌의 색채를 응용하였는데, 칠흑(漆黑)의 바탕색 위에서 웅장하고 시원스러울 뿐만 아니라 또한 매우 조화롭다.

각각의 화면 사방 주변에는 유운문(流雲文)을 중심으로 하여 다섯 줄의 세밀한 도안이 그려진 테두리가 있는데, 마치 그림을 중심으로 테두리를 두른 한 개의 액자와 같은 느낌이다. 그러나 운기(雲氣-엷은 구름)를 그릴 때는 불완전하여 그 제한을 받았기 때문에, 구도의 요구에서 벗어난 곳이 적지 않아, 운기를 테두리 바깥으로 나오게 그렸다. 이러한 '파격(破格)'의 자유로운 표현 기법은 또한 후대의 화상석에서도 볼 수 있다.

검정색 바탕의 채회관 안에 포개진 제3층 붉은색 바탕의 채회관은 전자(前者)와의 대략적인 색조 관계에서 차가움과 따뜻함의 대조를 이루며, 아울러 거기에 그려진 상서로운 제재와 서로 조화를 이루고 있다. 관의 다섯 면에 그려진 형상들은 각기 서로 다른데, 주체 형상을 차지하는 것은 꿈틀거리며 솟아오르는 커다란 용(龍)이다. 관의 덮개 위에 그린 것은 대칭을 이룬 두 마리의 용과 두 마리의 호랑이가 서로 싸우는 모습이다. 양쪽 측면 벽에는 두 마리의 용을 그렸는데, 그 사이에는 선산(仙山)과 호랑이·사슴·주작 및 선인이 있으며, 또 다른 벽에는 곡선과 직선이 서로 교차하는 구연뇌문(勾連雷紋)이 그려져 있다. 두당에는 선산과 두 마리의 사슴을 그렸으며, 족당에는 쌍용천벽(雙龍穿璧)이 그려져 있다. 그려진 형상들은 모두 매우 크며, 동작이 강렬하여, 힘차고 늠름한 가상이 서려 있다. 색조는 청록색·분갈색(粉褐色)·적갈색(赤褐色)·노란색·흰색 등을 사용하였으며, 붉은

쌍용천벽(雙龍穿璧) : 두 마리의 용이 벽옥(璧玉)의 구멍을 통과하여 교차하며 지나가는 형상.

색인 바탕색이 안받침해주어 유달리 맑고 아름답게 보인다.

20세기의 60년대 초에, 장사(長沙)의 사자당(砂子塘)에서 발견된 하나의 서한 초기의 무덤은 두 개의 곽(槨)과 두 개의 관(棺)으로 되어 있는데, 그 외관(外棺) 위에 완전하게 보존되어 있는 채색 그림은 마왕퇴에서 발견된 붉은색 바탕의 채회관과 제재와 풍격이 서로 유사하다. 그 관의 두당에는 두 마리의 난새[鸞]와 봉황이 벽(璧)을 놓고 다투는 모습이 그려져 있으며, 족당에는 걸려 있는 종(鐘)·경(磬)과

마왕퇴 1호 묘의 붉은색 바탕의 채회관 (일부분)

西漢

1972년 호남 장사의 마왕퇴 1호 묘에서 출토.

호남성박물관 소장

표범을 탄 우인(羽人)이 그려져 있는데, 역시 이것들 모두 상서로운 제재에 속한다.

칠화염(漆畵奩)

일상에서 사용하는 기물들에 그려진 칠 그림은 대다수가 기체(器體)의 조형 설계를 결합한 장식성 도안으로, 색이 화려하며 아름답고, 창의성이 매우 풍부하지만, 또한 사회적 내용을 많이 포함하고 있지는 않다. 그 가운데에는 또한 신화 전설·역사 고사와 현실의 귀족 사회생활에서 제재를 취한 것들도 일부 있으며, 대다수는 염(奩)·협(篋)·반(盤)·경(鏡) 등의 기물들 위에 그려져 있는데, 이것들은 현존하는 초기의 채색 그림 작품의 중요한 부분으로, 같은 시대의 벽화·화상석(畵像石) 등과 공통된 시대적 회화 풍격을 체현하고 있다.

귀족 인물의 거마출행(車馬出行) 광경은 가장 많이 보이는 제재로, 대부분이 원통형의 기물 위에 그렸기 때문에 돌려가며 감상할 수 있으며, 그림의 앞과 끝이 연결되어 있어 일종의 연환화(連環畵) 효과를 낳는다. 어떤 것은 동경(銅鏡)과 같이 원형 평면 위에 그렸는데, 하나의 동그란 띠를 형성하고 있어, 역시 순환하면서 반복되는 시각적 인상을 준다. 호북 형문시(荊門市) 포산(包山) 2호 초나라 무덤에서 출토된 협저태칠염(夾紵胎漆奩)의 채회(彩繪) 출행도는 그 중 비교적 이른 시기의 작품이다. 염(奩) 뚜껑 외벽의 흑칠 바탕 위에, 진홍색·오렌지색·금색·토황색·갈색·청색 등으로 출행과 영빈(迎賓)의 화면을 그렸다. 화면에 출현하는 것들로는 스물여섯 명의 인물과 두 대의 참승(驂乘)·두 대의 병거(騈車)가 있으며, 또한 개·돼지·큰 기러기 등의 동물들도 있다. 그림 속에는 바람을 맞으며 흔들거리는 다섯 그루의 버드나무로써 인물들의 활동을 다섯 개의 화면으로 구분하였는데, 출행과 영빈의 줄거리를 중점적으로 표현해 냈다. 전체 화면은 길이

염(奩)·협(篋)·반(盤)·경(鏡) : 염(奩)은 화장 용구를 담는 그릇이며, 협(篋)은 작은 상자, 반(盤)은 대형 쟁반, 경(鏡)은 거울이다.

연환화(連環畵) : 중국의 전통 회화 형식으로, 각종 장르의 작품들을 연속적인 장면으로 줄거리를 그려낸, 일종의 만화와 같은 그림.

협저태칠염(夾紵胎漆奩) : 협저(夾紵)란, 모시나 삼베 등에 끈적끈적한 칠을 묻혀 여러 겹 붙여 형태를 만든 다음, 그 위에 세부를 빚고 최종적으로 옻칠을 하여 마무리하는 옻칠 기법을 가리키므로, 이것은 협저 기법으로 바탕을 만들어 제작한 화장 용구 그릇이다.

참승(驂乘) : 임금을 모시고 타는 수레.

병거(騈車) : 두 필의 말이 끄는 수레.

채색 출행도(出行圖)가 그려진 협저태칠염(夾紵胎漆奩)

戰國

높이 5.2cm

1986~1987년 호북 형문(荊門)의 포산(包山) 2호 초나라 무덤에서 출토.

가 87.4cm, 너비가 5.2cm이다. 인물들의 동태가 비록 비교적 생동감은 없지만, 줄거리의 표현은 정확하고, 또한 인물의 앞모습·뒷모습·걷고 달리는 모습·앉거나 선 모습·분주히 움직이는 모습 및 세 필의 말이 고삐와 재갈을 한 채 걸어가는 투시 관계를 비교적 자유자재로 표현하였다.

비교적 늦은 시기의 같은 종류의 작품들이, 1940년대에 일찍이 장사(長沙) 사자당(砂子塘)에 있는 서한(西漢) 초기의 한 무덤에서 여러 건 발견되었다. 중국 국내에서 보존하고 있는 한 건의 칠염(漆奩)은 나무 재질에 흰색을 칠한 다음 거기출행도(車騎出行圖)를 그렸는데, 펼친 길이가 47cm이고, 높이가 7.1cm로, 인물의 형태가 비교적 크고, 수레를 타고 달려 지나갈 때의 자연 풍경과 마부·정장(亭長)·말단 관리 등 인물들의 활동을 비교적 집중적으로 표현하였으며, 색채가 매우 밝고 아름답다.

이보다 더욱 성숙된 것이 서안(西安)의 홍묘파(紅廟坡)에서 출토된 서한 시기의 채회거마인물동경(彩繪車馬人物銅鏡)이다. 이 거울의 바

정장(亭長) : 옛날 중국에서 숙역(宿驛)을 관리하던 말단 관직의 우두머리.

채회거마인물동경(彩繪車馬人物銅鏡)
西漢
직경 28cm
1963년 섬서 서안(西安)의 홍묘파(紅廟坡)에서 출토.
서안시문 물관리위원회 소장

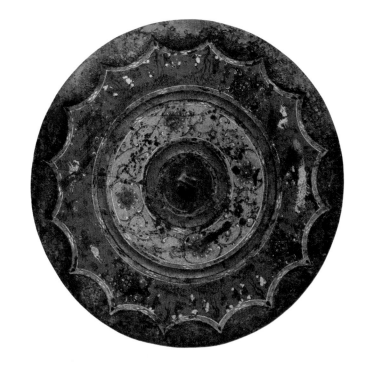

깥 테두리는 16개의 판연호문(瓣連弧紋)으로 만들었고, 거울 중심의 원형(圓形) 손잡이받침[紐座]과 그 바깥 부분의 방사형(放射形)으로 된 둥근 테두리는 모두 주홍색이며, 안쪽 부분은 석록색(石綠色)이고, 녹색 안에는 붉은색 꽃을 그렸으며, 붉은색 안에는 푸른 나무들로 장식하여, 내 안에 네가 있고[我中有你], 네 안에 내가 있는데[你中有我]*, 이렇게 함으로써 색채 배치에서 대비 속의 조화를 이루었다. 거마와 인물은 바로 바깥 부분의 주홍색 바탕 위에 그렸다. 화면을, 네 개의 유리와 금은박을 박아 넣어 오려 붙인 것 같은 도안 등으로 4단으로 나눈 뒤, 그 안에 알현(謁見)·수렵·연회·여행에서 돌아오는 장면 등 네 조(組)의 형상들을 그려냈다. 정적인 장면과 동적인 장면이 서로 섞여서 배치되었고, 정취 있게 간격을 두어서, 구도에서 리듬감[節奏感]이 풍부하게 느껴지도록 하였다. 인물의 활동을 표현한 것은 매우 생동감이 넘치는데, 예를 들면 수렵하는 장면에는 두 명의 말

* 원대(元代)의 여류시인 관도승(管道升)의 시구에 나오는 말로, 서로 뗄 수 없는 관계임을 비유한 표현이다. 관도승은 유명한 화가인 조맹부의 아내이다.

을 탄 사냥꾼들이 멧돼지를 잡는 광경을 그렸다. 푸른 풀덤불 속에서 멧돼지가 미친 듯이 달아나면서도 머리를 돌려 달리는 말에 채찍을 가하는 추격자를 쳐다보고 있고, 옆에서는 한 마리의 검은 사냥개가 또한 바짝 뒤쫓고 있으며, 앞쪽에서 달리는 한 마리의 말에서는 사냥꾼이 이미 활을 힘껏 당긴 채 손바닥을 뒤집어 쏠 준비를 하고 있다. 작자는 이렇게 매우 작은 화면 위에 하나의 격렬한 격투의 순간을 침착하게 표현해냈는데, 이로부터 서한 회화 예술의 발전 수준을 엿볼 수 있다. 화면에 사용된 색은 녹색·황색·주홍색·백색·흑색 등으로, 고르게 칠한[平塗] 후에 다시 가는 선으로 윤곽을 그렸는데, 출토되었을 때 색채는 여전히 매우 선명하고 아름다웠다.

서한의 칠화(漆畫)는 또한 악무(樂舞)와 갖가지 곡예 등의 제재를 표현한 작품들이 있는데, 예를 들면 장사의 사자당에서 출토된 거기출행칠염(車騎出行漆奩)과 함께 출토된 무녀칠염(舞女漆奩)·강소 해주(海州)에 있는 서한 시대 사람인 시기계(侍其繇)의 묘에서 출토된 악무인물칠염(樂舞人物漆奩), 그리고 섬서 함양 마천(馬泉)의 한나라 무덤에서 출토된 거마·잡기·수렵칠염(車馬·雜技·狩獵漆奩) 등도 모두 매우 생동감 넘치게 표현하였다.

이 외에도 광서(廣西) 귀현(貴縣) 나박만(羅泊灣)에 있는 서한 시대 무덤에서 출토된 대나무 마디 모양의 동통(銅筒)은 4층으로 나누어 구선(求仙-선인을 찾음)과 수렵 등의 형상들을 흑칠로 윤곽만 그려냈으며, 인물과 소·표범·개·봉황·올빼미 등도 뒤섞여 있어, 기물의 조형과 제재의 내용이 모두 뚜렷이 지역의 특색을 띠고 있다. 그리고 형상을 과장되게 표현한 기법과 선(線)의 강약·멈춤과 꺾임 등의 운용은 곧 같은 시기 중원 지역의 화풍과 거의 비슷하다.

신화(神話)의 제재를 표현한 칠화는, 비교적 이른 시기의 것으로 신양(信陽)의 장대관(長臺關)에 있는 초나라 무덤에서 출토된 금슬(錦

금슬(錦瑟) : 비단의 수(繡)처럼 아름다운 무늬가 그려진 일종의 거문고.

동통(銅筩)의 칠회 인물도

西漢

통의 높이 41.8cm

1976년 광서(廣西) 귀현(貴縣)의 나박만(羅泊灣) 1호 묘에서 출토.

광서 장족(壯族)자치구박물관 소장

면조(面罩) : 죽은 사람의 얼굴 부분을 가리는 상장(喪葬) 도구이다. 시대에 따라 그 재질과 형태가 다양했다.

瑟)이 있다. 거기에는 신인(神人, 혹은 박수무당이라고도 함)이 용을 희롱하고 뱀을 잡으며 괴수를 수렵하는 등의 줄거리와 귀족의 연회 장면 그림들이 있다. 강소 양주시(揚州市) 한강현(邗江縣)에서 출토된 한 건의 서한 말기의 칠면조(漆面罩)는 외벽에 흑칠을 했고, 붉은색으로 운문(雲紋)을 그렸으며, 그 사이를 용·호랑이·표범·사슴·금계(錦鷄) 등의 동물들이 뛰어다니며 놀고 있는데, 선은 경쾌하고 형상은 생동감이 넘쳐나, 이러한 종류를 제재로 한 작품들 가운데 뛰어난 것이다.

동한(東漢) 이후, 칠화 중에는 같은 시기의 벽화와 화상석에서 유행했던 역사 인물 고사와 효자도(孝子圖)가 출현했다. 그 대표적인 작품은 북한의 평양 부근에 있는 동한 시기의 무덤에서 출토된 한 건

칠면조(漆面罩)의 채회조수운기도(彩繪鳥
獸雲氣圖)

西漢

높이 70cm

1985년 강소 양주(揚州)의 한강(邗江)에서
출토.

양주박물관 소장

의 죽사(竹笥-대나무 상자)에 그려진 칠화이다. 죽사의 몸통 아가리
의 사방 주변과 하부(下部)의 모서리 부분에 38명의 인물들을 그렸으
며, 또한 방제(榜題)가 붙어 있다. 그 가운데에는 고대의 제왕인 황제
(黃帝)·주왕(紂王)·오왕(吳王)·초왕(楚王)과 백이(伯夷)·상산사호(商山
四皓) 등의 역사 인물들 및 정란(丁蘭)·형거(邢渠)·위탕(魏湯) 등의 효
자 고사가 있다. 인륜(人倫)을 이루고 교화(敎化)를 돕는 예술의 교육
기능을 강조하여, 형상화의 수단 및 선악(善惡)의 대비 기법으로 통치
계급이 제창한 충효절의(忠孝節義)를 선양하였는데, 바로 이것이 한대
(漢代) 정통 예술의 한 가지 선명한 특징이다. 그림 속의 인물 형상은
풍만하며, 화풍은 중후하고, 구륵할 때의 용필(用筆)은 섬세하고 유
창하다.

상산사호(商山四皓) : 진시황의 분서
갱유를 피해 상산에 살았던, 머리가
흰 네 명의 노인이라는 뜻으로, 기리
계(綺里季)·동원공(東園公)·하황공(夏
黃公)·녹리선생(甪里先生)을 가리킨다.

주연(朱然) 묘의 동오(東吳) 시기 칠화

1984년 안휘 마안산시(馬鞍山市) 우산향(雨山鄕)에서 발견된 동오(東吳)의 주연(朱然) 묘에서 출토된 칠기들은 전국(戰國)·양한(兩漢) 이래의 칠기 예술 발전에서 한 줄기의 눈부신 저녁노을과 같았다.

주연(182~249년)은 삼국 시기 동오의 우군사(右軍師)·좌대사마(左大司馬)였다. 오나라를 세운 손권(孫權)의 매우 두터운 신임을 얻어, 일찍이 위(魏)·촉(蜀)과의 전쟁에서 수훈을 세웠다. 그의 무덤은 비록 일찍이 도굴되었지만, 여전히 각종 아름다운 칠기 약 80건이 남아 있었으며, 그 중 일부는 아직도 비교적 완전하고, 색채와 광택도 마치 새것과 같다. 어떤 것은 바닥에 '蜀郡造作牢'·'官' 등의 문구가 새겨져 있어, 이것이 한대의 칠기 제작 중심지인 사천(四川) 성도(成都) 지역의 생산품임을 알 수 있으며, 당시 칠기 제작의 시대적 수준을 대표하고 있다. 그 중에는 가장자리를 금·동으로 도금하여 두른 구기(釦器—일종의 버클이나 단추)와 가죽 재질에 무소가죽으로 노랗게 아가리를 만든 우상[羽觴 : 이배(耳杯)]과 추각(錐刻)하여 금을 도금한 칠합(漆盒) 뚜껑은 모두 칠기 공예 기술에서 가장 새로운 성취를 뚜렷이 보여주고 있다.

주연의 묘에서 출토된 칠기들 가운데에는 몇 종류의 다른 회화 양식들이 있다. 한 종류는 화상석 구도 형식과 비슷하게 많은 인물들의 활동 화면들이고, 또 다른 한 종류는 작품의 줄거리가 집중되어 있는 한 폭의 그림[獨幅畵]이며, 그 다음은 장식성 있는 상서로운 금수(禽獸) 형상이다. 오채칠화(五彩漆畵) 외에도 또한 추각하여 금으로 도금한 선묘화(線描畵)도 있는데, 이를 창금채(戧金彩)나 전금은(塡金銀)이라고도 부른다. 즉 칠 바탕 위에 예리한 칼날로 문양을 새긴 다음, 금·은박 가루로 선의 자국 안쪽을 채워 넣어, 그것이 전아(典雅)

이배(耳杯) : 양쪽에 귀처럼 생긴 손잡이가 달린 타원형의 술잔.

추각(錐刻) : 송곳처럼 뾰족한 것으로 새김.

하고 고귀한 표현 효과를 갖도록 하여, 선의 표현력을 높였다.

칠화 작품들 중에는 두 건의 많은 인물들의 귀족 생활 내용을 그린 것들이 있다. 한 건은 궁위연악도(宮闈宴樂圖)가 그려진 유금동구칠안(鎏金銅釦漆案)으로, 길이가 82cm, 너비가 56.6cm이다. 안(案-탁자) 정면의 흑홍색(黑紅色) 칠을 한 바닥에는 악무(樂舞)와 백희(百戲-각종 곡예)를 감상하는 궁정 귀족들의 연회 활동을 그렸는데, 화면의 인물들은 모두 55명이며, 주요 인물들에는 모두 방제(榜題)가 붙어 있다. 화면 왼쪽 위의 휘장 안에는 황후를 위주로 하여 공후(公侯)와 그 부인들이 있고, 반대편 옆에는 별도로 일부분의 사람들이 자리 위에 앉아서 연회를 베풀고 있다. 화면의 중간 아랫부분은 백희 활동이 펼쳐지고 있는데, 구슬놀이·검술·고취(鼓吹-악기 연주)·심동(尋橦-장대타기)·바퀴 돌리기 등이 있다. 또 아래쪽에는 남녀 시종과 우림랑(羽林郎-근위군의 간부) 등이 있다. 이것은 동한 시기의 벽화와 화상석에서 가장 유행했던 제재로, 칠화 작품들 중에서는 고작 이것 하나밖에 없다. 또 다른 한 건은 유금동구칠반(鎏金銅釦漆盤)인데, 붉은색 칠을 한 바탕에 세 층으로 나누어 연회를 열고, 화장을 하고, 바둑을 두고, 매를 훈련시키고, 아이들이 양을 타고 노는 모습 등 몇 조의 인물들을 그렸으며, 또한 문과 병풍의 주위 환경까지 묘사했다. 이 두 작품 속의 인물들은 모두 평렬(平列)로 배치되었으며, 명확한 투시 표현은 없다.

한 폭으로 된 작품들도 대부분 동한 시기에 회화에서 유행한 고사 내용들로, 계찰괘검(季札掛劍)·백리해회고처(百里奚會故妻)·백유비친(伯榆悲親) 등이 있으며, 또한 어린아이들이 막대기로 대결하는 풍속성 제재도 있는데, 이것은 모두 칠반(漆盤) 중앙의 원심 안에 그렸으며, 그 바깥쪽 주변에는 또한 두 가닥의 장식성 문늬가 있는 테두리를 둘렀다. 그 중 계찰괘검은 춘추 시대의 유명한 현신(賢臣)인 오

유금동구칠안(鎏金銅釦漆案) : 금(金)이나 동(銅)을 유금(鎏金)하고 칠을 씌운 탁자.

유금동구칠반(鎏金銅釦漆盤) : 금(金)이나 동(銅)을 유금(鎏金)하고 칠을 씌운 접시.

백리해회고처(百里奚會故妻) : 우(虞)나라의 백리해가 아내인 두(杜) 씨의 배려로, 가정을 버리고 세상을 전전하다가, 늙은 뒤 진(晉)나라의 정승이 되어 조강지처를 만난다는 것을 내용으로 하는 고사이다.

백유비친(伯榆悲親) : 효성이 지극했던 한(韓)나라의 백유(伯俞)가 어머니의 노쇠함을 슬퍼했다는 내용이다. 백유가 어느 날 잘못을 하여 어머니로부터 종아리를 맞다가 대성통곡을 했는데, 어머니가 그 이유를 물었다. 그러자 그는, 전에 매를 맞을 때는 언제나 그 매가 아팠는데, 지금은 어머니의 힘이 모자라 아프지 않기에 슬퍼서 울었다고 대답하였다.

계찰괘검칠반(季札掛劍漆盤)

三國 (吳)

직경 24.8cm

1984년 안휘 마안산시(馬鞍山市)의 주연
(朱然) 묘에서 출토.

나라 왕 수몽(壽夢)의 젊은 아들인 계찰이 사신으로 나가 서(徐)나라
를 통과할 때, 서나라의 군주는 계찰의 검이 마음에 들었으나 감히
직접 말을 하지 못했다. 계찰은 비록 알고 있었지만, 상국(上國)에 사
신으로 나가면서 몸에 지니고 다녀야 했기 때문에 바칠 수가 없었
다. 돌아올 때에는 서나라 군주가 이미 죽은 뒤였는데, 계찰은 서나
라 군주를 잊지 않고 자신의 보검을 서나라 군주의 무덤 앞 나무에
걸어두고 갔다. 이 한 토막의 감동적인 고사는 한대에 이미 어떤 사
람이 그림으로 그린 적이 있다. 주연의 묘에서 출토된 칠반(漆盤)에는
계찰이 보검을 무덤 앞의 나무에 걸어두고 떠나가는 순간에 중점을
두어 표현하였으며, 아울러 황량한 언덕과 야생 토끼를 선염(渲染)하
여 슬프고 처량한 분위기를 자아낸다. 주목할 가치가 있는 것은 반
(盤) 위의 무늬가 있는 테두리는 이미 장식성 도안을 채용하는 것에

한정되지 않았다는 점인데, 매우 사실적인 기법으로 물고기가 헤엄치는 문양을 그린 하나의 테두리를 둘렀으며, 아울러 잡다하게 어린 아이가 물고기와 장난치거나 백로가 물고기를 물고 있는 등의 모습들로 세부를 묘사하였다. 물고기는 금색과 농도가 다른 회색을 이용하여 그려, 사실적인 느낌이 매우 강하다. 이러한 종류의 새로운 심미 취향 속에는 회화 기교의 커다란 진보가 포함되어 있다.

| 제4절 |

궁전·묘실의 벽화

상(商)·주(周) 시기는 모두 약간의 벽화 흔적들이 보존되어 내려오고 있는데, 일부 비교적 늦은 시기의 문헌들에는, 서주 초기에 궁전에 흥망(興亡)의 교훈을 담은 벽화를 그린 것에 대해 구체적으로 언급되어 있다. "문왕과 주공이 득실을 살피고, 옳고 그름을 꼼꼼히 따져서, 요임금과 순임금이 창성했고, 걸왕과 주왕이 망했던 까닭을, 모두 명당에 기록하였다.[文王·周公觀得失, 偏覽是非, 堯舜所以昌, 桀紂所以亡者, 皆著于明堂.]"[『회남자(淮南子)』·「주술훈(主術訓)」] 여기에서 '著'는 곧 그림이라는 의미이다. 『공자가어(孔子家語)』·「관주(觀周)」에는, 공자가 확실히 이전에 주나라의 명당(明堂) 안에서 벽 위에 성군인 요(堯)·순(舜)과 폭군인 걸(桀)·주(紂)의 화상 및 주공(周公)이 성왕(成王)을 안고, 부의(斧扆)를 등지고 제후들의 조회를 받는 그림을 보았다고 기록되어 있다. 이러한 기록은 한대에도 여전히 유행했던 벽화와 화상석의 제재 속에서도 검증할 수 있다.

동주 시기의 『초사(楚辭)』·「천문(天問)」과 『산해경』은 당시 유행했던 벽화의 내용에 대해 상세한 기록들을 남겨놓았다. 「천문」은 초나라의 위대한 시인인 굴원(屈原)이 추방당할 때, 초나라 선왕(先王)들의 종묘와 공경(公卿)들의 사당 벽화 속에 그려진 산천(山川) 신령(神靈) 및 옛 현성(賢聖)들과 괴물들의 행위를 마주보며 제기한 일련의 질문들로, 벽 위에 써놓고서, 마음속의 울분을 토해낸 것이다. 그 속에서는 창세 신화·전설 속의 고대 제왕과 하·상·주 삼대의 수많은

명당(明堂) : 고대에 제왕(帝王)이 정교(政敎)를 명확히 밝히는 곳으로, 모든 조회(朝會)·제사·경상(慶賞)·선사(選士-인재 선발)·양로(養老)·교학(敎學) 등의 의식들이 모두 이곳에서 거행되었다.

주공(周公) : 주나라 무왕(武王)의 동생으로, 무왕이 일찍 죽고 그의 아들인 성왕(成王)이 보위를 물려받았으나, 아직 강보에 싸인 갓난아기였으므로, 주공이 7년 동안 섭정하며 선정을 베푼 뒤, 성왕이 장성하자 섭정에서 물러났으며, 주나라의 태평성대를 이루는 데 크게 기여하였다.

부의(斧扆) : 빨간색 비단에 자루가 없는 도끼 모양을 수놓은 병풍으로, 천자(天子)가 제후(諸侯)를 대할 때 뒤에 쳐놓았다.

역사적 사건들을 언급하고 있는데, 현실 세계에서의 정권과 왕위 쟁탈을 위한 투쟁뿐 아니라, 각종 신기한 신화 전설도 있으며, 일부는 고금(古今)을 관통하고 진실과 환상이 교차하는 아름답고 기이한 그림들이다.

『산해경』은 고대의 산해도(山海圖)의 내용을 기술해놓은 것이다. 산경(山經)과 해경(海經)의 두 큰 부분으로 나뉘는데, 산경은 오장산도(五藏山圖)를 기술하고 있고, 해경의 내용은 광활하여, 각자 스스로 장(章)을 이루는 수많은 일련의 그림들을 모아 파노라마를 구성한 것이다. 작품에서 묘사한 것은 고대인들이 이미 알고 있던, 그리고 상상 속에 있던 객관적 세계이다. 산과 하천을 경도와 위도로 삼아, 천지 사방의 각 국가와 지역들 간에 생존하고 있는 신인(神人)·기이한 짐승·신기한 나무·괴조(怪鳥)와 각종 산물들을 표현하였다. 그 속에는 매우 많은 신화 고사들이 뒤섞여 있으며, 또한 많은 사람들이 숭배하는 전설 속의 영웅들도 있다. 예를 들면 태양을 가지려고 달리다가 목이 말라 죽은 과부(誇父), 상제(上帝)의 식양(息壤)을 훔쳐 홍수를 막으려다가 결국 죽임을 당한 곤(鯀), 천제(天帝)와의 싸움에서 패하여 죽임을 당하고는, 젖꼭지가 눈이 되고 배꼽이 입이 되어 손에 방패와 도끼를 들고 춤을 추는 형천(刑天), 물에 빠져 죽은 후 정위조(精衛鳥)가 되어, 나무와 돌을 물어다 동해를 메우는 염제(炎帝)의 딸 여와(女娃) 등은, 지금까지도 여전히 민족의 굳세고 굴하지 않는 정신이 형상화된 것으로 비춰지며, 찬미되어 전해지고 있다.

서술의 체계로부터, 화면이 횡(橫)으로 전개된다는 것을 추측하여 알 수 있는데, 매우 많은 독립된 것들이 조(組)를 이루고 있으면서도 또한 서로 연계가 있는 화면 구조로 이루어져 있다. 『산해경』에 기술된 구체적 내용으로부터 또한 원래의 그림에는 방제(榜題)가 있었다는 것을 알 수 있다. 이와 같이 그림과 글이 조응하는 형식은 한대의

식양(息壤) : 전설 속에서 천제(天帝)가 가진 흙으로, 스스로 자라나 영원히 줄어들지 않는다고 한다.

회화에서는 일반적으로 채용되었다. 산해도(山海圖)가 유행한 기간은 매우 길어, 4~5세기에 살았던 곽박(郭璞)·도잠(陶潛) 등의 사람들은 또한 일찍이 직접 목격하였으며, 더불어 관련된 저작과 시문들을 남겼다.

진(秦)·한(漢)의 궁전 벽화

이미 알려진 최초의 궁전 벽화 실물 유물은 진(秦)나라의 도읍이 었던 함양(咸陽) 1호와 3호 궁전 유적에서 출토된 벽화 잔편들로, 전국 시대 말기부터 진대까지의 유물들이다. 진나라 말기의 대형 화재를 거치면서 퇴적된 수많은 잔편들은 이미 원래의 모습으로 복원할 길이 없지만, 색채는 여전히 매우 선명하고 아름답다. 그 중 비교적 큰 잔편들에서는 아직도 거마(車馬)·인물·누각·신선과 요괴·벼이삭 등의 도형들을 볼 수 있는데, 사용된 색은 검정색을 위주로 하였으며, 또한 붉은색[朱色]·자홍(紫紅)·흰색·석황(石黃)·석청(石淸)·석록(石綠) 등이 있다. 3호 궁전 유적지에서 일곱 개의 거마(車馬) 형상들이 발견되었는데, 보존 상태가 비교적 좋은 동벽(東壁)의 한 조(組)에는 세 대의 사마(駟馬) 차량이 그려져 있으며, 남쪽에서 북쪽을 향해 달리고 있고, 상하를 겹쳐지게 하는 방법으로 마차 사이의 종심(縱深 −세로 방향의 폭, 즉 깊이) 관계를 표현하였다. 말은 조홍색(棗紅色−대추색)인데, 재갈을 물고 있고, 멍에를 쓰고 있으며, 흰 끌채에 검은 덮개가 있는 수레를 끌고 있다. 벽화 속에 보이는 거마의 수량은 차이가 있으며, 말의 털색도 각기 다른데, 거마 사이에는 나무를 그려 넣어 서로 간격을 두었다. 그리고 어떤 잔편에서는 또한 희미하게 층집이 보이고, 장의(長衣)를 입은 인물들의 행렬도 보인다.

양한(兩漢) 시기에 정치적 선전과 교화를 목적으로 궁전 벽화 창

사마(駟馬) : 한 채의 수레를 네 필의 말이 끄는 마차.

작 활동을 했다는 문헌 기록들이 매우 많이 보이는데, 실물은 이미 전혀 존재하지 않는다. 서한 초기에 문제(文帝)는 일찍이 명을 내려 미앙궁(未央宮)의 승명전(承明殿)에 굴일초(屈軼草)·진선정(進善旌)·비방목(誹謗木)·감간고(敢諫鼓) 등을 그리게 하여, 공무의 집행을 고무하고 격려하였다. 무제(武帝) 때는 감천궁(甘泉宮)에 천지(天地)·태일(太一)의 제신(諸神)을 그렸다. 서한 시기의 가장 중대한 벽화 창작 활동은, 선제(宣帝) 감로(甘露) 3년(기원전 51년)에 미앙궁 기린각(麒麟閣)에 그린 곽광(霍光)·장안세(張安世)·조충국(趙充國)·소무(蘇武) 등 11명의 공신상이다. 그것은 당시 영향이 매우 커서, 공신과 귀척(貴戚)들은 "만약 벽화의 공신상에 포함되지 않으면, 자손들이 이를 수치스럽게 여겼다.[或不在于畫上者, 子孫恥之.]"[왕충(王充), 『논형(論衡)』·「수송편(須頌篇)」] 성제(成帝) 때에 이르러 "서강(西羌-지금의 이란)이 항상 변경을 위급하게 하니, 황제께서 장수(將帥)를 생각하며, 죽은 조충국 장군을 추모하였는데[西羌常有警, 上思將帥之臣, 追美充國]"[『한서(漢書)』·「조충국전(趙充國傳)」], 황문랑(黃門郎-관직명) 양웅(揚雄)에게 명하여 조충국의 화상(畵像) 옆에 도찬(圖贊)을 써넣도록 하였다.

동한 초기, 명제(明帝) 영평(永平) 3년(기원 60년)에 중흥공신(中興功臣 -나라의 발전에 공을 세운 공신)들을 표창하기 위하여, 낙양(洛陽)의 남궁(南宮) 운대(雲臺)에 등우(鄧禹)·제준(祭遵) 등 무장 28명을 그렸는데, 역사에서는 이를 '운대이십팔장(雲臺二十八將)'이라 부른다. 또한 여기에 왕상(王常)·이충(李忠)·두융(竇融)·탁무(卓茂)를 더하여 모두 32명이 되었다.

공자와 그의 제자상들도 또한 벽화의 내용으로 유행하였다. 동한의 영제(靈帝) 광화(光和) 원년(기원 178년)에 홍도문학(鴻都門學)을 설치하여 공자와 72명의 제자상을 그렸다. 동한 말년에는 대유학자 채옹(蔡邕 : 132~192년)이 살해당한 후에 벼슬아치와 선비들이 통곡하며 눈

굴일초(屈軼草)·진선정(進善旌)·비방목(誹謗木)·감간고(敢諫鼓) : 요임금 시기에 실시했다는 제도들로, 굴일초는 신화 전설 속에 나오는 일종의 풀로, 지녕초(指佞草)라고도 불린다. 요임금 때 궁정 정원에 자라고 있었는데, 영인(佞人-아첨꾼)이 궁궐에 들어오면, 이 풀이 굽어져, 이를 알려주었기 때문에 붙여진 이름이다. 비방목은 잘못된 정사를 지적하여 기록하도록 다리 가에 세워놓았던 나무판자를 가리키며, 정기(旌旗)를 대로변에 세워놓고 선한 말을 하고자 하는 사람으로 하여금 그 밑에서 말하게 한 것이 진선정이며, 궁궐의 대문 앞에 북을 설치해놓고 임금에게 직접 간할 일이 있는 사람으로 하여금 북을 치게 했던 것이 감간고이다.

태일(太一) : 태을(太乙)이라고도 하며, 천지 만물을 탄생시킨 근원을 말한다.

도찬(圖贊) : 그림에 시문(詩文)을 써넣는 일.

물을 흘렸으며, 연주(兗州)와 진유(陳留) 등지에 그를 위하여 초상화와 제찬(題贊)을 지어 기념하였다. 일부 걸출한 여성들도 또한 벽화에 그려졌다. 예를 들면 흉노의 휴도왕(休屠王) 부인은 아들인 김일제[金日磾 : 한나라 무제 때 시중부마도위(侍中駙馬都尉)와 광록대부(光祿大夫)였음]를 교육한 공로로, 죽은 후에 한나라 무제는 감천궁에 그녀의 초상을 그리도록 하고는, 거기에 "休屠王閼氏(휴도왕 알씨)"라고 쓰게 하였는데, 결코 그는 적(敵)의 귀족이었다는 이유로 차별하지 않았다.

한나라 경제(景帝)의 아들 노공왕(魯恭王) 유여(劉餘)는 "궁실 원유에서 개와 말을 기르기를 좋아하였으며[好治宮室苑囿狗馬]", 영광전(靈光殿)을 건축하여 벽화를 매우 웅장하고 화려하게 꾸몄다. 동한 시기에 왕연수(王延壽)가 일찍이 지은 『영광전부(靈光殿賦)』에는 그 벽화에 대해 이렇게 기술하고 있다. "圖畫天地, 品類群生, 雜物奇怪, 山神海靈, 寫載其狀, 托之丹靑.[천지의 만물을 그렸는데, 갖가지 종류의 물건들과 온갖 생물들, 잡다한 물건들과 기이하고 괴상한 것, 산신(山神)과 해령(海靈-바다의 신령)들을 본뜨서 그 모습을 기록하고, 이를 그림에 의탁하였다.]" "上紀開闢邃古之初, 五龍比翼, 人皇九頭, 伏羲鱗身, 女娲蛇軀. ……煥炳可觀, 黃帝唐虞, 軒冕以庸, 衣裳有殊. 下及三後, 嬖妃亂主, 忠臣孝子, 烈士貞女, 賢愚成敗, 靡不載叙. 惡以誠世, 善以示後.[위로는 천지가 처음으로 생긴 태초(太初)부터 기록하였는데, 오룡은 날개를 나란히 하여 날고, 인황씨(人皇氏)는 머리가 아홉 개이며, 복희씨는 물고기의 몸을 하고 있고, 여와는 뱀의 몸을 하고 있었다. ……찬란하고 볼 만하니, 황제(黃帝)와 당우(唐虞-요·순을 일컫는 다른 말)는, 공적에 의하여 헌면(軒冕-수레와 옷)을 결정하였고, 의복에는 구별이 있었다. 아래로는 삼후(三後)에까지 기록하였는데, 요사한 왕비와 정치를 어지럽게 한 군주, 충신과 효자, 열사와 정녀, 현명한 자와 어리석은 자 및 성공한 자와 실패한 자에 이르기까지 기술하지 않은 것이 없었다. 악(惡)으로써 세상 사람들에게 경계심을 일깨워주

고, 선(善)으로써 후세 사람들에게 알렸다.]" 문헌 기록과 벽화·화상석의 실물 유물들이 이를 증명하는데, 이 한 편의 글은 양한 시기의 벽화에서 유행했던 제재와 통치를 수호하고 공고히 하기 위한 요구에서 비롯되었다는 제작 동기를 정확하게 개괄하고 있다.

양한(兩漢)의 묘실 벽화

오늘날 볼 수 있는 한대의 벽화에서 주요한 것은 묘실 벽화이다. 서한 초기에 국가를 안정시키고 원기를 되찾아 경제를 회복하는 과정과, 사상적으로 도교를 존숭하던 것에서 유학(儒學)만을 존숭하게 되는 변화를 거치면서, 대규모로 묘실을 건립하는 풍조가 서한 중·말기에 이르러 유행하기 시작하였으며, 동한 시기에 이르러 크게 성행하였다. 묘실을 건립하는 풍조는 또한 횡포한 지주(地主) 경제의 발전 및 찰거효렴(察擧孝廉)이라는 벼슬아치 선발 절차와 직접적인 관련이 있었다. 묘실 벽화가 궁전 벽화 등과 제재 내용에서 뚜렷이 구별되는 점은, 사자(死者)의 생전의 공로를 찬미하고, 그의 생전의 거주환경을 재현하는 데 중점을 두어 표현함으로써, 지하에서도 또한 여전히 생전과 마찬가지로 영화를 편안히 누리도록 했다는 점이다. 그리고 무덤을 만든 사람, 즉 사자의 자손들은 곧 이것을 빌어 그 '효행(孝行)'을 과시할 수 있었으므로, 관직에 오르는 수단이 되었던 것이다.

서한 전기의 묘실 벽화는 하남 영성(永城)의 망탕산(芒碭山)에 있는 서한 양국(梁國)의 왕릉(王陵) 무덤군과 광주(廣州) 상강산(象崗山)의 남월왕(南越王) 조매(趙眛)의 묘에서 보이는데, 모두 산 중턱에 석실묘를 개착한 것들이다. 양국 왕릉 무덤 안에는 대부분 주사(朱砂)를 이용하여 천장과 네 벽을 칠하여, 길상(吉祥)과 벽사(辟邪)의 작용도 하도록 하였다. 어떤 묘실의 천장 부위에는 거대한 청룡·백호·주

찰거효렴(察擧孝廉) : 효행이 지극한 사람을 천거 받아 과거를 거치지 않고 관직에 등용하던 제도.

작 등 방위신(方位神)들과 영지(靈芝)·연꽃·구름 등을 그려놓았다. 남월왕 묘의 전실(前室) 천장 부위와 네 벽 및 남북 두 개의 석문들 위에는 모두 붉은색[朱色]과 검은색으로 유창한 권운문(卷雲紋)을 그려놓았다. 그림을 그린 다음에, 화공은 두 벌의 벼루를 묘실에 빠트려 두었는데, 연석(硏石)과 벼루면에는 아직도 벽화를 그린 검붉은 색의 흔적이 남아 있다.

서한 말기의 묘실 벽화는 낙양(洛陽)·서안(西安)·무위(武威) 등지에서도 모두 발견되었다. 낙양에 있는 복천추(卜千秋)의 묘는 20개의 공심전(空心磚—속이 빈 벽돌)을 쌓아 만든 주실(主室)의 용마루 꼭대기 위에 한 폭의 긴 두루마리 형식으로 된 화면이 펼쳐져 있다. 양쪽 끝에 복희(伏羲)와 해 모양·여와(女媧)와 달 모양을 각각 그렸는데, 그 사이에는 남녀 무덤 주인들이 부절(符節)을 들고 있는 선인(仙人)과 쌍룡·효양(梟羊)·주작·백호의 안내를 받아 승천하는 장면이 그려져 있으며, 사람과 신 사이에는 구름이 감싸고 있다. 남녀 무덤 주인들은 화면에서의 비례가 매우 작다. 여자 주인은 위쪽에 있는데, 두 손으로 삼족오를 받쳐 들고 있으며, 삼두조(三頭鳥)를 타고 있다. 남자 주인은 배[舟] 모양의 용(뱀)을 타고 있으며, 그 앞쪽에는 무릎을 꿇은 채 맞이하는 이들이 있다. 이러한 한 조(組)의 형상은 바로 장사(長沙)에서 출토된 전국 시대의 백화(帛畫)에 그려져 있는 형상과 서로 참조할 수 있는데, 종교 관념에서의 연속성을 표현하고 있다. 이 밖에 묘문(墓門) 위의 문액(門額)에는 인수조신(人首鳥身)의 신물(神物)이 그려져 있으며, 뒤쪽 벽과 산장(山墻)에는 방상씨(方相氏)와 청룡·백호를 그렸다. 벽화를 그리는 방법은, 먼저 공심전 위에 흰색 가루를 바른 다음, 선으로 윤곽을 그리고 색을 칠했다. 색채는 붉은색[朱色]·갈색·옅은 자색·석녹색 등이 있다. 선은 유창하고 자유분방하며, 가늘고 굵은 변화가 있다. 청룡과 백호 그림이 가장 생동감 넘친다.

효양(梟羊) : 전설 속에 나오는 동물로, 몸은 양과 비슷하고, 대가리는 올빼미와 같은데, 긴 날개가 달렸다고 한다.

문액(門額) : 문 위쪽 가로대[門楣]의 윗부분.

산장(山墻) : 건물의 양 측면의 벽.

방상씨(方相氏) : 귀신을 쫓는 '나자(儺者)'의 하나로, 금빛을 띤 네 개의 눈이 있고, 방울이 달린 곰의 가죽으로 만든 큰 탈을 썼으며, 붉은 옷과 검은 치마를 입었고, 창과 방패를 가졌다.

낙양 소구(燒溝)에 있는 서한 시기 묘의 벽화는, 부조와 투조(透彫)로 새겨 채색 문양을 그린 화전(花磚-무늬가 있는 벽돌)과 함께 조합되어 있어, 제재 내용이 더욱 풍부하다. 무덤 전실의 용마루 꼭대기 위에는 해·달·별을 그려, 이것이 하나의 야외 정원임을 상징하고 있으며, 서쪽 면은 벽을 사이에 두고 대들보와 후실 뒷벽 위에 길게 '이도살삼사(二桃殺三士)'[이도살삼사 고사는 『안자춘추(晏子春秋)』·「내편(內篇)」·'간하(諫下) 第二'에 나오는데, 춘추 시기를 기록한 것으로, 그 내용은 이렇다. 제나라 재상 안자가 제나라의 경공(景公)을 위하여 공손접(公孫接)·전개강(田開疆)·고야자(古冶子) 등 세 용사들을 제거하려는 계획을 세운다. 안자는 경공에게 청하기를, 복숭아 두 개를 세 사람에게 주어, 공을 논하여 복숭아를 먹게 하도록 한다. 그 결과 세 사람 모두 복숭아를 포기하고 자살하고 말았다. 한대에 유행한 회화의 제재가 되었다.]와 내용이 확실하지 않은 여덟 명의 연회 장면을 따로 구분하여 그렸는데, 중간에 앉아 있는 것은 하나의 수수인신(獸首人身) 형상이다. 추측하건대, 나의도(儺儀圖)이거나 혹은 역사고실(歷史故實)인 '홍문연(鴻門宴)'일 것이다. 화법이 고졸하고, 형체는 과장되어 있지만, 일부 인물들의 형상은 또한 매우 생동감이 있다. 선묘(線描)의 기초 위에 홍색·자색·갈색·남색·녹색 등의 색채를 가미했다. 대들보보다 위쪽의 사다리꼴 공심전의 양면은 용을 타고 날아오르는 모습을 투조(透彫)로 새겼으며, 방상씨와 청룡·백호·주작·곰·사슴·말 등 조수들의 그림은 모두 채색으로 그렸다. 전실의 문액 위쪽의 공심전에는 고부조(高浮彫)로 양의 대가리와 호랑이가 여발(女魃)을 먹는 형상이 새겨져 있다. 이러한 종류의 조각과 회화가 결합된 형식은, 동한 이후에 벽화와 화상석 혹은 고부조의 원형 기둥이 서로 결합한 다양한 양식으로 변화 발전한다.

낙양 팔리요(八里窯)에서, 1925년에 일찍이 한 기의 공심전 벽화묘가 발견되었는데, 벽화는 모두 다섯 개이며, 그 구조는 소구(燒溝)에

나의도(儺儀圖) : 역귀(疫鬼)를 쫓는 그림.

홍문연(鴻門宴) : 진(秦)나라 말기, 항우가 홍문에서 유방을 위해 연회를 베풀어, 항장이라는 장수로 하여금 칼춤을 추게 한 뒤 유방을 죽이려 했으나, 이를 눈치챈 유방이 화를 면한 고사에서 유래한 말이다.

여발(女魃) : 가뭄을 들게 한다는 전설 속의 여신이다.

상림원투수도(上林苑鬪獸圖)

西漢

벽돌 바탕에 채색 그림

높이 73.8cm

하남 낙양의 팔리요(八里窯)에서 출토.

미국 보스턴미술관 소장

있는 한나라 무덤의 전실과 후실 칸막이벽 대들보와 사다리꼴 공심
전의 구조와 같다. 모두 양면에 채색 그림이 그려져 있으며, 중간의
네모난 벽돌 위에노 또한 고부조로 양의 대가리를 새겼는데, 양 옆
의 삼각형 벽돌 위에 그려진 인물은 비교적 높고 크다. 대들보 위에
는 길게 열을 지은 귀족 인물들이 그려져 있는데, 어떤 사람은 부절
을 들고 있고, 어떤 사람은 병기를 들고 있다. 작자는 동일한 하나의
화면상에서 아직 통일된 비례 관계를 파악하지 못하여, 비교적 마음

내키는 대로 그렸다. 선의 묘사는 매우 숙련되어 있는데, 일종의 탄성이 강하고 단단하면서 뾰족한 붓으로 그린 것으로, 필치가 날카롭고 가늘며, 그려낸 인물은 생동감이 넘치는 표정이다. 작품은 현재 미국 보스턴미술관에 소장되어 있다.

신망(新莽)부터 동한 시기까지 묘실 벽화는 제재면에서 매우 큰 변화가 있었는데, 사후에 승천하는 내용은 무덤 주인의 생전의 관직 경력·생전의 거주 환경·장원(莊園) 등으로 바뀌었다. 예를 들면 낙양 언사(偃師)에 있는 신망 시기의 벽화묘에는 해·달·사신(四神)·방상씨 등의 전통 제재들 이외에도, 이실(耳室)의 문밖에는 계극(棨戟-부절)을 쥐고 있는 문리(門吏)를 그려놓았으며, 중실(中室)에는 주방·육박(六博-주사위놀이)·연회·남녀가 함께 춤을 추는 모습 등을 그렸다. 화면상에는 또한 남녀 손님들이 술을 이기지 못하고 게슴츠레하게 취한 눈을 하고 있는데, 그 표정과 자세의 표현이 매우 생생하다. 산서 평륙(平陸) 조원(棗園)에 있는 같은 시기의 묘실 벽화는 간략한 필묵으로 무덤 주인이 생전에 점유하고 있던 산림·집·오벽(塢壁)을 그려놓았는데, 역시 농경(農耕)의 풍경을 표현한 것이다.

동한 초기의 벽화묘는 낙양의 망산(邙山)과 금곡원(金谷園)·산동 양산(梁山)·요녕 금현(金縣) 영성자(營城子) 등지에서 발견되었다. 영성자의 무덤은 1931년에 발견되었는데, 그 묘문의 좌우에 그려진, 화풍이 거칠고 호방한 위사(衛士) 그림은 특별히 사람들이 칭찬하는 작품이다. 이것은 일종의 사의인물화(寫意人物畵)의 풍격을 띠고 있는데, 신체 비례의 정확성에 그다지 중점을 두지 않고, 표정과 태도의 표현에 치중하여 매우 자유자재로 그렸다. 인물화 발전의 초기에 해당하는 이 작품은, 오히려 훗날 숙련된 것에서 꾸밈 없고 자연스러운 것으로 되돌아가는 예술적 추구와 상통하는 점이 매우 많다.

동한 중·후기에 벽화묘의 수량이 크게 증가하는데, 주요 분포 지

신망(新莽) : 왕망이 한나라를 찬탈하여 세운 왕조로, 기원 9년부터 24년까지 15년간 존속했다.

이실(耳室) : 무덤의 전실과 후실 벽의 중앙에 아치형으로 움푹 들어간 공간을 만들었는데, 이를 가리키며, 주로 각종 물품을 보관하는 공간으로 사용되었다.

오벽(塢壁) : 제방, 혹은 작은 성채.

역은 당시 경제와 문명이 발달했던 하남·하북·강소·산동·안휘 등지와 만리장성 인접 지역, 그리고 요녕 등 변방의 중요 지역들이다. 이 시기에 화상석묘가 유행하였는데, 적지 않은 묘들은 벽화와 화상석을 혼용하였다. 무덤 주인의 벼슬 경력과 신분·관직을 나타내는 거기출행도(車騎出行圖)와 눈부신 그 권세·부유한 저택·오벽·악무(樂舞)와 백희(百戲) 단원들·속리(屬吏-부하 직원)·농경 등이 중점적으로 표현되었으며, 그와 서로 보완적 관계에 있는 것으로 또한 각종 상서로운 그림들이 있다. 그림에는 대부분 방제(榜題)가 있어, 사람들이 그림 속의 내용을 이해하기 편하도록 하였다. 회화의 표현 기교도 매우 크게 향상되었다. 이러한 벽화묘들 중 회화 수준이 가장 높은 것은 망도(望都) 1호 묘이다.

1950년대 초, 하북 망도현(望都縣) 소약촌(所藥村) 동쪽에서 두 기의 서로 인접해 있는 대형 전실(磚室) 벽화묘들이 발견되었다. 일찍이 도굴되어 부장품은 대부분 사라졌지만, 1호 묘의 벽화는 그나마 비교적 완전하게 보존되어오고 있다. 2호 묘의 벽화 내용은 1호 묘와 비슷한데, 아쉽게도 대부분 훼손되었다. 그러나 한편 동한 말년 영제(靈帝) 광화(光和) 5년(182년)의 토지 매매계약서가 남아 있어, 두 묘의 시대를 판단하는 근거를 제공하였다.

망도 1호 묘는 세 개의 묘실과 네 개의 이실(耳室)이 있고, 전체 길이는 20.35m인데, 벽화는 전실(前室)의 네 벽과 중실로 통하는 용도(甬道)에 그려져 있다. 벽화의 내용은 비교적 단일한데, 주요한 것은 무덤 주인에게 딸린 직책이 다른 속관(屬官)들로, 총 28명이며, 모두 신분을 기록한 방제가 있다. 전실이 상징하는 것은 무덤 주인이 업무를 보던 관청으로, 문 입구를 경비하고 있는 경비병과 수문장이 있다. 실내에는 형옥(刑獄)을 주관하는 인노연(仁怒椽)이 있으며, 치안을 유지하는 적조(賊曹)·문하유교(門下游繳)가 있고, 인사를 주관하

용도(甬道) : 건물이나 묘의 주요 건축물로 통하는 통로로, 대부분 바닥에 벽돌이 깔려 있다. 여기에서는 묘실로 통하는 복도를 가리킨다.

적조(賊曹)·문하유교(門下游繳) : 적조는 도성의 치안을 담당하던 관리이며, 문하유교는 진·한대에 도둑을 잡으러 다니던 하급 관리이다.

는 문하공조(門下功曹)가 있으며, 출행할 때 호위를 담당하여 길을 여는 벽거오백(辟車伍佰) 등등이 있다. 작자는 인물의 복식(服飾)과 동태(動態)를 구체적으로 묘사하는 데 매우 주의를 기울였는데, 문리(文吏)의 학식이 있어 보이면서 의젓함과 무인(武人)의 우락부락함은 뚜렷이 구분된다. 높고 낮은 여러 관서의 아전과 속관들[掾吏]을 주관하고 서기와 비서 업무를 담당하던 주부(主簿)와 주기사(主記史)는 출입문 가까이에 두었는데, 그들은 작은 평상 위에 앉아 있으며, 손에

홀판(笏板) : 고대 관료들이 어떤 일을 기록할 때 쓰던 도구로, 나무나 대나무로 길쭉하게 만든 판자 모양이며, 일종의 메모장이다.

는 홀판(笏板)을 쥐고 있고, 몸 앞쪽에는 둥근 먹[丸墨]·벼루통과 물그릇[水盂]이 놓여 있어, 언제든지 기록할 수 있는 준비를 하고 있다. 문밖의 양 옆에는 무릎을 꿇고 뭔가를 아뢰는 사람과 그들을 시중드는 소사(小史-하급관리)와 시합(侍閤-몸종)이 있다. 두 명의 아뢰는 사람[奏事者]들의 공손하고 엄숙한 태도는 그들의 서로 다른 동작을 통해서도 또한 모두 매우 잘 표현되어 있다. 인물상들의 아래층에는 지초(芝草-靈芝)·난새·동산에서 뛰어다니는 흰 토끼·노루·양고기와 술 등 아홉 폭의 길상도를 그렸다. 용도(甬道)의 천장에는 구름과 선학(仙鶴)·신기한 짐승 등이 그려져 있나. 방도의 벽화는 매우 뚜렷하고 확실한 선으로 윤곽을 그린 다음, 다시 색을 고르게 칠하였다[平塗]. 의복의 주름 구조는 큰 붓을 이용하여 선염(渲染-바림)하여, 명암과 층차를 구분해냈다. 그 용필의 능숙함·조형의 확실함·표정과 태도의 포착은 같은 시대의 벽화 작품들에서는 거의 보기 힘든 것이다.

양한(兩漢)의 묘실 벽화 가운데 내용이 가장 풍부한 것은 내몽고 자치구 화림격이현(和林格爾縣) 신점자촌(新店子村)의 서쪽에 있는 동한 말기의 벽화묘이다. 그 연대는 대략 154~200년까지의 반세기 이내이다. 무덤의 규모가 매우 크며, 일찍이 도굴되었으나, 벽화의 보존은 비교적 양호하여, 묘실과 용도의 벽화는 곧장 무덤의 천장까지 가득 채워져 있다. 모두 46조(組) 57폭이 있으며, 총 면적은 100m^2 이상에 달한다. 그림에는 방제(榜題)가 거의 250개나 있어, 벽화의 내용을 이해하는 데 편리한 조건을 제공하고 있다.

이러한 벽화의 내용은 묘실 구조와 통일적으로 설계되었다. 묘문은 막부(幕府-천막으로 된 임시 막사)의 문처럼 설계되었으며, 전실로 들어가면, 정면에는 곧 네 벽을 에워싸고 있는 커다란 폭의 거기출행도(車騎出行圖)가 있는데, 무덤 주인이 효렴(孝廉)으로 천거되어 낭관(郎官)에 봉해지고, 서하장사(西河長史)·행상군속국도위(行上郡屬國都尉)·번

낭관(郎官) : 벼슬 이름으로, 시랑(侍郎)·낭중(郎中) 벼슬을 일컫는 말로 육부(六部)의 부장관, 즉 오늘날의 차관에 해당한다.

양령(繁陽令)에 임명되어 떠나며, 쭉 이어서 벼슬의 최고 지위가 사지절호오환교위(使持節護烏桓校尉)에까지 이르게 되는 경력을 그렸다. 거기출행으로 관직 경력을 표현한 것은, 출행하는 의장거마(儀仗車馬)·시종(侍從)의 규모와 숫자로 인해, 모두 분명하고 직접적으로 주인의 관등과 정치적 지위를 나타낼 수 있었기 때문이며, 또한 시각적 효과면에서 눈부신 위풍과 기세를 충분히 표현할 수 있었기 때문이다.

예를 들어 화면에서 마지막 하나의 최고 절정인 사지절호오환교위의 거마출행도를 보면, 화면에 출현한 것은 주거(主車)를 포함하여 수레가 10량, 말이 129필, 속관(屬官)·시종 등 128명이 포함되어 있으며, 줄지어 수레를 타고 가는데, 그 장면이 매우 웅대하다. 용도(甬道)를 지나 중실(中室)에 들어서면, 용도의 양쪽 벽과 중실의 동벽·남벽에다, 한 걸음 더 나아가 그것들을 클로즈업 형식으로 부각시켜, 벼슬을 하면서 치적을 쌓았던 관청과 중대한 정치적 활동 등을 충분히 드러나도록 그려냈다. 그 가운데에는 이석(離石)·토군(土軍)·번양(繁陽)·영성(寧城)·무성(武成) 등의 성시도(城市圖)와 위수교(渭水橋)·거

사군[使君=주(州) 장관인 자사(刺史)]이 번양(繁陽)의 천도관(遷度關)을 지나는 모습
東漢
내몽고 화림격이(和林格爾)의 한대 묘

용관(居庸關) 등이 포함되어 있다. 위에서 내려다보는 각도와 수평으로 보는 각도를 융통성 있게 혼용하여 영성도(寧城圖)를 그렸는데, 호오환교위 신분으로서의 무덤 주인이 오환거수(烏桓渠帥)를 접견하는 성대한 대장면(大場面)을 중점적으로 돋보이도록 표현하였으며, 무사(武士)들은 갑옷을 입고 창을 든 채 사방에 둘러서 있고, 중앙에서는 바로 악무와 백희를 연기하고 있다. 전실의 좌우 이실(耳室)에는 소·말·양의 방목과 농경·물고기를 기르는 장면 등의 각종 생산 활동들을 그려놓았다.

중실에는 무덤 주인이 한가롭게 지내는 모습과 악무와 백희의 큰 폭의 활동 장면 및 공자가 노자를 만나는 모습·공자의 제자들·열사(列士)와 열녀(列女)·효자고사(孝子故事)·이도살삼사(二桃殺三士-440쪽 참조)·아버지를 위하여 복수한 일곱 딸[七女爲父報仇] 등 80여 편의 장면들을 그려놓았다. 후실(後室)의 정면에는 무덤 주인 부부 및 몸종과 시녀·장원(莊園) 등이 그려져 있고, 천장에는 청룡·백호·주작·현무의 사신(四神)이 그려져 있다.

이렇게 규모가 거대하고 매우 폭넓은 내용을 포함한 화면으로 보아, 민간 화공이 그린 것이다. 그림이 매우 자유로워, 어떤 것은 마치 만화나 스케치 같다. 장면이 매우 큰 몇몇 작품들은, 흰 가루를 바른 벽면 위에, 색을 이용하여 각종 형상들을 점염(點染-윤곽을 그리지 않고 점경을 하거나 색칠을 하여 그리는 것)으로 온통 가득 그려 넣은 다음, 다시 검은 선으로 윤곽을 그리고 표정을 그려 넣었는데, 어떤 것은 완전한 몰골화법으로 윤곽선을 그리지 않았으며, 또 어떤 것은 백묘 기법으로 구성한 뒤 다시 색을 칠하지 않았다. 총괄적으로 말하면, 그림이 엄밀하지는 않지만 매우 생동감이 넘치며, 사의화(寫意畫)의 특징을 많이 띠고 있다. 그 중에 가장 사실적으로 그린 것은 목마도(牧馬圖)이다. 벽화에 사용한 안료는 주로 토홍(土紅)·주사(朱砂)·자석(赭石)·석

황(石黃)·석청(石靑) 등의 광물질 안료들이다.

화림격이(和林格爾)에 있는 무덤의 거기출행도와 충분히 어깨를
나란히 할 만한 것으로는 또한 하북 안평(安平) 녹가장(逯家莊)에 있
는 희평(熹平) 5년(176년)에 축조된 안평왕(安平王) 묘의 중실 네 벽의
거기출행 거작(巨作)이 있는데, 모두 4열로 나누어, 마차 80여 승(乘)
을 그려놓았다. 화풍은 화림격이의 벽화와는 달리, 자유분방하거나
마음 내키는 대로 그리지 않았으며, 엄밀하고 규범적이어서, 비교적
장식성(裝飾性)이 강하며, 행렬의 아래위에는 간격을 두었지만, 웅장
하고 호탕한 기세가 잘 드러나 있다.

풍부한 사회생활의 내용을 표현하였고, 규모가 특별히 웅대한 것

군거출행도(君車出行圖)
동한(東漢) 희평(熹平) 5년(176년)
1971년 하북 안평(安平)의 녹가장(逯家莊)
에서 출토.

으로는 또한 하남 밀현(密縣)의 타호정(打虎亭) 2호 묘가 있다. 2호 묘
와 나란히 매우 가까운 곳에는 또한 1호 묘가 있는데, 두 무덤 모두
에는 벽화와 화상석이 있다. 1호 묘는 화상석 위주이고, 2호 묘는 벽
화 위주이며, 벽화의 총 면적은 약 200m²에 이른다. 중실의 남·북벽
은 각각 길이가 7.26m·너비가 0.95m의 화폭으로, 무덤 주인의 거기
출행도와 연회백희도(宴會百戲圖)를 나누어 그려놓았다. 하나는 관직
이 찬란했음을 표현했고, 다른 하나는 가정에서의 호사스러운 향락
을 표현하였는데, 모두 동한 시기 묘실 벽화의 주요 제재 내용들이다.

안평(安平)의 한대(漢代) 묘
東漢

동한 말기의 벽화들에서는 연회 활동의 중심이 남성 무덤 주인이었는데, 한(漢)·위(魏) 때에 이르러서는 곧 남녀 무덤 주인이 마주앉아 연회를 여는 장면이 유행하였다. 이는 보는 이들로 하여금 어느 정도 관아(官衙)의 분위기를 감소시켜주고, 약간 가정의 온화함을 더 많이 느끼도록 해주는 것 같다.

화상석(畫像石)·화상전(畫像磚)

화상석과 화상전은 성격과 제재의 내용면에서 모두 벽화와 공통점이 있으며, 또한 한대 사람들은 장기간 보존하기에 더욱 유리하도록, 벽화를 새길 단단한 재질의 재료를 물색했다고 할 수 있다. 창작 과정을 보면, 먼저 그림을 그린 다음 조각하였고, 완성된 뒤에는 다시 채색 그림을 그리거나 검은색 선으로 윤곽을 그려 보완하였다. 단지 세월이 오래 지나 색깔이 벗겨졌기 때문에, 사람들에게 인상을 주는 것은 주로 조각이지 그림이 아니다.

화상석과 화상전은 주로 묘실 내의 건축에 사용되었다. 화상석은 묘실 내 석부재(石部材)나 석관 위에 부조나 선각을 가미한 것이며, 화상전은 진흙으로 잘 조각한 각종 모형 도구[模具]를 이용해 찍어낸 뒤 구워서 만들어, 벽실(壁室)의 벽면을 쌓았다. 캄캄한 묘실 안에서, 반입체(半立體)의 화면을 빌려 형상이 도드라져 보이도록 하였다. 화상석은 묘실에 사용한 것 외에도, 또한 지면 위의 사당(祠堂)과 석궐(石闕) 등의 건축물에도 사용하였다.

화상석의 표현 형식과 동주 시기 청동기에 새겨진 상감·선각(線刻) 형상은 연원(淵源)을 같이하며 계승되었는데, 주로 서한 말기부터 동한 시기까지 유행했다. 중국 학자들의 화상석에 대한 연구와 모록(摹錄-형상을 묘사하여 기록으로 남김)은 일찍이 남송 시기부터 시작되었

다. 초기의 연구 대상은 주로 사당과 석궐에 있는 화상(畫像)들로, 산동의 효당산석실(孝堂山石室)·무씨석사(武氏石祠)·무씨궐(武氏闕)·심부군궐(沈府君闕) 등이 포함되어 있는데, 모두 한대의 화상석 가운데 대표적인 작품들이다. 근세에 발견된 묘실 화상석의 수량은 대단히 많은데, 정식 발굴을 거친 한대의 화상석묘는 거의 100기에 이르며, 각지에서 수집하여 보존하고 있는 화상석도 수천 개나 있다. 그 분포 지역은 주로 산동·강소 북부·안휘 북부·하남 남양(南陽)·호북 북부와 섬서 북부·산서 서북부와 사천 지구에 집중되어 있으며, 기타 지구들에서도 소량이긴 하지만 발견되었다. 화상석과 화상전은 훗날 수시로 채용되었으며, 때와 지역에 따라 여러 가지로 적합한 표현 형식을 창조하였다. 그러나 미술사에서 논의되는 화상석(화상전)은 주로 양한(兩漢) 시기에 창조된 독특한 예술 양식이다.

초기의 석각 화상(畫像)은 주로 석곽(石槨)이나 묘문(墓門)에서 볼 수 있다. 새겨진 형상은 대부분 높은 건물[樓]·궁궐[闕] 등의 건축물들이며, 후에 점차 거마·역사·신화 고사 등이 나타나는데, 대부분 얕은 부조 또는 감저평면선각(減底平面線刻)으로 새겼으며, 기법은 거칠고 간략하며 치졸하다. 신망(新莽) 시기에 이르러, 묘실의 구조가 점점 복잡해지고, 화상도 묘실 내부까지 확장되는데, 무덤 주인의 관직 지위를 반영한 거기출행(車騎出行)과 생활 내용 및 역사 인물·신화 고사가 기본적인 제재였다. 동한 시기 이후에는 화상석의 내용이 다방면으로 확장되어, 같은 시기 묘실 벽화와 발맞추어 발전하는 특징을 나타낸다. 동한 중·말기에는 규모가 매우 크고 조각이 정교한 대형 화상석묘가 일부 출현하였다. 예를 들면 산동 안구(安丘) 동가장(董家莊)의 화상석묘는, 전체 묘실이 모두 미리 제작해둔 석재를 쌓아 지은 것으로, 대부분 돌[石料] 224덩어리를 이용하였는데, 그 중 103덩어리에 새긴 화상이 모두 합쳐 69폭이다. 화상의 총 면적은

감저평면선각(減底平面線刻): 감지평면양각(減地平面陽刻)·감지평산(減地平鏟)·평철각(平凸刻) 혹은 평면천부조(平面淺浮彫)라고도 한다. 먼저 반듯하고 평평한 돌의 표면에, 음각으로 도면을 잘 새긴 후, 그림의 윤곽선 이외의 부분을 파냄으로써, 그림 부분이 볼록하게 튀어나오게 하는 일종의 부조 기법이다.

400m^2 이상이다. 이들 화상석의 조각 기법은 그다지 일치하지 않는데, 아마도 각기 다른 지역의 장인들이 나누어 합작한 것들을 거두어들여 완성한 것 같다. 이러한 화상석의 또 하나의 특징은 구도 설계가 매우 엄밀하여, 대단히 많은 화면들에 모두 정교한 다층의 장식 테두리가 있고, 늘어뜨린 만장·삼각형·쌍릉(雙棱-두 개의 마름모가 겹쳐진 것) 등의 도안을 새겼으며, 화상 부분은 일반적으로 단지 면적의 3분의 1밖에 차지하지 않으며, 좁고 긴 화면을 이루고 있다. 화상의 내용 중에는 천체 현상·신선·신기한 금수(禽獸) 등이 매우 큰 비중을 차지하며, 그 다음으로는 거기출행·악무와 백희(百戱)·수렵도 등이고, 또한 역사 고사도 약간 있다. 신선(神仙)과 관련된 제재를 채워 넣는 것은, 사회적으로 장기간 유행하며 쇠퇴하지 않은 신선방사(神仙方士)의 술법과 직접적인 관계가 있는데, 장생불사하고 하늘과 땅 사이를 유유자적하는 신선은 사람들이 간절히 바라는 것이었다. 이러한 화상과 서로 배합되어, 묘실 중축선상의 세 개의 기둥에 고부조와 투조 기법으로 수많은 나체의 신기한 인물과 비룡(飛龍)과 짐승들을 조각하였다.

산동에 있는 또 하나의 호사스럽고 기이하며 아름다운 화상석묘는 기남(沂南) 북채촌(北寨村)에서 발견되었는데, 모두 8실(室)이며, 역시 미리 제작해둔 석재들을 이용하여 지었으며, 화상의 총 면적은 442m^2이다. 화상석의 내용은 무덤 주인의 공훈·사후에 얻은 영예·전답 및 집과 재산의 표현에 더욱 편중되어 있다. 조각 기법은 두 종류의 다른 풍격들을 표현하였는데, 한 종류는 묘문과 기둥 및 전실의 팔각기둥에 새긴 형상으로, 매우 깊이 파서 새겼기 때문에, 형상을 도려낸 것처럼 일반적으로 도드라져 보이게 함으로써 사람들에게 명확한 시각적 인상을 준다. 또 다른 한 종류는 실내의 각 벽에 있는 화상 형상의 섬세한 풍격인데, 단지 바닥을 얇게 한 층만 파냄으로

조정(藻井) : 중국 전통 건축에서 실내 천정을 독특하게 장식한 부분을 가리킨다. 대개 위를 향하여 '井'자형·사각형·다변형·오목한 원형 등으로 만들었으며, 주위에는 각종 문양이나 조각 및 그림들로 채워 넣었다.

써 석면(石面)의 완벽한 느낌을 유지하고 있다. 후실의 조정(藻井)에 결합된 조각 형상들에는 붉은색·녹색·황색을 칠하였고, 또한 섬세한 선으로 그린 조수문(鳥獸紋) 흔적들이 있다. 묘문의 문액(門額-문틀의 가로대 윗부분)에는 한 폭의 길쭉한 호한전쟁도(胡漢戰爭圖-오랑캐와 한족의 전쟁도)를 새겨놓았다. 그림의 한가운데에는 다리가 하나 있는데, 오른쪽 끝에는 한 편의 지휘자가 마차에 앉아 조용하게 전투를 지휘하는 모습을 표현하였고, 그 앞뒤로는 각각 추하모(槌荷矛)를 든 채 앞장서거나 따르는 사람들이 있다. 이 한 조(組)의 인물들이 화면에서 차지하는 공간이 매우 큰데, 아마도 이는 바로 전쟁에 공을 세운 무덤 주인을 표현한 것으로 보인다. 화면의 왼쪽 끝에는 한 자락의 산지(山地)가 그려져 있으며, 그 위에는 눈이 깊고 코가 높으며 방패와 환수도(環首刀)를 든 한 무리의 기병과 보병들이 있다. 이들 중 어떤 자는 바로 활에 화살을 장전하여 쏘고 있으며, 교량 위를 달려가는 것은 일렬의 한족 병사들이고, 격렬한 전투가 다리의 앞쪽 끝에서 벌어졌는데, 몇 명의 오랑캐[胡시] 병사들은 이미 머리가 베어져 땅바닥에 나뒹굴고 있으며, 무릎을 꿇고 투항하는 자도 보인다. 다리 아래에는 유람선을 그렸다. 작품은 예술적 표현에서 아직 한대 그림의 고졸하고 평면적인 특징을 벗어나지는 못했지만, 작자는 복잡한 전쟁 장면을 질서정연하게 표현해낼 줄 알았다. 또한 화면 구조상에서 결국 한족이 승리하고 오랑캐가 패했다는 것을 명확하게 표현해냈는데, 창작 의식에서는 이른 시기의 전쟁도에 비해 더욱 성숙되었음이 드러난다. 묘문 입구의 기둥에는 복희(伏羲)·여와(女媧)·동왕공(東王公) 등의 형상들을 나누어 새겼는데, 또한 모두 동일한 조각 기법을 취하고 있다.

전체 묘실에서 중점을 두어 만든 작품은 전실과 중실의 네 벽의 횡액(橫額-가로 현판)에 새긴, 많은 사람들이 활동하는 장폭(長幅)의

구도이다. 전실에 표현한 핵심 내용은 무덤 주인이 사후에 얻은 영예와 신령(神靈)의 세계이다. 네 벽의 횡액은, 세 벽을 전체로 연결하여 큰 폭을 구성한 제사도(祭祀圖)이다. 또한 한 폭의 신기한 금수(禽獸)와 신선·요괴 형상도 있다. 각 벽의 기둥 중간과 팔각기둥에는 사신(四神)과 각종 신선 및 요괴의 형상들을 나누어 새겼는데, 모두 종교적인 색채가 짙게 묻어나는 신비한 분위기를 구성하고 있다.

중실에는 무덤 주인의 생전의 혁혁한 명성에 대해 중점적으로 표현하였다. 횡액에는 역시 세 벽을 서로 연결하여 한 폭의 거기출행도(車騎出行圖)를 구성하였는데, 그 가운데에는 풍성한 연향(宴饗) 장면이 삽입되어 있으며, 또한 한 폭의 매우 뛰어난 악무백희도(樂舞百戲圖)도 있다. 중실 기둥의 모든 면(面)들은 두 개의 격자로 나누어 역사인물 고사와 마구간·무기고 등을 그렸다. 역사 인물들에는 방제(榜題)가 있는데, 고사의 선택·그림의 체제는 그다지 엄격하지 않으며, 어떤 것은 서로 다른 시대의 인물들을 함께 그린 것도 있지만, 인물의 표정과 동작의 표현은 매우 생동감이 넘친다.

후실은 일상생활을 하는 방으로, 그림 장면들이 비교적 적은데, 신선·요괴와 시종(侍從)·경비병이 그려져 있다.

기남(沂南)에 있는 화상은 전체 화면상의 공간과 크기의 비례를 그다지 중요시하지 않았으며, 인물의 형상도 규격화[程序化]되어 있지만 표현하려고 한 주제는 매우 명확하고 집중되어 있어, 그림 속 인물들의 관계·인물 활동의 내용·거마(車馬)의 용도 등 각종 세부적인 것들은 모두 매우 분명하다. 회화의 수준은 아직 유치한 단계에 머물러, 비교적 간단한 평렬(平列) 구도를 운용할 수 있는 수준이며, 풍부한 세부의 묘사를 통해 최대한의 표현력에 도달할 수 있었는데, 이것은 바로 한대 회화의 공통된 특징이다. 그림을 그린 사람은 비교적 자유자재로 상상력을 발휘할 수 있었기 때문에, 그림 속에 신(神)과 요

연향(宴饗) : 천자와 신하들이 함께 참석하는 연회.

악무백희(樂舞百戱) 화상석

東漢

1954년 산동 기남(沂南)의 한대 묘에서
출토.

괴·금수(禽獸)의 형상들을 특별히 생동감 있게 표현할 수 있었다. 예를 들면 전실(前室) 서벽(西壁)의 북쪽 끝 기둥에 있는 우인(羽人)·익호(翼虎)·용·봉황 등 한 조(組)의 형상들은 모두 공중으로 날아오르고 뛰어오르는 모습인데, 그것이 연속적인 파도형(波浪形) 구도를 이루고 있어 율동미가 매우 풍부하다. 그림을 새긴 다음의 선 처리가 부드러우면서도 강인하고 탄력성이 있어, 아무리 봐도 싫증이 나지 않는다.

기남의 화상석묘 중실의 팔각기둥에는 머리에 둥근 후광이 있는 두 명의 인물 형상들이 출현하는데, 이것은 초기의 불교를 제재로 삼은 유적이다.

양한(兩漢)의 화상석들은 중점을 두어 표현한 제재와 조각 기법의 차이로 인해, 서로 다른 지역적 풍격 특징을 형성하고 있다. 그러나 같은 종류의 제재와 조각 기법이 때로는 또한 매우 멀리 떨어진 지역들에서도 출현하는 경우가 있는데, 이것은 아마도 일정한 범식(範式-범례)과 밑그림이 있었으리라는 것을 말해준다.

같은 산동 지구인데도, 무씨석사(武氏石祠)와 효당산석사(孝堂山石祠)는 또한 안구(安丘)·기남의 화상석들과 서로 다른 풍격을 표현하였는데, 그 가운데에는 시간적·지역적 차이를 포함하고 있다.

가상현(嘉祥縣)의 무씨사(武氏祠)는 무량[武梁 : 원가(元嘉) 원년(151년)에 사망]의 사당인 전·후 석실이 세 개인 사당과 무씨궐[武氏闕 : 건화(建和) 원년(147년)에 건립]을 포함한다. 무씨사의 화상은 큰 면적의 석벽면(石壁面) 위에 가로 줄무늬로 구획을 나누어, 도상을 여러 층의 가로 방향으로 배열하였다. 인물의 형상은 대부분 단일 개체로 만들어 배열하여, 중첩되는 경우는 매우 적으며, 윤곽선 이외에는 전체를 모두 파내어, 음영 효과가 선명하고 뚜렷하다. 바탕 위에 세심하게 잘라내어 파낸 문양은 화면상에서는 회색의 중간 톤을 이룬다. 도상(圖像) 위에는 음각 선으로 세부를 새김으로써, 가까운 곳에서 감상하

수륙공전(水陸攻戰) 화상석
東漢
산동 가상(嘉祥)의 무씨사(武氏祠)
가상현 문물보관소 소장

누각·인물·거마(樓閣·人物·車馬) 화상석
東漢
산동 가상의 무씨사
높이 73cm, 너비 141cm
1980년 산동 가상의 송산촌(宋山村)에서 출토.
산동 석각예술박물관 소장

기 편하게 하였다. 무씨사의 화상은 구도가 엄밀하며, 인물의 형상이 특별히 다부지고 중후하다. 지상(地上)의 제사성(祭祀性) 건축물로 만들었기에, 무씨사의 화상과 묘실 화상은 제재의 내용면에서 기본적으로 일치하며, 또한 유가(儒家)의 충효절의(忠孝節義)의 내용에 더욱 편중되어, 역대 제왕·충신과 효자·공자의 제자들·열사(列士)와 열녀(列女)의 제재들이 매우 큰 비중을 차지한다. 그림 속의 인물들에는 대부분 방제가 있어, 그림의 내용을 이해하는 데 편리함을 제공하고 있다. 화상석 속에 가득한 인물·거마(車馬)·나무 등은 또한 같은 종류의 작품들과 마찬가지로 규격화·부호화되어 있지만, 일부 세부적인 표현들은 매우 생동감이 넘친다. 예를 들면 그림 속의 역대 제왕

들의 형상을 보면, 하우(夏禹-하나라 우임금)의 그림은 손에 노동 공
구를 들고 백성을 지휘하여 치수(治水)하는 영웅 형상이며, 하걸(夏
桀-하나라 걸왕)은 창[戈]을 메고 두 명의 여자 몸 위에 걸터앉은 폭군
의 모습이다. 또 하나의 예를 들면 열사(烈士)의 형상들 가운데 '형가
자진왕(荊軻刺秦王)'은 크지 않은 화폭에 사건 발생 과정의 주요 줄거
리와 주요 인물들이 질서정연하게 표현되어 있는데, 다음과 같은 내
용들을 포함하고 있다. 연(燕)나라 태자 단(丹)은 복수를 위하여 형가
(荊軻)로 하여금 진왕(秦王-진시황)에게 번어기(樊於期)의 머리와 독항
(督亢)의 지도를 거짓으로 헌상하도록 하였는데, 지도가 낡아 지도 속
에 숨겨둔 비수가 보이자, 진왕은 놀라 기둥을 감싸며 달아났고, 함
께 간 진무양(秦舞陽)도 놀라 땅에 엎드렸는데, 시의(侍醫)인 하무차

번어기(樊於期) : 진나라를 배반하고
연나라로 도망친 장수.

독항(督亢) : 연나라의 요충지.

진무양(秦舞陽) : 연나라의 장수인 진
개(秦開)의 손자로, 형가를 보좌하여
진시황을 살해하기 위해 동행했던 신
하.

동왕공·악무·주방·거마출행[東王公·樂
舞·庖廚·車馬出行] **화상석**

東漢

1978년 산동 가상의 송산촌에서 출토.
산동 석각예술박물관 소장

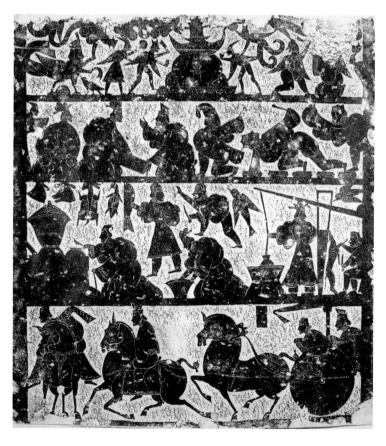

(夏無且)가 약봉지를 형가에게 던져 맞추었다. 그러자 형가는 화가 머리끝까지 치밀어 올라, 있는 힘을 다해 일격을 가했는데, 비수는 기둥을 관통하였다. 작자는 이러한 사건이 진행되어 고조되어가는 순간을 포착하여, 작품으로 하여금 사람들의 마음을 감동시키는 효과를 낳게 하였다.

무씨사의 화상석들 중 많은 인물들의 활동을 담은 일부 큰 구도도 그 처리가 매우 성공적인데, 예를 들면 후석실(後石室 : 武開明祠) 안에 동왕공과 서왕모가 만나는 그림이 있는데, 인물과 거마(車馬)가 하늘 가득 흘러가는 구름 속을 뚫고 지나가고 있어, 신화의 분위기가 매우 짙게 묻어난다. 또한 같은 실(室)의 해신출전도(海神出戰圖)는

우경(牛耕) 화상석
東漢
높이 80cm, 너비 106cm
강소 수녕(睢寧)에서 출토.
서주(徐州)박물관 소장

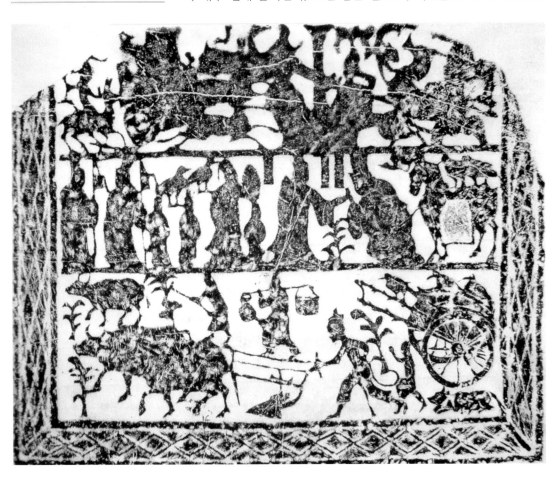

물고기와 자라 등 각종 수생동물들이 어지럽게 흩어져 함께 출전하고 있는데, 이 외의 다른 두 폭의 교상공전도(橋上攻戰圖)에 비해 더욱 풍부한 상상력과 더욱 강렬한 전쟁 분위기를 표현하였다.

산동 장청(長淸) 효당산(孝堂山)의 석사당(石祠堂)은 현존하는 것들 중 최초의 지면방옥식(地面房屋式) 건축이다. 외벽에는 역대 각자(刻字 -새긴 글자)와 묵서(墨書)의 제기(題記)가 있는데, 연대가 가장 이른 시기의 것은 동한 순제(順帝) 영건(永建) 4년(129년)에 새긴 제각(題刻)이다. 사당 안에는 동·서·북쪽의 세 벽에 36조(組)의 도상들을 새겼는데, 그 중 가장 주요한 한 폭은 북벽에 새겨진 대왕출순행렬(大王出巡行列)과 그 아랫부분에 새겨진, 전각 안에서 왕후(王侯)가 하례를 받는 장면이며, 또한 오랑캐[胡人]와 한족의 전쟁 장면·오랑캐가 낙타와 코끼리를 타고 알현하러 오는 장면 등 보기 드문 제재들도 있다. 화면의 배치는 매우 엄격하며, 조각 기법은 평평하고 가지런한 석벽위에 음각 선으로 도상들을 새겼고, 윤곽선 안에 다시 음각으로 평면을 오목하게[凹] 파냄으로써, 형상의 입체적인 느낌을 강화하였다. 한대의 묘 앞에 있는 석사당(石祠堂)의 화상도 또한 몇몇 있었지만, 모두이미 무너지고 흩어져버려, 효당산의 석사당이 완벽하게 보존된 유일한 것이다.

하남 남양(南陽)과 하북 북부 지구의 화상석들은 매우 이른 시기에 출현하였다. 남양 일대는 일찍부터 서한의 곽거병(霍去病)·장건(張騫)·왕망(王莽) 등의 봉지(封地)였으며, 또한 동한(東漢)의 개국 황제인 유수(劉秀)의 고향으로, 고관(高官)과 부유한 상인들이 매우 많아, 화상석묘의 수량도 매우 많은데, 남양한화관(南陽漢畫館)에 보존되어 있는 화상석각(畫像石刻)이 천 수백여 건이나 된다. 남양의 화상석들은 매우 거칠고 호방하며 사나운 예술 풍격을 지니고 있으며, 대부분 좁고 긴 석재에 새겼고, 구도가 시원스러우며 단순하다. 인물·조수

곽거병(霍去病) : 기원전 140~기원전 117년. 한나라 무제의 황후인 위 황후의 조카로, 무제의 총애를 받은 장수였다.

장건(張騫) : ?~기원전 114년. 한나라 무제 때 서역의 월씨국(月氏國)에 파견할 사신으로 뽑혀 실크로드를 개척하였다.

왕망(王莽) : 기원전 45~23년. 전한(前漢) 말기의 정치가로 권모술수에 능했으며, 황권을 탈취하여 신(新)나라를 건국했다.

투우(鬪牛) 화상석
東漢
높이 42cm, 너비 102cm
하남 남양현(南陽縣)에서 출토.
남양한화관(南陽漢畵館) 소장

의 형상은 과장되었고, 변형이 매우 심각하여, 용·호랑이의 몸은 매우 길게 표현했으며, 힘 있게 파내어, 그것들은 움직이는 자세가 매우 강하고 생명력이 매우 풍부한 예술 형상을 하고 있다. 남양의 화상석들은 고대 회화를 과감하게 사의(寫意) 풍격으로 발전시켰고, 부조(浮彫) 도상의 표면에는 아직도 도끼와 끌의 자국들이 남아 있으며, 광택이 없는데, 조각 기법이 늠름하고 호방하며, 그 무엇에도 구애받지 않는 것은 또한 남양 화상석의 독특한 풍격을 형성하는 중요한 요소이다.

섬북(陝北-섬서 북부)의 화상석은 대부분이 동한 중기 작품들로, 화풍이 질박하고 중후하며, 대부분 감저평면선각(減底平面線刻-451쪽 참조) 방법을 이용함으로써 실루엣 효과를 이루고 있다. 음각 선으로 새기지 않고, 청회색조의 석재 위에 흑선(黑線) 또는 붉은색 그림으로 도상의 세부를 그려내기도 했다. 화상은 대부분 장형(長形) 혹은 방형(方形)으로 구획된 격자 안에 배치하였는데, 어떤 것은 매우 넓은 만초(蔓草-덩굴풀) 혹은 구운문(勾雲紋)의 장식 테두리를 가미하였다. 흔히 보이는 화상석 제재들 외에도 또한 섬북 지구의 특색을 띤 화전(禾田-벼논)·농경 등의 내용도 있다.

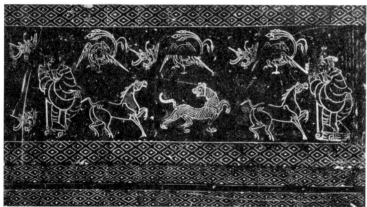

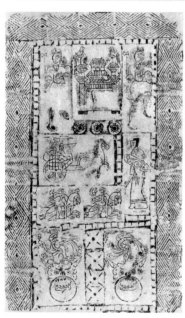

진대(秦代)와 서한 시기의 궁전·묘실 장식들 가운데 공심전(空心 磚) 위에 그림이나 문양을 조각하거나 모형틀로 형상을 찍어내는 것이 유행하였다. 서한의 화상공심전(畵像空心磚)과 공심전 묘실 벽화는 같은 시기에 유행했는데, 비교적 집중적으로 하남 낙양(洛陽) 지구에서 발견된다. 화상(畵像) 도형은 벽돌 덩어리가 절반쯤 건조되었을 때, 모형틀로 형상을 찍어낸 것이다. 공심전은 건축의 수요에 맞추어 미리 장방형·삼각형 등의 형태로 만들었으며, 도상은 벽돌의 중앙 부분에 찍어냈는데, 가장자리에는 다시 쌍방 연속의 능형(菱形)·화형(花 形)·금전형(金錢形) 등의 테두리 장식들을 찍어냈다. 낙양의 공심전 화상에서 많이 보이는 개별 도상들로는 기사·과극(戈戟-미늘창)을 든 호위병·사수(射手)·말·호랑이·사슴·주작·물새·큰 기러기·수목 등이 있으며, 조형은 생동감이 있으면서도 견실하다. 도상을 모형틀로 찍어낼 때는 주로 화면을 충만하게 하려고 추구하였으며, 도상들의 조합은 어느 정도 임의성이 있는데, 또한 이로 인해 하나하나에 의외로 생동적인 표현이 나타난다. 어떤 것은 심혈을 기울여 설계한 것인데, 예를 들면 사람과 호랑이가 격투를 벌이거나 사수가 사슴을 사냥하는 도상이 그러한 것들로, 사람과 짐승 사이에 공간으로 거리를 두어 배치한 것에서 제작자의 교묘한 구상을 볼 수 있다. 낙양 이외의 기타 지역들에서 출토된 화상공심전은 다른 표현 기법으로 제작되었다. 예를 들면 정주(鄭州) 지역의 공심전에 새겨진 화상들은 내용이 매우 풍부하며, 대단히 생동감이 넘치는 작은 구도들인데, 무사가 서로 찌르는 모습·닭싸움·소를 길들이는 모습·새를 쏘는 모습·용을 타는 모습 등의 동작들을 표현하였으며, 또한 사냥개·달리는 사슴·곰·호랑이 등 각종 동물들의 도상 및 궐문(闕門) 건축 등도 있다. 도상들은 비교적 작고, 또한 음각 문양틀로 찍어낸 양각 문양 도상인데, 한 덩어리[塊]의 공심전에는 종종 백 개 이상의 도상들이 찍혀 있기도 하며,

또한 도상들의 조합에서 주차(主次)·대칭 혹은 연속의 관계에 주의
를 기울였다. 벽돌[磚]의 가운뎃부분이나 아랫부분은 곧 큰 면적의
도안 문양들을 찍었다.

동한 후기에 사천의 평원(平原) 지구에서는 묘실(墓室) 화상전이 유
행하였다. 이것은 일종의 묘실 벽면에 부조 장식을 박아 넣은 것이
다. 화상전은 잘 조각된 모형[範]을 이용하여, 굽지 않은 벽돌에 문양
이나 도상을 찍어, 불에 구운 다음 다시 색을 입힌 것인데, 필요에 따
라 붙이거나 박아 넣어 커다란 화면을 만들었다. 어떤 것은 한 기의
무덤에 단지 몇 개밖에 없으며, 가장 많은 것은 54개나 된다. 화상전

치차(輜車) : 군수품을 운반하는 휘장
을 두른 마차.

치차(輜車) 화상전
東漢
높이 40cm, 너비 48cm
1975년 사천 성도(成都)에서 출토.
사천성박물관 소장

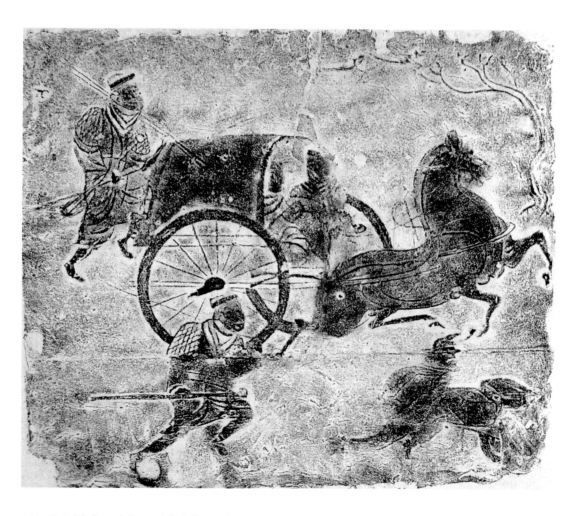

책엽(冊頁) : 낱장으로 된 서화 작품
들을 묶어서 한 권의 책자로 만든 것.
'頁'의 독음은 주로 '혈'이지만, 낱장을
의미할 때는 '엽'으로 읽는다.

사기리계극(四騎吏棨戟) : 계극을 들
고 말을 탄 네 명의 관리.

사기리계극(四騎吏棨戟) 화상전
東漢
높이 40cm, 너비 46cm
1972년 사천 대읍(大邑)에서 출토.
사천성박물관 소장

이라는 양식의 출현은 벽화 제재의 내용이 진일보하여 규격화한 현
상이며, 또한 상품화의 발전에 적응하여 탄생한 것이다. 그러나 이것
이 예술에서의 새로운 추구를 방해하지는 못했다. 같은 시기의 화상
석들과 비교하면, 화상석은 많은 인물들의 이야기를 줄거리로 한 대
구도(大構圖)로 발전하여, 규모가 거대한 대작(大作)에 속하며, 화상전
은 곧 후대의 책엽(冊頁)·두방(斗方) 형식과 유사하고, 구도가 집중되
어 있는데, 대부분 정성을 다해 여러 가지를 고려하여 다듬고 마무리
하였으므로, 종종 더욱 더 정수(精髓)를 표현할 수 있었다. 또 어떤 것

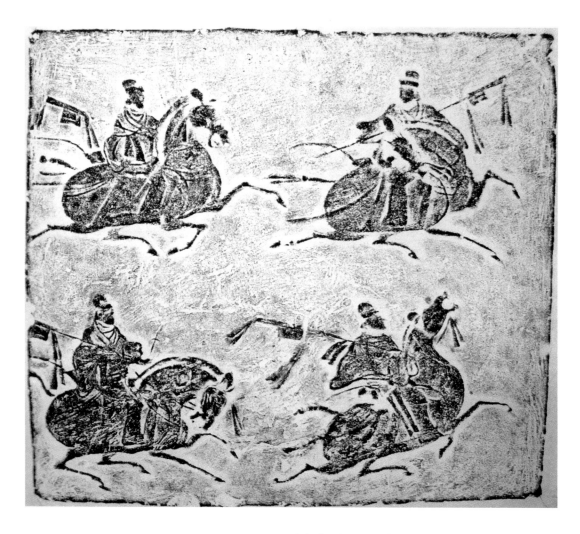

염정(鹽井) 화상전

東漢

높이 36cm, 너비 46.6cm

사천 공래(邛崃)에서 출토.

사천성박물관 소장

익사수확(弋射狩獲−주살사냥과 수확) 화상전

東漢

높이 39.6cm, 너비 46.6cm

1972년 사천 대읍(大邑)에서 출토.

사천성박물관 소장

두방(斗方) : 첩(帖)이라고도 하며, 중국 서화 표구 양식의 하나로, 대개 가로 세로가 한 자[尺]나 두 자 크기의 낱장으로 된 서화나 시폭엽(詩幅頁)을 가리킨다.

초거(軺車) : 고위 관리가 타던 수레로, 가마와 비슷한 형태이지만, 끌채가 길고 외바퀴가 밑에 달려 있는 가볍고 작은 수레이다.

도거(導車) : 앞에서 인도하는 수레.

부거(斧車) : 관리가 출타할 때 앞장서서 길을 여는 수레로, 수레꾼이 큰 도끼를 들고 있다.

변거(駢車) : 두 필의 말이 끄는 수레.

유거(帷車) : 휘장을 씌운 수레.

계극(棨戟) : 옛날 고위 관리가 행차할 ▶▶

은 단폭(單幅)의 화면이고, 어떤 것은 하나의 긴 구도의 일부분인데, 예를 들면 병거(兵車)와 기마(騎馬)의 한 종류를 제재로 한 화상전에는 곧 초거(軺車)·도거(導車)·부거(斧車)·변거(駢車)·유거(帷車)와 거마(車

악무잡기(樂舞雜伎) 화상전

東漢

높이 38cm, 너비 44.7cm

1972년 사천 대읍에서 출토.

사천성박물관 소장

◀◀

때 사용하던 의장용 창으로, 대개 나무로 만들었으며, 끝부분을 검붉은색 비단으로 감쌌다.

도종(導從) : 앞뒤에서 수행하는 사람으로, 도(導)는 앞에서 수행하는 사람, 종(從)은 뒤에서 따르며 수행하는 사람을 말한다.

馬)가 다리를 건너는 모습 및 계극(棨戟)을 들고 있는 도종(導從)·6인 1조의 취주대(吹奏隊) 등이 있는데, 필요한 것은 무덤 주인의 직위에 따라 선택하여 포함시킬 수 있었다. 그리고 하나하나의 모든 종류는 단폭으로 감상할 수 있도록 만들어, 구도가 완미(完美)하면서도 자족적(自足的)이다.

화상석에서 보이는 적지 않은 제재들, 예컨대 궁궐[鳳闕]·저택·정원·연회·백희(百戲)·악무(樂舞)·강학(講學)·서왕모(西王母) 등은 화상전에서도 보인다. 그리고 화상전은 생활의 일부분을 취하여 표현했

기 때문에, 종종 표현이 더욱 사람들을 감동시킨다. 예를 들어 성도(成都)의 양자산(揚子山)에서 출토된 염장(鹽場) 화상전과 수획(收獲) 화상전을 보면, 전자는 첩첩산중에 수직 갱탑을 설치하고 소금물을 채취한 후, 아궁이가 다섯 개인 부엌에서 가마에 끓여 소금을 생산하는 광경을 표현하였으며, 뒤쪽은 땔감을 채취하는 산으로, 어떤 사람은 땔감을 베거나 땔감을 짊어지고 있거나 사냥을 하고 있다. 이는 이미 전후를 연계하면 생산의 전 과정을 표현하고 있을 뿐만 아니라, 또한 한 폭의 아름다운 경치와 줄거리가 담긴 산수 소품(小品)이기도 하다. 후자는, 위쪽에는 연못[蓮池] 가에서 주살[弋]을 쏘는 광경을 그렸으며, 아래쪽에는 한 무리의 농민들이 벼를 베고 갈무리하는 장면을 표현하였는데, 생활의 정취가 넘쳐난다. 또한 한 폭의 채련도(採蓮圖)가 있는데, 덕양(德陽)의 황호진(黃滸鎭)에서 출토된 것으로, 그림 속의 한 사람이 작은 배를 저어가며 연(蓮)을 채취하고 있다. 근경(近景)은 연못에 가득한 연잎·연봉(蓮蓬) 및 노닐고 있는 물새들이며, 원경은 끊임없이 이어지는 작은 산 위에 무성하게 우거져 있는 나무들이다. 이것은 사람들로 하여금 한대(漢代)의 악부(樂府)인, "江南可採蓮, 蓮葉何田田[강남에서 연을 캐려는데, 연잎은 어찌 저리도 무성한가]"라는 시구가 떠오르지 않을 수 없게 한다. 이러한 작품들은 바로 전통 산수화의 효시이다. 화상전은 양각 선과 얕은 부조를 결합한 것이 특징인데, 회화나 조소 방면은 물론이고, 모든 것들이 더욱 성숙된 새로운 발전을 나타내주고 있다.

서법(書法)

중국의 문자는 원시 사회 후기에 출현하였으며, 앙소 문화(仰韶文化)·대문구 문화(大汶口文化)·용산 문화(龍山文化)·마창 문화(馬廠文化)·양저 문화(良渚文化) 등 고대 문화 유적지에서 출토된 도편(陶片)들에서 대부분 이미 원시 문자의 명각(銘刻-금석에 새겨진 글자)을 발견하였다.

상(商)·주(周) 시대의 청동기 명문(銘文)과 갑골문자는 이미 상당히 성숙한 단계까지 발전하였고, 아울러 문자를 쓰고 새기는 것은 일종의 미를 창조하는 것이었으며, 또한 의식적으로 정신적인 면을 표현하려고 추구하였다. 중국 고대에는 명확하게 서법을 심미(審美)의 대상으로 삼았는데, 이론적으로 서법 예술의 심미 표현에 대해 계통을 연구하고 종합하면서, 아울러 서법가들의 서풍(書風)과 작품들에 대해 품평을 가하기 시작한 것은 위·진·남북조(魏·晉·南北朝) 시기이지만, 서법 예술의 근원은 곧 상·주 시기까지 거슬러 올라가야 한다.

상·주 시기의 서법 유물들 중 주요한 것들로는 갑골문(甲骨文)·금문[金文 : 청동기 명문(銘文)]·석각(石刻)·도문(陶文)·묵서(墨書)·주서(朱書)와 칠서(漆書) 문자가 있다.

진(秦)·한(漢) 시기는 중국의 문자와 서법 예술에서 중요한 전환이 발생하는 시기이다. 진시황은 육국(六國)의 문자를 통일하고, 이사(李斯)가 창립한 소전(小篆)으로 상·주나라의 금문을 정리하고 규범화

위·진·남북조(魏·晉·南北朝) : 기원 221년부터 589년까지의 시기로, 중국의 역사에서 후한(後漢)이 멸망한 다음해부터 수(隋)나라 문제(文帝)가 진(陳)나라를 멸망시키기까지의 시기를 가리킨다.

이사(李斯) : 법가(法家) 계열의 진(秦)나라 정치가로, 진시황을 도와 획기적인 정치를 추진했으며, 분서갱유를 단행했다.

하여, 진대의 통일된 관방(官方) 서체를 형성하였다. 이와 동시에, 사회 발전의 필요에 따라, 빨리 쓰는 데 편리하도록 하기 위해 필획(筆劃)과 결체(結體)를 둥근 것은 모가 나게 바꾸고, 휘어진 것은 반듯하게 변화시켜, 옥리(獄吏)였던 정막(程邈)이 창조(사실은 정리하여 완성한 것임)했다고 전해지는 예서(隷書)가 출현하였다. 한대에 이르러 예서가 소전을 대체하였는데, 다듬어지고 규범화되는 과정을 거쳐 새로운 관방(官方) 서체가 만들어졌으며, 아울러 변화 발전하여 새로운 속체자(俗體字)인 장초(章草-초서의 한 종류)가 출현하였다. 한대 말기·삼국 시기에는 또한 해서(楷書)·행서(行書)가 출현하여, 중국 전통 서법을 위한 기본 서체 양식이 대체로 구비되었다.

진·한의 서법을 주로 대표하는 것은 수량이 매우 많은 비석들이며, 또한 직접 간독(簡牘)·겸백(縑帛-비단의 일종)에 쓴 묵적(墨迹-필사본) 및 청동기의 명문(銘文) 등이다.

동한 시기는 서법의 역사에서 제1의 전성기로, 조희(曹喜)·두도(杜度)·최애(崔瑗)·장지(張芝)·채옹(蔡邕)·종요(鍾繇)·한단순(邯鄲淳) 등과 같은 저명한 서법가들과 채옹의 『전세(篆勢)』 등과 같은 최초의 서법 이론 저작들이 출현하였다. 상·주의 갑골문과 금문(金文)·진대의 전서(篆書)·한대의 예서(隷書)는 오늘날까지도 중국 민족의 심미 관념의 발전에 여전히 심각한 영향을 미치고 있으며, 또한 뛰어넘을 수 없는 예술적 전범(典範)으로서 후대 사람들이 거울로 삼고 있다.

갑골문(甲骨文)

갑골문이란 고대인들이 거북의 등껍질이나 혹은 짐승의 뼈로 점을 치고 나서 윗면에 새긴 문자 기록을 말한다. 이른바 '복사(卜辭)' 혹은 '계문(契文)'이라고도 한다. 이미 발견된 갑골문자는 주로 상대(商

결체(結體) : 서법 용어의 하나로, 결자(結字)·간가(間架)·결구(結構)라고도 한다. 글자에서 점획의 안배와 형세의 배치를 가리킨다. 한자는 형태를 숭상하며, 서법은 또한 형학(形學)이라고도 하는데, 그것은 결체를 더욱 중요시한다는 것을 나타내준다.

무정(武丁) 시기의 복골(卜骨)에 새겨진
글
商
길이 22.2cm, 너비 19.6cm
하남 안양(安陽)의 소둔(小屯)에서 출토.
중국 국가박물관 소장

代) 후기와 서주(西周) 전기의 유물들이다.

　상대의 갑골문은 주로 하남 안양(安陽)의 은허(殷墟) 소둔(小屯) 지구에서 발견되었는데, 이것은 상나라 왕실이 점을 친 후 집중적으로 매장한 구덩이들 속에 있었으며, 훗날 이곳 사람들이 발견했을 때에는 약제로 사용하여, '용골(龍骨)'이라고 불렀다. 청나라 말기 광서(光緒) 25년(1899년)에 처음으로 학자인 왕의영(王懿榮) 등의 사람들이 발굴하면서 수집하고 연구하기 시작했다. 1928년 이후에 이 지역에서 과학적인 고고 발굴이 시작되면서 연달아 중대한 발견들이 이루어졌다. 전후로 획득한 갑골은 15만여 편(片)이나 된다. 갑골에 등장하는

문자는 4천여 자인데, 식별할 수 있거나 추정할 수 있는 것이 약 2천 자이다. 상대의 갑골문은 소둔 지구 이외에도, 하남의 정주(鄭州)·낙양 등지에서도 또한 소량이 발견되었다. 1970년대 말에 섬서(陝西) 기산(岐山)의 봉추촌(鳳雛村)과 부풍(扶風)의 제가촌(齊家村)에서도 대량의 서주 시기 복골(卜骨)들이 발견되었는데, 그 중 글자가 있는 갑골은 295편이다. 이 밖에 산서의 홍조(洪趙)·북경의 창평(昌平)·섬서의 장안(長安) 등지에서도 발견되었다. 이미 알려진 서주 시대의 글자가 새겨져 있는 갑골은 모두 302편이며, 전체 글자 수는 1041자이다. 그로부터 갑골문에 대한 연구는 국제 학술계에서 이미 하나의 전문 학문 분야를 형성하였다.

갑골문의 시대 구분에 대한 연구에 따르면 은허의 갑골문자를 다섯 개의 시기로 구분하는데, 시대 구분의 근거는 점을 친 내용·선조들의 칭호·무사(巫師)의 이름·문법 구조 등의 방면들 외에도, 또한 중요한 한 가지 점은 바로 서로 다른 시대에 새긴 사람[刻寫人]의 서체 풍격이 뚜렷이 나타나는 갑골문 서체의 역사적 변화 발전이다. 곽말약은 『은계수론(殷契粹論)』·「자서(自序)」에서 갑골문의 서체 풍격의 변화 발전과 서법 예술의 가치에 대하여 다음과 같이 평하였다.

"복사(卜辭=갑골문)는 귀골(龜骨)에 새긴 것으로, 그 새김이 정교하고 글자가 아름다워, 수천 년 뒤의 우리들을 황홀하게 만든다. 문자의 작풍(作風)은 또한 사람에 따라 시대에 따라 다른데, 대략 무정(武丁)의 시대에는 글자가 대부분 웅장하고 막힘이 없었다. 제을(帝乙)의 시대에는 글씨가 모두 빼어나고 아름다웠다. 작은 것은 사방 한 치밖에 안 되는 조각에 글자 수십 자가 새겨져 있고, 큰 것은 그 글자의 직경이 한 치나 되는데, 행(行)의 간격과 결체가 고르고 조화로우며 질서정연하고 조리가 있다. 실로 또 그 중에는 대충 서둘러 쓴 것들도 있는데, 대부분 늠신(廩辛)과 강정(康丁)의 시대에 보인다. 그러

복골(卜骨) : 점을 칠 때 사용한 귀갑(龜甲)이나 짐승뼈.

무정(武丁) : 은(殷)나라 제22대 황제인 고종(高宗, 기원전 1100년경).

제을(帝乙) : 상나라 제30대 국왕으로, 성(姓)은 자(子)이고, 이름은 선(羨)이다. 기원전 1101부터 기원전 1076년까지 재위했다.

늠신(廩辛)·강정(康丁) : 늠신(廩辛)은 『죽서기년(竹書紀年)』에는 '풍신(馮辛)'이라고 기록되어 있으며, 상(商)왕조의 제26대 국왕이며, 제25대 국왕이었던 조갑(祖甲)의 아들이다. 그가 죽은 다음 그의 동생인 강정(康丁)이 제27대 국왕이 되었다.

나 비록 변변치 못하기는 하지만 다채로워, 또한 그 나름대로 하나의 풍격을 이루었다. 무릇 이러한 것들은 모두 그 기술이 정교하지 않으면 절대 할 수 없는 것이다. ……현존하는 새김문자는 실로 일대의 법서(法書—서법에 대한 책)가 됨을 알 수 있다. 그리고 글자를 쓰고 새긴 사람은 바로 은(殷)나라 때의 종요(鍾繇)·왕희지(王羲之)·안진경(顔眞卿)·유공권(柳公權)에 해당하는 사람들이다.[卜辭契于龜骨, 其契之精而字之美, 每令吾輩數千載後人神往. 文字作風且因人因世而異, 大抵武丁之世, 字多雄渾. 帝乙之世, 文咸秀麗. 細者于方寸之片, 刻文數十, 壯者其一字之大, 徑可運寸, 而行之疏密, 字之結構, 回環照應, 井井有條. 固亦間有草率急就者, 多見于廩辛, 康丁之世. 然雖潦倒而多姿, 且亦自成其一格. 凡此均非精于其技者絶不能爲……足知現存契文, 實一代法書, 而書之契之者, 乃殷世之鍾·王·顔·柳也.]"

또한 어떤 연구자는 상대의 제1기부터 제5기까지의 갑골문 서체 풍격들의 특징을, 웅위(雄偉)함·신중하고 조심스러움·퇴폐적임·굳세고 험준함·빈틈없고 정연함이라는 다섯 종류의 심미적 범주로 개괄하였다.[우신(宇信), 『甲骨學通論』제7장, 「甲骨文的分期斷代 (上)」, 中國社會科學出版社, 1989.를 보라. 동작빈(董作賓)이 『甲骨文斷代研究例』에서 제시한 연대 구분에 따르면, 제1기는 무정(武丁) 및 그 이전의 4代 4王, 제2기는 조경(祖庚)·조갑(祖甲) (1代 2王), 제3기는 늠신(廩辛)·강정(康丁) (1代 2王), 제4기는 무을(武乙)·문정(文丁) (2代 2王), 제5기는 제을(帝乙)·제신(帝辛) (2代 2王)이다.]

서주 시기 갑골문의 성격·소속된 종족[族屬]·시기 구분 등의 문제는, 학계에서 아직도 서로 다른 견해가 있다. 서주의 갑골문자는 기본적으로 상대(商代)의 것과 일치하지만, 자신만의 풍격 특색을 지니고 있다. 예를 들면 용어의 습관상 '월상기시법(月象記時法—달의 모양을 보고 시간을 기록하는 법)'을 사용하여 시일(時日)을 기록한 것은 상대 사

종요(鍾繇)·왕희지(王羲之)·안진경(顔眞卿)·유공권(柳公權): 종요(鍾繇)는 후한(後漢), 왕희지(王羲之)는 동진(東晉), 안진경(顔眞卿)과 유공권(柳公權)은 당나라 때의 명필들로, 중국 고대의 4대 서예가로 일컬어진다. '은(殷)나라의 종요·왕희지·안진경·유공권'들이란, 은나라 때 복사(卜辭)를 잘 쓰고 새겼던 사관(史官)과 복인(卜人—거북점을 치던 관리)들을 비유한 말이다.

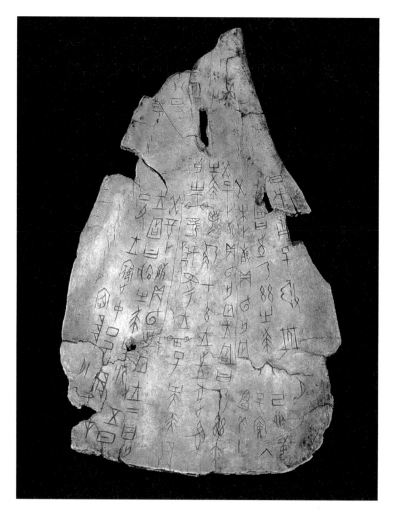

제사수렵도주우골각사(祭祀狩獵塗硃牛骨
刻辭—수렵을 위해 제사 지내는 내용을, 붉은
색을 칠한 소뼈에 새긴 글)

商

길이 32.2cm, 너비 19.8cm

하남 안양 소둔에서 출토.

중국 국가박물관 소장

람들과 다르다. 자체(字體)의 변화가 다양한데, 어떤 것은 매우 가늘어, 후대의 미조(微彫)와 유사하며, 반드시 확대경을 사용해야만 똑똑히 볼 수 있다.

상대의 갑골은 새긴 것 이외에도 또한 붓에 붉은색 액체나 혹은 먹을 묻혀 쓴 것도 있다. 붓으로 쓴 글자의 모양은 비교적 굵고 크며, 일반적으로 대부분 갑골의 뒤쪽 면에 썼다.

갑골문이 서법 예술이 된 것은, 1920년대 초에 나진옥(羅振玉) 등의 사람들이 제창하고 창작을 실천하면서부터 시작되었다. 중국의

미조(微彫) : 중국 전통 공예 미술품 가운데 가장 정교하고 세밀하며 작은 것이다. 그것은 쌀알 크기의 상아 조각·대나무 조각 혹은 몇 밀리미터의 머리카락 위에 조각한 것으로, 그 작품은 확대경이나 현미경이 있어야 그 새긴 내용을 알 수 있기 때문에, 옛날부터 '절기(絶技)'라고 불렸다.

각종 서체들 가운데 갑골문 서법의 역사가 가장 짧다. 즉 갑골문 그 자체의 서체 특징을 말하자면, 그것은 칼로 갑골에 새기는 과정에 서, '현침(懸針)'이라는 서체와 유사한 출봉(出鋒) 운필법(運筆法)을 형성한 것인데, 기필(起筆)과 주필(住筆)에 왼쪽에서 오른쪽 위로 비껴 올라간 획[提]과 오른쪽 삐침[捺]이 없고, 회봉(回鋒)도 없으며, 또한 유창하고매끄럽지도 않다. 그와는 달리 일종의 강하고 굳세며 힘찬 특색이 있는데, 그 독특한 결체(結體)와 붓의 운용은 전통 서법 예술 을 풍부하게 해주고 보충해주는 매우 중요한 요소이다.

상·주 시대의 금문(金文)

상·주 시기 청동기에 새겨진 명문(銘文)은 금문(金文) 또는 종정문 (鐘鼎文)이라고도 한다. 그것은 갑골문에 비해 유행한 기간이 길고, 유행한 지역은 더욱 광활하다. 시대별·지역별로 금문의 서체 풍격들 은 또한 각자의 특색을 지니고 있다.

금문은 청동기를 제작하는 과정에서 글자를 새겨 주조(鑄造)해낸 것이다. 쓰고, 새기고, 주조를 거쳐 형성된 글자체는 매우 중후하며 엄숙한 심미 특색을 지니고 있다. 그것은 같은 시기의 갑골문과 결 체(結體)·서사(書寫)의 풍격·의취(意趣)가 뚜렷이 다르다. 전국 시기의 금문들 중 일부는 기물을 주조한 후에 새겨 넣은 것도 있는데, 그것 은 주조한 글자체와는 다르며, 또한 새긴 갑골문 글자와도 확연히 다 르고, 거기에는 일종의 새로운 시대 풍조와 지역 문화의 특색이 반영 되어 있다.

청동기에 명문을 새기거나 주조한 본래의 의의는 사실을 기록하 거나 공적을 기념하는 것인데, 어떤 것은 단지 하나의 도형인 족휘(族 徽－가문이나 종족을 상징하는 문양)나 혹은 하나의 이름만 새긴 것도 있

<div style="margin-left:2em">

현침(懸針) : 한자의 필법(筆法) 중 하나로, 출봉을 바늘처럼 끝이 뾰족하게 하는 것을 말한다.

출봉(出鋒) : 서법에서 붓끝의 날카로운 필치가 밖으로 드러나게 하는 용필법.

기필(起筆)·주필(住筆) : 서예에서, 한 획을 쓸 때 붓을 처음 시작하는 부분을 기필(起筆), 중간 부분을 행필(行筆) 또는 송필(送筆), 끝맺는 부분을 수필(收筆) 혹은 주필(住筆)이라 한다.

회봉(回鋒) : 서법에서 붓끝을 진행해오던 방향으로 돌려서 마무리하는 용필법.

</div>

으며, 이것으로써 기물의 소유자와 제사 대상을 상징하였다. 서주 이후에는 약속을 기록하는 성격으로 발전하여, 곧 유창하게 기록한 장편 명문이 출현하였다. 금문을 고대의 저술들에서는 또한 '관지(款識)'라고도 하였으며, 그 기원은 매우 이른데, 송대의 조희곡(趙希鵠)은 그 명칭에 대해 다음과 같이 해석하였다. "款識篆字以紀功, 所謂銘書鐘鼎. 款乃花紋, 以陽飾, 古器款居外而凸, 識居內而凹.[관지(款識)는 공적을 기념하는 것으로, 이른바 종정에 글을 새긴 것이다. '款'은 곧 문양이며, 양각으로 꾸몄고, 옛 기물의 '款'은 바깥쪽에 볼록하게 만들었고, '識'는 안쪽에 오목하게 만들었다.]"[『동천청록집(洞天淸祿集)』] 문양을 새긴 것이 '款'이고, 글을 새긴 것이 '識'인데, 둘 다 청동기에 내포된 정신을 이해하는 직접적인 근거가 되며, 기물 자체의 조형과는 달리 또한 둘 다 시대적 특징이 풍부한 외부 요소들이다. 이로 인해 '款'과 '識'를 통일체로서 관찰하고 연구해온 것은 매우 정확했다고 할 수 있다. 사실상, 다른 시대의 문양 장식의 종류·장식 기법과 명문의 내용·문법·서체의 풍격은 바로 청동기의 시대를 구분하는 중요한 근거가 된다.

상대의 금문은 일반적으로 글자 수가 적어, 어떤 것은 겨우 2, 3자인 것도 있으며, 가장 긴 것도 40자를 넘지 않는다. 그러나 글자의 수와 관계없이, 모두가 전달체(傳達體)로서의 청동기 그 자체와 마찬가지로 그 시대의 강대한 정신적 역량과 자신감이 충만한 창조력을 체현하고 있다. 예를 들면 상대의 중기(重器)인 사모무정(司母戊鼎)과 부호(婦好) 묘에서 출토된 사모신정(司母辛鼎)의 명문은 모두 세 글자의 조합으로 되어 있는데, 배열이 비교적 들쑥날쑥한 것이 분위기가 범상치 않다. '司母戊' 가운데 '司'자가 위에 위치하여, 삼각형의 구도를 이루고 있으며, 구조상에서 하나의 중심선이 있어, 배치는 비록 들쑥날쑥하며 가지런함을 추구하지 않았지만, 느낌은 매우 안정되어 있다. '司'자의 기필(起筆)은 높이 올라와 있어, '母'자 뒤쪽에로 늘어

뜨린 수필(收筆)과 대각선으로 서로 평형을 이루어, 구조상에서의 단조롭고 어색함을 피하였다. 세 글자의 필획들간에는 겹치거나 비껴 피하는 관계가 있어, 공백과 소밀(疏密)에 운치가 있다. '司母辛' 세 글자는 '母'자의 형체를 길게 늘여서 오른쪽 옆에 '司'·'辛' 두 글자와 나란히 두었는데, 이는 글자 형체의 특징을 고려하여 융통성 있게 배치한 것이고, '司'와 '辛' 두 글자의 설체는 밀접하게 호응하고 있어 마치 한 글자처럼 보이며, '辛'자의 끝맺는 부분은 힘이 있어, 진짜 '금강저(金剛杵)'와 같은 느낌이 난다. 두 명문의 운필(運筆)은 모두 모가 난 가운데 원만함이 담겨 있으며, 가볍고 무거우며 굵고 섬세한 변화가 있다. 수필(收筆)은 침착하며 강직하고, 안으로 거둬들이는[內斂] 강인

금강저(金剛杵) : 원래는 고대 인도의 무기였으나, 불교에서 금강역사(金剛力士)가 들고 있는 방망이와 같은 무기를 일컫는 말이 되었으며, 악마를 물리치고 번뇌를 쫓는 무기이다.

한 힘이 풍부하다. 모가 난 가운데 둥근 것이 담겨 있고[方中寓圓], 둥근 것 속에 모난 것이 있으며[圓中有方], 강한 것과 부드러운 것의 대립과 상호 보완은 중국 전통 서법 예술에서 결체(結體)와 용필(用筆)의 매우 중요한 규율인데, 이는 상대(商代)의 금문 속에서 이미 매우 성공적으로 운용되고 있었던 것이다.

상대 말기에는 비교적 긴 명문(銘文)이 출현했는데, 유명한 작품들로는 술사자정(戍嗣子鼎)의 명문·소신유서존(小臣俞犀尊)의 명문·소자□유(小子犇卣)의 명문과 이사필기유(二祀邲其卣)·사사필기유(四祀邲其卣)·육사필기유(六祀邲其卣)의 명문 등이 있다. 이러한 작품들은 다른 서법 풍격으로 표현하였는데, 예를 들면 술사자정의 명문은 행(行)과 열(列)의 가지런함이나 글자의 모양과 결체에 장식성을 가미하는 취향에 중점을 두었다. 그리하여 그것과 작책반언(作冊般甗)의 명문 등과 같은 작품들은 후대의 단정하고 엄격한 관방(官方) 금문(金文)의 서풍을 열었다. 소신유서존의 명문은 일부 글자체가 굵고, 작품 전체에서 기세가 느껴지며, 대소(大小)·경중(輕重)·소밀(疏密)의 변화가 풍부하다. 소자□유(小子犇卣)의 명문과 필기유의 명문은 더욱 다양한 필의(筆意)로 씌어졌는데, 글자체가 튼실하고 중후하며, 일종의 광활한 기개가 느껴진다. 이것과 선명한 대비를 이루는 내손작조기정(乃孫作祖己鼎)의 명문은 거푸집[範]의 제작 과정에서 또한 글자 형체의 전절(轉折)이 모가 나고 딱딱한 직각으로 변했으며, 글씨를 끝맺을 때[收筆] 예리한 출봉(出鋒)을 배합함으로써 맹렬한 기세를 자아내게 하였는데, 상·주 시기의 금문들 가운데 매우 보기 드문 것이다.

서주 시기의 명문이 있는 청동기의 수량은 매우 많은데, 어떤 것은 명문이 4, 5백 자에 이를 정도로 긴 것도 있다. 서체의 풍격은 변화가 매우 다양한데, 주로 다음과 같은 두 가지 경향으로 표현되었다. 한 종류는 우아하고 화려한 관방(官方)의 정통 서체로, 법도(法度)

전절(轉折) : 서예에서 획과 획의 방향을 바꾸거나 꺾는 것을 가리키는데, 모가 나지 않게 바꾸는 것을 '轉', 모가 나게 꺾는 것을 '折'이라 한다.

에 중점을 두었으며, 필력(筆力)이 웅건하고, 기개가 넘쳐난다. 또 다른 한 종류는 비교적 자유분방하며, 서법의 의취(意趣)에 더욱 중점을 두었다. 전자는 대우정(大盂鼎)의 명문이 대표적이며, 후자는 산씨반[散氏盤 : 열인반(矢人盤)]에서 볼 수 있다. 이러한 두 종류의 명문은 모두 근세의 서화 예술에 심각한 영향을 미쳤다.

서주 청동기의 몇몇 명문들은 중요한 역사적 사건과 인물에 대해 언급하고 있는 것도 있어 중요한 역사적 가치를 가지고 있는데, 예를

천망궤(天亡簋)의 명문 (탁본)
西周
중국 국가박물관 소장

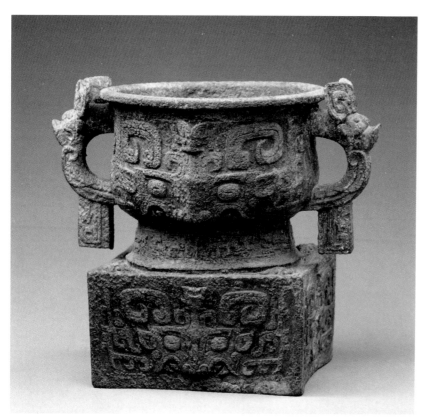

들면 서주 초기의 이궤(利簋)의 명문·천망궤(天亡簋)의 명문은 모두 주나라 무왕(武王)이 상나라의 주왕(紂王)을 정벌한 역사를 다루고 있고, 하준(何尊)의 명문은 성왕(成王) 초기에 성주(成周 : 洛邑)로 천도한 역사적 사실을 기록하고 있으며, 홀정(曶鼎)의 명문과 대우정의 명문 등은 주대 사회에 존재했던 노예 제도의 상황이 반영되어 있다. 이러한 것들은 왕실 또는 제후국들에서 직접 관리한 청동 제조 작방(作坊-작업장)에서 만든 중기(重器)들이며, 기물의 조형·장식 문양·명문의 서체 풍격에서 모두 공통적으로 엄격하고 장중한 심미 특징을 체현해 냈다.

　서주 전·후기에는 모두 관방 금문의 서풍(書風)을 지닌 긴 명문 작품들이 있는데, 예를 들면 대우정의 명문·장반(墻盤)의 명문·홀정의

합문(合文) : 합자(合字)라고도 하며, 두 자 혹은 그 이상의 글자를 압축하여 하나의 글자로 만든 문자 형식으로, 일종의 문자부호이다. 한자에만 있는 독특한 일종의 조자법(造字法)이다.

대우정(大盂鼎)의 명문 (탁본)
西周
중국 국가박물관 소장

명문·대극정(大克鼎)의 명문·□궤(獣簋)의 명문 등이다. 대우정의 명문은 19행 291자[합문(合文) 5자 포함]로, 정(鼎)의 복부 안쪽 벽에 주조하였는데, 서주(西周) 강왕(康王) 23년에 귀족 우(盂)에게 내린 한 편의 책명(冊命−왕세자·비빈 등을 책봉하고, 대신 등을 임명하는 임금의 명령문) 문장이다. 서체는 단정하고 장중하며, 방형의 필획[方筆]이 비교적 많고, 파책(波磔)이 있어, 상대 금문 서체의 풍격과 모양을 보존하고 있

으며, 행과 열이 가지런하고, 기개가 웅대하여, 서주 초기의 금문들 중 가장 중요한 대표 작품이다. 장반(墻盤)은 18행 284자로, 공왕(恭王) 시기의 작품이며, 서주 중기 이후 금문 서체 발전의 새로운 추세를 대표하고 있다. 명문은 전체적인 구도에서 가로 세로의 배열이 모두 가지런하도록 하는 데 중점을 두었으며, 글자의 형체는 우아하고 빼어나게 아름다우며, 필획의 굵기가 고르고, 글자의 형체는 점점 길어진다. 진대(秦代) 이후의 소전(小篆) 필획 구조는 바로 여기에서 비롯되었다. 이후의 수많은 긴 명문(銘文) 작품들은 대부분 행과 열의 가지런함을 매우 추구하였으며, 심지어는 경계선을 긋고서 쓴 것들[예를 들면 대극정(大克鼎)의 명문·송호(頌壺)의 명문]도 있지만, 간혹 횡렬

파책(波磔) : 서법 용어의 하나로, 두 가지 주장이 있다. 하나는 오른쪽 아래로 삐치는 획, 즉 날(捺)을 가리킨다는 주장이다. 또 다른 주장은, 파(波)는 왼쪽 삐침[撇]을 가리키고, 책(磔)은 오른쪽 삐침[捺]을 가리킨다는 주장이다. 여기에서는 후자를 의미한다.

장반(墻盤)의 명문 (탁본)

西周

섬서성박물관 소장

내정(逨鼎)의 명문

西周

의 가지런함에 지나치게 주의를 기울인 것도 있는데, 이는 오히려 전체 구도를 산만해 보이게 하였다. □궤(㝩簋)는 서주 말기인 여왕(厲王) 23년 때의 작품으로, 명문은 12행 125자이며, 그 전과 마찬가지로 여전히 법도(法度)를 강구한 특징을 지니고 있지만, 대우정처럼 그렇게 두껍고 크며 광활한 기개는 더 이상 보이지 않는다. 선왕(宣王) 시기에 주조된 내반(逨盤)에는 372자의 긴 명문이 있는데, 문왕(文王)부터 여왕까지 전후 11대에 걸친 주나라 왕들의 역사적 사실을 기록하고 있기 때문에, 또한 중요한 역사적 가치와 함께 서법의 가치도 지니고 있다.

산씨반[散氏盤 : 열인반(矢人盤)]은 서주 말기의 여왕 시기 작품으로, 명문은 19행 349자이며, 귀족인 열(矢)과 산씨(散氏)가 밭의 경계를 획정했던 계약의 증거이다. 그 글자의 형체는 비교적 모가 나고 넓

적하며, 결체(結體)는 전통 서화의 용필법인 '사의반정(似欹反正)'의 특징을 체현하고 있어, 필획은 가로로 수평하지 않고 위아래로 곧지 않지만, 중심이 매우 안정된 느낌이며, 반듯하고 곧으며 규범적인 글자체에 비해 더욱 내재된 힘이 풍부하게 느껴진다. 글자 형체나 결체와

산씨반[散氏盤 : 열인반(夨人盤)]의 명문
(탁본)
西周
대만(臺灣) 고궁박물원 소장

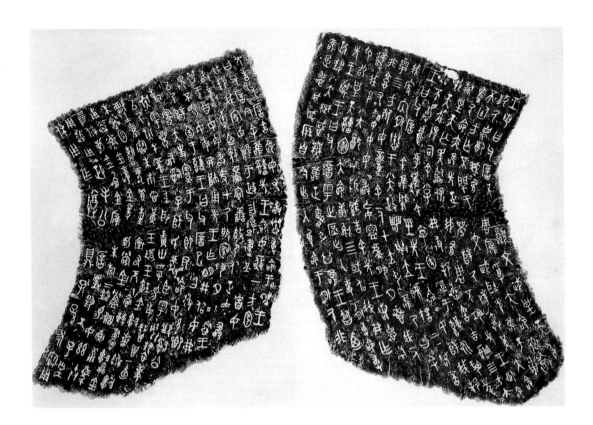

모공정(毛公鼎)의 명문 (탁본)
西周
대만 고궁박물원 소장

옥루흔(屋漏痕) : '빗물이 새어 흐른 자국'이라는 뜻인데, 마치 지붕에서 샌 빗물이 모여 물방울을 형성하고, 서서히 흘러내린 자국처럼, 처음에는 둥근 점이었다가 흘러내리면서 획을 이루어, 약간 꿈틀거리는 듯하며, 생동감 있는 필체를 말한다.

사의반정(似欹反正) : 전통 서예에서 쓰는 용어로, 필획이 기운 듯하지만 똑바르다는 뜻.

서로 일치되게, 산씨반 명문의 필획은 일종의 저항력이 느껴지는 떨리는 선(線)이 있는데, 그것은 유창하지는 않지만 평평하고 곧으며 매끈한 선으로 된 것들에 비해 더욱 오래 두고 보아도 싫증이 나지 않는다. 중국이 성숙하던 시기에 서법에서의 용필은 유창한 것을 피하고, 마치 '옥루흔(屋漏痕)'과 같이 점이 모여 선을 이룬 표현 효과를 추구하였는데, 그 목적은 바로 함축성(含蓄性)을 추구하고, 내적인 미(美)를 추구하고, 서툰 듯하게 보이는 매우 교묘한 기교를 추구하기 위한 것이었다. 산씨반의 전체 명문이 뚜렷이 나타내 보여주는 광활하면서도 소박하고 또렷한 심미 특색은, 그것이 상·주 금문 작품들 가운데 하나의 특별히 중요한 위치를 차지할 수 있도록 해준다.

서주의 금문들 가운데 중요한 대표적인 작품들로는 또한 모공정(毛公鼎)의 명문·괵계자백반(虢季子白盤)의 명문·종주종(宗周鐘)의 명

문·내정(逨鼎)의 명문 등이 있다. 언후우(匽侯盂)의 명문과 같이 일부 종(鐘)의 명문 작품들은 문자의 조합에서 또한 성숙한 구상[意匠]을 운용하여 표현해 냈다.

동주(東周)의 서법

춘추·전국 시기는 중국의 서법 예술이 백화제방(百花齊放)의 다양한 방향으로 발전한 단계이다. 현재까지 남아 있는 주요 서법 작품들은 크게 두 종류가 있다. 하나는 서사(書寫) 문자로, 간독(簡牘)·맹서(盟書-서약서)와 용(俑)·칠목기(漆木器)·방직품 등의 재료 위에 손으로 쓴 것들이 포함된다. 다른 하나는 금석(金石)에 글을 새긴[銘刻] 것으로, 청동기의 명문·석고문(石鼓文)·새인(璽印-옥새와 도장) 문자 등을 포함한다. 이 시기에, 문자와 서법의 발전에서 한 가지 주요한 특징은 다음과 같다. 즉 주(周)나라 왕실이 통치의 중심으로서의 지위를 중도에 상실해감에 따라, 차이가 매우 큰 각국의 문자들이 발전하게 되었는데, 전국 시기에 이르러 두 개의 커다란 체계가 형성되었다. 하나는 진(秦)나라로 대표되는 서방(西方) 문자 체계이고, 다른 하나는 관동(關東) 육국(六國)으로 대표되는, 일찍이 후세 사람들이 '고문(古文)'이라고 부르는 동방(東方) 문자 체계인데, 그 중에는 또한 제(齊)·노(魯)와 남방의 초(楚)·서(徐)·오(吳)·월(越) 등의 나라들이 가장 다른 특색을 지니고 있었다.

동주 시대의 서법 예술을 가장 뚜렷이 대표하는 작품은, 초당(初唐) 시기에 섬서 천흥현[天興縣 : 지금의 보계(寶鷄) 일대] 삼주원(三畴原)에서 발견된 석고문(石鼓文)인데, 열 개의 북 모양의 돌덩이들 위에 글을 새겼기 때문에 붙여진 이름이다. 그 내용은 진(秦)나라 국군(國君-국왕)의 수렵 활동을 묘사하였는데, 사언시체(四言詩體)로 씌어 있

관동(關東) 육국(六國) : 함곡관(函谷關)의 동쪽에 있는 여섯 제후국을 일컫는 말로, 진(秦)나라와 대적하여 중국의 패권을 다투던 조(趙)·연(燕)·제(齊)·초(楚)·위(魏)·한(韓)나라를 통틀어 지칭하는 말이다. 함곡관은 중국 하남성(河南省)의 북서부에 위치하며, 동쪽의 중원(中原)에서 서쪽의 관중(關中 : 陝西)으로 통하는 관문(關門)의 역할을 했던 지역이다.

석고문(石鼓文) (탁본)
戰國
북경 고궁박물원 소장

십(什) : 시편(詩篇)을 가리키는 말로,
『시경(詩經)』에서 아(雅)·송(頌)을 열
편 단위로 묶어 '십(什)'이라고 한 데서
유래하였다.

으며, 『시경(詩經)』의 「대아(大雅)」·「소아(小雅)」와 유사하게 각각의 석각(石刻)마다 한 편(篇)씩, 열 편이 합쳐서 하나의 십(什)을 이루고 있다. 지금까지 전해오는 최초의 송대 탁본은 아직 491자가 남아 있다. 오랜 세월을 거치면서 마모되고 부스러져, 현재 남아 있는 것은 연합문(連合文―여러 글자가 합쳐져서 하나가 된 글자)과 중문(重文―異體字)을 포함하여 모두 321자이다. 석고문이 발견된 이래, 학술계와 서법가들은 이를 매우 중시하였으며, 당대(唐代)의 서법 이론가였던 장회관(張懷瓘)은 『서단(書斷)』에서 그것을 높이 평가하여, "소전의 시조[小篆之祖]"·"해서와 예서는 일찍이 높고, 글씨와 문장은 늦이고 호수이다[楷

隷曾高, 字書淵藪]"라고 하였다. 석고문을 만든 나라와 연대에 대해서
는 추측이 일치하지 않지만, 현재 비교적 일치하는 견해는 춘추 중·
후기부터 전국 초기의 진(秦)나라 작품이라는 것이며, 서체로 말하자
면 모두 대전(大篆)에 포함시켜야 할 것이다.

석고문의 글자체는 서체가 단정하고 장중하며, 글자의 형태는 약
간 길고, 필획은 둥글둥글하고 부드러우면서도 품위가 있다. 결체(結
體)는 대개 우변(右邊)의 편방(偏旁)이 아래로 기대고 있고, 왼쪽 어깨
[左肩]를 추켜올려, 일종의 활발하면서도 힘이 느껴지는 자세를 취하고
있다. 장회관은 석고문의 심미 표현에 대해 다음과 같이 찬미하였다.

"서체의 형상은 탁월하여, 지금과 다르고 옛날과도 다른데, 주렁
주렁 달린 옥구슬 같고, 펄럭이는 갓끈 같네[體象卓然, 殊今異古, 落落
珠玉, 飄飄纓組]", "이에 고문을 열고 닫아, 그 섬세하고 예리함이 막
힘이 없으나, 단지 꺾이고 곧으며 굳고 빠름이 마치 쇠에 새긴 듯하
며, 단정한 자태와 필획의 자유분방함은 또한 어여쁘고 윤택하구
나.[乃開闔古文, 暢其纖(戚)銳, 但折直勁迅, 有如鏤鐵, 而端姿旁逸, 又婉潤
焉.]"[『서단(書斷)』, 상·중].

그가 석고문이, 주문[籒文 : 이것도 역시 대전(大篆)이다] 서체를 처음
만든 주나라 선왕(宣王) 때의 태사(太史)였던 주(籒)가 만든 것이라고
여긴 것은 주관적인 억측에 속하지만, "殊今異古[지금과 다르고 옛날과
도 다르다]"라고 말한 것은 곧 옳은 것으로, 석고문은 바로 주대의 금
문(金文)에서 탈피하여 소전(小篆)으로 발전해가는 과도기의 서체이
다. 그것은 금문의 소박하고 고풍스러움을 탈피하고, 구도·결체·운
필(運筆) 모두가 가지런하고 고르며 획일적인 것을 추구하였지만, 아
직도 여전히 딱딱하고 어색한 부분이 없지 않았다. 석고문의 서체는
근대 중국 서화 예술에 대하여 매우 심대한 영향을 미쳤다. 근대 서
화가인 오창석(吳昌碩) 등은 석고문의 서법을 임모(臨摹)하여 쓸 때,

편방(偏旁) : 한자는 대개 여러 개의
글자들이 합쳐져 하나의 글자를 이루
는데, 왼쪽에 있는 것을 '偏', 오른쪽
에 있는 것을 '旁'이라 한다.

행초(行草)의 필의(筆意)를 융합하여 기세의 표현을 강화함으로써, 새로운 시대적 감정을 부여하였는데, 이것은 실제적으로는 하나의 예술적 재창조의 과정이라고 할 수 있다.

진나라의 석각문자로는 또 송대에 발견된 세 건의 '저초문(詛楚文)'이 있었으나, 훗날 사라졌으며, 『강첩(絳帖)』·『여첩(汝帖)』에 있는 모각(摹刻)으로부터 아직도 그와 유사한 모습을 살펴볼 수 있다.

동주의 청동기 명문은 두 종류의 다른 예술적 취향을 표현해내고 있다. 한 종류는 서주 이래의 규범을 답습한 것들로, 그 전의 것에 비해 용필(用筆)·결체에 더욱 주의를 기울여 표현하였는데, 어떤 것은 단정하고 장중하며 엄격하고, 어떤 것은 비교적 자유로우며, 법도에 구애받지 않았다[예를 들면, 제나라의 원자맹강호(洹子孟姜壺)의 명문]. 또 어떤 것은 모형으로 찍어내어 새로운 형식을 창조한 것도 있다[예를 들면 진나라 진공궤(秦公簋)의 명문]. 두 번째 종류는 장식성을 추구한 것들인데, 예를 들면 채후(蔡侯) 묘에서 출토된 동기(銅器)들에 새겨진 명문은 글자체를 길게 늘였고, 필획이 강하고 딱딱한 직선과 호선(弧線)으로 변했으며, 결체도 또한 도안화하였는데, 증후을 묘에서 출토된 동기들에 새겨진 명문은 이러한 경향이 더욱 발전하였다. 이러한 작품들 중에는 얼핏 명문을 주조할 때 칼로 새긴 흔적이 보이는 것도 있어, 서사(書寫)의 의취가 선명하다. 초나라 동기들에 새겨진 명문의 풍격 양식은 한 가지가 아니어서, 어떤 것은 자유분방하고 호방하며 구애받지 않고 새긴 명문[刻銘]이며, 어떤 것은 일부러 변화를 추구하여 황당무계한 것도 있다. 어떤 것은 필획을 개조하여 도안 장식으로 삼기도 하였다. 예를 들면 초왕염긍반(楚王酓肯盤)의 명문은, 기필(起筆)은 뾰족하고 가늘며, 전절(轉折) 부분은 비대하고, 수필(收筆)은 물방울 모양으로 되어 있는데, 이러한 종류의 글자체는 후세에 과두서(蝌蚪書)라고 불리게 된다. 초·오·월나라 지역들에서는 일종

『강첩(絳帖)』: 『순화각첩(淳化閣帖)』과 이름을 나란히 할 만한, 중국 3대 각첩 중 하나이며, 서법을 위한 귀중한 보배이다. 『강첩』은 북송의 반사단(潘師旦)이 모각하였는데, 강주(絳州)에서 새겼기 때문에 붙여진 이름이다.

『여첩(汝帖)』: 역대 첩들을 모아 12권으로 편찬한 것이다. 북송 대관(大觀) 3년(1109년)에, 여주지주(汝州知州)였던 왕채(王埰)가 『순화각첩(淳化閣帖)』·『강첩(絳帖)』 등으로부터 선진(先秦) 시기의 금문 8종 및 진(秦)·한(漢)부터 수·당·오대(五代)까지의 유명 서법가들의 작품 94종 등 모두 109종의 첩(帖)과 12편의 각(刻)들을 모아 편찬한 것이다.

과두서(蝌蚪書): 과두(蝌蚪)는 올챙이를 뜻한다. 마치 올챙이처럼 생긴 서체를 가리킨다.

의 조충전(鳥蟲篆)이 더욱 발전하였는데, 이는 글자체 구조의 일부 필획을 새의 형상으로 변화시킨 것이다. 이것은 동주 시대, 특히 전국 시기에, 사람들이 더욱 의식적으로 문자의 서사(書寫)에 장식미(裝飾美)를 추구하였다는 것을 나타내주지만, 과분하게 혁신을 창조하려고 추구함으로써 서사자(書寫者)의 감정이입이 결여되어 있는데, 이러

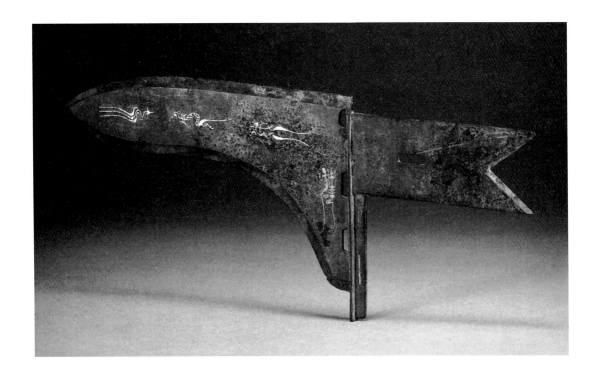

착금조전명동과(錯金鳥篆銘銅戈)

春秋

전체 길이 25cm

1994년 하북 형대시(邢臺市)에서 출토.

하북성문물연구소 소장

왼쪽 삐침[撇]·오른쪽 삐침[捺] : 예를
들어 人'자에서 왼쪽 획을 '별(撇)'이라
하고, 오른쪽 획을 '날(捺)'이라 한다.

파책(波磔) : 한자의 필법에서, 특히
예서(隸書)에서 옆으로 뻗는 획의 종
필(終筆)을 오른쪽으로 흐르도록 뻗
어 쓰는 것을 가리킨다.

한 종류의 글자체는 서법사(書法史)에서 일정한 지위를 차지하지 못하
게 되었다.

더욱 직접적으로 동주 시기 서법의 면모를 반영하고 있는 것은 간
독(簡牘)·맹서(盟書)에 씌어 있는 문자들이다.

전국 시대의 죽간은 진대(晉代)에 일찍이 대량으로 발견된 것이 있
었다. 근세에는 하남·호북·호남 등지에서 이미 대량의 초나라 간독
들이 발견되었다. 1975년 호북 운몽(雲夢) 수호지(睡虎地)에 있는 진나
라 무덤에서 발견된 죽간은 약 1200개나 되는데, 무덤 주인은 한 사
람의 옥리(獄吏)이며, 진시황 30년(기원전 217년)에 매장하였다. 죽간의
내용은 대부분 진나라의 법률과 관련된 서적이다. 글자체는 반듯하고
단정하며, 횡필(橫筆)과 왼쪽 삐침[撇]·오른쪽 삐침[捺]은 파책(波磔)이
있지만, 여전히 전서(篆書)의 필의가 남아 있는, 전형적인 진대의 예서
글자체이다.

산서(山西) 후마(侯馬)에서 발견된 춘추 말기의 진(晉) 나라 맹서(盟誓) 유적에서는 5천여 편(片)의 맹서(盟書) 잔해 옥석편(玉石片)들이 발견되었다. 글자의 흔적을 판별할 수 있는 6백여 편이 있는데, 대다수는 주서(朱書)로 된 맹서 글귀이고, 소수는 묵서(墨書)로 된 점[卜筮]을 치는 글과 저주문(詛呪文)이다. 맹서(盟誓) 활동은 제후 또는 경대부(卿大夫)들을 공고히 결속하고 내부를 통일하기 위하여, 적대 세력에 타격을 가하고 진행하는 종교예의 활동인데, 성대한 의식을 거행한 후에 옥석편 위에 쓴 맹서(盟書)·옥기(玉器) 및 희생 등을 잘 판 구덩이(갱) 속에 매장한 것을 말한다.

맹서는 문헌 기록에서 '재서(載書)'라고 일컫는다. 대부분이 규형(圭形)으로 만든 석편이나 혹은 옥편 위에 붓으로 썼다. 글자체는 다양하여, 어떤 것은 단정하고, 어떤 것은 거칠고 초라하며, 어떤 것은 섬세하고 정교하며, 또한 어떤 것은 깨알처럼 작은 글씨도 있다. 맹서(盟書) 글자체의 용필(用筆)은 경중(輕重)·제날(提捺)의 변화가 풍부하며, 엄격하고 신중한 설계를 거친 석각(石刻)이나 혹은 금문(金文)은 더욱 자유자재로 펼쳐지는데, 운필(運筆)의 특징의 관점에서 보면, 일종의 탄성이 강한 붓을 이용하여 쓴 것이어서, 낙필(落筆)이 비교적 무겁고, 수필(收筆)은 출봉(出鋒)하였다. 동주 시기의 모필(毛筆) 실물들은 하남 신양(信陽) 장대관(長臺關)의 초나라 무덤·장사(長沙) 좌가공산(左家公山)의 초나라 무덤·호북 포산(包山)의 초나라 무덤·운몽 수호지의 진나라 무덤에서 모두 발견되었는데, 오늘날의 모필과 서로 유사하게, 붓 자루는 가늘고 길며, 필봉(筆鋒)의 길이는 약 2.5cm이다. 장사에서 출토된 붓에 사용된 붓털은 매우 좋은 토끼털로, 후대의 자호모

운몽(雲夢) 수호지(睡虎地)에서 발견된 진대의 간독(簡牘)

예서(隸書)

秦

하북성박물관 소장

규형(圭形) : '홀(笏)'과 비슷하게 좁고 길쭉한 판자 모양.

제날(提捺) : 한자의 필법으로, 붓을 들어 올리면서 획을 쓰는 것을 제(提)라고 하며, 내리 누르면서 획을 진행하는 것을 날(捺)이라 한다. 또한 '제(提)'는 왼쪽에서 오른쪽으로 삐쳐 올라간 획을 말하며, '永'자팔법에서의 책(策)에 해당한다. '날(捺)'은 오른쪽에서 왼쪽으로 비껴 내려간 획을 말한다. 여기에서는 전자를 가리킨다.

필(紫毫毛筆)에 해당하는데, 강하고 힘이 있으며 탄성이 풍부하다. 동주 시기의 죽간(竹簡)·맹서(盟書)·백서(帛書) 등의 재료들 위에서 보이는 동주 시기 서체의 시대적 풍격의 특징은, 사용한 필기 도구의 성능과 불가분의 관계에 있다.

진(秦)·한(漢) 시대의 서법

한대에 허신(許愼)이 지은 『설문(說文)』·「서(敍)」에서 진나라 초기에 육국(六國)의 문자를 폐지할 때까지 진나라 문자와 서로 통합되지 못한 것에 대해 언급하고 있는데, 이사(李斯) 등의 사람들로 하여금 대전(大篆)을 살펴서 고치도록 하여 소전(小篆) 서체를 창립하였으며, 또한 진나라의 옥(獄)과 관련된 직무가 복잡하고 많아서, 쓰기에 더욱 간편하고 쉬운 예서(隸書)를 창조해냈다고 한다. "그로부터 진나라 글씨는 여덟 가지 서체가 있었다. 하나는 대전(大篆)이고, 둘은 소전(小篆)이며, 셋은 각부(刻符)이고, 넷은 충서(蟲書)요, 다섯은 모인(摹印)이며, 여섯은 서서(署書)이고, 일곱은 수서(殳書)요, 여덟은 예서(隸書)이다.[自爾秦書有八體. 一曰大篆, 二曰小篆, 三曰刻符, 四曰蟲書, 五曰摹印, 六曰署書, 七曰殳書, 八曰隸書.]" 팔체 가운데 기본이 되는 것은 전서(篆書)와 예서이다. 각부·충서·모인·서서·수서는 서로 다른 필요에 적응하여 창조되어 나온 변형된 전서(篆書) 양식이다.

대전을 살펴 고치고 규범화한 소전은 진대의 관방(官方) 서체였다. 그 중 현존하는 대표 작품들로는, 이사가 썼다고 전해지는 〈태산각석(泰山刻石)〉과 〈낭아대각석(琅玡臺刻石)〉이 있는데, 원석(原石)은 이미 남아 있지 않고, 단지 비교적 초기의 탁본이 전해오고 있다. 진시황이 십육국을 통일 한 후, 차례로 산동의 역산(嶧山)·태산(泰山), 제성(諸城)의 낭아대·연대(烟臺)의 지부산(芝罘山), 하북의 갈석산(碣石

낙필(落筆) : 글자마다 글씨를 쓰려고 붓을 처음 대는 것을 말한다.

출봉(出鋒) : 붓의 날카로운 느낌이 드러나도록 뾰족하게 획을 끝맺는 것을 말한다.

자호모필(紫毫毛筆) : 짙은 자색 토끼털로 만든 붓으로, 끝이 뾰족하여 작은 해서체를 쓰는 데 적합하다.

각부(刻符) : 나무나 돌 등 두꺼운 재료에 새긴 뒤, 둘로 쪼개어 보관하던 징표에 사용하던 서체.

충서(蟲書) : 깃발 등에 사용하던 서체.

모인(摹印) : 옥새를 새길 때 사용한 서체.

서서(署書) : 표제용(表題用)으로 사용하던 서체.

수서(殳書) : 병기(兵器) 등에 새기던 고전(古篆)의 일종.

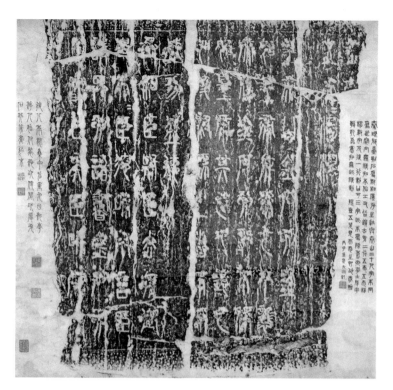

낭아대각석(琅玡臺刻石) (탁본)

전서(篆書)

秦

북경 고궁박물원 소장

山), 절강의 회계산(會稽山) 등을 순시하였는데, 도착한 곳들에는 모두 진나라가 천하를 통일한 위업을 찬양하는 내용을 돌에 새겨 세우라고 명령을 내렸다. 역산·지부·갈석[동관각석(東觀刻石)이라고도 함]·회계의 각석들은 일찍이 사라졌으며, 어떤 것은 후세에 모각(摹刻-본떠서 새김)하거나 혹은 방각(仿刻-비슷하게 새김)한 것도 있는데, 대부분은 이미 진품이 사라지고 없다. 낭아대의 각석은, 진이세(秦二世) 원년(기원전 209년)에 이사에게 명하여 추가로 새긴 조문(詔文-詔書)이 남아 있다. 글자의 형체는 신중하고 치밀하며, 구조는 둥글고 길쭉하며, 위는 촘촘하고 아래는 성글어 일종의 우뚝 위로 솟아오른 기세가 느껴지며, 아래쪽은 다리를 늘어뜨리고 꼬리를 끄는 듯한[垂脚曳尾] 필획으로 시원스러운 공간 분포를 조성하고 있다. 태산각석의 결체는 대체로 약간 모가 나고, 석고문의 필의와 더욱 가깝다. 이 두

진이세(秦二世) : 진시황이 병사한 뒤 황위를 물려받아 등극하였으나, 부패하고 무능하여 곧 멸망하였다.

개의 각석들은 전체적으로 단정하고 장중하면서도 빽빽한 심미 효과를 표현해냈는데, 그 필획은 반듯하고 곧으며 고르고, 빼어나게 아름답고 통통하며 윤택하여, 후세에 '옥저전(玉箸篆)'이라고 불리게 되었다.

진대의 서법이 보존되어오고 있는 것으로는 또한 진시황 26년(기원전 221년)과 진이세 원년(기원전 209년)에 전국의 도량형(度量衡)을 통일하고 보급한 표준 양기(量器)와 형기(衡器)에 새겨 넣은(혹은 못으로 박아 넣은) 조서(詔書)가 있는데, '조판(詔版)'이라고도 부른다. 그 서체는 급히 완성한 특징을 띠고 있는데, 필획이 원만하게 변환하는 것이

조판(詔版) (탁본)
秦

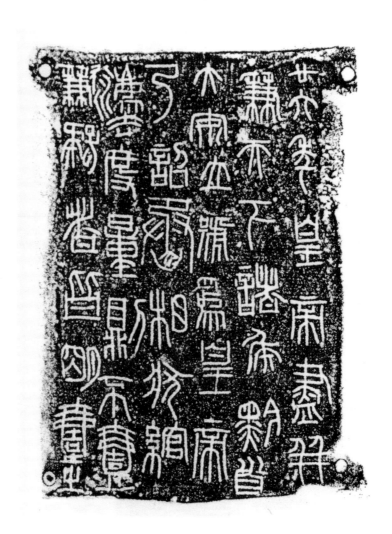

거의 없이 반듯한 직선에 가깝다. 이는 바로 전서체에서 예서체로 바꿔어가는 과도기의 특징을 나타내주는 것이다.

　한대 이후에도, 전서는 일부 중요한 경우들에 여전히 응용되었고, 또한 새롭게 발전하였지만, 더욱 보편적으로 응용되었을 뿐 아니라 크게 발전한 것은 예서이다. 동한 이후 중국 대륙에서는 거대한 석재에 서법 작품을 새긴 비각(碑刻) 서법 양식이 출현했다. 그 목적은 주로 서법 예술의 풍모를 보여주기 위한 것이 아니라, 기념하기 위한 것으로, 통치자의 공덕을 찬양하고 기리거나 혹은 중대한 사회적 사건을 기록하거나 혹은 유가(儒家) 경전의 표준 판본을 전 사회에 배포하기 위하여 만들었으며, 또한 묘비나 계약 내용도 있다. 비(碑 : 윗부분이 네모난 비석)와 갈(碣 : 윗부분이 둥근 비석) 이외에도 또한 큰 산의 절벽에 새기거나[마애석각(磨崖石刻)], 혹은 관곽(棺槨) 위에 새긴 것들도 있다. 비석에 새긴 글은, 일반적으로 비석의 맨 위에 전서(篆書)로 제액(題額)을 새겼는데, 이를 '전액(篆額)'이라 하며, 비석 몸통의 앞과 뒤[碑陰]에 새긴 본문은 붉은 글씨[朱筆]로 정성들여 쓴 다음에 새겼기 때문에, '서단(書丹)'이라고 부른다. 돌에 새겨 비석을 세운 것의 엄숙한 성격으로 인해, 서법의 표현도 그에 상응하여 고도의 모범성이 요구되었다. 사실상 바로 그 비각(碑刻)의 기풍이, 동한의 예서를 최고의 수준으로 발전시키는 추동력이 되었다. 현재 전해지고 있는 백여 종의 한대 비각들은, 각기 다른 심미 의취 속에서도 공통적으로 박대(博大)하며 고상하고 화려하면서도 온화하고 점잖은 기개를 체현하고 있다.

　서법을 애호하고 중시하는 것이 동한 시대에 사회적 풍조로 성행하였다. 문치(文治)를 실현하는 것으로 여겨져, 황제의 특별한 애호도 받았다. 문헌들의 기록에 따르면, 동한의 영제(靈帝) 유굉(劉宏)은 일찍이 천하의 서예가들을 홍도문(鴻都門)에 불러 모았는데, 모인 사람

홍도문(鴻都門) : 한나라 때 수도인 낙양에 설치한 일종의 도서관.

이 수백 명이었으며, 그 중 예서를 가장 잘 쓴 사람은 사의관(師宜官)으로, 큰 글자는 곧 직경이 1장(丈)이나 되었으며, 작은 글자는 곧 1촌(寸-약 3.3cm) 평방의 면적에 1천 자를 썼다. 사의관은 "천성이 술을 좋아하여, 혹 빈손으로 술집에 갔을 때, 그 벽에 글을 써서 이를 팔면, 구경꾼들이 구름처럼 몰려들었는데, 술을 살 정도로 많이 팔면, 곧 이를 파내버렸다.[性嗜酒, 或时空至酒家, 書其壁以售之, 觀者雲集, 酤酒多售, 則鏟去之.]"[당(唐), 장회관(張懷瓘), 『서단(書斷)』을 볼 것. 또한 진(晉), 위항(衛恒), 『사체서세(四體書勢)』 등의 기록을 볼 것.] 이 내용으로부터 알 수 있는 것은, 서법 예술의 기교와 심미 표현은 이미 서예가가 더욱 스스로 깨우치도록 추구하게 되었다는 점이다. 감상하는 자는 단지 이미 완성된 서법 작품을 중시할 뿐만 아니라, 또한 서법가가 격렬한 감정을 서법 형상으로 전화시켜 써가는 과정 속에서, 작자의 개성적인 표현과 숙련된 기교를 직접 느끼기를 기대하고, 그러는 가운데 감상에서 훨씬 큰 만족을 얻을 수 있는 것이다.

한대의 서법은 비각 이외에도, 또한 수량도 훨씬 많을 뿐 아니라 훨씬 청신하고 자연스러운 것으로, 죽간(竹簡)·목독(木牘)·비단·도기(陶器) 등의 재질들에 쓴 묵서(墨書) 문자가 있다. 그 중 장사(長沙) 마왕퇴(馬王堆)의 서한(西漢) 묘에서 출토된 28종의 백서(帛書)들에는 12만여 자가 적혀 있으며, 청나라 말기부터 지금까지 신강(新疆)·돈황(敦煌)·거연(居延)의 무위(武威)·은작산(銀雀山) 등지에서 발견된 양한(兩漢) 시기의 간독(簡牘)이 또한 3만여 건이나 된다. 전국 각지에 걸쳐 전국·신(秦)·한(漢)·삼국 시기의 간독 20만여 건이 있다. 그 가운데 중요한 것들로는 호남·호북·하남 등지에서 출토된 초나라 간독, 호북 운몽(雲夢) 수호지(睡虎地)·용강(龍崗)에서 출토된 진(秦)나라 간독, 거연·돈황·산동·호북의 강릉·호남의 장사·강소의 연운항(連雲港) 등지에서 출토된 한나라 간독, 호남 장사 주마루(走馬樓)에서 출토

백서 서신[帛書信札]

西漢

높이 32.2cm, 너비 10.7cm

1990년 감숙 돈황(敦煌) 첨수정(甜水井)
의 현천치(懸泉置) 유적에서 출토.

감숙성 문물고고연구소 소장

역입평출(逆入平出) : 역입(逆入)은, 낙
필(落筆)할 때 필봉(筆鋒)을 진행하려
는 방향과 반대로 시작하는 것을 말
하는데, 즉 왼쪽으로 진행해야 하는
경우에는 먼저 오른쪽으로 붓을 꺾
고, 오른쪽으로 진행해야 할 경우에
는 먼저 왼쪽으로 붓을 꺾으며, 밑으
로 진행해야 할 때에는 먼저 위쪽으
로 붓을 꺾어 붓끝이 드러나지 않는
장봉(藏鋒)의 형세를 취하는 것을 말
한다. 평출(平出)은 붓의 운행에 따라
붓털이 쫙 펴져 나아가다 공중에서
붓을 거두는 형세를 취하는 운필법인
데, 마치 붓을 거두지 않은 것처럼 획
의 끝이 누에의 대가리처럼 뭉뚝한
형태를 나타내는 것을 말한다.

일파삼절(一波三折) : 하나의 날(捺)획
을 그을 때, 붓을 세 번 꺾어야 하는
것을 가리키는 필법 용어이다.

된 한나라 말기부터 삼국 시기 오나라까지의 간독 등이 있다. 이러한
간독·백서의 출토는 역사 연구와 서법의 역사를 연구하기 위하여 매
우 중요한 자료를 제공해주었다. 그것들은 4, 5세기 동안 서체의 변

화 발전 과정에서 각각의 서체들이 서로 영향을 주고받는 생동적인 현상을 뚜렷이 보여주고 있으며, 조각하여 새기는 과정을 거치는 비문(碑文)에 비해 더욱 직접적으로 전국·진·한 시대 서법의 진면목을 드러내준다. 따라서 비록 비문처럼 관방(官方) 서법 작품의 전범(典範)으로서의 가치를 지니지는 못할지라도, 오히려 서법의 변혁·창신(創新)에 대해서는 훨씬 적극적인 계발과 추동작용을 하였다.

예서(隸書)의 성숙은 붓[毛筆]의 개량·종이의 출현 등의 요인들과 밀접한 관계가 있다. 그것들은 전서(篆書)에 비해 서사(書寫) 의경의 풍부성과 감정을 표현하고 뜻을 전달할 가능성을 더욱 충분하게 체현해냈는데, 글자의 형체는 세로로 길쭉한 것에서 넓적하게 변하였고, 짜임새 관계는 둥글게 전환하는 것에서 모가 나게 꺾이는 것으로 변하였으며, 용필은 역입평출(逆入平出)하였고, 일파삼절(一波三折)하였으며, 파책(波磔)은 마치 새가 날개를 펼친 것처럼 나뉘었다. 전서에 비해 균형이 잡히고 길어진 선의 표현력은 전례가 없을 만큼 높아졌다. 그러나 훗날 용필과 결체에서 극단적인 표현이 출현하여, 현란함과 가식적인 꾸밈에 치우쳤으며, 또한 초기의 서법으로 회귀하는 현상도 나타났다.

현재까지 전해지고 있는 한대의 비각은 서로 다른 서법 예술 풍격을 표현하였는데, 요약하면 두 종류의 주요한 심미 경향들이 있다.

한 종류는 반듯하고 엄격하며 장중하면서도 풍성하고 소박한 것을 숭상하는 것으로, 법도(法度)를 중시했으며, 파책이 분명하다. 그 전형은 채옹 등의 사람들이 쓴 것을 돌에 새겨 태학(太學)의 동쪽 문

을영비(乙瑛碑) (탁본)
예서(隸書)
東漢
북경 고궁박물원에 소장된 명나라 탁본

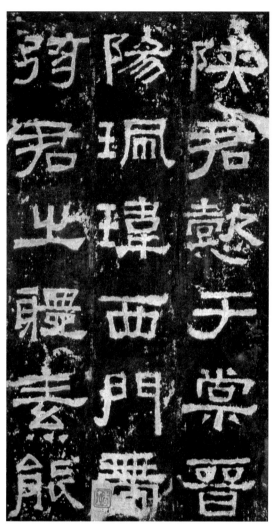

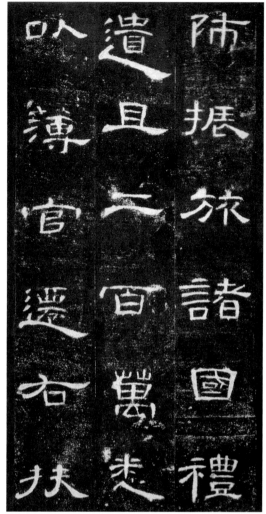

밖에 세운 〈희평석경(熹平石經)〉[희평(熹平) 4년부터 광화(光和) 6년까지, 175~183년]·〈장천비(張遷碑)〉[중평(中平) 3년, 186년], 〈선우황비(鮮于璜碑)〉[연희(延熹) 8년, 165년]가 있는데, 모두 반듯하고 풍성하며, 기세가 웅장하기로 정평이 나 있다. 같은 종류의 작품 가운데 바르고 단정하며 우아하고 웅건함 속에 빼어난 아름다움이 깃들어 있는 대표작들로는 또한 〈예기비(禮器碑)〉[영수(永壽) 2년, 156년]·〈을영비(乙瑛碑)〉[영흥(永興) 원년, 153년] 등이 있다.

(왼쪽) 장천비(張遷碑) (탁본)

예서(隷書)

東漢

북경 고궁박물원에 소장된 명나라 탁본

(오른쪽) 조전비(曹全碑)

예서(隷書)

東漢

북경 고궁박물원에 소장된 명나라 탁본

희평석경(熹平石經) (탁본)

예서(隷書)

東漢

북경 고궁박물원에 소장된 탁본

또 다른 한 종류의 작품은 원만하고 윤택하며 건장하고 화려하며, 정교하고 세련될 뿐 아니라, 수려하고 우아하며 매우 뛰어난 작품들인데, 그 중 가장 두드러지는 대표작은, 비교적 늦게 출토되어 필적이 매우 완전하고 양호한 〈조전비(曹全碑)〉와 〈공주비(孔宙碑)〉(연희 7년, 164년)·〈사신전·후비(史晨前·後碑)〉[건녕(建寧) 2년, 169년] 등이 있다.

섬서 한중시(漢中市) 교외의 고대 포사도(褒斜道) 석문(石門)에는 원래 한(漢)·위(魏) 시기를 어느 정도 대표하는 마애(磨崖) 석각 작품이 새겨져 있었다.[포사도 석문에 있던 마애 석각의 대표적인 작품으로는 또한 북위(北魏) 영평(永平) 2년(509년)의 〈석문명(石門銘)〉 등이 있다. 1971년 포하(褒河)의 홍수 퇴치를 위한 댐 건설로 인해, 석문동(石門洞) 및 부근의 중요

포사도(褒斜道) : 섬서 미현의 서남쪽에 위치하며, 관중(關中)·한중(漢中)에서 촉(蜀)으로 통하는 요충지이다.

(위) 석문송(石門頌)의 일부분들 (탁본)

예서(隷書)

東漢

북경 고궁박물원에 소장된 탁본

(아래) 양회표기(楊淮表記) (탁본)

東漢

한 석각들을 한중시박물관으로 옮겨 보존하고 있으나, 유적지는 이미 댐 속에 잠겼다.] 그 가운데 중요한 것들로는 〈축군개통포사도비(鄐君開通褒斜道碑)〉[영평(永平) 6년, 63년]·〈석문송(石門頌)〉[건화(建和) 2년, 148년]·〈양회표기(楊淮表記)〉[희평 2년, 173년] 등이 있다. 이것들은 거칠고 높고 낮으며 고르지 않은 절벽 위에 그대로 쓰고 새긴 것들이어서, 글자체가 들쑥날쑥하고 어수선하며, 크기와 간격이 고르지는 않지만, 특별히 시원스럽고 혼후하고 고졸하며 자유분방한 정취를 지니고 있다.

삼국 시기의 유명한 서법 작품들로는 위나라의 〈공경장군상존호비(公卿將軍上尊號碑)〉·〈수선표(受禪表)〉·〈범식비(範式碑)〉 등과, 오나라의 〈봉선국산비(封禪國山碑)〉·〈천발신참비(天發神讖碑)〉·〈곡랑비(谷朗碑)〉 등이 있다. 위나라 정시(正始) 연간(240~248년)에 낙양에는 또한 석문(石文)·전서·예서 등 세 종류의 서체로 씌어진 〈삼체석경(三體石

經》)을 세웠다. 삼국 시기에는 한단순(邯鄲淳)·위탄(韋誕)·종요(鍾繇)·위관(衛瓘)·위항(衛恒)·황상(皇象)·양곡(梁鵠) 등의 서법 명가들이 출현했는데, 어떤 사람은 석각 서첩으로 필적이 전해오고 있으며, 어떤 사람은 몇몇 유명한 비석의 글씨를 쓴 사람일 가능성이 있다. 전란이 끊이지 않는 환경에 처해 있던 반세기 동안 전통과 창신(創新)이 상호 작용을 하는 구도 속에서 특정한 시대적 면모를 형성했으며, 아울러 행초·해서 방면에서 새로운 전범을 창조해냈다.

새인(璽印)

서법 예술의 하나의 방계(傍系) 영역으로서, 새인(璽印)은 전국 시대와 진(秦)·한(漢) 시대에 고도로 발전을 이루게 되며, 아울러 명·청 시대 이후에 흥성하게 되는 전각(篆刻) 예술의 종법(宗法)이 되었다.

새인의 출현은 상대(商代)까지 거슬러 올라갈 수 있는데, 가장 많이 발견되는 것은 진·한 시기의 작품들이다. 새인은 오늘날에는 일반적으로 인장(印章)이라고 불린다. 선진(先秦) 때는 '璽(새)'로 불렀고, 전국 시기에 동방 국가들의 대다수는 '璽'자를 '鉨(술)'로 썼으며, 진시황 시기에 이르러서야 황제의 도장만을 오직 '새(璽)'라 하고, 일반인의 것은 단지 '인(印)'이라고 하였다.

새인을 제작한 재료는 주로 청동으로, 대부분은 끌로 파서 새겼으며, 또한 주조한 것도 있다. 그 밖의 재료들로는 옥(玉)·돌·뼈·뿔·도기 등이 있다. 그 용도는 신뢰를 위한 것으로, 잘 봉함한 간독(簡牘)의 봉니(封泥) 위에 도장을 찍었다. 거의 대다수의 고대 새인은 바로 봉니 위에 찍혀 있는 도장의 흔적 덕분에 보존되어오고 있는 것들이다. 새인은 도기·견직물에도 사용되었으며, 혹은 칠목기(漆木器)에도 찍었다.

봉니(封泥): 간독(簡牘) 등을 사용하여 서찰이나 문서를 전달하던 시기에, 서함(書函)을 끈으로 묶고, 그 매듭 부위를 진흙으로 봉한 다음, 그 위에 도장을 찍어 제3자가 열어보지 못하게 했던 일종의 안전장치.

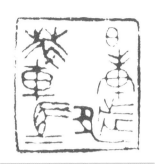

새인(璽印) '日庚都萃車馬'
戰國
일본 교토(京都) 후지이유린칸(藤井有鄰館) 소장

새인
戰國
大賡(대□)
북경 고궁박물원 소장

육서(六書) : 고문(古文)·기자(奇字)·전서(篆書)·예서(隷書)·무전(繆篆)·충서(蟲書)를 가리킨다.

문제행새(文帝行璽)
漢
광주시(廣州市) 남월왕묘(南越王墓)박물관 소장

전국 시대의 새인은 대부분 제(齊)·연(燕)·초(楚)나라와 진(秦)나라의 것들이다. 관새(官璽-관인)·사새(私璽 : 이름이 새겨진 도장)·길어인(吉語印)·초형인(肖形印-형상을 본떠 새긴 도장) 등이 있다. 그 양식은 이미 매우 풍부했는데, 방형·원형·조형(條形-길쭉한 모양)·곡척형(曲尺形-'ㄱ'자형) 등 다양한 형태가 있으며, 어떤 것은 양쪽 면 또는 여섯 면에 모두 글자를 새기기도 하였다. 도장의 손잡이[紐]는 비뉴(鼻紐)·와뉴(瓦紐)·대뉴(臺紐)·동물형뉴(動物形紐) 등이 있다. 진·한 시기에는 곧 인장 주인의 작위와 봉록에 따라 인장 손잡이의 형상을 다르게 만들도록 제도적으로 규정되어 있었다.

전국 시기에 새인에 사용된 문자는 동방 각국들의 고문(古文)과 진전(秦篆-小篆)이었다. 진나라 이후에 전서로 통일되었는데, 팔체서(八體書-493쪽의 인용문 참조) 가운데 '모인(摹印)'이 새인 전문 서체로 규범화되었으며, 즉 왕망 시기에 개정된 육서(六書) 중에서는 '무전(繆篆)'인데, 이 명칭은 글자의 형태가 구불구불하고 휘감겨 있다고 해서 붙여진 것으로, 그것은 글자를 새기는 자가 설계하고 구도를 잡는 데 자유로운 경지를 제공하였다. 새인 문자는 전서를 기본으로 하였으며, 결체는 예서의

필의(筆意)를 취하였다. 문자의 결합 관계와 공간 배치의 요구에 따라 더하거나 줄였으며, 또한 바깥 테두리·칸막이를 이용하여 조정하고 통일하였다.

새인은 제한된 좁은 면적 안에서 교묘하게 구상해내는 것으로, 붉은색과 흰색으로 이루어져, 음양(陰陽)·경중(輕重)·소밀(疏密)·풍수(豊瘦-굵고 가늚) 등등 무궁무진한 변화를 만들어내는데, 이리하여 전각학(篆刻學) 고유의 장법(章法-구도)·도법(刀法)의 아름다움을 체현해냄으로써, 풍부하고 다양한 심미 의취(意趣)를 형성한다. 예를 들면 전국 시대의 낙마동인(烙馬銅印)인 '日庚都萃車馬'가 지니고 있는 빼어나며 드높은 기세는, 바로 새김면[印面] 공간의 허(虛)와 실(實)·집중과 분산 및 문자 사이의 대소(大小)와 들쑥날쑥함·꼬리를 물고 이어지는 모습들이 호응하여 만들어낸 것이다. 한대에는 인장이 보급되어, 전해지는 유물들이 매우 많은데, 장법(章法)의 구도는 단정하고 바르며 균형을 맞추는 데 중점을 두었으며, 고풍스럽고 소박하며 다채롭고 아름답다는 공통의 시대적 풍격 가운데에서, 또한 각자 서로 다른 심미 특색을 표현해냈다. 그리하여 어떤 것은 바르고 곧으며 엄격하고, 어떤 것은 민첩하고 힘차면서도 화려하고, 어떤 것은 거칠고 호방하며, 어떤 것은 유연하고 아름다우며, 어떤 것은 자유분방하고, 어떤 것은 소박하고 고풍스럽다. 그러나 인장을 새긴 사람의 수준이 각기 달라, 그 가운데에는 또한 일부 서툴고 볼품이 없는 것들도 있으며, 혹은 과도하게 기교를 부려 지나치게 꾸민 작품들도 있다.

낙마동인(烙馬銅印) : 말에 낙인을 찍을 때 사용하는 도장.

진(秦)·한(漢)의 건축과 조소

상(商)·서주·춘추·전국 시기의 오랜 기간의 발전을 거쳐, 중국의 건축 체계는 진·한 시기에 이르러 기본 양식이 확립됨과 아울러, 중국 건축사에서 제1의 전성기를 형성하였다.

원시 사회 중·후기에 거주 환경의 구조·각종 건축의 형상·건축 구조의 발전 과정에서 사람들은 실용적 기능의 필요를 해결함과 동시에, 의식적으로 미의 법칙을 운용하여 설계·계획·건축을 진행하였는데, 이는 또한 후대의 건축 예술과 기술 발전에 직접적으로 영향을 미쳤다.

하대(夏代) 이후 궁궐과 종묘를 중심으로 하여, 땅을 달구질하여 성벽을 쌓은 성시(城市)가 출현하였다. "하곤(夏鯀-우왕의 아버지)은 세 길[仞]의 성을 쌓았다.[夏鯀作三仞之城.][『회남자(淮南子)』·「원도훈(原道訓)」] "하걸(夏桀-하나라의 걸왕)은 경궁과 요대를 만들면서, 백성의 재물을 모두 탕진했다.[夏桀作瓊宮瑤臺, 殫百姓之財.]"[『죽서기년(竹書紀年)』] 하나라의 건축 유적에 해당하는 것으로, 하남 언사(偃師) 이리두(二里頭)에 초기 상대(商代)의 궁전 유적이 있다. 복원을 거친 1호 궁전은 남쪽을 향하여 북쪽에 자리 잡은 사아중옥식(四阿重屋式-우진각지붕의 이층집) 목조 건축물로, 정면은 8칸이고 측면은 3칸으로, 땅을 달구질하여 다진 기초 위에 자리잡고 있다. 건물 앞에는 약 5천 평방미터의 광활한 마당이 있고, 그 주위를 행랑으로 에워쌌다. 그 사이에는 너비가 8칸인 남대문이 있어 궁전과 마주보고 있으며, 그다지 정확하지 않은 하나의 중심선을 형성하고 있다. 정원 동북쪽의 꺾여 들어간 한 모퉁이에 별도로 문터 하나를 만들었다. 이리두 초기 상나라 궁전 건축의 형식과 배치는 이미 대체적으로 후대 중국 고대 건축을 가장 대표하는 궁전의 기본 양식을 확립하였다.

정주(鄭州)·반룡성(盤龍城)·안양 소둔(小屯) 등지에서는 상대 중·말기의 궁전 유적지들이 발견되었는데, 안양 소둔의 궁전 유적에서

길[仞] : 옛날 길이의 단위로, 1인(仞)은 약 7~8자[尺]에 해당하며, 한대(漢代)에 1자는 약 22.5cm였다.

는 경첨주(擎檐柱)와 주춧돌 사이를 괴고 있는 청동 재질이 발견되었
는데, 출토 당시에 윗면에는 또한 칠회(漆繪) 도안이 남아 있었다. 궁전
담장에는 벽화와 각종 장식 문양의 테두리가 있으며, 또한 건축 목부
재(木部材)와 함께 결합된 대리석 조소 장식물들도 매우 많이 있다.

서주 시대의 건축 유적지들은 잇달아 주족(周族)의 초기 정치활
동 중심지였던 주원(周原) 일대의 기산현(岐山縣) 봉추촌(鳳雛村)과 부
풍(扶風) 소진촌(召陳村)에서 발견되었는데, 전자는 선주(先周-주나라
이전) 시기의 궁전(혹은 宗廟) 유적지로, 1500m²의 항토(夯土-달구질하
여 다진 흙) 기단 위에 축조하였으며, 영벽(影壁)·문방(門房-문지기가 거

주하는 문간방)·전당(前堂)·후실(後室)을 중축선으로 삼아 좌우가 엄
격한 대칭을 이루는 구도를 취하였고, 전후(前後) 마당 및 동서(東西)
의 곁채가 함께 하나의 폐쇄된 원(院-마당)을 이루고 있으며, 지붕에
는 이미 기와를 사용하기 시작하였다. 이 건축물 서쪽 곁채의 한 땅
광(움)에서 1만 7천여 개의 복갑(卜甲)과 복골(卜骨)이 발견되어, 이 건

축물이 서주 시대의 정치 활동에서 매우 중요한 위치를 차지했었다는
것을 알 수 있으며, 건축의 짜임새와 격식 또한 서주 시대 예제화(禮制
化)의 특징을 체현하고 있다.

동주 이후 각 제후국가들이 앞 다투어 높은 기단 위에 건축한 대
사식(臺榭式) 궁전 건축물들을 지었는데, 호화스럽기 이를 데 없었다.
진시황 때에 이르러서는 아방궁을 지었는데, 그 규모와 호사스러움
이 최고 경지에 도달하였다.

고대 문헌들에는 황권(皇權)의 형상을 체현한 궁전·종묘 건축의
미학적 이상에 대하여 명확하게 서술하고 있다. 『주역(周易)』·「계사
(繫辭) 下」에는 이렇게 기록되어 있다. "上古穴居而野處, 後世聖人易
之以宮室, 上棟下宇, 以待風雨, 蓋取諸大壯."[상고 시대에는 굴속이나
들판에서 거주했는데, 후세에 성인이 이를 궁실로 바꿔, 마룻대를 얹고 처마를

얽어 비바람을 피했으며, 대체로 이것들을 대장 괘(卦)로부터 취했다.] '대장 (大壯)'이란 진(震)이 위에 있고 건(乾)이 아래에 있는 괘☰로, 장대하 고 강성하며 순정함을 상징한다. "단사(彖辭)에서 이르기를, '大壯'이 란 큰 것이 왕성함이다. 강함으로써 활동하는 까닭에 왕성하다. 크 고 왕성함은 바르게 함이 이롭고, 큰 것은 바른 것이니, 바르고 커서 천지의 정(情)을 볼 수 있는 것이다."[彖曰 : 大壯, 大者壯也. 剛以動, 故 壯. 大壯利貞, 大者正也, 正大而天地之情可見也.] 이 괘의 형상을 이루고 있는 윗부분의 '진(振)'은 우레를 대표하고, 아랫부분의 '건(乾)'은 하 늘을 대표하는데, 우레는 하늘에서 요란하게 울려대니, 이것은 얼마 나 웅장한 광경이란 말인가!

단사(彖辭) : 주역(周易)의 각 괘를 풀 이한 것으로, 문왕(文王)이 지었다고 전해진다.

『사기(史記)』·「고조본기(古祖本紀)」의 기록에는, 한(漢)나라 고조(高 祖) 8년(기원전 199년)에, 승상 소하(蕭何)가 "미앙궁을 건립하고, 동궐· 북궐·전전(前殿)·무기고·큰 창고를 세웠다. 고조가 돌아와 궁궐의 웅장함을 보고는 크게 노하여, 소하에게 일러 말하기를, '천하가 흉 흉하고, 전쟁에서 고전한 것이 여러 해여서, 성패를 알 수 없는데, 어 찌 궁실을 과도하게 지었단 말인가!' 소하가 아뢰되, '천하가 바야흐 로 안정되지 못하였으니, 따라서 궁실을 지은 까닭이옵니다. 또한 천 자는 무릇 사해(四海)를 집으로 삼으니, 장대하고 화려하지 않으면 무 거운 위엄이 없으며, 또한 후대에 지금의 것에 더 보탤 것이 없게 하 려는 것입니다.' 고조는 이에 기뻐하였다.[營作未央宮, 立東闕·北闕·前 殿·武庫·太倉. 高祖還, 見宮闕壯, 甚怒, 謂蕭何曰, '天下匈匈, 苦戰數歲, 成敗 未可知, 何治宮室過度也!' 蕭何曰, '天下方未定, 故可因遂就宮室. 且夫天子以 四海爲家, 非壯麗無以重威, 且無令後世有以加也.' 高祖乃悅.]"

전전(前殿) : 정전(正殿)의 앞에 있는 궁전.

이 한 단락의 이야기는 곧 '대장지미(大壯之美)'의 구체적이고 상세 한 해석으로 삼을 만한데, 웅장하고 화려하지 않으면 천자와 조정(朝 廷)의 위엄이 무겁지 않다는 사상은, 직접 궁전 건축을 지도했을 뿐

만 아니라, 또한 진·한 시대에는 통일된 대제국의 문화 형상으로서의 조소·벽화 등 각 부문의 예술들 곳곳에서 모두 이러한 사상의 영향을 엿볼 수 있다. 이것과 서로 보완하는 것으로는 또한 전국 시기에 이미 유행하기 시작한 신선사상·음양오행학설 및 양한 시기의 유가사상과 참위설(讖緯說)이 서로 결합된 신학(神學) 관념이 있는데, 건축 예술과 전체 사회 의식 형태에 대해 소홀히 할 수 없는 것들로, 한 시기나 한 방면에 대해 심지어는 결정적인 작용을 하기도 하였다.

목조 구조의 건축물은 오랜 기간 보존되기 어렵기 때문에, 또한 역대의 전란으로 인해, 우뚝 솟은 궁전 건축물들은 이미 모두 사라지고 없다. 단지 만 리를 이어지는 진·한 시기의 장성(長城)들만이 여전히 광대한 사막과 험준한 산 위에 우뚝 솟아 있어, 중국 민족의 강인한 의지와 위대한 창조력의 상징으로서 오랜 세월 동안 사람들이 추모하며 기리고 있다. 이 밖에 또한 일부 돌로 쌓아 만든 사당(祠堂)·궁궐 등이 있는데, 이것들은 묘지의 기념성 건축물로서, 인간과 저승을 연결해주는 것들이다. 그리고 또한 벽화·화상석(畫像石)·부장품 가운데 풍부하고 다양한 건축 형상들이 또한 당시의 건축 예술을 이해하는 데 중요한 참고 자료를 제공해주고 있다.

높고 큰 건축물의 부공간(負空間) 존재 양식으로서의 제왕과 공훈이 있는 귀족들의 무덤들은, 지하에 거대한 건축 공사를 진행하게 했으며, 또한 지상에는 계열을 이루는 기념성 건축물들을 남겨놓았다.

"옛날에 묘는 있었으나 봉분은 없었다.[古也墓而不墳.]"[『예기(禮記)』·「단궁(檀弓) 上」] 상대 왕실 대묘의 묘혈은 계단형의 거꾸로 된 대(臺) 모양[階梯倒臺形]으로 만들었으며, 깊이는 8~13m에 달했고, 지면에 봉토(封土)를 만들지 않았는데, 어떤 것은 향당(享堂)을 지어놓은 경우도 있다. 동주 이후, 기단이 높은 궁전 건축의 유행과 동시에, 묘지에 봉분을 쌓거나 나무를 심어, 분묘(墳墓 : 塚墓)가 출현하였다. 분

참위설(讖緯說) : 도참(圖讖)과 위서(緯書)를 말하는 것으로, 미래의 길흉화복을 예측하는 것을 가리킨다.

부공간(負空間) : 물체들간의 사이 공간을 말한다. 부공간은 촬영에서는 대개 고립을 표현하는 한 가지 기법으로 사용된다. 서예에서는, 글자 그 자체가 차지하고 있는 화면의 공간을 제외한 이외의 공간, 즉 글자와 글자 사이의 공간 및 그 주위의 공백을 가리킨다. 건축에서는 건물과 건물 사이의 공간 및 그 주변 공간을 말한다.

향당(享堂) : 위패를 모셔두고 제사를 지내는 건물, 즉 사당을 말한다.

(墳)·총(塚)은 곧 흙 언덕이며, 제왕 묘의 높고 큰 봉토(封土)는 능묘 (陵墓)라고 불렸는데, 능(陵)은 곧 높은 산을 말하며, 또한 "장엄하고 화려하지 않으면 무거운 위엄이 없다[悲壯麗無以重威]"라는 뜻이다. 높 고 큰 능묘의 봉토와 능 위의 건축·석각(石刻)들은 영구적인 기념 건 축물들의 조합을 형성하였다.

하북 평산현(平山縣)의 전국 시대 중산왕□(中山王響) 묘에서 출토 된 금·은이 도금된 〈조역도(兆域圖)〉 동판은 보기 드문 묘역(墓域) 계 획도인데, 중산왕의 조령(詔令-임금이 내린 명령)과 평면 계획 설계도 가 새겨져 있다. 능원(陵園)의 범위 내에는 3기의 대묘(大墓)와 2기의 소묘(小墓)들이 포함되어 있다. 중궁(中宮) 담[垣]과 내궁(內宮) 담의 두 궁벽 안에 두 종류의 규격으로 횡렬(橫列)해 있는 향당들은 모두 '凸' 형의 기단 위에 세워져 있는데, 두 담 사이에는 네 개의 소궁(小宮)들 이 지어져 있다. 묘지 유적을 결합해보면, 이것이 약 15m 높이의 3층 의 계단형으로 된 높은 기단 위에 세워진 건축군(建築群)이었으며, 회 랑이 에워싸고 있고, 지붕에는 기와를 덮었다는 사실을 추측하여 알 수 있다. 중축(中軸)의 대칭 구도에서 중앙의 지세(地勢)가 가장 높은 곳에 위치한 중산왕 및 그의 두 황후들의 향당은, 사람들에게 높은 산을 우러러 경모해 마지 않는 것과 같은 깊은 인상을 준다.

한대 이후에, 봉분 앞에는 쌍궐(雙闕)·사람과 동물 석조상(石彫 像)·사당·묘비 혹은 묘표(墓表)로 이루어진 신도(神道) 양 옆의 일련 의 기념성 건축물·조각들로 조성하였다. 그리고 지하의 묘실 속에는 대량의 용(俑)과 각종 명기(冥器-부장품)들을 부장하였다.

진·한 시기도 중국 고대 조소 예술 발전의 중요한 단계인데, 이 시대의 조소가 성취한 가장 대표적인 실물 유물은 진시황릉의 병마 용 조소군(彫塑群)과 서한(西漢)의 곽거병(霍去病) 묘의 석각군(石刻群) 이다. 전자는 지하의 부장품이고, 후자는 무덤 위의 기념성(紀念性)

신도(神道) : 묘역에서 묘지로 통하는 가운데의 큰 길.

조각들이다. 이것은 또한 바로 조소와 건축의 발전은 매우 밀접한 관계가 있었다는 것을 말해준다. 그리고 조소 실물 유물들도 또한 주로 무덤에 딸려 있는 것들이다. 이러한 특징들은 조소의 종류·양식·예술 표현에 대하여 명확히 제약(制約) 작용을 했다. 이것들이 비록 당시의 조소 예술의 성취를 대표하긴 하지만, 또한 조소 발전의 전모를 반영하지는 못한다. 문헌들의 기록에 따르면 진·한 시대의 궁전·성문·원유(苑囿)에는 매우 많은 대형의 청동 조소 작품들이 있었지만, 애석하게도 전해지는 것은 없다.

한대의 조소 작품의 제재(題材)와 예술 표현에서는 다른 지역들과의 경제·문화적 교류의 영향을 볼 수 있다. 서남쪽 변방인 운남(雲南) 지역의 고전족(古滇族) 문화와 북방 초원 유목민족이 창작한 일부 청동 작품들에는 특수한 생활 내용과 동물 세계의 생존경쟁 등의 내용을 표현한 독특한 성취가 있다.

진(秦)·한(漢)의 건축

함양궁(咸陽宮)·육국(六國) 궁전(宮殿)·아방궁(阿房宮)

진대의 건축은 함양궁과 육국 궁전을 개축하거나 혹은 확장하여 지은 때를 기점으로 삼는다.

함양궁은 진나라 효공(孝公)이 함양(咸陽)으로 천도한 이후 역대 진나라 왕들의 왕궁이었다. 진시황 시기에 이르러, 하늘의 형상에 근거하여, 그것을 마치 천제(天帝)가 살고 있다는 자궁(紫宮)처럼 지었는데, 위수(渭水)로 은하수를 상징하고, 횡교(橫橋)를 이용하여 견우성좌(牽牛星座)를 대신하였다. 함양궁을 중심으로 한 진(秦) 왕조의 궁전군은 규모가 매우 웅장했다. "함양은 북으로는 구종과 감천까지 이르고, 남으로는 호현(鄠縣)과 두현(杜縣)에 이르며, 동으로는 황하에 이르고, 서로는 견수(汧水)와 위수(渭水)가 교차하는 지점에 이르러, 동서가 8백 리, 남북이 4백 리로, 이궁(離宮)과 별관(別館)이 서로 바라보며 연결되어 있다. 나무는 비단을 둘렀고, 땅에는 붉은색과 자주색이 깔려 있으니, 궁인들은 옮겨가지 않고, 악기는 고쳐 매달지 않았으며, 한평생 돌아가는 것을 잊으니, 마치 두루 미칠 수 없을 것 같다.[咸陽北至九嵕甘泉, 南至鄠·杜, 東至河, 西至汧·渭之交, 東西八百里, 南北四百里, 離宮別館, 相望聯屬. 木衣綈繡, 土被朱紫, 宮人不移, 樂不改懸, 窮年忘歸, 猶不能遍.]"[『삼보황도(三輔黃圖)』]

기원전 206년, 서초(西楚)의 패왕(覇王) 항우(項羽)가 제후(諸侯)의

횡교(橫橋) : 위수(渭水) 위에 놓은 다리로, 서역과 통하는 요로이며, 위교(渭橋) 또는 중위교(中渭橋)라고도 한다.

호현(鄠縣)·두현(杜縣) : 호현은 섬서성의 중부에 있고, 두현은 섬서성의 서안시(西安市) 동남쪽에 있는 현이다.

군대를 인솔하여 함양을 공격해 들어와, 진나라 왕자 영(嬰)을 죽이고, 진나라 궁실에 불을 지르니, 큰 불이 석 달 동안이나 꺼지지 않았다. 무수히 많은 호화롭고 사치스러운 건축물들은 한순간에 폐허가 되었다.

1970년대 중반, 함양시 동쪽에서 발굴된 한 곳의 궁전 건축 유적지는, 추정하는 바에 따르면 바로 함양궁에 딸려 있던 하나의 이궁(離宮) 유적지인데, 두 조(組)의 높은 기단에 지어진 건축군(建築群)으로, 골짜기길[谷道]을 사이에 두고 비각(飛閣-높은 누각)의 복도(複道)로 연결되어 일체를 이루고 있었다.

전국(戰國)과 진·한 시기에 유행한 높은 기단 위에 지은 궁관(宮觀-궁전과 도교 사원) 건축 양식은 땅을 달구질하여 쌓아 올린 계단형 기단의 윗면과 사방 주위에 궁실·회랑을 지은 것인데, 서로 다른 기능을 하는 공간들을 연계하여 하나의 통일체로 삼았고, 기단은 층이 높아짐에 따라 작아지는데, 가장 중요한 궁전은 바로 꼭대기 층에 지어, 높은 곳에서 아래를 내려다보고, 사방을 굽어보게 하였다. 외관상으로 보면, 마치 하나의 다층 누각 건축처럼 보이며, 기세가 매우 웅장하다. 함양궁전 유적지 중 서쪽의 1호 유적지는 보존 상태가 비교적 양호하다. 저층(底層)에는 한 겹의 회랑으로 둘렀고, 기단 위에는 크기가 서로 다른 궁실 및 욕실(浴室)·저장실(儲藏室)과 노대(露臺-발코니) 등을 지었다. 주요 궁실의 담벽에는 흰색 가루를 칠했고, 지표(地表)는 광택이 나며 단단한 주홍색 바닥으로 만들었다. 어떤 방에는 벽화가 그려져 있으며, 어떤 곳은 화문전(花紋磚-문양이 있는 벽돌)으로 바닥을 깔았으며, 계단은 용과 봉황 등의 형상을 새긴 공심전(空心磚)을 쌓아 만들었다. 지붕에는 청회색의 판와(板瓦-평기와)와 통와(筒瓦-반원통형 기와)를 씌웠으며, 와당(瓦當)에는 운문(雲紋)·식물문(植物紋) 및 사슴·말·새 등의 동물문(動物紋) 도안이 있다. 건축물

은 청동 포수(鋪首) 등 동·철 부자재와 옥·유리 등의 재료들로 꾸몄다.

육국을 통일하는 과정에서 "진나라는 제후국들을 정복할 때마다, 그 궁실을 본떠서, 함양의 북쪽 기슭에 그것을 지었다. 남쪽으로는 위수(渭水)에 접해 있고, 옹문(雍門)으로부터 동쪽으로 경수(涇水)와 위수(渭水)에 이르기까지, 전각과 복도와 주각(周閣-회랑)이 서로 이어져 있는데, 제후와 미녀와 종고(鐘鼓)로 그 안을 가득 채웠다.[秦每破諸侯, 寫放其宮室, 作之咸陽北阪上. 南臨渭, 自雍門以東至涇·渭, 殿屋複道周閣相屬, 所得諸侯·美女·鐘鼓以充之.]"[『사기(史記)』·「진시황본기(秦始皇本紀)」] 함양의 궁전 유적지 부근에서 초나라와 연나라 등의 형제(形制)로 만들어진 와당들이 발견되었는데, 이것은 바로 육국 궁전의 유적일 가능성이 있다. 당시 찬란한 통일 대업의 기념물로서, 진나라 궁실을 위해 새로 조성한 부분이다. 그리고 전국 시대의 제후국가들은 또한 모두 앞을 다투어 높은 기단 위에 궁전을 건축한 것으로 유명하다. 감단(邯鄲)의 조왕성(趙王城)·이현(易縣)의 연하도(燕下都)·임치(臨淄)의 제성(齊城)·후마(侯馬)의 진성(晉城) 등 동주 제후들의 옛 영지에서는 모두 높고 큰 항토(夯土-달구질하여 다진 땅) 기단 유적지들이 남아 있다. 육국 궁전의 형상과 건축 기술은 진나라 왕이 육국을 통합해가는 과정에서, 진나라 건축에 하나로 편입되었는데, 진나라 때의 궁전 건립 활동의 최고봉은 진시황 35년(기원전 212년)에 건축하기 시작한 아방궁이다. 그것은 바로 진나라 왕조가 천하 각국의 건축 예술들을 취합하는 과정에서 이루어진 가장 대표성 있는 건축물이다. 당대(唐代)의 시인 두목(杜牧)은, "전국 시대의 육국이 종말을 고하고, 천하가 하나로 통일을 이루니, 촉산의 나무들이 잘려 민둥산이 되고, 아방궁이 출현하는구나.[六王畢, 四海一, 蜀山兀, 阿房出.]"[「아방궁부(阿房宮賦)」]라고 하여, 아방궁이 한 시대의 상징물로서 후세 사람들에게 남긴 강렬한 인상을 생동감 있게 개괄하였다.

포수(鋪首) : 문짝 위에 붙이는 둥근 고리 모양의 장식물로, 대부분은 짐승 대가리가 고리를 물고 있는 형상을 하고 있다. 쇠로 만든 것을 '금포(金鋪)', 은으로 만든 것을 '은포(銀鋪)', 동(銅)으로 만든 것을 '동포(銅鋪)'라고 부른다.

조궁(朝宮) : 천자가 집무하는 궁전.

아방궁은 진시황이 건립하려고 계획한 궁전군(宮殿群)으로, 조궁 (朝宮)의 전전(前殿)이며, 위남(渭南)의 상림원(上林苑) 안에 위치하였는데, 이것은 최종적으로 완성하지 못한 미증유의 거대한 궁전군 가운데에서 주요한 전당(殿堂)으로, 명칭마저도 정식으로 붙여지지 못한 채 진나라 왕조는 곧 종말을 고하였다. 『사기』·「진시황본기(秦始皇本紀)」에는 아방궁의 규모에 대해 다음과 같이 언급하고 있다. "동서가

장(丈) : 척(尺)의 10배로, 약 3.33m에 해당한다.

오백 보, 남북은 오십 장(丈)으로, 위에는 만 명이 앉을 수 있고, 아래에는 5장(丈) 높이의 깃발을 세울 수 있었다. 주위에는 두루 각도 (閣道-복도)를 설치하여, 궁전으로부터 아래로 곧장 남산에까지 이른다. 남산의 꼭대기에는 궁궐을 짓고 복도를 설치하였는데, 아방궁에서 위수를 건너 함양까지 이어졌으며, 마치 북두칠성의 각도(閣道)가 은하를 가로질러 영실(營室)에 닿은 것과 같았다.[東西五百步, 南北五十

각도(閣道) : 북두칠성에 속하는 하나의 별.

영실(營室) : 28수의 별자리 중 열 번째 별자리.

丈, 上可以坐萬人, 下可以建五丈旗. 周馳爲閣道, 自殿下直抵南山. 表南山之顚以爲闕, 爲複道自阿房渡渭屬之咸陽, 以象天極閣道絶漢抵營室也.]" 이미 지어져 있던 함양궁(咸陽宮)·신궁(信宮)의 상상도와 일치하는데, 모두 지상의 궁전 건축과 천문(天文)이 서로 호응하도록 하여, 천제(天帝)의 아들인 인간 제왕(帝王)의 더없이 높은 권세를 체현하였다. 아방궁은 목란(木蘭-나무 이름)으로 들보를 삼고, 자석(磁石)으로 문을 삼아, 갑옷 속에 칼을 품고 안으로 들어오는 사람을 방어할 수 있었으며, 또

용도(甬道) : 큰 정원이나 묘지의 중앙에 있는 큰 길.

한 비각(飛閣)·복도·용도(甬道)로는 함양의 2백 리 내에 있는 270개의 궁궐과 사원을 한 덩어리로 연결하였는데, 이는 외관상의 심미적 요구로부터 비롯되었을 뿐만 아니라, 또한 황제의 행적에 대해 비밀을 보호함으로써 절대 안전을 보증하기 위한 것이었다. 여기에서 알수 있듯이, 높고 화려한 궁전 속에서 거주하는 최고 권세자들도 이처럼 마음을 졸이며 종일 벌벌 떨며 불안한 마음을 느꼈던 것 같다.

아방궁은 진나라 말기에 불에 타 사라진 다음, 지금까지도 여전

히 동서 길이 1200m, 남북 너비 450m의 높고 큰 항토 기단 유적지가 남아 있으며, 북쪽의 가장 높은 곳은 약 7~8m에 이른다. 기단 위에는 아직도 여전히 몇 단의 기단이 남아 있어, 오랜 세월 동안 사람들의 추모를 받고 있다.

양한(兩漢)의 궁원(宮苑)·예제(禮制) 건축

한나라는 진나라의 제도를 계승하였으며, 도성(都城)·궁전 건축도 또한 진대의 건축 사상을 답습하였는데, 서한(西漢)의 도성 주변에 건립한 궁전은 수량과 규모면에서 모두 진대에 관중(關中)에 있던 수량을 뛰어넘는다.

서한 시기에 궁전 건립이 고조되었던 것은 무제(武帝)인 유철(劉徹)의 재위 기간(기원전 140~기원전 87년)으로, 이때는 한나라 왕조가 전례 없이 통일되고 공고하게 발전했던 시기이다. 한나라 무제는 재능이 뛰어나고 원대한 계략을 가졌던 사람으로, 사상 문화 방면에서 "백가를 배척하고, 오로지 유가만을 존중[罷黜百家, 獨尊儒術]"하였으나, 또한 방사(方士)를 맹목적으로 신봉하고 신선을 좋아했으며 장수(長壽)를 갈망한 황제였기에, 궁전과 원유(苑囿)를 열심히 건립하도록 명령을 내렸으며, 유가와 신선사상의 자취도 남겼다. 대규모의 호화찬란한 교사(郊祀)·순수(巡狩)·봉선(封禪) 등의 활동들 및 해를 거듭하며 진행한 정벌은, 한나라 초기의 안정된 상태에서 축적해놓았던 재부(財富)를 모두 탕진하게 하였다. 이리하여 한나라 왕조에 정치적 위기가 초래되었다. 한나라 무제 이후에는 더 이상 대형 건축 공사를 반복하지 않았다. 서한의 궁전들과 황제의 원림들 대부분은 1세기 초에 신망(新莽) 정권이 멸망할 때의 전란으로 파괴되었다. 그러나 지금도 중요 궁전 유적지는 여전히 남아 있다.

관중(關中) : 진나라의 수도였던 섬서의 장안 일대로, 동쪽은 함곡(函谷), 서쪽은 산(散), 남쪽은 요(嶢) 혹은 무(武), 북쪽은 소(蕭)의 네 관문에 둘러싸인 분지이다. 관중(關中) 혹은 관내(關內)라 불렸다. 항우와 유방이 서로 차지하기 위해 격렬하게 싸웠던 곳이기도 하다.

교사(郊祀) : 옛날 중국에서 천자가 도성으로부터 백 리 이상 멀리 교외에 나가 거행하던 제천의식(祭天儀式).

순수(巡狩) : 『맹자(孟子)』 「양혜왕(梁惠王) 下」에는 이렇게 기록되어 있다. "천자가 제후들에게 가는 것, 즉 순시하는 것이다. 순수(巡狩)한다는 것은 돌아다니며 지키는 것이다." 즉 천자가 순행하면서 제후들을 시찰하여, 강토를 지키는 것이다. 순수(巡狩)는 곧 순시(巡視)·시찰(視察)과 같은 의미이다.

봉선(封禪) : 천자가 태산(泰山)에 가서 제사 지내는 활동.

가(街) : 민간인이 거주하는 구역으로, 성진(城鎮) 내의 양쪽 가장자리에 건물이 있는 길. 도(道)·로(路)와 비슷한 뜻으로 쓰인다.

맥(陌) : 동서 방향의 길로, 넓은 의미의 도로이다.

여리(閭里) : 옛날에 중국에서 도성의 거주 지역은 크게 '국택(國宅)'과 '여리(閭里)'로 나뉘었는데, 국택은 왕공과 귀족이 거주하는 지역을 가리키며, 주로 왕성의 좌우나 전후에 둘러져 있었다. '여리'는 일반 평민이 거주하는 지역으로, 여기에도 등급이 있었다.

시조(視朝) : 조정에서 임금이 정사를 돌보는 일.

『서경잡기(西京雜記)』 : 동진(東晉)의 갈홍(葛洪)이 지었다고 전해지며, 전한(前漢) 시기의 잡사(雜史)를 기록한 책이다.

서한의 수도 장안성(長安城) 내에서 가장 주요한 궁전 건축들로는 장락궁(長樂宮)·미앙궁(未央宮)·계궁(桂宮)·북궁(北宮)·명광궁(明光宮) 등 다섯 조(組)의 건축군이 있었다. 장안시의 8가(街)·9맥(陌)·160여 리(閭里)가 그 사이에 분포하고 있었다. 장락궁과 미앙궁의 두 궁은 장안에 성이 축조되기 전에 건립되어, 성시(城市)의 계획과 배치에 영향을 미쳤다. 성 밖 서쪽 교외에 웅장하고 화려한 건장궁(建章宮)이 있었는데, 각도(閣道)가 성을 가로질러 미앙궁과 서로 통했다.

장락궁은 진대의 흥락궁(興樂宮)의 기초 위에 개축한 것이다. 한대 초기의 황제는 여기에서 시조(視朝)하였으며, 후에는 태후(太后)가 거처하는 궁전이 되었다. 진시황이 주조한 열두 개의, 무게가 각각 천 석(石−1석은 약 60kg에 해당)에 달하는 동인(銅人)들은 진나라가 멸망한 후에 곧 아방궁에서 장락궁의 문 앞으로 옮겨졌는데, 장락궁의 건축물들로는 임화전(臨華殿)·온실전(溫室殿)·장신궁(長信宮)·장추궁(長秋宮) 등의 궁전들과 진시황이 건축한 높이 40장(丈)의 홍대(鴻臺)가 있었다. 현존하는 유적지의 면적은 6km²로, 원래의 장안성이 차지하고 있던 총 면적의 6분의 1에 해당한다.

미앙궁은 장안의 서남부에 있었으며, 장락궁과 인접해 있었다. 한대 초기에 소하(蕭何)가 건립을 주관하였으며, 무제(武帝) 때 확장하여 지었고, 황제가 조회(朝會)하는 곳이었다. 궁전 구역은 담장으로 둘러져 있었고, 사방에 문이 있었으며, 동문과 북문 밖에는 궐(闕)이 있었다. 『서경잡기(西京雜記)』의 기록에 따르면, 미앙궁의 건축군에는 대전(臺殿)이 43개, 연못[池]이 13개, 산이 6개, 크고 작은 문이 95개였다고 한다. 그 중 가장 주요한 전전(前殿)은 건축군의 정중앙에 위치하며, 용수산(龍首山)의 자연 지세를 이용하였는데, 구릉을 깎아내어 기단으로 만든 것으로, 역시 높은 기단이 있는 건축 구조였다. 문헌들의 기록에 따르면, 서한 시기의 몇몇 중요한 벽화 창작 활동이

바로 미앙궁 안에서 진행되었는데, 예를 들면 문제(文帝) 3년(기원전 177년)에 승명전(承明殿)에 굴일초(屈軼草-436쪽 참조)와 진선정(進善旌 -436쪽 참조) 등의 그림을 그려, 선비의 절개를 장려하였다. 승명전은 궁내에서 저술을 하는 곳이었으며, 선제(宣帝) 감로(甘露) 3년(기원전 51 년)에 기린각(麒麟閣)에 공신상(功臣像)을 그렸다. 미앙궁 안에는 또한 오로지 겨울에만 거주하는 온실전(溫室殿)·여름에만 거주하는 청량 전(淸凉殿)과 황실의 수공업 제조의 중심지인 직실(織室 : 천자가 천지에 제사지낼 때 입는 옷에 수를 놓아 짰다)·폭실[暴室 : 액정(掖庭)에서 직물을 짜고 염색하는 것을 주관하던 부서] 및 황제가 한가하게 즐기도록 제공된 농전(弄田) 등이 있었다. 미앙궁 유적지의 면적은 약 5km²로, 전전(前 殿)의 기단은 남북의 길이가 약 350m, 동서의 너비가 약 200m이며, 북단의 가장 높은 곳은 약 15m이다. 면적이 거대한 무기고 유적지도 또한 발견되었는데, 모두 일곱 개의 창고가 있었으며, 그 동서 담장의 길이가 각각 320m, 남북의 너비가 각각 880m였다. 이것은 장락궁과 미앙궁 두 궁궐의 사이에 위치했다.

건장궁(建章宮)은 장안의 서쪽 교외에 있었는데, 무제 태초(太初) 원년(기원전 104년)에 건축하기 시작하였으며, 주위가 30리인데, 궁전· 이궁별관(離宮別館)과 원유가 한데 결합된 건축군이다. 각도(閣道)가 성벽을 가로질러 미앙궁과 서로 통했다. 그 전전(前殿)은 미앙궁에서 높이 솟아 있었다. 중전(中殿)은 3층으로 높이가 30여 장(丈)에 달했으 며, 12칸[間]이었고, 계단은 모두 옥을 쌓아 만들었으며, 지붕에는 높 이가 5척에 황금으로 장식한 동봉(銅鳳)이 있었다. 그 아래에는 추뉴 (樞紐)가 있어 바람이 불면 돌아가게 되어 있었으며, 건물의 연두(椽頭 -서까래 머리)에는 모두 옥벽(玉璧)으로 상감하였는데, 이를 벽문(璧門) 이라 부른다. 궁 안에서 가장 높은 건축물로 신명대(神明臺)와 정간루 (井幹樓)가 있었으며, 동문과 북문 바깥에는 봉궐(鳳闕)이 있었다. 신

액정(掖庭) : 비빈과 궁녀들이 거처하 던 곳으로, 정전(正殿) 옆에 있었다.

추뉴(樞紐) : 중요한 부분을 가리키는 말로 사용되는데, 원래는 사물을 상 호 연결할 때 중심 부위에 있는 환절 (環節-고리형 마디)을 가리킨다.

명대는 한나라 무제가 선인(仙人)에게 제사를 지내던 곳이다. 위에는 승로반(承露盤)이 있어서, 동선인(銅仙人)이 손바닥을 편 채 동반(銅盤)과 옥배(玉杯)를 받쳐 들고서 이슬을 받고 있었는데, 여기에 옥가루를 섞어 복용하여 장생하려고 하였다. 또한 기화전(奇華殿)이 있었는데, 그 안에는 타국 및 이역과의 교류를 통해 취득한 그릇과 옷과 진기한 보물들을 보관해 두었으며, 코끼리·타조·사자 등도 포함되어 있었다. 궁전 북부에는 북해(北海)를 상징하는 태액지(太液池)가 있다. 연못 가운데는 세 개의 산을 세웠는데, 이것들은 선인이 거주한다는 영주(瀛洲)·봉래(蓬萊)·방장(方丈)의 세 섬들을 상징하였으며, 그곳은 진·한 시기에 방사(方士)들이 꾸며낸 이야기로, 사람들이 오매불망 찾던 곳이다. 연못 주변에는 3장(丈) 길이의 석각(石刻) 고래와 구리와 돌[銅石]로 조각한 온갖 신기한 새와 짐승의 형상들이 있었다. 태액지는 환상 속의 바다에 있는 신선 누각을 설계 구상의 중심으로 하였으며, 후대에 각 왕조들의 황실 원유(苑囿)를 조성하는 데 직접적인 영향을 주었다.

서한의 유명한 원유로는 또한 상림원(上林苑)이 있었는데, 장안의 남쪽에 있으며, 주변의 길이가 300리에 이르고, 가운데에는 이궁 별관 70곳과 10개의 연못들이 있었다. 그 중에는 호권관(虎圈觀)·중록관(衆鹿觀)·견대(犬臺)·어대(魚臺) 등이 있었다. 원(苑) 안에는 영승(令丞)·좌우위(左右尉)를 설치하여, 전문적으로 갖가지 짐승들을 길러 천자가 가을과 겨울에 사냥을 하도록 제공하였으며, 또한 각지에서 공물로 바쳐온 각종 과일과 진기한 화훼도 3천여 종이나 있었다. 상림원 유적지에서 일찍이 수많은 한대의 청동기들이 출토되었는데, 그 명문을 보면 모두 상림원 궁전에서 사용하던 물건들이었음을 알 수 있다.

무제(武帝) 원수(元狩) 3년(기원전 120년)에 장안의 서남쪽에 곤명지

(昆明池)를 팠는데, 주변이 40리로, 수군(水軍)이 곤명국(昆明國)을 공격하는 훈련하는 광경을 구경하기 위해서였다. 곤명지의 동쪽과 서쪽에는 두 개의 석인(石人)을 새겨두었는데, 이는 은하수를 사이에 두고 있는 견우와 직녀 두 별을 상징했으며, 석상은 지금도 여전히 존재하고 있다. 곤명지 유적지의 주변에는 또한 몇몇 상림원의 이궁(離宮) 유적지들이 있다.

동한(東漢)은 낙양[雒陽 : 오늘날의 낙양시(洛陽市) 동쪽 약 15km 지점에 있다]에 도읍을 건설했다. 성 안에는 남궁과 북궁 두 조(組)의 궁전 건축군이 있었다. 남궁은 서한 때 건축되었는데, 동한의 광무제(光武帝) 건무(建武) 11년(35년)에 전전(前殿)을 건축하였다. 명제(明帝) 영평(永平) 3년부터 8년까지(60~65년) 북궁을 건립하였는데, 역시 매우 웅장한 건축이었으며, 그 정전(正殿)인 덕양전(德陽殿)은 계단의 높이가 2장(丈)이고, 주변에 만 명을 수용할 수 있었다. 궁전의 앞에는 구름 속으로 높이 솟은 주작궐(朱雀闕)이 있었다. 정덕전(正德殿)의 창룡(蒼龍-청룡)과 현무(玄武)의 두 궐(闕) 앞에는 동인(銅人)과 황종(黃鐘)을 각각 네 개씩 설치하였고, 궁전 앞에는 또한 동마(銅馬) 등의 조소들이 있었으며, 남궁과 북궁의 두 궁 사이에는 복도가 있어 서로 통하였다. 그러나 동한 시기는 국가 경제가 부실하여, 건립한 궁전의 수량과 규모가 모두 서한 시기에 미치지 못하였다. 낙양(雒陽)의 궁전과 종묘 등 대부분은 헌제(獻帝) 초평(初平) 원년(190년)에 장안이 협박당할 때 불에 타버렸다.

양한 시기에는 또한 특수한 시대적 내용을 띤 예제(禮制) 건축인 명당벽옹(明堂辟雍)과 종묘(宗廟) 등이 있었다. 명당은 고대 제왕이 정령(政令)을 선포하고 천지와 조상에게 제사를 지내는 등의 활동을 하는 '포정지궁(布政之宮)'이었으며, 벽옹은 본래 주나라 때 천자가 설치한 대학의 명칭으로, 훗날 명당과 '이명동의(異名同意)'로 변화하여 하

나로 합쳐졌다.

　한나라의 장안성 남쪽 외곽에 위치한 한 조(組)의 예제 건축군 유적지는, 서한(西漢) 원시(元始) 4년(기원 4년)에 한나라 무제가 명당을 건립했던 기초 위에, 왕망이 다시 새롭게 지은 명당벽옹과 그가 정권을 탈취한 후인 지황(地皇) 원년(20년)에 지은 '왕망구묘(王莽九廟)'일 것으로 추정된다. 명당벽옹의 주체는 하나의 3층으로 된 높은 기단에 지은 건축물로, 평면은 방형과 원형이 결합되어 있으며, 十자로 대칭을 이루었고, 건축물은 안팎을 향하여 호응하였는데, 매우 엄격한 구조로 구성되어 있어, 왕권을 상징하는 비범한 분위기를 충분히 체현하였다. 건축군의 가장 바깥쪽 둘레는 직경이 360m에 달했으며, 너비 2m의 벽돌로 쌓은 수로로 둘렀는데, 이것은 곧 "벽(璧)처럼 둥글고, 물로써 그것을 막아, 교화가 널리 퍼짐을 본뜬[如璧之圓, 雍之以水, 象敎化流行也]"[『삼보황도(三輔黃圖)』] 벽옹(辟雍)이었다. 벽옹의 안쪽에는 하나의 정방형의 담장을 둘렀는데, 각 변의 길이는 235m이고, 중간에는 누관식(樓觀式) 이층 문루(門樓)가 있었으며, 네 모서리에는 곡척형(曲尺形)의 곁채가 있었다. 둘러친 담장 안쪽은 직경 62m인 하나의 원형 항토(夯土) 기단이다. '亞'자형 평면을 이룬 중심 건축물은 바로 기단 위에 위치하며, 동서·남북 양 축선의 중심에 있었는데, 모두 3층이었다. 그 중심은 한 면의 길이가 17m인 항토 기단이고, 기단 위에 있는 것은 응당 주체 건축인 태실(太室)이었을 것이다. 기단의 네 면에는 네 개의 작은 정자(亭子) 형식의 건축물들이 있었으며, 태실과 함께 5실(室)을 이루는데, 이는 하늘의 5제(帝)를 제사 지내는 것이다─그들로 대표되는 '오덕종시(五德終始)'의 학설은 직접적으로 모든 봉건 왕조의 운명과 관계가 있었다. 중층(中層)의 각 면들에는 각각 3실(室)로 된 청(廳─대청)들이 있었는데, 즉 명당(明堂 : 남)·현당(玄堂 : 북)·청양(靑陽 : 동)·총장(總章 : 서)의 네 당과 여덟 개의 방사(旁

오덕종시(五德終始) : 수(水)·화(火)·금(金)·목(木)·토(土) 오행(五行)의 성쇠에 따라 개인이나 국가의 운명도 부침을 거듭하며 순환한다는 학설.

숨─본채의 곁에 딸린 집)가 그것이다. 아래층은 부속용(附屬用) 방이며, 중층과 상층에는 모두 넓은 노대(露臺)가 있었다.

동한의 광무제 중원(中元) 원년(56년)에 낙양의 남쪽 교외에 또한 명당벽옹을 건축하였는데, 기본 양식은 서한 시기의 것을 모방하였다. 그러나 형상·비례·척도(尺度)·수량 면에서 천상(天象─천체 현상)과 억지로 짜맞춘 내용들이 매우 많이 증가하였는데, 그 유적도 이미 확인

와당(瓦當)에 새겨진 청룡·백호·주작·현무 사신(四神)

新

직경 17.2∼19.3cm

상해박물관 소장

되었다.

　명당벽옹은 양한(兩漢)과 신망(新莽)의 통치자들이 주대의 예제를 회복함으로써 붙여진 이름인데, 신격화된 유가(儒家) 학설을 음양오행에 결합하여 설계 건축한, 고도로 이상화(理想化)된 건축 양식으로, 최고 통치자와 천지(天地)가 서로 소통하는 활동 장소였으며, 봉건 황제의 더없이 높은 권력을 상징하였다.

　한대의 건축 실물 유적은 주로 석조(石造) 사당(祠堂)과 궐(闕)이다. 궐은 성문 밖이나 혹은 궁전·관아·사묘(祠廟)·능묘(陵墓) 등의 건축군 가장 앞쪽에서 위엄과 등급을 나타내주는 건축물이다. 쌍을 이루어 설치하였으며, 중간에 서로 통하도록 연결하지 않았는데, 이는 행인과 거마(車馬)가 통행하는 도로로 제공하기 위해서였다. 어떤 것은 자궐(子闕)을 딸려두어, 자모궐(子母闕)이라고 불렀으며, 또한 단첨(單檐−단층의 홑처마)·중첨(中檐−2층 건물에서 아래위층의 두 처마)으로 나뉜다. 서한 장안의 건장궁(建章宮) 밖에 있던 별도의 봉궐(鳳闕)과 원궐(圓闕)은 높이가 25장(丈)으로, 위에는 동봉황(銅鳳凰)이 있었다. 현존하는 동한(東漢)부터 서진(西晉) 때까지의 석궐(石闕)들은 모두 소궐(小闕)로, 비교적 완정한 것은 25곳이며, 주로 사천과 하남·산동·북경에 분포되어 있다. 이 중 유명한 것들로는 하남의 태실(太室)·소실(小室)·계모삼궐(啓母三闕), 산동의 무씨궐(武氏闕), 사천의 풍환궐(馮煥闕)·심부군궐(沈府君闕)·평양부군궐(平陽府君闕)·고이궐(高頤闕)이 있다. 고이궐은 목조 구조를 모방하였는데, 이로부터 한대의 목조 구조 건축이 이룩한 높은 성취를 엿볼 수 있다.

진·한의 조소(彫塑)

십이금인(十二金人)과 양한(兩漢)의 궁원(宮苑) 조소

진·한 시대의 조소 작품의 수량은 매우 많으며, 주로 두 종류로 나눌 수 있는데, 한 종류는 돌이나 청동 등의 재료로 만든 대형의 기념성 조소 혹은 성시(城市)의 환경·원림(苑林)의 경관을 위한 조소이고, 또 다른 한 종류는 부피가 다르며, 동(銅)·돌·나무·도기 등의 재료로 만든 용(俑)과 각종 기물이나 용기 등에 새겨진 조소 형상이다.

진·한의 통치자들이 가장 중요시한 것은 궁전 건축과 서로 어우러져 도시의 중요한 경관을 이루는 대형 환경 조소 작품들이었다. 문헌의 기록에 따르면, 고대의 부피가 가장 크면서 또한 가장 유명한 청동 조소군은 진시황 26년(기원전 221년)에 주조된 십이금(동)인[十二金(銅)人]이다.

『사기』·「진시황본기」에는 육국(六國)을 평정한 후에, "천하의 병기(청동 병기)들을 거두어, 함양에 취합하여, 종거금인 열두 개를 만들었는데, 무게가 각각 천 석(石)에 달했다[收天下之兵(靑銅兵器), 聚之咸陽, 以爲鐘鐻金人十二, 重各千石]"라고 기록되어 있는데, 문자가 지나치게 간략하기 때문에, 도대체 주조한 것이 편종을 거는 받침대인 '종거동인(鐘鐻銅人)'인지 또는 종거(鐘鐻)와 함께 있었던 독립된 조소의 청동인상인지에 대해, 후대에 줄곧 다른 견해들이 존재하고 있다. 그리고 당시에, 이러한 동인(銅人)은 천하를 통일한 휘황찬란한 기념물

석(石) : 1석(石)은 약 120근에 해당한다.

로 만들어 아방궁의 전면에 우뚝 세워두었다. 각각의 동인 아래에 는 3장(丈) 높이의 동좌(銅座)가 있고, 그 위에는 이사(李斯)의 전서(篆書)로 몽념(蒙恬)이 쓴 명문(銘文)이 있었다. 한나라가 진나라를 멸망 시킨 후, 그것을 장락궁(長樂宮)의 대하전(大夏殿) 앞에 두어, 여전히 궁전 건축과 함께 어우러져 조합된 대형 조소로 보존되었다. 동한 말 년에, 동탁(董卓)이 열 개를 때려 부숴 동전(銅錢)을 주조하였다. 마지 막 두 개는 패성(覇城)·업(鄴)·장안(長安)에 차례로 가져다 놓았으며, 최후에는 십육국 시기 전진(前秦)의 황제였던 부견(苻堅)이 폐기하였 는데, 존재한 기간이 6세기의 장구한 세월에 이르렀다.[진시황이 십이 금(동)인을 주조한 정황에 관해서는, 『사기』·「진시황본기 26년」 및 『삼보황도 (三輔黃圖)』와 『장안지(長安志)』 등의 책들을 보라. 종합하면 다음과 같다. 즉 진시황 26년, 천하에 있는 청동 병기들을 거둬들여 종(鐘)과 편종(編鐘)을 거 는 종거(鐘鐻)를 주조하였는데, 종거는 최소한 모두 무게가 천 석(石)이었으며, 동시에 열두 개의 동인들을 주조하였다. 각각의 무게가 34만 근으로, 아방전(阿 房殿) 앞에 세워두었으며, 각각의 좌대 높이는 3장(丈)이고, 이사의 전서로 몽 념이 쓴 다음과 같은 명문이 있다. "皇帝二十六年, 初兼天下, 改諸侯爲郡縣, 一 法律, 同度量.(황제 26년에, 처음으로 천하를 합병하여, 제후를 바꾸어 군현으 로 하고, 법률을 하나로 통일하고, 도량형을 같게 하였다.)"(일설에는 동인의 앞 가슴에 새겼다고 함.) 후세에는 이 동인(銅人)들이, 종거의 기둥으로 만든 인 형(人形) 종거라는 것과 또한 종거와 함께 존재했던 독립된 입인상(立人像) 작 품이라는 서로 다른 주장이 존재한다. 한대에는 이것을 장락궁의 대하전(大夏 殿) 앞에 옮겨두었다. 동한 말기, 동탁은 열 개의 동인(銅人)과 동대(銅臺)를 부 수어 작은 동전들을 주조하였다. 위나라 명제(明帝) 조예(曹叡)는 경초(景初) 원년(237년)에, 남아 있던 두 개의 동인을 낙양의 청명문(淸明門) 안으로 옮기 려고 생각하고는, 패성(覇城)까지 실어왔으나, 무거워서 목적지에 이르지 못한 채, 곧 그 안에 남겨두었다. 십육국 시기에, 후조(後趙)의 석호(石虎 : 334~349

년 재위)가 그것을 후조의 수도인 업성까지 옮겼다. 그 후 전진(前秦)의 부견(苻堅 : 357~358년 재위)이 또한 그것을 장안까지 옮겨와 파괴해버렸다. 이상의 과정으로부터 알 수 있는 것은, 진(秦)·한(漢)·위(魏)나라와 후조에 이르기까지 각 조대는 모두 이러한 동인들을 궁전 앞에 두는 성시(城市)의 환경(環境) 조소로 취급했다는 점이다.]

양한의 궁전과 황실 원림에는 환경 조소가 성행하였다. 성문과 궁전의 지붕 위에는 대부분 동(銅)으로 주조한 용과 봉황으로 장식하였다. 기록에 보면, 예를 들어 서한 시기에는 장안의 직성문(直城門) 위에는 동룡(銅龍)을 만들어놓았으며, 건장궁(建章宮)의 정문 위에는 높이가 5장(丈)에 달하는 동봉(銅鳳)이 있어, 명명하기를 창합문(閶闔門)이라 하였는데, 역시 천문(天門)이라는 의미이다. 건장궁의 옥당(玉堂)과 원궐(圓闕) 위에도 또한 모두 동봉이 있어, 궁전의 외관을 진귀하고 화려하며 날아오르는 듯이 보이게 하였는데, 신화의 환상적 분위기가 풍부하게 넘쳐났다. 미앙궁의 노반문(魯班門) 밖에는 동마(銅馬)를 설치했는데, 이는 한나라 무제 때 동문(東門)의 경소(京所)가 대완마(大宛馬)를 원형으로 하여 주조한 동마법(銅馬法)을 표현한 것으로, 이것으로써 천하에 좋은 말을 골라 기를 것을 널리 추진하도록 알렸으며, 이 때문에 문의 이름을 다시 금마문(金馬門)으로 고쳤다.

상림원(上林苑)의 비렴관(飛廉觀)에는 동으로 주조한 비렴(飛廉)이 있었는데, 이것은 "몸은 사슴과 비슷하고, 머리는 참새와 같으며, 뿔과 뱀 꼬리가 있으며, 무늬는 표범과 같다[身似鹿, 頭如雀, 有角而蛇尾, 文如豹]"라고 전해지는, 비바람을 다스리는 신금(神禽)이다. 관(觀)의 높이는 40장(丈)으로, 한나라 무제는 방사(方士)들의 "신선은 누대에 사는 것을 좋아한다[神仙好樓居]"라는 말을 맹신하여, 이것은 신을 맞이하기 위하여 만든 것이다.

원림의 연못 환경에도 또한 약간의 석조 작품들을 설치해두었는

경소(京所) : 공물(貢物)을 관장하던 기관.

대완마(大宛馬) : 대완(大宛)은 오늘날의 우즈베키스탄 지역에 해당하며, 훌륭한 말이 많았다고 한다.

데, 예를 들면 곤명지(昆明池)의 석조 견우상·직녀상은 기법이 거칠고 원시적이지만, 또한 질박하고 중후하며 힘이 있는 인물 형상의 작품들이다. 곤명지와 태액지에는 모두 돌로 만든 고래와 기타 동물들을 조각해두었다. 태액지의 석조 고래상은 이미 발견되었는데, 사석(砂石)을 감람형(橄欖形)으로 조각하였으며, 길이가 4.9m이고, 중간에 가장 직경이 큰 곳은 1m인데, 고작 두 눈만을 조각했을 뿐, 조각 기법은 매우 간단하고 개괄적이다. 환경 조소로서의 석각 작품과 같은 시기의 동소(銅塑) 작품은 응당 두 종류의 매우 다른 풍격인데, 이러한 점은 같은 시기의 청동마(靑銅馬)·우인(羽人) 등의 작품들로부터 매우 명확하게 느낄 수 있다.

이 외에 또한 건축 공사와 관련이 있는 몇몇 대형 조소 작품들이 있는데, 예를 들면 진시황 시기에 만든 위교(渭橋)는, "무게를 이겨낼 수 없어, 이에 역사 맹분 등의 상을 새겨 이에 제사지냈다.[重不能勝, 乃刻石作力士孟賁等像祭之.]"[『삼보황도(三輔皇圖)』] 맹분(孟賁)은 전국 시대의 대역사(大力士)로 시간의 간격도 멀지 않은데, 아마도 무게를 떠받치는 인물상의 기둥으로 만들어 사용한 듯하다. 사천 관현(灌縣) 도강(都江)의 제방에서 출토된 이빙(李冰)의 석상은, 동한 영제(靈帝) 건녕(建寧) 원년(168년)에 조각한 것으로, 물을 다스리는 세 석인(石人)들 중 하나이다. 이것은 4백 년 전에 도강의 제방 수리 공사를 주관했던 이곳 촉(蜀) 군수(郡守)를 기념하는 것이었을 뿐 아니라, 또한 조각상을 이용하여 물의 높이를 관측하는 '수측(水則)'이기도 했다. 조각상의 높이는 2.9m로, 형상은 간략하며, 선제적으로 혼연일체가 되는 효과에 중점을 두었다. 그 부근에서 또한 세 석인들 가운데 다른 하나인 듯한, 삽을 쥐고 있는 석인상(石人像)이 발견되었는데, 형제(形制)가 이것과 서로 유사하다.

동한 시기에는, 성시(城市) 환경 조소 방면에서 두드러지는 실적

이 없다. 광무제 건무(建武) 20년(44년)에 복파장군(伏波將軍) 마원(馬援)이 동마식(銅馬式)을 바쳤는데, 높이가 3척(尺) 5촌(寸)으로, 천자의 명령이 있어 선덕전(宣德殿) 아래에 두었으며, 제작 목적과 크기로 볼 때 환경 조소로 간주하기는 어렵다. 명제(明帝) 영평(永平) 5년(62년)에 장안 서한궁(西漢宮)의 정원에 있던 날짐승과 동마(銅馬)를 동한의 수도인 낙양(雒陽)으로 옮겨, 상서문(上西門) 밖의 평락관(平樂館)에 두었다. 또한 서한 시기의 제작법을 모방하여, 새로 지은 정덕전(正德殿)의 창룡(蒼龍-청룡)·현무 두 궐(闕) 앞에 동인(銅人)·동종(銅鐘)을 각각 네 개씩 놓아두었다. 동한 초평(初平) 원년(190년) 6월에, 동탁이 오수전(五銖錢)을 폐기하고, 장안·낙양 두 수도에 있던 동마(銅馬)·비렴(飛廉)·종거(鐘鐻) 등을 포함한 대형 동제 조소들을 모두 모아서 녹인 뒤 소전(小錢)을 만들었는데, 이것은 진·한 시기의 청동 대형 조소 작품들이 첫 번째로 집중적으로 크게 파괴당하는 수난을 맞이한 사건이다.

진시황릉의 병마용(兵馬俑)

진나라 왕 영정(嬴政-진시황의 이름)은 13세에 왕위를 계승할 때(기원전 246년), 곧 여산[驪山-역산(酈山)이라고도 함]에 자신을 위한 능묘를 건립하기 시작하였다. 이것은 지극히 사치스럽고 화려할 뿐 아니라 또한 참혹하기까지 했던 거대 공사로, 수십 년 동안 지속되었는데, 『사기』·「진시황본기」에는 이에 대해 다음과 같이 기록하고 있다. "시황은 처음에 보위를 계승하자, 역산에 묘혈을 파기 시작하였다. 천하를 통일하고 나서, 천하의 무리들 칠십여 만 명을 여기에 보내, 세 층의 지하수를 뚫었으며, 아래에는 동으로 바깥 관을 만들었다. 궁궐과 도관·백관(百官)·신기한 그릇과 진기한 것들이 옮겨져 이곳에 가

기노시(機弩矢) : 암노(暗弩)라고도 하며, 부장품을 훔치려고 몰래 들어오는 사람에게 여러 개의 화살이 발사되는 장치로, 도굴을 방지하기 위하여 설치하였다.

득 채워졌다. 장인들에게 기노시(機弩矢)를 만들도록 명하여, 무덤을 파고 접근하는 자에게 즉시 이것이 발사되게 하였다. 수은으로 온갖 하천과 강과 바다를 이루게 하였고, 기계를 이용해 이것들이 흐르게 하였으며, 위에는 천문(天文)을 갖추었고, 아래는 지리(地理)를 갖추었으며, 사람과 물고기의 기름으로 촛불을 밝혔는데, 세월이 지나도 꺼지지 않은 지 오래되었다.[始皇初繼位, 穿治酈山, 及并天下, 天下徒送詣七十餘萬人, 穿三泉, 下銅(錮)而致槨. 宮觀·百官·奇器珍怪, 徒藏滿之. 令匠作機弩矢, 有所穿, 近者輒射之. 以水銀爲百川·江河大海, 機相灌輸, 上具天文, 下具地理, 以人魚膏爲燭, 度不滅者久之.]" 기원전 210년에 진시황이 죽자, 매장한 후에 후궁(後宮)과 빈비(嬪妃)들 중에 따라죽은 자가 매우 많았으며, 능묘 속의 기밀이 누설되는 것을 방지하기 위하여, 묘 안에 보물을 매장하고 장치를 설치한 장인들도 또한 전부 묘도 속에 가두어, 아무도 살아 돌아오지 못하였으며, 묘 바깥에는 나무를 심어 산처럼 보이게 하였다. 기원전 206년에 항우가 관중(關中)을 침략해와 역산(酈山)의 능묘를 파헤치고 불을 질렀다. 현존하는 능원(陵園) 유적지에는 내성(內城)과 외성(外城)이 있는데, 총 면적은 20km²이다. 능묘는 능원 남부의 정중앙에 위치하며, 높이가 47m, 둘레가 6,290m를 넘는다. 능묘를 중심으로 한 능 구역의 총 면적은 56.25km²에 이르며, 지상의 건축 유적·배장갱(陪葬坑–순장갱)·거마갱(車馬坑)·채석장·묘를 건설한 뒤 형벌을 받고 죽은 무리들의 유골갱 등을 포함하고 있다.

문헌 기록에 따르면, 진시황릉의 지표면 위에는 한 쌍의 석제 기린이 있었는데, 대가리 높이가 1장(丈) 3척(尺)이고, 옆구리에는 문자가 새겨져 있었으며, 서한 때 청오관(靑梧觀)으로 옮겼다고 한다.

소유하고 있는 고대 문헌의 기록들 중에는 모두 진시황릉 구역에는 또한 거대한 수량의 병마용들이 있었다고 언급한 적이 없는데, 어쩌면 당시 사람들의 마음속에서는 능묘의 거대한 주체 공사와 비교

할 때, 그것은 말할 만한 것조차 아니었던 것 같다. '세계 8대 불가사의'라고 일컬어지는 이 진대의 조소군은, 1974년에 섬서 임동현(臨潼縣) 서양촌(西楊村)의 농민이 기계로 우물을 파던 중 우연히 발견하였다. 용갱의 서쪽 끝에서 진시황릉의 외성(外城) 동쪽 담장까지의 거리는 1225m이다.

고고 발굴을 통해 모두 네 개의 대형 병마용갱을 발견하였는데, 총 면적이 2만 5380m²에 달한다. 1970년대 말, 그 자리에 진시황병마용박물관이 건립되었지만, 전면적이고 깊이 있는 발굴 작업은 여전히 지속되었다. 이후로 발굴한 180여 기의 크기와 내용이 다른 배장갱들 안에서는 또한 문관용(文官俑)·백희용(百戲俑)·청동 수금(獸禽)·중량이 212kg에 달하는 대정(大鼎)과 돌 갑옷 등이 발견되었다. 이러한 발견은 끊임없이 사람들에게 진(秦) 왕조의 역사와 문화에 대한 인식을 새롭게 해주고 있다.

농민이 우물을 파다가 발견한 것은 공간이 가장 큰 1호 갱인데, 평면은 장방형이고, 면적은 약 1만 2600m²로, 이는 규모가 거대한 하나의 토목 구조 건축물로, 불에 타서 함몰되었다. 갱 내부의 동서 길이는 약 210m, 남북 너비는 약 600m, 깊이는 4.5~6.5m이며, 문양이 있는 벽돌로 바닥을 깔았다. 갱의 내부는 10개의 칸막이가 11개의 통로로 나누고 있으며, 그 안에는 실제 사람과 같은 크기의 흙으로 빚은 진나라 군대의 사병(士兵)과 전차를 끄는 말 모형들을 놓았는데, 모두 6천여 건이나 되며, 또한 실전에 사용하는 무수히 많은 청동 병기 및 금·동·석제의 장식물들이 있었다. 연구자들의 추론에 따르면, 이것은 하나의 전차·보병이 섞여서 종횡으로 열을 지어 있는 장방형의 군진(軍陣)으로, 정면은 동쪽을 향하고 있으며, 앞쪽 선봉에는 3렬 횡대(橫隊)를 이룬 210명의 궁노수(弓弩手)들로 구성되어 있었고, 그 뒤에는 38방면의 보병들이 사마전차(駟馬戰車)를 빼곡히 둘

사마전차(駟馬戰車) : 네 마리의 말이 끄는 전차.

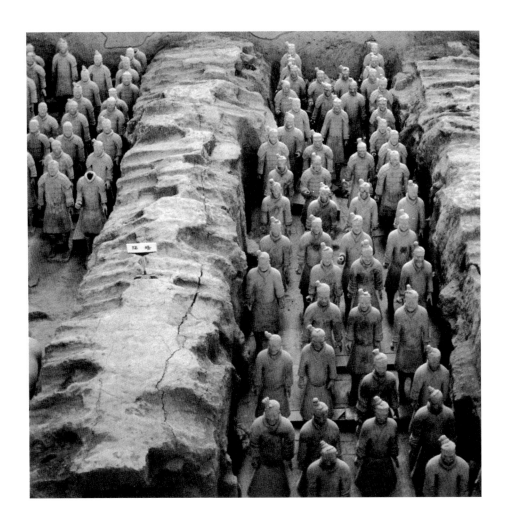

진시황릉 1호 병마용갱(兵馬俑坑)
秦
섬서 임동(臨潼)의 진시황릉

러싼 것으로 구성된 본진(本陣)이 있으며, 진영의 양 옆과 뒤쪽에는 각각 1렬로 얼굴을 바깥으로 향하고 있는 궁노수들이 호위를 담당하고 있다.

2호 갱은 약간 곡척형(曲尺形-곱사형)으로, 구조가 복잡하고, 면적은 약 6천m²이다. 갱의 내부에는 대략 도용(陶俑)·도마(陶馬) 등 1300여 건이 있고, 전차 80여 량이 있으며, 다음과 같이 네 개의 상대적으로 독립된 단원(單元)들을 이루고 있다. 즉 동부(東部)는 한쪽 무릎을 꿇거나 서 있는 궁노수들로 이루어진 방진(方陣)이며, 남반부(南半

部)는 사마전차로 이루어진 방진이고, 중부(中部)는 차병(車兵)·보병·기병이 혼합되어 차례로 배열한 장방진(長方陣)이며, 북반부(北半部)는 사마전차와 기병으로 이루어진 장방진이다. 네 개의 단원들은 서로 연관되어 있으며, 모두 전차와 기병을 위주로 하며, 나눌 수도 있고 합칠 수도 있는 대형 혼합 군진(軍陣)을 형성하고 있다. 안마기병용(鞍馬騎兵俑)과 무릎을 꿇은 궁노수는 이 갱에만 있는 도용(陶俑)의 조형들이다.

3호 갱의 면적은 비교적 작고, 평면은 凹형이며, 약 520m²로, 고작 1호 갱의 27분의 1에 불과하지만 특수한 지위를 지니고 있다. 출토된 것에는 사마(駟馬)에 옻칠을 하여 채색한 전차가 있는데, 전차 위에는 화개(華蓋)를 씌웠으며, 양쪽 옆 날개에는 팔모대창[殳]을 들고서 경호 또는 의장을 담당하는 갑옷을 입은 무사용 68개가 있다. 이로부터 추측할 수 있는 것은, 이것이 아마도 1호·2호 갱 병마용들을 대표하여 통솔하는 지휘부인 듯하다. 세 개의 갱은 서로 연계되어 있으며, 유기적인 통일체를 이루고 있다. 3호 갱은 화재를 당한 적은 없으나, 자연적으로 무너져 내리기 전에 일찍이 사람들에 의해 심각하게 파괴되어, 병마 도용의 손상이 비교적 심하다. 이 밖에 2호와 3호 갱의 사이에 4600m²의 갱 터가 있는데, 이는 진나라 말기에 전쟁으로 인하여, 건설이 완성되지 못하고 폐기된 것 같다.

진시황릉의 병마용들은 진나라의 국가 위엄과 군대의 위용스러운 모습을 재현한 것이다. 전국 시대에 진나라의 군기(軍紀)는 매우 엄격하고 분명했으며, 병사들은 용맹스럽고 싸움을 잘하기로 세상에 널리 알려져 있었다. 진나라 왕의 책사(策士)였던 장의(張儀)는 한(韓)나라 왕에게 유세할 때, 진나라의 군사력을 이렇게 과시하였다. "진나라에는 갑옷으로 무장한 병사가 백만여 명이나 있으며, 마차가 천 대, 기마가 만 필입니다. 용맹한 병사들은 맨발에 투구도 쓰지 않은

무릎쏴 자세를 하고 있는 무사용(武士俑)
秦
높이 130cm
진시황릉 1호 병마용갱에서 출토.
진시황병마용박물관 소장

사마(駟馬) : 사마전차를 끄는 네 마리의 말.

화개(華蓋) : 어가(御駕)나 마차에 씌우던 일산(日傘).

팔모대창[殳] : 날이 없이 끝을 뾰족하게 하여 대나무로 만든 창.

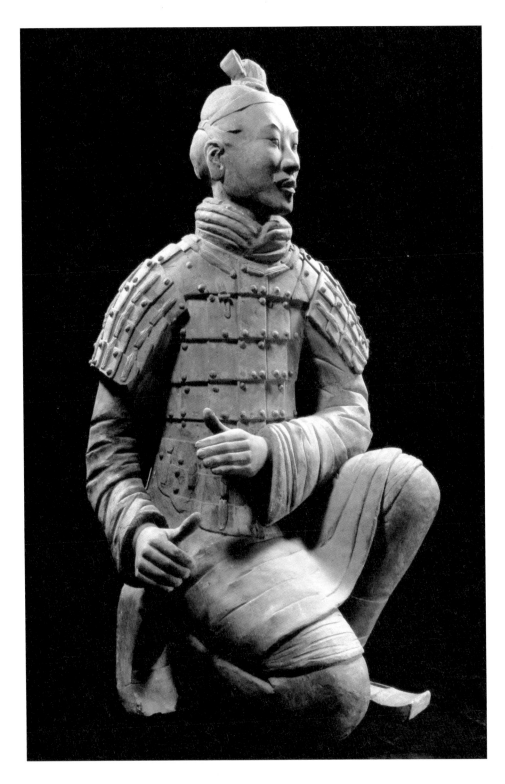

채 돌격하며, 화살이 날아오는데도 창을 들고 적에게 달려가는 자가 셀 수도 없이 많습니다. 진나라의 말은 품종이 좋고, 무장한 병사가 많으며, 앞다리는 디딜 곳을 찾고 뒷다리는 박차고 올라 발굽 간의 간격이 3심(尋)이나 되게 날아오르는 것이 셀 수도 없습니다. 산동의 군사는 갑옷을 입고 투구를 쓴 채 모여서 싸우지만, 진나라 사람들은 갑옷도 입지 않고 적을 쫓아, 왼쪽에는 사람의 머리채를 쥐고, 오른쪽에는 사로잡아 겨드랑이에 꿰차고……[秦帶甲百餘萬, 車千乘, 騎萬匹. 虎賁之士跿跔科頭, 貫頤奮戰者至不可勝計. 秦馬之良, 戎兵之衆, 探前趹後, 蹄間三尋, 騰者不可稱數, 山東之士被甲蒙冑以會戰, 秦人捐甲徒裼以趨敵, 左挈人頭, 右挾生虜……]"라고 하여, 두 나라 군대가 대치하는 것을 마치 대역사(大力士)가 어린아이를 상대하는 격이라고 비교하였다.[『사기』·「장의전(張儀傳)」] 병마용이 체현해낸 것은 바로 이러한 일종의 강대한 정신적 위협 역량이었다. 한눈에 그 끝을 다 볼 수 없는 병사와 말들의 강력한 군사적 위용, 종횡으로 조합되어 엄정하게 기동하는 진법(陣法)은, 강대한 시대의 자신감과 숭고함을 드러내고 있다. 그것은 개별 작품들의 예술적 표현이 이루어낸 성공이 아니라, 산하를 삼킬 듯한 전체 기세로 보는 사람의 눈앞에 나타나, 그가 하나하나 세밀히 관찰할 겨를도 없이 곧 그것들의 시공(時空)을 초월한 정신적 역량에 압도당하게 한다.

실재와 같은 느낌을 조성하기 위하여, 병마용의 제작은 매우 사실적인 기법을 채용하였는데, 단지 척도에서만 실제의 사람이나 말에 근접했을 뿐 아니라, 머리 모양과 의복 등을 빚을 때도 세부의 표현을 상세하고 확실하며 구체적으로 표현하는 데 힘썼으며, 또한 실전(實戰)에서 사용하는 병기와 실제로 쓰이는 장식물들을 대량으로 사용하였다. 예술적 표현 측면에서, 일부는 불필요하며 심지어는 취할 가치가 없는 것들도 있지만, 당시의 제작자의 관념상에서는 이것

심(尋) : 1심은 8척(尺), 즉 약 2.7m 정도임.

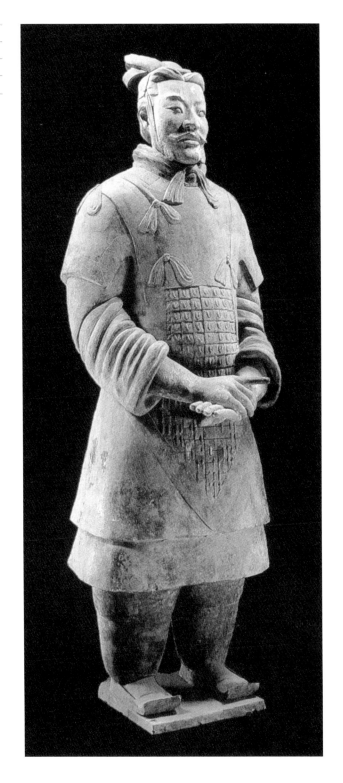

이 필요하다고 인식하였다. 병마용을 창작한 동기는 또한 예술을 위해서가 아니라 '시황제'가 지하에서 천군만마를 지휘하도록 제공하기 위한 것이었으니, 그들은 응당 마치 당시 먼 거리를 신속히 진군하여 육국을 멸망시키고 통합한 진나라 군대와 똑같은 진실한 생명력이 있어야 했다.

용(俑)들 가운데 진나라 군대의 장병들에는 지휘관과 다른 등급의 보병·궁노수·기병·차병(車兵) 등이 포괄되어 있다. 형체는 체구가 크고 훤칠하며, 신장은 평균 1.75m이고, 2호 갱의 장군용(將軍俑)은 신장이 1.96m이다. 인물상 조소의 척도는 진짜 사람보다 약긴 큰데, 그래야 비로소 시각 효과에서 진짜 사람과 같은 크기의 느낌을 조성해낼 수 있었다. 머리와 몸통의 비례는 일반적으로 7.5등신이며, 어떤 것은 8등신도 있는데, 따라서 비교적 체구가 크고 훤칠해 보인다. 도용(陶俑)을 빚은 원료는 현지에서 채취한, 재질이 섬세하고 촘촘한 여산(驪山)의 진흙인 것 같다. 거친 진흙으로 속 모형을 만들고, 겉에 고운 진흙을 발라 모양을 빚었다. 빚어 만드는 기본 방법은 모제(模制) 와 조소(彫塑)가 서로 결합한 것으로, 먼저 도제(陶製) 형틀을 이용하여 초벌 형상을 찍어내고, 다시 그 위에 고운 진흙을 발라, 세부를 새겨냈다. 얼굴 부위의 오관(五官)은 모제한 것인데, 수염·머리카락·모자 등은 또한 따로 모제하거나 혹은 먼저 대략적인 형태를 빚은 뒤 잘 붙여서 섬세하게 묘사했다. 용의 머리·손·몸통은 모두 분리하여 잘 만든 다음에 전체를 짜 맞추어 만들었다. 도용을 빚은 다음에는 가마에 넣어 구웠으며, 마지막에 색을 칠하였다.

바로 이렇게 집단적으로 분업하여 합작하는 것은 도용들의 크기·척도·양식·규격의 통일을 보증하였으나, 또한 형상이 판에 박힌 듯하고 동작이 경직된 결점이 나타나는 것을 면하기는 어려웠다. 오관을 형틀로 찍어 모제한 후에 붙이는 과정에서 또한 관계와 위치가 정

모제(模制) : 형틀(모형)로 찍어서 형상을 만드는 방법.

확하지 않은 부분도 있다. 그러나 수천 건의 작품들 가운데에는 확실히 개성적인 표현이 꽤 풍부한 인물 형상들도 있는데, 일반적으로 말하면, 진나라 용(俑)의 얼굴 부분 모습은 대부분 관중(關中) 일대 사람들의 특징을 갖추고 있으며, 또한 다른 유형의 얼굴 모습들을 구분해낼 수 있다. 이것은 아마도 몇몇 조소(彫塑)의 고수(高手)들이 먼저 각기 다른 두상(頭像)들을 만들어냈고, 이에 근거하여 모형을 복제하여, 세부의 가공 과정에서 장인 예술가들이 기교의 다름과 심미 요구의 차이로 인해 작품에 더욱 풍부한 표정을 부여했기 때문일 것이다. 이로 인해 엄격하게 규범화된 제작 과정에서 천편일률적으로 얼굴 모습이 비슷해지는 것을 피할 수 있었다.

진나라 용들의 인물 형상의 기본적인 감정 색채는 강인한 의지·드높은 기개·극도의 흥분이다. 그러나 어떤 것은 표정을 드러내고 있는 편이고, 어떤 것은 내재되어 있는 경향이며, 지휘관의 형상은 크기 면에서 약간 크게 만들었다. 2호 갱 내의 한 명의 전차 위에 있는 장군용은, 키가 1.96m이고, 눈빛이 번뜩이며, 수염을 길렀는데, 이는 매우 노련한 중년의 지휘관 형상이다. 장군용의 머리에는 쌍권미장관(雙卷尾長冠)을 착용하고 있으며, 관의 끈은 턱 아래에서 크게 매듭을 지어 가슴 앞까지 늘어뜨렸고, 몸에는 두 겹의 전투복을 착용했으며, 겉에는 갑옷을 입었다. 정강이에는 보호대를 착용하였고, 아가리가 네모나고 앞대가리가 가지런한 신발을 착용하였다. 그의 몸에는 원래 검이 착용되어 있었지만 이미 사라지고 없는데, 용의 옆에는 아지도 한 토막의 동검(銅劍) 자루가 남아 있다. 같은 갱에서 출토된 또 다른 장군용은, 두 손으로 검을 잡고 있는 자세이다. 키가 1.95m이고, 얼굴 모습은 수척하며, 구레나룻을 길러, 보는 사람에게 주는 인상은 침착하며 지략이 풍부한 군관(軍官)의 형상이다. 진나라 용들 가운데 장군과 사병은, 한대의 회화나 조소 작품들의 모습과는

진나라의 용(俑)

秦

진시황릉 병마용갱에서 출토.

진시황병마용박물관 소장

전혀 다르게, 무인의 용맹스럽고 사나움을 드러내기 위하여 매우 과
장된 표현 기법을 채용하였다. 그렇지만 그것은 밖으로 드러나지 않
고 내재적인 경향을 띠며, 군기의 엄격함·행동의 통일·전투에서의
자신감을 강조하였고, 이성적 정신으로 충만해 있다. 그러나 돌격하
여 적진을 함락시킬 때에 이르러서는 비로소 장의(張儀)가 말한 그러
한 모습이 나타나는데, 즉 갑옷과 투구를 벗어던지고, 휘젓고 뛰어다
니며 웃통을 벗어던지고 돌격하여 몸을 돌보지 않는 위풍당당한 모

습을 보인다.

　병마용의 전체 작품은 원래 대부분 채색을 하였지만, 용갱(俑坑)이 불나고 또한 장기간 지하 깊숙이 매장되어 있었기 때문에, 색은 거의 전부 벗겨져, 남아 있는 흔적들로부터 도병(陶兵)·도마(陶馬)에 칠해진 색은 홍색·녹색·흑색이 주색(主色)이며, 남색·자색(紫色)·백색·황색 등으로 보완하였다는 사실을 알 수 있다. 도용의 얼굴·손·발은 모두 분홍색으로 칠하였고, 흑색으로 머리카락·눈

진나라 용(俑)의 두상(頭像)
秦
진시황릉 1호 병마용갱에서 출토.

썹·수염과 눈동자(눈자위는 백색)를 그렸다. 갑옷을 입은 용들 가운데, 어떤 것은 녹색의 짧은 베옷을 입고 있는데, 옷깃과 소매의 테두리는 자색이고, 곁에는 검은 갑옷을 입고 있으며, 갑정(甲釘)은 백색이다. 아래에는 짙은 남색의 바지를 입고 있다. 흑색의 신발 위에는 귤홍색(橘紅色-오렌지색)의 신발 끈이 묶여 있다. 청동 병기 또는 금·옥 장식품들을 배치하였다. 전체 군대의 용모는 충분히 선명하고 화려하면서도 통일적이다.

어떤 것은 도용의 옷깃·팔 위 혹은 갑옷 및 머리띠 위에 압인(押印)했거나 칼로 새긴 '宮彊'·'咸令'·'咸陽午'·'得' 등의 소전(小篆)이나 예서 문자들이 있는데, 연구자들은 이것이 '物勒工名[물륵공명-기물

갑정(甲釘) : 갑옷에 박힌 동그란 리벳.

에 그것을 만든 장인의 이름을 새기데'의 성격으로, 용을 만든 자의 출생지·이름의 표기라고 인식하고 있다.

도마(陶馬)는 대략 진짜 말과 크기가 같다. 높이가 1.5~1.75m이고, 길이는 2m 정도이다. 갈기를 다듬었고, 말 등 위에는 안장이 깔려 있으며, 그 아래에는 영락(瓔珞)을 달았고, 짧은 띠가 있으며, 엉덩이 부위에는 뒤 밀치끈을 조여맸고, 발판[踩鐙]은 없으며, 말의 대가리에는 재갈을 물렸고, 말의 몸통에는 흑색이나 갈색을 칠했으며, 발굽과 이빨은 백색으로 되어 있고, 귓구멍·입·콧구멍에는 주홍색을 칠했다. 안장 위에는 홍색·백색·자색(赭色-홍갈색)·남색으로 구별하여 칠하였다. 도마는 또한 모제(模制-형틀로 찍어냄)와 날제(捏制-손으로 빚음)를 결합하여 제작하였는데, 전신의 비례는 균형이 잡혀 있고, 큰 덩어리의 면적 관계 속에 매우 풍부한 기복의 변화가 있다. 그 조형의 특징은 몸통이 비교적 왜소하고, 대가리는 크며, 목은 굵고, 다리는 비교적 짧아, 진대의 뛰어난 준마(駿馬) 유형에 속한다. 작자는 특별히 말의 대가리에 심혈을 기울여 빚었는데, 두 귀는 앞쪽으로 쏠려 있으며, 두 눈은 크게 부릅뜨고 있고, 콧구멍은 벌름거리고 있으며, 약간 벌린 입은 큰 소리로 울부짖는 모습 같다. 표현하고자 한 것은 바로 극도로 긴장한 채 명령을 기다리는 모습으로, 오직 한 마디 명령만 내려지면 곧바로 펄쩍 뛰어 일어서서 전투에 투입될 것만 같다. 이러한 종류의 정중동(靜中動)의 특징은 병마용의 전체 작품들에 관철되어 있으며, 또한 바로 이렇게 거대한 조소군이 사람들의 마음을 감동시키는 부분이다.

병마용갱 속의 전차(戰車)는 나무로 만든 것인데, 이미 불에 타거나 부식되었고, 단지 그 흔적과 금속 부자재만이 남아 있을 뿐이다. 그 완전한 형상은 두 대의 동거마(銅車馬)가 출토되어 충분히 알 수 있게 되었다. 두 대의 마차는 모두 네 필의 말이 끄는 하나의 끌

영락(瓔珞) : 목에 두르는 장식품으로, 구슬을 꿰어 만들었다.

1호 동거마(銅車馬)

秦

전체 길이 225cm

1980년 섬서 임동(臨潼)의 진시황릉에서 출토.

진시황병마용박물관 소장

채에 바퀴가 두 개이며, 그 위에는 신분이 높은 어관(御官-황실 관리) 이 타고 있고, 임금의 자리는 비어 있다. 앞쪽의 1인승 마차 위에는 한 자루의 동제(銅製) 일산(日傘)이 세워져 있고, 황실 관리는 마차 위 에 서 있으며, 마차의 찻간 안에는 궁노(弓弩)·화살통과 방패가 있다. 그것은 출행할 때 선도하는 마차로, '입거(立車)' 또는 고거(高車)·융 거(戎車)라고 부른다. 뒤에 있는 안거(安車-앉아서 타는 마차)는 또한 온 량거(輼輬車)라고도 부른다. 두 대의 마차는 모두 이미 수리와 복원 을 거쳤는데, 제2호 동거마를 예로 들면, 길이가 317cm, 총 중량이 1241kg이다. 진짜 마차의 절반 크기에 해당한다. 이 마차는 3462개 의 금·은·동 부자재들로 구성되어 있어, 고대 장인들의 매우 수준 높은 금속 조형 기술을 보여주고 있다. 동거(銅車)·동마(銅馬)와 어관 의 조형은 세부를 매우 사실적으로 표현하려고 추구하였으며, 또한

할관(鶡冠) : 할새[鶡]의 꼬리 깃털로 만든 관으로, 할새는 싸움을 잘한다는 전설 속의 산새이다.

참마(驂馬) : 네 마리의 말이 끄는 마차에서, 바깥쪽 양 옆에 있는 말들을 가리킨다.

독(纛) : 무신을 상징하는 것으로, 치우천왕의 모습을 본떠 큰 창에 짐승의 털이나 새의 깃털을 꽂아 만들었다. 진·한 시대 이후에는 천자의 거마 장식물로 사용했다.

색을 칠했는데, 백색을 주색(主色)으로 삼았고, 주홍색·분홍색·자주색·남색·녹색·흑색 등의 문양을 그려 넣어, 충분히 선명하고 화려한 장식 효과를 조성하였다. 마차 위의 어관(御官)은 할관(鶡冠)을 쓰고 있으며, 오른쪽으로 옷깃을 교차하여 여민 장포(長袍-중국 전통의 긴 남자 옷)를 입고 있고, 허리띠를 맸으며, 검을 차고 있다. 얼굴에는 백색을 칠했고, 입술과 볼에는 분홍색을 칠했으며, 수염과 눈썹은 모두 새겼다. 말의 몸통은 모두 백색이고, 마구(馬具)는 정연하게 갖추었으며, 재갈·고삐·목걸이는 모두를 금·은으로 만들었다. 목에 매단 옅은 남색의 영락은 매우 가는 구리실[銅絲]로 엮어서 만들었다. 양 옆의 좌우에 있는 참마(驂馬)의 대가리는 약간 바깥쪽으로 돌리고 있어, 전체적으로 가지런하고 획일적인 가운데 활발한 변화를 주었다. 오른쪽 참마의 대가리 위에는 또한 영락이 휘날리는 한 자루의 작은 독(纛)을 꽂았다. 마차의 전실(前室)에는 색을 칠한 가리개가 있고, 후실의 좌우 벽에는 마름모 문양의 창을 뚫었으며, 타원형의 차개(車蓋-마차의 지붕) 안쪽에는 권운문(卷雲紋) 도안을 그렸고, 마차의 지붕은 비단으로 씌웠다. 조소의 수준에서 보면, 동거마는 또한 도병마용(陶兵馬俑)의 예술 수준을 뛰어넘지 못하지만, 참조할 만한 중요한 가치가 있다. 즉 제작 기술에 대해 말하자면, 당시에 곧 견줄

만한 것이 없었다.

곽거병(霍去病) 묘의 석각과 기타 능묘의 석각들

섬서(陝西) 흥평현(興平縣)에 있는 서한(西漢) 시기 곽거병 묘의 석
각군은 중국 고대 조소 예술의 눈부신 대표 작품들이다.

곽거병(기원전 140~기원전 117년)은 한나라 무제의 신임이 매우 두터
웠던 청년 장군으로, 관직은 표기장군(驃騎將軍)에 이르렀으며, 관군
후(冠軍侯)에 봉해졌다. 일찍이 위청(衛靑) 등의 사람들과 함께 대군
을 이끌고 여섯 차례에 걸쳐 흉노를 공격하여, 적군의 주력부대를 물
리치고, 서한 초기 흉노가 한나라 왕조에 가하던 위협을 해소하였
다. 공훈이 탁월했기 때문에, 황제는 그에게 큰 저택을 짓도록 요청
했을 때, 곽거병은 "흉노를 멸하지 못하고서, 집안을 위할 수 없습니
다[匈奴不滅, 無以家爲]"라는 비장한 말을 했다. 원수(元狩) 6년(기원전
117년)에 곽거병이 세상을 떠났는데, 그의 나이 겨우 24세였다. "천자
께서 이를 애도하였고, 속국에서 보내온 검은 갑옷을 입은 군진(軍陣)
이 장안의 무릉(茂陵)에 이르렀으며, 무덤은 기련산(祁連山)처럼 만들
었다.[上悼之, 發屬國玄甲軍陣至長安茂陵, 爲塚象祁連山.]"[『한서(漢書)』·「위
청·곽거병전(衛靑·霍去病傳)」] 무덤의 봉분을 서쪽으로는 서역과 통하
고, 북쪽으로는 흉노를 정벌하러 가는 연도에 있는 명산(名山)처럼 보
이게 만들어, 공적을 영원히 기념하였으며, 또한 한 시대의 정신적 역
량과 포부의 방대함을 체현하였다. 무덤을 산릉(山陵)처럼 만드는 것
은 중국의 고대 매장에서 제왕과 훈신(勳臣)에게 주어지는 특별한 영
광이었다. 곽거병과 같은 시대의 또 다른 대장군이었던 위청은, 일찍
이 일곱 차례에 걸쳐 흉노를 공격하였는데, 세상을 떠난 후에는 부인
인 양신공주(陽信公主)와 합장하였으며, "무덤을 노산(盧山)처럼 만들

관군후(冠軍侯) : 한나라 때의 작위명.

배장묘(陪葬墓) : 주(主)무덤의 주위
에 있는 여러 무덤들.

었다.[起塚象盧山.]" 위청과 곽거병·곽광(霍光)·김일제(金日磾) 등의 무
덤들은 모두 한나라 무제의 무덤인 무릉(武陵)의 배장묘(陪葬墓)이다.

특수한 형식의 기념성이 풍부한 비석으로서, 곽거병 묘의 봉분 위
에는 일부 석상들을 분산 배치하였다. 이 석상들은 암석의 자연 그
대로의 형태에 의거하여 만든 것으로, "원래의 형세에 따라 비슷한
상[因勢象形]"을 새겨, 각종 동물들의 형상을 만들어 무덤 주위에 분
산 배치함으로써, 실제로 그곳에 있었던 듯한 느낌을 증강시켜준다.

현존하는 곽거병 묘 위의 석각들은 모두 열네 건인데, 즉 마답흉
노(馬踏匈奴-말이 흉노족을 밟고 있음)·와마(臥馬)·약마(躍馬)·와우(臥
牛)·와호(臥虎)·와상(臥象)·돼지·두꺼비·물고기(두 건)·개구리·야인
(野人)·괴수식양(怪獸食羊-괴수가 양을 먹음)·야인박웅(野人搏熊-야인
이 곰과 싸움) 등이다. 그리고 또한 두 건의 명문이 새겨진 석각이 있
는데, 각각 따로 "左司空"·"平原樂陵宿伯□霍巨孟"이라고 새겨져 있
어, 석각들이 소부(少府)에 속한 관원인 '좌사공' 부서 내의 석장(石匠)
이 만든 것임을 알 수 있다.

열네 건의 석각 작품들 중 세 건은 말[馬]이다. 말을 표현한 것
은 곧 한나라의 군사 실력에 대한 찬양이다. 흉노를 정복한 것은 주
로 기병에 의존하였으며, 곽거병은 중국 역사상 첫 번째의 표기장군
(驃騎將軍)인데, 표기(驃騎)는 바로 흰색 갈기에 누런 털을 가진 전투
마로, 한나라 무제는 곽거병이 흉노를 정복하는 뛰어난 공로를 세우
자, 이처럼 상무정신이 충만한 봉호(封號)를 자신의 총애하는 장수에
게 주었으며, 대장군에 상당하는 봉록(俸祿)과 작위를 주었다. 조각
장인[工匠]이 전투마를 통해 영웅을 상징했다는 것은 매우 명확하다.
이러한 세 건의 말들을 표현한 석각은 와마(臥馬)·약마(躍馬)와 마답
흉노(馬踏匈奴)이다. '마답흉노'는 이들 석각군 가운데 주제가 있는 작
품인데, 이것이 표현한 것은 한 필의 서 있는 전투말의 배 밑에 한 사

마답흉노(馬踏匈奴)

서한(西漢)

곽거병(霍去病) 묘 앞의 석조(石彫)

높이 168cm, 길이 190cm

람의 긴 구레나룻을 한 나체의 적군이 손에 창과 활을 쥐고서 절망
적으로 발버둥치고 있는 모습이다. 이 작품은 상징적인 기법으로 승
리자의 태산을 압도하는 기세를 칭송하였다. 전투마의 침착한 동태
와 적군의 조급한 움직임 및 반항하는 모습이 정(靜)과 동(動)의 대비
를 이루고 있는데, 이러한 대비를 통해 역량과 지신감을 표현하였다.

조각 기법의 측면에서 말하자면, 땅에 누워 있는 적군 형상이 말
의 복부 아래 공간을 채우고 있어, 서 있는 말의 네 다리가 합리적으
로 지탱할 수 있게 해준다. '약마(躍馬-뛰어오르는 말)'의 제작에서도

똑같은 어려운 문제에 직면하게 되는데, 서 있는 돌로 말이 뛰어오르는 형상을 표현하는 것은 매우 어렵기 때문에, 작자는 원조(圓彫)와 부조(浮彫)를 결합한 기법을 채용하여, 돌덩이의 거대한 부피와 말이 뛰어오르는 동작을 교묘하게 결합해냈다. '와마(臥馬)'는 땅에 엎드려 있는데, 한쪽 발만 약간 쳐들어, 또한 정중동(靜中動)의 특징을 띠고 있다. 상·주 시대 이래로, 말은 줄곧 사람들이 열중하여 표현한 전통적인 제재였는데, 곽거병 묘에 있는 이것들은 대형 석조로, 그 조소(彫塑) 언어 운용의 성공은 전에는 볼 수 없었던 것들로서, 오랜 세

약마(躍馬)
서한(西漢)
곽거병 묘 앞의 석조
높이 150cm, 길이 240cm

월 동안 이어져온 창작 경험이 축적되고 승화된 것이다. 기원전 6~7
세기 고대 바빌론의 조각들 가운데에도 또한 '마답흉노'와 유사한 표
현 기법이 출현하는데, 다른 시대·다른 지역의 예술가들이 똑같이
어려운 문제에 직면하면서, 서로 유사한 창작 충동을 느꼈으며, 뜻밖
에도 똑같은 예술 표현 기법을 모색한 듯한데, 이는 인류의 예술사에
서 자주 보이는 드물지 않은 것이다.

　　와우·와상·와호·돼지 등도 모두 매우 성공적인 작품들인데, 작
자는 이처럼 길이가 각각 2m 정도의 화강석 위에 단지 그다지 많지
않은 가공만을 하여 만들었으면서도, 대부분 화룡점정(畫龍點睛)의
신기한 작용을 하여, 활발한 생명력을 얻게 하였다. 와호의 복부(腹

와호(臥虎)

西漢

곽거병 묘 앞의 석조

길이 200cm, 너비 84cm

돼지[猪]

西漢

곽거병 묘 앞의 석조

길이 163cm, 너비 62cm

部) 뒷면의 울퉁불퉁한 변화는 음각의 반점 무늬를 돋보이게 해주어, 뜻밖에 보는 사람에게 표피의 부드러움과 호흡으로 인하여 끊임없이 움직이는 듯한 착각을 일으키게 한다. 와우는 혼연일체를 이루어, 매우 중후하고 소박한 느낌을 준다. 작은 코끼리의 표면은 비교적 반들반들하며 선이 유창하여, 사람들에게 활발하고 사랑스러운 느낌을 준다. 멧돼지는 모서리가 많은 한 덩이의 암석을 골라 만든 것으로, 눈동자와 동작은 일종의 교활한 표정을 하고 있다. 이 작품들은 세부의 사실성에 그다지 연연해하지 않았으며, 과감하게 곧바로 대상의 표정과 동작을 취한 것이 사람들에게 가장 감동을 주는 부분이다. 이것이 바로 동양 예술의 정수이다.

위에 서술한 작품들과 제작 기법이 다른 '야인(野人)'·'야인포웅(野人抱熊−야인이 곰을 잡다)'·'괴수식양(怪獸食羊)'[일설에는 모우지독(母牛舐犢−어미 소가 송아지를 핥아주는 모습)이라고도 함]은 부조(浮彫)와 선각(線刻)을 혼합하는 기법으로 자연 상태의 커다란 바위덩이의 울퉁불퉁한 표면을 운용하여 새겨낸 것이다. 선이 유창하고 자연스러우며, 변화가 일정치 않다. 형태도 겉모습으로 암수를 구분하기 어려우며, 환상적이고 신기한 색채로 충만해 있는데, 그것이 표현한 것은 한대 사람들이 대자연에 대해 한없이 신비해하는 인상이다. 곽거병 묘에 있는 석각군의 예술 표현과 진나라 용(俑)의 이와 같이 사실적이고 이성적 색채로 충만한 작품(作風)은 서로 매우 다르다. 그 가운데에는 정신적으로 솟아오르는 초나라 문화의 예술적 요소가 매우 많이 녹아있지만, 후대에 발전 과정에서 이러한 종류의 예술 풍격은 더욱 충분히 발양되지는 못하였다.

양한(兩漢) 시기의 능묘 앞에 석인(石人)·석수(石獸)를 배치하는 기풍은 동한(東漢) 이후에도 여전히 유행하였으며, 또한 제도로 확립되었다. 서한 시기에는 그다지 많지 않아, 현존하는 것들로는 몇 건의

석호(石虎) 형상이 있는데, 그 중 가장 주요한 것은 섬서 성고(城固)에 있는 서한의 박망후(博望侯) 장건(張騫) 묘 앞에 있는 한 쌍의 석호로, 대략 원정(元鼎) 연간(기원전 116~기원전 110년)에 조각되었다. 동한 때에는 대형 석사자와 석양(石羊)·석벽사(石辟邪)·석인 등의 형상들이 출현하였다. 사자는 서역 국가에서 나는 동물이다. 동한의 장제(章帝) 때인 장화(章和) 원년(87년)에 안식국(安息國:Parthia)에서 사신을 보내 사자와 부발(扶撥:일종의 기린과 유사하지만 뿔이 없는 동물)[일설에는 월지국(月支國)에서 바쳤다고도 하는데,『후한서』·「장제기(章帝紀)」를 볼 것] 등 진기하고 상서로운 것들을 헌납하였다. 이후로 공훈이 있는 귀속들의 묘지에 점차 많은 석사자가 세워졌다.

안식국(安息國 : Parthia) : 페르시아 지역으로, 현재의 이란 북부에 있었던 고대 국가.

가장 유명한 것은 산동 가상(嘉祥)에 있는 무씨사(武氏祠)의 석사자로, 환제(桓帝) 때인 건화(建和) 원년(147년)에 조각되었는데, 무씨사의 서궐(西闕)에 명확하게 "建和元年…孫宗作師子, 直錢四萬[건화 원년……손종이 사자를 만들었으며, 직전(直錢) 사만 냥이 들었다]"이라고 새긴 것은, 석사자 형상의 창작 연대와 조각한 장인 및 그 비용이 기록상에 처음으로 보이는 중요한 사료이다. 묘지의 석사자 형상은 또한 사천(四川) 아안(雅安)의 고이(高頤) 묘·노산(蘆山)의 양군(楊君) 묘·섬서 함양(咸陽) 심가촌(沈家村) 등지에서도 보이는데, 이러한 사자들은 실제로는 사자·호랑이 등 맹수의 특징들을 종합하여 저승 세계의 위풍당당한 보호자의 형상을 창조해낸 것으로, 대부분이 머리를 쳐들고 큰 걸음으로 걸어가는 자세로 만들어졌으며, 남양(南陽) 지구에 있는 동한 시기 화상석의 석호(石虎)와 매우 유사하다. 화상석의 백호 중 어떤 것은 두 개의 날개가 있는데, 이것은 곧『산해경(山海經)』·「해내북경(海內北經)」에서 이렇게 말하고 있는 그것이다. 즉 "狀如虎, 有翼[모양은 호랑이 같고, 날개가 있다]"으로, 매우 신기하다.

한대의 회화와 조소들 중에는 우인(羽人)과 다양한 종류의 두 날

개가 달린 짐승들이 있는데, 그 연원은 매우 일러, 출토된 전국 시기의 중산국(中山國) 청동기에도 또한 두 개의 날개가 달린 신수(神獸)가 있으며, 동한 시기의 석사자들 중 어떤 것은 뿔과 두 날개가 달린 것도 있다. 그것들은 한대(漢代)에는 또 다른 명칭이 있었는데, 천록(天祿)·벽사(辟邪)라고 불렸다. 이러한 명칭은 하남의 남양 지구에 있는 동한 시기의 여남(汝南) 태수 종자(宗資)의 묘 앞에 있는 두 개의 유명한 짐승 어깨 위에 새겨진 각문(刻文)에서 유래되었는데, 하나는 단지 '天祿(천록)'이라고 새겼고, 또 다른 하나는 단지 '辟邪(벽사)'라고만 새겼다. 이 두 건의 작품은 매우 이른 시기의 문헌들과 송대의 문학가인 구양수(歐陽修)의 「육일제발(六一題跋)」에서 보이는 것으로 보아 매우 널리 전파되었던 것 같지만, 두 건의 형상은 매우 구분하기가 어려워 일반적으로 통칭하여 '벽사'라고 한다. 실제로도 모두 사자나 호랑이의 형상으로부터 모방하여 만들어낸 것이다. 낙양 등지에서 출토된 석벽사는 또한 매우 완벽한데, 조각한 흔적이 마치 금방 새긴 것 같다. 예를 들면 낙양의 낙하(洛河) 강가에서 출토된 한 쌍의 석벽사는, 높이가 108cm이고 길이가 168cm이며, 등 위에는 예서(隷書)로 "緱氏蒿聚成奴作"이라는 제기(題記)가 아름답고 정교하게 새겨져 있으며, 양쪽 날개와 꼬리에는 모두 하나하나 구별하여 세밀하게 깃털을 새겨냈으나, 전체적으로 호기롭고 씩씩한 기개를 잃지는 않았다. 남조(南朝) 시기에 이르러, 벽사의 형상은 제왕 능 앞의 대형 석조(石彫)로 발전한다.

한대 묘지 위의 식인(石人) 조각은 누드러진 예술적 성취를 이루지 못했으며, 비교적 중요한 것으로는 산동 곡부(曲阜)의 공자 묘에 있는 한 쌍의 석인들이 있다. 이것은 부근에 있는 한대의 포군(鮑君) 묘 앞에서 옮겨온 것으로, 가슴 부위에 글이 새겨져 있으며, 한 자루의 검을 차고 있는데, 새겨진 글은 "漢故樂安太守鮑君亭長[한나라의 고(故)

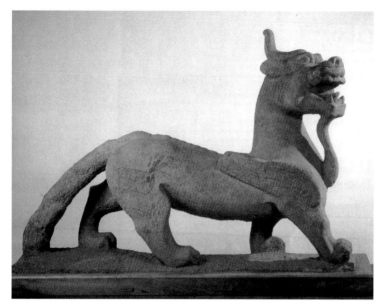

석벽사(石辟邪)

"緱氏蕢聚成奴作"라는 제기(題記)가 있음.

漢

높이 108cm, 길이 168cm

중국 국가박물관 소장

낙안태수 포군 정장(亭長)]"이고, 또 하나는 "府門之卒[관청의 문을 지키는 병졸]"이다. 하남 숭산(嵩山)의 중악묘(中岳廟) 앞에도 한 쌍의 석인들이 있는데, 제작 연대는 모두 동한 후기이고, 모두 석재를 통째로 새겼으며, 형상이 고풍스럽고 소박하며 치졸하다.

정장(亭長) : 숙역(宿驛)의 장. 진(秦)·한(漢) 시기에 10리마다 정(亭)을 두어 도적을 잡게 했는데, 그 정을 관리하는 장을 가리킨다.

한(漢)나라의 용(俑)

양한(兩漢) 시기에는 묘실 안에 용을 부장하는 풍습이 특히 성행하였다. 용의 제작에는 청동·도기·나무·돌 등 다른 재질들이 이용되었다. 중원(中原)·관중(關中) 지구에서는 대부분 도기를 사용하였고, 호북·호남 일대에서는 나무가 유행하였으며, 그 제재의 범위는 같은 시기의 벽화·화상석과 마찬가지로, 사회생활의 각 방면들을 다루었는데, 묘실 환경에서 평면의 회화와 입체의 조소가 상호 보충해주고 빛나게 해주는 작용을 한다. 인물의 형상은 병마용 이외에도 또한 시녀·하인·부곡(部曲)·악무백희(樂舞百戲)의 연기자 등이 있으며, 동물

부곡(部曲) : 노복·가복(家僕)을 가리키기도 하고, 호족이 소유한 부대를 일컫는 말이기도 하다.

형상에는 소·말·돼지·양·개·닭 등과 진묘수(鎭墓獸)가 포함된다. 또한 수레·배·누각·오벽(塢壁-제방)·수사(水榭-물가에 지은 정자)·논 등의 각종 모형들도 있다.

이 밖에 강소 등지에 있는 일부 석조 구조의 묘실 안에는 또한 석각 인물 형상의 기둥이 있다. 그것들은 용류(俑類)에 속하지는 않지만, 용과 마찬가지로 지하 저승 세계 속의 입체 형상이다.

이미 알려진 한대의 용 종류들 가운데 규격이 가장 큰 것은 서한의 경제(景帝)인 유계(劉啓)의 양릉(陽陵 : 기원전 141년에 매장)과 황후(기원전 126년에 매장)의 합장(合葬) 능원(陵園)에 딸린 종장갱(從葬坑)에서 출토된 나체 도용군(陶俑群)이다. 용갱들은 동서로 배열되어 14행을 이루고 있고, 모두 24개이며, 총 면적은 1만 2500m^2가 넘는다. 일부의 용갱들 안에서 발굴된 수많은 도용(陶俑)·용두(俑頭)는, 주로 대부분 청년 무사 형상이다. 그것들은 전투 대형을 갖춘 병마용과는 달리, 황실의 생활환경에서 각종 경계 임무를 맡았는데, 어떤 것은 관청·창

종장갱(從葬坑) : 묘실에 딸린 부장품을 넣어둔 구덩이.

양릉(陽陵)의 나체 도용군(陶俑群)
西漢
섬서 함양(咸陽)의 양릉

양릉의 나체 도용들
西漢
높이 약 62cm
섬서 함양의 양릉에서 출토.
섬서성고고연구소 소장

고·식량을 지켰고, 어떤 것은 출행하는 거마(車馬)의 뒤를 따르는 의
장대이다. 이것과 함께 출토된 것들로는 또한 나무 재질에 색을 칠한
초거(軺車)·말·목용(木俑)과 소·양·돼지·개·닭 등의 가축과 가금(家
禽) 및 대량의 동기(銅器)·철기·칠기 등이 있다.

초거(軺車) : 한 마리의 말이 끄는 가
볍고 작은 마차.

　정확하게 말하면, 이러한 용들은 도기나 목재 구조의 작품들로,
본래는 나체가 아니었다. 하지만 겉에 착용하고 있던 마직물로 만

든 전투복과 목재 갑옷은 전부 이미 부식되었고, 단지 흔적만 남아 있어, 겨우 본래의 모습만 드러낸 것이다. 용의 신장은 일반적으로 62cm로, 실제 사람의 3분의 1에 해당한다. 용의 머리·몸통·두 다리·발은 따로 모제(模制-형틀에 찍어서 만듦)한 다음에 하나로 접합하였고, 두 팔은 나무로 만들었는데, 어깨의 양 옆에는 팔을 설치했던 둥근 구멍이 남아 있다. 용에게 실제로 살아 있는 듯한 생명력을 부여하기 위해 그것들의 생식기를 매우 정확하게 새겼으며, 코·귀·항문 등의 규혈(竅穴)은 모두 매우 깊은 구멍으로 뚫었다. 용의 머리 위에는 상투를 틀고, 비녀를 꽂았으며, 무변(武弁)을 쓰고 있는데, 어떤 것은 붉은색 비단으로 만든 맥액(陌額)을 묶고 있다. 몸에는 미황색(米黃色)·백색·회색·오렌지색·갈색 등의 색깔이 있는 비단으로 만든 전투복을 착용했고, 겉에는 갑옷을 입었으며, 갑편(甲片)은 나무로 만들어 갈색이나 혹은 흑색을 칠했고, 손에는 그것의 몸 길이의 비례에 따라 축소하여 만든 철제 창과 방패 등을 쥐고 있다. 또한 검(劍)도 차고 있다. 어떤 것은 다리에는 행등(行縢)을 묶었고, 나무로 만든 팔은 회전할 수 있어 각종 자세를 취하였다. 이러한 용들 중에는 서 있는 것, 걷는 것, 허리를 굽힌 것, 뛰는 것 등 갖가지 동작과 태도를 취한 것들이 있다. 도기와 나무를 결합한 제작법도 또한 동물의 조형에 이용되었는데, 예를 들면 도우(陶牛)·도양(陶羊)의 뿔과 소의 꼬리는 나무로 만들었다. 양릉의 도용들 가운데 일부 두상(頭像)은 매우 잘 빚어, 오관의 비례가 정확하며, 형상이 온화하고 친밀하며, 활기찬 젊음의 풍채가 흘러넘치는데, 보는 각도에 따라 모두 골똘히 따져보는 수고를 감수해야 한다. 어떤 도용은 마치 이미 개성적 표현에 주의를 기울인 것 같다.

"오동나무로 만든 사람이 희고 두꺼운 비단옷을 입었다[桐人衣絨絺]"라는 현상은 비교적 이른 시기인 강릉(江陵)의 전국 시대 초나라

규혈(竅穴) : 몸에 난 구멍들.

무변(武弁) : 무인(武人)이 쓰는 관(冠).

맥액(陌額) : 고대에 남자들이 이마에 묶는 두건.

무덤의 목용(木俑)에서 보이는데, 마치 양릉의 도용처럼 생긴 작품들은, 섬서 지구에 있는 서한 시기의 몇몇 제왕 능묘의 종장갱(從葬坑)과 수공업장[作坊] 유적지 및 하남 영성(永城)의 한나라 양왕(梁王)의 능묘에서도 볼 수 있다. 당연히 고급스런 규격을 대표하는 것들이다. 섬서 흥평(興平)의 무릉(茂陵) 일대에서는 나체 여용(女俑)들이 출토되었는데, 그 제작 기법은 양릉의 도용과 유사하여, 여성의 생식기관도 만들었으며, 서안(西安) 신생(新生) 전창(磚廠)의 한나라 무덤 속에는

양릉의 도용 머리
西漢
섬서 함양의 양릉에서 출토.

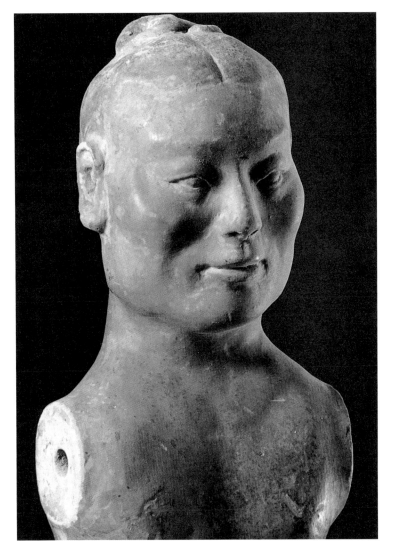

남녀의 나체용이 함께 있었다.

진시황릉의 병마용과 유사한 도용들은, 함양의 동쪽 교외인 낭가구(狼家溝)에 있는 서한 혜제(惠帝)의 안릉(安陵) 제11호 배장묘의 종장구(從葬溝)·함양의 양가만(楊家灣)에 있는 한나라 무덤의 종장갱과 강소 서주(徐州)의 사자산(獅子山)에 있는 서한 시기의 한 초왕(楚王)의 병마용갱에서도 보이는데, 모두 서한 초기에 속한다. 양가만에 있는 한나라의 무덤은 문제(文帝)·경제(景帝) 시기의 인물인 주발(周

종장구(從葬溝) : 묘실에 딸린 고랑으로, 종장갱과 더불어 부장품을 진열해 놓는 공간이다.

주발(周勃) : ?~기원전 169년. 진말(秦末) 한초(漢初)의 장군이자 정치가로, 한나라 고조(高祖)가 강후(絳侯)로 봉했다.

勃)의 가족과 관계가 있는 무덤인 듯한데, 11개의 종장갱 속에서 기병·보병 및 무악잡기(舞樂雜技) 용들 2500여 건이 출토되었으며, 사자산에 있는 이미 정리가 끝난 한나라 때의 무덤에서 출토된 것도 1200여 건이 있다. 이러한 용들은 대부분 색을 칠한 것으로, 일정한 기세를 표현해냈지만, 형체가 매우 작고, 기법이 비교적 규격화되어 있어, 진시황 병마용들과는 이미 같은 시점에서 논할 수 없다.

감숙 무위(武威)의 뇌대(雷臺)에서는 동한 말기의 청동 거마(車馬)와 무사용·노비용들이 부장된 묘실 1기가 발견되었다. 모두 동거(銅車) 14량·말 38필·소 1마리와 창·미늘창·도끼 등의 병기를 든 무사용 17개·각종 노비용 28개이다. 고대에 일찍이 철저하게 도굴되었기 때문에, 그것들의 종합적인 조합 관계는 이미 흐트러졌지만, 말의 목

에 명문이 새겨져 있는데, 기록에는 이러한 부장품들이 녹봉 2천 석의 수좌기천인장(守左騎千人長)·장액장(張掖長)에 해당하는 한 명의 장(張) 씨 성을 가진 장군과 그의 전처·후처 및 아들의 것이라고 한다. 동거(銅車)의 높이는 40cm이고, 길이는 36cm이며, 기마(騎馬) 무사용(武士俑)의 높이는 50cm, 노비의 높이는 19.6~24cm이다. 거노(車奴)·노비의 신분은 명문에 명확히 기록되어 있으며, 수레·말·인물은 모두 선묘(線描)와 채색을 가하였다. 열을 지어 있으며, 위풍당당한데, 이렇게 많은 수량과 큰 규모의 청동 거마 의장(儀仗)은 이전에 어

디에서도 발견된 적이 없다.

　이러한 작품들은 모두 분리하여 주조한 후에 조립하고 용접한 것들로, 인물의 몸통·사지는 비교적 간단하게 만들었으며, 또한 단조롭지만, 말의 표정과 자세는 매우 생동감 있게 표현하였는데, 그 중 가장 걸출한 한 건은 여타의 작품들과 내재적 관련이 없는, 동분마

동분마(銅奔馬)

東漢

높이 34.5cm

감숙 무위의 뇌대에서 출토.

감숙성박물관 소장

(銅奔馬-달리는 모습의 동마)이다. 전체 높이가 34.5cm로, 말이 네 발을 치켜들고 나는 듯이 내달리고 있으며, 다리 하나는 한 마리의 날아가는 새의 등 위를 딛고 있는데, 이렇게 함으로써 중심을 안정적으로 유지하게 하였다. 또한 이것은 상징의 기법으로, 사람들에게 이것이 마치 높은 하늘에서 자유롭게 질주하는 한 필의 천마(天馬)와 같고, 매보다도 더 빨리 나는 듯이 느끼게 해준다. 말의 자태는 매우 우아하고 아름다우며, 대가리는 약간 왼쪽으로 기울어져 있고, 꼬리 부위는 휘날리고 있으며, 네 발굽은 앞뒤가 교차하며 나란하여, 말이 재빨리 달릴 때의 동작의 규칙에 불완전하게 부합되지만, 오히려 더욱 균형 잡히고 완전한 미감(美感)을 체현할 수 있었다. 말 대가리 부위의 오관과 갈기는 모두 먹 선으로 윤곽을 그렸으며, 눈동자는 흰색이고, 검은색 점으로 동공(瞳孔)을 표현하였으며, 이빨도 또한 흰색으로 만들었고, 눈초리·입·콧구멍은 모두 붉은색으로 칠하였다. 예술적 측면에서 보면, 청동마(靑銅馬)에 윤곽을 그리고 색을 칠한 것이 감상 효과를 높이는 데 도움이 되지는 않지만, 작자의 마음속에서는 이것은 결코 있어도 그만이고 없어도 그만인 장식이 아니었다. 예를 들면 "口中欲紅而有光[입 속은 불그스레하면서도 빛이 난다]"[마원(馬援), 『동상마법(銅相馬法)』]이 바로 천리마(千里馬)의 특징 중 하나이다.

남북 각지의 양한 시기 무덤들 속에서는 모두 이렇게 형체가 높고 큰 전투마[戰馬]가 출토되었는데, 동·흙·나무 등 다른 재질로 만든 것들이 있다. 그 중 특별히 대표성 있는 작품은 광서 귀현(貴縣)의 풍류령(風流嶺)에서 출토된 서한 시기의 동마(銅馬)이다. 하북 서수(徐水)에서 출토한 한 쌍의 동한 시기의 동마들은 모두 높이가 116cm이며, 표현 기법도 또한 서로 매우 유사하다. 사천 면양(綿陽)의 하가산(何家山)에서 출토된 말은 높이가 134.4cm에 달하며, 길이는 108cm이고, 아홉 개의 부분들로 나누어 주조하여, 각각 자모구(子母口)를 리벳처

자모구(子母口) : 두 개의 부위를 연결하는 방식 중, 하나는 '凸'자형으로 만들고, 다른 하나는 '凹'자형으로 만들어 끼워 맞출 수 있도록 만든 것을 가리킨다.

동마(銅馬)

東漢

높이 116cm, 길이 65cm

하북 서수(徐水)에서 출토.

보정(保定) 지구 문물관리회(文物管理會) 소장

도마(陶馬)

東漢

높이 108cm, 길이 90cm

사천 팽산(彭山)에서 출토.

남경박물관 소장

럼 끼워 연결하였다. 사천 팽산(彭山)에서 출토된 동한 시기의 도마(陶馬)도 높이가 108cm이고, 감숙 무위의 마취자(馬嘴子)에 있는 한나라 무덤에서는 매우 많은 목마(木馬)들이 출토되었는데, 조각 기법은 거칠고 힘차며, 모두 색이 칠해져 있다. 이렇게 다른 지역들에서 출토되고 다른 시기에 만들어진 말의 형상들은 조형과 표현 기법에서 매우 많은 유사점들이 있지만, 진나라 병마용갱에서 출토된 전투마와는 형체상 명확히 다른데, 이것은 창작 과정에서 일정한 범식(範式-범례)에 의거하여 만들었을 가능성이 매우 높다는 것을 말해주는 것이다.

양한 시기에는 좋은 말의 종자를 선별하여 번식시키는 것을 매우 중시하여, 말을 "군대의 근본이며, 나라에 크게 중요하다[甲兵之本, 國之大用]"[『후한서(後漢書)』·「마원열전(馬援列傳)」]라고 여겼다. 한나라 무제 때 흉노를 정벌하여 승리하였는데, 이는 일정 정도 개량된 말들 덕분에 기마(騎馬) 전쟁의 속도와 민첩한 대응 능력을 제고한 데 따른 것이다. 서한의 무제(武帝)와 동한의 광무제(光武帝) 때에는 모두 일찍이 동마법식(銅馬法式)을 주조하여 궁전의 문 앞에 세워둠으로써, 이것에 의거하여 말의 형상을 만들었다. 이 한 가지 사실은 당시 회화나 조소 작품들에서 말 형상의 창조에 대해 영향을 미치지 않을 수 없었다. 그리고 1981년에 섬서 흥평(興平) 무릉(茂陵)의 한 배장묘 종장갱에서 출토된 유금동마(鎏金銅馬)는, 연구자들의 분석에 따르면, 바로 대완마(大宛馬)를 주조할 때 본보기로 삼은 동마식(銅馬式)의 하나라고 한다. 다른 무덤들에서 출토된 발굽을 치켜들고 울부짖는 준마의 형상과는 달리, 그것은 평온하게 조용히 서 있으며, 골육(骨肉)이 고르고, 하나하나의 세부 구조가 모두 매우 정확하게 만들어졌으며, 털과 가죽·근육과 골격 구조의 기복 변화를 모두 표현해냈다. 말의 목 부위는 가늘고 길며, 네 다리도 높고 커서, 전체 비례에서 진나라의 말들에 비해 훨씬 체구가 크고 훤칠하며, 그 대가리 부위는

유금동마(鎏金銅馬)

西漢

높이 62cm, 길이 76cm

섬서 무릉(武陵)의 무명총(無名塚)에서 출토.

섬서 흥평(興平) 무릉박물관 소장

매우 높고, 콧날은 반듯하여, 마치 토끼의 대가리를 벗긴 듯하며, 귀는 대나무를 쪼갠 듯하고, 두 귀 사이의 이마 위에는 하나의 송곳 모양의 육각(肉角)이 나 있는데, 이것은 "대완마는 몇 치[寸] 길이의 육각이 있다[大宛馬有肉角數寸]"라는 전설과 관련이 있다. 말의 꼬리 밑동은 높이 세워져 있고, 꼬리가 불안하게 들려져 있으며, 꼬리의 끝 부분은 아래로 늘어뜨리고 있는데, 이러한 것들은 모두 말을 판별하는 법[相馬法]에 기록되어 있는 좋은 말의 체형의 특징을 통해 검증할 수 있다.[張廷皓, 「論西漢鎏金銅馬的科學價値」, 『西北大學學報(哲學社會科學版)』, 1983(3)을 참조할 것.] 그렇지만 원기 왕성한 예술적 창조로서, 귀현과 서수의 동마(銅馬)·면양의 도마(陶馬)·무위의 목마(木馬) 등 시대적 격정을 담고 있는 전투마 형상들이 사람들에게 주는 인상은 더욱 깊고 강하다.

한대의 용들 가운데에는 어떤 행동을 하고 있는 각종 유형의 인물을 표현한 작품들이 매우 많아, 예술적 감화력이 매우 풍부하다.

서한 시기 제후릉(帝后陵)의 배장묘(陪葬墓)·종장갱에서 흙으로 모

제(模製)하여 채색한 무사(武士)·시종(侍從)·악대(樂隊)·가축 등이 매우 많이 출토되었는데, 이것들은 모두 관부(官府)의 제작 중심인 동원(東園)에 소속된 장인들이 만들었을 것이다. 어떤 것은 궁정의 시녀 형상을 표현하였다. 예를 들면 서안(西安)의 임가파(任家坡)에 있는 서한 문제(文帝)와 두후(竇后) 무덤의 종장갱에서 42건의 시녀용들이 출토되었는데, 어떤 것은 앉아 있고 어떤 것은 서 있으며, 표정과 태도가 단정하고, 교양이 넘치는 우아한 분위기를 표현해냈다. 얼굴 부위의 오관은 매우 엄밀하게 빚었는데, 예를 들면 귀의 구조를 조금도 빈틈 없이 처리하였다. 이는 같은 종류의 작품들에서는 보기 드문 것이다. 서안의 장안성(長安城) 터에서 출토된 한 건의 나팔형 치마를 입은 여용(女俑)은 몸에 흰색을 칠했으며, 두건으로 머리를 싸매고 있고, 긴 치마가 땅에 끌리며, 자태가 매우 아름답고 우아하다. 서안 백가구(白家口)에서 출토된, 옷소매를 뿌리치는 모습을 한 서한 시기의 무녀용(舞女俑)은, 춤을 추는 자가 앞을 향해 천천히 걸어가면서, 한쪽 팔은 치켜들고, 한쪽 팔은 뒤로 뻗어, 긴 소매를 가볍게 휘날리는 사뿐사뿐하고 부드럽고 아름다운 동작의 순간을 표현하였는데, 모두가 매우 성공적인 작품들이다. 이에 비하여, 당시 일부 먼 변방 지구들에서 출토된 같은 종류의 작품들은 표현 기법상에서 훨씬 대담하고 구속됨이 없는데, 예를 들면 서주(徐州)의 북동산(北洞山)에 있는 서한의 초왕(楚王—서한의 제3대 왕) 무덤에서 출토된 무녀용의 형상은 간략하면서 동작은 과장되어 있지만, 얼핏 보기에 긴 소매가 상하좌우로 선회하고 있는, 매우 생동적인 사의(寫意) 작품이다.

가무(歌舞)·백희(百戲)·설창(說唱)은 한대의 용에 유행했던 제재들이다. 서한의 마왕퇴 1호 묘에서는 일찍이 가무와 관현악 반주가 조(組)를 이룬 목용들이 출토되었다. 동한 시기의 작품들 중에는 낙양의 간서(澗西)와 소구(燒溝)에 있는 한대의 무덤들에서 출토된 악무(樂

도무녀용(陶舞女俑)
西漢
높이 49cm
섬서 서안(西安)에서 출토.
중국 국가박물관 소장

舞) 도용(陶俑)이 있는데, 칠반무(七盤舞)와 도환(跳丸)을 연기하는 모
습을 만든 것들로, 반주하고 있는 악대는 형체가 크지는 않지만 동
작이 매우 생동감이 있으며, 또한 군상(群像)의 조합 속에는 환락적
인 분위기가 가득 넘쳐난다. 악무(樂舞)와 잡기(雜技)를 제재로 한 작
품들 중 가장 생동감이 넘치고 재미있는 것은 산동 제남(濟南)의 무
영산(無影山)에 있는 서한 초기의 무덤에서 출토된 악무 잡기의 도용
들로, 한 개의 67.5×47.5cm 크기의 도반(陶盤) 안에 스물두 개의 채
색 도용들을 손으로 빚어[捏塑] 놓았는데, 반(盤)의 중앙에는 두 명

도환(跳丸) : 공으로 하는 놀이의 일
종.

의 여자가 나풀나풀 춤을 추고 있고, 네 명의 남자는 물구나무를 서 거나 유술(柔術)을 선보이고 있으며, 그 뒤에는 여덟 명(그 중 하나는 없어짐)의 악대가 그들을 위해 반주를 하고 있고, 양쪽 옆에는 관을 쓰고, 통이 큰 두루마기를 입은 관람자들이 배열해 있다. 그들의 얼굴은 놀랍고 신기해하거나 익살스러운 표정들을 하고 있다. 이러한 용들의 소조(塑造)와 착색(着色)에는 모두 일종의 자유롭고 분방한 성격이 드러나 있다.

사천(四川)의 적지 않은 지역들에서 동한 시기의 설창용(說唱俑)들이 출토되었는데, 그 중 사람들이 특별히 칭찬하는 것은 성도(成都)의 천회산(天回山)에서 출토된, 북을 치며 창을 읊는 도용이다. 한 명의 늙은 배우(俳優 : 난쟁이)가 웃통을 벗은 채 맨발로, 왼쪽 팔에는 북을 끼고, 오른손에는 북채를 쥐고서, 연기가 고조되었을 때, 감정을 억누르지 못하고 팔을 치켜들고 발을 들어올린 표정과 자세를 표현하였다. 이것과 형식은 달라도 솜씨는 비슷한 한 건의 도제(陶製) 설창용이 비현(郫縣)의 송가림(宋家林)에 있는 한대의 무덤에서 출토되었는데, 한 사람의 어릿광대가 설창을 연기하는 과정의 한 순간을 표현한 것이다. 그는 대부분의 몸을 드러내고 있는데, 커다란 바지를 입고 배꼽 아래를 동여맸으며, 양쪽 발은 종종걸음을 걷고 있고, 고개를 비스듬히 한 채 어깨를 치켜 올렸으며, 혀끝을 내밀어 윗입술을 핥고 있어, 표정과 태도가 매우 익살스럽다. 중경(重慶)의 아석보산(鵝石堡山)에 있는 한대의 무덤에서 출토된 한 건의 홍사석(紅砂石)에 새긴 배우용(俳優俑)은, 배를 드러낸 채 머리를 쳐들고 있고, 다리를 쭉 뻗고 앉아 있으며, 한 손은 주먹을 쥐고 있고, 다른 한 손은 손바닥을 폈으며, 창을 읊다가 감정을 억제할 수 없는 곳에 이르자 또한 혀끝을 내밀고 있다. 석조(石彫)는 거칠고 호방하지만 흥취가 감소되지는 않았다. 유사한 설창용·주악용(奏樂俑-악기를 연주하는 용)들

석배우용(石俳優俑)

東漢

높이 31cm

중경(重慶)의 아석보산(鵝石堡山)에서 출토.

중경시박물관 소장

도 매우 많은데, 모두 해학이 대단히 풍부하다. 어쩌면 이것은 바로 사천 지역 사람들이 지니고 있는 익살스러운 성격을 반영한 것인지도 모른다. 지금까지 사천 지방의 희곡들 속에는 여전히 이러한 종류의 신랄한 해학과 교묘함이 남아 있다.

양한 시기의 부장품 명기(冥器)들 가운데에는 또한 매우 많은 오벽(塢壁)·도루(陶樓)·수사(水榭-물가에 지은 정자) 등 건축 모형 및 가축과 가금(家禽) 등이 있다. 그 중 사실적 능력이 가장 강한 것은 하남 휘현(輝縣) 백천구(百泉區)에 있는 동한 말기의 무덤에서 출토된 도

(왼쪽) 도설창용(陶說唱俑)

東漢

높이 55cm

사천 성도(成都)의 천회산(天回山)에서 출토.

중국 국가박물관 소장

도모자양(陶母子羊)

東漢

높이 12cm

하남 휘현(輝縣)의 백천(百泉)에서 출토.

북경 고궁박물원 소장

도견(陶犬)

東漢

높이 12.4cm

하남 휘현의 백천에서 출토.

북경 고궁박물원 소장

목후(木猴—목제 원숭이)

東漢

높이 11.5cm

감숙 무위(武威)에서 출토.

중국 국가박물관 소장

애묘(崖墓) : 절벽에 굴을 파서 만든 묘.

문미(門楣) : 문 위의 가로대.

제(陶製) 개·돼지·여우·양 등 10여 건의 작품들인데, 그 형체는 모두 크지 않지만, 각기 다른 동물의 형체·습성·표정의 파악은 매우 깊이 있고 철저하다. 한대 장인 예술가들의 생활에 대한 관찰이 매우 날카롭고 세밀했음을 알 수 있으며, 감상자도 역시 이러한 동물의 특정한 모습들로부터 사람들의 생활과 감정 세계에 대한 매우 많은 연상을 불러일으킬 줄 알았을 것이다. 이것과는 판이하게 다른 정취를 지닌 것으로, 산동·하북 등지에서 출토된 황녹색 유약을 바른 도제(陶製) 돼지·개 등이 있는데, 체형과 표정 및 자세가 모두 만화식(漫畫式)으로 과장되게 표현되었으며, 표현한 감정 내용은 하나같이 독한 술처럼 자극적이다. 감숙 무위(武威)의 마취자(磨嘴子) 등지에서 출토된 목제(木製) 개·원숭이·거위 등은 또한 색다른 정취가 있는데, 이 작품들은 매우 간략하고 개괄적인 기법으로 대상의 표정과 자세를 부각시켜 만들었고, 그 형식미(形式美)를 자유롭게 구사하여, 오늘날에 보아도 현대적 감각이 매우 풍부하다.

한대의 묘실 조각들 가운데에는 또한 몇몇 특수한 제재의 작품들이 있다. 예를 들면 산동 안구(安丘) 동가장(董家莊)의 동한 시기 화상석묘(畫象石墓)에 있는 세 개의 석주(石柱)에 부조(浮彫)와 원조(圓彫)를 결합한 기법으로 많은 나체·반나체의 인물 군상(群像)을 새겼는데, 서로 끌이인고 있거나 한데 뒤엉켜 있어, 형태가 괴상하다.

사천 팽산(彭山)에 있는 동한 시기의 애묘(崖墓) 제550호 묘 문미(門楣)의 각석(刻石)에는 한 쌍의 연인이 나체로 껴안고 키스하는 형상이 새겨져 있는데, 기법이 거칠고 호방하다. 한대의 화상석들 중에는 또한 남녀의 성애(性愛)를 표현한 작품도 있다. 나체 석조는 하북 석

두 사람이 키스하는 모습의 석조(石彫)

東漢

높이 49cm

1942년 사천 팽산현(彭山縣)의 채자산(寨子山) 애묘벽(崖墓壁) 위에 있었음.

북경 고궁박물원 소장

가장(石家莊)의 소안사촌(小安舍村)에 있는 서한 시기 조타(趙佗)의 조상묘 부근에서도 볼 수 있는데, 모두 대략 진짜 사람과 같은 크기의 석주를 이용하여 조각하였으며, 나체로 무릎을 꿇고 앉은 채, 머리에는 평건모(平巾帽)를 쓰고 있고, 조각 기법은 매우 원시적이다. 강소 고순현(高淳縣)에서도 역시 이것과 유사한 모자를 쓴 석인상(石人像)이 발견되었지만, 사지는 이미 없어졌으며, 하남 휴양(睢陽)에서 출토된 도

조타(趙佗) : 약 기원전 240~기원전 137년. 진(秦)나라의 저명한 장수였으며, 남월(南越)을 창건하여 왕이 된 뒤, 곧 황제로 칭하였는데, '남월무왕(南越武王)' 혹은 '남월무제(南越武帝)'라고 불린다.

루(陶樓)에도 나체 인물형 기둥이 있다. 이러한 작품들의 성격과 연원에 대해서는 여전히 깊이 있는 연구를 기다리고 있다.

동한 시기에 불교가 인도로부터 전래되어 조소와 회화 속에 부처의 형상이 나타나기 시작했다.[『후한서』·「서역전(西域傳) 제78」에는 이렇게 기록되어 있다. "세상에 전해지기를, 명제(明帝)가 꿈속에서 금인(金人)을 보았는데, 키와 몸집이 크고, 목덜미에서 빛이 났다. 그리하여 신하들에게 물었다. 혹자는 말하기를, '서방(西方)에 신(神)이 있는데, 이름이 부처[佛]이며, 그 형태는 키가 1장 6척에 황금색입니다'라고 하였다. 천자는 사신을 천축(天竺-인도)에 보내 부처에게 도법(道法)을 물었으며, 그리하여 중국에 도화(圖畫) 형상이 들어왔다. 초왕(楚王) 영(英)이 처음으로 그 술법을 믿었는데, 중국에서는 이로 인해 그 도법을 믿는 자들이 매우 많았다. 후에 환제(桓帝)가 신(神)을 좋아하여, 자주 부처와 노자(老子)에게 제사지내니, 백성들도 점차 믿는 자가 생겨나고, 후에는 곧 왕성해졌다."(世傳明帝夢見金人, 長大, 項有光明. 以問群臣. 或曰, '西方有神, 名曰佛, 其形長丈六尺而黃金色.' 帝於是遣使天竺問佛道法, 遂于中國圖畫形象焉. 楚王英始信其術, 中國因此頗有奉其道者. 後桓帝好神, 數祀浮圖·老子, 百姓稍有奉者, 後遂轉盛.)] 비교적 전형적인 작품인 사천의 팽산에 있는 동한 시기의 애묘에서 출토된 불상의 도삽좌(陶揷座)는 전체 높이가 21.3cm이며, 고부조(高浮彫)로 한 존의 부처와 두 협시(脇侍)를 새겼는데, 부처는 높은 육계(肉髻)가 있고, 통견대의(通肩大衣)를 입고 있으며, 그 아래 좌대의 받침에는 벽(璧)을 물고 있는 용과 호랑이가 부조로 새겨져 있다. 낙산(樂山) 마호(麻浩)의 형당(亨堂-일종의 사당)에는 부처가 앉아 있는 형상이 조각되어 있는데, 오른손으로 무외인(無畏印)을 취하고 있으며, 머리 위에는 원광(圓光)이 있다. 이러한 작품들은 모두 매우 작고, 형상이 간단하지만, 이미 초보적으로 부처 형상의 특징을 갖추고 있다.

무외인(無畏印) : 부처의 손 모양 가운데 두려움을 없애고 안심시켜주는 동작.

기용[器用-기명(器皿)과 용구]의 조소

한대의 귀족들이 생활에서 사용했던 일용 기물들 중에는 적지 않은 조소 형상들이 있는데, 비교적 집중적으로 훈귀(勳貴-공훈이 있는 귀족)의 무덤이나 땅광에서 발견된다. 부장품으로서 이러한 종류의 기물들은 명기(冥器)에 속하는 게 아니라, 죽은 자가 생전에 애지중지하던 물건들이다. 정교하고 화려하며 귀한 것을 특색으로 하는 기명과 용구의 조소는 대부분 황실이나 군국(郡國) 직속의 상방(尙方) 장인들이 만들었으며, 당시 공예 제작의 최고 수준을 대표한다. 주요한 품종으로는 등구(燈具)·화로·동경(銅鏡)·병풍 받침대·괘구(掛鉤-연결구)·진(鎭-눌러놓는 물건)·문구(文具) 등이 있다.

등구의 조형 종류는 매우 많을 뿐 아니라, 또한 대단히 교묘해 보인다. 하북 만성(滿城)에 있는 한(漢)나라 무덤에서 출토된 것들은 장신궁등(長信宮燈)·주작등(朱雀燈)·양준형등(羊尊形燈)·당호등(當戶燈) 및 치등(巵燈)·삼족등(三足燈) 등 종류가 매우 다양하다. 장신궁등은 두관(竇綰)의 묘에서 출토되었는데, 등잔 몸통의 설계는 한 명의 무릎을 꿇은 궁녀의 형상이며, 몸통 전체를 유금(鎏金-148쪽 참조)하였다. 인물의 동작·표정 및 태도와 등의 구조·사용 기능은 충분히 자연스럽고 완미하게 결합되어 있다. 궁녀는 왼손으로 등의 기둥을 받치고 있고, 오른손으로는 등의 덮개를 들고 있는데, 이는 사람이 불을 비추는 동작이지만, 실제로는 오른쪽 팔 속의 공간은 기름 연기를 내보내는 통로이며, 등의 덮개·받침대와 궁녀의 머리·오른쪽 팔은 분해하여 모두 깨끗이 씻을 수 있다. 등잔의 조명 강도와 방향은 모두 조절할 수 있다. 등잔 위에는 '陽信家'·'長信尙浴' 등의 명문이 있는데, '陽信家'는 한나라 무제의 누님인 양신장(陽信長) 공주의 집안이며, '長信'은 한나라 무제의 어머니인 두(竇) 태후가 거주하였던

상방(尙方) : 궁중에서 황실의 의복과 장신구 등을 제작하던 부서.

두(竇) 태후(太后) : 서한(西漢) 시기 문제(文帝)의 황후이자, 경제(景帝)의 어머니이다. 그의 출신은 빈한했으나, 궁중에 선발되어 들어온 뒤, 여후[呂后-한나라 고조(高祖)인 유방(劉邦)의 황후]가 여러 궁녀들을 제후왕(諸侯王)들에게 나누어줄 때, 문제에게 주어졌으며, 문제와의 사이에 1녀 2남을 두었으며, 그 중 장자(長子)가 후에 경제가 되었다.

장신궁등(長信宮燈)
西漢
높이 48cm
1968년 하북 만성현(滿城縣)에서 출토.
하북성문물연구소 소장

장신궁(長信宮)이다. 두관(竇綰)은 아마도 두 태후와 친족 관계였던 듯한데, 따라서 장신궁등은 마지막에 중산왕부(中山王府)가 소유하게 되었다. 이 등잔은 차례로 몇 개의 궁실과 귀척부(貴戚府)를 드나들 게 되었다. 이로부터 당시에 사람들이 퍽 좋아했던 공예 예술품이라는 사실을 알 수 있다. '양신가(陽信家)'의 동기(銅器)들이 처음에 집중적으로 출토된 것은 1981년에 무릉(茂陵) 1호 무명총의 종장갱을 발굴할 때였다. 이러한 동기들은 대부분 제작 기술이 매우 정교한 일용 기물들로, 대부분 유금을 하였으며, 명문에는 명칭·보관 장소·제작자·용량(容量)·중량(重量)·제조 연월·편호(編號─일련번호) 등을 구분하여 기록했다. 같은 갱에서 출토된 것들로는 또한 유금동마(鎏金銅馬)·미앙궁(未央宮)에서 사용하던 죽절동훈로(竹節銅熏爐)·'곽평읍가두(霍平邑家斗)' 등 호화로운 기물들이 있다.[員安志, 「談'陽信家'銅器」, 『文物』1982⑼를 볼 것.]

만성에 있는 한나라 때의 무덤에서 출토된 또 다른 한 건의 인형 동등(銅燈)인 '당호등(當戶燈)'은 높이가 12cm인 소형 등구(燈具)로, 한 사람의 무사가 한쪽 발을 꿇고 앉아, 한 손으로 등잔을 받치고 있는 모습을 표현하였다. 당호등에는 '當戶錠'이라는 명문이 새겨져 있는데, 당호(當戶)는 흉노의 관직명이다. 함께 출토된 두 건의 조수형(鳥獸形) 동등들 가운데 하나는 주작등(朱雀燈)으로, 날개를 펴고 날아오르려고 하는 한 마리의 주작을 표현하였는데, 발로 반룡(蟠龍)을 밟고 있고, 입으로 등잔을 물고 있다. 또 다른 하나는, 양준형등(羊尊形燈)으로, 양이 엎드려 있는 모습이며, 등 부위에는 양의 대가리에서 뻗어나와 열어젖힐 수 있도록 만든 등잔이 있어, 설계가 모두 매우 교묘하다. '羊'은 '祥'과 음이 비슷하여, 양형(羊形) 등구의 제작은 길상(吉祥)의 의미를 포함하고 있는 기물로, 당시에 매우 중요시되었다.

동물을 등구의 조형으로 이용한 것으로는 또한 강소 한강(邗江)·

'羊'과 '祥' : '羊'의 발음은 중국어 병음(拼音) 부호로 'yang'이며, '祥'의 발음은 'xiang'으로, 서로 비슷하며, '祥'은 '복(福)'·'상서로움' 등을 의미한다.

우등(牛燈)

西漢

전체 높이 46.2cm

강소 한강(邗江)의 감천산(甘泉山)에서 출토.

남경(南京)박물원 소장

수조함어등(水鳥銜魚燈) : 물새가 물고기를 물고 있는 모양의 등잔.

연지등(連枝燈) : 하나의 줄기에 가지가 여러 개 달린 모양의 등구.

휴녕(睢寧) 유루(劉樓)와 호남 장사(長沙) 등지에서 출토된 우형등(牛形燈), 그리고 산서 평삭(平朔)·양분(襄汾)과 섬서 신목(神木) 등지에서 출토된 수조함어등(水鳥銜魚燈)이 있는데, 조형의 설계에서 장신궁등과 방식은 다르지만 솜씨는 똑같이 훌륭하여 교묘하며, 또 제작면에서는 금·은으로 도금하였고, 어떤 것은 정성을 다해 투각한 다음에 다시 색을 칠하여, 호화로운 느낌을 추구하기 위해 매우 힘썼다.

청동 등구들 중에는 또한 일종의 영롱하고 투명한 연지등(連枝燈) 형식도 있는데, 예를 들면 감숙 무위의 뇌대(雷臺)에 있는 동한 시기의 무덤에서 출토된 두 건 중 하나는 높이가 146cm로, 등의 몸통

을 세 층[級]으로 나누어, 네 개의 가지가 뻗어 나와 있다. 각 단(段)의 등 기둥[燈杆]은 벽형(壁形)과 권초문(卷草紋) 조각으로 되어 있으며, 사람·사슴·잎사귀 모양으로 끝부분들을 장식하였고, 각 층마다 네 개씩의 등잔이 있어, 모두 합하면 열두 개이며, 등잔의 바깥 테두리는 복숭아 모양의 불꽃으로 장식하였다. 또 다른 하나는 높이가 112cm이며, 등이 열세 개이다. 등의 기둥은 세 조(組)의 선인(仙人)과 벽(壁)을 투각한 장식 조각들로 꾸몄으며, 등잔을 받치고 있는 것은 투조(透彫)한 난새와 봉황과 가지를 휘감고 있는 잎새들이다.

기타 재질의 등구에도 역시 사람 또는 동물 형상으로 등의 받침대를 만든 것들이 있는데, 예를 들면 상해박물관에 소장되어 있는 녹색 유약을 바른 도제(陶製) 포영기부등(抱嬰踞婦燈)은 생동감 있게 따뜻한 모자(母子)의 정을 표현하였다.

훈로(熏爐-향로)는 향료(香料)에 불을 붙이는 데 사용하는 것으로, 실내 공기를 조절하며, 피어오르는 연기는 언제나 사람들의 갖가지 감정을 불러일으킬 수 있는데, 고대 시문(詩文) 가운데에는 훈로를 제재로 읊어 높고 먼 이상을 담아낸 훌륭한 작품들이 많다. 한대의 훈로는 대부분 산악형(山岳形)으로 만들었는데, (봉우리들이-역자) 층층이 겹쳐지고 교차하는 사이에 연기가 나오는 구멍을 뚫어두었으며, '박산로(博山爐)'라고 부른다. 문헌 기록에는 한대의 솜씨가 뛰어난 장인이었던 정완(丁緩)이 "9층의 박산향로를 만들었는데, 기이한 새와 괴상한 짐승들이 조각되어 있고, 온갖 신기한 것들을 만들어놓았으며, 모두가 자연스럽게 움직인다.[作九層博山香爐, 鏤爲奇禽怪獸, 窮諸靈異, 皆自然運動.]"『서경잡기(西京雜記)』] 구리나 흙으로 만든 박산로는 매우 많은 수량이 전해지고 있는데, 도정(陶鼎)조차도 뚜껑에 박산으로 부조 도안을 한 것이 있다. 왕이나 제후의 집에서 출토된 대표성 있는 작품들로는 서한 시기의 유금은동죽절훈로(鎏金銀銅竹節熏爐)

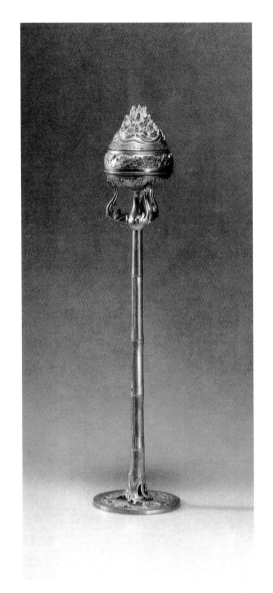

죽절훈로(竹節薰爐)

西漢

높이 58cm

섬서 흥평(興平) 무릉(茂陵)에서 출토.

무릉박물관 소장

와 만성(滿城)에 있는 한나라 무덤에서 출토된 두 건의 박산로가 있다. 중산정왕(中山靖王) 유승(劉勝)의 묘에서 출토된 착금동박산로(錯金銅博山爐)는, 호화로운 외관을 갖추고 있는데, 몸통과 뚜껑은 여러 겹의 산봉우리들로 주조하였으며, 그 사이에는 사냥하는 사람과 호랑이·표범·원숭이 등의 짐승들이 쫓고 쫓기는 모습이 새겨져 있고, 투각(透刻)한 권족형 받침대 위에는 세 마리의 용들이 휘감고 있다. 두관(竇綰)의 묘에서 출토된 한 건은, 단지 훈로의 뚜껑 위쪽을 산악형으로 만들었고, 그 아래에는 한 가닥의 투각한 용·호랑이·주작·낙타 등의 문양 장식들이 둘러져 있다. 전체 훈로의 몸통은 신기한 짐승들에 올라타 있는 나체의 역사(力士)가 오른손으로 떠받치고 있다. 역사의 형상은 일부러 무거운 것을 가뿐이 들고 있는 듯한 자태로 만들었다. 무릉의 무명총 장갱(葬坑)에서 출토된 유금은죽절훈로는 가장 정교한 기술로 제작되었다. 훈로의 자루가 매우 길어, 전체 높이는 58cm에 달하고, 권족형 받침대 위에는 투조된 두 마리의 용이 입을 쫙 벌린 채 긴 자루를 받치고 있으며, 자루는 일부러 대나무 마디의 형태를 모방하였는데, 모두 다섯 마디이고, 마디에는 대나무 잎사귀와 가장귀가 얕게 새겨져 있다. 자루의 끝에는 세 마리의 용이 훈로를 받치고 있으며, 훈로의 윗부분은 박산형으로 만들었고, 가운뎃부분에는 한 마리의 몸을 서린 용을 부조로 새겼으며, 훈로의 바닥은 열 조(組)의 몸을 서린 용과 잎사귀 문양들로 장식하였다. 유금은색(鎏金銀色)은 정교한 설계를 거쳐, 문양 장식상에서 서로를 돋보이게 해준다. 예를

들면 바닥에 투조되어 있는 용은, 몸통은 유금(鎏金)했고, 눈·수염·발톱은 유은(鎏銀)하였다. 훈로의 뚜껑과 권족(圈足)에는 모두 명문이 새겨져 있는데, 분명히 기록하기를 기물의 명칭이 "金黃塗竹節熏盧(爐)"이며, 미앙궁(未央宮) 내의 황실에서 사용했던 기물이다.

동경은 한대의 일용 기물들 가운데 가장 많은 청동기이다. 한나라 무제 시기에, 옛날 전국 시기의 반리문경(蟠螭紋鏡) 양식에서 탈출하여, 형제(形制)·장식 제재(題材)·도안 구조에서 독특한 '한식경(漢式鏡)'의 독특한 풍격을 형성하였다. 서한 중기 이후에 유행한 동경의 뒷면 문양의 양식은 초엽문경(草葉紋鏡)·성운문경(星雲紋鏡)과 명문(銘文)의 첫 두 글자를 따서 명명한 일광경(日光鏡)·소명경(昭明鏡) 등이 있다.

신망 시기에 이르러, 참위(讖緯-511쪽 참조)의 설·음양오행과 신선 사상의 영향을 받아 사신(四神 : 靑龍·白虎·朱雀·玄武)이 있는 규구경(規矩鏡-표준이 되는 거울)이 유행하는데, 어떤 것은 명문 가운데 또한 '子·丑·寅·卯……'의 12지지(地支)가 출현한다. 규구경은 손잡이[紐] 바깥쪽의 네모난 테두리에 T·L·V자 형태 등의 부호들이 있어, 동경의 안쪽 부분을 기하형으로 등분하고 있다. 이러한 종류의 규구문(規矩紋)은 또한 출토된 서한 시기의 육박반(陸博盤)에서도 보이는데, 그것이 함축하고 있는 구체적인 의미에 대해서 중국 국내외의 학자들이 일찍부터 다양한 종류의 추측을 하였으나, 아직도 여전히 모두가 인정하는 결론은 얻지는 못하고 있다. 신망 시기 이후, 사신(四神)과 기타 각종 금수(禽獸)의 부조 형상은 나날이 생동감 있게 사실적으로 변화하였고, 또한 종류가 복잡하고 다양한 길고 짧은 명문들이 출현하였는데, 긴 명문은 '尙方'이라고 새긴 것이 대다수를 차지하며, 대부분 칠언운어(七言韻語)로 되어 있다. 또한 부귀(富貴)와 장수(長壽)를 기원하는 짧은 명문도 약간 있다.

용봉문동경(龍鳳紋銅鏡)

戰國

직경 18.9cm

1954년 호남 장사시(長沙市)에서 출토.

호남성박물관 소장

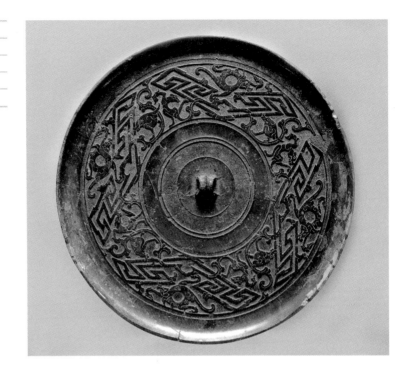

한(漢)나라의 조수문(鳥獸紋) 규구경(規
矩鏡)

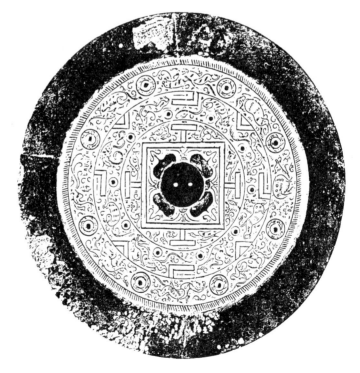

동한 중기 이후 회계군(會稽郡)의 산음(山陰 : 지금의 절강 소흥) 등지
에서 부조 기법으로 표현한 신수경(神獸鏡)과 화상경(畫像鏡)이 출현
하였는데, 이는 동경 예술의 중요한 발전을 상징하는 것이다. 신수경
은 주로 소흥 등 강남의 각 지역들에서 출토되는데, 거울의 뒷면에
부조로 새긴 신선·금수의 제재는 매우 폭넓은 것들을 포용하고 있
어서, 동왕공(東王公)·서왕모(西王母)의 두 주신(主神) 이외에도 또한
오제천황(五帝天皇)·백아탄금(伯牙彈琴)·황제제흉[黃帝除凶 : 건안(建
安) 10년의 신수경(神獸鏡) 명문을 볼 것] 등 다양한 종류의 신화 전설에
나오는 옛 제왕과 역사 인물 등이 있다. 그림의 배치는 원심을 향한
'심대칭(心對稱)' 형식과 하나의 방향을 향하여 상하로 배열된 '축대칭
(軸對稱)' 형식이 있다. 어떤 것은 화면에 많은 사람들이 거마 출행하
는 내용을 배열하였는데, 이것은 같은 시기의 벽화·화상석의 제재와
표현 기법에서 일치하는 부분이 매우 많다. 역사를 제재로 한 것으
로는 오(吳)·월(越) 지구에서 발생한 역사 고사인 오자서화상경(伍子
胥畫像鏡)이 가장 유행하였다. 춘추 말기에 오나라와 월나라가 패권
을 다툴 때의 내용을 표현하였는데, 월나라 왕과 범려(范蠡)가 함께
모의하여 오나라를 멸망시키기로 하고, 미녀 두 명을 오나라 태재(太
宰)인 백비(伯嚭)에게 뇌물로 바쳤는데, 오나라 왕은 백비의 말을 곧
이곧대로 믿었다. 충신 오자서는 간절한 충고가 효과를 거두지 못하
자, 분을 삭이지 못하여 스스로 칼로 목을 베어 자결하였다. 화상(畫
像) 속에는 관련이 있는 인물들을 조(組)로 나누어 표현하였으며, 또
한 '越王'·'范蠡'·'越王二女'·'吳王'·'忠臣伍子胥' 등의 방제(榜題)가 적
혀 있다. 이렇게 의분(義憤)에 찬 오자서의 형상은 한대의 벽화 중 '이
도살삼사(二桃殺三士-440쪽 참조)' 속에 나오는 무사 형상의 과장된 표
현 기법과 매우 유사하다. 동경(銅鏡)의 화상은 더욱 정교하고 치밀한
형식으로 한대 회화와 공통된 특징을 체현하고 있다.

태재(太宰) : 고대 중국의 벼슬 이름으
로, 모든 벼슬 가운데 으뜸인 재상을
말함.

한대에 동경의 제조 중심은 주로 낙양·단양(丹陽)·강하(江夏)·광한(廣漢)·회계(會稽)·오군(吳郡) 등지였다. 통일된 시대의 풍격 양식 속에서도, 중원과 강남 지역은 제재와 표현 기법에서 각기 다른 측면들을 중요시했다.

일부 정교하게 만들어진 소형 조소들은 실내에서 돗자리의 네 모서리를 눌러 놓는 '진(鎭)'으로 사용하기 위하여 만들었으며[孫機, 『漢鎭』, 孫機·楊泓, 『文物叢談』, 文物出版社, 1991을 볼 것], 대개 동·옥 등의 재료들로 성인(成人)과 호랑이·표범·곰·양·사슴·거북·뱀 등의 형상들을 만들었는데, 일반적으로 대부분 네 개가 한 조를 이루고 있고, 높이는 약 3.5~10cm로, 조형은 통일된 느낌이 매우 강한 둥근 형식을 취하고 있다. 어떤 작품들의 조형은 매우 뛰어나게 설계되었는데, 예를 들면 만성(滿城)에 있는 유승(劉勝-중산정왕)의 묘에서 출토된 네 건의 착금은표진(錯金銀豹鎭)은, 몸통 전체에 금·은으로 매화 문양의 표범 반점들을 새겨 넣었고, 눈동자에는 흰색 마노(瑪瑙)를 박았는데, 특히 접착제 속에 안료를 섞었기 때문에, 두 눈에서는 붉은색의 광채가 번뜩여, 금색 찬란한 작은 표범으로 하여금 한층 더 사람들에게 활발한 감동을 불러일으키게 한다. 같은 묘에서 출토된 두 건의 동인(銅人)들은 가슴을 드러낸 채 책상다리를 하고 앉아 있으며, 표정이 매우 뛰어나게 묘사되었다. 유사한 작품들이 각지에서 많이 발견되는데, 예를 들면 하남 언사(偃師)의 이가촌(李家村) 땅광에서 출토된 하나의 유금동주준(鎏金銅酒尊) 속에는 유금한 말·소·양·코끼리·기린 등 모두 열두 건이 있으며, 코끼리와 소는 모두 네 건이 한 조를 이루고 있다. 이것들도 역시 모두 '진(鎭)' 종류의 기물들이다.

문구 가운데 벼루도 역시 동물 형태로 만들었는데, 예를 들면 강소 서주(徐州)에 있는 동한(東漢)의 팽성왕(彭城王) 묘에서 출토된, 유

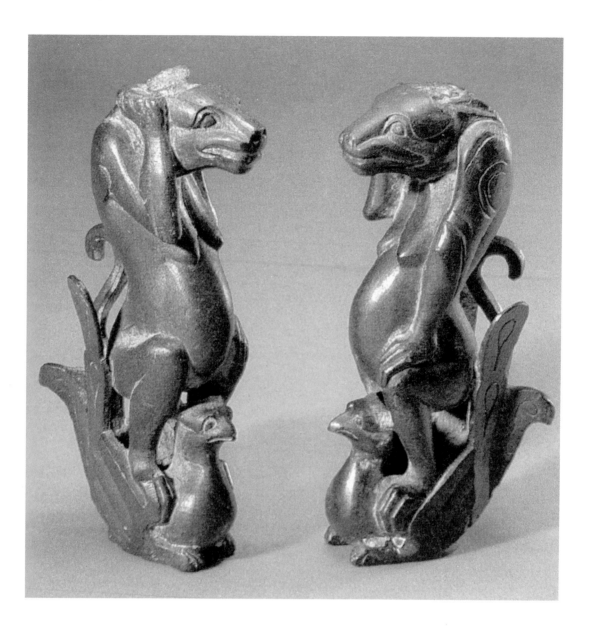

금하여 보석으로 상감한 동물형 연합(硯盒)은 긴 뿔이 나 있고 날개가 달린 괴수형인데, 전체를 유금하였고, 유운문(流雲紋)을 새겼으며, 또한 산호·녹송석·청금석(靑金石)을 박아, 몹시 부귀하고 화려하며 위풍당당한 권문세가의 기백을 드러내 보이고 있다. 또한 벼루의 본체에는 동물 형상을 조각하였는데, 예를 들면 하남 남악현(南樂縣)의

기조웅(騎鳥熊)

西漢

높이 11,4~11,7cm

하북 만성(滿城)에 있는 한나라 무덤에서 출토.

하북성문물연구소 소장

연합(硯盒): 벼루의 밑받침 또는 연갑(硯匣)을 말함.

송경락(宋耿洛) 마을에 있는 무덤에서 출토된 청석연(靑石硯)은 뚜껑에 원심(圓心)을 휘감고 있는 아홉 마리의 용들을 투조하였으며, 조형 기법이 호방하다. 또한 용의 몸통과 뚜껑의 테두리에 엄밀한 규격의 선(線)을 가미하여, 이완된 가운데 수렴되어 있고[放中有收], 동(動)과 정(靜)이 서로 섞여 있다.

한대의 옥기는 전국 시대를 곧장 계승하였으며, 중국 옥기 발전사에서 앞 시대를 계승하여 발전시킨 시기로, 제왕과 공훈이 있는 귀족[勳貴]들의 옥렴장(玉斂葬) 풍습이 전대(前代)보다도 더욱 성행하였다. 서한의 무제(武帝) 시기를 전후하여, 옥편(玉片)들을 꿰어 만든 옥의(玉衣 : 玉匣)로 시신을 염하는 것이 성행하였다. 남월왕(南越王) 조매(趙眛)의 사루옥의(絲縷玉衣)는 모두 옥편 2291개를 꿰어 만들었다. 중산정왕(中山靖王) 유승(劉勝)의 금루옥의(金縷玉衣)는 2498개의 옥편들을 사용하여 만들었다. 이러한 종류의 옥의는 이미 20여 건이 발견되었다. 조매의 묘에 부장되어 있던 각종 옥기들은 대부분 주실(主室)에서 출토되었는데, 벽(璧)류는 고작 47건이다. 가장 뛰어나게 만들어진 것은 각종 옥패와 옥패 세트이다. 그 조형 양식과 조각 기법은 낙양의 금촌(金村)에서 출토된 동주 시기의 옥기(玉器)와 서로 유사하며, 구조는 대개 대칭 구도를 취하지 않았고, 또 사용한 재료는 대부분 금기(金器)와 한데 결합되어 있다. 옥검구(玉劍具)인 수(璲-검에 매다는 옥 장식)·필체(珌璏-칼의 아래쪽과 칼코등이에 매다는 옥 장식)·검수(劍首-칼자루의 끝부분) 등의 부속품에는 대부분 이무기 문양을 부조로 새겼는데, 매우 생동감이 넘치고 활발하다. 한 건의 무소뿔 모양의 청옥각배(靑玉角杯)는 조형이 기이하고 특이하며, 그 전에는 볼 수 없던 것이다.

예옥(禮玉)의 대표적 기물로서의 벽(璧)도 영롱하고 맑고 깨끗한 아름다움을 추구하였다. 그 대표적인 작품으로는 유승의 묘에서 출

옥렴장(玉斂葬) : 옥을 이용하여 시신을 수습한 장례법.

사루옥의(絲縷玉衣) : 비단 실로 옥편을 꿰어 만든 옷.

금루옥의(金縷玉衣) : 금실로 옥편을 꿰어 만든 옷.

옥'장락'곡문벽(玉'長樂'穀紋璧)

漢

높이 18,6cm

북경 고궁박물원 소장

토된 띠를 장식한 옥벽을 예로 들 수 있는데, 전체 길이가 26cm로,
그 윗부분의 테두리 바깥쪽을 투조한 운문과 등을 진 두 마리 용으
로 장식하였으며, 장식 부분은 벽의 직경과 서로 같다. 고궁박물관에
소장되어 있는 장락곡문벽(長樂穀紋璧)은 장식 구상이나 기법이 이것
과 서로 같은데, 윗부분 테두리 바깥쪽에 있는 투조한 문양 장식의
중앙에는 '長樂'이라는 두 글자가 있고, 양 옆을 이호문(螭虎紋)으로
꾸몄다.

옥선인분마(玉仙人奔馬)
西漢
길이 8.9cm
섬서 위릉(渭陵)에서 출토.

옥분마(玉奔馬) : 옥으로 만든, 달리는 말의 형상.

우인기천마(羽人騎天馬) : 우인이 천마를 타고 있는 형상.

원조(圓彫) 작품 중에 비교적 중요한 것들은 함양(咸陽)에 있는 서한(西漢) 소제(昭帝)의 평릉(平陵) 부근에서 출토된 옥분마(玉奔馬)·원제(元帝)의 위릉(渭陵) 부근에서 출토된 우인기천마(羽人騎天馬)인데, 우인(羽人)의 형상은 청동기에서도 보인다. 위릉 부근에서는 또한 벽사·곰·매 등의 소형 원조(圓彫) 동물들도 발견되었다.

하북성 정현(定縣)에 있는 북릉(北陵) 43호 동한 시기의 묘에서 출토된 한 건의 옥좌병(玉座屛−옥으로 만든 낮은 병풍)은 높이가 16.5cm이다. 상하 두 층으로 나누어 동왕공·서왕모와 시녀·봉새·기린·곰·거북·뱀 등 다양한 종류의 형상들을 투조(透彫)해냈다. 이로부터 우리는 또한 창작 제재와 표현 기법 면에서, 조각과 회화가 서로 침투하면서 영향을 준 정황을 알 수 있다. 이러한 현상은 줄곧 한대의 미술과 훗날 중국 전통 예술의 발전에 수반하게 된다.

고전족(古滇族)과 북방 초원 유목민족의 미술

고전족의 미술

한대(漢代)의 서남 변경 지역인 운남성(雲南省) 전지(滇池) 지구에 거주했던 고전족(古滇族)은 일찍이 전국 시기에 초나라 문화의 영향을 받았는데, 한나라 무제는 원봉(元封) 2년(기원전 109년)에 서남쪽의 오랑캐를 평정하고 익주군(益州郡)을 설치하였다. "전족 왕에게 왕인(王印)을 하사하고, 우두머리와 그 백성들을 복속시켰다.[賜滇王王印, 復長其民.]"[『한서(漢書)』·「서남이양월조선전(西南夷兩粤朝鮮傳)」] 고전국은 서남 지역 오랑캐의 각 종족들 가운데, 염호(鹽湖)·밭·물고기가 넉넉하고, 금·은·축산이 풍부하여, 경제·문화의 발전 정도가 매우 높았다.

20세기의 30년대에, 운남에서는 일찍이 민족적 특색이 풍부한 청동기 작품들이 발견되었다. 50년대 중기에 진녕(晉寧)의 석채산(石寨山)에 있는 옛 무덤들의 발굴을 통해 청동기 4800여 건과 하나의 뱀 모양 손잡이[蛇紐]가 있는 '滇王之印'이라는 네모난 금인(金印)이 출토되었다. 70년대 초와 90년대에 그 부근 강천(江川)의 이가산(李家山)에 있는 묘지의 발굴을 통해 청동·금·옥·철 등의 기물들 약 4천 건이 발굴되었다. 전서(滇西-오늘날의 운남성 서쪽) 등지에서도 매우 많은 중요한 발견들이 있었다. 출토된 청동기의 총 수량은 이미 만 건이 넘으

며, 그 연대는 기원전 12세기 말까지 거슬러 올라가는데, 정(鼎)의 전성기는 대략 중원 지구의 전국 시대부터 서한 중기에 해당한다.

고전족의 예술품들 중 민족적 특색이 가장 풍부한 것은 저패기(貯貝器)·구식(扣飾)·호로개(胡蘆蓋)·동침(銅枕)·침통(針筒)·선합(線盒)·병기(兵器) 등의 기물 위에 현실 사회생활 속의 제사·전쟁·생산노동·민간의 풍속을 직접 표현한 조소와 회화들이다. 고전족은 매우 수준 높은 공예 제작 기술을 가지고 있어, 실랍법(失蠟法-148쪽 참조)을 이용하여 구조가 복잡하고 인물이 많은 장면을 주조할 수 있었다. 어떤 것은 유금(鎏金)을 하거나 주석을 도금하고 주옥(珠玉)을 상감하기도 하였다. 이러한 작품들은 사실적이고 구체적으로 고전인(古滇人)들의 생활과 정신세계를 반영하고 있다.

장면이 복잡하고 많은 인물들이 활동하는 모습의 몇몇 작품들은 연대가 비교적 늦은 서한 시기에 출현하는데, 대부분 동고(銅鼓)를 개조한 저패기의 뚜껑 위에 주조하였다. 전쟁·제사·파종·방직 등의 활동 장면들이 있다. 이러한 활동에서 주도적 지위를 차지하는 것은 대부분 부녀자들로, 그들은 주위의 인물들에 비해 높고 크게 만들어졌으며, 어떤 것은 또한 혼자만 유금(鎏金)하여 처리하기도 하였다. 이것은 고전인들의 사회에 여전히 모권제(母權制)의 잔재가 남아 있었음을 나타내준다.

인물이 가장 많은 한 건은 제사 장면을 묘사한 저패기[貯貝器 : 혹은 이것이 맹세 의식과 유사한 종류의 활동이라고도 하며, 또는 사람을 제물로 바치는 살인제(殺人祭)를 표현한 기둥이라고도 함]인데, 직경 32cm의 뚜껑 위에, 이미 사라진 것을 빼고도 모두 127개의 각종 인물들이 있다. 전체 장면은 T자형으로 배치된 한 채의 간란식(干欄式-128쪽 참조) 건물과 두 개의 커다란 북을 중심으로 안배하였는데, 제사를 주관하는 주제자(主祭者)인 여성은 화려하고 고급스러운 옷을 입고서 맨발

구식(扣飾) : 단추·버클·매듭 등의 용도로 다양하게 쓰이는 기물인 구자(扣子)의 장식물.

제사 장면의 저패기(貯貝器)
西漢
전체 높이 52cm
운남(雲南) 진녕(晉寧)의 석채산(石寨山)에서 출토.
중국 국가박물관 소장

제사 장면의 저패기 (일부분)
西漢
운남 진녕의 석채산에서 출토.

배제자(陪祭者) : 제주(祭主)를 도와 제사를 진행하는 사람들.

로 건물 아래 평대(平臺)의 높은 걸상 위에 앉아 있다. 배제자(陪祭者) 들은 술잔을 들고 그녀의 앞쪽 바닥에 앉아 있다. 그 좌·우·후방에 는 열여섯 개의 동고(銅鼓)가 둘러싼 채 배치되어 있다. 평대의 아래 에서는 바로 희생을 죽여 제사를 지내는 피비린내 나는 활동이 진행 되고 있다. 주제자의 등 뒤에 있는 두 개의 큰 동고 사이에는 또한 하 나의 기둥과 하나의 패(牌)가 있는데, 기둥 위에는 뱀이 사람을 삼키 는 형상이 있으며, 패 위에는 형벌을 기다리는 한 명의 남자가 나체 로 묶여 있다. 그의 앞쪽에는 동고와 순우(錞于)가 걸려 있으며, 어떤

순우(錞于) : 동으로 만든 악기의 일 종.

사람은 북을 치고 있는 중이다. 건물 밖의 좌·우측 지상에는 모두 가마솥이 있고, 소·양·말·돼지·호랑이 등의 동물들을 묶어 놓았는 데, 어떤 것은 이미 도살되었고, 어떤 것은 아직 먹이를 먹고 있다. 기 물 뚜껑의 테두리에는 또한 말을 타거나 물건을 들고서 각종 활동을 하는 인물들이 있다.

같은 종류의 제재는 또한 살인제(殺人祭)의 동고(銅鼓)와 동주(銅 柱)의 장면에도 있다. 주제자는 모두 가마에 타고 있는 부인이다. 이 러한 것들은 곧 희생으로서 죽임을 당하는 사람이 필요한데, 어떤 것은 목패(木牌)에 묶여 있고, 어떤 것은 족쇄가 채워져 있거나 혹은 두 손이 뒤로 묶인 채 땅에 꿇어앉아 있다. 사람의 형상은 매우 작지 만, 표정과 동작은 매우 구체적이다. 제동고저패기(祭銅鼓貯貝器) 위에 있는 기둥에 묶여 형벌을 기다리는 사람의 면전에는 얼굴을 가린 채 통곡하는 한 사람의 형상이 있는데, 이는 사람들로 하여금 엄혹하고 피비린내 나는 장면 속에서 한 가닥 인성의 따뜻함을 느끼게 해준다.

전쟁 장면들을 표현한 저패기에는, 보병·기병이 백병전을 벌이는 모습을 표현하였는데, 비록 사람 수는 많지 않지만, 모래밭의 분위기 를 충분히 표현해냈다. 말 위에 타고 있는 지휘관 중 어떤 장수는 적 군 장수의 목을 베어 말 아래에 걸어놓았고, 어떤 장수는 적군을 말

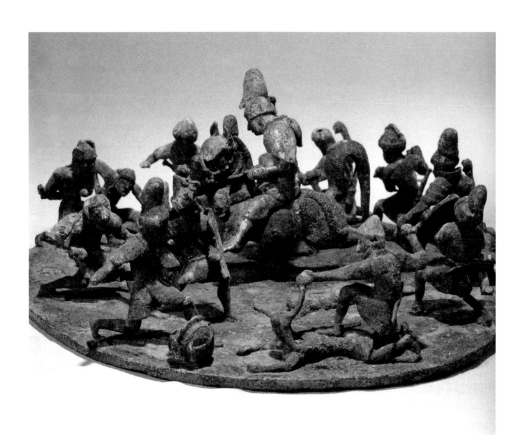

전쟁 장면의 저패기
西漢
전체 높이 52cm
운남 진녕의 석채산에서 출토.
중국 국가박물관 소장

발굽 아래 밟고 있으며, 보병들 사이에서 벌어지는 육박전은 더욱 격
렬하다.

　제사나 전쟁 장면과는 달리 파종·방직·납공(納貢) 등의 장면들을
묘사한 것은 곧 평화로운 분위기가 완연히 넘쳐난다. 납공 장면을 묘
사한 저패기의 아가리 부위에는 서로 다른 민족의 복장을 한 인물들
이 한 줄로 빙 둘러져 있으며, 공물을 등에 실은 소·말들을 끌고 줄
지어 와서 전왕(滇王)을 향해 공물을 바치고 있는데, 그 중에는 수염
을 가슴까지 늘어뜨린 노인도 있고, 또한 부인과 어린아이도 있으며,
어떤 사람은 바깥쪽을 향해 몸을 돌리고 있기도 하여, 마치 산기슭
낭떠러지의 좁은 길에 바짝 붙어서 지나가는 것처럼, 조심스럽게 행
진하는 자세와 표정들을 표현하였다.

납공(納貢) 장면의 저패기

西漢

전체 높이 39.5cm

운남 진녕의 석채산에서 출토.

중국 국가박물관 소장

유우(瘤牛) : 인도소[印度牛−zebu]라고
도 하며, 낙타처럼 등에 혹이 나 있다.

더욱 많은 저패기나 선합(線盒)에는 유우(瘤牛)로 장식되어 있다. 유우는 옛날 전족(滇族) 사람들의 주요한 희축(犧畜)으로, 제사용이나 식용으로 사용되었으며, 또한 전족의 예술 장인들이 가장 즐겨 표현했던 제재이기도 하다. 그들은 이렇게 몸이 튼튼하고 힘이 세며 성격이 온순한 동물의 형상들 속에 자기의 심미 염원을 담아냈던 것이다. 호로개(胡蘆蓋)·준(尊)·호(壺) 등의 꼭대기에 서 있는 소를 원조(圓彫)로 장식하였는데, 기물의 조형과 결합되어 마치 높은 산마루 위에 서 있는 것처럼 보인다. 서패기나 선합 위에 장식되어 있는 소떼는 대부분이 한 마리의 큰 소를 중심으로 하여 주위에 작은 소들이 있는데, 적은 경우는 3~4마리이며 많은 경우는 7~8마리로, 같은 방향을 향하고 있으며, 같은 간격으로 배열되어 있어, 사람들에게는 끊임없이 앞을 향해 행진하는 듯한 인상을 준다. 어떤 저패기는 안쪽으

로 잘록하게 동여맨 듯한 속요형(束腰形) 기벽(器壁)에 두 마리의 호랑이 모양의 귀[耳]를 주조하였는데, 호랑이의 동태는 마치 가파른 벽에 붙어 기어 올라가 소떼에 접근해가는 듯한데, 이렇게 기물의 서로 다른 부위의 장식 요소들을 연계시켜 전체를 이루게 함으로써, 조형의 생동감을 증가시켰다.

어떤 기물에는 동물의 세계가 조화롭고 우호적으로 표현되어 있는데, 예를 들면 전국 시기의 우록호(牛鹿虎) 저패기 한 건은, 뚜껑 위에 한 마리의 큰 소와 어린 사슴 세 마리·호랑이 한 마리를 만들어놓았다. 마치 소가 온순한 호랑이 새끼의 등을 핥아주는 것처럼 보인다. 그리고 더욱 많은 기물들에서 보이는 모습은 바로 동물들 간에 싸우고 죽이는 장면이다. 강천(江川)의 이가산(李家山)에 있는 전국 시기의 무덤에서 출토된 두 건의 호우침(虎牛枕)은 모두 안마형(鞍馬形)으로 만들어졌으며, 휘어져 올라간 양쪽 끝의 위에는 각각 편안하고 상서로운 한 마리씩의 서 있는 소를 주조해놓았다. 그리고 침(枕-베개)의 정면을 보면, 한 건에는 세 조(組)의 부조가 새겨져 있는데, 모두 호랑이가 소를 물고 있는 형상이고, 또 다른 한 건은 세 개의 대가리를 고부조(高浮彫)로 새긴 소 형상이며, 바탕 문양 위에는 곧 음각 문양의 저부조(低浮彫)로 호랑이를 새겼는데, 마치 유령과 같고 소떼와 함께 어우러져 있는 것처럼 보인다.

전국 시기의 호우제안(虎牛祭案)은 고전인들의 청동 예술품들 중 한 건의 걸작이다. 전체 기물의 조형은 기세가 웅대하고 설계가 교묘하다. 제안(祭案)의 주체는 한 마리의 유우(瘤牛)로 설계되었는데, 그 앞쪽 절반 부분의 조형은 단순하면서도 중후하며, 넓은 등은 평평하게 하여 안면(案面)으로 만들었으며, 복부 속은 비어 있고, 앞뒤 다리

오우선합(五牛線盒)
戰國
높이 31.2cm
운남 강천(江川)의 이가산(李家山)에서 출토.
운남성박물관 소장

(오른쪽 위) 호우침(虎牛枕)
戰國
높이 15.5cm, 길이 50.3cm
운남 강천의 이가산에서 출토.
운남성박물관 소장

(오른쪽 아래) 호우제안(虎牛祭案)
戰國
높이 43cm, 길이 76cm
운남 강천의 이가산에서 출토.
운남성박물관 소장

는 안면(案面)과 발 부위의 가로대[橫梁]로 서로 연결되어 있다. 한 마리의 작은 소가 이렇게 만들어진 네모난 구멍 안에서 가로질러 나오고 있고, 제안의 뒤쪽 끝부분은 한 마리의 사나운 호랑이가 바로 소의 꼬리를 꽉 물고서, 뒷발로 소의 다리에 버틴 채, 힘껏 위로 기어오르고 있지만, 소는 곧 꿈쩍도 하지 않고 우뚝 서 있는데, 작품에서 드러나는 엄숙하고 웅혼한 감정의 깊이는 사람들을 매우 감동시킨다. 큰 소·작은 소·호랑이의 조합은 풍부하게 공간의 변화를 이루고 있지만, 자질구레하고 번잡한 느낌이 없으며, 구조상으로 앞뒤가 호응하며 대칭을 이루고 있다. 소의 대가리·어깨·등으로 구성된 큰 덩어리의 면(面)은 매우 웅혼하고 당당한데, 이는 전체 작품의 예술적 효과를 결정하는 주요 요소이다.

전족(滇族)의 청동 작품들 가운데에는 제사·전쟁·악무 등 사회 활동과 동물계의 생존투쟁을 제재로 한 매우 많은 구식(扣飾)들이 있으며, 저패기 위에 있는 원조(圓彫) 작품 및 동고(銅鼓) 위에 있는 회화 도상들과 일치하는데, 아마도 서로 참조한 듯하다. 이러한 부조·투조의 구식은 제재와 장식 기법 면에서 북방 초원 유목민족들에게서 유행한 식패(飾牌)와 서로 유사한 점이 매우 많다. 이는 양자 사이에 서로 영향을 주고 받는 교류 관계에 있었다는 것을 나타내준다. 그러나 제재의 폭넓음과 형상의 사실성 면에서는 전족 사람들의 작품이 더욱 두드러진다.

사회생활을 제재로 한 구식들 중에는, 저패기의 뚜껑 위에 있는 군조(群彫)에서 보았던 것과 같은 인간 희생[人犧]과 약탈한 소를 도살하여 제사 지내는 광경을 볼 수 있다. 또한 전쟁이 끝난 후에 병사들이 손에 사람의 머리를 들고, 포로와 전리품인 부녀자와 어린아이들 및 소와 양을 압송하며 개선하는 장면도 있다. 또한 사냥한 호랑이·사슴·멧돼지를 내용으로 한 것도 적지 않은데, 모두 매우 구체적

이면서도 사실적으로 표현되어 있다. 동작을 제재로 한 작품들은 대부분이 호랑이·표범·이리 등의 맹수가 초식동물을 잡아먹는 광경을 표현한 것들이다. 어떤 것은 몇 마리의 야수가 함께 먹잇감을 잡는 것도 있으며, 이리와 표범이 먹이를 놓고 다투며 한데 얽혀 물어뜯는 장면을 묘사한 것도 있는데, 붙잡힌 동물들도 또한 필사적으로 반항하거나 찢고 깨무는 모습으로 만들어져 있다. 이것들의 각종 표정과 자세의 표현은 매우 생동감이 넘치는데, 이로부터 고대의 장인 예술가들이 이러한 동물들에 대해 일찍이 깊이 있게 관찰했음을 알 수 있으며, 또한 먹이를 잡는 생생한 순간의 창작 과정에서 대상의 표정과 태도 및 동작의 전환을 뛰어난 기교로 파악했음이 드러난다. 이러한 정경들은 비록 잔혹해 보이지만, 그것은 자연계에 담겨 있는 무한한 활력을 표현한 것으로, 영웅주의적 격정으로 충만한 예술이다.

석채산에서 출토된 투우구식(鬪牛扣飾)은 고대 예술품들 중 보기 드문 제재인데, 표현한 것은 바로 막 투우 연기를 시작한 순간이다. 관람자가 관람석의 높은 자리에 앉아 있고, 중간 부분의 한 사람은

이랑서록구식(二狼噬鹿扣飾—두 마리의 이리가 사슴을 물어뜯고 있는 모양의 구식)

西漢

높이 12.7cm, 너비 16.7cm

운남 진녕(晋寧)의 석채산(石寨山)에서 출토.

운남성박물관 소장

이호서저구식(二虎噬猪扣飾-두 마리의 호
랑이가 돼지를 물어뜯는 모양의 구식)
西漢
높이 8cm, 너비 16cm
운남 진녕의 석채산에서 출토.
운남성박물관 소장

몸을 구부려 울타리를 열어 소를 내보내고 있으며, 또한 문의 좌우에 앉아 있는 몇몇 사람들은 머리에 꿩의 깃털을 꽂고 있는데, 아마도 무사(巫師)이거나 투우사인 듯하다. 구식 중에는 또한 일부 유쾌한 제재들도 있는데, 예를 들면 이인무도(二人舞蹈)·팔인악무(八人樂舞) 등이 그것이다. 석채산에서 출토된 팔인악무구식(八人樂舞扣飾)은 상·하 2층으로 나누어 무대 위의 연기자와 악사석에서 반주하는 악대를 표현했는데, 전체를 유금(鎏金)하여, 유쾌한 분위기를 더욱 증가시켜준다. 각종 구식의 하단에는 대부분 서로 뒤엉켜 있는 긴 뱀들로 가장자리를 만들어, 구조가 완정하면서 변화가 풍부하게 해주는데, 종교 관념상에서 뱀은 토지와 번식력의 상징이었다.[馮漢驥, 「雲南晉寧石寨山出土銅器研究」, 『馮漢驥考古學論文集』, 文物出版社, 1985를 볼 것.]

고전인(古滇人)의 청동 병기(兵器)·공구(工具)에는 또한 흔히 수많은 생동적인 입체 장식들을 가미하였다. 그들의 안중에는 생활 속의

투우구식(鬪牛扣飾)

西漢

높이 9.5cm, 너비 5.6cm

운남 진녕의 석채산에서 출토.

운남성박물관 소장

탁(啄) : 옛날 무기의 일종으로, 주로 선진(先秦) 시기의 서남부 지역에서 만들어져 사용되었으며, 창[戈]류에 속한다.

현부모(懸俘矛) : 포로를 매단 형상의 창.

각종 재미있는 현상들 중 장식물로 삼지 못할 것이 없었는데, 따라서 창[戈]의 자루구멍 위에 호랑이와 곰이 싸우는 장면이나 수달이 물고기를 잡아먹는 장면이 출현하며, 도끼의 자루구멍 위에도 새가 뱀을 움켜쥐고 있고 장면이 출현하고, 탁(啄)의 자루구멍 위에 가마우지와 세 명의 목부(牧夫)가 출현하며, 도끼[鉞]의 자루구멍 위에는 원숭이 또는 여우가 기어오르고 있으며, 자루의 끝에는 공작과 토끼가 주조되어 있다. 당연히 또한 일부 낙후된 습속이나 계급적 억압과 관련된 내용들이 출현할 수밖에 없는데, 예를 들면 이가산(李家山)에서 출토된 엽두문검(獵頭紋劍)의 손잡이에는 무사(巫師)가 검을 쥔 채 사람의 머리를 들고 있는 부조 형상이 있으며, 석채산에서 출토된 현부모(懸俘矛)의 날 뒤쪽 끝부분 양 옆에는 각각 두 손이 뒤로 묶인 나체의 노예가 하나씩 매달려 있다. 이처럼 피비린내 나는 광경을 흥미진진하

원형후변구식(圓形猴邊扣飾-원형에 원숭이가 테두리를 이룬 구식)

직경 13.5cm

1956년 운남 진녕의 석채산에서 출토.

이인무도구식(二人舞蹈扣飾)

西漢

높이 12cm, 너비 18.5cm

운남 진녕의 석채산에서 출토.

운남성박물관 소장

게 묘사해 냄으로써, 마치 사람들에게 이 작품을 감상할 때, 이러한 고전족 예술을 만들어 낸 사회 시대적 배경을 소홀히 하지 말도록 일깨워주는 듯하다.

엽두(獵頭) 풍습이 반영된 것은 또한 석채산에서 출토된 몇몇 간란식(干欄式) 건물 모형에서도 볼 수 있는데, 그 크기는 매우 작지만 생활 모습의 묘사는 매우 정교하고 세밀하며, 이러한 건물들의 내부에는 전문적으로 인두(人頭)를 바치는 곳이 있다. 이는 엽두 풍습이 보편적으로 존재했음을 반영하고 있다.

비교적 크고 단독의 청동 인물상 작품으로는 몇몇 남녀 집산인물(執傘人物-일산을 든 인물)이 있는데, 일반적으로 높이가 40~50cm이며, 높은 상투를 틀었고, 각종 장신구를 착용하고 있다. 옷의 문양이

화려하고, 맨발이며, 무릎을 꿇고 앉아 있거나 혹은 몸을 구부린 자세인데, 두 손으로 일산(日傘)의 자루를 쥐고 있다. 오관과 몸집의 비례는 모두 비교적 정확하며, 또한 일산을 들고 있는 표정과 태도를 공손하고 엄숙하며 성실하게 표현해냈다.

전서(滇西) 상운(祥雲)의 대파나(大波那)에서 출토된, 춘추 시대 말기부터 전국 시대 전기에 해당하는 곤명족(昆明族)의 동관(銅棺)은 높이가 82cm이고, 길이가 200cm로, 현산식(懸山式) 지붕이 있고, 아래에는 짧은 다리가 있어, 실제로 간란식(干欄式—128쪽 참조) 건축 양식을 모방한 것이다. 지붕 부분에는 물결 모양의 삼각 문양 장식이 있고, 양 옆의 벽은 구운문(勾雲紋)으로 장식하였다. 산장(山墻)에는 사슴·표범·돼지·말·매·제비 등 각종 동물들이 새겨져 있는데, 모두 윤곽선 안쪽에 가지런한 선[排線]이나 방격선(方格線)·우모문(羽毛紋)으로 채워 넣어, 그 형상을 돋보이게 하였다.

화면 속의 사람과 동물 형상은 또한 전족 사람들의 청동고(靑銅鼓)·비갑(臂甲)·무기나 공구에 새겨진 문양에서도 볼 수 있는데, 어떤 형상은 사실적이고, 선은 유창하고 자유자재하며, 어떤 것은 장식성이 비교적 강한 압인(壓印) 문양 장식이 있는데, 대부분은 현실생활에서 제재를 취했다.

북방 초원 유목민족의 미술

중국이 동북(東北)에서부터 기대한 시북에 이르는 북방 초원 지구에서는, 앞뒤로 동호(東胡)·흉노(匈奴)·오환(烏桓)·선비(鮮卑) 등 유목민족들이 활동한 그 기간에, 민족적 특색이 풍부한 문화 예술을 창조하였다. 그러나 물과 풀을 찾아 늘 옮겨 다니는 생활 조건 때문에, 대형 작품이 전해질 수는 없었다. 현존하는 것들 중 가장 많은 것은 청

현산식(懸山式) 지붕 : 지붕이 앞뒤 양쪽에만 비탈면이 있고, 건물의 양 옆면에는 비탈면이 없어 人자형 벽면만 보이는 건물을 가리키며, 도산식(挑山式)이라고도 한다.

산장(山墻) : 人자형 지붕으로 된 현산식 건물 양 측면의 높은 벽으로, 여기에서는 관(棺)의 족당(足檔)과 두당(頭檔)을 가리킨다.

비갑(臂甲) : 팔을 보호하는 갑옷.

동투조식패(靑銅透彫飾牌)와 상층 귀족 계급에서만 사용했던 금은 장식품들이다. 초원 지구 청동 문화의 출현은 서주(西周)부터 상대(商代) 말기까지 거슬러 올라갈 수 있는데, 최고 전성기는 전국 시기부터 서한 시기까지의 흉노족 예술이다. 내몽고 항금기(杭錦旗)의 아노시등(阿魯柴登)에서 출토된 금관식(金冠飾), 준격이기(準格爾旗)의 서구반(西溝畔) 2호 묘에서 출토된 금식패(金飾牌) 등, 섬서 신목현(神木縣) 납림고토(納林高兎)에서 출토된 금은 사슴형 괴수·호랑이·사슴 등 원조(圓彫) 작품들은 이 시기 예술 창작의 최고 성취를 대표한다. 1세기 후반에 흉노가 멸망하고, 대신 오환·선비가 발흥하였는데, 예술작품 속에는 흉노 문화의 영향을 받아들였지만, 동식패(銅飾牌) 등의 작품들은 이미 발전하여 쇠퇴기에 이르게 되었다.

청동식패는 중국 내외에서 북방 초원 지구의 고대 미술 유물이라고 인정하며 소장하고 있는 최초의 것인데, 광범위하게 요녕·내몽고·하북·산서·섬서·영하(寧夏) 등지 및 국경 밖의 몽고국, 그리고 더 나아가 북으로는 엽니새하(葉尼塞河)의 중류, 남으로는 시베리아 일대에서 발견되고 있다. 이것이 비교적 집중적으로 내몽고의 오르도스 [鄂爾多斯] 지구에서 발견되므로, '오르도스 청동기'라고도 부르며, 속칭 '서번편(西番片)'이라고도 한다.

갖가지 종류의 식패들은 주로 요대(腰帶)·복장(服裝)과 마구(馬具)에 장식되었다.

초기의 동호족(東胡族) 식패는 내몽고·요녕 등의 지역들에서 대부분 발견되는데, 그 양식은 비교적 간단하지만 특색이 매우 두드러진다. 예를 들면 인면식패(人面飾牌)는 한가운데가 하나의 간단한 부조 인면 형상으로 되어 있으며, 여섯 가닥의 연계된 선들이 말굽형의 바깥쪽 둘레와 서로 연결되어 있고, 수면식패(獸面飾牌)는 그 형상이 이리의 대가리 부위를 정면에서 부조로 새긴 듯한데, 좌·우측이 각각

엽니새하(葉尼塞河) : 내몽고에서 발원하여 북극해로 흐르는 러시아에서 수량(水量) 가장 많은 강이며, 세계 최대의 강 중 하나이다.

하나씩의 뒤집어놓은 측면의 이리(?)와 이어져 있으며, 꼬리 부위에는 동그란 구멍을 뚫어놓아, 꿰어서 연결할 수 있게 되어 있다. 또한 일종의 두 마리의 살모사가 뒤엉켜 W자형을 이룬 장식도 있는데, 형식은 단순하지만 구조와 세부 처리는 모두 기하형(幾何形)을 변화시켜 특별히 민감하게 표현해냈다.

전국 시기부터 서한 시기에 이르는 흉노족의 식패는 제재의 내용 면에서 그 전 시기와는 비교할 수 없을 만큼 매우 풍부해졌다. 병기(兵器)·간두(竿頭)·거마기(車馬器)에 장식한 동물형 원조(圓彫)도 역시 크게 유행하였다.

간두(竿頭) : 장대나 막대기의 끝부분.

이 시기의 식패에 새겨진 형상들은 대부분 동물 형상이며, 또한 일부는 민족의 생활 내용을 반영한 것들도 있다. 동물 형상들 가운데, 어떤 것은 소·말·양·낙타 등의 동물들이 쌍을 이루거나 대칭으로 설계되어 장방형을 이루고 있으며, 바깥에는 테두리가 있고, 또한 단독의 형상으로 설계되어 타원의 도형을 이루거나, 혹은 테두리[邊框]가 없는 것도 있다. 또한 일부는 동물들간에 목숨을 건 투쟁을 하는 모습을 표현한 것도 있다. 이러한 식패와 고전인(古滇人)의 청동 구식(扣飾)은 비록 제재(題材)에서는 서로 유사한 부분이 있지만 풍격은 전혀 다른데, 초원 예술은 형상이 어떠한지에 관계없이 총체적으로 드러나는 심미 특색이 대부분 침착하고 중후하다. 예를 들면 요녕 서풍(西豊)의 서차구(西岔溝)에서 출토된 두 건의 패식들은, 두 마리의 소가 고개를 숙인 채 풀을 먹고 있는 형상으로 만들어졌는데, 구도가 충만하고, 형상은 침착하고 힘이 있어, 완연히 무거운 짐을 지어 나르고 힘써 농사를 짓도록 길들여진 짐승의 형상이다. 그 작품들에 표현되어 있는, 매와 호랑이가 싸우고, 호랑이가 말을 물어뜯고, 호랑이가 양을 잡아먹는 종류의 형상들은, 고전족 사람[滇人]들이 구식(扣飾)에서 쌍방이 격렬하게 싸우는 순간을 즐겨 표현한 것과

는 달리, 언제나 승부가 이미 갈려 있어, 한쪽은 완전히 반항할 능력
을 잃었고, 승리자는 바로 노획물을 물고 개선하는 모습이다.

　　제작 기법에서, 청동식패는 부조(浮彫)와 선각(線刻)을 결합하였는
데, 대부분 볼록하게 튀어나온 양각 선으로 물상의 주요 구조를 표
시하였다. 매우 많은 작품들 가운데에서는 또한 양각 선으로 윤곽을

유금신수문동패식(鎏金神獸紋銅牌飾)
漢
길이 11.3cm, 너비 7.2cm
1980년 길림 유수현(榆樹縣)에서 출토.

기마무사패식(騎馬武士牌飾)
西漢
길이 11.1cm
1956년 요녕 서풍(西豊)의 서차구(西岔溝)
에서 출토.
중국 국가박물관 소장

표현한 물방울 모양의 장식 부호를 볼 수 있는데, 그것은 아마도 청동기에 녹송석을 상감한 공예와 관련이 있는 듯하다.

사회생활을 내용으로 한 식패는 요녕 서풍의 서차구에서 출토된 쌍인기마패검비응출렵(雙人騎馬佩劍臂鷹出獵)·기사촉부(騎士捉俘)(?) 등의 형상으로 된 식패가 있다. 섬서 장안(長安) 객성장(客省莊) 140호 묘에서 출토된 한 쌍의 각저(角抵-씨름) 형상 식패가 표현한 것은, 큰 나무 아래 두 명의 장사가 탈 것에서 내려와, 상의를 벗은 채, 서로 상대의 허리와 다리를 틀어쥐고 있는 장면인데, 바로 한 치의 양보도 없이 씨름 시합을 진행하고 있는 모습이다. 이러한 작품들은 모두 초원 유목민족의 독특한 사회 습성을 생동감 있게 표현하고 있다.

위에 서술한 것과 같은 동물들이 싸움을 벌이는 형상이 새겨진 청동패식과는 달리, 내몽고의 준격이기(準格爾旗)에 있는 서구반(西溝畔) 2호 묘에서 출토된 호시교투문(虎豕咬鬪紋) 금식패와 이극소맹(伊克昭盟) 항금기(杭錦旗)의 아노시등(阿魯柴登)에서 출토된 호교우문(虎咬牛紋) 금식패는 매우 정교하고 섬세한 또 다른 예술 풍격을 표현하였다. 후자는 한 마리의 소를 네 마리의 호랑이가 움켜쥐고 잡아먹

쌍인기마패검비응출렵(雙人騎馬佩劍臂鷹出獵) : 두 사람의 말을 탄 기사가 검을 차고 팔에 매를 앉혀둔 채 사냥을 나가는 형상.

기사촉부(騎士捉俘) : 말을 탄 기사가 포로를 잡아 끌고가는 형상.

호시교투문(虎豕咬鬪紋) : 호랑이와 돼지가 서로 물어뜯고 싸우는 문양.

호교우문(虎咬牛紋) : 호랑이가 소를 물어뜯는 문양.

수하마패식(樹下馬牌飾)

西漢

길이 12cm

섬서 수덕(綏德)에서 출토.

섬서성박물관 소장

호시교투문금식패(虎豕咬鬪紋金飾牌)

西漢

길이 12.7cm, 너비 7.4cm

1972년 내몽고자치구 이극소맹(伊克昭盟)
의 항금기(杭錦旗)에서 출토.

내몽고박물관 소장

는 모습을 표현하였는데, 작품은 부조 기법으로 내려다보는 각도에서 이 한 장면을 표현하였으며, 네 모서리의 작게 뚫린 부위를 제외하고는 더 이상 투각을 하지 않았다. 전체 구조는 대칭이면서 풍만하고, 설계가 교묘하여, 장식성이 매우 풍부하다. 같은 곳에서 출토된 세 건의 은식패(銀飾牌)는 형상이 비교적 작으며, 은편(銀片)에 사슴을 업고 있는 이리의 도안을 눌러서 새겼는데, 풍격이 호교우문금식패와는 다르다. 서구반에서 출토된 호시교투문금식패는 바로 두 마리의 짐승이 강렬하게 물어뜯고 싸우는 모습을 표현하였는데, 멧돼지

는 위에 있고, 호랑이는 아래에 있으며, 호랑이가 입으로 돼지의 한쪽 뒷다리를 물어뜯고 있고, 뒷발로는 멧돼지의 한쪽 앞다리를 움켜쥐고서, 돼지가 도망가지 못하도록 물고 있다. 방형(方形) 구도의 배치에 적응하기 위하여, 두 마리 짐승의 몸통은 모두 비틀어놓았으며, 서로 한데 뒤엉켜 있다. 그러나 형상은 사실적이어서, 호랑이 가죽의 탄력성·유연하고 윤기 있는 느낌과 돼지 가죽의 거칠고 두꺼우며 갈기의 짧고 딱딱한 느낌이 모두 매우 잘 표현되어 있다. 그것의 가장자리와 아노시등에서 출토된 호교우문식패에는 모두 승색문(繩索紋-새끼줄 문양)을 새겼으며, 풍격의 특징과 예술 수준도 또한 매우 유사하다. 호시교투문금식패의 뒷면에는 모두 문자를 새겨, 중량을 분명히 기록하였는데, 한 건에는 또한 "故寺(?)豕虎三"이라고 새겨져 있고, 그 밖에 일곱 건의 은호두(銀虎頭)[설명을 생략함]에도 모두 문자가 새겨져 있는데, 새겨진 문자들은 전국 시기 육국(六國)의 고문자에 속한다. 여기에서 한 가지 의문이 생기는데, 즉 이러한 작품들은 한나라 문화의 영향을 받은 흉노 관부(官府)의 장인들이 만든 것인가, 아니면 북방 제후국의 한족 장인들이 흉노 부족의 필요를 위하여 만든 것인가? 이것은 깊이 토론해야 할 문제이지만, 정황이 어떻든간에 모두 한족 문화와 흉노 문화의 상호 교류와 영향을 반영하고 있다.

아노시등에 있는 흉노 귀족의 묘에서 출토된 응형(鷹形) 관식(冠飾)과 금관대(金冠帶)는 고대 흉노 민족 정신세계의 전형적 특징을 매우 구체적으로 체현하고 있는데, 아마도 흉노의 어떤 한 부락 왕의 관식이었던 것 같다. 그것은 세 건의 관내와 한 건의 응형 관식이 조합되어 하나의 세트를 이루고 있다. 관대는 세 가닥의 승색문(繩索紋)과 짐승 문양으로 장식된 반원형의 금줄[金條]로, 각각 길이가 30cm이고, 서로 장부로 끼워 맞춰 연결하여 상·하 두 개의 테두리를 이룬다. 아래 테두리의 두 가닥은 연결하여 동그란 테두리 형태[圓圈形]를

이루고, 위의 테두리는 단지 반원형의 한 가닥만 관대의 앞부분에 오는데, 각 테두리의 양쪽 끝은 엎드린 호랑이와 구불구불 감겨진 뿔이 달린 양(羊)과 엎드린 말의 형상을 부조로 장식하였다. 그 위치는 마치 관을 썼을 때 양쪽 귀 부위에 해당하는 것 같다. 응형 관식은 수컷 매가 하나의 반구체(半球體) 위에 도도하게 서 있는 모습으로 만들어졌으며, 반구체의 표면은 대칭 구도로 네 마리의 구불구불한 뿔이 달린 양이 네 마리의 이리에게 물어뜯기는 모습을 표현하였는데, 이것은 바로 필사적으로 발악하는 부조 도안으로, 양과 이리의 몸통은 서로 맞닿아 있으며, 화면의 공간은 가득 차 있어, 그 기법은 위에서 서술한 두 종류의 금식패 구도 방식과 서로 유사하다.

응형(鷹形) 관식(冠飾)
戰國
높이 7.1cm
1972년 내몽고자치구 이극소맹의 항금기에서 출토.
내몽고박물관 소장

반구체 위에 서 있는 매는 날개를 편 채 고개를 숙여 내려다보는 형상으로 만들어졌다. 매의 대가리와 목 부분은 두 덩어리의 녹송석으로 상감하였으며, 한 조각의 황금 속에 장식되어 있어, 유난히 눈길을 사로잡는다. 매의 몸통과 꼬리 부위는 분리하여 만들었으며, 대가리·목·몸·꼬리 사이에는 모두 금사(金絲)로 안쪽에서 연결되어 있는데, 착용한 사람의 동작과 걸음걸이의 태도에 따라 좌우로 흔들거린다.

흉노 귀족의 무덤에 부장된 금·은·동기들 가운데에는 또한 적지 않은 입체 조소 형상들이 있는데, 그 중 수량이 가장 많은 것은 호랑이·사슴·양·개·토끼·새·고슴도치 등이다. 낙타 대가리와 산예(狻猊) 등은 또한 종종 장대 끝의 입체 장식으로 만들어졌다. 호랑이·사슴 등의 형상은 대량으로 장식을 위하여 만들어졌는데, 아마도 종교적으로나 혹은 풍속상에서 길한 것을 추구하고 흉한 것을 물리치는 뜻이 담겨 있는 듯하다. 섬서(陝西) 부근 오르도스[鄂爾多斯] 고원의 신목현(神木縣) 납림고토촌(納林高兎村)에 있는 한 기의 흉노 고무덤에서 금녹형(金鹿形) 괴수(怪獸)와 원조(圓彫)로 만든 은호랑이[銀虎]·은사슴[銀鹿]·동고슴도치[銅刺猬] 및 원조와 부조를 서로 결합하여 만든 금·은제 호랑이 등 많은 유물들이 발견되었다. 사슴형 괴수의 높이는 11.5cm이고, 무게는 250g으로, 몸통은 사슴과 비슷하게 온몸에 운문(雲紋)이 새겨져 있고, 마치 매처럼 휘어진 부리가 나 있으며, 대가리 위에는 나뭇가지처럼 생긴 큰 뿔이 뒤쪽을 향해 굽어져 있고, 뿔은 네 개의 갈퀴들로 나뉘어 있는데, 갈퀴의 끝과 꼬리 부위에는 또한 각각 하나씩의 휘어진 부리가 달린 괴수 대가리가 달려 있다.

괴수는 대가리를 숙이고 있으며, 네 발은 네 개의 꽃잎으로 이루어진, 가운데 부분이 튀어나온 하나의 꽃잎 모양 받침대 위에 모으고 서 있다. 부피가 대략 몸통과 같은 뿔은 투각되어 있어서 가뿐해

산예(狻猊) : 형상이 사자와 비슷한 전설상의 동물.

보이며, 또한 그 배치 각도에 매우 심혈을 기울여 설계하였기 때문에, 교묘하게 상하좌우의 평형을 유지하고 있다. 받침대 주변에는 세개의 둥근 구멍이 있어, 기물을 결합하는 조형과 구조의 특징을 보여주고 있는데, 아마도 이것은 왕이나 제후 등 귀족의 관식(冠飾)이었던

금녹형(金鹿形) 괴수(怪獸)
戰國
높이 11.5cm
1957년 섬서 신목(神木)의 납림고토촌(納林高兎村)에서 출토.
신목현문물관리회 소장

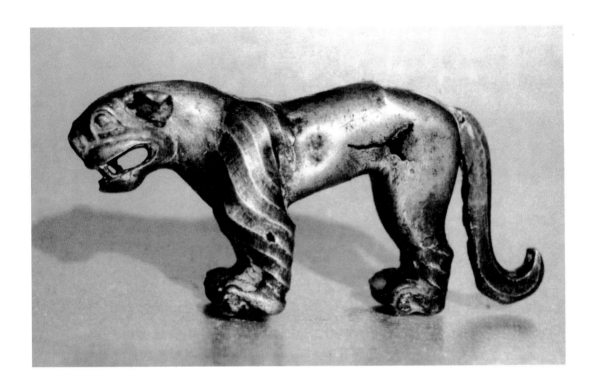

듯하다. 사슴형 괴수 형상은 서구반에서 출토된 많은 금식편(金飾片)들에서도 보이며, 아노시등에서 출토된, 보석을 박은 금식패 위에도 유사한 형상이 있다. 이처럼 새와 짐승의 특징을 종합한 형상은 아마도 민족의 종교 신앙과 관련이 있었던 것 같다.

납림고토(納林高兔)에서 출토된 금·은제 호랑이와 사슴 등의 형상은 매우 생동감이 넘치는데, 호랑이의 다리와 발은 매우 크게 과장되어 만들어져 있다. 사슴은 엎드려 있는 형상으로 만들었으며, 암수가 구분되어 있다. 기타 지역들에서 출토된 동제 사슴은 또한 서 있는 자세로 만들어진 것도 있는데, 그 아름답고 화려한 뿔은 특별히 장인 예술가들이 좋아하여, 예술적으로 다르게 처리하여 만들었다.

한(漢) 왕조와 흉노는 일찍이 격렬한 군사적 충돌을 일으켰으며, 또한 오랫동안 서로 관시(關市)를 통하여 여러 차례 화친하였다. 일부 흉노인들이 활동했던 지역들에서 출토된 문물(文物)들 가운데에는 초

관시(關市) : 옛날 변경 지역의 교통 요충지에 설치했던 시장.

원 문화와 한식(漢式) 풍격의 문화가 병존하는데, 이로부터 알 수 있
는 것은, 실제의 사회생활과 문화 예술의 발전 과정에서 민족간에 줄
곧 매우 밀접하게 서로 영향을 주고받는 관계에 있었으며, 또한 그러
는 가운데 자양분을 획득했다는 사실이다.

|부록 1| 중국의 연호 : 양한(兩漢) 시대

전한(前漢)

- 황초원(初元) 기원전 179~기원전 164년
- 후원(後元) 기원전 163~기원전 157년
- 초원(初元) 기원전 156~기원전 150년
- 중원(中元) 기원전 149~기원전 144년
- 후원(後元) 기원전 143~기원전 141년
- 건원(建元) 기원전 140~기원전 135년
- 원광(元光) 기원전 134~기원전 129년
- 원삭(元朔) 기원전 128~기원전 123년
- 원수(元狩) 기원전 122~기원전 117년
- 원정(元鼎) 기원전 116~기원전 111년
- 원봉(元封) 기원전 110~기원전 105년
- 태초(太初) 기원전 104~기원전 101년
- 천한(天漢) 기원전 100~기원전 97년
- 태시(太始) 기원전 96~기원전 93년
- 정화(征和) 기원전 92~기원전 89년
- 후원(後元) 기원전 88~기원전 87년
- 시원(始元) 기원전 86~기원전 81년
- 원봉(元鳳) 기원전 80~기원전 75년
- 원평(元平) 기원전 74년
- 본시(本始) 기원전 73~기원전 70년
- 지절(地節) 기원전 69~기원전 66년
- 원강(元康) 기원진 65~기원진 62년
- 신작(神爵) 기원전 61~기원전 58년
- 오봉(五鳳) 기원전 57~기원전 54년
- 감로(甘露) 기원전 53~기원전 50년
- 황룡(黃龍) 기원전 49년
- 초원(初元) 기원전 48~기원전 44년
- 영광(永光) 기원전 43~기원전 39년
- 건소(建昭) 기원전 38~기원전 34년
- 경녕(竟寧) 기원전 33년
- 건시(建始) 기원전 32~기원전 28년
- 하평(河平) 기원전 28~기원전 25년
- 양삭(陽朔) 기원전 24~기원전 21년
- 홍가(鴻嘉) 기원전 20~기원전 17년
- 영시(永始) 기원전 16~기원전 13년
- 원연(元延) 기원전 12~기원전 9년
- 수화(綏和) 기원전 8~기원전 7년
- 건평(建平) 기원전 6~기원전 3년
- 원수(元壽) 기원전 2~기원전 1년
- 원시(元始) 1~5년
- 거섭(居攝) 6~8년
- 초시(初始) 8년

신(新)

- 시건국(始建國) 9~13년
- 천봉(天鳳) 14~19년
- 지황(地皇) 20~23년

한 부흥군

- 경시(更始) 23~25년

후한(後漢)

- 건무(建武) 25~56년
- 건무중원(建武中元) 56~57년
- 영평(永平) 58~75년
- 건초(建初) 76~84년
- 원화(元和) 84~87년

- 장화(章和) 87~88년
- 영원(永元) 89~105년
- 원흥(元興) 105년
- 연평(延平) 106년
- 영초(永初) 107~113년
- 원초(元初) 114~119년
- 영녕(永寧) 120~121년
- 건광(建光) 121~122년
- 연광(延光) 122~125년
- 영건(永建) 126~132년
- 양가(陽嘉) 132~135년
- 영화(永和) 136~141년
- 한안(漢安) 141~144년
- 건강(建康) 144년
- 영희(永嘉) 145년
- 본초(本初) 146년
- 건화(建和) 147~149년
- 화평(和平) 150년

- 원가(元嘉) 151~152년
- 영흥(永興) 153~154년
- 영수(永壽) 155~158년
- 연희(延熹) 159~166년
- 영강(永康) 167년
- 건녕(建寧) 168~172년
- 희평(熹平) 172~178년
- 광화(光和) 178~184년
- 중평(中平) 184~189년
- 광희(光熹) 189년
- 소녕(昭寧) 189년
- 영한(永漢) 189년
- 중병(中平) 189년
- 초평(初平) 190~193년
- 흥평(興平) 194~195년
- 건안(建安) 196~220년
- 연강(延康) 220년

북경대학 소장

51 **관조석부도항**(鸛鳥石斧陶缸l)/앙소 문화 묘저구 유형/높이 47cm/1980년 하남 임여(臨汝) 염촌(閻村)에서 출토/중국 국가박물관 소장

52 **채도분**(彩陶盆)/앙소 문화 묘저구 유형/높이 18cm/산서 홍동현(洪洞縣)에서 출토/북경 고궁박물원 소장

54 **선와문채도옹**(旋渦紋彩陶瓮)/마가요 문화/높이 38cm/1956년 감숙 영정현(永靖縣)에서 출토/ 감숙성박물관 소장

56 **채도옹**(彩陶瓮)/마가요 문화/높이 34.5cm/감숙 광화현(廣和縣)에서 출토/감숙성박물관 소장

57 **무도문분**(舞蹈紋盆)/마가요 문화/높이 14cm/1973년 청해(青海) 대통현(大通縣) 위쪽 손가채(孫家寨)에서 출토/중국 국가박물관 소장

58 **와인문채도호**(蛙人紋彩陶壺)/마가요 문화/높이 42cm/1978년 청해 낙도현(樂都縣) 유만(柳灣)에서 출토/유만채도연구중심 소장

60 **화판문채도발**(花瓣紋彩陶鉢)/대문구 문화/높이 20cm/1966년 강소 비현(邳縣) 대돈자(大墩子)에서 출토/남경박물관 소장

61 **태극문채도방륜**(太極紋彩陶紡輪)/굴가령 문화/호북 천문(天門) 등가만(鄧家灣)에서 출토/형주(荊州)박물관 소장

61 **무도문채도분**(舞蹈紋彩陶盆)/종일 문화(宗日文化)/높이 12.5cm, 구경 22.8cm/청해 동덕현(同德縣)에서 출토/청해문물고고연구소 소장

62 **조문채도호**(鳥紋彩陶壺)/종일 문화/높이 23.5cm/청해 동덕현(同德縣)에서 출토/청해문물고고연구소 소장

63 **저문흑도발**(猪紋黑陶鉢)/하모도 문화/1978년 절강 여요(餘姚) 하모도에서 출토/절강성박물관 소장

64 **쌍조조양아조**(雙鳥朝陽牙雕)/하모도 문화/상아/잔고 5.9cm, 길이 16.6cm/1977~1978년 절강 여요 하모도에서 출토/절강성박물관 소장

65 **저면문채도호**(猪面紋彩陶壺)/앙소 문화/높이 20cm/1981년 감숙 진안현(秦安縣) 왕가음와(王家陰洼)에서 출토

72 **첨저병**(尖底瓶)/앙소 문화/높이 31.5cm/1970년 감숙 천수현(天水縣) 오채진(吳寨鎮)에서 출토/천수현 북도거(北道渠)문화관 소장

75 **박태고병흑도배**(薄胎高柄黑陶杯)/용산 문화/높이 26.5cm/산동 일조현(日照縣)에서 출토/산동성박물관 소장

77 **조두식흑도정**(鳥頭式黑陶鼎)/용산 문화/전체 높이 18cm/1960년 산동 유방(濰坊)의 요관장(姚官莊)에서 출토/산동성박물관 소장

80 **백도규**(白陶鬶)/대문구 문화/전체 높이 34.5cm/1977년 산동 거현(莒縣) 능양하(陵陽河)에서 출토/산동성고고연구소 소장

81 **백도규**/용산 문화/전체 높이 47.8cm/1960년 산동 유방의 요관장(姚官莊)에서 출토/산동성박물관

소장

81 **백도규**/용산 문화/높이 37cm/1976년 산동 임기현(臨沂縣) 대범장(大范莊)에서 출토/산동 임기시박물관 소장

82 **도저규**(陶猪鬹)/대문구 문화/높이 18.7cm/1974년 산동 교현(膠縣) 삼리하(三里河)에서 출토/중국 국가박물관 소장

86 **도제 나체여상**[陶裸體女像]/홍산 문화/잔고 5~5.8cm/1982년 요녕 객좌현(喀左縣)에서 출토/요녕성박물관 소장

87 **여신두상**(女神頭像)/홍산 문화/높이 22.5cm/1983년 요녕 우하량(牛河梁)에서 출토/요녕성박물관 소장

90 **도인두상**(陶人頭像)/앙소 문화/높이 7.3cm/섬서 보계(寶鷄) 북수령(北首嶺)에서 출토/섬서성고고연구소 소장

91 **주구가 달린 인두상**[帶流人頭像]/앙소 문화/높이 23cm, 인두의 높이 7.8cm/1953년 섬서 상현(商縣)에서 출토/반파(半坡)박물관 소장

92 **인두형기구채도병**(人頭形器口彩陶瓶)/앙소 문화/높이 31.8cm /1973년 감숙 진안(秦安) 대지만(大地灣)에서 출토/감숙성박물관 소장

93 **인두형기구채도병**(人頭形器口彩陶瓶)/앙소 문화/높이 26cm /1975년 감숙 진안(秦安) 사취(寺嘴)에서 출토/진안현문화관 소장

94 **인두형도기개**(人頭形陶器蓋)/마가요 문화/높이 15.1cm/스웨덴 동방박물관 소장

94 **인형부조채도호**(人形浮雕彩陶壺)/마가요 문화/높이 33.4cm/1974년 청해 낙도현(樂都縣) 유만(柳灣)에서 출토/중국 국가박물관 소장

95 **도상**(陶象)/굴가령 문화(屈家嶺文化)/높이 7cm/1978년 호북 천문(天門)의 등가만(鄧家灣)에서 출토/형주지구(荊州地區)박물관 소장

96 **소조**(小鳥)/굴가령 문화/높이 3.4~4.8cm/1978년 호북 천문 등가만에서 출토/형주지구박물관 소장

97 **도응정**(陶鷹鼎)/앙소 문화/높이 36cm/1957년 섬서 화현(華縣)의 태평장(太平莊)에서 출토/중국 국가박물관 소장

99 **도구규**(陶狗鬹)/대문구 문화/높이 21.6cm/1925년 산동 태안(泰安) 대문구(大汶口)에서 출토/산동성박물관 소장

100 **도저**(陶猪)/하모도 문화/높이 4.5cm, 길이 6.3cm/1973~1974년 절강 여요(餘姚)의 하모도에서 출토/절강성박물관 소상

101 **도수조호**(陶水鳥壺)/양저 문화(良渚文化)/높이 11.7cm, 길이 32.4cm/1960년 강소 오강현(吳江縣)에서 출토/남경박물관 소장

102 **도화**(陶盃)/청련강 문화(靑蓮崗文化)/높이 16cm/1956년 강소 남경시에서 출토/남경박물원 소장

103 **인족형채도관**(人足形彩陶罐)/사패 문화(四壩文化)/감숙 옥문(玉門)의 화소구(火燒溝)에서 출토

108 **옥룡**(玉龍)/홍산 문화/높이 26cm/내몽고 옹우특기(翁牛特期) 삼성타랍촌(三星他拉村)에서 출토/중

국 국가박물관 소장

|제2장| 하(夏)·상(商)·주(周)의 청동기 예술

213 모공정(毛公鼎)/西周/전체 높이 53.8cm/섬서 기산(岐山)에서 출토되었다고 전해짐/대북(臺北) 고궁박물원 소장

215 왕자오정(王子午鼎)/春秋/높이 61.5cm/1979년 하남 석천현(淅川縣)에서 출토/하남성 문물연구소 소장

216 착금은운문유류정(錯金銀雲紋有流鼎)/戰國/높이 11.4cm/1981년 하남 낙양시(洛陽市) 소둔(小屯)에서 출토/낙양시 문물공작대 소장

218 사양방준(四羊方尊)/商/높이 58.3cm/1938년 호남 영향(寧鄕)의 월산포(月山鋪)에서 출토/중국 국가박물관 소장

220 용호준(龍虎尊)/商/높이 50.5cm/1957년 안휘 부남현(阜南縣)에서 출토/중국 국가박물관 소장

222 하준(何尊)/西周/높이 38.8cm/1963년 섬서 보계(寶鷄)에서 출토/보계시박물관 소장

224 증후준반(曾侯尊盤)/戰國/준의 높이 33.1cm, 반의 높이 24cm, 구경 47.3cm/1978년 호북 수현(隨縣)의 증후을(曾侯乙) 묘에서 출토/호북성박물관 소장

226 동금(銅禁)/春秋/길이 107cm, 너비 47cm/1979년 하남 석천현(淅川縣)에서 출토/하남성 문물연구소 소장

|제3장| 상(商)·주(周)의 조소(彫塑)와 회화(繪畵)

234 청동입인상(靑銅立人像)/商/전체 높이 260cm, 인물상 높이 172cm/1986년 사천 광한(廣漢)의 삼성퇴(三星堆)에서 출토/사천성 문물고고연구소 소장

237 청동인두상(靑銅人頭像)/商/전체 높이 36.7cm/1986년 사천 광한(廣漢)의 삼성퇴(三星堆)에서 출토/사천성 문물고고연구소 소장

237 청동인두상/商/전체 높이 13.5cm/1986년 사천 광한의 삼성퇴에서 출토/사천성 문물고고연구소 소장

238 청동인두상/商/전체 높이 37cm/1986년 사천 광한의 삼성퇴에서 출토/사천성 문물고고연구소 소장

238 금가면을 쓴 인두상[金面罩人頭像]/商/전체 높이 41cm/1986년 사천 광한의 삼성퇴에서 출토/사천성 문물고고연구소 소장

241 청동인면구(靑銅人面具)/商/높이 65cm, 전체 너비 138cm/1986년 사천 광한의 삼성퇴에서 출토/사천성 문물고고연구소 소장

242 청동인면구/商/전체 높이 83cm, 전체 너비 77.8cm/1986년 사천 광한의 삼성퇴에서 출토/사천성 문물고고연구소 소장

244 신수(神樹)/商/높이 396cm/1986년 사천 광한의 삼성퇴에서 출토/사천성 문물고고연구소 소장

245 기좌인상(跽坐人像-꿇어앉은 상)/商/높이 15cm/1986년 광한의 삼성퇴에서 출토/사천성 문물고고연구소 소장

245 궤좌인상(跪坐人像-무릎을 꿇은 상)/商/높이 13.3cm/1986년 광한의 삼성퇴에서 출토/사천성 문물

고고연구소 소장

248 호서인유(虎噬人卣)/商/전체 높이 32.5cm/호남 안화(安化)에서 출토되었다고 전해짐/프랑스 파리의 세누치(Cernuschi)박물관 소장

250 인면정(人面鼎)/商/전체 높이 38.5cm/1959년 호남 영향현(寧鄕縣) 황촌(黃村)에서 출토/호남성박물관 소장

251 인면화(人面盉)/商/높이 18.1cm/하남 안양(安陽)에서 출토되었다고 전해짐/미국 브리티시박물관 소장

252 인형차할(人形車轄)/西周/전체 높이 25.4cm/1967년 하남 낙양(洛陽)의 북요(北墧)에서 출토/하남성 낙양문물공작대(洛陽文物工作隊) 소장

254 인형차할(人形車轄)/西周/높이 13cm/1975년 섬서 보계(寶鷄)의 여가장(茹家莊)에서 출토/보계시박물관 소장

254 인형차할의 뒷모습/西周/높이 13cm/1975년 섬서 보계의 여가장에서 출토/보계시박물관 소장

255 지환동인(持鐶銅人-고리를 쥐고 있는 동인)/西周/1974~75년 섬서 보계의 여가장에서 출토/보계시박물관 소장

255 압형동화(鴨形銅盉)/西周/전체 높이 26cm/하남 평정산(平頂山)에서 출토/하남성 문물연구소 소장

256 방좌통형기(方座筒形器)/西周/전체 높이 23.1cm/산서 곡옥(曲沃)의 진후(晉侯) 묘에서 출토/산서성 고고연구소 소장

258 월형노예수문격(刖刑奴隸守門鬲)/西周/높이 18.7cm, 길이 22cm, 너비 14cm/섬서 보계 여가장에서 출토/보계시박물관 소장

259 월형노예수문격 (일부분)/西周/높이 13.8cm/북경 고궁박물원 소장

260 월형노예수문격/西周/전체 높이 17.7cm/1976년 섬서 부풍(扶風)의 백가장(白家莊)에서 출토/주원(周原) 부풍문물관리소 소장

260 월형노예수문격 (일부분)/西周/1976년 섬서 부풍의 백가장에서 출토/주원 부풍문물관리소 소장

261 청동만거(靑銅挽車)/西周/전체 높이 9.1cm, 길이 13.7cm, 너비 11.3cm/1989년 산서 문희(聞喜)에서 출토/산서성 고고연구소 소장

263 기악동옥(技樂銅屋)/戰國/전체 높이 17cm, 전체 너비 13cm/1981년 절강 소흥(紹興)의 파당(坡塘)에서 출토/절강성박물관 소장

263 기악동옥(技樂銅屋) (일부분)

266 동녀해상(銅女孩像-여자 아이 상)/戰國/높이 28.5cm/하남 낙양(洛陽)의 금촌(金村)에서 출토/미국 보스턴박물관 소장

267 동희입인경반(銅犧立人擎盤)/戰國/전체 높이 15cm/1965년 산서 장치(長治)의 분수령(分水嶺)에서 출토/산서성박물관 소장

268 동무사(銅武士)/戰國/전체 높이 40cm/1983년 신강(新疆) 이리(伊犁)의 신원현(新源縣)에서 출토/이리카자크(Ili Kazak : 伊犁哈薩克) 자치주 문물보관소 소장

269 종거동인(鐘鐻銅人)/戰國/동인(銅人) 기둥의 전체 높이 79~96cm/1978년 호북 수현(隨縣)의 증후을

(曾侯乙) 묘에서 출토/호북성박물관 소장

270　종거동인 (일부분)/戰國/동인 기둥의 전체 높이 79~96cm/1978년 호북 수현의 증후을 묘에서 출토/호북성박물관 소장

273　십오연잔등(十五連盞燈)/戰國/높이 82.9cm/1977년 하북 평산(平山) 중산왕□(中山王響) 묘에서 출토/하북성 문물연구소 소장

274　십오연잔등(十五連盞燈) (일부분)

275　은수동신인형등(銀首銅身人形燈)/戰國/전체 높이 66.4cm/1977년 하북 평산(平山) 중산왕□(中山王響) 묘에서 출토/하북성 문물연구소 소장

276　기타인형등(騎駝人形燈)/戰國/전체 높이 19.2cm/1965년 호북 강릉(江陵)의 망산(望山)에서 출토/호북성박물관 소장

277　인형등(人形燈)/戰國/높이 21.3cm/1957년 산동(山東) 제성(諸城)에서 출토/중국 국가박물관 소장

278　기좌인형등(跪坐人形燈)/戰國/높이 48.9cm/1975년 하남 삼문협(三門峽)의 상촌령(上村嶺)에서 출토/하남성박물관 소장

282　효준(鴞尊)

283　석효(石鴞)

283　효준(鴞尊)

285　부호효준(婦好鴞尊)/商/전체 높이 45.9cm/1976년 하남 안양(安陽)의 부호(婦好) 묘에서 출토

286　태보유(太保卣)/西周/전체 높이 23.5cm/일본 하쿠츠루(白鶴)미술관 소장

287　압준(鴨尊)/西周/높이 44.6cm/1955년 요녕 객좌현(喀左縣) 출토/중국 국가박물관 소장

288　원앙형준(鴛鴦形尊)/西周/전체 높이 22cm/1982년 강소(江蘇) 단도(丹徒)에서 출토/진강시(鎭江市)박물관 소장

289　입학방호개(立鶴方壺蓋)/春秋

289　동응(銅鷹)/戰國/높이 17cm/1933년 안휘 수현(壽縣)의 주가집(朱家集)에서 출토/안휘성박물관 소장

290　조개호형호(鳥蓋瓠形壺)/戰國/전체 높이 37.5cm/1967년 섬서 수덕현(綏德縣)에서 출토/섬서성박물관 소장

291　소신유서준(小臣俞犀尊)/商/높이 24.5cm/산동 양산(梁山)에서 출토되었다고 전해짐/미국 샌프란시스코 아시아예술박물관 소장

293　착금은운문서준(錯金銀雲紋犀尊)/戰國~西漢/높이 34.1cm, 길이 58.1cm/섬시 흥평(興平)에서 출토/중국 국가박물관 소장

295　상준(象尊)/商/높이 22.8cm, 길이 26.5cm/1975년 호남 예릉(醴陵)에서 출토/호남성박물관 소장

296　상준/商/높이 17.2cm/호남에서 출토되었다고 전해짐/미국 브리티시미술관 소장

297　호준(虎尊)/西周/길이 75.2cm/미국 브리티시미술관 소장

298　복조쌍미호(伏鳥雙尾虎)/商/전체 높이 25.5cm, 길이 53.5cm/1989년 강서 신간(新幹)의 대양주(大洋

洲)에서 출토

299 시준(豕尊)/商/전체 높이 40cm/1981년 호남 상담(湘潭)에서 출토/호남성박물관 소장

301 시유(豕卣)/商/높이 14.1cm/상해박물관 소장

302 이구준(盠駒尊)/西周/높이 32.4cm/1955년 섬서 미현(眉縣)의 이촌(李村)에서 출토/중국 국가박물관 소장

304 우준(牛尊)/商/높이 7.4cm/1977년 호남 형양시(衡陽市)에서 출토/형양시박물관 소장

304 고부기유(古父己卣)/商/높이 33.2cm/상해박물관 소장

306 백구격(伯矩鬲)/서주(西周)/높이 33cm/1975년 북경 방산현(房山縣)에서 출토/수도(首都)박물관 소장

306 희준(犧尊)/春秋/높이 33.7cm, 길이 58.7cm/1923년 산서(山西) 혼원(渾源)에서 출토/상해박물관 소장

307 사양빙준(四羊方尊) (일부분)/商

308 어준(魚尊)/西周/높이 6.5cm, 길이 28cm/섬서(陝西) 보계(寶鷄)의 여가장(茹家莊)에서 출토

309 □부을굉(夨父乙觥)/商/높이 29.5cm/상해박물관 소장

310 상대(商代) 시굉(兕觥)의 여러 가지 조형

311 □홍(인)굉[亅弘(引)觥]/商/높이 25.4cm/상해박물관 소장

313 조수문굉(鳥獸紋觥)/商/미국 브리티시미술관 소장

314 상대 조수문굉(鳥獸紋觥)의 정면도·측면도·상면도(上面圖)

314 절굉(折觥)/西周/전체 높이 28.7cm, 길이 38cm/1976년 섬서 부풍현(扶風縣)에서 출토/주원(周原) 부풍문물관리소 소장

316 착금은호서록병풍좌(錯金銀虎噬鹿屛風座)/戰國/높이 21.9cm/1977년 하북 평산현(平山縣) 중산왕 □(中山王嚳) 묘에서 출토/하북성 문물연구소 소장

317 착금은동서병풍좌(錯金銀銅犀屛風座)/戰國/높이 22cm/하북성문물연구소 소장

318 용봉방안(龍鳳方案)/戰國/높이 36.2cm/하북성문물연구소 소장

320 건고좌(建鼓座)/戰國/높이 50cm/호북 수현(隨縣)의 증후을(曾侯乙) 묘에서 출토/호북성박물관 소장

330 유금감옥양유리은대구(鎏金嵌玉鑲琉璃銀帶鉤)/戰國/길이 18.4cm/1951년 하남 휘현(輝縣) 고위촌(固圍村)에서 출토

332 옥과(玉戈)/商/길이 약 62cm/1974년 호북(湖北) 황피(黃陂)의 반룡성(盤龍城)에서 출토/중국 국가박물관 소장

334 초색옥별(俏色玉鱉)/商/길이 4cm/1975년 하남 안양(安陽)에서 출토/안양 고고공작참(考古工作站) 소장

335 옥인(玉人)/商/높이 7cm/1976년 하남 안양(安陽) 부호(婦好) 묘에서 출토/중국 국가박물관 소장

337 옥인(玉人)/西周/높이 17.6cm/1967년 감숙(甘肅) 영대(靈臺)의 백초파(白草坡)에서 출토/감숙성박물관 소장

|제4장| 전국(戰國)·양한(兩漢)의 회화·직물자수·서법

424 채색 출행도(出行圖)가 그려진 협저태칠염(夾紵胎漆奩)/戰國/높이 5.2cm/ 1986~1987년 호북 형문(荊門)의 포산(包山) 2호 초나라 무덤에서 출토

425 채회거마인물동경(彩繪車馬人物銅鏡)/西漢/직경 28cm/1963년 섬서 서안(西安)의 홍묘파(紅廟坡)에서 출토/서안시문물관리위원회 소장

427 동통(銅甬)의 칠회 인물도/西漢/통의 높이 41.8cm/1976년 광서(廣西) 귀현(貴縣)의 나박만(羅泊灣) 1호 묘에서 출토/광서 장족(壯族)자치구박물관 소장

428 칠면조(漆面罩)의 채회조수운기도(彩繪鳥獸雲氣圖)/西漢/높이 70cm/1985년 강소 양주(揚州)의 한강(邗江)에서 출토/양주박물관 소장

431 계찰괘검칠반(季札掛劍漆盤)/三國 (吳)/직경 24.8cm/1984년 안휘 마안산시(馬鞍山市)의 주연(朱然) 묘에서 출토

441 상림원투수도(上林苑鬪獸圖)/西漢/벽돌 바탕에 채색 그림/높이 73.8cm/하남 낙양의 팔리요(八里窯)에서 출토/미국 보스턴미술관 소장

444 벽거오백팔인(辟車伍佰八人) (일부분)/東漢/하북 망도(望都)의 벽화묘

446 사군[使君-주(州) 장관인 자사(刺史)]이 번양(繁陽)의 천도관(遷度關)을 지나는 모습/東漢/내몽고 화림격이(和林格爾)의 한대 묘

448 군거출행도(君車出行圖)/동한(東漢) 희평(熹平) 5년(176년)/1971년 하북 안평(安平)의 녹가장(逯家莊)에서 출토

449 안평(安平)의 한대 묘/東漢

455 악무백희(樂舞百戲) 화상석/東漢/1954년 산동 기남(沂南)의 한대 묘에서 출토

457 수륙공전(水陸攻戰) 화상석/東漢/산동 가상(嘉祥)의 무씨사(武氏祠)/가상현 문물보관소 소장

457 누각·인물·거마(樓閣·人物·車馬) 화상석/東漢/산동 가상의 무씨사/높이 73cm, 너비 141cm/1980년 산동 가상의 송산촌(宋山村)에서 출토/산동 석각예술박물관 소장

458 동왕공·악무·주방·거마출행[東王公·樂舞·庖廚·車馬出行] 화상석/東漢/1978년 산동 가상의 송산촌에서 출토/산동 석각예술박물관 소장

459 우경(牛耕) 화상석/東漢/높이 80cm, 너비 106cm/강소 수녕(睢寧)에서 출토/서주(徐州)박물관 소장

461 투우(鬪牛) 화상석/東漢/높이 42cm, 너비 102cm/하남 남양현(南陽縣)에서 출토/남양한화관(南陽漢畵館) 소장

462 화상공심전(畵像空心磚)의 도상들/西漢/하남 낙양(洛陽)에서 출토

464 치차(輜車) 화상전/東漢/높이 40cm, 너비 48cm/1975년 사천 성도(成都)에서 출토/사천성박물관 소장

465 사기리계극(四騎吏棨戟) 화상전/東漢/높이 40cm, 너비 46cm/1972년 사천 대읍(大邑)에서 출토/사천성박물관 소장

466 염정(鹽井) 화상전/東漢/높이 36cm, 너비 46.6cm/사천 공래(邛崍)에서 출토/사천성박물관 소장

466 익사수렵(弋射狩獵-주살사냥과 수확) 화상전/東漢/높이 39.6cm, 너비 46.6cm/1972년 사천 대읍(大邑)에서 출토/사천성박물관 소장

524 와당(瓦當)에 새겨진 청룡·백호·주작·현무 사신(四神)/新/직경 17.2~19.3cm/상해박물관 소장

533 진시황릉 1호 병마용갱(兵馬俑坑)/秦/섬서 임동(臨潼)의 진시황릉

535 무릎꿇 자세를 하고 있는 무사용(武士俑)/秦/높이 130cm/진시황릉 1호 병마용갱에서 출토/진시
황병마용박물관 소장

537 장군용(將軍俑)/秦/진시황릉 1호 병마용갱에서 출토/진시황병마용박물관 소장

539 진나라의 용(俑)/秦/진시황릉 병마용갱에서 출토/진시황병마용박물관 소장

541 진나라 용(俑)의 두상(頭像)/秦/진시황릉 1호 병마용갱에서 출토/진시황병마용박물관 소장

542 진나라 용(俑)의 두상(頭像)/秦/진시황릉 1호 병마용갱에서 출토

544 1호 동거마(銅車馬)/秦/전체 길이 225cm/1980년 섬서 임동(臨潼)의 진시황릉에서 출토/진시황병마
용박물관 소장

545 2호 동거마/秦/전체 길이 317cm/1980년 섬서 임동의 진시황릉에서 출토/진시황병마용박물관 소
장

548 마답흉노(馬踏匈奴)/西漢/곽거병(霍去病) 묘 앞의 석조(石彫)/높이 168cm, 길이 190cm

549 약마(躍馬)/西漢/곽거병 묘 앞의 석조/높이 150cm, 길이 240cm

550 와호(臥虎)/西漢/곽거병 묘 앞의 석조/길이 200cm, 너비 84cm

550 돼지[猪]/西漢/곽거병 묘 앞의 석조/길이 163cm, 너비 62cm

554 석벽사(石辟邪)/'緱氏蕙聚成奴作'라는 제기(題記)가 있음/漢/높이 108cm, 길이 168cm/중국 국가
박물관 소장

555 양릉(陽陵)의 나체 도용군(陶俑群)/西漢/섬서 함양(咸陽)의 양릉

556 양릉의 나체 도용들/西漢/높이 약 62cm/섬서 함양의 양릉/섬서성고고연구소 소장

558 양릉의 도용 머리/西漢/섬서 함양의 양릉에서 출토

559 양릉의 도용 머리/西漢/섬서 함양의 양릉에서 출토

560 양가만(楊家灣)에 있는 한나라 무덤의 병마용/西漢/보병용(步兵俑)의 높이 30~40cm, 기병용(騎兵
俑)의 전체 높이 66cm/섬서 함양의 양가만에서 출토

561 동제(銅製) 출행거마의장(出行車馬儀仗)/東漢/감숙 무위(武威)의 뇌대(雷臺)에서 출토/감숙성박물관
소장

562 동분마(銅奔馬)/東漢/높이 34.5cm/감숙 무위의 뇌대에서 출토/감숙성박물관 소장

564 동마(銅馬)/東漢/높이 116cm, 길이 65cm/하북 서수(徐水)에서 출토/보정(保定) 지구 문물관리회(文
物管理會) 소장

564 도마(陶馬)/東漢/높이 108cm, 길이 90cm/사천 팽산(彭山)에서 출토/남경박물관 소장

566 유금동마(鎏金銅馬)/西漢/높이 62cm, 길이 76cm/섬서 무릉(武陵)의 무명총(無名塚)에서 출토/섬서
흥평(興平) 무릉박물관 소장

568 도무녀용(陶舞女俑)/西漢/높이 49cm/섬서 서안(西安)에서 출토/중국 국가박물관 소장

570 도설창용(陶說唱俑)/東漢/높이 55cm/사천 성도(成都)의 천회산(天回山)에서 출토/중국 국가박물관 소장

571 석배우용(石俳優俑)/東漢/높이 31cm/중경(重慶)의 아석보산(鵝石堡山)에서 출토/중경시박물관 소장

572 도모자양(陶母子羊)/東漢/높이 12cm/하남 휘현(輝縣)의 백천(百泉)에서 출토/북경 고궁박물원 소장

572 도견(陶犬)/東漢/높이 12.4cm/하남 휘현(輝縣)의 백천(百泉)에서 출토/북경 고궁박물원 소장

573 목후(木猴-목제 원숭이)/東漢/높이 11.5cm/감숙 무위(武威)에서 출토/중국 국가박물관 소장

574 두 사람이 키스하는 모습의 석조(石彫)/東漢/높이 49cm/1942년 사천 팽산현(彭山縣)의 채자산(寨子山) 애묘벽(崖墓壁) 위에 있었음./북경 고궁박물원 소장

577 장신궁등(長信宮燈)/西漢/높이 48cm/1968년 하북 만성현(滿城縣)에서 출토/하북성문물연구소 소장

579 우등(牛燈)/西漢/전체 높이 46.2cm/강소 한강(邗江)의 감천산(甘泉山)에서 출토/남경(南京)박물원 소장

581 죽절훈로(竹節熏爐)/西漢/높이 58cm/섬서 흥평(興平) 무릉(茂陵)에서 출토/무릉박물관 소장

583 용봉문동경(龍鳳紋銅鏡)/戰國/직경 18.9cm/1954년 호남 장사시(長沙市)에서 출토/호남성박물관 소장

583 한(漢)나라의 조수문(鳥獸紋) 규구경(規矩鏡)

586 기조웅(騎鳥熊)/西漢/높이 11.4~11.7cm/하북 만성(滿城)에 있는 한나라 무덤에서 출토/하북성문물연구소 소장

588 옥 '장락' 곡문벽(玉長樂穀紋璧)/漢/높이 18.6cm/북경 고궁박물원 소장

589 옥선인분마(玉仙人奔馬)/西漢/길이 8.9cm/섬-서 위릉(渭陵)에서 출토

592 제사 장면의 저패기(貯貝器)/西漢/전체 높이 52cm/운남(雲南) 진녕(晉寧)의 석채산(石寨山)에서 출토/중국 국가박물관 소장

592 제사 장면의 저패기 (일부분)/西漢/운남 진녕의 석채산에서 출토

594 전쟁 장면의 저패기/西漢/전체 높이 52cm/운남 진녕의 석채산에서 출토/중국 국가박물관 소장

595 납공(納貢) 장면의 저패기/西漢/전체 높이 39.5cm/운남 진녕의 석채산에서 출토/중국 국가박물관 소장

596 오우선합(五牛線盒)/戰國/높이 31.2cm/운남 강천(江川)의 이가산(李家山)에서 출토/운남성박물관 소장

597 호우침(虎牛枕)/戰國/높이 15.5cm, 길이 50.3cm/운남 강천의 이가산에서 출토/운남성박물관 소장

597 호우제안(虎牛祭案)/戰國/높이 43cm, 길이 76cm/운남 강천의 이가산에서 출토/운남성박물관 소장

599 이랑서록구식(二狼噬鹿扣飾-두 마리의 이리가 사슴을 물어뜯고 있는 모양의 구식)/西漢/높이 12.7cm, 너

비 16.7cm/운남 진녕(晉寧)의 석채산(石寨山)에서 출토/운남성박물관 소장

600 **이호서저구식**(二虎噬豬扣飾-두 마리의 호랑이가 돼지를 물어뜯는 모양의 구식)/**西漢**/높이 8cm, 너비 16cm/운남 진녕의 석채산에서 출토/운남성박물관 소장

601 **투우구식**(鬪牛扣飾)/**西漢**/높이 9.5cm, 너비 5.6cm/운남 진녕의 석채산에서 출토/운남성박물관 소장

602 **원형후변구식**(圓形猴邊扣飾-원형에 원숭이가 테두리를 이룬 구식)/직경 13.5cm/1956년 운남 진녕의 석채산에서 출토

602 **이인무도구식**(二人舞蹈扣飾)/**西漢**/높이 12cm, 너비 18.5cm/운남 진녕의 석채산에서 출토/운남성박물관 소장

603 **수달포어공과**(水獺捕魚銎戈)/**西漢**/길이 27cm/운남 진녕의 석채산에서 출토/운남성박물관 소장

603 **현부모**(懸俘矛)/**西漢**/길이 30.5cm/운남 진녕의 석채산에서 출토/운남성박물관 소장

604 **인물 가옥**[人物屋宇]/**西漢**/높이 11.2cm, 너비 17cm/운남 진녕의 석채산에서 출토/운남성박물관 소장

604 **집산남용**(執傘男俑-일산을 쥐고 있는 남성용)/**西漢**/높이 50cm/운남 진녕의 석채산에서 출토/운남성박물관 소장

608 **유금신수문동패식**(鎏金神獸紋銅牌飾)/**漢**/길이 11.3cm, 너비 7.2cm/1980년 길림 유수현(榆樹縣)에서 출토

608 **기마무사패식**(騎馬武士牌飾)/**西漢**/길이 11.1cm/1956년 요녕 서풍(西豊)의 서차구(西岔溝)에서 출토/중국 국가박물관 소장

609 **수하마패식**(樹下馬牌飾)/**西漢**/길이 12cm/섬서 수덕(綏德)에서 출토/섬서성박물관 소장

610 **호시교투문금식패**(虎豕咬鬪紋金飾牌)/**西漢**/길이 12.7cm, 너비 7.4cm/1972년 내몽고자치구 이극소맹(伊克昭盟)의 항금기(杭錦旗)에서 출토/내몽고박물관 소장

612 **응형**(鷹形) **관식**(冠飾)/**戰國**/높이 7.1cm/1972년 내몽고자치구 이극소맹의 항금기에서 출토/내몽고박물관 소장

614 **금녹형**(金鹿形) **괴수**(怪獸)/**戰國**/높이 11.5cm/1957년 섬서 신목(神木)의 납림고토촌(納林高兎村)에서 출토/신목현문물관리회 소장

615 **은호**(銀虎)/**戰國**/높이 7cm/1957년 섬서 신목의 납림고토촌에서 출토/신목현문물관리회 소장

지은이_ **리송(李松)**

원래의 이름은 李松濤이고, 1932년에 천진(天津)의 양류청(楊柳靑)에서 태어났으며, 중앙미술학원(中央美術學院)을 졸업한 후, 학교에 남아 교편을 잡았다. 중국미술가협회(中國美術家協會) 이론위원회(理論委員會) 위원 및 편집 심사위원이다. 일찍이 『美術』과 『中國美術』의 편집주간, 중국화연구원(中國畫研究院) 원무위원(院務委員), 염황예술관(炎黃藝術館) 부관장(副館長)을 역임했다. 또한 『中國大百科全書』 미술권(美術卷) 조소(彫塑) 부분·『中國美術史』의 하상주(夏商周)권(卷)·『中國現代美術全集』의 중국화 인물권(人物卷)·『齊白石全集』 제7권과 제9권 등의 편집 책임을 맡았다. 저서로는 『徐悲鴻年譜』·『20世紀中國畫家研究叢書·李可染』·『中國古代靑銅器藝術』(공저) 등이 있다.

옮긴이_ **이재연(李在淵)**

성균관대학교 졸업.
중국 문화에 관심을 갖고 공부하고 있으며, 번역 및 집필 활동을 하면서 출판업에 종사하고 있다.
번역서로는 『현대 한국의 선택』(1991)·『역사를 움직인 편지들』(2003)·『가까이 두고 싶은 서양 미술 이야기』(2006)·『지혜를 주는 서양의 철학과 사상』(2008) 등이 있으며, 현재 『인도미술사(印度美術史)』(王鏞 著, 中國人民大學出版社)를 번역 중이다.